THE COLORS BETWEEN BLACK AND WHITE

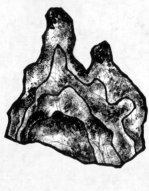

世界鋼琴家訪問錄三

遊藝黑白

THE COLORS BETWEEN BLACK AND WHITE

焦元溥 著

CONTENTS

第四章　歐洲和美洲

第五章　亞洲和中東

第　一　章

01
CHAPTER
齊瑪曼

ZIMERMAN

音樂見天地，一人一世界

　　《遊藝黑白：世界鋼琴家訪問錄》前兩冊的編排，基本上以鋼琴家的學派與地域爲主，但後兩冊將逐步打破如此歸類。隨著國際交通往來頻繁，音樂學習與交流愈來愈普遍，學派與地域特色也就愈來愈不顯著──不過是否眞是如此，到第四冊我們會看到鋼琴家不同的想法。本冊內容仍大致由地域分類，但訪問內容愈來愈個人化，包括本書篇幅最長的兩篇。這兩篇也有獨立出來的特色，因而自成一章。

　　首先是齊瑪曼。這位大師鮮少受訪，這篇是他近三十年來唯一的長篇訪談。未收錄於訪問但可補充於此的，是他的鋼琴與曲目選擇。目前齊瑪曼演奏都帶自己研發的擊弦裝置，並請鋼琴技師隨行。他演奏不同作品使用不同裝置，其中最大的差異，在於泛音與音質性格。我聽過他用暱稱「拉赫曼尼諾夫」的裝置排練貝多芬鋼琴協奏曲，正式演出則換成更適合古典作品的「舒伯特」，果然有微妙的色澤變化。齊瑪曼最新的鋼琴獨奏錄音，舒伯特A大調和降B大調鋼琴奏鳴曲，用的正是後者。錄音成果雖好，若和現場相比，那獨特的質樸泛音效果，能在一個音的強弱中做性格變化的處理，終究無法忠實呈現。「我的鋼琴就是我」──說到底，設計擊弦裝置是齊瑪曼的愛好與研究。爲了實現心中的音樂，卽使只是增加一點效果，就算要耗費大量時間、金錢，他也在所不惜。

　　就演奏曲目而言，齊瑪曼常在音樂會前一個月才公布，公布後也仍可能變動。但無論如何，這都有他深思熟慮的理由。比方說2008年他

歐洲巡演排出布拉姆斯《四首鋼琴作品》（Op.119），在德國演出竟全部更換，到英國才演奏。「我對第一首某段分句始終不了解。樂譜明明這樣標，但我總覺得那不是布拉姆斯！」只因為那一句無法說服自己，他就是無法演出。「到了英國，我立即請經紀人幫我去大英圖書館調布拉姆斯手稿——果然，我是對的！現今樂譜版本這句都印錯了！布拉姆斯的標記和我想的一模一樣！」困惑得解，齊瑪曼也就立刻將布拉姆斯《四首鋼琴作品》搬上舞台。

但即使之前不曾公開演出，不表示他不曾鑽研或練習。同樣在2008年的獨奏會，齊瑪曼首次公開演奏貝多芬《第三十二號鋼琴奏鳴曲》，就是相當「即興」的決定。「我對此曲無比崇敬，雖然練習多年，始終覺得無法公開演奏。但今年一月，我偶然發現我正好到了貝多芬寫作此曲的年齡。突然，我能把貝多芬當成同輩，自然地和這部作品溝通，並且透過它來表現自己。」決定雖晚，但那幾場演出之精湛，果然證明他準備了三十年。

這篇訪問不只能見到齊瑪曼對音樂的嚴謹虔誠，更展現他不凡的人生經歷與洞見。內容發人深省，是筆者最受用也最感動的訪問之一，誠心推薦。

齊瑪曼 1956-

KRYSTIAN ZIMERMAN

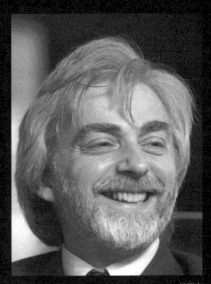

Photo credit: 林鑠齊

　　1956年12月5日出生於波蘭查博茲（Zabrze），齊瑪曼由父親啓蒙學琴，1963年起至卡托維治音樂院與亞辛斯基（Andrzej Jasinski, 1936-）學習。他於1975年榮獲華沙蕭邦鋼琴大賽冠軍，更獲得該賽波蘭舞曲獎與馬厝卡舞曲獎，自此深受國際樂壇重視。齊瑪曼有超乎想像的演奏技巧，更有博古通今的知識。不僅對鋼琴演奏、鋼琴製造與音樂作品皆有深刻了解，也有洞悉世事的敏銳觀察與超然哲思，融合其非凡品味而成獨一無二的偉大藝術。他的曲目多元寬廣，演奏日新又新，是二十世紀至今最受推崇，亦最爲特別的音樂藝術家之一。

關鍵字 —— 二次大戰、波蘭、室內樂、對音樂的熱情、亞辛斯基、卡托維治音樂院、葛瑞斯基、德國與俄國傳統、蕭邦大賽（1975年）、藍朵芙絲卡、帕德瑞夫斯基、鋼琴學派、有秩序的混亂、文化交融、盧托斯拉夫斯基（作曲、《鋼琴協奏曲》）、忠於作品、表現媒介、卡拉揚、伯恩斯坦、布拉姆斯《第一號鋼琴協奏曲》、對鋼琴演奏藝術的看法、錄音技術、李斯特（《B小調奏鳴曲》、《死之舞》）、學習新曲目、如何決定錄音、李希特、鋼琴構造、典範演奏、拉赫曼尼諾夫、教學、極權與民主

焦元溥（以下簡稱「焦」）：可否請談談您的童年和接觸音樂的經過。

齊瑪曼（以下簡稱「齊」）：首先，請你先想像一個深受戰爭摧殘的國家。我出生於1956年，那時史達林不過死了三年而已。雖然在1955年，波蘭一些重大改變已經肇端，但本質上那還是處於二次大戰陰影下的國家。那時公園裡都還有未爆彈，在小學的時候我們都被特別教導去辨識它們。人民生活窮苦，沒什麼物質享受，但幸運的是我們家還有一架鋼琴。事實上，那是我童年唯一的玩具。鋼琴的狀況不好，家父盡其所能用各種方式修復它。那時也沒有電視；有錢人家裡才

有，但電視也只播半小時新聞，或一些關於戰爭的影片，大家也沒有興趣去看。

焦：所以音樂是唯一的娛樂？

齊：不只是娛樂，根本是生活。家父其實是位音樂家，但無法以音樂養活自己，最後在工廠任職。他非常有才華，能做許多事，在工廠裡很成功，也認識許多喜愛音樂，但都為不能以演奏為生而受苦的朋友。在家父的組織下，他們下了班就直奔我們家拿起樂器演奏，我母親則準備晚餐。那時沒有電話，她只能用直覺猜想會來多少人，而她總是神準！這些叔伯阿姨們一到我家，就以瘋狂的速度塞飽肚子，然後迫不及待拿起樂器演奏。啊！那是我一天最期待的時刻。我從學校下課回家，就呆呆地盯著時鐘等。還有四十分鐘……三十分鐘……隨著時間愈來愈近，我也愈來愈興奮……我忙著檢查鋼琴狀況如何，猜想他們會演奏什麼……我整天就在等這個時刻！

焦：您那時就會彈鋼琴了嗎？

齊：還沒。最初，我在某節日得到一個可以調整音高的口風琴。我學會了如何演奏，而家裡的重奏總有人缺席……可能中提琴沒來，或大提琴缺人。由於他們總是一個月內重複演奏不少曲目，每當有人缺席，我爸就叫我用口風琴頂上那個聲部。即使我還不會看譜，我已經知道各個聲部是如何演奏，最後也因為要替補演奏而自然學會了看譜。小孩子學東西單純，總能快速上手，我也在這種情況下學會了各種調號與譜號，還能視譜吹奏任何作品。那真是無窮的樂趣呀！到後來即使沒人缺席，我還是擠在旁邊吹奏。這樣的經驗也讓我了解室內樂的演奏訣竅和曲目：我演奏過各個樂器的聲部，藉由16年來的經驗累積，我知道各聲部所面臨的問題，熟知作品每個環節的困難與妙處。直到今日，當我演出室內樂，我仍然知道如何帶領合作音樂家度過演奏上的問題，或是如何引導各個聲部，因為那是深植我心的童年

記憶。

焦：這真是迷人的回憶！您果然學到很多。

齊：我想這段經驗影響我最深的，可能還不是對室內樂的認識，而是對音樂的熱情。音樂是這些人生命中最重要的事，他們每天都期待演奏，期待音樂。當他們拿到樂器，面對樂譜，簡直是非把音樂吞了不可，以音樂為食糧！對我而言，他們本身就是音樂。能在這樣的環境中長大，身邊充滿對音樂懷有赤誠的人，真是最精彩的經驗。今日我和樂團合作，常常被問：「三次排練？為什麼要三次？不能一次就好了嗎？」會問這種問題，就已經反映出這些人對音樂的態度，更別提那些排練時看錶多過樂譜、關心休息時間勝過音樂的樂手。我很懷念那些對音樂有真正熱情的人。

焦：那您的鋼琴又是如何起步的？

齊：我的父親教我彈鋼琴，讓我學莫札特《第一號鋼琴奏鳴曲》。1962年12月，我舉行了人生第一場音樂會。隔年我6歲的時候，當地電視台希望能播些新聞和戰爭片以外的東西；不知怎麼地，他們決定拍我這個小猴子彈鋼琴。由於我彈的是我自己寫的曲子，他們大概覺得很有趣吧！我還記得那是1963年5月27號。十七年後，我在一次旅行演出的音樂會後遇見一位老人，他說：「我是令尊在工廠的同事，當年他交代我把電視演出拍些照片，就在這裡了。」我根本不知道有這些照片！雖然晚了十七年，當我拿到它們，眼淚幾乎奪眶而出。對我而言，這是無價的文件。電視錄影播出後，我彈了一些音樂會。那年9月，家父帶我去找卡托維治音樂院的負責人瑪琪維琦女士（W. Markiewicz）。瑪琪維琦曾在柏林隨派崔學習，是相當好的鋼琴家、教師、作曲家。她寫了許多給兒童和小學生的作品，也是非常和善的好人。然而瑪琪維琦當時已經60多歲了，她說她太老了不適合教我，但有一位傑出學生，才20多歲，剛剛在巴塞隆納得到瑪麗亞·康納斯鋼

琴比賽（Maria Canals Piano Competition）冠軍，建議我跟他學。這位鋼琴家就是亞辛斯基。由於波蘭仍在鐵幕之下，亞辛斯基無法出國演出，於是把事業放在教學，而我也就成了他第一個學生。我還記得那是1963年9月16號，我跟著亞辛斯基上第一堂鋼琴課。就這樣，家父每週帶我坐火車到卡托維治音樂院上課，我也認識了許多比我年長很多的同學。

焦：當時卡托維治音樂院的環境與師資如何？

齊：喔！那可是非常嚴肅認真的學校。我到西方世界後，很驚訝地發現教師在許多國家的地位根本不高。這實在令人難過，畢竟他們是培育未來人才的關鍵，卻得不到應有的尊重。在當時的波蘭，老師地位非常崇高，因此能留住人才。舉例而言，葛瑞斯基（Henryk Gorecki, 1933-2010）正是卡托維治音樂院的院長，學校中也有許多傑出作曲家和非凡人物。他們無處可去，於是到學校教書，因為教師有社會地位；也因為學校充滿傑出人物，於是形成極好的學習環境。跟亞辛斯基學習2年後，他說我必須學習全方面的音樂，包括音樂史、音樂學、視唱、和聲、理論等等，所以我早上在一般學校就讀，下午到音樂學校進修。1970年我從這兩種學校畢業，進入卡托維治的完全中學，也就是可在同一所學校內學到各種科目。那時波蘭正進行中學教育實驗，所以有這種整合性學校，各科教師也都是了不起的人才，能帶領學生深入各種學問，且發現其美麗與趣味。除了教政治和軍訓的老師很無聊，射擊、扔手榴彈很無趣，我想我的學習可以說是極為豐富而精彩。

焦：音樂方面呢？波蘭音樂教育是否特別著重蕭邦和其他波蘭作曲家？

齊：那時波蘭有各種比賽來判別學校之間的高下，各校內部也舉辦各種比賽，有俄國音樂比賽、西方音樂比賽、巴赫比賽、貝多芬比賽、

普羅柯菲夫比賽等等，總之是應有盡有。學生也在比賽中互相觀摩，砥礪學習。我那時投入於古典樂派和俄國音樂，尤其喜愛後者。波蘭飽受瓜分，但也有地利之便。戰前的波蘭許多土地原屬德國，因此許多德國傳統仍能於戰後在波蘭保存，莫札特、貝多芬、舒伯特、布拉姆斯等音樂傳承也延續下來。波蘭當然也有自己的傳承，蕭邦是我們的寶藏。在蘇聯影響下的波蘭，文化上則得到俄國的薰陶，整套俄國學派都完整展現於波蘭，吉利爾斯、李希特都常到波蘭演奏，蕭士塔高維契尤其常到波蘭指揮他的作品，孔德拉辛、羅傑史特汶斯基等名家也都不缺席。就學習俄國音樂與學派而言，這是最好的教育。就法國音樂和文化而言，很幸運地，亞辛斯基極為熱愛法國音樂，更曾在巴黎向塔格麗雅斐羅和布蘭潔等名家學習兩年，所以我得以浸淫於非常豐富的音樂文化，學到各家各派的長處與風格。我只能說這是我極大的幸運。

焦：如此學習環境真是可遇而不可求，也能建立最平衡、最豐富的音樂觀。然而在學校以外，當時一般波蘭人對音樂和文化是否有相同的熱情？

齊：我可以告訴你，那是無法想像的熱情。我現在住在瑞士；瑞士當然有自己的文化，也維持很高的文化水準，特別是想到瑞士才七百萬人，能有如此成就實在很可觀。然而，文化在瑞士，多半只在博物館與演奏廳，在社會中並不非常重要，人們沒有活在文化裡。但那時的波蘭人可是真正活在文化裡，文化到處可見，人們期待蕭邦大賽，和它一同生活，一如現在人期待奧運或世界盃足球賽一樣。在我年輕的時候，如果你在蕭邦大賽期間搭電車，你會發現車上的人都在談論比賽，大家會對著錶說：「現在是十點，那個俄國人要彈了……現在十一點，那個法國人要彈了。昨天某選手彈得極好，但某些人表現差了……」全車的人都在討論蕭邦大賽，甚至車長還會宣布：「現在第三輪結果出來了，進入決賽的是……」在那個時代，蕭邦大賽不是音樂比賽，而是波蘭人的生活。我想對西方世界而言，他們大概很難想

像一個音樂比賽竟是全國上下熱烈討論並與之生活的話題。蕭邦大賽的門票奇貨可居，即使出動了所有警察，甚至出動軍隊圍在音樂廳，還是無法抵擋愛樂人民的熱情。人民爬到屋頂上，以各種難以想像的方式進入音樂廳。華沙愛樂廳總是得繳罰鍰，因為火警條例不容許音樂廳擠那麼多人──你能想像容納 1500 人的音樂廳，最後硬是塞進 4 千多人嗎？這實在是太誇張了！在這種情況下，演奏者真的很容易出頭。想想那時電視只有一個頻道，而比賽每輪都電視廣播轉播，還不斷重播。當我進入最後一輪，我根本一天出現在電視上三到四小時，所有人都認識我了。

焦：現在我完全明白，為何波蘭能孕育出四位諾貝爾文學獎得主了！難怪辛波絲嘉在 1976 年出版詩集《巨大的數目》（*Wielka liczba*），一週就賣了一萬本！這種對文學與音樂的熱情真是舉世難尋。然而，人民期待既高，壓力自然也大。您當時打破波里尼的紀錄而成為最年輕的蕭邦大賽得主，我很好奇您為何如此年輕就決定挑戰蕭邦大賽？不會覺得很冒險或壓力沉重嗎？

齊：我那時根本沒想要參加蕭邦大賽，只是按部就班參加各種音樂比賽，接受愈來愈大的挑戰而已。我贏了普羅柯菲夫比賽，後來又贏了貝多芬比賽，而後者其實是國際賽，在斯洛伐克舉辦。亞辛斯基對我說：「明年就是蕭邦大賽，真可惜你太小了。如果比賽晚兩年就好了。不過你很喜愛蕭邦，也已經會演奏不少蕭邦曲目，為何不試試看呢？就當是個經驗。」於是，我們開始準備蕭邦大賽。

焦：那時波蘭選手是否還需通過國內初選才能參加蕭邦大賽？初選是否特別考驗演奏者對蕭邦的理解？

齊：波蘭的確有國內甄選。當時國內約有近 300 名鋼琴家想參賽，官方最後只希望選出 6 名頂尖選手。不過為了要通過甄選，鋼琴家必須準備 3 個多小時的曲目，包括各個作曲家，並非僅演奏蕭邦大賽曲

目。我記得我第一輪彈了巴赫、孟德爾頌、李斯特練習曲、徹爾尼《觸技曲》（*Toccata in C major, Op. 92*）等等，最後以巴拉其列夫（Mily Balakirev, 1837-1910）《伊士拉美》壓軸。第二輪我彈了布拉姆斯和巴絲維琦（Grazyna Bacewicz, 1909-1969）的奏鳴曲，蕭邦《敘事曲》等等，這一輪可長達80分鐘。第三輪我彈拉赫曼尼諾夫《第二號鋼琴協奏曲》，第四輪……哎，我都忘了我那時彈什麼了。總之，是非常具有挑戰性的甄選。我那時才15歲左右，如此曲目對當時的我格外吃重。亞辛斯基在一旁觀察，看我學習的速度、進步的幅度、還有我從《伊士拉美》和拉赫曼尼諾夫協奏曲等困難作品中的學習成果，因此我們持續努力。後來官方選了12名鋼琴家，並且給予極高的獎學金。雖然換成美金不過約10塊錢，卻是家父一個月的工資。我以前所得的獎學金，不過是其十分之一而已。我總是省吃簡用，在月底把錢拿來買5張唱片。現在有了這麼多錢，我沒有吃更多，卻可以買60張唱片！這真是太好了！我買了馬勒、布魯克納和蕭士塔高維契的交響曲全集，種種所有學校圖書館沒有足夠預算購買，卻是我夢想聆聽的作品。

焦：除了缺唱片，那時是否也缺樂譜呢？

齊：樂譜倒是便宜，因為蘇聯從西方印了各式各樣的樂譜，發行廉價海盜版，一本蕭士塔高維契交響曲的總譜不過二、三十分錢而已。我們也可以輕易買到貝多芬、布拉姆斯交響曲的鋼琴四手連彈版，然後演奏、認識它們。但有了獎學金，我可以直接買唱片，讓自己完全沉浸於各式音樂之中。

焦：後來波蘭派了12位選手參賽嗎？

齊：不。我們還要再比一次，最後在1975年1月選出6人參加10月的比賽。我不但最小，還是6人中唯一的男生，報紙甚至以「五娘教子」為題畫了張漫畫。這些參賽者都是很好的鋼琴家和女性，身為其中唯一的男生，我和她們都處得很好。那是很有趣的團隊。

焦：所以您可以輕鬆準備了！

齊：才不呢！這才是考驗的開始。從一月起，我們每個月都要彈一次給各老師聽，讓大家了解我們的進度。不只如此，電視從這個時候就開始報導，「檢查」我們是否好好練琴。「嗯，這人彈得不錯⋯⋯。嗯，那位現在彈得更好了。啊！這個女生終於學會了如何演奏那段顫音⋯⋯。喔，那個女孩總算買了新鋼琴⋯⋯」新聞不斷報導我們的準備情況，那真是無法想像的經驗，但也是波蘭人活在文化中的見證。直到現在，我都深深懷念這樣對文化的熱情。

焦：當比賽正式開始，您又是如何準備，過程又是如何？

齊：我那時住到亞辛斯基在華沙友人的房子裡；那是一位教音樂史與理論，非常傑出的女士。那裡沒有電話、沒有電視，只有鋼琴和上千本藏書。我也完全不想知道比賽進行得如何，整天就是練琴和讀書，累了就看看窗外的花園。當老師來找我，說我下週四要彈第二輪，我才知道原來我進了第二輪。我完全不知道自己是否晉級，也不知道自己彈得如何。對我而言，1975年的蕭邦大賽並不存在，我只不過是每週去華沙愛樂廳演奏一次而已。我彈完也沒有聽其他人的演奏，唯有看到音樂廳外擁擠的人群，才稍稍提醒我這是蕭邦大賽。

焦：所以您在比賽中可謂一帆風順。

齊：除了決賽！決賽那天，我預定在晚上7點演出。我還是平常心，之前先到餐廳吃飯。正當我在等餐點送上時，蕭邦大賽的人突然衝進來，抓著我說：「你必須現在上台演奏！」原來我前一位演奏者心臟病發，突然昏倒，已經送到醫院了。由於決賽全程對22個國家現場轉播，無法等待，所以我必須立即上台。我的天呀！那時飢腸轆轆的我，根本是拚命把第一道菜盡可能塞滿嘴，邊吞邊衝到音樂廳，火速換裝。當時的指揮——他也是位傑出鋼琴家，我極為景仰的偉大波蘭

音樂家,更是後來給我第一堂指揮課的人——已經在台上等了,嘴裡喃喃唸著:「我們一點都不緊張!我們一點都不緊張!你要專心!你要專心!」才怪!我看他和我一樣緊張!後來很多人跟我提到我決賽的演奏,稱讚彈得很好,我心裡只想說,經歷這種波折,在這種情況下上台,能彈出任何一個音就僬笑了!當天正是蕭邦大賽最後一天,晚上就宣布名次。

焦:蕭邦大賽冠軍如何改變了您的生活?

齊:當我聽到我得了第一名,興奮得跳了起來,幾乎可以碰到天花板!然而我可以很誠實地說,「蕭邦大賽冠軍」這個頭銜其實從來沒有真正進到我的腦中。隔天起床,一切變得好不真實。「我?第一名?不可能的……這大概是夢吧!」不知為何,我很難習慣這個事實。這是非常奇特的感覺。突然間,我得面對各式各樣的邀約、各式各樣的新挑戰。那時法國電視台拍了我們家,影片播出後卻成了醜聞,因為我們家沒有廁所,必須到外面上。從一個家裡沒有電話的人,一下子要面對全世界,改變之劇烈可想而知。我父親找了台打字機給我,因為突然間我得打字回信。我那時的英文與德文都還在初級階段,單靠波蘭文和俄文根本難以行走世界。我的生活完全變了,每天都有新問題,都成了生存挑戰。

焦:波蘭出了非常多鋼琴名家,您如何看這些前輩們?

齊:藍朵芙絲卡是難以置信的巴洛克與古典樂派音樂大師。我不是那麼喜歡她的蕭邦,但她以大鍵琴演奏的巴赫真是精彩絕倫,莫札特也極為傑出。她是第一位能把大鍵琴彈出如此魅力的女性音樂家,在巴黎的地位和名聲就像居禮夫人一樣。米考洛夫斯基(Alexander Michalowski, 1851-1938)是波蘭最重要的鋼琴教父,塑造了波蘭風格的蕭邦演奏。帕德瑞夫斯基則是具有強烈性格的藝術家。雖然我沒有成為另一個帕德瑞夫斯基的企圖,但他的確在我心裡有某種「偶像」

風範。我非常景仰他的藝術,可惜的是,他留下來的錄音並不能真正呈現他的技巧和音樂。錄音在當時也不被視為是多麼重要的事,透過錄音來了解他其實相當危險。他不只是偉大鋼琴家,也是非凡人物,有巨大的影響力,影響了整代波蘭鋼琴家,包括魯賓斯坦。

焦:您對於波蘭學派演奏風格,或是「鋼琴學派」這個名詞本身,有沒有特別的意見?

齊:我不知道為何「鋼琴學派」這麼重要。我想特別在亞洲,我可以感覺到一種企圖掌握世界、規範所知、整理一切的強烈企圖。這是維也納學派、這是新藝術(Art Nouveau)、這是……人們總試圖分類,歸位成功,大家就開心。然而我們必須了解,我們已經把藝術分類得太過了。藝術存在於每個人心中,是超乎日常語言的表達渴望。這也就是為何藝術被創造,為何人類需要藝術,因為言語溝通仍然不夠,藝術能更直接表現並交流情感。這是藝術能如此影響我們的祕訣。然而在藝術形成後,我們所做的卻是開始分類。藝術被精美的歸類、包裝,危險的是處於「類別之間」或難以歸類的藝術,便成了短暫的、不重要的,甚至不存在的。這並不公平。音樂也是如此。我們為作曲家分門別類,劃分成各個時代,而在亞洲,我感覺到這種分類的需要格外強烈……

焦:或許這是因為我們現在所討論的西方藝術,畢竟來自於亞洲以外,分類是我們一種學習的方法……

齊:我覺得不只如此。我覺得這出於一種內在對秩序的需要,對定位的安全感。一旦無法歸類或定位,就會覺得不安全、不妥當。我想以義大利作為對比。義大利有最豐富的藝術,而這種豐富產生於混亂,而非秩序。唯有在如此混亂中,藝術才能成長。混亂成了藝術創生的條件,但如此混亂又非無邊無際,中間仍有微妙的平衡,我稱之為「有秩序的混亂」(organized chaos)。理性的秩序和無可捉摸的混亂,

兩者都是藝術產生的關鍵，缺一不可。所以，每當人們試圖歸類，用簡單幾句話就想論斷一位藝術家或藝術作品，我總是會想提出另一面向討論，或是試圖拓展被定型化、被狹隘化的刻板印象。

焦：然而，即使是義大利的各種藝術，我們還是能夠感覺出「這是義大利」。即使沒有教科書式的名稱，各藝術派別仍然有其可供辨認的特色。這也是它們存在的原因……

齊：當然。以波蘭學派為例，我的確有自己的心得和看法。但是我想強調一點，就是所有的派別，支撐其發展成長的活水往往不是源於本身。比方說，我還記得我們多麼在意史特拉汶斯基所寫的任何新作品，以及當時任何在西方所發生的藝術事件。凱吉發表一首樂曲，我們立即研究分析。所以，有時這些藝術家在東歐的名聲可能還比在西方響亮，他們作品對俄國學派的影響可能強過對美國學派。因為他們在自己的國家是叛逆小子，但在東歐或俄國卻被當成神明膜拜。所以俄國鋼琴學派並非只受俄國文化影響，外來文化的影響不比俄國傳統來得少。波蘭也是如此。由於飽受侵略，波蘭人很長一段時間沒有自己的國家而散居世界各地，但波蘭的藝術文化也因這些移民而豐富。他們帶來其他文化的影響，動態發展出波蘭的藝術。因此波蘭學派並非只有傳統，而是各種文化的交融。

焦：可否請您談談盧托斯拉夫斯基（Witold Lutosławski, 1913-1994）和他的《鋼琴協奏曲》。您是他的好友，也是此曲的被題獻者與首演者。

齊：盧托斯拉夫斯基是非常認真於工作的人。他不是那種看著月亮得些靈感，然後回到桌上寫作的作曲家。我記得我對此曲某個和弦有些質疑，認為他可能寫錯了。盧托斯拉夫斯基看了，到書架上拿出一大疊整整齊齊的手稿，找出他當初如何實驗、如何得到這個和弦的草稿與紀錄。他仔細告訴我這個和弦如何而來，為何如此，有何意義。我

看到這些手稿,才知道他多麼努力認真,寫這首協奏曲花了多少功夫。他說他寫下的東西,百分之九十都丟進了垃圾筒。我心裡則想:「嗯……那垃圾桶在哪裡?」

焦:我非常喜愛這首協奏曲。前三樂章我都覺得無與倫比,就是第四樂章至今我仍覺得茫然,不太清楚盧托斯拉夫斯基的構想。

齊:這不能怪你,第四樂章本來就是全曲最難理解的樂章。盧托斯拉夫斯基寫這個樂章時,設定為速度84,而他也希望第四樂章永遠以84的速度演奏。

焦:他的確在譜上寫了84。這會有什麼問題?

齊:但我們每次演出都比84要快。音樂的玄妙之處,就在於其活於特定的時空、特定的速度。在特定速度下,音樂才會流暢。作曲家在家裡構思,在自己習慣的環境中設想,但一上台,每間音樂廳音響都不同,速度也必須跟著改變。演奏速度往往決定於場館,從實際音響來調整。我們在排練的時候,速度真是一大問題。盧托斯拉夫斯基總是說:「84很好,我要84。為什麼我們不以84演奏呢?」可是那是大音樂廳,不是他的琴房,84這樣的速度並沒有辦法充分表現音樂。當我們以88,甚至92的速度演奏,效果更好,音樂頓時流暢很多,人們也更能理解此曲。

焦:我有點驚訝盧托斯拉夫斯基的堅持,因為許多作曲家演奏自己的作品都以相當自由的速度演奏。

齊:但那自由仍是有所本。舉例而言,巴爾托克是非常在意作品演奏速度的作曲家,但他演奏《十首簡單小品》(Sz. 39)第五曲的四次錄音,速度都不同,而且沒有一次是他譜上的速度。人們認為他可能是隨興彈,但我不認為。我覺得他一定是以錄音當時的聲響效果來決定

演奏速度，他絕對有智慧能將音樂和所處的音響效果結合，讓音樂以最適當的方式表現。另外，和盧托斯拉夫斯基合作也讓我更了解一點，就是作曲家寫作時幾乎都是以他們所處的環境爲基準。在這首鋼琴協奏曲中，他要求我在某一段落表現出特定的聲響效果，還親自唱給我聽。然而這和我自己在鋼琴上彈的實在相差甚多，我真的不明白他要什麼。但有天我到他家，在他的鋼琴上彈這個段落。從那鋼琴一發出聲音，我就立刻了解他要什麼，我也知道該如何在其他鋼琴上做出這個效果。

焦：所以所謂的「忠於作品」，必須把表現作品的媒介也納入考量。

齊：是的。像貝多芬《華德斯坦奏鳴曲》第三樂章結尾的最急板，從第403到411小節譜上才寫一個踏瓣。如果以這種踏瓣在現代鋼琴上演奏，結果將模糊不清、慘不忍聞。可是如果在貝多芬的鋼琴上演奏，如此手法的確能產生譜上所要的「甜美」（dolce），音響宛如身在天堂般輕盈明亮。雖然都叫鋼琴，也有相似之處，但貝多芬的鋼琴和現代鋼琴已有極大不同，音色、音量、擊弦裝置、觸鍵深度等等都相差甚大，演奏者不能只照樂譜而不思索樂器差異。我常發現許多作品有些奇怪之處，可能某處斷奏特別彆扭，或低音特別肥厚。我們不知道作曲家爲何如此寫，乖乖照彈，最後也就習慣這種效果。可是一旦我們有機會能重回作曲家寫曲時的環境而處於同樣的音響，或使用相似甚至相同的樂器，就會發現效果大不相同，古怪之處可能完全合理。從這個角度，我開始探索並模仿這樣的聲響，重新審視譜上的標記。當然，就樂譜的角度而言，我這樣的更動可謂「部分不忠實」，但我仍然認爲這很重要，特別對那些離我們較遠的作曲家。如果不知道莫札特當時樂器的性能，不知道當時的清晰度與踏瓣效果，而一味在現代鋼琴上「忠於」他寫的指示，這實在相當危險。

焦：您見證了盧托斯拉夫斯基《鋼琴協奏曲》的誕生，從1978年就參與它的創作討論。然而，他的作曲手法在這段時間中有不少變化，包

括「鏈」（chain）技巧的多樣運用。我很好奇您如何看待如此轉變。

齊：如你所說，他的作曲風格不斷發展，技法也不斷更新，像《管弦樂團協奏曲》和後來的樂曲，可說是完全不同的創作。我問過他如何看待自己年輕時的作品，他說：「我聽它們像是聽一位年輕作曲家；我現在與他無關，卻是這世界上比任何人都還要了解他的人。」這答案真是太妙了，還完美描述了我們看待人生不同時期的想法。他的《第三號交響曲》、《鏈》和《鋼琴協奏曲》算是運用相同「鏈」技法的同類創作，但無論如何，盧托斯拉夫斯基還是盧托斯拉夫斯基，他一樣是他。即使我聽他的早期作品，包括在波蘭共黨統治下，奉命為兒童、為工廠所寫作的歌曲，一樣可以感覺到那是他。許多作曲家的風格驚人地多變，例如武滿徹（Toru Takemitsu, 1930-1996）。我去年在東京參加了他逝世 10 週年的紀念音樂會；即使我認識武滿徹本人，那場音樂會呈現的作品還是讓我大為驚訝。他能以最複雜、最現代的技法創作，也可用最單純的素材、最簡單的樂器，譜出供演奏者在森林中演出的作品。整場音樂會我從頭笑到尾 —— 武滿徹真是太驚人了！他完全不把那些試圖歸類、分析他的人當一回事，永遠帶來驚奇，永遠不受約束。盧托斯拉夫斯基也有讓人難以想像的一面。在二次大戰中，他和作曲家潘諾夫尼克（Andrzej Panufnik, 1914-1991）曾一起在餐廳裡演奏，你無法想像那會是什麼有趣的情景！

焦：談談您認識的其他音樂家吧。您如何認識卡拉揚？我特別好奇他竟然為您指揮蕭邦《第二號鋼琴協奏曲》。

齊：卡拉揚先聽了我和朱里尼合作的蕭邦協奏曲錄音，然後邀請我演奏。那次蕭邦第二其實是他第一次指揮，演出前還非常緊張呢！

焦：緊張？卡拉揚也會緊張？

齊：非常緊張。他說他年輕時指揮過第一號，第二號卻從來沒指揮

過，對他而言是新曲子，所以非常戒慎恐懼。不過，自從我也指揮過它之後，從音樂的角度來看，卡拉揚和巴倫波因等人是少數真的知道此曲意義，也了解每個細節的指揮家，它其實不好指揮，我也從卡拉揚那裡學到很多。他當時是以這次演出作為溝通機會：卡拉揚晚年想長久培養年輕鋼琴家和小提琴家各一合作協奏曲目。小提琴家他找到了慕特（Anne-Sophie Mutter, 1963-），鋼琴家則注意到我。不過慕特那時才13歲，我卻已經25歲，有自己的人生了。我當然很希望能為音樂做出貢獻，但我沒有辦法限制自己從此只和卡拉揚合作。

焦：為何他會有這樣的想法？

齊：我不清楚。我想這是他的一貫作風：和同一樂團在同一地點、同一音樂節長期合作。很少人能夠真正成為卡拉揚的熟友。

焦：您真的在年輕時就和許多指揮大師合作。

齊：我猜我可能是唯一同時和卡拉揚與伯恩斯坦都保持密切合作的人。原則上，他們各有各的合作對象，彼此河水不犯井水。不過我1976年就和伯恩斯坦合作，比卡拉揚更早。接到卡拉揚邀請後，伯恩斯坦也知道我不會變成「卡拉揚寶寶」，因為我沒有限制我自己。我和他們兩位都合作過布拉姆斯《第一號鋼琴協奏曲》，那真是非常寶貴的經驗，能夠觀察他們如何以不同方式解決問題，從中得到不同的領悟。卡拉揚非常嚴謹，對音樂一絲不苟。他要求極度扎實的音樂，譜上每個音符和指示都得清清楚楚，完全馬虎不得，不容許任何欺騙閃躲。伯恩斯坦則是自由創意大師，你可以盡其所能發揮，彈出任何句法與想法。我和他一起合作過他的第二號交響曲《焦慮的年代》九次，每次演出都完全不同，真的是完全不一樣！可惜的是DG發行的錄影，是我們巡迴演出的第一場；如果是最後一場，你更能感受到我們可以揮灑成什麼樣子！

焦：2018 年是伯恩斯坦百年誕辰，您再度演奏《焦慮的年代》並發行錄音，成果極為精彩感人。可否談談伯恩斯坦對您的啟發？

齊：當我和幾位指揮家提議演出這首曲子，我很驚訝也很開心地發現大家都立刻說好，於是我一年內竟彈了 31 場！伯恩斯坦讓我有勇氣與信心詮釋音樂，也敢嘗試不同想法。我們合作之初，有次我向他坦白：我喜歡也想演奏的作品都那麼深刻，但我才幾歲？我哪裡有資格去彈？我覺得無所適從又動輒得咎，愈來愈害怕，害怕到不知道該怎麼下手。「但是，」伯恩斯坦聽了，笑著說：「你怎麼知道它們很深刻？」——啊，這真是當頭棒喝，一句話就把我打醒了！把深刻的東西變得淺薄，固然不妥，硬把淺薄的東西變得深刻，同樣不妥。如果深刻不在那裡，卻硬要去找深刻，就像在沒有魚的水裡非得要找出魚，這非常危險。一首作品無論別人曾說過什麼，給它加上過什麼，都必須自己去學、去體會，而不是從種種預設來認識。

焦：私下的伯恩斯坦是怎樣的人？

齊：他的音樂就像他的人。我母親過世時，我得到的慰問中唯一來自音樂家的，就出自伯恩斯坦。那是封寫在餐桌墊紙上的信，顯然是聽聞消息後揮筆即就。他寫了好多好多，裡面有不少拼寫錯誤，連我名字都拼錯了——但你知道，那是最最真實的情感流露。

焦：朱里尼呢？您們合作了非常美妙的蕭邦。

齊：朱里尼雙臂優雅修長，圓滑奏與歌唱句巧妙無比。在他指揮下，時間宛如進入另一個時空。我和他最後一次合作，是在羅馬演出布拉姆斯《第一號鋼琴協奏曲》，管弦樂驚人至極，是我聽過最好的第一號之一。事實上在那一個月內（1997 年），我和朱里尼在羅馬，賈第納在倫敦，拉圖在波士頓，演奏了三次風格不同卻都無比精彩的布拉姆斯第一號，是非常難忘的經驗。

焦：所以這也是您和拉圖重錄此曲的原因？

齊：在波士頓音樂會之後，我和拉圖都想趁勢錄下此曲。那時 EMI 同意拉圖到 DG 錄音，波士頓交響樂團也沒問題，最後卻卡在 DG 錄音部門。

焦：這是怎麼一回事？

齊：DG 錄音部門說，他們只有 22BIT 的錄音裝備，可是他們對波士頓音樂廳的「錄音設定」是 24BIT，由於設備無法滿足他們對該廳的「錄音哲學」，所以不能錄。

焦：從沒聽過這種事。

齊：何況 CD 只有 16BIT 而已！他們說不是對每個廳或對波士頓交響廳每個錄音都有 24BIT 的要求，意思是這是抬舉我。我說我的「錄音哲學」是錄出好演奏，僅此而已。這真的很可惜。我和拉圖與柏林愛樂的布拉姆斯第一號新錄音是極愉快的合作，但我永遠也不會忘記當年波士頓那幾場音樂會的情境。

焦：您太客氣了，我很高興您終於再錄一次。這是我聽過最深思熟慮的布拉姆斯，不但對譜上所有細節皆提出詮釋見解，更有完美技巧和獨特想法，我非常佩服這次錄音的成就。

齊：當你錄製一首作品，其實無法了解最後結果會如何，因為你和你的詮釋太過親近。當然，你總是盡可能地努力以求完美，也希望能有好成果，但最後你還是不能真正清楚結果。這時候，來自朋友、同儕、評論的意見就顯得相當重要了。我把這張布拉姆斯新錄音送給很多朋友，可是我只得到一句「謝謝」。有時我很好奇他們真正的想法。

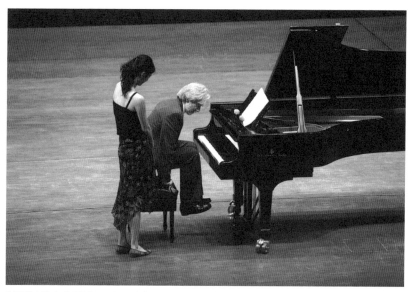

「手指肌肉是可以被訓練的。」齊瑪曼在台北大師班示範（Photo credit: 劉振祥／兩廳院）。

焦：您如何看待您第一次錄製的布拉姆斯《第一號鋼琴協奏曲》？

齊：那時我還很年輕，很多事都不懂，準備錄音時犯了很多錯誤。我沒有什麼錄製協奏曲的經驗，也沒有很多和偉大指揮家與偉大樂團共事的經驗。我那時甚至也沒有很好的工作組織、沒有祕書，在維也納沒有好的經紀人來照顧錄音流程。對我而言，整個錄音相當不成功，我甚至沒辦法做出我想要的百分之三十。我的鋼琴在薩爾茲堡出了車禍，最後根本沒運到維也納，我到現在都不知道究竟發生什麼事，最後只能被迫用任何可用的鋼琴錄音：那架鋼琴前一晚才供某位著名的維也納鋼琴家演奏舒伯特，被「調理」得宛如消音，安靜到根本認不出來這是鋼琴——我甚至無法在不流血的情況下彈出強奏。但這就是那次錄音。兩場音樂會結束後，我就告訴自己：「我一定要重錄！」只是沒想到再回首已是二十年。

焦：經過這麼多年的演奏生涯，可否請您談談對鋼琴演奏藝術以及鋼琴技巧的看法？

齊：簡單講，我把鋼琴演奏藝術分成三個層次。第一層是技術面、面對鍵盤的「鋼琴家」。第二層，是讓鋼琴演奏技巧朝向某個目標邁進的「音樂家」。「鋼琴家」和「音樂家」這兩個層次常會衝突，因為鋼琴家旨在演奏音符，音樂家卻要表現想法。第三層則是「藝術家」。「藝術家」凌駕於前兩個層次之上，甚至不太管音符。「藝術家」神入作曲家的靈魂，問著「為何作曲家要這樣寫？作曲家為什麼要寫？我要如何和人們溝通？為何我要演奏？我人生的任務是什麼？」等等在哲學角度看人生與藝術的大問題。然而，鋼琴技藝在錄音技術日趨精進後顯得愈來愈複雜，現在的錄音太過清楚精確，人們也習慣如此清楚精確的聲音，導致聲音本身愈來愈重要，甚至比音樂還重要。我覺得這是本末倒置，我對演奏音符不是很感興趣，感興趣的是作曲家創作樂曲的原因，以及讓作曲家寫下作品的情感。音符只是讓我們溝通情感的工具，本身並非音樂。我們都能自錄音中聽見聲音，卻不見得

都能聽到音樂。我以前覺得，音樂就是聲音。但最近我才發現，音樂其實是時間，不是聲音；音樂是一段特定時間中的情感。我們運用聲音來處理時間，讓人感受到情感，但聲音本身並非音樂。

焦：您怎麼面對這個問題？我覺得對演奏家而言，這是一大危險。

齊：每個人的方式都不同。對我而言，我發現我幾乎不能錄製獨奏曲。我覺得CD所要求的並不是我能給予的。CD所要的，其實摧毀我的音樂，摧毀我對藝術的認知。我現在唯一能給予我自己的只有在音樂會。這有點像是蜂鳥飛行：蜂鳥以翅膀將風轉化成維持飛翔的力量，但不知道自己是怎麼飛的。音樂會也是如此。有些詮釋我在家裡、在錄音室裡，就是表現不出來，反而是音樂會獨特的氣氛與人際交流，讓詮釋的魔法在某些狀況下成為可能。這樣的演奏一旦成為CD錄音，魔法就只剩下聲音，音樂的溝通管道已經不見了。如果我們說音樂的本質是時間，而非聲音，那CD本身絕對不是一種呈現音樂的最佳媒介。我希望我們以後能夠發明出一種新媒介來記錄音樂、記錄時間，只是這目前似乎顯得遙不可及……

焦：我現在終於知道您為何這麼多年沒錄獨奏作品，但為何錄製協奏曲對您比較容易？

齊：那是因為音樂需要有說話的對象。在我錄製協奏曲或室內樂時，我可以和其他音樂家溝通，所以這和現場演出沒什麼差別。獨奏錄音就不同了。錄獨奏曲讓我感覺很蠢，就像是一個人在鏡子前說「我愛你」，然後不斷修正自己說話的神態和嘴角揚起的弧度。這實在很彆扭，特別是你才在音樂會中為明確的對象演奏過。

焦：那麼在您還錄獨奏作品的時候，您是如何找到關鍵點，讓您覺得可以錄音？

齊：每次錄音狀況都不一樣。舉例而言，我錄李斯特《B小調奏鳴曲》的時候，預定的錄音時間是10天。前面9天，我都在練習、調音。到了第9天晚上，我都還沒錄下任何一次。光是開頭我就試了74次，怎麼彈就是覺得不對。那時錄音師已經放棄了，覺得沒有時間錄製這首大作——絕無可能了。誰知道第10天晚上，居然來了陣難以置信的暴風雨；那種詭譎氣氛突然讓我福至心靈。我說：「這個感覺對了！我今天可以錄！」於是我坐在鋼琴前連彈了六遍。現在發行的錄音是第四次。雖然從第三次和第五次中剪了些段落，但百分之九十都是第四次錄音，是一次完整的情感表現。不過，不是每個錄音都這樣困難，需要那麼長的準備時間。同樣是李斯特，我錄《死之舞》就是另一個故事。我和DG簽約時包括錄製李斯特兩首鋼琴協奏曲，但過了十年我一直沒錄，最後還是DG定了錄音時間要我非錄不可。就在錄音前一年，我的母親過世。在錄音前不久，我看了《死之舞》的樂譜——突然，它變得非常個人，充滿我的私人情感。我花了5天就把《死之舞》學好。我在錄音前三小時和小澤征爾（Seiji Ozawa, 1935-）與波士頓交響彈了一次現場演奏，而發行錄音中的《死之舞》其實百分之九十都是那場演奏，僅有少部分的後製修飾而已。這是非常直接、發自內心、沒有多想、沒有多研究、完全出於靈魂深處的演奏。事實上我在兩個月後，就完全忘記那次演奏了，那個錄音也成為非常獨特的個人紀錄。

焦：您的錄音作品不多，和您的現場演出曲目不成比例。而您現場所演出的曲目，也不過是您研究樂曲的一小部分。

齊：我覺得音樂家多研讀音樂是非常重要的。我常說彈音樂會只是我工作的一部分，我的正職其實是研究樂譜。我在家裡研究音樂，百分之六十的時間都用在研讀新作品。我前些時候在家讀完了羅西尼的鋼琴作品，十二大本非常有趣的音樂。我讀的作品往往也不是鋼琴曲，但音樂家應該知道各種作品，了解各作曲家表現想法的各種方法。

焦：看了如此多的作品，您如何決定新曲目，又如何學習？

齊：我必須先感受作品中的素材。我拿到一首新作品後接著開始演奏，突然間我會發覺：「嗯，這裡的和聲觸動了我，這裡的時間流動對我言之成理，而我是否能提出自己的想法？」所以我的詮釋其實建立得非常迅速，往往在看過樂譜幾分鐘之內就已完成，而我通常會把我的原始詮釋錄下來。如果一部作品能打動你，那詮釋真的很快。像剛剛提到的李斯特《奏鳴曲》，我第一次研究它是1972年，到現在我都還留有第一次試奏時的錄音帶。現在聽來會很可笑，因為百分之九十九的音符都是錯的，但我的詮釋已經在那裡了，直到我1989年錄音時才有點改變。但雖然詮釋很快就建立完成，為了達到演奏樂曲的要求，接下來我得花好幾年的時間學習、琢磨技巧。我花了十年的時間學習它，到1980年代初期才在音樂會中演奏，又花了近十年才能熟悉它、適應它在各音樂廳的效果，最後才能錄音。綜觀這一切，鋼琴技巧的學習只是一段不重要的過程，最終還是得回到最初的想法，如何和聽眾以作曲家寫作此曲的情感作溝通。

焦：然而在音樂會中，您在不同場地所演奏的同一曲目，可以有非常大的詮釋變化。您在波士頓演奏的莫札特奏鳴曲，就和在台北的演出相當不同。

齊：我很高興你注意到這一點。是的，因為基本概念可以有許多變化的可能。舉例而言，市面上大概有我五張蕭邦《第一號鋼琴協奏曲》的錄音，現場盜錄可能更多。有些詮釋非常接近，有些差距則很大。像孔德拉辛版其實只比朱里尼版晚三個月，時間上很接近，音樂表現卻大不相同。然而這樣的差別並非來自我的成長，而是演出時的不同感受。不同心情、不同音樂廳、不同合作伙伴，都會影響詮釋。我特別記得有次我在日本連三天舉行音樂會，我錄了三次演出，而這三次竟完全不同，差異之大像是隔了好幾年的演奏。像你這樣比較版本的人，應該會非常訝異在幾天之內，三次演奏所呈現的不同風貌。這之

間的變化甚至不是幾天，而是幾秒鐘決定的。走上台，不同聽眾、不同音響、不同感受，剎那間我有了不同的想法，彈出不同的詮釋。我覺得這是藝術最美妙之處。你可以遵守樂譜，演奏同樣的曲子，卻能帶來完全不同的音樂。每天太陽都不一樣，心情都不同，而藝術家讓這些差別感受深入靈魂，再從這靈魂中表現自己。我想每一個錄音只能代表那一次的演出，評論者如果要真要討論，必須聆聽更多、觀察更仔細，不然非常危險。

焦：既然如此，那麼您錄製作品時，又如何決定錄音時的速度和詮釋，特別是錄音必須經過剪接？

齊：我只能盡可能讓錄音呈現我「記憶中演出時的效果與音響」，而且速度必須能讓音樂自然流暢。當然，我的速度對其他人而言可能也是錯的，但那是另一個問題了。

焦：錄音曲目與現場演奏曲目之間，您如何選擇？什麼樣的曲目對您而言適合錄音？

齊：現在對錄音曲目的要求比以往多，這也造成我愈來愈難錄。比如說，現在大家想聽一套錄音。你不可能只錄蕭邦前三首《敘事曲》而不錄第四號，大家會問這鋼琴家是出了什麼問題。如果要錄蕭邦《練習曲》，就得二十四首都錄，現在甚至還得包括《三首新練習曲》。不過也有例外，像李希特就不理會這一套。他連蕭邦《二十四首前奏曲》都選著彈。他曾在音樂會中演奏齊瑪諾夫斯基的《面具》（*Masques, Op. 34*）。此曲有三首，像是奏鳴曲的三個樂章，可是他竟然只演奏前兩首，真是太絕了。不過，李希特在很多方面都是革命性的人物，不能以常理視之。我以前和他常聯絡，還算能了解他的個性與想法。

焦：您怎麼認識他的？

齊：這很有趣。有時候，我會坐下來寫信給某人。有一天，我想李希特影響我很大，我就寫信給他。結果，他竟然回信了！於是我們開始通信，來往五年後才首次見面，我還成爲他生前最後見到的幾個人之一。在我們最後的談話中，我請教他是否能給我一些曲目建議，因爲我知道他對我的演奏非常熟悉。李希特收藏很多唱片，也常聽音樂會，我其實還頗爲驚訝他對其他鋼琴家演奏的豐富了解。他對別人的演奏非常有興趣，我和他也有一些共同朋友，像是魯賓斯坦，所以滿談得來。結果他說：「你應該演奏亨德密特的鋼琴奏鳴曲。」「什麼？」「亨德密特！」我說：「我只演奏過他中提琴奏鳴曲的鋼琴部分。我沒辦法忍受他的《第一號鋼琴奏鳴曲》，而第二、三號對我而言也太古怪了……」「沒錯，沒錯，但你會彈得很好的，你一定要學這幾首奏鳴曲！」

焦：李希特爲何會給您這樣的建議？

齊：我不知道。我覺得有點慚愧：這樣一位大人物在人生最後要我去做的事，我到現在都沒辦法完成，無法吞下這幾首曲子。但我不覺得李希特在開玩笑。他會這樣說一定有他的道理，只是我還無法參透。我有一次很認真地看了《第三號鋼琴奏鳴曲》，但我實在無法和它溝通。這眞是困難。不過誰知道呢？說不定哪一天我就能演奏亨德密特了……

焦：您的德布西《二十四首前奏曲》給我很大的震撼。不只是音樂和技巧，還有鋼琴調校。像第一冊的〈阿納卡普里山崗〉（Les Collines d'Anacapri），鋼琴在結尾高音部的表現是我聽過所有錄音之最。就錄音和鋼琴調校上，您如何達到這樣完美的聲音？

齊：請當心「完美的聲音」這個概念，因爲「完美的聲音」根本不存在。我清楚記得我剪輯這份錄音時有多麼絕望。事實上我們還試圖破壞數位錄音的成果，加入類比錄音的效果和雜訊，讓音樂聽起來更人

性化。像你提到的〈阿納卡普里山崗〉，我錄音時錄了八次，但要選哪一次卻是大問題。這八次就演奏而言都可接受，沒有技巧或詮釋上的問題。然而我在不同錄音室，用不同音響播放，出來的聲音全都不一樣，於是我在不同錄音間所選的演奏也都不同。這讓我了解到音響本身並不中性。我們有各式各樣的播音器，每種都會加入一些東西。我現在用什麼音響聽？一般人用什麼音響聽？我在錄音室聽，在車上聽，用隨身聽聽，我用各種可能的方式聽，我幾乎確定我要的是第二次，但某些音響放出的結果又讓我疑惑。最後，光是選擇用哪一個錄音出版，就花了我兩年的時間。有時候我看樂評，發現他們的一些描述其實和音樂或演奏一點關係都沒有，聽到的只是錄音技術。甚至他們寫的還不是錄音技巧，只是音樂播放過程，擴大機、麥克風、擴音器之間所產生的現象等等，而我絕對肯定他們完全不知道自己只是寫了這些。這實在很危險，既讓錄音愈來愈複雜，也讓音樂討論愈來愈少。

焦：但聽眾對演奏家的要求卻愈來愈多，錄音科技本身就影響了音樂家與聽眾的美學。

齊：沒錯。由於錄音技術進步，聽眾在家就可以聽到樂曲的每一個細節，自然對演奏清晰度也愈來愈要求，即使那是現場演奏。另一方面，我希望能發揮我最好的表現。聽眾有期待，我也想做到最好，那麼勢必得以各種方式達到目的。鋼琴家最大的痛苦，就是各音樂廳的樂器和鋼琴技師的本領都不同。即使鋼琴被良好照顧，這和我自己照顧的鋼琴還是有很大的不同。我必須說，我的演出有百分之二十的表現取決於鋼琴本身，但我想做到百分之百。另外，我喜愛物理學和音響學，這些年來也一直研究鋼琴構造。我發現當初造鋼琴的人根本沒有物理學的認識，作曲家對物理學也不甚了解。鋼琴家的樂器並不是只有鋼琴，而要把整個音樂廳的音響效果當成鋼琴的延伸，當成所演奏樂器的一部分。所以改造鋼琴本身並不夠，必須把音響與聲學一併考慮進去。畢竟在鋼琴機械原理上，你無法欺騙地心引力；在音響效

果處理上，你也無法欺騙聲波傳導。面對問題的核心，才有可能解決問題。

焦：所以您也是逐步想出辦法來解決這些問題，不斷從實驗中得到新體會，也不斷進步。

齊：我前幾年的音樂會都只安排單一作曲家的作品，因爲那時我覺得我還不能讓鋼琴做出立卽的變化，以反應不同作曲家的風格。直到最近幾年，我開始調整鋼琴構造，讓我能以較簡單的方法就創造出過去鋼琴的聲音特質。這讓我能在音樂會中演奏多位作曲家的樂曲。這是很大的挑戰，我也還在摸索，希望能設計出更好的鍵盤與擊弦裝置。

焦：不過您已經取得極大的成功。我在音樂會中聽您從莫札特轉換到拉威爾，拉威爾到蓋希文，其間的音色變化讓人嘆爲觀止，無法相信是同一架鋼琴。不過，除了物理學和音響學，您怎麼學會對鋼琴各種機械裝置的改造？這不僅需要物理知識，更需要機械知識與技能。

齊：這得從小說起。戰後的波蘭物資缺乏，雖有許多戰前的史坦威，但多半都壞了。可能弦斷了，可能擊弦裝置壞了，總之有各種問題。我們學校有七位全職的鋼琴技師，卻沒錢向西方購買零件。所以想要彈鋼琴，就得自己來，自己做出這些零件。我從小就在這些破木頭中自己修鋼琴，摸索出很多技能，後來我也認眞去學其中的道理。我很高興我和漢堡史坦威廠有很好的合作關係，向他們學到很多，也能貢獻我的知識與經驗給他們。史坦威公司不只給予學習的機會，更可貴的是他們願意傾聽意見，這非常難得。

焦：您以前都帶自己的鋼琴，現在只帶鍵盤裝置，這其中的發展過程爲何？

齊：我不願辜負聽衆對我以及對音樂的期待。爲了實現對音樂的要

求，我不會吝於花任何錢在這上面。但只帶鍵盤裝置是不得不爲的妥協。我從1980年代初期就開始運送自己的鋼琴到各地演奏，自1989年後更是只彈自己的鋼琴。但「911事件」之後，運送鋼琴愈來愈困難。海關大概無法想像有鋼琴家會做這種事，總覺得那是炸彈。我在2002年整架鋼琴竟然運丟了，非常心痛。後來我決定只運送鍵盤，但鍵盤也丟了。去年到紐約，整個鍵盤更被砸爛，摔成碎片。但帶鍵盤和擊弦裝置是我不能再退的妥協了，即使風險仍然很大。我到現在都還在實驗不同的鍵盤和不同運送方式，希望能早日得到完美的解決之道。但我也絕不浪費錢。我以最節省、最有效益的方式解決問題。

焦：您不斷改進您的鋼琴，我很好奇您又怎麼看現在最新的音響和錄音科技發展？

齊：我只能說，有這些先進科技當然很好，但重要的仍然是音樂，不是聲音。就某種程度而言，我其實反對這些SACD或者什麼新錄音科技，無論人們怎麼稱呼。我聽到一些人很開心地說：「這些科技真好！我們現在聽得好清楚，每個樂器的定位都很明確。」拜託！這跟音樂有何關係？聽音樂是要聽作曲家創作的構想，演奏者的詮釋想法，不是聽大提琴現在是放在左邊還是右邊，長笛在小鼓的前面或是後面。其實，音樂家都在抱怨這種捨本逐末的錄音科技：現在好像不把長笛家按鍵發出的聲音錄進去，錄音就不夠好了，但誰希望把這些噪音錄下來？這些按鍵聲和音樂一點關係都沒有。我沒有聽到更多音樂，音樂卻被這些噪音給破壞了。

焦：您蒐集並聆聽各式各樣的錄音，我很好奇您對許多「典範演奏」的看法。像拉赫曼尼諾夫演奏自己的鋼琴協奏曲，以大鋼琴家的身分把話說得那麼漂亮，又以作曲家身分詮釋自己的創作。您如何在研究過他的錄音後，找到自己的拉赫曼尼諾夫詮釋？

齊：我花了很長一段時間才從這種壓力中解脫。這其實是很糟糕的

事。拉赫曼尼諾夫是那樣驚人的鋼琴家，演奏又天才橫溢。在某種程度上，他的錄音其實限制了我們發展自己的觀點。不只是拉赫曼尼諾夫，很多名家錄音也會給我如此震撼和「阻礙」，我就花了十年時間才能忘掉霍洛維茲演奏的李斯特《奏鳴曲》。在這一點上，盧托斯拉夫斯基再度幫了我。我有次問他：「您希望我怎麼演奏您的《鋼琴協奏曲》？」他說：「我不知道！我很好奇它會怎麼發展。此曲像是我的小孩，我給予其生命，但並不擁有。它自己會發展、會成長，有自己的生命。我很好奇它二十年後會變成什麼樣子。好可惜我是沒辦法親眼見到了。」我想，或許即便是拉赫曼尼諾夫，都沒權利說他的協奏曲就只能被彈成某一種樣子。我在《第二號鋼琴協奏曲》特別放手去彈，而不照拉赫曼尼諾夫自己的詮釋，因為我有我的話要說。我第一次彈它時才16歲，而我真的花了很長一段時間，才得到現在的詮釋想法。我這樣說不是出於自傲，或是對樂曲和作曲家的不尊重。事實上，我比以前更懂得尊重，因為我對此曲和作曲家的想法都有更深了解。但我想演奏者也該有權利表現自己的想法。

焦：那麼當您演奏盧托斯拉夫斯基的《鋼琴協奏曲》，既然得到作曲家的親自肯定，您的詮釋是否更自由？

齊：剛好相反，因為我太敬愛盧托斯拉夫斯基，他又是太客氣禮貌的紳士，我很害怕我彈出他不喜歡的詮釋，特別是他絕不會直接告訴你他不喜歡。遇到他不喜歡的，他總是拿其他事作比喻。當你分析他的例子數十次後，往往才恍然大悟：「啊！他不喜歡這樣！他要其他的表現！」每一次我從他家告辭，他總是把我送上計程車，站在路旁直到車子從他的視線消失，這才轉身回家。他不是裝得很有禮貌，而是本質上就是非常實在、極有教養的人。他夫人也是這樣，有禮貌也有教養，非常精彩的人。她不是音樂家，最後卻能為盧托斯拉夫斯基抄譜，真是了不起。你知道盧托斯拉夫斯基過世後幾個月內，他夫人也跟著走了嗎？這兩個人過了一輩子，已經無法離開對方了。在2007至2008年樂季，我安排重新演奏這首《鋼琴協奏曲》，紀念它問世20週

年。我計劃在當初我和盧托斯拉夫斯基預定要合作，卻因為他辭世而未能實現的地方演奏它，像是舊金山、挪威、阿姆斯特丹、馬德里、波士頓、芝加哥和東京等七地。他在過世前幾天寫了封信給我，而我在他過世後才收到：我回到家，那時我已得知他的死訊，極度悲傷。我們本來兩週後還要一起演出的。我打開信箱，在上百封信中一眼就看到他的信 —— 那精細工整的手寫字。我拿著信，呆站在信箱前不能離去。我知道我拿著來自另一個世界的訊息，盧托斯拉夫斯基最後給我的話。兩頁的信，小小的字，裡面竟是他的道歉：因為身體因素，他很抱歉無法在兩週後演出，於是推薦另一位指揮。在他過世之前，指揮薩赫（Paul Sacher, 1906-1999）這位億萬富翁、現代音樂收藏家，就已經取得他的所有手稿而存放於巴塞爾，所以在我家旁邊就有他所有的創作，後來波蘭派了一些學者研究他的書信。這些人總和我們一起吃飯，他們每次來，對盧托斯拉夫斯基的尊敬就多一分。你若讀他的信，你會掉眼淚的！他真的是一位謙謙君子，多麼善良的靈魂，永遠在做好事。總之，和盧托斯拉夫斯基的交往，讓我演奏他的《鋼琴協奏曲》時更覺壓力沉重。每次我演奏此曲，我總是問自己三個問題：「譜上寫了什麼？盧托斯拉夫斯基說了什麼？盧托斯拉夫斯基沒有說什麼 —— 而這或許可以反推出他想要的詮釋？」在我認識的人當中，杜提耶和布列茲這兩位法國作曲家也都是這樣的好人。他們作曲的手法是那麼不同，卻都是作曲家中絕對的菁英。不用說，我也極尊敬他們。

焦：您聽別人的錄音，也聽自己的錄音：我發現您會錄下自己的演奏。這是為了記錄，還是有其他目的？

齊：我錄自己的每一場演出，而且聽自己的每一場演出，因為我希望能夠由現場錄音來幫助我掌握自己聽到的聲音與演出在音樂廳實際效果的差距。當然，錄音也不見得準確，只是這還是一個自我調整的方法。

焦：但您同時也錄影，這又是何故？

齊：因為肢體動作也很重要。我會有一些自然產生的動作，但我不確定這是幫助音樂表現，抑或干擾聽眾。我一向很小心，不希望自己的動作喧賓奪主，所以也以錄影來自我修正。

焦：您的實驗還不止於鋼琴與音樂。您曾在巴塞爾音樂院教學，但後來又辭去教職了。這似乎也是您另一個人生試驗。

齊：我覺得教學必須建立在純粹的目的之上；你不能說你教學只是因為你不能做好其他事，或演奏事業不夠順利。我覺得我想要接近這些學校，看我能夠幫忙些什麼，我的想法有多少能夠傳達到其他人身上，而學生能如何得到收穫。其實我一直在教，從1970年代起就開始教學生了，包括私人課和幫助學生準備比賽。但在巴塞爾音樂院的教職則是帶領年輕音樂家從頭至尾，幫助他們塑造自己的風格與美學，追求表現的極限。我和學生們都保持長久的關係，當我的行程實在無法讓自己承擔做為老師應有的責任時，我也只能放棄教學。不過這段經驗非常寶貴，我想我已經有足夠的知識創辦一所學校了。

焦：在極權政體中成長，可否談談您對這樣政治環境的感想？

齊：我們那一代人，特別是我父母，都經歷過那種生活於極權中的焦慮，每日的焦慮。我可以舉一個發生在我6歲的真實故事為例。有天晚上，有人敲我們家的門。那人說：「我剛得到指令可以住在公寓裡，請你們搬走。」家父說：「但是我們已經住在這裡，還有一個小孩子。請您到別處⋯⋯」「但我可是得到共產黨的指令，說我可以住在公寓裡。我是共產黨員，我就是要住在這裡，請你們立刻搬走。」接著，家父和那陌生人展開口角，最後甚至打了起來。對當時的我而言，家就是世界的中心。即使那只是一個僅有兩房的小公寓，但那是我家，我生活的地方，我最重要的地方，如果家被奪走，等於我的世

界也被奪走。還是孩子的我目睹這一切，知道自己家可能隨時被奪走，知道一個陌生人可以在晚上敲門要求我們搬出去，自此之後，我晚上常常哭著無法成眠，常在緊張和焦慮中驚醒。這是極大的衝擊。從那一晚後，共產黨就在我心裡永遠失去地位。由於曾經親自面對這種不公平的權力分配，這種嚴重的腐敗，讓我到今天都為了打擊任何腐敗濫權的現象而奮鬥，無論那出現在共產體制或自由社會。當我看到這些不義，哪怕只是一個徵兆，我都覺得必須阻止，因為我總覺得那裡也有一個6歲小孩正在受苦，而我不能再讓這種事情發生！

焦：極權政體對權力的掌握，實在是民主社會所無法想像的。

齊：我從來沒有加入任何政黨，也不屬於任何政治組織。但我在開始贏得獎項後，就被許多部長召見，也被問到許多問題。有一次，他們問我學校需要什麼，我說我們學校答應給教授研究室，但這沒有成真。馬上，部長打了幾通電話，然後事情就辦好了！在西方，沒有一個部長可以打通電話就能給人一棟房子，或幫人裝上電話線。共產黨官員所掌有的權力大到無法想像，可以馬上給你房子，但也可以一夜之間毀掉人的一生。如此集中，不受制衡的權力，無疑極為可怕，而我絕對阻止這種濫權。

焦：我很佩服您的道德勇氣。從美國到日本，您都公開演講伊拉克侵略戰爭的錯誤，確實以您的力量阻止這不受約束的權力。

齊：我絕不接受任何形式的暴力。此外，我認為就布希政府的伊拉克侵略戰爭此一案例而言，其原因、時間點、地點都是錯誤的，而且是自錯誤的動機引導而出。有天我女兒問我：「爸爸，你不同意布希政府的侵略行為，但你做了什麼去阻止這種暴行？」我愣住了。從此我開始演講，讓大家知道這些問題。我很仔細蒐集資料，避免失當或失信，但看到問題存在，我們必須有勇氣說話，因為濫權暴力的問題以各式各樣的方式存在。現在我們許多人處於民主政體，但一樣要去思

考民主的意義和實踐的方式，不然仍舊可能成爲受害者。許多人認爲我們擁有民主。錯了！我們並不擁有民主，而必須製造民主。民主本身並非自由，而是承擔責任的開始。要享有民主，必須先承擔責任，而不是胡亂投票，選了人就不管了。

焦：很少人能像您一樣，對政治有如此睿智的觀察。

齊：我覺得這不是政治，而是公民應盡的責任。我在非常多國家居住過，藉由音樂，也熟悉各種文化，並且將其當成我自己的文化。歐洲正在逐漸統合，國家之間的差異愈來愈小。在能夠保持並延續各自文化的前提下，如此統合是非常好的事。但無論世界如何變化，人類的需要仍然相同：安全、食物、居住……每個文化都是如此。絕大部分的戰爭都不是出於勇敢好鬥，而是出於害怕，覺得受到威脅。我反對戰爭。殺人絕對不會是解決問題的方式。用暴力和人對話，從來就無法解決問題，只會增加問題。我演奏，而且爲了和我有相同信念的人演奏。我相信只有愛與和平，才能讓這世界變得更好。

焦：最後，請問您對在亞洲的演奏有何計畫？

齊：我想把更多時間用來探索亞洲，更常在亞洲演奏，並體會各地的文化。亞洲對我而言不是一個「洲」。相較於其他大陸各國間的同質性，亞洲每個國家都如此不同，文化都極爲迷人。我非常有興趣，也希望能有時間學習並了解亞洲文化。

第　　　　二　　　　章

02
CHAPTER
法國和俄國

FRANCE & RUSSIA

前言

演奏學派的回顧與省思

　　本章收錄的9篇訪問，是本書最後一次以「鋼琴學派」做分類。這並不表示受訪者彼此類似，而是學派最後一次成為訪問要點。在第四冊的訪問中雖然也有法、俄兩大派別的相關討論，但筆者希望讀者能自行比較它們在二十世紀後半至今的發展。當然，這也反映了歸類——如果不得不為——的難處。比方說，將布朗夫曼這位今日美國鋼琴界的代表巨匠，歸類在俄國學派鋼琴家，其實是相當怪異的做法，他應該也不會贊同。然而他的學習、經歷與演奏，正好讓我們看到學派影響如何變化消長，並使我們反思學派的定義與意義。

　　在本章「法國學派鋼琴家」中，艾瑪德與穆拉洛都是蘿麗歐與梅湘的學生，也都演奏梅湘所有鋼琴作品，後者更錄製了梅湘鋼琴獨奏作品全集。從他們的學習經歷與心得，我們更可以理解梅湘作品與其詮釋手法。穆拉洛的音樂旅程非常特別，透過其極不尋常的鋼琴學習，我們能更認識蘿麗歐的教學。艾瑪德和李蓋提也有多年合作，並在其監督下錄製他諸多鋼琴作品。訪問中關於李蓋提《練習曲》與《鋼琴協奏曲》的討論足稱第一手資料，希望能讓大家更親近這些非凡創作。

　　路易沙達的演奏曲目較為傳統，在通說認為學派已不存在的今日，他有獨排眾議的觀點。他對昔日大師的回憶，也屬於本書最溫暖的篇章。提鮑德可能有本書受訪者中社會地位最顯赫的家世，更有感人的家庭故事。他接受了深厚的傳統薰陶，又融會出自己的心得。雖有多采多姿的藝術與時尚活動，他始終不忘本業，值得習琴者深思。相較

於上述四位，巴福傑可謂大器晚成，但成就極爲輝煌。本書初版時他的演奏事業猛然起飛，今日已是國際一線名家，很高興能看他不斷成長。這篇訪問是多次談話的總和，每回都啓發我甚多，是筆者最珍視的交談之一。

　　在俄國學派受訪者中，特魯珥是本書僅有兩位接受聖彼得堡音樂教育的鋼琴家之一，提供相當寶貴的經驗、知識與觀點。她技藝超卓又絕頂聰明，更有豐厚學養，是愛樂者應當認識的名家。在筆者訪問的諸多瑙莫夫學生當中，薛巴可夫或許是最特別的一位：無論是技巧或曲目，他都走出自己的路，開拓出極爲個人化的藝術。從他誠實又直接的剖析，包括對俄國音樂的神髓、改編曲與罕見作品的觀點，相信我們都能獲益良多。齊柏絲坦是筆者因訪問而相識的朋友，這篇更新版也多少記錄她這十餘年來的人生。幸與不幸，她是本書受訪者中，深受蘇聯反猶歧視戕害的最後一人。訪問中我們再次見證那個扭曲時代，卻也見到非凡的堅毅與勇敢，更有家庭與事業之間的平衡與抉擇 —— 藝術與人生何者爲重，是否必須排個順序？讀完這些訪問，相信大家會有不一樣的看法。

艾瑪德 1957-

PIERRE-LAURENT AIMARD

Photo credit: Paul Cox, Warner Classics

　　1957年9月6日出生於里昂，艾瑪德5歲學習鋼琴，7歲進入里昂音樂院，12歲進入巴黎高等音樂院跟蘿麗歐學習，後也於倫敦隨庫修學習。1973年他得到梅湘鋼琴大賽冠軍，四年後更受布列茲邀請加入當代樂集（Ensemble InterContemporian），擔任該團獨奏家長達18年，深受國際注目。艾瑪德曲目多元，技巧精湛出眾，對當代作品貢獻良多，和多位當代作曲家皆有合作，曾爲布列茲、史托克豪森與李蓋提等人作品作世界首演，和李蓋提的合作更是著名。除了教學，近年來艾瑪德也擔任音樂節總監並嘗試指揮，多方拓展音樂活動。

關鍵字 —— 蘿麗歐（演奏方法、教學）、梅湘、庫修、庫爾塔克、音樂是文化的深層體現、當代音樂、布列茲、史托克豪森、李蓋提（《練習曲》、速度、《鋼琴協奏曲》）、標題音樂、楊納捷克《鋼琴奏鳴曲》、分析、音樂語言的運用能力、新與舊一樣重要

焦（以下簡稱「焦」）：請談談您早期學習音樂的歷程。

艾瑪德（以下簡稱「艾」）：我天生喜歡音樂。我從小在家裡彈鋼琴，沒人強迫我，就是喜歡在鋼琴上「玩」，想要學音樂完全是我個人的意願。我5歲開始向一位年僅18歲的老師樂薇兒（Geneviève Lièvre）學習。她不是鋼琴家，而是多才多藝的音樂家。她在樂團裡演奏長笛，也會演奏管風琴，還爲劇院寫作戲劇音樂。她是新音樂的擁護者，對音樂有相當全面的認識。當她教我鋼琴，不只是教演奏，還傳授我許多當代音樂、世界音樂以及劇場的資訊與知識，這給予我十分寬廣的視野，讓我從小就知道當代音樂與表演藝術的發展，而不只是學習以往的音樂作品而已。我7歲進入里昂音樂院，但仍跟隨樂薇兒繼續學習，12歲得到一等獎畢業，隨卽進入巴黎高等音樂院。

焦：您在巴黎高等則跟蘿麗歐學習。

艾：事實上我是跟蘿麗歐與梅湘兩人學習。即使我才12歲，梅湘邀請我與他們夫妻一同旅行。我參加許多他的排練，也跟著他上了許多課，音樂生活極為充實。我喜歡多方面涉獵音樂，因此當我畢業時，我共得到鋼琴、室內樂、和聲、對位四項一等獎。

焦：您也自此開始演奏生涯。

艾：是的，但我沒有停止學習。我從梅湘與蘿麗歐學到很多；蘿麗歐是梅湘與二十世紀音樂權威，她的法國曲目也很精到，但我也希望聽聽不同的觀點與傳統，因此我自1978年起向住在倫敦的庫修夫人學習4年。她是許納伯的學生，精通莫札特、貝多芬、舒曼、舒伯特等德奧曲目。我住在巴黎，一方面開展演奏事業，一方面往返於倫敦與巴黎之間持續學習。之後，我到布達佩斯跟庫爾塔克學習。他當時還沒那麼有名，但音樂的知識與見解已讓我佩服不已。同時，我也向指揮西蒙學音樂分析。此外，由於我希望自己能盡可能學到各個鋼琴演奏傳統，我還至莫斯科數次，希望能向俄國鋼琴學派大師學習。

焦：所以您可謂有計畫地學習法國、德奧、現代、東歐與俄國曲目與演奏傳統。如此用心在今日都很罕見，更何況當年旅行並不如今日方便，至東歐與蘇聯更有政治因素干擾。您為何如此堅持學習各個鋼琴學派呢？

艾：因為各地文化不同，而音樂是文化的深層體現。我認為如欲適切地表現各式音樂，回答音樂中所呈現的文化問題，就必須深入各個演奏與音樂傳統，盡可能接受多方教育。這就像學習語言一樣，不同作曲家像是不同語言。我當然可以在法國向法國老師學德文和俄文，但若有機會，為何不到這些國家，或是向這些「母語」使用者學習呢？況且這樣看音樂，我覺得也更為精彩而有趣，而非僅以單一觀點來看

所有的作品，而能從各個面向綜合研究。

焦：您在莫斯科跟誰學習？

艾：我本來想跟米爾斯坦學，但他過世了。後來我彈給巴許基洛夫
聽，他聽了我的演奏，卻建議我不要再找老師。我那時26歲，他認為
我已能自己學習，獨立思考音樂。他的建議給我很大的啟示。在遍訪
名家學習各派傳統與技巧後，我以一年半的時間讓自己歸零，重新思
考自己的演奏技巧，自己和樂器的關係，以及自己的音樂觀與演奏態
度。這段自我探索的過程相當辛苦，充滿自我挑戰與質疑，卻也是我
人生最關鍵的歷程。後來，我終於建立屬於我自己的鋼琴技巧和音樂
思考，在學遍各家之言後提出融會整合的心得。

焦：這真是令人敬佩的學習之旅。現在很多年輕音樂家心裡只有比賽
與名利，毫不考慮學習。聽眾也越來越墮落，只看名聲而不聽音樂。

艾：這真是非常危險，也是我和許多同行所擔憂的現象。音樂的內涵
來自音樂家對音樂的思考與涵養，並非比賽。技巧訓練固然重要，但
真正決定音樂表現的仍是音樂家的思想、個人特質以及其所欲傳達的
訊息與理念。音樂家唯有用心於此，才可能在深入作品之餘同時不露
痕跡地表現自我。

焦：可否請您多談談蘿麗歐的教學與演奏？

艾：蘿麗歐師承齊亞皮（Marcel Ciampi, 1891-1980）與列維，自然繼
承到法國演奏傳統，但她相當個人化的演奏卻不能以傳統視之。這來
自她的強烈個性，也來自當代作曲家的影響。梅湘影響她的演奏甚
劇，但就我觀察，布列茲也深深影響她。她擁有極為傑出的手指技
巧，但更知道如何運用全身力道演奏。最特別的是她能創造出驚人的
音響層次，在當代曲目尤其有絕佳效果。在教學上，她真能清晰地分

析各種層次與效果的演奏方法，總令我獲益匪淺。

焦：不過您在十幾歲就演奏梅湘最為困難的曲目，我好奇您當初如何克服作品所要求的艱深技法。蘿麗歐是否發展出獨特的技巧體系以面對當代音樂的要求？或者反過來說，研究現代作品後，在您演奏古典和浪漫派作品時，是否曾產生技巧適用上的衝突？

艾：我想這也正是蘿麗歐教學的長處。遇到這些刁鑽技巧，如果一味硬練，的確可能對身體造成傷害。因此，鋼琴家更應該思考如何運用身體來引導音樂的情感與能量，學習使身體順應音樂的技巧。蘿麗歐的演奏絕不機械化，而是有機性地運用身體。她的技巧也反過來影響梅湘的鋼琴音樂，使之愈來愈自然。如果鋼琴家能學到自然的表現方式與技巧，演奏梅湘必然毫無問題，甚至較演奏貝多芬更為順手。不只演奏梅湘如此，我認為演奏者不只需要掌握不同風格，還必須為各個作曲家設計出不同的技巧和音響，就其特質表現。以演奏梅湘的技巧演奏蕭邦，會是可怕的災難，反之亦然。

焦：您的曲目正反映您廣博的涉獵，但您最為人熟知的還是在現代與當代音樂的詮釋。

艾：我一直認為演奏當代作曲家是我作為鋼琴家的職責。在我成長的時代，很多人不以為然，但我認為忽視當代音樂是既不公平也很危險的態度。畢竟，演奏當代音樂能讓我們接觸仍在世的作曲家，向他們學習。只演奏作品卻不親近其創造者，自然危險。由於當代音樂較不受重視，我更是優先演奏它 —— 但這不表示我不演奏其他作品。忽視當代作品固然危險，忽視昔日創作也一樣危險。音樂家不能看前不顧後，忽視形成當代作品的根源與傳統。傳統和現代一樣重要，唯有兼容並蓄才能達到平衡，形成全面的音樂觀。

焦：可否請您談談與當代作曲大師們的友誼及學習？

艾：我很慶幸能在年幼之時就認識梅湘，從他身上得到用之不盡的啓示。我甚至能說他的音樂是我的「母語」。此外，我認識他的時候，他可是非常和藹可親的長輩。梅湘並非永遠都那麼和善，我很高興能在這段時間認識他。布列茲也對我影響重大。我小時候就是他的樂迷。我還記得9歲那年，我要求父親專程帶我到日內瓦，只爲聽一場布列茲指揮。那時他還被放逐，在法國根本聽不到他的演出。我11歲更和父親趕到拜魯特音樂節，親聆他傳奇性的《帕西法爾》。不過，我那時和布列茲的會面只限於到後台要簽名，直到19歲我才終於眞正認識他。他聽了我的演奏，邀請我和他巡迴演出，甚至出任當代樂集的創始成員。因此，我不但能和布列茲一起工作，更能與一群傑出音樂家共同演奏當代音樂。

焦：您那時的工作量大嗎？

艾：我並沒有接受全職，因爲我還很年輕，不能將所有心神放在單一領域。我將時間分成三份，分別花在當代音樂、傳統曲目、自我學習與拓展見聞。現在看來，這段經驗大大幫助了我的演奏事業。我得以盡情學習，避免過早展開獨奏事業，還可以認識各式各樣的人，經歷許多有趣而又刺激的演奏，知曉經紀公司與音樂會主辦單位的運作模式，觀察布列茲如何詮釋自己與他人的創作，甚至觀察他的創作過程……眞可說是一生受用不盡！

焦：在布列茲之後，誰影響您最深？

艾：我在1980年代晚期和史托克豪森合作了三、四年。他個性非常強烈，建築與音響學都有深刻造詣，對於聲音的傳遞了若指掌。同時，我也回到庫爾塔克。布列茲和史托克豪森的作品結構嚴密且強而有力，庫爾塔克的音樂卻十分私密，探索內心的情感。這提供了巧妙的平衡。當然，我和李蓋提的合作可說最爲重要。在我心中，他是完全獨立且原創的作曲家，作品雖然嚴密緊湊，音樂卻生意盎然，甚至

幽默有趣。他對音色與節奏的研究，更讓人大開眼界。李蓋提給我信心，讓我賦予其作品生命。我們一同研究如何表現他的創作，試探各種詮釋可能。我也和我同輩的作曲家互相討論，像英國作曲家班傑明（George Benjamin, 1960-）和義大利作曲家史托巴（Marco Stroppa, 1959-）等人。我們在文化、智識、感性等方面彼此切磋琢磨，互相激盪出許多新穎的觀點。

焦：您是李蓋提《練習曲》的權威，也是其中數曲的被題獻者。我很好奇您演奏時如何看待他的時間指示？

艾：我想我們永遠不該將這些速度指示看得過分嚴肅。這只是作曲家的建議而已……

焦：如果只是建議，他爲何要寫，還寫得那麼明確呢？您在《練習曲》第一冊中的速度和譜上指示差異較多（皆較樂譜指定爲快），但第二冊除第一曲，都完全符合樂譜指示，精準到分秒不差。爲何會有這樣的差異？

李蓋提《練習曲》樂譜指示時間與艾瑪德錄音演奏時間對照表			
冊數	曲名	樂譜指示時間	錄音演奏時間
第一冊	I. Désordre 混亂	2'22	2'20"
	II. Cordes à vide 空弦	3'16"	2'45"
	III. Touches bloquées 堵塞的琴鍵	1'57"	1'40"
	IV. Fanfares 號角	3'37"	3'20"
	V. Arc-en-ciel 彩虹	3'52"	3'45"
	VI. Automne à Varsovie 華沙之秋	4'27"	4'20"

第二冊	VII. Galamb Borong 加拉姆波隆	2'48"	2'40"
	VIII. Fém 金屬	3'05"	3'05"
	IX. Vertige 眩暈	3'03"	3'03"
	X. Der Zauberlehrling 魔法師的門徒	2'20"	2'20"
	XI. En Suspens 懸置	2'07"	2'07"
	XII. Entrelacs 交織	2'56"	2'56"
	XIII. L'escalier du diable 魔鬼的階梯	5'16"	5'16"
	XIV. Columna Infinitǎ 無盡之柱	1'41"	1'41"

艾：要是大家都這樣認真看待，李蓋提一定相當高興。關於這個問題，我必須以我和李蓋提的工作經驗來回答。速度當然是作曲家寫作時至爲重要的關鍵，因爲那是他們內心創作時所聽到的聲音，許多作曲家也以他們心中的聲音爲速度指示。然而，這不表示作曲家心中的速度完全不變，也不表示這樣的速度實際上可行，甚至也不表示這樣的速度是真的他們想要的速度。首先，作曲家腦海中的速度往往偏快。當他們聽到實際演奏後，卻往往發現他們不要這樣快的速度。像荀貝格、巴爾托克、布列茲等人，都常給作品非常快的演奏速度，但這多半只是反映他們腦中所想的速度。我想這是因爲他們太了解自己的作品，知道所有細節，所以在腦中預想時總能快速帶過。然而，真正演奏起來的效果卻常非所願，許多細節與樂句在那種速度下根本無法表現，音響效果也不如他們所料。其次，作曲家的速度喜好也會隨著時間改變，一位作曲家在40歲的時間感往往和在50歲的時候不同。因此，印在譜上的速度指示並不一定就是作曲家想要的速度。我對於作曲家所標示的速度一向非常注意，但絕不墨守樂譜而不加思辨。

焦：那錄音時李蓋提又如何決定速度？

艾：這套《練習曲》錄音準備時間長達五年，我和作曲家就各曲細節做了不計其數的討論。我在錄音時先就我的觀點，以最能表現作品清晰度與音響效果的速度演奏。然而，真正決定最後演奏速度與效果的

仍是李蓋提。身爲演奏者，我一向以忠實呈現作曲家要求，盡可能達到作曲家創作理想爲職志。在錄音過程中，李蓋提就在現場監督，我們務求每一曲都達到他的要求才算錄製完成。因此，這張錄音可說完全符合李蓋提的意見 —— 符合1994至1995年間的李蓋提。說不定，他之後的想法又改變了。但即使在錄音時，李蓋提也在實驗。像是第七首〈加拉姆隆波〉，譜上的指示是120，但李蓋提在錄音時一直要我用不同速度演奏，最後得到的速度是108。然而有次我在維也納演出此曲，他居然要求我以88演奏 —— 我眞覺得那實在太慢了，聽起來像是兩首不同的作品！互相妥協的結果，我以92演奏，李蓋提也表示滿意。這個例子就證明了他對速度的態度。

焦：這眞是太有趣了。然而，很多人往往就以速度來評論演奏者是否詮釋好這些樂曲。這在鋼琴比賽中尤其常見。很多評審對這些曲子一無所知，用碼表就大膽宣稱某些演奏是「錯誤的」。

艾：速度雖然重要，但並非一切。如何確實演奏出李蓋提《練習曲》的多聲部行進、音響效果、清晰度，這些也是構成詮釋的重要元素。音樂是藝術表現，不是機器運作。如果只看速度而忽視其他要素，那給電腦演奏就可以了。

焦：您爲李蓋提許多作品首演，甚至成爲其作品的被題獻者，有無特別的感想？

艾：我倒沒有特別的感覺。曲子是否題獻給我並不重要，我對所有作品都以同樣態度來學習。演奏李蓋提《練習曲》可不同於演奏貝多芬《月光》—— 我想首演者的挑戰就是如何在沒有聽過樂曲的情況下，運用自己的解析力與藝術才能，掌握作曲家的風格以及該曲特性而賦予作品生命。這樣的過程雖然辛苦，收穫卻無比珍貴。我可以得知作曲家聽到樂曲的立即反應，更可以和作曲家討論作品內涵與詮釋表現，一同尋找最適當的速度、音響、音色和句法。

焦：您能夠特別談談〈魔法師的門徒〉嗎？這首曲子問世後卽廣受歡迎。

艾：可以說是，也可以說不是。因爲它雖然展現出李蓋提的幽默，卻相當反傳統。當我開始學它的時候，李蓋提的指示非常簡單——愈快愈好！爲了能在快速中仍保持音粒清晰，我可是費盡心力練習。然而，他的指示似乎永遠不變，我必須逼迫自己達到演奏的極限，不斷要求自己彈得更快。這其實也是李蓋提的想法：他就是要逼演奏者親自感受那在極限速度中的危險！我還記得我第一次在音樂會演奏它的情景。我自認已經竭盡所能，快到不能再快了。哪知正式曲目結束後，李蓋提早已在後台等我了：「非常好！彈得太好了！我希望你再演奏一次〈魔法師的門徒〉當安可曲，但這一次……請你『眞的』彈得『很快』！」我的天呀！那段從後台走回舞台的路，頓時變得漫長無比，我從來沒有這麼緊張地演奏過安可曲！同樣的情形他試了好幾次，我也眞的不斷逼自己每次都彈得更快一些。有一天，我覺得我已經到達極限中的極限，無論如何不可能更快了，李蓋提終於說：「對了！這就是正確的速度！」這眞是標準的李蓋提——一半是讓演奏者擔心不安，一半是逼演奏者達到極限，但整個過程又充滿他的幽默個性，眞是妙不可言！

焦：李蓋提能和您合作，我想也一定非常高興。不過，您爲此曲立下太高的演奏標準了！我懷疑在聽了您的演奏之後，還有多少鋼琴家敢挑戰。

艾：其實還是不少，而且很多人還彈得眞的很好呢！我爲此非常開心，因爲這證明了李蓋提的音樂能和當今年輕音樂家溝通。他非常重視音樂與聆賞者之間的交流，而其《練習曲》的廣受歡迎正證明了他的成功。

焦：可否也談談他的《鋼琴協奏曲》？這是極爲複雜又極其迷人的作

品。我好奇的是演奏家要如何在此曲中表現情感，特別在第二和第四
樂章？像第二樂章的強烈悲劇感，究竟要如何處理才算貼切？

艾：我想你也看到此曲詮釋的難處。它的寫作極為嚴密，鋼琴與樂團
高度整合，可謂牽一髮而動全身。在如此情況下，鋼琴家自然不像演
奏傳統協奏曲般得以充分揮灑個人心得。演奏者必須對複節奏有很好
的掌握，才可能成功演奏。如果還要指揮、團員和鋼琴家能為同樣的
個人見解作改變，確是難上加難。不過，若能掌握此曲一些基本要
素，還是可以得到自己的詮釋空間。一如你的觀察，鋼琴家可以在第
二樂章表現出極為深刻的悲劇情感。我想那是李蓋提那一代東歐猶太
人對納粹浩劫的永恆沉痛，是非常非常深的情感。該樂章後半是可怕
的崩毀，鋼琴家可以表現出極度的絕望。第四樂章可能是最有趣的一
個樂章，也是情感上相當輕鬆的一個樂章。如果鋼琴家能夠整合此一
樂章的多重線條，又能敏銳地體會並表現各種線條的情感，以放鬆但
又明確的態度賦予各旋律獨立的性格，這樣就能得到非常正確的詮
釋。這種自由非常特別，和演奏蕭邦協奏曲大不相同。我必須說此曲
真的是經典之作，希望聽眾不要只注意其複雜的寫作，而能隨它一起
經歷一段精彩旅程。它的內涵非常豐富，欣賞起來又很有樂趣，希望
能夠愈來愈常被演奏並得到聽眾喜愛。

焦：即使是李蓋提的創作，任何對於作品內容的提示都會大大幫助聽
者掌握作品內涵，他的《練習曲》也都有標題。我很好奇您對於「標
題音樂」的看法，特別是介於標題音樂與絕對音樂之間的作品，像是
李斯特《B小調奏鳴曲》。

艾：這首奏鳴曲大概是少數類標題音樂中具有極嚴密形式的作品，這
對李斯特而言也是很不尋常的事 —— 或許他是為了要回應舒曼的《幻
想曲》，才特別就形式上下足苦功。就形式而言，李斯特在此曲證明
了他是更現代的貝多芬。所以，我認為完美表現此曲的要領，在於同
時呈現自由的幻想與嚴謹的形式。一方面，鋼琴家必須能讓夢想自由

馳騁，即興揮灑心中故事；另一方面，也需要兼顧形式與結構之美。
這是很不尋常的例子，也是此曲之所以困難的原因。

焦：同樣是奏鳴曲，楊納捷克的《鋼琴奏鳴曲》則從政治事件得到靈
感，也有明確的標題，您的詮釋態度又是如何？

艾：這首奏鳴曲是由事件、文化、影響、作曲家直覺和靈魂所形成的
網絡。對我而言，它最迷人之處，在於演奏者得以表現各個層次、各
種面向的情感。這比大部分的戲劇表演都要豐富，鋼琴家也得以擁抱
各種詮釋可能。

焦：然而，您是否覺得樂迷會特別期待您以分析或智性的角度來詮
釋？

艾：或許，但我不會如此做。我有很好的分析能力，也有許多比我更
精於解析音樂的朋友可以隨時請教，但身為演奏者，我的目標是讓聽
眾體會作品所包涵的所有面向，甚至了解作品的所有面向，而不是向
聽眾展示我多麼聰明，能夠清晰地分析作品。直覺、情感、聲響、智
性……所有面向都很重要。我很喜歡理性分析，但如果所有作品都
強調以理性分析，詮釋也就單向化。事實上，對大部分作品而言，純
然理性分析並不合適，即使布列茲的作品也是如此。他的作品雖然智
性，有時又非常狂野而情感奔放，需要以直覺來表現。當我演奏他的
《第三號鋼琴奏鳴曲》，我當然著重智性分析，但若要演奏第一號，恐
怕就不是如此。智性與情感，以及其他元素，永遠都是混合的，視作
曲家與作品而定。當我演奏拉赫曼尼諾夫，情感與樂器的表現自然是
首要重點；當我演奏舒伯特，抒情特質則是首要；當我演奏蕭邦，詩
意、色彩和鋼琴的歌唱特質則是首要；當我演奏巴赫，嗯，那所有特
質都會成為首要，鋼琴家需要一切！

焦：在研究過古往今來作曲家之後，我很好奇您對即興演奏的看法，

特別在演奏者與作曲者分化愈來愈強烈的今日？

艾：普遍喪失即興演奏的能力和習慣，是我們這個時代的一大問題，也是危險。即興演奏其實是一種文化，其意涵是人們藉由直覺和知識，知道如何經常運用音樂的語言與規則表現情感。現代演奏者最大的問題便是喪失對音樂語言的運用能力，無論是演奏莫札特或荀貝格皆然。我想，當務之急並不在於演奏者必須對所有作曲家的語言皆完全熟悉，而是如何掌握音樂法則，把自己的聲音和思想，用音樂語言表現出來，讓自己能夠說和作曲家一樣的語言。這也是我為何對新音樂著迷的原因。每位新作曲家都有自己的音樂語言，而我必須逐一學習。去了解，或至少試著去了解，過去的作曲家如何運用他們的音樂語言。唯有如此，才能彈出正確的風格、正確的裝飾音，寫出屬於自己的裝飾奏。我們已經失去太多關於風格的傳承，如果再不就音樂語言好好鑽研，恐怕我們會失去更多。

焦：您對鋼琴音樂或是鋼琴，有無任何期待或建議？

艾：我沒有特別的意見。我不是創造者，而是詮釋者。我還記得在1970年代，人們說鋼琴音樂的歷史已經終結了。作曲家流行寫微分音程（Micro-interval）或是根據低限主義創作，基於十二平均律的鋼琴已不再有意義了。然而到了1980年代，許多精彩無比的鋼琴作品打破了「鋼琴音樂已死」的觀點，李蓋提的《練習曲》就是一例，對我而言是德布西和巴爾托克後的最佳練習曲。不只李蓋提，卡特、班傑明、史托巴等人也都有極為精彩的創作。許多作曲家都看到鋼琴音樂的新方向，以其想像力創造出新天地。作為詮釋者，我所做的就是等待作曲家 —— 音樂的創造者，為我們開展出新的視野，甚至新的樂器，一如當年史卡拉第、巴赫、蕭邦、德布西等人為我們所做的。

焦：最後，對於當代音樂的愛好者以及您的聽眾，您有沒有特別想說的話？

艾：我知道有很多當代音樂支持者會將我歸類成「當代音樂專家」，但我還是要強調，從我演奏生涯開始，我演奏當代音樂和以往音樂的比例其實一樣多。我想我對現代音樂的熱忱多少影響了世人對我的觀感。的確，很多人把我貼上標籤，認爲我只研究現代與當代作品。這導致我和哈農庫特合作錄製貝多芬鋼琴協奏曲全集以前，我只彈過第三號兩次，其他四首完全沒彈過，因爲沒人邀請我！事實上，新與舊對我一樣重要。我不是「當代音樂家」，而是「音樂家」，對所有音樂皆保持好奇，也希望能結合傳統與現代，觀點全面而不偏頗。我認爲，讓過去的作品存活到未來的唯一方法，便是我們不斷爲其加入新觀點與當代精神。不然，傳統必會死亡，也會和未來失去連結。我希望所有當代音樂的愛好者也能多花心神在以往的作品上。畢竟，在音樂的家譜裡，我們若想熟悉孩子，也該認識他們的父母和祖父母。

路易沙達 1958-

JEAN-MARC LUISADA

1958年6月3日生於突尼西亞，路易沙達在法國南部的尼姆（Nîmes）成長並學習鋼琴，後來師事瑞薇葉（Denyse Rivière）、齊亞皮與梅列（Dominique Merlet, 1938-），也向喬依（Geneviève Joy, 1919-2009）學習室內樂，獲得巴黎高等音樂院鋼琴與室內樂一等獎畢業，又跟隨馬卡洛夫與巴杜拉─史寇達研習。他曾獲1983年米蘭Dino Ciani鋼琴大賽冠軍與1985年華沙蕭邦大賽第五名，隨即開展演奏事業。路易沙達演奏風格優雅細膩，音色美感獨具，也是著名的電影迷，現任教於巴黎師範學院。

關鍵字 —— 瑞薇葉、齊亞皮、曼紐因、曼紐因學校、培列姆特、梅列、杜提耶、喬依、傳統與學派、巴杜拉─史寇達、霍洛維茲、隱藏聲部、舒曼（《性情曲》）、古典、蕭邦、馬卡洛夫、佛瑞

焦元溥（以下簡稱「焦」）： 就我所知，您12歲的時候偶然彈給瑞薇葉女士聽；她是齊亞皮的助教，建議您跟他學。齊亞皮也願意教，只是您必須到英國曼紐因學校跟他學，之後再考巴黎高等音樂院。

路易沙達（以下簡稱「路」）： 是的，我非常幸運能遇到這些具有高深藝術修養，也有高貴靈魂的人。我跟他們學的時候，家境很一般，而他們從來沒收過我學費。不只和善慷慨，他們也把我帶入藝術家的生活圈，教音樂也教文化。

焦： 在鋼琴演奏上，他們是怎樣的老師？

路： 瑞薇葉是很好的鋼琴家，音色優美，但她太緊張，就連私下彈琴都會心臟狂跳，遑論在公眾面前演奏。她教琴像是上考古學，從樂曲到演奏，結構、線條、呼吸、手的動作到聲音傳送等等，全都講得清

清楚楚,也很能找出學生的問題,給予有效的解決方式。齊亞皮也是如此,連指法都給得鉅細靡遺,一個小節更可用上三種不同踏瓣!跟他們學任何曲子,第一堂課一定就講踏瓣,那是鋼琴演奏如何振動、表達與呼吸的關鍵。關於呼吸與聲音傳送,齊亞皮有絕佳教法,而這其實頗有來源。他在巴黎音樂院跟迪耶梅學習,之前則是班碧拉(Marie Perez de Brambilla)的學生,而她曾跟安東・魯賓斯坦學,繼承了這位俄國大師運用重量並強調樂曲和聲的彈法,和傳統法派注重手指的「似珍珠」奏法大相逕庭。齊亞皮繼承了如此彈法,也接收不少班碧拉的遺贈;他過世後又轉贈給我,包括安東・魯賓斯坦給班碧拉的簽名照。現在我也成為老師,同樣努力把如此傳統教給學生,用我所能想到最富詩意的方式。

焦:在 1920 與 30 年代,齊亞皮是極活躍的大鋼琴家,您怎麼看他的演奏?

路:我很高興但也很遺憾地告訴你,我沒有聽他彈過一個音!他認為老師應該啟發學生,但示範往往導致模仿,因此從不彈給學生聽,而這也證明他的教學確實成功。齊亞皮很不喜歡他的錄音,覺得沒有捕捉到他的個性,不但禁止我們聽,還把母帶都毀了。我在他過世後才搜尋他的錄音,現在大家在 YouTube 上都可找到許多。有些的確普通,但像莫札特《A 大調鋼琴奏鳴曲》(K.331),今日聽來雖過時,卻有極其完美的風格。李斯特《帕格尼尼大練習曲》第五首〈狩獵〉(La Chasse)神奇得如一場夢,還有音色美好優雅的蕭邦,絕妙的法朗克《鋼琴五重奏》。

焦:齊亞皮是曼紐因的妹妹海芙齊芭(Hephzibah Menuhin, 1920-1981)與雅爾塔(Yaltah Menuhin, 1921-2001)的老師,不知道他有沒有跟您說過關於這三兄妹的故事?

路:當然,光是他們相遇的經過就很有趣。有天齊亞皮正要出門趕火

車，突然有人按門鈴，開門一看，是穿得很破爛的一家人。其中的媽媽對女兒說：「赫齊芭，快去彈琴！」「女士，很抱歉我沒有時間聽，我得趕火車，我……」當然，後來齊亞皮沒趕上火車，因為那演奏實在太讓他驚訝了！這三兄妹都有極高音樂才華，小妹雅爾塔雖然沒有以音樂為業，但曼紐因說她的天分才是三人中最高的！當這家人和齊亞皮建立信任後，他們告訴他這次來巴黎主要是為曼紐因找老師。曼紐因已經拜訪過易沙意，但和這位年邁的傳奇大師不太投契，於是齊亞皮幫他們辦了一場甄選：不是他們選學生，而是曼紐因來選老師！許多頂尖小提琴家，知道有位7歲就和舊金山交響樂團合作拉羅《西班牙交響曲》的神童想找老師，都願意參加甄選。為了不傷感情，曼紐因父子約定了暗號……而當恩奈斯可演奏的時候，曼紐因偷偷搖了爸爸的手……。這開啟了可能是二十世紀最精彩的一段師生緣。

焦：您那時的曼紐因學校，是怎樣的氛圍？

路：現在《哈利波特》舉世聞名，對我而言，當年的曼紐因學校也就像個魔法學園，聚集太多了不起的藝術家。到現在我都還記得大提琴家詹德隆（Maurice Gendron, 1920-1990）與他菸霧繚繞的教室，以及他不可思議的美妙琴音。我跟布蘭傑上巴赫聖詠曲分析，也彈琴給她聽。她對我一無所知，聽了我的佛瑞夜曲竟說：「從你彈它的方式，我覺得你一定很愛你的母親，她對你非常重要。」──啊，她是怎麼知道的呢？我隻身到灰暗陰冷的英國求學，晚上總是想媽媽，這也能從演奏裡聽出來嗎？這些人教給我的不只是音樂，還有對音樂而言最必要的情感、敏銳、理解、品味與格調。我也有很多有趣的同學，甘乃迪（Nigel Kennedy, 1956-）還是我的室友呢！

焦：曼紐因學校的師資大概是所能想到的最精彩陣容，您也在此跟培烈姆特上過課。

路：他和齊亞皮像兄弟一樣親，個性極合，是最好的朋友！我有一個

很好的故事可以告訴你。我16歲那年有次在齊亞皮家練拉威爾，晚上七點突然有人按門鈴，開門一看居然是培列姆特。我覺得很巧，因為他是拉威爾的超級權威，他來等於像是拉威爾來聽我彈琴。「大師您好，怎麼會來這裡呢？」「晚安，您好。」──即使對學生輩，培列姆特也用「您」，非常古典優雅的法國習慣──「我和齊亞皮先生有約，我幾天後要在倫敦開獨奏會，想跟他上堂課，把曲子彈一遍給他聽。」該怎麼說呢？親眼目睹培列姆特這樣的大師，居然謙遜至此，為精進自己的演奏而努力，這是我能得到最精彩的一堂人生課！很多人不接受批評，也不自我批評，好像這就招認自己彈不好，可是看看培烈姆特──都超過70歲了，仍然想聽別人對他演奏的批評，這就是他能持續進步的原因。不只如此，瑞薇葉在50年代曾在法國廣播電台演奏佛瑞鋼琴作品全集，培烈姆特也向她請益，問她佛瑞某些樂段的指法。他們毫不藏私、互相幫助，讓我知道大藝術家不一定得複雜難搞，也可以單純和善。

焦：您之前聽過他演奏嗎？

路：我13歲在倫敦伊麗莎白廳聽過他彈蕭邦《幻想曲》和《練習曲》全集。啊，那聲音何其豐富，風格又極其完美，可能是我這一生聽過最美的鋼琴演奏會！音樂會結束後，我聽到大家竊竊私語，說阿勞也來聽了。那時我太小，還不知道阿勞是誰呢。沒想到很多年後，我讀到阿勞的回憶錄，他說他聽過最美的鋼琴演奏，就是那場培列姆特的蕭邦獨奏會！

焦：您進入巴黎音樂院後向梅列學習。他是屬於改革派的名家，運用全身而非只用手指彈琴。

路：這也是齊亞皮建議我跟他學習的原因，他很欣賞梅列的彈法。梅列那時是年輕教師，相當嚴格認真，但也非常開放。他也是管風琴家和打擊樂演奏者，對許多曲目因而有相當特別的切入點，像是他的巴

赫就和絕大多數鋼琴老師教的不同。他跟布蘭傑與杜卡學過，以宏觀角度看樂曲，像是音樂建築師。他也很重視現代曲目，即使知道我是全然的浪漫派——我常說自己是落在二十世紀的十九世紀人——還是讓我學了巴爾托克、荀貝格和魏本，雖然沒有成功讓我彈史托克豪森，哈哈。

焦：您的室內樂老師是杜提耶夫人，我想您一定也和這位作曲大師很熟。

路：的確。喬依的室內樂課像是清新的空氣，總能讓我心情放鬆。音樂院學生面臨很大壓力，常有人彈不好就崩潰痛哭，而喬依的教室裡永遠準備了威士忌和干邑，學生有需要就可找她喝一杯，即使我們還未成年！唉，現在都沒有這樣的事了啊！她是極具啟發性的老師，能精準看出學生的才能，杜提耶又是我見過最和善的人，我常和他們夫妻一起吃飯，之後去他們家小坐。如果心情對了，杜提耶也會彈琴給我聽。我聽過他彈好多蕭邦，包括《敘事曲》和《幻想—波蘭舞曲》。他雖然用一架貝赫斯坦老琴，可是彈出的聲音既溫柔又深厚，還有豐富色彩，真是以作曲家的角度呈現管弦樂般的演奏。他很喜歡玩「抓小偷」遊戲，找作曲家轉化前輩作品的段落。比方說他發現奧芬巴赫《霍夫曼的故事》（*Les Contes d'Hoffmann*）中的〈船歌〉，某段和蕭邦《第二號詼諧曲》某句有一模一樣的和聲與音程。我最近教學生彈韋伯的《華麗輪旋曲》（*Rondo Brilliante, Op. 62*），我們用很慢的速度練，結果你知道我聽到什麼嗎？馬勒《第五號交響曲》的第四樂章！這實在太像了，我不太相信是巧合，但誰又會想到馬勒會這樣改這段旋律呢？

焦：還真沒人這樣提過！不過我們也可從董尼采第的大歌劇《賽巴斯汀》（*Dom Sébastien*）中聽到馬勒《旅人之歌》和《第一號交響曲》的身影；前者可能算是引用，但後者就令人意外。我猜馬勒年輕時應該練過韋伯這首輪旋曲，所以無意識地把它寫出來了？

路：這太有趣了！我覺得這些例子都很珍貴，因爲它們顯示了傳承與傳統的重要。我可能是少數還在強調「學派」重要性的人。現在大家都說沒有學派了；就算有，演奏家也要獨立自主，要創造、再創造。這的確沒錯，但認識並重視傳統一樣可以獨立自主，也能日新又新。以前在巴黎高等音樂院，無論松貢、胡米耶、姐蕾的彈法與教法有多麼不同，論及拉威爾，他們一定都參考培烈姆特，要學生讀他跟隨拉威爾的學習心得。對我而言，這就是傳統與學派。但現在大家不把這當成一回事，不讀參考資料也不想要有參考，結果就是許多鼎鼎大名的鋼琴家，詮釋的拉威爾犯了極嚴重的錯誤，但這些明明都可避免。我們不需要做傳統的奴隸，但也不能不知道傳統。演奏無論何其主觀，仍有客觀標準存在。

焦：在您心中，法國學派的代表是誰呢？您又喜歡怎樣的派別？

路：我心中的法國學派，是柯爾托、富蘭索瓦和培烈姆特。能成爲一種派別又讓我心嚮往之的演奏家並不多，諾瓦絲是其一，簡直是從夢裡出來的人物，當然還有霍洛維茲。大家都說他是想像力的大師，可是他到晚年卻成爲形式與造型的大師。不像徹卡斯基等人愈老愈怪，他的莫札特《第二十三號鋼琴協奏曲》，對我而言是完美的模範，優雅芬芳的古典風格。我在蕭邦大賽後有幸彈給他聽過一次，我永遠記得他如何指導我彈《幻想─波蘭舞曲》的開頭：先指示我彈和弦，然後右手宛如滑奏一般飄過鍵盤，告訴我那音樂就像風息、就像香氣。那動作之優美，和音樂形象之完美切合，簡直就是小克萊伯的指揮！霍洛維茲有種刺激的特色，極其溫柔又極其黑暗，演奏像是魔鬼與愛在搏鬥，走在瘋狂的邊緣。魯賓斯坦沒有這種魔鬼性格，但有他無法取代的魅力，費雪和李帕第則像是天使在彈琴，讓人聽了會想哭。他們各有無法取代的個性，是各種不同的傳奇，我們能不知道這些人，不聽他們的演奏嗎？我總是推薦學生聽費利德曼和柯札斯基的蕭邦，這兩位我心中最偉大的波蘭鋼琴家，可是他們總是愛聽不聽。當然，我不是要學生去模仿他們，我也沒有模仿他們，但過去有這麼多美好

的人事物，我們應該要認識並尊重。

焦：說到傳統，您的貝多芬《第四號鋼琴協奏曲》錄音有不少有趣彈法，包括一些添加的音符，這也應該有所本吧？

路：我曾經跟巴杜拉—史寇達學習，準備此曲錄音時他希望我把徹爾尼留下來的心得（很可能直接來自貝多芬）加進去，於是我照做，而我也聽過魯普這樣彈過。第一樂章的裝飾奏我又參考了巴克豪斯的更動——聽起來有點冒險，但我實在喜愛。我更大的冒險是第三樂章結尾：大家在這邊都注重高音旋律，彈得很優美，可是這句子裡其實藏了很多不和諧音程，而我可能是唯一強調這些不和諧音的人。這是我自己的發明，雖然現在不見得會這樣彈了。

焦：您的蕭邦《第三號鋼琴奏鳴曲》也用了巴杜拉—史寇達所建議的版本，但我很好奇您在蕭邦《船歌》中的更動。（路易沙達錄音 3'20" 處）

路：那也來自蕭邦，不過是霍洛維茲的建議！那天他指導完《幻想—波蘭舞曲》，坐在琴前對我說：「當你有天錄蕭邦《船歌》，別忘了第 37 小節請彈德國版第一稿，很有阿拉伯風味的版本。我錄音時沒有這樣彈，頗為後悔，希望你可以這樣做！」說到這些更動，既然都來自作曲家，為何我們不能自由選擇，為演奏增添更多變化呢？

焦：您也常將和弦彈成琶音或突出樂曲的隱藏聲部，帶來很多驚喜，連德布西〈月光〉都能彈出新意。

路：演奏者完全可以做這些，而這也可歸於傳統。比方說蕭邦《第三號鋼琴奏鳴曲》第一樂章第二主題重現時，法國傳統會以英雄氣概、凱旋的氣勢演奏，我覺得這和樂曲很配。就算不照法國傳統彈，別忘了蕭邦自己說過，他的演奏「不會兩次一樣」，我們應該實踐如此做

法。這也是古典音樂演奏者即興的方式。我很愛探索作品中的隱藏聲部，而從馬卡洛夫、齊雅皮到梅列，全都建議我這樣彈。但我不會為了展現內聲部而展現，否則就做作了。我研究它們，練習如何表現，視演奏時的心情與情境決定是否演奏，而不是全都先計劃好，每次演奏都用同一個套路。

焦：您有時也會增添左手的低音。

路：我以前演奏比較隨興，現在邏輯嚴謹許多，如果我覺得作品有需要但受限於作曲家寫作時的樂器，我會「幫助」作品完成它的意圖。但這當然是我感覺作品明顯需要我如此做的時候，我才會添加。我的詮釋還在變化，這幾年變得愈來愈古典，或許日後這樣的更動會變少，但無論如何一定會有完整脈絡，不會任意而為。

焦：您的台北現場演出也和您最近的錄音有許多不同。既然如此，我想您一定很難去聽自己的錄音。

路：你說對了！即使是最近的錄音，我感覺起來也像是好久以前的事。我幾乎沒辦法聽我在 DG 的錄音，在 SONY/BMG 的錄音我真正喜歡的也不多，不過目前為止四首《敘事曲》和《圓舞曲》全集仍是我還算滿意的作品。巴杜拉—史寇達說我的《第四號敘事曲》新錄音可以算我的代表作，那也的確是我的最愛。不過，我其實到現在都很喜歡我的第一張錄音，舒曼《大衛同盟舞曲》與《性情曲》。

焦：您的《性情曲》詮釋實在動人，可否多談談這部一般人不太了解的作品？

路：我 17 歲時想學《狂歡節》，瑞薇葉卻要我彈《性情曲》，說它才適合我的個性。她的確很了解我，此曲馬上就成為我的最愛。首先，曲名雖然是 Humoreske，卻和「幽默」沒有關係，而是和 humor 的原

始意義有關，在此意味「性情」或「情緒」。此曲也沒有多少快樂的情緒，主要是溫柔、憂愁、幻想與悲劇。剛剛提到內聲部設計，我認爲此曲正需要用內聲部旋律說話。這像是電影的畫外音，在視覺主軸之外另拉出一條線，同時呈現不同觀點。

焦：您的曲目以浪漫派爲主，但您的莫札特、海頓、貝多芬都彈得很好。您剛剛提到近年變得愈來愈古典，我想請教您心中的「古典」定義。

路：對我而言，古典就是簡單純粹，一切都剛剛好，沒有多加的東西。無論人生或藝術，簡單純粹總是最好的。很多人害怕簡單，覺得這樣就和其他人沒有區別。的確，每個人都該不同，但很多人不同的方式是追逐流行，結果就是自己以爲不同，實際上和別人一樣。我們要追求風格而非流行；建立風格的方式，就是傾聽自己內心的聲音，拿掉不必要也不需要、外界加給你的東西。我的蕭邦《圓舞曲》新錄音，基本上每曲維持在同一速度，而我的舊錄音就複雜多了，大概每小節速度都不同。我現在彈舒曼《狂歡節》，詮釋也不會像我錄音中的一樣複雜，〈人面獅身〉還用上預備鋼琴手法。但我仍會以類似手法彈同張專輯中的《幽靈變奏曲》。這是非常接近舒曼的疾病，非常絕望、沒什麼表情、宛如到了世界終點的音樂。它充滿了折磨與苦澀，卻以最沉穩的方式表達，寧靜但瘋狂。詮釋這種作品，眞的愈簡單愈好，讓音樂自己說話。我的《狂歡節》錄音有很多好點子，但放在一起就是彼此打架而失去平衡，太複雜反而不會有好效果。我最近聽了巴杜拉—史寇達在巴黎演奏的舒伯特《降Ｂ大調鋼琴奏鳴曲》（D. 960），就是簡單純粹的奇蹟。那演奏中沒有任何不必要的東西，所以聽起來反而和其他人都不一樣；好像什麼都沒做，卻什麼都做了，感人到令人掉淚。他的蕭邦能彈得這麼好，這也是關鍵。

焦：巴杜拉—史寇達最近來台灣演奏兩次，您們是怎麼變成好友的？

路：我在學校聽過他的大師班，很受震撼。我在蕭邦大賽得獎那年他是評審，後來因此熟識，最後他變成像是我另一位父親。他是非常現代的鋼琴家，演奏永遠在問當下的自己，而不是和自己的過去說話，也永遠想要進步。他不是技巧大師，但他的蕭邦《練習曲》全集絕對名列史上最好的演奏，證明對音樂的深入理解才是精彩動人的關鍵。他爲人慷慨不藏私，又沒有一絲妒忌心。當他知道我彈給霍洛維茲聽，甚至比我還興奮，說：「我想，這會是你一生中最美好的一天！」而他一點都沒說錯！他有極高的文化修養，會說包括俄文在內的多種語言，法文講得比我還好，但從不炫學。這其實也很像舒伯特。貝多芬很天才、很偉大，但有時你可以感覺到他就是要你知道他的天才和偉大。舒伯特從不是如此，但他要你感受的一切，全都渾然天成在那裡。每次我彈舒伯特《A大調奏鳴曲》（D. 959）──我最愛的舒伯特作品，第二樂章總讓我想起布列松（Robert Bresson, 1901-1999）的經典電影《驢子巴特薩》（Au Hasard Balthazar）。那是我心中最美的電影，以驢子的一生來看人世間的殘酷，同樣是這種自然但不外露的深刻表達。

焦：您剛剛所描述的，其實也適用於晚期蕭邦。

路：的確，蕭邦的《第四號敘事曲》和《幻想—波蘭舞曲》，是和貝多芬《第三十號鋼琴奏鳴曲》與《第三十二號鋼琴奏鳴曲》、舒伯特最後三首鋼琴奏鳴曲類似性質的偉大創作。那是受苦靈魂的展現，追尋但又絕望，充滿不確定與不安，可是又沒有真正明說。令人玩味的是蕭邦對舒伯特隻字不提，可是兩人後期作品有非常相似的聲部平衡，曖昧不明的光影，還有時而極其悠長的樂句，即使寫法不一樣。關於這點我有一個假設：就像普魯斯特得肺病但句子愈寫愈長，我覺得蕭邦和舒伯特也都有呼吸問題，現實生活中的挫折透過藝術創作獲得補償，旋律也就愈來愈長。

焦：身爲長期演奏蕭邦的法國鋼琴家，您覺得他是比較偏向法國，抑

或偏向波蘭的作曲家？

路：蕭邦非常的法國，但他的靈魂是波蘭人。他的作品很優雅，但永遠深刻，即使是圓舞曲也都有深刻內涵以及對人性的敏銳觀察。季弗拉演奏的蕭邦《第一號鋼琴協奏曲》是我心中最頂尖的詮釋。為什麼呢？因為他認真對待每一個音。誰都知道他是超技大師，手指速度可以奇快無比，但他彈此曲卻沒有很快，讓每個細節都散發光芒。不只這首，蕭邦任何一首作品都值得這樣對待。即使我有不太喜歡的蕭邦作品，那仍是精彩創作。

焦：您也和馬卡洛夫熟識，現在比較少人提到他了，可否為我們談談這位名家？

路：我在唸巴黎音樂院進修班的時候，聽到他的舒曼，覺得那是真正的幻想世界，決定跟他學習。他不是一般定義下的老師，我們的「上課」是傾聽彼此的演奏，而他給我直接、實際且鼓勵性的建議。馬卡洛夫是來自完全不同時代的人，說話有著舊日俄國的矜貴。他一直在學習，不斷試驗不同的彈法與詮釋，也一直在學新曲目，在過世前五、六年才學了拉赫曼尼諾夫《第一號鋼琴協奏曲》，在人生最後還學了佛瑞《主題與變奏》，實在令人佩服。他娶了西格第的女兒艾蓮（Irene Szigeti），而這深深影響了他。只要艾蓮在場，無論是台上還是台下，馬卡洛夫總是不太自然，不是緊張就是維持著某種派頭；只要太太不在，他的演奏就自然奔放許多，而我當然更喜歡這樣的馬卡洛夫。但無論如何，他晚年的演奏達到表現上的爐火純青。我聽過他這時期的全場蕭邦獨奏會，詮釋不像年輕時那樣華麗但有點表面，而是於活力中呈現蕭邦深刻的浪漫與憂傷，表達簡單但精練 —— 我今天好像說了好多次「簡單」，但這真是偉大藝術家的共通點。

焦：最後想請問您的錄音計畫。您是著名的法國鋼琴家，但法國音樂反而占您錄音中的少數，您接下來會演奏更多法國作品嗎？

路：「法國鋼琴家」這個標籤有好有壞。我很愛布拉姆斯，想錄他的作品，但唱片公司並不買單，認為沒有人想聽法國鋼琴家彈布拉姆斯。這真是很嚴重的先入為主。法國音樂一直在我的曲目之中，包括很多室內樂。我很愛拉威爾與法朗克，幾乎每個月都要彈一次後者的《小提琴與鋼琴奏鳴曲》。我以前對德布西沒有太大感覺，現在愈來愈喜歡，接下來會專心研究。我長期以來一直努力推廣的是佛瑞。他的音樂也讓我想到普魯斯特，像是第六、七號夜曲，優雅外表下有極深沉的情感，《第十三號夜曲》則是不可思議的神奇之作。關於他的音樂，還有一個關鍵詞就是「頹廢」，從世紀末美學而來的頹廢。很多人批評霍洛維茲彈的佛瑞，說他不了解法國音樂，但他真正抓到了佛瑞的內在深刻性與頹廢美，而這比什麼都重要。

穆拉洛 1959-

ROGER MURARO

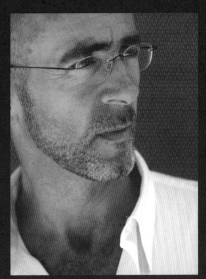

Photo credit: Bertrand Desprès

　　1959年5月13日出生於里昂近郊，穆拉洛9歲學習薩克斯管，11歲方學習鋼琴。進入巴黎高等音樂院後他依然兩者兼修，雙雙獲得一等獎。他在巴黎高等音樂院師事蘿麗歐，1981年於義大利帕瑪（Parma）的李斯特大賽得到冠軍，1986年於柴可夫斯基大賽得到第四名，逐步獲得樂壇重視。穆拉洛曲目廣泛，對梅湘尤有心得，錄製了他的鋼琴獨奏作品全集與諸多鋼琴與管弦樂合奏作品，成果堪稱當代經典。他對李斯特也有深入研究，展現細膩的詩意與音色層次。在忙碌演奏行程之外，穆拉洛亦任教於巴黎高等音樂院。

關鍵字 —— 薩克斯管、自學鋼琴、蘿麗歐（演奏方法、教學）、瑞絲萍、梅湘（作品、詮釋、聯覺、信仰、鳥類學、大自然）、柴可夫斯基大賽（1986年）、生活

焦元溥（以下簡稱「焦」）：請您先談談學習音樂的經過。

穆拉洛（以下簡稱「穆」）：我生在里昂附近的小鎮，在9歲前對音樂可說一點興趣都沒有。那個小鎮非常小，小到當地的音樂協會只有木管部門，沒有鋼琴，全鎮也看不太到鋼琴。然而我9歲的時候，在當地協會開始學高音薩克斯管。我展現出極佳天分，很快就吹得比老師還好。我的老師畢強先生（Mr. Bichon）很驚奇，在我近11歲時推薦我到里昂音樂院。在那裡，每個琴房都有鋼琴。我看了好奇，就開始自己摸音來玩，從一根手指到兩根手指，從一隻手到兩隻手……

焦：因此，您11歲才開始學鋼琴，而且是自學？

穆：是的。這樣玩了兩年後，有一天我去圖書館借了蕭邦的樂譜，開始彈《軍隊波蘭舞曲》自娛。有次上課前，我在琴房練這首，沒注意到老師已經來了。我的老師罵我不好好練習薩克斯管，又很訝異我

居然無師自通彈鋼琴，立刻介紹里昂音樂院的鋼琴老師波薩赫女士（Madame Susy Bossard）教我演奏，她幫我學會《軍隊波蘭舞曲》。後來她希望我立刻到她班上上課。於是，我在13歲的時候開始正式學鋼琴，練習如何用十根手指彈，如何彈音階……

焦：這實在太難以置信了！您還是繼續學習薩克斯管嗎？

穆：我還是繼續學。我的鋼琴和薩克斯管在里昂音樂院都拿到一等獎。事實上，我考巴黎高等音樂院也是兩樣都考，最後也都考上，薩克斯管進入德法耶（Daniel Deffayet, 1922-2002）班上，最後也是一等獎畢業。我修鋼琴獨奏、薩克斯管獨奏、鋼琴室內樂、薩克斯管室內樂，最後也同時參加國際鋼琴比賽和薩克斯管比賽，甚至也在薩克斯管比賽上得名。在我學生時代，鋼琴和薩克斯管一直雙軌並行，直到21歲，我才決定放棄薩克斯管而專注於鋼琴。

焦：您為何作這選擇？

穆：對我而言，鋼琴曲目實在比薩克斯管的要豐富有趣多了。那時我也需要錢買好鋼琴，於是賣了我的薩克斯管和樂譜；從那時起，我就沒再碰過薩克斯管了。我對薩克斯管沒有夢想，現在甚至也沒在聽薩克斯管的音樂，連做夢都沒夢過它。

焦：您進巴黎高等音樂院時，是您主動選擇蘿麗歐當老師的嗎？

穆：正好相反。我去考巴黎高等時才18歲，學鋼琴不過4年多，根本對各名師一無所悉。我當然知道蘿麗歐女士的大名，卻不知道她的教法。我考試時彈了貝多芬《熱情奏鳴曲》和蕭邦《練習曲》，由於太過緊張，並沒有彈好，但蘿麗歐似乎從我的演奏中聽出什麼。我一彈完，她立刻告訴我她覺得我的演奏極為有趣，願意收我作學生，因此我也就成為她的學生。後來蘿麗歐不只是我的恩師，更像是我的母親。

焦：她怎麼教導您？

穆：我想我是她最特別的學生。我學琴時間很短，基礎不扎實，她特別為我設計了許多練法，幫助我鞏固技巧。剛開始上她的課非常辛苦：我很年輕，基礎又不夠，她的知識又那麼豐富，一堂課下來，技巧、踏瓣、音色、詮釋全都要修正，而我根本無法吸收，最後彈得比以前還糟！不過經過一段時間的學習，我追上她所要求的能力，也就愈彈愈好。

焦：蘿麗歐會特別偏重當代作品嗎？當代作品是否影響了她的教學？

穆：她的教學非常全面，不會偏頗。我跟她所學習的曲目中，只有兩首梅湘，其他都是莫札特、貝多芬、蕭邦、李斯特、拉威爾、德布西、阿爾班尼士、柴可夫斯基、穆索斯基和拉赫曼尼諾夫。她有一項教法非常特別，就是會抽一些著名樂曲段落要學生演奏，比如說舒曼《觸技曲》中段的八度和李斯特《西班牙狂想曲》的八度。一方面，這可以讓學生練習特定技巧；另一方面，這也是對腦力的極佳訓練。因為那些段落抽離原曲的結構，學生必須更用心去思考音樂意義和詮釋方法。我覺得這種教學法可能得益自梅湘的創作，因為他的作品也常由大段落組成，中間以樂句連結，蘿麗歐的教學法和梅湘的作曲結構有異曲同工之妙。

焦：蘿麗歐如何教導學生運用力道和重量？

穆：她解釋不太多，主要都是示範。有天分的學生，他們能夠理解動作、演奏以及聲音之間的聯繫；天分不夠的學生，可能就無法理解。我有時能了解，有時我也無法立即掌握。我現在自己也教學生，但我解釋比較多。

焦：身為蘿麗歐的學生，您的演奏是否特別偏重解析？

穆：我不是分析型的音樂家。即使是梅湘作品，我也是盡可能用直覺和情感來演奏，盡可能自由地演奏，而不是先分析，靠樂理來演奏。我當然也分析，但那是在我對樂曲出現疑問，或詮釋明顯出錯、無法自圓其說時，我才會刻意分析音樂脈絡與和聲發展，否則我都是順著感覺走。

焦：除了蘿麗歐以外，您還有其他的老師嗎？

穆：跟蘿麗歐學習時，自19歲到26歲間，我還跟瑞絲萍女士（Eliane Richepin）學，正是她幫助我準備柴可夫斯基大賽。她和蘿麗歐是好朋友，而她們分工合作教導我。音色像是音樂家的簽名，瑞絲萍幫助我彈出我想要的音色，告訴我如何透過音色表現想法，以及彈奏各種音色的訣竅。藉由她的教導，我確定了我的音色，讓我的琴音具有我的特質。此外，音符背後有其生命，瑞絲萍幫助我了解這一點，並掌握其意義。

焦：可否談談您跟梅湘學習的心得？您如何學他的樂曲，又用何種態度詮釋？

穆：二十世紀以降，作曲家寫譜都很詳細。我學習作品，對於樂譜的所有指示都很小心仔細地研讀，盡我最大的努力去了解，希望自己能和樂譜盡可能貼近。然而到了舞台上，我就是我自己了。我跟梅湘「學習」時，其實幾乎沒有討論。我彈給他聽，他彈給我聽，無需對話，我就領會到很多。我發覺作曲家最喜歡演奏者誠實、發自內心的演奏。即使我的演奏和樂譜指示不盡相同，只要音樂是誠實的，梅湘都會喜歡。比方說我在音樂廳演奏梅湘同一部作品三次，這三次梅湘都聽了。我三次都彈得不同，甚至是很大的不同。我覺得我愈彈愈好，因為我的音樂愈來愈自由，想法愈來愈多，而梅湘也這麼覺得！這是極具啓發性的經驗。如果在樂譜上寫下那麼多指示的梅湘，都能夠這麼開放，當我演奏德布西、蕭邦、拉威爾，我也會想作曲家希望

我們說出什麼樣的故事，思索表情記號後面的精神究竟是什麼。這對演奏巴赫格外有啓發性：他的作品可以用鋼琴、大鍵琴、管風琴等各種方式演奏，演奏者要探究他寫作的精神和情感，而非拘泥於記號。然而，這前提是演奏者必須誠實演奏。演奏者是誠實還是譁衆取寵，作曲家一聽便知。

焦：您如何看梅湘的早期作品？

穆：我們常聽到人說梅湘的早期作品，在鋼琴語法上接近德布西和蕭邦。這是事實。但卽使是非常早期的《八首前奏曲》，在第五和第六曲中，梅湘都用了非常特別，毫無先例的和弦。換言之，他在20歲的時候已有自己的獨立風格。

焦：梅湘的音樂和其聯覺可說結合爲一。對於絕大多數沒有聯覺的人，我們可能藉由想像梅湘所見的顏色來詮釋他的作品嗎？

穆：我不可能想像他看到的顏色。梅湘看到的顏色不斷變化，又有許多斑點，斑點又會變化，一般人根本無法想像。了解梅湘音樂的關鍵，仍在於了解梅湘設計並呈現色彩的方式，也就是他的寫作手法。如果能夠了解他的作曲手法，你自然能夠從聲音掌握到他心中的色彩變化。

焦：您能談談梅湘的宗教觀和象徵主義嗎？

穆：不。梅湘有非常強的信仰（believe），而我沒有深刻的信仰，只有強的信念（faith）。卽使梅湘是如此崇高的人物，他從來沒有在音樂院裡用他的地位和影響力來傳輸他的宗教理念，從來沒有！我也很高興他沒有。梅湘還在世時，他與蘿麗歐常帶我旅行演奏，每年都帶我度假，我就像是他們的小孩。中間遇到週日，我當然陪他們上教堂望彌撒，但僅此而已。

焦：如果不從宗教面著手，當您演奏《耶穌聖嬰二十凝視》時，您如何詮釋？

穆：本曲是對「聖嬰耶穌」的凝視，不是對「耶穌」的凝視，這兩者是不同的！本曲既充滿宗教情懷，也充滿了愛與熱情──對孩子的愛與熱情。你可以把各曲的名稱當作象徵，然後用自己的方式演奏。像第十一首〈童貞女之首次交流〉（Première communion de la Vierge），我也不是女性，但我可以想像年輕的瑪麗亞看她小孩時的第一印象，揣摩她的想法和感受。梅湘的音樂在這一段完全是精神性的，有非常崇高的精神境界。演奏者要把此曲完全內化成自己的語言，透過愛與想像力，再傳遞給聽眾。

焦：梅湘對自然與鳥類也非常喜愛，不但是著名的鳥類學家，更寫下《異國鳥》（Oiseaux exotiques）、《鳥類目錄》（Catalogue d'oiseaux）和《鳥囀花園》等作品，背景都是自然或特定區域。可否談談您的詮釋心得？

穆：不認識鳥類與自然，不能感受到梅湘對鳥類與自然的熱愛，也就不可能演奏梅湘作品。每當六、七月我到梅湘的山間小屋，也就是他記錄並寫下作品的地方度假時，我都學習去辨認許多鳥類的叫聲，後來也可以在梅湘的音樂中認出牠們。當然，梅湘的音樂寫作非常傑出，演奏者無需知道這些鳥類知識或叫聲，照著樂譜也能彈出極正確的鳥語。但如果能熟知這些鳥語，甚至親自到梅湘小屋觀察，便能進一步感受到風息、日光、景觀與鳥類的互動，鳥類與整個大自然的共鳴。一旦有如此體驗，就不會只是彈奏樂譜、照本宣科，而能以更自由的態度表現梅湘音樂。我彈過三次《鳥類目錄》給梅湘聽。第一次我彈得很好，梅湘很稱讚。但也因為第一次就彈好，我第二次格外緊張，覺得自己總該進步，愈想愈緊張。但我想到這些度假經驗，想到鳥類和自然，於是我第二次以更自由的方式演奏，表現我的所見所聞。雖然沒有第一次忠於樂譜上的記號，梅湘卻更喜愛我第二次的演

奏，這也說明了作曲家本人對詮釋的態度。

焦：梅湘對《鳥囀花園》的描述讓我非常驚訝。從夜晚到清晨，正午到傍晚，他用文字描寫時間、溫度、日光、鳥類、風景等等的變化。如果描述如此敘述性，那麼梅湘，作為作曲家，他在樂曲的意義又是什麼呢？

穆：你其實已經回答了你的問題。無論梅湘描述再怎麼詳細，這都是「他」來描述。換言之，同樣的景觀換成別人來寫，結果一定不同，因為每個人所感受到的都不同，表現方式也不同。《鳥囀花園》雖然有看似極為客觀的描述，音樂還是作曲家的主觀。因此，梅湘當然就在音樂之中，沒有一個音符外於梅湘的精神與意志。

焦：讓我們來談談《圖蘭加利拉交響曲》。我聽過一個說法，說此曲其實是梅湘和蘿麗歐對愛情與婚姻的苦惱，因為他們一是天主教，一是猶太教。然而，我找不到任何書面資料證實這種說法。您的意見為何？

穆：沒聽說過這種說法！梅湘在蘿麗歐之前有一次婚姻。他的前妻為精神病所苦，最後過世。前妻過世後，梅湘才和蘿麗歐結婚。梅湘寫《圖蘭加利拉交響曲》，正值他和蘿麗歐結婚不久，樂曲表現出他對這段婚姻的喜悅以及人性的愛。這首曲子境界非常高遠，充滿了對宇宙天地的愛、喜悅與和諧。無論我到世界何處演出此曲，聽眾都深深喜愛，沉浸於梅湘的音樂世界並感受到音樂中的喜悅與愛。從來沒有人說這是對於天主教和猶太教的顧忌，包括梅湘本人，這種說法也和此曲的精神相差太遠。

焦：對於此曲的原始版（1949）和修訂版（1990），您有何意見？

穆：梅湘當然清楚他要的效果，修訂版是多年演奏後的心得，自然有

其傑出之處，但我個人還是喜歡原始版。原始版有許多奇特、大膽、原創性的寫法，是梅湘才氣縱橫的自由揮灑。但即使是作曲者本人，時間愈久，他也離開自己當初的想像與創意愈遠，變成由該「樂曲的角度」，而非由「創造者的觀點」思考。修訂版就理論而言更嚴謹，更有道理，但付出的代價便是刪除許多章法外的奇想。我覺得這實在可惜。我最喜歡的《圖蘭加利拉交響曲》，還是小澤征爾指揮多倫多交響，蘿麗歐演奏鋼琴的錄音。這是妙不可言的詮釋，也是將原始版本魅力發揮至極的演奏。我今日演奏此曲也總是回到原始版的精神，以更自由的態度表現梅湘。

焦：讓我們回來談談您。您參加 1986 年柴可夫斯基大賽並得到第四名，演奏事業是否就此開展？

穆：身為鋼琴家，我當然盡可能努力，但演奏事業不是我能掌握的。我從莫斯科回到巴黎後，過了三、四週，還是沒有音樂會、沒有合約，甚至沒錢。參加柴可夫斯基大賽對我而言是好事，因為我可以好好精練我的傳統曲目，也能在全世界最著名的音樂廳之一，柴可夫斯基大廳演奏。那時參加比賽像是去莫斯科旅遊一樣，是非常好的經驗。但隨著比賽結束，一切也就結束了。我不知道自己在音樂界的定位，不知道能做出什麼貢獻。我也不想知道自己是否知名，我只想好好練琴，好好演奏。

焦：您的演奏曲目非常廣，包括梅湘所有的鋼琴作品。您有任何背譜的祕訣嗎？

穆：我從來沒有背譜的問題。當你知道你想說什麼，你就不用再去讀那些譜了。這有點像政治人物。他們演說時，手上的筆記可能只有幾個字，但他們可以長篇大論四、五十分鐘。學習新曲目當然不容易，但如果能知道音樂說什麼，自己想說什麼，其實沒有那麼困難。

「即使我的演奏和樂譜指示不盡相同，只要音樂是誠實的，梅湘都會喜歡。」（Photo credit: Bertrand Desprès）。

焦：您的梅湘鋼琴獨奏作品全集錄音皆為現場演奏。您對自己的錄音有何想法？

穆：無論是錄音室演奏或是音樂會現場錄音，錄音中的演奏只在錄音的當下是真實的。一旦演奏被錄下，那個演奏就不可能改變，但我是不斷改變的。這是一個很大的矛盾。我的錄音也僅能代表我在錄音時的演奏，並不能代表我。

焦：您有沒有特別欣賞的鋼琴家？

穆：我喜愛創造性的演奏，因此特別喜愛二十世紀前半的鋼琴家。他們的演奏不像是詮釋者，而是創造者，因為他們自己也都能作曲，可以站在和作曲家一樣的高度來看作品。我最喜愛的鋼琴錄音，便是拉赫曼尼諾夫彈的蕭邦《第二號鋼琴奏鳴曲》。他把此曲彈出完美的結構，但不是蕭邦的結構，極富創造性和自由想像。魯賓斯坦、霍洛維茲、賽爾金、肯普夫是我四位特別欣賞的大師。當代鋼琴家中，讓我印象特別深刻的有普萊亞演奏的莫札特，阿格麗希演奏的普羅柯菲夫和艾克斯彈的貝多芬《第四號鋼琴協奏曲》等等。

焦：最後，您想對年輕音樂家說些什麼？

穆：音樂是音樂，鋼琴家永遠要認真鑽研。作為演奏者，我們要多了解作曲家和他們的生活，了解作曲家的寫作手法和風格。我們不要忘記，一部作品可以是一個時代的開始，像是畫家透納的作品成為印象派先驅一樣。我們要多聽、多讀，了解作曲家的靈感來源，以及影響作曲家的人事物。比方說，如果不讀席勒、歌德、尚・保羅等人的著作，不可能彈好舒曼。然而，上述種種都還只是次要。對音樂家而言，最重要的是生活——用心體會，好好生活，自生活中學習，才能表現出真正的藝術。

提鮑德 1961-

JEAN-YVES THIBAUDET

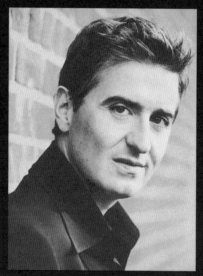

Photo credit: Michael Tammaro

1961年9月7日出生於里昂，提鮑德5歲開始學習鋼琴，10歲和樂團合作拉威爾《G大調鋼琴協奏曲》。他在巴黎高等音樂院師事迪卡芙與祈克里尼等名家，15歲即獲鋼琴一等獎。1980年他得到東京國際鋼琴大賽冠軍，隔年於紐約贏得國際青年演奏家甄選（Young Concert Artists International Auditions），自此開展燦爛的演奏事業。除了鋼琴演奏，提鮑德熱愛歌劇與時尚，興趣多元，曾參與歌劇與電影製作，也曾錄製爵士鋼琴專輯。他技巧出眾，錄音眾多，2001年獲得法國騎士勳章，是當今最傑出的鋼琴名家之一。

關鍵字 —— 迪卡芙、吉雅諾里、祈克里尼、演奏方法、法國鋼琴學派、法式聲音、梅湘、布列茲、尊重樂譜、拉威爾、古典精神、莎替、拉赫曼尼諾夫（演奏風格）、傳統與創新、出櫃、時尚、紅襪子

焦元溥（以下簡稱「焦」）：請您談談學習音樂的經過。

提鮑德（以下簡稱「提」）：我出生在里昂，5歲跟當地的鋼琴老師學琴。我非常幸運遇到極為和善的老師，他們總是面帶微笑，十分疼愛我，從來沒有像一些可怕的老師會用鉛筆敲人手指。我學得非常快樂，總是期待上鋼琴課。我7歲開了第一場個人獨奏會，雖然節目只有半小時左右。我真正的全場個人獨奏會則在我10歲至11歲之間，那時我也首次和樂團合奏，演出拉威爾的《G大調鋼琴協奏曲》。

焦：能在10歲左右就和樂團合奏這首協奏曲，您的雙親一定很肯定您的音樂天分。

提：因此從那時開始，他們讓我每個月去巴黎找迪卡芙上一次課。一年之後，我考進巴黎高等音樂院，正式成為她班上的學生。不過，由

於法國愚蠢的法律，迪卡芙在我音樂院第一年後便滿65歲而必須退休，因此我只能私下繼續跟她學，在音樂院則轉入吉雅諾里班上。

焦：這一定很有趣。迪卡芙曾是瑪格麗特‧隆的助教，是法國音樂的權威；吉雅諾里是柯爾托的學生，我還有她錄製的舒曼鋼琴作品全集……

提：正是！她們兩位都是極為傑出且迷人的音樂家。迪卡芙可謂法國傳統的代表。她跟拉威爾、佛瑞學過他們的作品，和米堯、周立偉、普朗克等人都是朋友，對法國曲目簡直無所不知，能夠掌握法國音樂最微妙的感覺。吉雅諾里則跟柯爾托、納特和費雪學過，對德奧曲目具有精闢見解。迪卡芙幫助我深刻了解法國音樂，吉雅諾里則為我開啟了另一道音樂之門，讓我了解巴赫、莫札特、貝多芬、布拉姆斯和舒曼等等作品的精髓。我的學習變得更為寬廣，也得到良好的平衡。

焦：您在15歲便得到鋼琴一等獎，但學習之路並未結束。

提：吉雅諾里教我時健康狀況並不好，兩年後便過世了。之後，我考進巴黎高等的高級班。這個班只讓得到一等獎的學生考，篩選相當嚴格，學生能有更多的時間跟教授學習，大概一週四小時一對一的課程。我在高級班又待了三年，成為祈克里尼的學生。他是極為卓越的老師，我跟他學到太多音樂與技巧。後來我們則變成常常聯絡的朋友。

焦：您又幸運地得以接觸來自義大利的學派見解。

提：大家都把祈克里尼歸類為法國音樂家，也把他當成法國學派的代表之一。然而，他的學習背景卻極為多元而有趣。他的學習開始於拿坡里，他的老師卻屬於阿根廷布宜諾艾利斯學派，反倒和阿格麗希、巴倫波因的背景相似。後來，祈可里尼去巴黎跟隆學習，吸收了法國學派的要義，也成為法國學派的一份子。不過，我在高級班裡也不只

跟祈克里尼學。他那時演奏事業正好，常要旅行演奏。每當他有長期旅行，都會問我想向學院中哪位教授學習，幫我打電話，讓我去那位教授的班上。因此，我跟松貢學了兩個月，也到了胡米耶、哈絲（Monique Hass, 1909-1987）、芭倫欽等人的班上。可以說，我幾乎跟音樂院中所有教授都上過課！

焦：他真是慷慨的好老師。現在有些教師的心胸甚為狹窄，容不得學生去上別人的課，連大師班都不行。

提：這太糟了。大師班是我學習上另一重要管道。我不知道現在巴黎高等的做法如何，但在我學習時，音樂院都會邀請到巴黎演出的音樂家至學校開大師班，只讓高級班的學生接受指導。我很幸運，得以接受各方名家的指點，像是巴許基洛夫、馬卡洛夫、賽伯克、巴杜拉—史寇達等等。因此，我不能說我完全是法國鋼琴學派的「產品」。我得到太多音樂家的指導，這些都成為我音樂與技巧的一部分，也是我在巴黎高等最珍貴的學習經驗。此外，那裡學生演奏水平很高，激勵我必須努力不懈。我本來就是好奇的人，又遇上開明的老師，所以可以多方嘗試，聆聽各家見解，塑造我自己的風格。

焦：既然您受到這麼多不同風格的影響，可否特別談談您的技巧養成？

提：迪卡芙給了我相當堅實的基礎，我的技巧可謂在她的指導下奠基。跟她學習之前，我在里昂就已養成很好的演奏習慣。無論彈奏多麼艱深的作品，身體永遠要放鬆。這一點非常重要。我隨時都能保持肌肉放鬆，注重手臂與肩膀的施力平衡，絕不讓身體緊張。我的演奏姿勢也反映了我的技巧哲學：我不喜歡坐高，讓前臂和鍵盤接近水平；對我而言，這是最自然，最讓我能放鬆的姿勢。

焦：這樣的手臂位置絕對利於傳統法式的水平移動技巧，但您的施力

方法又不是傳統法式。

提：這正是傳統法國學派最嚴重的問題。傳統法國技巧僅是手指功夫，施力也只到手腕，這只能演奏很有限的曲目。對於某些需要非常乾淨且快速的樂段，我仍然會採用這種演奏方式，這種技巧也的確有其效果。但整體而言，我仍是運用全身的力道來演奏鋼琴，運用肩膀甚至背部的肌肉。這也是迪卡芙所強調的「要用身體彈鋼琴。觸鍵要深入鍵盤，不能只是在表面飄浮」。

焦：我有點意外她這樣強調。我知道她也當過納特的助教，年輕時不僅在普羅柯菲夫的指導下演奏他的《第三號鋼琴協奏曲》，更是周立偉《鋼琴協奏曲》的首演者與代言人。能彈這些曲目，絕對不是只有手指技巧，但她給人的感覺仍屬於法國傳統，接近瑪格麗特・隆。我自己聽她的周立偉《鋼琴協奏曲》和莫札特作品，也感覺她的手指技巧仍重於全身力道運用……

提：迪卡芙年輕時確實是非凡的鋼琴家，只是因為肌腱炎，很早便退出舞台。我從來沒有聽她彈過，也沒有她的錄音，不知道她的演奏方式。她確實非常法國，音樂風格完全是法式。就技巧上，她最強調清晰，這正是法國鋼琴學派的核心。她要每一個音都清晰可辨、乾乾淨淨。我要是哪一個音沒彈清楚，她馬上就不高興。跟她學習的過程中，有時我覺得音樂表現還不如演奏乾淨來的重要。但她給我良好的基礎，讓我有能力日後跟祈克里尼探索音樂的深刻奧義。她雖然是法國曲目專家，但也了解德奧曲目，我的布拉姆斯鋼琴協奏曲就是跟她學的。她確實強調身體的運用，這一點也的確不是傳統法式彈法，或許她改變了想法吧！

焦：看來祈克里尼對您的藝術養成具有極重大的影響。

提：是的。很多人認為祈克里尼只是法國音樂專家，但他的德國曲目

和蕭邦也都非常精湛。他晚年的演奏甚至較以往更爲精進，充滿妙不可言的靈感。事實上，我現在的技巧也來自於祈克里尼。正如你剛才所提，祈克里尼正是在傳統法式水平移動的技巧外，同時兼顧垂直面的力道。他的技巧非常「正常健康」，擁有最漂亮端正的手型，能自然地以手的各種位置塑造出他想要的效果，無論是圓滑奏或是斷奏，他的施力法都極爲健康。我的八度、三度、顫音等等，都是來自於祈克里尼的心得。他更是踏瓣設計的大師，對於踏瓣的各式層次與對應效果都有精深的研究和分析。我實在從他那裡得到太多！

焦：您擁有非常美麗的音色，質感透明又能兼顧層次變化，這也是來自祈克里尼嗎？

提：他的確爲我開啓了音色之門，幫助我找到自己的聲音。迪卡芙也非常重視聲音，因此我原本就得到很好的概念，在祈克里尼門下眞正發展出個人特色。

焦：您認爲何謂「法式的聲音」，或者這只是一種迷思？

提：「法式的聲音」的確存在，而且不只存在於鋼琴。簡而言之，「法式的聲音」是透明、清澈而輕盈，可以具有豐富的色彩，但絕非厚重。以小提琴而言，今天許多法國樂團仍能保持這種輕運弓，追求快速、明亮和輕盈的特色。

焦：如您所說，「清晰」向來是法國音樂的特色，鋼琴演奏更是格外重視「清晰」。然而我所好奇的，是爲何法國學派會將「清晰」當成美學核心？

提：這很難回答，但如此美學不僅存在於鋼琴演奏。法國繪畫中的色彩與透明，其精神就和音樂非常相似。這是一個整體性的美學思考，或許只能歸類成我們的民族性吧！

焦： 如此法國精神也延續到梅湘的音樂。他的管弦樂法華麗繁複，但仍是自拉威爾的精神與技法中轉變，音響效果也相當明亮。

提： 而他的早期作品則非常類似德布西。

焦： 您和梅湘與梅湘夫人蘿麗歐都非常熟識，也和夏伊（Riccardo Chailly, 1953-）合作錄製了《圖蘭加利拉交響曲》，可否談談他們？

提： 他們對我都非常好。當我錄製《圖蘭加利拉交響曲》時，梅湘將他親筆改訂的1949年版樂譜送給我。所有1990年版和1949年版的不同，都有他的親筆註記。這份樂譜我一直珍藏在家，是梅湘給我最珍貴的禮物之一。蘿麗歐對我永遠都無比親切。我沒有在她班上學過，但她在學校裡看到我總會和我打招呼，也永不吝於給予建議。她總是充滿熱忱，慷慨而樂於分享，也深深地幫助了我。她以前常帶我去聽梅湘在教堂的管風琴演奏，那種奇異而美妙的聲響，特別是他的即興演奏，到現在我都記憶猶新。

焦： 您如何認識他們的？

提： 我大約9歲的時候練習梅湘的一首前奏曲，想知道作曲家本人的意見，於是就寫了封信給他們，問問願不願意聽我的演奏。就這樣開始了我們的友誼。

焦： 在梅湘之後，杜提耶和布列茲以截然不同的風格開展法國的音樂創作。與布列茲相較，杜提耶可謂相當古典，被認為更具法國特色與精神。您認為「法式的聲音」仍出現於布列茲的作品嗎？

提： 如果你去看他的管弦樂法和聲音層次，他的音響效果和色彩運用，我覺得布列茲還是非常法國的。當然，這個問題其實必須更深一層探討。所有作曲家最早的作品都會反映出其所受的影響和所處的環

境，但愈到後來，他們會寫出愈個人化的音樂，反映自己的內在世界。如果「法國特色」屬於他「個人特色」的一部分，那無論如何，他的作品都會保留些許法國色彩。即使是布列茲晚年的作品，我仍能從中感受到他的法國傳統與法式精神。

焦：您對音樂的深刻認識與尊重其實也反映於音樂詮釋。每次聽您的錄音，我總驚訝發現您的處理可以對應樂譜上的所有指示，對所有記號都作出精細的分析與表現。即使是一般認為能夠較「自由」演奏的德布西，您仍然堅持譜上的所有指示。現在已經很少鋼琴家會採取如此忠實的詮釋觀點，可否請您談談您的詮釋觀？

提：你自己也看到了，德布西在譜上寫了多少指示！作曲家既然寫了那麼多，我又怎麼能夠忽略呢？這也是我從祈克里尼那裡學到的──「演奏者必須尊重樂譜」。要演奏德布西，就應該先仔細研究樂譜的所有指示，探索作曲家的意見與作品脈絡，並設法表現作曲家所寫下的想法。我認為，無論演奏者自己有多少獨到想法，仍然必須先設法把作曲家的指示和要求表現出來。要先表現作曲家，然後再談自己的心得。

焦：然而，我相信您一定遇到過自己對某段旋律或和聲的「感覺」，和作曲家在譜面所要求的指示不同。這時您會如何取捨？

提：我想作曲家知道他所要的效果。如果德布西希望這段用踏瓣，他會寫出來。我當然會遇到這類「衝突」，不過我仍然給予作曲家優先性。還是一樣，先表現作曲家，再來才是表現自己。

焦：我想，這也就是您在拉威爾〈觸技曲〉，踏瓣運用極為節制的原因。

提：是的，因為拉威爾討厭踏瓣！他對鋼琴曲要求絕對乾淨清晰的音

響，音粒必須如珍珠般顆顆光潤但絕不拖泥帶水。必須把每一音符都彈得清晰明確，拉威爾的美才能真正展現。迪卡芙曾多次彈奏拉威爾的曲子給他聽，她的譜上盡是拉威爾寫的「不要用踏瓣！不要用踏瓣！」，一本譜可以寫個上百次！我想拉威爾確實知道他所要的音樂。

焦：但有沒有可能這只是一種詮釋方法。或許迪卡芙不用踏瓣奏來優美無比，換了別人運用踏瓣得當，拉威爾聽了也會讚許？

提：這當然可能，但我無從得知。我只能說我看了老師樂譜上拉威爾的親筆手跡，知道那是作曲家確實存在過的想法，因此也不敢違背。不過，我覺得審慎運用踏瓣是好事。當我練習，特別是學新曲子的時候，我會完全不用踏瓣，這樣我才能聽到每一個音符。事實上，很多人運用踏瓣只是為了隱藏自己的技巧缺點。迪卡芙就非常強調演奏者應該能以手指彈出圓滑奏，而不是用踏瓣。踏瓣運用的真義在於巧妙變化音色與氣氛，是鋼琴演奏中精深偉大的藝術。我可以在鋼琴上試驗數十個小時，只為了找到最合適的踏瓣。很多彈了數十年的曲子，只要發現一個新的踏瓣法，曲境可能就完全不同。這也是我不斷努力探索的方向，讓自己永遠有新發現。

焦：您的拉威爾洋溢優美的古典精神，同樣的表現在孟德爾頌兩首鋼琴協奏曲與鋼琴獨奏曲錄音中也有絕妙發揮。

提：拉威爾正是法國古典精神的代表，和庫普蘭一脈相承。我常常把莫札特和拉威爾放在同一場音樂會，因為這樣實在再完美不過了。他們音樂的共同點就是「簡單」和「清晰」。演奏者只要彈得「簡單」，音樂自然感人；一旦情感放得太過，音樂就會失當。拉威爾很清楚自己的作品，他說：請「演奏」我的曲子，但不要「詮釋」。他在樂譜上布滿精巧設計，只要能夠表達他的旨意，音樂就會展現應有的魔力。

焦：法國音樂始終保有理性明朗的古典精神，但您認為這是普遍存在

於各法國作曲家的現象嗎？

提：我不認為。人們太喜歡「歸類」，以致把很多不同的事一概而論。拉威爾是古典的，聖桑也是古典的，但德布西就不是。拉威爾和德布西卽使有其相似之處，對我而言他們卻是在美學天平的兩端。

焦：您尊重樂譜，但如果樂譜上毫無指示，您又如何面對呢？例如莎替，他的樂曲不是毫無指示，要不然就是給一些對演奏「沒有幫助」的莫名其妙指示。甚至，他的樂句多是短句，很多曲子因而曖昧不明，並不容易從音樂中得到明確指示。您錄製了莎替的鋼琴獨奏作品全集，我特別好奇您的心得。

提：你說的一點也沒錯！因此，演奏莎替最困難之處，在於必須自行發展出屬於自己的演奏法。對我而言，這的確是極大的挑戰。這也就是為何每一份莎替錄音都那麼不同的原因，因為莎替逼使每位演奏者都必須表現出其個人的特性與見解。這是非常個人的音樂，也必須個人化詮釋。演奏者必須自問：我怎麼感受這首曲子？他的作品是打開想像之門的鑰匙，音樂詮釋自由宛如爵士樂。我在錄音的時候往往嘗試各種不同的表現方法，很難說哪一種「正確」，只能說哪一種最切合我心，我就將其選入錄音中。

焦：您怎麼看待莎替的時代性？很多人把他當成一個笑話，卻忽略他在當時的影響。甚至很少人知道，他那著名的《吉姆諾佩迪》（*Gymnopédie*），最初作公開演奏者竟是拉威爾！

提：莎替確實是被過分低估的作曲家。他時常寫出極為奇特的和聲，作品也有驚人創意。我認為他是法國音樂史上的重要連結。在當時，他和音樂界便有豐富的互動。在後世，他不僅影響了「六人團」，甚至也與凱吉、低限主義和1950-60年代的爵士樂相連繫。

焦：我想特別討論莎替的「幽默」。他的很多音樂一聽便很有「笑果」，但也有作品則需要相當的專業素養才能理解其涵義。像他的《官僚式小奏鳴曲》（*Sonatine Bureaucratique*），學過鋼琴的人便知道那是改寫自克萊曼第的《C大調小奏鳴曲》（*Sonatina in C major, Op. 36-1*）。但一般聽眾怎會知道，特別在我們這個時代？您如何呈現作品的幽默感？

提：莎替很多作品確實是「寫給懂音樂的人聽的笑話」。我不會刻意去誇張表現，只能希望聽眾中也有「懂音樂的人」了。不過，我覺得莎替最好笑的地方還是在樂譜。他的指示實在瘋狂又有趣，絕對讓人忍俊不已。就拿《官僚式小奏鳴曲》來說，上面就充滿一堆好笑指示，第三樂章還把克萊曼第原作的 "Vivace"（活潑的）換成 "Vivache"——法文中的母牛！好幾次我看著他的樂譜，除了大笑還是大笑！

焦：您在法國音樂上成果卓著，但沒有人能忘記您在拉赫曼尼諾夫鋼琴協奏曲上的卓越表現。您的曲目一如所受的多元影響，優游於各派而勇於創新，似乎沒有學派之間的限制，甚至同時演奏拉威爾和哈察都亮的鋼琴協奏曲！您怎麼看待不同學派與風格之間的轉換？

提：不一定是俄國人才能說標準俄語。法國人經過嚴謹練習，一樣也能說很好的俄語。我覺得很多學派已被人「刻板印象化」。以拉赫曼尼諾夫爲例，我第一次聽他演奏自己的協奏曲錄音時，簡直不敢相信我的耳朵：他和現今許多「大聲、厚重、暴力」的俄國學派鋼琴家完全不同，琴音輕盈而優雅，快速但不壓迫——就這點而言，反而和法國鋼琴學派類似！他的彈性速度是眞正的藝術，高貴優美，有著不可思議的聲音與歌唱句法。我一聽便無法自拔，非得聽完全集才能停止。對我而言，這是宛如醍醐灌頂般的音樂啓示！

焦：您的拉赫曼尼諾夫和蕭邦都有節制而高雅的音樂特質，句法也能

合乎音樂。

提：這正是我想強調的！我在洛杉磯遇到一些曾經見過拉赫曼尼諾夫的人，他們都將他描述成親切、和善、禮貌而高貴的紳士；這的確和蕭邦非常相像。他們的音樂也該被演奏得高貴，而非濫情。現在許多人將拉赫曼尼諾夫和蕭邦演奏得非常病態，實在是一種錯誤。

焦：回到您先前的比喻，我們當然相信法國人也能說標準地道的俄語，但是一如很多人覺得帶有法文腔的英文格外「迷人」，很多聽眾也在期待這些不同「腔調」所帶來的變異與美感。您的想法呢？

提：我想我還是偏好「正確的發音和文法」。畢竟，學一種語文總得給自己設立端正的標準才是，這也是我努力的方向。

焦：總結您對於學派、風格和傳統的看法，您如何看待傳統與創新，如何自樂譜中找出新意？

提：傳統和創新一樣重要，你必須同時知道兩者。當你對傳統了然於心，知其然並知其所以然，你才能提出真正的創新。你比拉威爾或貝多芬更了解他們自己的作品嗎？尊重樂譜並不意味照本宣科，鋼琴家還是能在尊重樂譜所有指示下，表現出自己的風格和個性。附帶一提，現在多數的年輕鋼琴家已經失去自己的個性。他們的音樂大同小異，音色也沒有分別，不像以往的大師們，你只要聽一個音就能認出他們。這真是一大問題！音樂家要知道如何找到自己。

焦：您怎樣看待自己的風格呢？

提：這應該是你來評論我才是，因為我很難客觀地為我的演奏下評論。一如我們先前的討論，我的確有法國學派的傳統，但又不是只有法國。我的個性喜歡嘗試，喜歡多元，喜歡以自己的好奇探索世界。

然而，我不覺得自己知道的比作曲家多，我的演奏總是回到樂譜。

焦：您認識那麼多音樂家和藝術家，有沒有想要認識卻始終緣慳一面的？

提：米凱蘭傑利就是。我的事業由1981年替他在慕尼黑取消的音樂會代演而起飛。在此之後，我一直很想親自拜訪這位傳奇大師。我認識三位米凱蘭傑利身邊的好友，寫了好幾封信，希望他們能夠幫助我詢問大師的意見。然而，我得到的回答卻是「我生命中的問題已經夠多了，實在沒有能力再去解決他人的問題」。

焦：1980年代確實是米凱蘭傑利最糟糕的一段時光，我想這並非推託之詞。那霍洛維茲呢？他曾在廣播中聽過您的演奏，對您觸鍵的快速與清晰大表欣賞呢！

提：唉，我動作不夠快！我很高興霍洛維茲公開點名欣賞我，我也很想拜見這位大師，只是我那時太忙了，忙到沒時間去想這件事。等到好不容易有時間，正想找人聯絡時，卻傳來他逝世的消息。我想，這是我生命中的兩大遺憾吧！

焦：您能說四、五種語言，這傑出的語言天分想必來自您的家庭；我已經從其他訪問中讀過很多感人故事，可否請您再多說說家裡的故事？

提：家父原來是外交官，退休後住在里昂，60歲那年時遇見一位28歲的德國學生，便是我的母親。他們的婚姻在當時可是飽受社會壓力。一來是年齡差距，二來是國籍不同。在二次大戰後，「德法聯姻」所承受的壓力，今日大概難以想像，然而也就是這樣的背景，讓我有了極不同的人生。家父在里昂非常活躍，不僅是傑出的地理老師，後來更當上副市長。因此，我們家裡總是高朋滿座，里昂所有重要的士紳

與政治人物，都是我們家的常客。我的兄姐雖是家父前妻的子女，和我年齡差距也大，對我卻甚為疼愛。我的哥哥耳聾，但我每次在里昂演出，他一定參加，宣稱能從空氣中音波的震動「聽到」我的演奏。有好幾次我在台上演奏，只見他坐在底下出神地「聆聽」，音樂結束後淚流滿面不能自己——這是最令我感動的鼓勵了！

焦：家人的愛真能改變一切。

提：我完全就是在充滿愛的環境中成長。我參加東京鋼琴大賽的時候，家父已經臥病在床。我出發前和他告別，他緊握我的手說「謝謝」，我不知道這是什麼意思。等我回來，父親已經過世，家母在告別式上告訴我，他們當年其實沒打算生我，因為不願孩子在異樣眼光中長大。他們到瑞士進行手術，就醫前一晚，我爸在夢裡居然聽到奇異的樂音，醒來一問，竟發現我媽也做了同樣的音樂夢。「我們回去吧！說不定這孩子會教給我們所不知的事！」這是為何你現在能看到我的原因。

焦：您真的帶給他們美好的音樂。而您從小就得以接觸豐富的社交活動，這也反映在您多樣的才華上。您的演奏技巧精湛，詮釋又恪遵原譜，但外型又給人「流行」的感覺。有些人就只看到您類似電影明星般的照片，以為這是商業運作，卻看不到您對音樂的用心。您怎樣看待自己的多重面貌？

提：我承認自己和一般大眾心目中的「古典音樂家形象」頗有出入，但是我只是忠於我自己。如果要我為了迎合他人的形象而作改變，這反而不是我了。

焦：這也是您"proud to be gay"的原因吧！

提：我想我或許是最早公開「出櫃」的古典音樂家，在 1980 年初期前

就不避諱談這個問題。沒錯，這就是我，而這也是我自己的事，如果別人覺得不對，那是他們的問題。

焦：那您現在仍然「兼差」從事模特兒工作嗎？

提：是的，但這是因為我所穿的服裝全部都是專人設計，包括和薇絲伍德（Vivienne Westwood, 1941-）的長期合作，我每年必須拍些照片作為回報。但這不是商業宣傳行為，我就是熱愛時尚，喜歡設計精緻的服裝。無論在家或出外，都喜歡把自己打扮得整齊而合宜。這就是我——我不可能穿得邋遢，也不會穿著死板。我必須強調的是我絕不是「商業化考量」的人。很多人為了商業化而改變，但我絕不是這樣。像我的莎替全集錄音，原本Decca希望我錄製一張「莎替熱門曲精選」，我就說我很不喜歡這個主意，因為這完全是商業化製作。但後來Decca提議錄製作品全集，我就樂於從事。特別是為了這次錄音，我們到巴黎莎替博物館中悉心搜尋，找出許多從未發行的手稿而作世界首錄，這個製作也因此而表現出可貴的文獻價值。

焦：不過您還是穿了好一陣子的「紅襪子」！

提：那是意外呀！本來我只是趕著去彈一場音樂會，卻發現身邊乾淨的襪子只有一雙紅襪，所以才穿了去。哪知道一站上舞台，聽眾竟然大笑！我根本沒想到大家會注意到我的襪子！我覺得這種反應很不可思議，於是就再穿一次，結果聽眾還是大笑，這下子我也覺得有趣了，於是一穿就穿了八年。

焦：後來您是如何決定停止穿紅襪的？

提：當我發現聽眾對我腳趾的熱情大過手指，對紅襪的關心勝過音樂時，我就知道該停止這項試驗了。況且，這紅襪後來也變得可預測了。因此我在2000年第一場音樂會起便停止穿紅襪——唉！到現在

都不時會有人問候我的紅襪，說非常想念它們。我想我是永遠不會擺脫這個紅襪魔咒了！

焦：不過您到波士頓時可以再穿一次！

提：哈！穿紅襪來向「紅襪隊」致敬，這倒是個好主意！

巴福傑 1962-

JEAN-EFFLAM BAVOUZET

Photo credit: Guy Vivien

1962年10月17日生於聖艾弗蘭（St Efflam），在巴黎高等音樂院師事楊可夫與松貢，為松貢最後的學生之一。巴福傑曲目寬廣，莫札特與李斯特皆為所長，他的拉威爾與德布西鋼琴獨奏作品全集深獲好評，巴爾托克與普羅柯菲夫鋼琴協奏曲全集以及貝多芬鋼琴奏鳴曲全集也頗受稱道，目前更進行海頓鋼琴奏鳴曲全集、莫札特鋼琴協奏曲全集、貝多芬鋼琴協奏曲全集之錄音計畫。他對當代音樂也相當熱衷，曾與多位作曲名家合作，並為歐漢納鋼琴《練習曲》做全集首演，是當今最出色、錄音最豐富多樣的鋼琴家之一。

關鍵字 ── 麥夸許卡、史托克豪森、聲音構成要素、楊可夫、松貢（教學、作品）、桑多爾、肌張力不全症、柯奇許、德布西（創作風格、詮釋、《遊戲》、《練習曲》）、象徵主義、拉威爾（創作風格、詮釋、鋼琴曲之管弦樂版）、裝飾奏、布列茲（為人、《第一號鋼琴奏鳴曲》）、演奏動作、歐漢納（《練習曲》）、古典樂派樂句處理、庫爾塔克、巴爾托克、匈牙利文、蕭士塔高維契、顧爾達、李希特、積極聆聽

焦元溥（以下簡稱「焦」）：請談談您早年的音樂學習。

巴福傑（以下簡稱「巴」）：我的家鄉在法德邊界的梅茲（Metz），而我出生在熱愛音樂的家庭，家母更是音樂老師。對我而言，我還真沒想過音樂以外的職業，我總知道自己會將一生奉獻給音樂。

焦：您從小就展現出極高的天分嗎？

巴：我不會這麼說，至少我絕對不是天才兒童。我的音樂學習很正常，鋼琴之外還學了打擊樂器和雙簧管。這是很難忘的回憶，也拓展

我對音樂的認識。然而在演奏以外影響我最深的，或許還是在梅茲的電子音樂研究中心和作曲家麥夸許卡（Mesias Maiguashca, 1938-）研究電子音樂（electronic music）。麥夸許卡是史托克豪森的學生與助手，在1970年大阪世界博覽會，他幫助史托克豪森完成世界上第一座，也是至今唯一的球體音樂廳（Spherical Concert Hall）。該廳藉由50組播音器傳送聲音，音樂從四面八方，甚至地板下傳來。在1980年代，那時學電子音樂沒有現在的數位科技，我們必須以類比方式製造聲音。麥夸許卡藉此教導我準確分析「聲音究竟是什麼」──音色、音高、長度、音量與方向。我後來很驚訝地發現，許多音樂家說不出這五個基本構成要素。我學到了主動的聆聽，不忽視聲音各要素。我也學了即興演奏和一點作曲，還在爵士搖滾樂隊裡演出。

焦：您的鋼琴學習呢？

巴：在梅茲音樂院我跟隨阿布麗耶女士（Marie-Panle Aboulker）學習，最後也是她鼓勵我到巴黎高等音樂院追求更高深的訓練。在那裡我跟楊可夫（Ventsislav Yankoff, 1926-）學習，他是費雪的學生，一位真正的藝術家。我正在進行貝多芬鋼琴奏鳴曲與協奏曲全集的錄音計畫，而我對貝多芬的親切感正來自楊可夫。在他班上考到一等獎後，我覺得需要不同的教育，因此在高級班轉向松貢學習。

焦：我想他一定為您打開全新的視野。

巴：完全正確，他教給我所有我以前不知道的事。在學習電子音樂之前，我聽到聲音但不了解聲音是什麼。我也可以說，跟松貢學習之前，我其實不知道鋼琴演奏究竟是怎麼一回事。松貢讓學生知道如何用身體，從內而外演奏，給學生完整且理性的演奏概念與訓練。跟他學習前，我不認為我是一個真正的鋼琴家；跟他學習後，我才專注於鋼琴演奏；是他給了我一天練習八小時的動力。此外，松貢教法卓越之處，在於他給鑰匙，但要學生自己去開門，給學生幫助但不強加意

見。一般人進入高級班都在準備比賽，我卻從音階、琶音、八度等基本功開始重練。當然我也學新曲子，巴爾托克《第二號鋼琴協奏曲》就是在那時練的。我還記得第一次看到譜時完全被震懾 —— 怎麼會有這麼困難的作品？但這也讓我興起征服它的念頭。

焦：松貢也給您詮釋上的意見嗎？

巴：是的。他對德布西和拉威爾的見解，至今我仍佩服不已。我在音樂會上彈了《夜之加斯巴》不下百次，而我可說沒有一次不曾想到松貢的教導。不過就巴爾托克《第二號鋼琴協奏曲》而言，那時音樂院請了在茱莉亞任教的桑多爾當客座教授，我也幸運地和這位巴爾托克最後的學生研習此曲，之後更和他保持聯繫。很少人能像他一樣深入了解巴爾托克的風格。他讓我明瞭巴爾托克作品中的「舞蹈概念」以及塑造旋律的方法，即使像是《舞蹈組曲》中以單一音為旋律的設計。桑多爾和松貢都像老派的歐洲貴族，言談舉止高貴且自然，沒有一點做作。我很高興安排了一場晚餐讓這兩人見面，他們也一見投緣，非常欣賞對方。當松貢從巴黎高等退休，桑多爾還要茱莉亞聘請他當教授 —— 但出乎所有人意料，松貢竟婉拒了。事後回想，我認為他已察覺到自己有些不對勁，最後更被證實是阿茲海默症。

焦：這真是遺憾。

巴：關於松貢，我有太多故事可說。他是了不起的音樂家，了不起的老師，更是了不起的人。他對學生非常慷慨。有一次上課，松貢看出我有心事，便問我在煩惱什麼。我說：「我想買鋼琴，但錢不夠。我已向母親和朋友借了錢，只是……」我話還沒說完，松貢就從口袋裡拿出支票本，問：「你需要多少？」我那時整個愣住，不知該說什麼，而他已寫好一張一萬法郎的支票，簡單說了句：「等你有錢時再還我。」我必須強調，我並不是唯一受惠的學生，他對許多有困難的學生都這樣幫助。

焦：這眞是太讓人敬佩了。

巴：在領了那張支票三個月後，我參加科隆的貝多芬鋼琴比賽得到第一名，無比喜悅地拿獎金還給松貢——那是我最有成就感的經驗之一！松貢的課和他的人都是傳奇，他非常幽默機智，我們眞的常常笑倒在地板上。學生都敬愛他，我們眞可爲他赴湯蹈火，但他又極爲平易近人，像我們的父親。我們進入教室時，他常卽興演奏，我和瑙模夫（Emile Naoumoff, 1962-）還會加入他，三人一起彈。那是非常難忘的經驗。

焦：松貢寫了很多作品，您是否也演奏？

巴：我很高興你指出松貢也是一位作曲家。當年他在德布西好友布瑟（Henri Busser, 1872-1973）班上學作曲。雖然松貢在1943年得到羅馬大獎，並被當時評論認爲是相當重要的作曲家，他卻完全不對我們宣傳他的樂曲。時至今日，大概只剩那首美妙無比的《長笛小奏鳴曲》算常見，但這眞的不公平。他的芭蕾舞劇《螞蟻》（*Les fourmis*）、《藝術喜劇》（*Commedia del Arte*）管弦樂序曲和《弦樂交響曲》等等，都是他很自豪的傑作，更不用說那首能夠迷倒所有人的《鋼琴協奏曲》。松貢有非常雅致的「後拉威爾」風格與趣味，也保存他自己的風采與魅力。我希望能夠演奏他的《鋼琴協奏曲》和許多鋼琴獨奏曲，像是《觸技曲》（*Toccata*）、極富創意的《樂章》（*Mouvements*）和有趣的《玩具盒》（*Boite à joujoux*），並錄製一張專輯，多少還給這位偉大作曲家一個公道。

焦：有個問題我始終不了解。我知道您和松貢其他傑出學生，像是貝洛夫和柯拉德，都曾出現肌肉功能障礙。松貢的教學不是從肌肉分析而來嗎？在學習那麼多分析演奏的知識之後，爲何您們還會出現問題？難道他的教法有其盲點或弊端？

巴：我想分成兩部分來談。首先，音樂家很少討論自己的演奏問題，因此我們對此所知不多。我也是等到自己完全痊癒之後，才願意公開討論，而我的了解也僅來自個人的經驗。我之所以願意公開討論，正是希望我的同行知道沒有人能夠完全對此免疫，大家要格外小心。其次，我必須說松貢的技巧方法並沒有問題，我的問題可能來自過度使用。給你一根火柴，你可以用來享受燭光晚餐，也可以點燃燎原烈火。會出現肌肉功能障礙，多半是身體和心理都出現問題。我那時即將為人父，責任加重，心情並不輕鬆。演奏上，我記得非常清楚，我那時是如何瘋狂練習李斯特《第二號鋼琴協奏曲》中的八度，練到完全沒有注意到身體發出的警訊，告訴我應該停止。

焦：八度是您的技巧弱項嗎？

巴：一點也不！八度還是我的強項！我真不知道那時是怎麼了！在此之後，我就慢慢出現肌肉功能障礙。我在彈貝多芬《第三號鋼琴奏鳴曲》第四樂章時，發現第五指不能完全伸張，後來發現八度也無法完全伸張。我剛開始沒放在心上而用第四指代替我弱化的第五指，問題卻愈來愈嚴重，最後整個身體都歪了一邊。那時松貢已因阿茲海默症而衰退，我無法向他求救。我覺得自己成了孤兒，不知道何去何從。

焦：您最後是怎麼找出辦法解決？

巴：我三管齊下。我尋求心理治療──心理醫生雖然不能解決我的問題，但健康的心理可以讓我有能力面對問題。我也和物理治療師查馬尼（Philippe Chamagne）合作。他雖非音樂家，卻對音樂家的肌肉問題非常了解。當他診斷出我患了功能性肌張力不全症（functional dystonia）之後，為我設計了一個為期兩年的治療計畫。對正待建立事業的年輕鋼琴家而言，兩年實在漫長，但我還是決定接受治療。最後，內子介紹我認識住在紐約的俄國鋼琴家艾德爾曼（Alexander Edelmann）。他是布魯門費爾德的學生，擁有最頂尖俄國學派訓練，

直到過世前幾天都保持每日四個小時的練習。我在演奏旅行之前和之後都尋求他的建議。艾德爾曼只會說俄語，但從他僅會的幾個英文字和他的演奏示範，我立即了解到他所說的，和查馬尼以非常明確的醫學語言所告訴我的，完全一模一樣。我之所以能夠了解艾德爾曼，正是因為松貢的技巧系統本身就受俄國學派影響。突然間，松貢、查馬尼和艾德爾曼合而為一，我知道我走在正確的道路上，最後也成功解決問題。為了向自己證明我已經完全康復，我甚至接下在兩晚內演奏普羅柯菲夫五首鋼琴協奏曲的邀約，演奏完，我的手一樣輕鬆自在。

焦：您有沒有特別仰慕的音樂家？

巴：我很幸運，幾乎為所有我景仰的人演奏過。我在霍洛維茲於1985年到巴黎演奏時曾演奏舒曼《第三號鋼琴奏鳴曲》給他聽。他告誡我試圖模仿他的危險以及無用，即使是任何小細節的模仿都不妥。我在自己最無助且最需要指引的時候，曾到倫敦魯普家中彈給他聽。我極為著迷他優美的音色與演奏姿態，特別想向他請益。魯普是非常人性化的藝術家，他給我的建議中極重要的一點，就是彈琴時永遠要把自己想成是指揮家──這聽起來簡單，真正做到卻不容易。就指揮家而言，布列茲和蕭提都教給我如何以長樂句思考，如何在協奏曲中建立恢宏句法。與作曲家史托克豪森、歐漢納、庫爾塔克、班傑明、魏德曼和曼托法尼（Bruno Mantovani, 1974-）等人結識，並演奏其作品給他們聽，大概是我收穫最豐富的音樂經驗。最後，我必須特別說說柯奇許。和他合作十幾場雙鋼琴音樂會之後，他已在不知不覺中改變了我，讓我能夠見前所未能見，給了我全新的音樂觀。他是具有驚人能力的偉大音樂家，樂曲知識之廣博令人嘆為觀止。我有次在演出前和他隨口說了句：「我不知道布拉姆斯《第二號交響曲》有何偉大。」這下可好，為了改變我的想法，他竟然就在中場休息時隨手彈了第一樂章給我聽！之後我常開玩笑請他示範，怎知他竟全都能即興而為，包括德布西的《海》、巴爾托克《木頭王子》，貝多芬、布拉姆斯以及許多作曲家的所有交響曲，而且那都不是簡單的演奏，而是複雜完整

的鋼琴改編。我還特別錄影他彈的全本巴爾托克《藍鬍子公爵的城堡》當「證明」，不然沒有人會相信我說的話！和這樣一位音樂家相處並合作，我自然永遠深受啓發。

焦：這是否也是啓發您改編德布西芭蕾舞劇《遊戲》（*Jeux*）作雙鋼琴版的原因？

巴：完全正確。我爲他寫的第一鋼琴其實是報復，因爲我練他改的拉威爾《圓舞曲》可是彈到死去活來。我最近才知道除了《遊戲》，德布西所有管弦樂作品都有雙鋼琴改編版，而我的改編剛好補足了這個缺漏。在德布西寫給友人的信中，他曾提到想要寫此曲的雙鋼琴版，但不知是未寫作還是樂譜遺失，我們今日無法得見德布西的改編本。

焦：爲何之前都沒有人改編呢？這是非常有趣而結構精妙的音樂呀！

巴：很遺憾，當時沒人這樣想。蘿麗歐和我的室內樂老師于伯都曾告訴我，在梅湘還是音樂院學生時，德布西的晚期作品，像是《十二首練習曲》、《遊戲》、最後幾首奏鳴曲等等，全被認爲是江郎才盡之作，音樂家不重視，也不演奏。《遊戲》要到1960年代布列茲指揮它後才得到復興，我很高興杜蘭出版社要發行我的改編，而布列茲同意親自寫序。

焦：您錄了深受好評的拉威爾和德布西鋼琴作品全集，而您對這兩家的看法，是否因錄完全集而有所改變？

巴：其實沒有，我甚至不能說我更愛他們，因爲我是在仔細研究並建立完整詮釋觀後才進行這兩個計畫。我對他們的喜愛發展完全不同。我原本就喜愛拉威爾，他是絕無失手、曲曲完美的作曲家。當然我不認爲他的早期作品，像《古風小步舞曲》（*Menuet Antique*）或《死公主之帕望舞曲》能和他後期作品相提並論，但這些作品仍然非常完

美。演奏拉威爾有其特定的表現方式，必須節制情感，和作品保持距離，絕不能開放心胸像俄國學派一樣演奏。事實上，也只有在如此節制與距離下，才能展現最優美的拉威爾。比如說卡薩德許 —— 你還能找到彈得比他更「乾」的拉威爾嗎？我非常尊敬他，但他的拉威爾眞是「乾」到我無法忍受 —— 但一如我們所知，這正是拉威爾本人非常喜愛的演奏方式。

焦：那德布西呢？

巴：我將我的德布西全集獻給松貢，感謝他爲我開啓德布西的音樂世界。但老實說，在學生時代我對德布西的了解很淺薄，直到35歲那年 —— 那時我在東京旅館，用隨身聽欣賞卡拉揚指揮的德布西歌劇《佩利亞斯與梅麗桑德》，聽到第四幕第四景結尾突然大受感動，淚如雨下。自此，我就再也不能離開德布西，並以充滿情感的全新眼光來看他的作品。改編《遊戲》之後，我更了解他的色彩，現在我根本無法想像任一德布西鋼琴作品沒有管弦樂化的可能。有趣的是大家對德布西的看法可以非常不同：歐漢納的音樂像香水，像煙霧，他也以非常感官的方式感受德布西；布列茲則專注於德布西的結構，視每一作品爲一完整的系統。他在演奏中試圖呈現德布西作品的內在邏輯，重視聲音的清晰與層次；松貢則著迷德布西精緻非常的鋼琴寫作，強調鋼琴家對如此細膩的音樂該有永無止境的追求。簡單的說，我們可以從宇宙觀的大角度來審視德布西，也能由顯微鏡的小角度觀察拉威爾作品中的仙女花園。

焦：德布西和拉威爾常被放在一起討論，但他們的風格其實堪稱南轅北轍。

巴：是的，他們完全不同，還往相反方向發展。雖然他們有時用了相同的和聲，但他們對時間的概念 —— 樂曲素材在特定時間中的發展，可是完全不同。就以他們以海頓之名（五音主題B-A-D-D-G）所寫

的兩首短曲爲例,拉威爾寫了非常可愛,A-B-A三段式的《海頓小步舞曲》(*Menuet sur le nom de Haydn*)。除了再現部前的半音段落外,他爲主題配的和聲幾乎沒有意外之處,主題也只以複音手法處理,一如巴赫的賦格。德布西的《海頓頌》(*Hommage à Haydn*)就複雜多了,無論是形式或主題變化手法皆然。他以一段慢圓舞曲作導奏,引出中間較快的兩段,最後慢圓舞曲又再度出現作爲回頭一瞥。曲中主題以各種意想不到的方式出現,有時甚至難以察覺。從低音到旋律,琶音到和弦,甚至是聲音的共鳴,在兩分鐘不到的篇幅內開展出無窮想像。簡言之,拉威爾的作品是內在世界的循環:他創造出完美的外形,於外形下安排聲音;德布西的音樂則像是由原子發展成宇宙,以聲音來創造作品的形狀。我非常愛拉威爾,但這些年下來,我想或許德布西是比拉威爾更偉大的作曲家。

焦:所以音樂該是時間的藝術,而不是聲音的藝術。

巴:是的,而這也解釋爲何有作曲家,如凱吉,可以創作沒有聲音的音樂,但他不能沒有時間。這也是我一直很著迷蕭邦《夜曲》的原因。就一般的概念,和聲如果單一,那旋律應該短;若變化複雜,那旋律應該長。但蕭邦《夜曲》卻常做完全相反的處理。他常在同一個和聲中打轉,好長一段旋律都用同一個和聲,但到了結尾,突然在極短篇幅內做極多的和聲變化,把時間做極富興味,甚至概念非常先進的處理。這多麼驚人!

焦:您怎麼看德布西鋼琴作品中的和聲發展與鋼琴語彙演化,兩者是否相輔相成?

巴:的確。我們看他的早期作品,比方說《敍事曲》、《夜曲》、《兩首阿拉貝斯克》等等,雖然優美且和聲寫作精緻,但其實無法預測這位作曲家會往什麼方向走,他還在找尋自己的語彙,這些作品的鋼琴語法也像是蕭邦和柴可夫斯基的混合。他18歲寫的《爲鋼琴、小提

琴、大提琴的三重奏》，音樂語言就像是蕭邦、舒曼、巴拉其列夫和柴可夫斯基的混合，那是他作爲作曲家的初步嘗試。隨著他的音樂語言不斷發展，開拓出新的語彙和境界，他的鋼琴語法也同樣變得愈來愈獨特新穎，但一樣適於彈奏。《映像》第二卷可說是重大的分水嶺與里程碑：德布西在此用三行譜表寫作，不但和聲與音響呈現精彩層次，視覺上也相當清楚，把鋼琴當成管弦樂。此外我也總感覺，德布西有些絕妙的和聲設計，很可能直接來自手指放在鍵盤上所生的靈感。比方說《前奏曲》第二冊的〈霧〉（Brouillards）、〈仙女是傑出的舞者〉（Les fées sont d'exquises danseuses）和〈煙火〉，那種黑白鍵混合出的聲響效果。德布西可能先有和聲想法再寫下音符，也可能先是手在鍵盤上摸索，再把所得聲響寫成樂曲，兩者互相影響。

焦：我們也可從李斯特晚期作品，或是他如何修改（或授權學生修改）自己早期作品，發現類似處理。德布西是否也是如此？

巴：正是！比方說《爲鋼琴》（*Pour le piano*）組曲的第二樂章〈薩拉邦德舞曲〉。它原本是《被遺忘的映像》的第二曲。比較前後兩版，就會發現德布西更動不少和弦與力度對比。但最有趣之處，或許在於沒有更動和弦，卻更動演奏那個和弦的左右手分配。不同編排造成的不同效果，例如拇指位置的安排，或者交叉手的處理，都反映德布西的老練經驗與對鋼琴語法的精深認識。所以即使和聲非常前進，概念愈來愈新穎，德布西的鋼琴曲還是很「合手」，對身體在鍵盤上的運用很有心得。

焦：您演奏的德布西，色彩和強弱對比都強過刻板印象中的德布西演奏。但德布西也說過他追求「無槌之音」的鋼琴演奏。您怎麼想呢？

巴：「刻板印象」不見得錯，因爲每位傑出作曲家都有易於辨認的獨有風格。但我們必須謹記，風格只是大概。偉大作曲家在創作中展現豐富多元的世界，我們不能一概而論。回到你的問題，我的解答

是「請回到樂譜」。從文獻中我的確可以想像德布西自己的演奏必定非常優雅洗練，具有高度歌唱性和良好音質，但他的演奏並不等同他在樂譜上的指示。他在所有鋼琴獨奏中只寫過一次pppp（較極弱音更弱），ppp（極弱音）出現稍多，但絕沒有大家想像的多。相反的，他寫了許多fff（最強奏），ff（強奏）和sf（突強）也用得很多，多到超過一般人的印象。如果看表情指示，德布西更常寫下「暴力地」。身為演奏者，我們怎能只憑刻板印象，而無視譜上的指示？

焦：就像蕭邦的演奏音量也較為節制，他也偏愛在小型沙龍而非音樂廳演奏，但他所寫的情感與強弱指示卻幅度寬闊。

巴：好的畫家要運用所有能用的顏色作畫。他可以僅用少數色彩完成一幅作品，卻不能以此繪製他的所有作品。德布西作品樂念豐富，探索各種極限，鋼琴家必須擴展極強與極弱的差距，才能適當表現。我非常強調，德布西必須放在寬廣的表現光譜下演奏。情感、色彩、對比、音量等等，都必須更立體、更鮮明、更強烈，不能只是用淡色輕描，像許多莫內優美的繪畫。德布西可以輕柔，但如果必要，你也要出拳頭。我不會忽視他本人的演奏風格；如何表現強烈音量對比但避免敲擊聲，兼具音樂的呼吸，這實在不容易，但這正是鋼琴家該努力的方向。絕不能只是為了怕聲音不好聽，就演奏得小心翼翼或柔若無骨。

焦：即使如此，我想演奏德布西還是有其表現界線，超過就喪失風格。您認為這個界線，或說詮釋他的真正難處，究竟為何？

巴：我想是節奏。他的節奏並不容易，特別是混合節奏。他又透過和聲與句法告訴你，他的音樂絕對不能僵硬。比方說《映像》第一卷的〈動〉，很多人彈成練習曲，音樂完全死了。這是很嚴重的錯誤。一方面要精準，一方面卻必須自由，就這點而言，德布西和蕭邦確實很像，只能容許一個較窄的表現空間，拿捏不好就會失當。當然，我必

須重申他作品中精妙的聲響層次。像《前奏曲》第二冊的〈月光樓台〉（La terrasse des audiences du clair de lune），如果仔細分析，就會發現其實有五個聲部。演奏德布西，音樂家的思考、耳朵、手指必須非常敏銳，才能呈現作曲家在樂譜上的要求。

焦：德布西不喜歡被稱作「印象派」，而他深受象徵主義影響，您覺得我們可以因此將他稱為「象徵主義作曲家」嗎？

巴：德布西總是為幻想、詭異、超自然的世界著迷，對愛倫坡的喜愛就是一例。他的確喜愛象徵主義文學，馬拉美（Stéphane Mallarmé, 1842-1898）、魏崙（Paul Verlaine, 1844-1896）、梅特林克（Maurice Maeterlinck, 1862-1949）等都是他的寫作題材。我也認為，從他作品中的音符配置、動機設計到樂曲結構，常常都有象徵意涵。然而除非是他的歌劇或歌曲，音樂明確對應文字的作品，我想我還是會讓音樂歸音樂，文字歸文字。對於魏崙的《月光》，德布西寫了歌曲，還譜了兩次，也寫下《貝加摩舞曲組曲》，而這三者相當不同，我想這說明了音樂之所以為音樂的奧妙。德布西音樂裡確實有很多「密碼」和「暗語」，模糊曖昧，選擇不把話說明，也難有明確解釋，但正是這種神祕，讓人嚮往著迷。他雖然神祕，卻也仍然人性化，非常真實。若能用心去聽，定能感受到他的偉大藝術。德布西不喜歡被歸入「印象主義」，我想他也不會喜歡被歸入「象徵主義」——他就是德布西。

焦：您在2008年新錄製的德布西《練習曲》（Chandos）和先前錄音（Canyon）相當不同，而我聽您在2012及2015年的演奏也和2008年的錄音不同。可否談談您對這部作品的思考進程？

巴：《練習曲》是德布西晚期最「大型」的鋼琴音樂，即使每曲篇幅還是不長。這些作品充滿精細的小素材，如馬賽克拼圖，組織極為巧妙，邏輯思考周延，以致聽到最後都能予人完整感與大結構。我對這部作品的心得，很多來自於演奏《遊戲》的經驗。隨著技巧愈來愈精

熟，我不斷增加管弦樂原曲裡的細節，也愈來愈見到《遊戲》和《練習曲》的互通之處。《練習曲》最讓我著迷的，除了結構精妙，還有對聲響位置與空間感的思考。比方說德布西可在一個小號聲響般的和弦上寫「好似自遠方傳來」，接下來寫「更遠」、「又更遠」。妙的是譜上強弱記號並沒改變，表示這不是單純彈成漸弱，而是要給聽眾「愈來愈遠」的感覺。聲響空間試驗一直都有，但要在不改變樂器位置的情況下以單一樂器表現空間感變化，這就非常特別了。

焦：您如何看這兩部作品中的情感表現？很多人覺得它們抽象，可是我愈聽愈覺得具體，《爲對比聲響的練習曲》（*Pour les Sonorities opposes*）就像是對於一次大戰的傷感，和此時另一作品《英雄搖籃曲》（*Berceuse Heroique*）很接近，或許也反映了作曲家不斷惡化的身體狀況。

巴：我同意，但我們還是不能忘記，音樂可以獨立於其歷史時空存在，演奏者和聆賞者可以有自己的解讀。此外，一般討論到樂曲結構，我們傾向認爲那是思考的成果，呈現作曲家的智性成就。可是近年來我愈來愈認爲，作品的結構，其實創造了它的情感。拉威爾曾說過一句很妙的話：「我已經寫好了我的鋼琴三重奏，我只需要爲它找到曲調。」他在說這句話的時候已經設計好整首曲子，所需要做的，只是把旋律填進去，就像畫家打好輪廓後再添上色彩一樣。《波麗露》就是最好的例子。我無意貶低拉威爾在此曲的旋律與節奏成就──那確實驚人──但任何類似旋律放到這樣一個不斷重複又逐漸漸強的結構，最後都會予人類似的情感效果。我相信演奏者對樂曲結構愈熟稔，就愈能表現出貼切的情感。

焦：既然談到拉威爾，我很好奇您從他鋼琴曲的管弦樂版中，得出什麼心得？

巴：一首鋼琴曲如果被作曲家本人改編成管弦樂，我認爲這預設了作

曲家認爲，此曲的節奏與速度彈性，應該不會太大。樂團衆人所能表現的彈性速度，絕對不能和一位演奏者相比。如果彈性速度對該曲至爲重要，例如蕭邦馬厝卡舞曲，它就不應被改成管弦樂。拉威爾改編成管弦樂的鋼琴曲不少，比對樂團版和鋼琴版，我更相信他就是不要鋼琴家以過多彈性速度演奏這些作品。另外，我們也該反過來想，哪些作品拉威爾沒有改成管弦樂，以及原因爲何。比方說《夜之加斯巴》：拉威爾沒改成管弦樂版，此曲也是他所有鋼琴作品中，唯一沒給節拍器指示的作品。我認爲這表示對作曲家而言，此曲就是一首鋼琴曲，完完全全爲鋼琴而寫。

焦：我們應該照單全收拉威爾所給的節拍器速度指示嗎？

巴：布列茲曾說，譜上標示節拍器速度，只對第一小節有用，有時甚至還沒用。作曲家給這些指示時幾乎都還沒聽過演出，所想像的和實際所聽，很可能大不相同。然而拉威爾是位深思熟慮，對自己作品想得極其仔細的作曲家，他也非常要求他的作品以一定的速度演奏。我覺得他給的速度很有道理，稍快或稍慢都可能讓樂曲失色，因此我總是努力執行。

焦：但我們是否可以用當代的感覺去「更新」這些指示呢？比方說，我發現大家彈他的《G大調鋼琴協奏曲》，第二樂章有愈來愈慢的傾向，至少比他監製，由瑪格麗特・隆演奏的版本要慢得多。此外，我非常喜愛您錄製的海頓鋼琴協奏曲，其中F大調那首第二樂章，您在裝飾奏加了具爵士樂風味的和聲，不但優美，更可和我們這個時代的聽衆共鳴，效果或許比演奏完全以海頓風格譜寫的裝飾奏更好。

巴：一派演奏者覺得自己是作曲家的僕人，要忠實執行譜上所有指示；一派認爲自己在樂曲上所花的心血可能比作曲家更多，應當有資格提出累積長期經驗後的調整。我對兩派都保持敬意，只能說作曲家寫作風格不一，必須以個案討論。至於海頓，我錄音時努力呈現那個

時代的演奏風格──我彈了所有反覆樂段，盡可能裝飾旋律，也親自譜寫裝飾奏。但既然裝飾奏是作曲家給演奏者的自由空間，這個第二樂章本質上又是一首歌調，我想我可以忠於我的情感和思考，給予更自由的表現。我成長的時代正是融合派爵士樂（Jazz fusion）當道，那些聲響也是我的音樂養分，成為我的一部分。當我覺得這段剛好可以用到這些和聲，我就很自然地將其彈入裝飾奏。但我不會每次都這樣做，一切仍要看樂曲以及我的感受而定。

焦：您剛才提到合作過的許多作曲家，可否多聊聊您的心得？

巴：詮釋者不一定要有作曲家的技巧和寫作經驗，但必須要有作為作曲家的潛能，以作曲家的頭腦思考，才可能有能力就樂曲最初的靈感素材再行創造。然而譜上充滿眾多訊息，演奏者可能會迷失其間。如能和作曲家請教他們的作品，就可知道孰輕孰重。我跟史托克豪森學他的《第九號鋼琴作品》（*Klavierstücke No.9*），他就要求時間的絕對準確。我跟布列茲學其《第一號鋼琴奏鳴曲》，第二樂章我原本希望盡可能彈得準確，所以速度沒有譜上要求的快。布列茲一聽就說：「不行！你要彈得很快！非常快！」原來這一段他不在乎每個音是否都清楚，最重要的是速度和技巧展現，特別是演奏者雙手飛舞的姿勢。這是我之前沒想到的。

焦：說到姿勢，此曲很多地方要求雙手交叉或交疊，您是否會重新安排左右手所負責的音？

巴：視情況而定。我改了很多，但都是一閃即過，聽眾也看不太出來的地方。如果動作有其意義也確實可行，我就不會更動。比方說魏本《鋼琴變奏曲》第二樂章，貝多芬第二十九號《槌子鋼琴奏鳴曲》第四樂章賦格接近結束時的雙手交叉，或普羅高菲夫《第二號鋼琴協奏曲》第四樂章開頭的大幅度跳躍，這些都很難，但動作都很有象徵意義，因此我都予以保留。不過布列茲此曲並非如此。在不影響音樂意

義下，我選擇較可彈的方式演奏。

焦：此曲拍子算法也令人迷惑，我始終搞不懂。

巴：這正是關鍵難處。布列茲說，那些非常複雜的節奏必須以具彈性速度與表情自由的方式演奏，無論多麼難彈！曲中拍子不斷變化，但譜上只用小節線區隔，卻不寫明拍號，這究竟爲什麼？我仔細研究，發現如果打破小節線而依照樂句群組劃分，那就可以列出 12/8 和 3/8 的規律，表示小節線區隔只是障眼法。我把我的「解碼」告訴布列茲，問他可否這樣彈，他說：「可以，但別彈出重音。」──可見他不希望聽衆也破解出這個規律！

焦：布列茲《第二號鋼琴奏鳴曲》可以對應到貝多芬《槌子鋼琴奏鳴曲》，那第一號是否也和貝多芬有關係？

巴：布列茲告訴我他是以貝多芬《第二十四號鋼琴奏鳴曲》作第一號的範本。我覺得很有趣，因爲經此一說，我眞能從中看出關聯，以及布列茲如何提出自己的想法，那種想寫從未寫過的音樂的雄心壯志。年輕時的貝多芬也有這樣的企圖。

焦：不過布列茲說得很隱諱。他常把自己的作曲技法藏起來，好像技法一旦被看清楚，他的祕密就會公諸於世。他是怎麼樣的人呢？

巴：那天我和布列茲討論完這首奏鳴曲後又聊了一小時。我只錄了討論前半，而這是我極大的遺憾，因爲他說了好多對其他作曲家和作品的觀點，說他多麼喜愛《伊貝利亞》，多麼喜愛李斯特的某些作品！之後我們一起去搭地鐵，告別時他和我握手，鄭重說了謝謝 ── 你沒有聽錯，他給了我一堂課，分文未收，還跟我說謝謝！我有位年輕指揮家朋友，對《春之祭》有很多疑問，想請教布列茲。布列茲一樣跟他約了時間，花了三小時把此曲講一遍，包括哪邊該打幾拍這種很

1998 年與作曲家／指揮家布列茲指揮巴黎管弦樂團合作巴爾托克《第三號鋼琴協奏曲》(Photo credit: Jean-Efflam Bavouzet)。

實際的技術指導。之後，布列茲分文未收，告別時和這位後輩握手、致謝。很多人覺得布列茲難以親近，事實上完全相反！我曾和他一起演出，音樂會後親眼看他在後台對每一位工作人員道謝，甚至爬上頂樓，就爲了和燈光師握手。布列茲是這樣的人啊！

焦：這眞是不容易。那歐漢納呢？您首演了他的《練習曲》全集，可否談談其寫作和這部作品？

巴：歐漢納總是從三個源頭回溯他的作品：德布西和拉威爾，非洲音樂（包括爵士樂）和西班牙民間音樂。他的《練習曲》在某種程度上是想補完德布西所沒寫的。德布西有三度、四度、六度、八度練習曲，於是他寫了二度、七度、九度。它們爲鋼琴家提供極佳的訓練。他最後兩首《練習曲》是爲鋼琴和打擊樂器而作，第十一號是鋼琴和金屬樂器，包括鑼、電顫琴（vibraphone）、鈸等等，非常精彩。他的《鋼琴協奏曲》也很精彩。歐漢納原本想寫一首左手鋼琴協奏曲給我，很可惜因他過世而未實現。論寫作技巧，歐漢納不夠精確，所以向他

本人請益格外重要。好幾次我以為我彈的是他所要的效果，他卻表示不是。透過他的說明，我發現他的確把他想要的寫在譜上，只是我沒能第一眼就看見——但他的寫法也實在讓人難以一目了然。很多作曲家都有這個問題，像是舒伯特和楊納捷克，我真希望能在夢裡向這兩位請教，因為有時我實在不知道他們究竟想強調什麼。相形之下，貝多芬、李斯特、拉威爾等人的作品就極為清楚，演奏者可以立即了解他們的想法。

焦：您演奏並錄製非常多的德奧作品。身為法國音樂家，詮釋德國作品是否真有衝突？

巴：這可分成詮釋風格和音樂理解兩個層面來看。就我個人經驗，如果說法國鋼琴教育有何缺乏之處，大概就是對古典樂派樂句的處理，也就是德奧句法。不是說我們不彈德國作品，而是學校沒有教我們德式句法，特別是說話和斷句方式。德奧古典樂派作品，一樂句多半由兩段短段和一段長段組成。可是在法國，多數人只是看成一長句——就樂譜而言沒錯，就樂句而言卻是錯的。但如果斷成前後兩句，也不是應有的作法，因為那長句是表達原句的轉向，就如伯恩斯坦在「青少年音樂會」中「一、二，走」（one, two, and GO）的比喻。所以演奏德奧古典作品，標點要給得明確肯定，但樂句必須連結，不能破壞大旋律的句法，這在慢板尤其重要。在海頓作品中，由於素材很少，樂曲顯少超過三聲部，句法更成了關鍵，絲毫馬虎不得。就音樂理解而言，身為法國人，我覺得布拉姆斯最難理解。這或許也因為布拉姆斯是最德國的作曲家。我不是很能了解他音樂的流動與概念，甚至結尾——布列茲說一部作品最重要的就是開頭和結尾，而我完全不了解他《第二號鋼琴協奏曲》的結尾，不知道為何會以這種方式結束。他的一些室內樂對我而言也太交響化、太厚重了。不過我倒是非常喜愛布拉姆斯的晚年鋼琴作品，那真是無懈可擊。

焦：呂紹嘉在漢諾威歌劇院指揮《佩利亞斯與梅麗桑德》的經驗，正

好是很好的對比。之前漢諾威大概有五十年沒演過這部歌劇。在第一次排練後，呂紹嘉發現團員根本不知道自己在演奏什麼。不過也因為如此，當他藉由一次次排練教導樂團，最後更以該劇遠征維也納與愛丁堡音樂節，那種從「零到一百」的成就感，是無可比擬的滿足與喜悅。

巴：而布拉姆斯正是從這個地區長大的！我想北德與巴黎之間，的確有遠超過地理距離的隔閡，而我仍在期待某人或某個錄音能夠「點醒」我，讓我了解布拉姆斯《第二號鋼琴協奏曲》的結尾。

焦：那麼您是如何學習處理德奧句法的呢？

巴：我必須感謝內子娜梅姿（Andrea Nemecz），她是非常卓越的鋼琴家，自幼即在布達佩斯深具德奧傳統的李斯特音樂院學習，後來更在維也納音樂院跟隨名師韋柏（Dieter Weber, 1931-1976）學習，她的莫札特彈得像天使一樣。我們在1982年於西班牙的帕摩拉・歐席亞比賽（Paloma O'Shea Competition）中相遇，現在我們有兩個可愛的女兒。

焦：匈牙利的確有非常深厚的德奧傳統。

巴：她當年是庫爾塔克的學生，跟他學舒伯特《A小調鋼琴奏鳴曲》（D. 784），光是第一樂章前八小節，就上了整整半年！整整半年，她都沒彈超過第九小節，而庫爾塔克還是不滿意！但有趣的是我內人說，她那年雖只練了開頭一句，所學到的舒伯特卻比任何人教的都多！說到庫爾塔克，柯奇許邀請我在他80大壽音樂會上演奏他的兩首鋼琴協奏曲。他對其中一首一開始的三個升F連奏始終不滿意——「太大聲……太快……太小聲……不夠清楚……太慢……不平均！」啊！我立刻想到我內人當年跟他學舒伯特的故事。這也讓我知道，我該高興庫爾塔克在收到我的海頓鋼琴奏鳴曲錄音後，曾經很詳細地告訴我，他非常喜愛……其中一首。我心裡冒出一個聲音說：「你知道這代表什麼嗎？庫爾塔克，一位從來沒有對任何事滿意的人，居然會

對一整首奏鳴曲的演奏都很滿意，這是多麼大的肯定呀！」

焦：您對巴爾托克非常有研究，也演奏庫爾塔克，這和您妻子有關嗎？

巴：是的，但我不會說只有匈牙利人或和匈牙利人結婚的人，才能演奏好巴爾托克。但身為之前和匈牙利並無接觸的法國人，如果沒有內子讓我沉浸於匈牙利語的環境中（我的女兒都能說流利的匈牙利文），我演奏的巴爾托克絕不會是現在的樣子。巴爾托克的音樂大量取材於民間音樂，民間音樂又和語言高度相關。匈牙利文的節奏、韻律、語氣、重音等等，都可對應到巴爾托克的音樂。特別是很多樂句他不會特別標出重音，但如果你能說匈牙利文，就會知道該如何處理。庫爾塔克的作品在這點上和巴爾托克相同。事實上我曾對他說：「如果巴爾托克還在世，他的曲子大概就會寫得和你一樣。」庫爾塔克也同意我的看法。我不覺得庫爾塔克是非常前衛的作曲家，他的音樂語言其實非常古典，也常回到古典風格。

焦：您所演奏的音樂幅度甚廣，我很好奇您有沒有不喜歡的作曲家？

巴：嗯……老實說，我認為蕭士塔高維契是嚴重過譽了。我對他的作品提不起興趣，受不了他在簡單旋律下又配上極單純節奏的寫作手法。他那種直上直下的情感發展，讓身為聽者的我覺得像是被綁架，更不用說他的作品內容又極為狹窄，總和政治脫離不了關係。我承認他是很好的作曲家，作品也非常有效果，只是我覺得他實在沒有大家說得那麼偉大。在我沒有改變想法之前，我不會去演奏他的作品，反正他已有足夠的支持者了。

焦：您有沒有特別喜愛的鋼琴家？

巴：我非常崇拜顧爾達。不只他的莫札特、貝多芬、舒伯特，他的德

布西和拉威爾也一樣令人信服。很少鋼琴家能像他一樣讓我覺得自己正面對真理，覺得他演奏出絕對真實正確的詮釋，完全就是作曲家要的。顧爾達正是能以作曲家的頭腦思考，有能力就樂曲最初的靈感素材再行創造的鋼琴家。我也深深佩服波里尼的清晰冷靜和高度智力，還有顧爾德的驚人精準……。不過說到最喜愛，我以一個親眼目睹的故事來告訴你我最景仰的鋼琴家是誰。首先，我先問你三個問題。你曾經在音樂會現場感動到流淚嗎？

焦：當然。

巴：但你可以想像，在一場音樂會中 —— 還不是特別的音樂會，只是一般的音樂會 —— 全場觀眾都深受感動，還在同一個地方大家一起掉眼淚嗎？

焦：我可以想像，雖然這有點難以置信。

巴：那麼你能夠繼續想像，當年被感動的兩位聽眾，在三十年後回想起這場音樂會，竟然又掉下眼淚嗎？

焦：這就太不可思議了！

巴：我有次聽了查佳里亞斯（Christian Zacharias, 1950-）的貝多芬五首鋼琴協奏曲之夜，音樂會後和他與樂團首席史圖勒（Gyula Stuller）一起吃消夜。史圖勒也是匈牙利人，問我內子還記不記得三十年前，他們在布達佩斯見證的一場音樂會。「那位鋼琴家當時演奏貝多芬《第七號鋼琴奏鳴曲》，他的第二樂章彈得出神入化，音樂在他指下宛如人生，帶領全場聽眾一起經歷最深刻的情感。那樂章結束後是一段絕對的靜默，充滿音樂的沉默……而當鋼琴家開始彈第三樂章的小步舞曲，他的歌唱宛如天堂般輕盈溫暖 —— 剎那間，全場聽眾緊繃的情感在那一刻全然釋放，大家竟同聲一哭……」說到這裡，史圖勒停了

下來……。想到這場難忘的兒時音樂會，又一次，他和我內人竟然又再度掉了眼淚！若不是我親眼看到他們的淚水，我也眞的難以相信一場演奏可以有這樣偉大的力量。你猜得到那位創造奇蹟的鋼琴家是誰嗎？

焦：在這種情境下，我心裡只有一個名字——李希特。

巴：太好了！完全正確！我想我不用繼續說我對李希特的感想了吧！這讓我再一次了解，音樂是時間，而非聲音。如果沒有那兩個樂章中的靜默，就沒有這種音樂力量。

焦：回顧您所接受的音樂教育和現今做比對，您認爲現代最大的問題是什麼？

巴：我想現在生活中堪稱災難的一件事，就是不在乎聽什麼和怎麼聽。我們對吃什麼很挑剔，對穿什麼很關心，卻對我們聽什麼不重視。比如說我們正在餐廳之中，而在這過去的兩小時裡，餐廳不間斷地播放音樂營造氣氛。就剛剛播過的音樂而言，我們「聽而不聞」地對待了巴爾托克《第三號鋼琴協奏曲》、莫札特《第四十號交響曲》，貝多芬《第五號交響曲》等等作品。但是，我們眞的能夠以這種輕忽的態度來面對這些經典嗎？在音樂氾濫的環境下，我們被教育成聽（hear），但不認眞聆聽（listen to）。這種環境對音樂的殺傷力遠遠超過一般人的想像。我認爲從幼兒開始，我們就應該被教育「如何認眞聽」，知道「聆聽」是怎麼一回事。在我小時候，梅茲有非常重要的當代音樂節，其中有教育節目，活動之一是請當代作曲家向聽衆介紹他們的作品。有次主辦單位請到史托克豪森爲六百多名兒童介紹音樂。我永遠忘不了，卽使聽衆是吵鬧的小孩，他仍然講非常嚴肅的話。「別把耳朵當成垃圾！如果我們能夠積極地聆聽，聽到樂曲中的各種聲部、線條、結構，我們可以變得更聰明。我們聽得愈深入詳細，我們也就愈聰明。然而，這種聆聽能力需要訓練，我們也要有聆

聽的觀念。」刹那間，所有的孩子都安靜了。很遺憾，現在日常生活教我們的卻正是相反，音樂被當成家具，被隨意對待，人們來音樂會往往也不認眞聽，把音樂演出當成消費。我當然不會天眞到相信每個人都能欣賞荀貝格《室內交響曲》（*Kammersymphonie*）或布列茲《第一號鋼琴奏鳴曲》──連作爲專業音樂家的我，都得花上一年才能了解。但對於這些人類藝術的極致成就，我認爲我們在心態上必須認眞對待：要謙遜以對，要積極聆聽，而不是自我墮落地弱化欣賞能力。

焦：我想也就是這種態度讓古典音樂沒落，聽衆也對現代音樂缺乏興趣，因爲他們不知道如何去聽，也缺乏聆聽的觀念。

巴：但我不灰心。沒有一個時代能像現在一樣，有這麼多不同風格的作曲家與流派。只要音樂家還有創造力，音樂就是活的！我相信有這麼多新寫作方法與音樂素材，音樂創作會不斷進步。不過，我也不認爲當代音樂會突然成爲大熱門，歷史上也幾乎不曾出現這種事。如何讓人們對自己所聽感到好奇，如何完全打開大腦去聆聽，如何讓人們了解我們可從聆賞中提升自己、豐富自己，這可是非常大的課題，夠你在鋼琴家訪問錄後寫出另一本大書了！

焦：啊，希望我們都能更認眞對待自己的耳朵，品味探究聲音與時間的音樂藝術。最後我想請問，您在2013-14樂季彈了二十四首不同的協奏曲，這究竟是如何做到的？

巴：這都是錄音計畫和演出行程需求，我也是不得已呀！就像我的偶像李希特，我不是那種一個樂季只想專注於一、二套曲目與二、三首協奏曲的鋼琴家，總希望能演奏多樣的作品，享受觸類旁通的驚喜。不過經過這個樂季的震撼教育，我也該適可而止了。爲了準備錄音和音樂會，我現在一天得練8到9小時，常常音樂會完也得回琴房練習。我仍然樂在其中，希望能夠完成所有計畫，持續探索更繽紛燦爛的音樂世界。

特魯珥

1956-

NATALIA TROULL

Photo credit: Natalia Troull

　　1956年生於聖彼得堡，特魯珥（也有轉譯為Trull的西歐字母拼法）在中央音樂學校學習鋼琴，後至莫斯科音樂院跟隨查克與沃斯克森斯基（Mikhal Voskresensky, 1935-）學習，研究所階段則於聖彼得堡音樂院跟克拉芙琴柯學習。她曾獲1983年貝爾格萊德鋼琴大賽冠軍，1986年則於柴可夫斯基大賽大放異彩，獲得銀牌。1993年則於蒙地卡羅鋼琴名家大賽（Piano Masters Competition in Monte-Carlo）贏得大獎。特魯珥技術精湛，音色深厚美麗，詮釋思考鞭辟入裡，不只擅長俄國與德國作品，莫札特與德布西也有出色成就，現為莫斯科音樂院鋼琴教授。

關鍵字 ── 聖彼得堡、錄音、讀譜、莫札特鋼琴協奏曲、巴洛克音
　　　　　樂、郭露柏芙絲卡雅、技巧訓練、查克、沃斯克森斯基、
　　　　　克拉芙琴柯、柴可夫斯基大賽（1986年）、普羅高菲夫
　　　　　（鋼琴奏鳴曲、音樂風格）、蕭士塔高維契、德布西《練
　　　　　習曲》、費雪、阿勞、尼爾森、李斯特改編舒伯特歌曲、
　　　　　歌唱性、愛

焦元溥（以下簡稱「焦」）：您怎麼開始學習鋼琴的？

特魯珥（以下簡稱「特」）：那是家母的意思，不是我的意思（笑）。我學鋼琴很容易、很能彈，但小時候並不想學，因為那意味著沒有童年，得花大量時間練習。

焦：那時聖彼得堡的音樂學習如何？

特：還是非常好。聖彼得堡有很好的幼兒教育，教學很細膩用心，也還有受人敬重的鋼琴名家，例如佩爾曼。他有深不可測的豐厚知識，像是人間傳奇一樣持續教導後進。

焦：當年索封尼斯基和尤金娜自聖彼得堡音樂院畢業的時候，兩人都彈李斯特《奏鳴曲》，據說是轟動全城的大事。在您小時候，聖彼得堡的音樂氛圍如何？大家還記得這些傳奇名字嗎？

特：當然，而且那時在聖彼得堡，錄音並不普遍，我們要聽音樂，就去音樂會。家母很愛音樂，總不錯過任何重要演出，也都帶我一起，所以我從小就聽過各式各樣的演出，見識過那樣的文化氛圍：人們從現場演奏認識音樂，由活生生的音樂家演奏，許多作品也因此和那些音樂藝術家的舉止風采合而爲一，成爲心裡的永恆印記。如此環境也更鼓勵演奏家發展個人特色。當聽眾看過這些人，看過這些演出，音樂就不會只是消費，而是生活與人生的一部分。

焦：這也表示您們學習樂曲，幾乎都是從樂譜？

特：這正是關鍵，因爲我們也不可能等人演奏完才去學。小時候老師聽我演奏完，會說：「咦，這個地方爲何沒把圓滑奏彈出來？那裡有一個斷奏，你也沒注意到。樂譜只是符號啊！你要思考，爲什麼這裡有圓滑奏，那裡有斷奏？用你的想像力！」後來好不容易，我聽到柯爾托的唱片，大爲驚嘆。老師也說：「你知道爲什麼他彈得那麼美妙嗎？因爲他小時候根本沒有錄音。柯爾托只有樂譜，只能靠自己想像。」當然，這想像也不是瞎想。老師早早教給我們該有的樂理知識，音樂寫作的規則，而我們根據這些規則，思考爲何作曲家會這樣寫。如果一首曲子看不明白，就看好幾首。比方說我對蕭邦某曲某處有疑惑，我就找蕭邦其他作品來研究比較，從此了解他的音樂語言。

焦：這樣學習似慢實快。

特：是的，掌握根本，接下來做什麼都容易，也能舉一反三，早早建立自己的獨立思考。現在學生認識作品，第一件事不是找譜，而是開YouTube，也不知道自己聽的是什麼演出，演出者是否可信賴。甚至

現在也不好好聽，不用好的播音設備，用電腦聽就可以 ——唉，學音樂的人，如果能滿意這樣的聲音，那還能追求什麼呢？

焦：聖彼得堡的音樂教育，和莫斯科的有所不同嗎？

特：的確有。聖彼得堡的音樂教育，基本是德國學派。老師花非常多心力教導維也納古典樂派的曲目與知識，要學生必須深刻理解德奧音樂的句法，也非常注重句法清晰。莫斯科當然也注重，但放更多心力在柴可夫斯基、拉赫曼尼諾夫協奏曲等等「戰馬」，演奏要光彩煥發，要有舞台效果，講究燦爛的外型。聖彼得堡更注重內在，音樂要深刻而非華麗。

焦：俄國鋼琴家一般而言對莫札特較少著墨，但您的莫札特鋼琴協奏曲非常精彩，可否談談您的祕訣？

特：其實就是要把這些協奏曲看成歌劇，也要研究莫札特的歌劇。許多人的莫札特很死板，甚至守著一些古怪教條，像是不用踏瓣 ——請問，如果不把聲調語韻彈出來，鋼琴有可能唱歌嗎？踏瓣當然是塑造聲調與歌唱性的重要工具。如果鋼琴不會唱歌，演奏就不可能像歌劇，莫札特的鋼琴協奏曲也就死了。此外，我比較這些協奏曲的不同版本，發現有些句法各版差異很大。乍看之下無所適從，但若能以歌劇的角度思考，就能迎刃而解，也能表現出合乎莫札特風格但又屬於自己的句法。

焦：那巴洛克音樂呢？聖彼得堡應該是俄國唯一具有巴洛克音樂傳統與教學的地方。

特：你還真問對人了，因為家母正是俄國巴洛克音樂大師，郭露柏芙絲卡雅的學生。也因如此，我有機會跟郭露柏芙絲卡雅學習巴赫與史卡拉第等作曲家。那時她已非常老邁，但仍有清晰的頭腦與耳朵，用

悅耳的語調講解作品裡的主題變化與強調方式。莫斯科就沒有巴洛克音樂的知識，你聽李希特演奏的巴赫《前奏與賦格》就知道了。李希特當然是李希特，了不起的大鋼琴家，但他的巴赫實在缺乏巴洛克音樂的知識。

焦：那技巧訓練呢？

特：對我而言，技巧就是音樂，音樂就是技巧，兩者不該分開討論。但話雖如此，以前學校還是要求非常嚴格，甚至可說是嚴苛的音階演奏。我們每天都要練音階，要能以各種速度演奏、要快速光輝、要漸快漸慢，上下來回不斷練。當然也要練琶音，在最少踏瓣輔助下彈出具有圓滑奏的琶音。花這麼多時間練，只是爲了通過考試，這簡直糟透了。我當然不會忽略基本技巧的重要，但在音階和琶音之中的東西，那真正的核心基礎，實在遠比音階和琶音本身來得重要。我們也練很多練習曲，徹爾尼、克萊曼蒂、莫茲科夫斯基等等。聖彼得堡有項傳統，就是所有鋼琴學生，到了13歲一定要考徹爾尼《觸技曲》和韋伯《第一號鋼琴奏鳴曲》第四樂章〈無窮動〉（Perpetuum Mobile），每個人都得學。

焦：徹爾尼《觸技曲》是很難的作品啊！

特：可不是嘛！我現在有時會給我在莫斯科音樂院的學生彈這首，但不是每個人都能練好。大概有些技術要趁手還很有彈性的時候學才行。

焦：如此技巧訓練，您認爲這是葉西波華在聖彼得堡留下來的傳統嗎？

特：很可能，但說實話，我不相信什麼傳統。我相信，要有好老師、對音樂的良好理解與好學校，三者合在一起，創造出獨特的氛圍，才能成就出什麼，單靠前人遺產並沒有用。當然，有好學生也是關鍵，

否則客觀條件再好也無以為繼。但這要看時代環境與運氣了。

焦：您後來如何決定要走音樂的路？

特：我小時候不是特別愛運動，但非常喜歡網球，打得很好，可說有
專業水準。對小女孩而言，打網球真的比在家練音階要有趣多了。不
過有些事改變了我的愛好。我在大約 10 歲的時候，老師給我試蕭邦
《搖籃曲》。這是很困難的樂曲，但我一聽就著迷，覺得美妙無比！我
一直練練練，練到忘了時間，忘了網球……事實上什麼都忘了！也在
那個時候，老師給我李斯特音樂會練習曲〈森林絮語〉，我也深深為
它美妙的情感表達與自由度著迷……凡此種種，一點一滴影響著我。
雖然我還是不喜歡鎮日練琴，但到了 15 歲，這些事件終於積累到讓我
覺得，我要以音樂作為我的人生。

焦：您在聖彼得堡結束中央音樂學校學業後，前往莫斯科音樂院就
讀，當時為何沒有考慮唸聖彼得堡音樂院？

特：聖彼得堡音樂院有很多好老師，但年紀都很大了。他們的藝術成
就無庸置疑，但能否有力氣教學生，這就不得而知。聖彼得堡一直是
很有文化的城市，也非常開放，和莫斯科可說是兩個世界，但蘇聯時
代因為資源都在莫斯科，所以人才也往莫斯科跑，至少比賽機會就差
很多。我那時因為身邊的人都這樣說，加上滿想離家獨立生活，也就
決定去莫斯科。

焦：聖彼得堡音樂院以前有輝煌的作曲傳承，但在蘇聯時代也消失了。

特：對於作曲我不方便多說，但這和大環境更有關，因為實在沒有發
展可能。在蘇聯，作曲家能找到的工作，差不多就是在電影裡寫些背
景音樂，改編一些曲子，這真的值得為此唸五年音樂系嗎？

焦：可否說說您在莫斯科的學習？

特：我最先跟查克學。他那時身體很不好，沒辦法都有精神上課。但當他狀況好的時候，仍是非常認眞仔細的老師。比方說他教我貝多芬《第四號鋼琴協奏曲》，所有細節一絲不苟；哪裡音階不平均，就練上二十次，非得要達到他滿意的水準不可。查克過世之後，我成爲沃斯克森斯基的學生，我只能說他是我遇過最了不起的老師。他是鋼琴演奏大師，又有絕對清楚的思考，更是天生的老師，完全知道要跟學生說什麼、怎麼說、何時說。他知道你要改進什麼，每次會告訴你不同的事項，讓你循序漸進達到理想。判斷之準與智慧之高，令人嘆爲觀止。

焦：但出於什麼原因，您又回聖彼得堡唸研究所呢？

特：因爲莫斯科音樂院研究生名額有限。作爲來自聖彼得堡的學生，沒有名額給我，我只能回去。家母認識克拉芙琴柯；她那時剛好從基輔回聖彼得堡教，家母就把我介紹給她，她也同意收我。一開始我非常不習慣，覺得她遠遠不如沃斯克森斯基，並不信服。後來我才了解，他們各有所長，只是不同。克拉芙琴柯有極其豐富的教學經驗，也有敏銳直覺。當她打斷我的演奏，可能是邏輯不對，可能道理不通，總之那裡必然有問題。她人非常好，個性風趣也迷人，對學生又極爲付出——她眞的知道如何幫學生準備比賽！在參加柴可夫斯基大賽前，她爲我在俄國各地安排了許多演出，而她陪著我去每一場演出，就每場的準備與演奏作分析和批評，告訴我該如何改進。我從來沒有遇過這樣的老師，而我可以說，她是爲了學生才這樣做，爲所有學生都是如此，而不是爲自己的名聲。

焦：直到現在，很多人還是爲您抱不平，覺得您應該是 1986 年柴可夫斯基大賽的冠軍。您在準決賽演奏的舒伯特和《彼得洛希卡三樂章》一直爲人津津樂道，決賽的演奏也沒話說。

特：很感謝你的稱讚。就我所知，這是非常政治的決定，但不是針對我，也不是針對首獎得主道格拉斯，而是那屆比賽就是要把冠軍頒給外國人，而且只能一人獨得，這樣西方世界對柴可夫斯基大賽才會繼續感興趣。畢竟，之前已經有太多屆首獎都是蘇聯音樂家，或出現蘇聯和西方音樂家共獲首獎的結果。

焦：很可惜結果是這樣。

特：其實道格拉斯不無才華，比賽前也跟馬里寧上了將近一年的課。馬里寧很會準備比賽，把他磨得很好，但比賽後他自己學的作品就不成功，這也是很無奈的事。

焦：您錄製的拉赫曼尼諾夫《第三號鋼琴協奏曲》非常精彩，音樂表現一氣呵成。

特：你真的可以把那份錄音當成現場演奏，因為我總共只有4小時能用。那時我沒什麼錄音經驗：第一樂章第一主題我錄了五次，我選了第五次，錄音出版前卻沒檢查，出版後才發現唱片公司還是選了第一次。大家如果覺得開頭彈得很奇怪，還請千萬包涵！

焦：您怎麼會想錄普羅高菲夫鋼琴奏鳴曲全集呢？是否對他有所偏愛？

特：我的確非常喜愛他，但這套全集是來自日本唱片公司的邀約。我之前只彈過三首，為了錄音得在一年內學好其他六首。不過我很樂意，我想成果也不壞。我最愛第八和第九號，但後者實在鮮少為人演奏，這真的很可惜。

焦：第四和第五號也很少人演奏。

特：我也非常喜歡第四號。它的終樂章是普羅高菲夫鋼琴奏鳴曲中最難的終曲，比第八號的都難，真得認真練習才行。第一樂章是真正的快板，音樂要不斷行進；它的個性非常特別，一方面很陰暗，一方面又像是新古典，兩者奇特地混合在一起。普羅高菲夫曾經把第二樂章編成管弦樂，但第一樂章也完全可以管弦樂化，特別是它的發展部。第二樂章很迷人，可能是普羅高菲夫自己的最愛。在聖彼得堡有位教授告訴我，這個樂章就像是青鳥的故事：青鳥象徵幸福。人們不停走過，追尋夢想，但戰爭讓他們無法繼續向前，也看不到青鳥，然後人們又繼續走……我覺得這比喻真是好極了，實在就是它的意涵。

焦：您怎麼看普羅高菲夫自己演奏的第二樂章？初聽之時是否被嚇到？

特：確實。在俄國大家演奏開頭通常會用一點踏瓣，但他不用，聲音完全斷開，是另一種效果。不過，普羅高菲夫的演奏常給我一種很奇妙的感覺，就是我完全能想像他以另一種方式來彈，錄音中的只是一種可能。他並不經常練習，但在他最好的演奏中，琴音裡真的說了好多話，不愧是頂尖高手。

焦：那《第五號鋼琴奏鳴曲》的第二樂章呢？這也是非常迷人但又特別的音樂。

特：這是你一定得先被它感動，對它有感覺，才能演奏好的音樂。很多人認為這個樂章很古怪，也只是古怪。不，它遠遠不止於此。它像是一段芭蕾舞或皮影戲，關於強者與弱者，但是到最後，弱者卻比強者更強。這裡的弱者並非單純的弱，而是在受苦，像是具有溫暖靈魂但突然迷失、心神不穩的人，知道如何用寥寥數語表達自己。我常說，普羅高菲夫所有奏鳴曲，甚至所有作品，都有一個共同元素，就是童話故事。那是俄國文化的重要根源：俄國人從小就熟知各種童話，跟隨這些故事，繼而創造出自己的童話，知道在煩悶的日常生活

之外，心靈能有另一個世界。童話對普羅高菲夫尤其重要，是他的靈感來源，不了解這點根本無法表現他的作品。《第五號鋼琴奏鳴曲》的第一樂章就像是許多夢，第九號也是，你必須要以充滿想像力的方式解夢，也必須對它們有感覺才行；當然，後者可以聯繫到貝多芬《第三十二號鋼琴奏鳴曲》的終樂章，有更多線索可比對，更容易分析。

焦：第五號的第一樂章，普羅高菲夫也再度展現他了不起的旋律寫作。

特：我認為俄國在柴可夫斯基之後，就屬普羅高菲夫的旋律功力最高，可惜不是很多人理解這一點，只注重他的節奏效果。他有旋律才華，更有創造獨特曲調的自覺。像他的《第二號鋼琴協奏曲》，雖然現在的版本是改寫，但主題之前就有了。第一樂章第一主題那樣的音樂，居然出自22歲的年輕人之手，實在不可思議。第四樂章第二主題是搖籃曲：有史特拉汶斯基《火鳥》中的搖籃曲在先，他真的非常非常努力，才能寫出足以匹敵的創作，而他的確成功了。我也能從中看到拉威爾的影響，普羅高菲夫真是使盡全力要和這些前輩並駕齊驅。另外，此曲所有主題都是小調。這很不尋常，但也看出他的功力，真能把小調寫出不同個性，不讓聽者厭煩。

焦：您覺得《第八號鋼琴奏鳴曲》的調性（降B大調），和過去的經典有關係嗎？

特：我覺得有。調性對作曲家感受的影響，應該不在絕對音高，而是之前有什麼作品。在這點上，巴赫、莫札特和貝多芬，可謂影響深遠。在巴赫《B小調彌撒》之後，B小調大致就和此曲氛圍連在一起。D小調在莫札特之後，降E大調和C小調在貝多芬之後，也有了被後世作曲家沿用的意義。第八號的降B大調，我直覺想到巴赫第一號《組曲》和布拉姆斯《第二號鋼琴協奏曲》，可以感受到其中脈絡。

焦：C大調在普羅高菲夫之後，應該也有不一樣的意義了。

特：正是。有人開玩笑說，每當普羅高菲夫不知道要寫什麼，他就以C大調來寫——這還真有些道理！第六號的第二樂章就是這樣，一開始是E大調，突然又在C大調上以左手帶出新旋律；第九號第三樂章開始是降A大調，我們聽見優美的圓舞曲、芭蕾舞會，結果下一個主題快速響亮地改變了氛圍，也在C大調。當然第六號第三樂章也在C大調，那可有普羅高菲夫最精彩的筆法，兩段優美又深刻的圓舞曲——對了，芭蕾也是普羅高菲夫音樂的重要素材。他許多作品都根植於芭蕾的慢板，特別是慢圓舞曲。這也是進入他音樂世界的關鍵。

焦：有一種說法，認為第七號第三樂章的七拍子設計，是模擬史達林講話。您的想法呢？

特：我不認為。史達林對蕭士塔高維契影響很大，但我不認為對普羅高菲夫也如此。這個樂章可能有很多靈感來源，也可以有很多想像，但真正重要的，是作曲家如何以這個特殊拍子和頑固音型產生能量、保持能量，最後釋放能量。這是這個樂章最驚人的成就。

焦：您怎麼看普羅高菲夫這個人？

特：我覺得他的內在並非悲劇性格，但也絕對不簡單。比方說他的《第二號鋼琴協奏曲》和第二、四號鋼琴奏鳴曲，都題獻給他很有才華，但於1913年自殺的鋼琴班同學史密特霍夫（Maximilian Schmidthof, 1892-1913）。普羅高菲夫因為此事而感到沮喪嗎？很難說，但他確實為之驚訝：這樣傑出的人，說消失就消失，而且永遠消失。這三首作品可能帶有些傷感，但很難說作曲家深受打擊或難過，反映出很不一樣的情感。

焦：您也喜歡蕭士塔高維契嗎？

特：還好。我覺得他的作品放在他的時代，當然很了不起；但時移事往之後，對現代的我們而言，我就不確定了。我覺得蕭士塔高維契屬於蘇聯，普羅高菲夫屬於永恆。前者的音樂我多能預測，後者的作品永遠充滿驚奇。不過這裡說的，是被史達林批鬥後的蕭士塔高維契。他之前的創作，例如《第一號鋼琴奏鳴曲》，很狂野很辛辣，甚至融合了德布西與史克里亞賓，是相當有意思的作品。如果蕭士塔高維契沒有被迫改變風格，真不知道能發展成什麼樣子。

焦：我在日本聽您演奏德布西《練習曲》，不只精彩，更有獨到觀點。首先想問您，德布西的音樂在俄國普遍嗎？

特：可以說是，也可以說不是。大家當然都知道他，但流行的就是那幾首，沒有深刻的認識。比方說像《練習曲》，鋼琴學生頂多知道兩、三首，並不認識全曲集，一般大眾甚至不知道德布西有這些作品。

焦：您在研究德布西《練習曲》的時候，會參考法國鋼琴家的演奏嗎？

特：不會。這不是說我不去聽。我聽過非常多德布西《練習曲》的錄音，自然包括許多法國鋼琴家的演奏。我很喜歡富蘭索瓦 —— 他對德布西有獨特的感受，又是極好的鋼琴家。但整體而言，我覺得法國鋼琴家的德布西幾乎都偏冷。我可以理解為何他們要這樣彈，就是冷冷地呈現布局縝密的完美演奏。但這種完美，像是隔絕於真空之中，並沒有在音樂裡說出什麼，演奏成了工藝品。更何況德布西的音樂需要對聲音的豐富想像，這種冷感其實又限制了想像的空間。這不是我認識的德布西。他是相當深刻、很有趣的人，內心很溫暖、有很多話要說。你讀他寫的信件，不難知道這些。此外，很多人覺得德布西的晚期作品很抽象，《練習曲》尤其如此 —— 不，我完全不這麼想。它們只是沒有標題，音樂裡仍然都是故事。我希望在不久的將來能夠錄製這部作品，闡述我對它的觀點。

焦：您的演奏曲目很寬廣，學養也非常豐厚，我很好奇無論是從唱片或現場，影響您最深的鋼琴家有誰？

特：首先是費雪。他的莫札特……我想這根本不用討論了，簡直就是神蹟。拉赫曼尼諾夫和霍洛維茲在很多方面影響我很深，安達演奏的巴爾托克《第三號鋼琴協奏曲》，吉利爾斯，尤其是他的貝多芬鋼琴協奏曲，也讓我留下極深印象。還有阿勞，他的貝多芬第二十九和三十二號鋼琴奏鳴曲，給我真正的震撼，尤其在慢板樂章。第二十九號的慢板，譜上寫了那麼多「不用踏瓣」，但大家還是用，而阿勞真可以不用，包括充滿情感的第二主題。但在他演奏中，一切又那麼合理！這教給我很多。你應該不知道尼爾森（Vladimir Nielsen, 1910-1998）吧？他是郭露柏芙絲卡雅的學生，在聖彼得堡音樂院教了60年，難以置信的傑出鋼琴家，很可惜出了俄國就沒人知道。我9歲聽他的獨奏會，蕭邦〈別離曲〉句法神妙至極，完全就像人在說話。我完全呆了，回到家在鋼琴上一次又一次的彈，試著模擬這不可思議的句法。

焦：您有機會彈給他聽過嗎？

特：有。他的舒伯特很有名，我學李斯特改編舒伯特歌曲的時候，曾彈給他指導。我才彈沒幾個音，他就打斷我。「你看了舒伯特原作嗎？」「沒有，我只練了這些改編。」「你要比對原作啊！李斯特的改編有很多錯誤，連一些主題的音都不對，應該改過來。此外，我覺得某些地方音實在過多。這品味不是很好，我也建議你比對原作修改……」

焦：您後來也改了嗎？

特：部分。我想李斯特的確沒有用心比對原作；那不是他關注的焦點。但無論如何，尼爾森提醒了我，知道舒伯特原作怎麼寫，是絕對

重要的關鍵,這才能真正詮釋好這些改編。

焦:我有幸在台北聆賞過您演奏這些改編曲,句法與音色都有迷人歌唱性,這屬於俄國傳統的表現與訓練嗎?

特:不,這是相當個人化的演奏,而我花了非常多時間才得到這種歌唱性。這得歸功於我第二任先生,他天生就有這樣的句法和音色。我總是對我自己無法做到,或與我截然不同的演奏感到興趣,也常受這樣的演奏啓發。我前夫雖然不能解釋爲何自己能彈出如此歌唱性,但他能爲我示範,而我藉由不斷的觀察、分析、學習與修正,終於也能掌握如此歌唱性的要領。

焦:在訪問最後,您有沒有特別想和讀者分享的話?

特:我希望,我們能在音樂裡找到多一點愛。現在這個世界,人們做這個做那個,愛卻愈來愈少,連音樂也是;好多人的作品和演奏,都無法讓人感受到愛。剛剛我們聊到德布西《練習曲》,其中〈爲六度音程〉那首,我初識時即被它震懾,尾段更是不可思議 —— 那麼私人、那麼溫暖,每個音都充滿了愛。但如此作品並不爲人所知,我們離愛愈來愈遠,也愈來愈缺乏感受愛的能力。但願我們能改變。

布朗夫曼 1958-

YEFIM
BRONFMAN

Photo credit: Dario Acosta

　　1958年4月10日生於烏茲別克首都塔什干，布朗夫曼在當地學琴，15歲移民至以色列。他17歲卽和梅塔與蒙特婁交響樂團合作，31歲於卡內基音樂廳首演並成爲美國公民，名聲逐漸積累，1991年更與史坦合作系列演出。布朗夫曼演奏曲目寬廣，錄音作品包括貝多芬、巴爾托克、蕭士塔高維契鋼琴協奏曲全集，以及普羅高菲夫鋼琴奏鳴曲與協奏曲全集。他是著名的室內樂好手，也熱心演奏當代作品，沙羅年（Esa-Pekka Salonen, 1958-）更爲他創作鋼琴協奏曲，是今日美國最具代表性的鋼琴家。

關鍵字 —— 塔什干、奧德薩、猶太人、移民出蘇聯、俄國鋼琴學派與文化、魯賓斯坦、室內樂、鋼琴演奏技巧、林登柏（《第二號鋼琴協奏曲》）、與當代作曲家合作、沙羅年《鋼琴協奏曲》、魏德曼、普羅高菲夫（鋼琴奏鳴曲）

焦：可否請先談談您的家庭與早期學習？我知道您在塔什干出生長大，母親來自波蘭，父親則來自烏克蘭。

布：是的，而且來自奧德薩。我想你知道那裡出了好多偉大音樂家，小提琴家米爾斯坦、海飛茲、歐伊斯特拉赫，鋼琴家吉利爾斯、李希特、徹卡斯基等等，但我在烏茲別克的塔什干出生，因爲家父在那裡得到工作，擔任當地歌劇院的首席，於是遷往烏茲別克。我最早跟家母學鋼琴，兩年後進入塔什干的中央音樂學校。我不知道現在如何，但當時那所學校的水準還眞是很高，有很多很好的老師，對學生也很照顧。我在那邊待到14歲，直到1973年移民以色列爲止。

焦：當初爲何想移民？

布：家母是二戰浩劫的倖存者。那時我的外祖父母已經移居到以色

列，而家母非常想和他們團聚——她自19歲之後就沒有見過他們了。不過很遺憾的，是我外婆在我們移民前就過世了，最後只見到外公。每次想到他們所經歷過的悲劇，那一代猶太人所遇到的劫難，我就非常難過。我祖父母至少還活下來了，他們非常多親友則沒有如此幸運，整個家族幾乎滅絕。

焦：我想那也是相當勇敢的決定。聽說學校有老師，居然當著全班同學的面，指著您說你是叛國者。

布：但就在幾年後，那個老師也移民出去了，哈哈哈。不過在1970年代，我們家的確屬於最早從蘇聯移民出去的人，當然對其他人而言是很大的衝擊。大家都不知道，原來人是可以離開自己國家，甚至搬到其他國家！這怎麼可能呢！這當然是叛國呀！不過我其實很幸運。雖然面對不少敵意，但我畢竟沒有被肢體霸凌。當我離開學校跟同學朋友告別的時候，他們全都沉默，我認爲那是他們表達支持的方式。我想他們也知道，不同的時代會到來。果然，在我之後有更多猶太人移民出國，最後落腳在以色列、美國或歐洲。

焦：那時塔什干是什麼樣子呢？我知道那裡以前有滿大的猶太社群。

布：是的，大約五萬人之譜，現在就只有幾千人了。塔什干那時還有不少其他族群，有亞美尼亞人、希臘人、還有被蘇聯帶來的北韓人，所以真是很精彩。回想過去，塔什干真是好地方，景色很美，氣候很好，食物可口，又有豐富文化，包括歐洲、亞洲、中東等等。我小時候去過一些古城，看過好多美麗建築，也受到很好的教育。不只音樂，那時學校的數學和物理等等也教得很好。戰爭的魔掌沒有觸及塔什干，那裡就像世外桃源。

焦：您覺得您在中央音樂學校的學習，算是俄國學派嗎？

布：我不覺得我受到的教育非常「俄國」，進一步說，我也不確定什麼是俄國鋼琴學派。比方說吉利爾斯，他到現在都是我最喜愛的鋼琴家。他彈貝多芬、布拉姆斯、舒伯特等德奧曲目，我覺得那真是這些作品所能被演奏出的最高水準了。他算是俄國學派嗎？我不確定。就歷史而言，俄國學派來自德國學派，連紐豪斯 —— 吉利爾斯與李希特的老師 —— 也到德國學習過。以整體文化而言，俄國也和法國、德國、義大利往來密切，彼得大帝尤其引進法國和義大利文化，包括建築。聖彼得堡有很多地方看起來就像佛羅倫斯，奧德薩也是，因為那是俄國皇室與貴族夏日避暑之處，所以他們從義大利請了很多建築師蓋房子。以前俄國上流社會的語言是法文，瑪林斯基劇院還首演了威爾第的《命運之力》（*La forza del destino*），俄國在當時而言其實非常「國際化」。當然俄國有其本土特色，但我們不能忘記俄國中的「國際」元素，而音樂，可能是最國際化的一種藝術。

焦：在您小時候，誰影響您最多？

布：我聽霍洛維茲的唱片長大，他影響我很深。然而我小時候在電視上看到一場鋼琴獨奏會轉播，真的可說改變我一生，讓我想要成為鋼琴家 —— 那是魯賓斯坦的莫斯科全場蕭邦獨奏會。

焦：您之後還有機會再看那場的錄影嗎？如果聽未剪接的版本，魯賓斯坦在蕭邦《第二號鋼琴奏鳴曲》的第二樂章第一段，出現記憶失誤，繞了兩次都沒真正找到出口。

布：是的，但他還是以那麼自然不慌張的方式接到下一段。那就是他，全然大氣，彈得像神一樣。而且他完全沒有被這個失誤影響，接下來愈彈愈好，真是了不起。我很幸運，後來有機會彈給這兩位聽過，都是難以忘懷的回憶。

焦：可否也談談您之後的幾位老師，像是費庫許尼、賽爾金和佛萊雪

等人？

布：費庫許尼是絕佳鋼琴家，有非常美的音色，是很歐洲美學，非常紳士的人。賽爾金是偉大鋼琴家，教學也很用心，但他也可以非常難相處。他是我到美國後的第一位老師。我之前接受的俄國和以色列教育，與他的德國傳統完全不同，所以我聽不懂他的演奏，他也不理解我，對彼此而言都像是在聽外國話。這是很大的文化衝擊，我只能努力去學習，但我很高興能向不同的老師學。佛萊雪幫助我很多，我也彈給阿勞等人聽過，他們也給我非常好的建議，特別是阿勞，我很感謝。

焦：回顧您的演奏生涯，我發現從一開始您就熱情參與室內樂，到現在也一直演奏室內樂，可否談談室內樂對您的啟發？

布：我覺得如果和理想的伙伴一起合作，那麼演奏室內樂可說是我最美妙的藝術體驗。大家可以在音樂中互動交流，溝通又合作，一起享受音樂的美好。在舞台上合作，下了台也是朋友，大家一起分享、一起體會，那真的太好了。對獨奏家而言，演出室內樂自然有助於和管弦樂團一起合奏。有些鋼琴家彈獨奏沒問題，彈協奏曲就覺得彆扭。這不見得是技術問題，而是不知道如何和樂團一起演奏。知道自己是大結構的一部分，並以此表現自己，和獨奏是相當不同的概念。如果鋼琴家曾經認真學習並演奏過布拉姆斯的室內樂，或是柴可夫斯基的《鋼琴三重奏》、舒曼的《鋼琴五重奏》等作品，甚至莫札特的鋼琴四重奏，我想都必然會對演奏協奏曲大有助益。

焦：您現在的演奏相當自然，即使彈非常困難的曲子，仍然非常放鬆，可否談談您如何發展自己的技巧？

布：其實我沒有怎麼想技巧的事，我在乎的是音樂風格和樂曲個性——不同作品和風格要求不同的聲響，貝多芬的音樂語言和史克

里亞賓的就完全不同，根本是不同的世界，演奏者當然要作出區別。對我而言，這就是技巧，或者說這才是技巧。很多人把技巧看成是演奏快速和大聲的能力，這並不正確。把德布西一首平靜緩慢的鋼琴曲彈好，把音色、踏瓣、圓滑奏、樂句連結都表現好，這也需要極高技巧。我很少作純技術練習，過了學生時代就不練音階，因為我實在討厭機械性的練習。既然技巧其實從音樂而來，我就針對作品做分析與練習，技巧不能離開音樂。

焦：但是菲利浦‧羅斯（Philip Roth, 1933-）在小說《人性汙點》（*Human Stain*）中描寫的您，可不是這個樣子：「與其說布朗夫曼是上台彈奏鋼琴的人，還不如說他是上台挪動鋼琴的人⋯⋯他看起來那麼健壯，當他彈奏完畢的時候，我心想這架鋼琴應該會報銷⋯⋯他幾乎要震壞整架琴。他大刺刺地彈奏，藉著琴音率直傳達許多想法，而這些心靈的悸動隨著他的指尖，消逝在空中。」我好奇他是看了您演奏什麼？

布：他看了我演奏普羅高菲夫《第二號鋼琴協奏曲》，哈哈。我以前的確彈得比較費力，但隨著年紀增長，我愈來愈知道要如何放鬆，如何自在演奏。我們該把樂器當成自己身體的延伸，而不是為了演奏樂器而毀掉自己的身體。彈琴應該要像是第二天性，而不是全身緊張、無法放鬆，或把樂器視為敵人，和它鬥個你死我活。我認為當你和樂器相處得很好、很舒服，你也會演奏出很好的音樂。能夠演奏得自然，這是一種天分，但也是可以透過學習而獲得的技能。有些曲子要求很特別、甚至怪異的技巧，音樂也很緊張或奇特，你必須得做出回應。但即使如此，身體也該是放鬆的，雖然挑戰可能很巨大。比方說林登柏（Magnus Lindberg, 1958-）的《第二號鋼琴協奏曲》──這首曲子音那麼多，和樂團的平衡也很不容易，演奏者真的得用盡氣力才能彈好。不過我很喜歡新音樂，總是對當代作品好奇，所以也不以為苦。能夠和作曲家一起工作，甚至只是和他們交談，我都覺得很享受。身為詮釋者，我想知道創作者如何思考、如何看問題，我也每次

都能從作曲家身上學到很多東西，這真的比我一個人悶著頭在琴房裡練貝多芬要有趣多了。反過來說，從當代作曲家身上學到的知識，其實也幫助我更加理解貝多芬。

焦：您覺得作曲家和演奏家，看樂曲最大的不同處在哪裡？

布：很多人可能認為作曲家都很愛幻想，思考天馬行空，演奏家則是乖乖照著樂譜指示，以作曲家的想法為想法。但我覺得事實恰好相反，是演奏家的思考比較抽象，也可以比較抽象，作曲家的想法反而比較實際，甚至非常實際。他們很準確地知道要什麼效果、什麼聲音，而且總是思考達到這些效果與聲音的最有效方式。我不相信只有現在作曲家會這樣想，想必以前作曲家也是如此。這就是我說的，和當代作曲家一起工作，也能幫助我理解過去的作曲家。當然他們的作品可以很具啟發性，能感動一代代的音樂家演奏出各種不同的詮釋，但當作曲家自己談他們的作品，他們才不講什麼靈感、概念、啟示、人生哲理這種抽象的事，反而講要如何注意平衡、要突顯哪個聲部、要留心結構……甚至用什麼指法，總之非常實際。

焦：或者他們還很實際地知道要如何折磨演奏者，比方說沙羅年為您量身打造的《鋼琴協奏曲》。

布：你說對了，那還真的是折磨，呼。當我收到樂譜，我幾乎要和他斷絕往來了！他不但晚交稿，寫出來的還是一首堪稱史上最最艱深的協奏曲，我真的得發瘋苦練，每天練到半夜兩、三點，甚至練到天亮，才能在四週內學會，好趕上首演。

焦：我非常喜愛這首協奏曲，可是很多地方實在困難，還寫得很不合人體工學，您難道沒有建議沙羅年修改嗎？

布：原則上我都努力實踐作曲家的意圖，但練到第二樂章結尾，我還

是給沙羅年打了電話。我說：「嘿，我如果有五年的時間，而且什麼其他事都不用做的話，說不定我可以練好這一段。但我只有四週就要上台，而這段實在困難到沒道理。況且，此處樂團又那麼大聲，我就算練好了，聽眾也聽不到。你真的要我花五年時間練一段聽眾聽不到的樂段嗎？是否可以再思考一下？」後來沙羅年從善如流，換了一個寫法。

焦：怎麼也是第二樂章？這次您在台北演奏的林登柏《第二號鋼琴協奏曲》，第二樂章鋼琴和敲擊樂器合奏的段落也是非常困難，您沒有抱怨嗎？

布：這一段的確非常困難。誠實說，我花在練這一段的時間，幾乎和我練這整首協奏曲一樣多！但這一段鋼琴能被聽見，而且從那極其困難的樂段中所發出的聲響，對我而言還真的創造出非常特殊的意象。所以我把如此困難當成挑戰，雖然真是累死人了！

焦：如果現在林登柏打電話來，說他改變想法了，要把那段重寫成另一個版本，您會怎麼做？

布：我想我會打電話給我的律師吧。

焦：哈哈，但話說回來，正是因為您認真踏實，所以那麼多作曲家希望和您合作！只是艱難歸艱難，像沙羅年這首還真動聽，實是所有辛苦的回報。您怎麼看它？第二樂章有極為特殊的音樂幻境，作曲家以科幻小說異想為靈感，寫出人工鳥的叫聲和電腦合成出的民歌，優美旋律中又透露著詭譎，宛如一場華麗的噩夢。

布：沙羅年想像一個未來生態系，那時的人突然需要民歌，於是想起這地方過去叫作巴爾幹。不過，我覺得這裡沙羅年還是能讓我想到西貝流士以及俄國音樂——當然，別忘了西貝流士也受到俄國音樂影

響。在靠近第二樂章結尾的浪漫樂段，連沙羅年自己都戲稱那是「拉赫曼尼諾夫片段」，哈哈。

焦：第一樂章我覺得很有非洲元素，後來愈發展愈刺激，中提琴和薩克斯管都有傑出運用，火熱到讓人大呼過癮。至於最後一個樂章，我聽到了蘇格蘭式的民俗風嗎？

布：或許是。那個樂章節奏非常難，音樂充滿能量，我覺得那更是洛杉磯給我的感覺，還有街頭拉丁音樂的律動和聲響。

焦：沙羅年說他總是著迷於超絕技巧的展現，而我聽他的《鋼琴協奏曲》和《小提琴協奏曲》，覺得還真是如此。不過就《鋼琴協奏曲》而言，鋼琴部分這樣困難，卻又「寫在管弦樂團裡」而不總是特別突出獨奏者，甚至還有與樂團獨奏樂器的對話，宛如室內樂。有獨奏、有協奏、有室內樂，展現技巧高超卻不炫耀，這不就是您嘛！您是否感覺到，這是為您量身訂做，甚至是以您為靈感而譜成的曲子呢？

布：我想作曲家譜曲的時候，心裡多半會有一個演奏者。如果沒有姚阿幸，布拉姆斯可能不會寫《小提琴協奏曲》。就算寫了，那音樂也會很不一樣。蕭士塔高維契寫他的小提琴和大提琴作品的時候，心裡一定也想著歐伊斯特拉赫和羅斯卓波維奇。比方說魏德曼寫了一首非常精彩的鋼琴獨奏作品《性情曲》（*Humoreske*）給我。我們之前並不認識。他去聽了我和維也納愛樂合作的音樂會，之後到後台自我介紹，說他非常喜歡我製造音色的方式，而這給了他靈感，他希望能為我譜曲。

焦：《性情曲》是相當有效果但也很艱難的作品，您那場音樂會也演奏了技巧艱深的作品嗎？

布：不，我演奏的是莫札特的鋼琴協奏曲！但魏德曼知道我彈鋼琴的

方法與音色，因此也能想像如果以這種方法和音色，他要創作什麼樣的曲子。我想無論是他、沙羅年或林登柏，他們爲我寫曲子的時候，心裡一定會想到我的演奏，而這會影響他們譜曲的態度。如果換作爲別的鋼琴家寫作，我想他們的情感表達可能大致不變，但在鋼琴技巧寫作上可能就會有所不同，會寫出不同的鋼琴織體與效果。

焦：您爲Sony錄製了普羅高菲夫鋼琴奏鳴曲與鋼琴協奏曲全集。這是您的主意，還是唱片公司的想法？

布：一半一半。我從小就喜歡彈普羅高菲夫，但之所以會錄製全集，的確是唱片公司的想法。作爲年輕藝術家，我沒有拒絕的權力，但也很高興接下這個挑戰。普羅高菲夫已經成爲經典作曲家，對鋼琴家而言他的作品也是必彈之作。然而十分可惜的是即使到今天，大家仍然多選擇彈他廣爲人知的作品。五首鋼琴協奏曲就只彈前三首，九首鋼琴奏鳴曲也只彈其中的五首，第一、四、五、九這四首很少人演奏。錄製全集給我非常好的機會能夠深刻認識這位作曲家，得到許多寶貴心得。我現在還是常演奏普羅高菲夫鋼琴奏鳴曲全集，以三場音樂會搭配他的小提琴奏鳴曲和《大提琴奏鳴曲》一起演奏。經過這麼多年的演奏，我對這些曲子的觀點已經改變很多，如果現在再錄一次，相信會和錄音很不一樣。

焦：您怎麼看《第九號鋼琴奏鳴曲》？

布：這是非常簡單，予人室內樂感受的奏鳴曲。許多作曲家到人生晚期都在簡化自己的音樂。這不見得眞是「簡化」，而是「精粹」，要以最簡單的方式說最多的話，也可說是作爲自己一生作曲技法的總整理。如果我們看這首奏鳴曲，也可以感覺到那音樂像是回憶，從自己青春歲月開始，細數一次大戰、到西方世界、回到俄國，滿懷希望最後卻又失落的人生經歷。我們仍可聽到普羅高菲夫美好的個人語彙，還是用他最喜歡的C大調，但這次音樂裡卻沒有什麼對抗。當樂曲在

第四樂章尾段回到第一樂章旋律時，我真覺得這是作曲家在回首過去之後，爲這一切說了再見，是寫給自己的安魂曲。那個結尾也常讓我想到貝多芬最後一首鋼琴奏鳴曲的結尾，兩者都是C大調。

焦：那麼對於第六到第八，所謂的「戰爭奏鳴曲」呢？

布：我覺得「戰爭奏鳴曲」只不過是稱呼而已。那音樂裡面有戰爭，但也有愛與和平。第八號對我而言就特別是這樣的創作，第一樂章充滿了愛，讓我想到芭蕾舞劇《羅密歐與茱麗葉》，也有沉靜平穩的和平，第二樂章則非常高貴。當然我們還是可以聽到衝突與陰影，但音樂非常豐富，不是只有單一面向。普羅高菲夫是說真話的作曲家。卽使身處極權統治之下，必須寫些妥協應景之作，他還是一直在音樂裡誠實。他寫了愛與和平，但音樂裡一樣有痛苦，有蘇聯人民的苦難。那不只關於希特勒，更關於史達林。第七號就很明確地呈現如此痛苦，但第二樂章還是在暴力中保留了美好。說到暴力，第六號的音樂有很強的暴力，但像第二樂章的慢速圓舞曲，也能讓我想到舊日俄國情懷，托爾斯泰的世界。總之，這些是再怎麼鑽研都不會厭倦的作品。

焦：第四和第五號呢？這兩曲很少人彈，但也是相當精彩。

布：我覺得第五號很法國風，有當時巴黎的現代感，但我特別喜愛第四號，尤其是第二樂章。普羅高菲夫自己有錄這個樂章，我認爲大家都該聽一聽。彈普羅高菲夫不是只要大聲或一味敲擊，聽聽他自己的演奏，你會發現他可以彈得非常抒情，有很美、很自由的歌唱線條，但同時仍保持銳利的節奏感。第一樂章則像是巴洛克的回聲，也彷彿在回看過去。一如你所言，這兩首被大家忽略了，因此我常常在音樂會中彈第四號。這樣好的作品，應該更常被演奏，被更多人聽到。

焦：更早的第二號與第三號奏鳴曲就很多人演奏。

布：那也是我非常喜歡的作品。我很愛普羅高菲夫的早期創作，那音樂真的吸引人，是源源不絕的天才手筆，也有鮮活銳利的鋼琴語彙。像《第二號鋼琴協奏曲》，無論就任何觀點來看都是精彩至極的創作，是我最愛的協奏曲之一。如果可以，我希望有一天能夠照著創作順序，把普羅高菲夫的奏鳴曲和協奏曲演奏完，讓大家充分體會他的音樂語言如何變化，對鋼琴技巧的觀點又如何發展。

焦：我在倫敦聽過您演奏他的《第二號鋼琴協奏曲》。即使在最困難的地方，您還是彈得非常自在，非常有音樂性。

布：那是我的責任。許多鋼琴家把這首當成炫技曲，還彈得張牙舞爪，但對我而言此曲每個音符都有意義，我必須把每個音都彈好，表達音樂的意義才行。當然它很困難，可是我要呈現的是音樂，並非困難。常有人聽了我彈布拉姆斯、拉赫曼尼諾夫、普羅高菲夫或巴爾托克的大型鋼琴協奏曲，到後台對我說：「哇，這些曲子對你很容易嘛！」我說：「不，這些曲子還是非常困難，但我的責任是要呈現好的音樂，而不是讓聽眾感受到演奏者所面臨的困難。」如果聽眾只知道技巧很難，卻沒有體會到音樂的品質，我想這演奏就出問題了。我的一切努力，都是希望聽眾可以不要感受到作曲家所設下的技巧障礙，能夠充分享受音樂。

焦：但像林登柏《第二號鋼琴協奏曲》這種曲子，我想即使您彈得舉重若輕，聽眾還是覺得很困難。

布：因為那艱難是看得見的。但我很高興我克服了這首曲子。這就像是煮水一樣：剛開始花很多時間，水卻沒什麼變化，但只要過了一個臨界點，要沸騰也很快。無論我花多少功夫煮水，聽眾只需要享受，享受用這熱水泡出來的茶或咖啡就好了。不過當初練這首雖然辛苦，練好之後也演奏過了，再演奏就不會那麼難了。只需要上演前給我一個小時練習、複習，我現在可以隨時彈它。

焦：非常感謝您的分享。在訪問的最後，有沒有什麼話特別想跟讀者
分享？

布：我不知道。我從來不往回看，不眷戀過去，總是期待接下來的工
作。人生一頁翻過一頁，我覺得自己永遠年輕，還有很多要去發現。

薛巴可夫 1963-

KONSTANTIN SCHERBAKOV

Photo credit: 林仁斌

1963年6月11日生於西伯利亞的巴瑙爾（Barnaul），薛巴可夫在當地音樂學校學習，後至格尼辛學校與莫斯科音樂院跟隨瑙莫夫學習。他曾獲諸多鋼琴比賽獎項，包括1983年莫斯科拉赫曼尼諾夫大賽冠軍和1991年蘇黎世安達大賽亞軍，從此聲譽鵲起。薛巴可夫技巧精湛且自成一家之言，錄音質精量多又連得大獎，是貝多芬與俄國曲目專家，更是罕見作品與改編曲權威，即將完成史上首次郭多夫斯基鋼琴作品全集錄音；1998年起任教於蘇黎世藝術大學。

關鍵字 —— 瑙莫夫、重新建立技巧、拉赫曼尼諾夫（演奏風格）、左右手不對稱、罕見作品、改編曲、郭多夫斯基（改編曲、原創作品、演奏、指法）、柴可夫斯基《大奏鳴曲》、俄國風格、俄國鋼琴學派、李亞普諾夫《超技練習曲》

焦元溥（以下簡稱「焦」）：您出生於對許多人而言相當遙遠的西伯利亞，您是如何接觸並學習音樂？

薛巴可夫（以下簡稱「薛」）：古典音樂對我而言倒是日常生活，因為家父是當地樂團的法國號手，家裡總有音樂，我們孩子也都學樂器，週末大家一起去音樂會。我最初跟著哥哥去音樂學校。他比我大兩歲，但我跟著學也沒有什麼困難。雖然沒有非常喜愛，但一切都很順利，還成為兒童合唱團的獨唱。到我11歲和樂團演奏貝多芬《第一號鋼琴協奏曲》之後，我才確定音樂是我可以走也該走的人生方向。

焦：後來令尊令堂帶您去了莫斯科。

薛：這其實是我的想法。我15歲向爸媽提出這個要求，想見見世面，他們就買了機票帶我去莫斯科，讓我彈給中央音樂學校許多老師聽——果然，我的程度在他們眼裡不足為奇，樂理、視唱、鋼琴都

是，莫斯科的標準實在比西伯利亞要高很多。但不知怎麼，家父聯絡上瑙莫夫。起先他很不願意再聽一個小男孩，聽了我演奏之後卻表示願意收我，但我也可以先在格尼辛學校跟他夫人學習。後來我考莫斯科音樂院，第一次沒成功，第二次才考上，正式成為他的學生。

焦：瑙莫夫是怎樣的老師？

薛：他上課非常有威嚴，君臨天下的架式，這點可謂非常俄國傳統。但他不是專斷獨裁的老師，可以接受任何能令他信服的想法。事實上他常給完全不同的彈法與建議，這次和上次可以南轅北轍。你要是點出他的不一致，他還會生氣。對他而言音樂從來不該有唯一解，而是生活中的有機變化，能以諸多不同方式理解並表現。鋼琴演奏永遠從音樂構想（musical vision）開始，那是由藝術、想像力、知識與理智所支持的想法與概念。有次我在他家上課，要在他那架踏瓣很遲鈍、琴鍵會卡住、很多弦斷了甚至不見了的小演奏琴上彈拉威爾〈水精靈〉。想當然，我怎麼都彈不好，根本無法操作那架琴。瑙莫夫聽了很生氣，索性自己來彈——你知道嗎，那是我聽過最好的〈水精靈〉！這經驗告訴我，完美的演奏技術對於實現音樂作品的貢獻其實很少，是演奏者的音樂想法與精神，才能真正釋放譜上的聲音，將之轉換成為精彩動人的表現。這可能是他給我最好的一堂課。

焦：他如何指導技巧？

薛：技巧從來不是他的重點，反正他有很好的助教會處理，比方說當時其中一位是鼎鼎大名的費亞多。我很遺憾只跟他上過兩堂課。他教得真好，把觸鍵方式講得非常仔細。同理，當年紐豪斯的很多學生，真正教他們的其實是擔任助教的瑙莫夫。不過也是技巧，成為我和瑙莫夫最大的爭執。瑙莫夫彈琴動作很大，整個身體隨著音樂搖，像弦樂演奏者。我不接受這種彈法，有次他甚至氣到把我轟出教室，要我別再回來！也因此他對我有些冷淡，直到我得了拉赫曼尼諾夫大賽冠

軍，他說：「好吧，你聽起來很好，我不看你彈就是了。」這才承認也有我這樣的學生，哈哈。

焦：看您彈琴真是大開眼界：您每個動作都非常精準，對應明確的演奏效果，我好奇您如何發展出自己的技巧系統？

薛：當我離開瑙莫夫班上的時候，雖有很多不同想法，卻仍用他的方式演奏，但後來兩件事點醒了我。一是我沒通過柴可夫斯基大賽預選。朋友看了我的演奏，說我好像坐在兩張椅子上，一邊是瑙莫夫，一邊是我自己，兩者彼此牽制。「你不能這樣，你必須決定要坐哪張椅子！」二是我那時在學拉赫曼尼諾夫《第三號鋼琴協奏曲》，而我沒辦法照原來的方式彈好它，至少彈不出我心裡想的聲音。後來我找納賽德金幫忙，重新思索技巧，思索我能做什麼。我歸納出兩個大項。一是經濟原則：大鋼琴家無一例外，都是懂得用最少動作達到想要效果的演奏家。二是放鬆：俄國學派有很好的放鬆手法，但我要重新思索為何需要放鬆，何處需要放鬆。在鋼琴上彈任何一個音或和弦都不困難，難的是彈出一連串聲音的接續動作。沒有彈性的手腕與自由的身體運作，根本不可能彈好，問題是該怎麼做？我除了思考，也做了一番文獻研究。像霍洛維茲從布魯門費爾德那邊學到的，基本上就是如何用手指。這是他能彈得精細的祕訣。我後來發現，百分之九十八的鋼琴效果，可以只靠手指達成——如果你知道如何控制它們，知道想要什麼，在練習時就照著概念嚴謹執行。所有動作都必須經過思考，音樂或者身體上皆然。我相信任何演奏者都能重塑技巧，只要能堅持，願意花時間。

焦：那音色呢？

薛：音色主要和聽覺有關。如果你能聽出某種色彩，你就能把它彈出來，反之則不可能。紐豪斯就說，如果你需要某種聲音，你就會得到它。如果你腦子裡沒有那樣的聲音，我也不可能幫你得到。

焦：您在贏得拉赫曼尼諾夫大賽後繼續鑽研這位作曲家，更演奏了他的鋼琴作品全集，這是因為對他有所偏愛嗎？

薛：我喜歡他，但不會說特別喜愛。我發現大家在比賽裡彈的曲目都差不多，演奏會也是，於是我去探索他的《第一號鋼琴奏鳴曲》與《蕭邦主題變奏曲》，發現它們都很精彩，因此又接著探索，最後乾脆演奏全集。我對少為人知的作品總是感興趣。

焦：您怎麼看拉赫曼尼諾夫在錄音中所呈現的演奏風格，特別是對他自己作品的詮釋？

薛：他自己的演奏，當然是最真實的拉赫曼尼諾夫風格，但我想這種風格也和時代有關。與他時代相近的鋼琴大家，演奏都有幾個共同特色：優雅、精緻、輕盈、玩興高（playful）。但從二十世紀至今，鋼琴不斷變化，聲響愈來愈大，裝置也愈來愈重，而這必然影響了演奏風格。如果我們聽季弗拉的錄音，也可發現他年輕時彈得非常輕盈快速。到後期雖然他還是可以彈得很快，聲響卻厚重很多。如果拉赫曼尼諾夫用今日的鋼琴演奏，我很懷疑他還能這樣輕盈。一旦風格改變，詮釋可能也跟著調整。當然你可以像普雷特涅夫一樣，要求音樂廳提供鍵盤輕到極點的鋼琴，甚至訂製特別的樂器，但對一般鋼琴家而言這不太可行。

焦：您怎麼看諸如左右手不對稱這樣的昔日演奏風尚？

薛：在我學習時，瑙莫夫要是聽到學生左右手沒在一起，他可會非常生氣。我覺得左右手不對稱演奏只要不過分，比方說別像帕赫曼（Vladimir de Pachman, 1848-1933）那樣，運用巧妙當然迷人，雖然已不合於今日的品味，不見得能與現代聽眾溝通。我很建議大家多聽歷史錄音，聽其中保存的不同觀點、彈法與琴音。費利德曼的蕭邦，左手可以完全照拍子，右手又可以天馬行空，而兩手居然能合在一起！

這種彈法，加上彈性速度，是那一輩鋼琴家的共同語言。他們被這樣教導，也這樣聽音樂，但這樣的藝術已經失傳了。

焦：您會從古鋼琴找演奏參考，比方說在現代鋼琴上模仿古鋼琴的感覺嗎？

薛：我對此完全沒興趣。我們演奏現代鋼琴，就應該從它的性能與聲響去思考，而不是企圖在這個樂器上做出以往樂器的效果。你可以把在現代史坦威上彈貝多芬當成是在彈「改編」（transcription），就像在鋼琴上彈巴赫。現代鋼琴的性能，有我無法割捨的優勢，我也不願意限制自己的表現。我們可以思考音樂概念如何在不同樂器上適用與轉換，但不該坐這山望那山。

焦：剛剛您提到罕見作品，您在這方面成果卓著，可否談談這些年來的心得？

薛：這是我投注非常多心力的領域。拉赫曼尼諾夫計畫之後，我下一步是二十世紀前三十年的法國音樂，彈了三套音樂會曲目，包括霍乃格和普朗克，然後是小約翰・史特勞斯的改編之作。我錄了一張專輯，本來要由瑞士某廠牌發行，結果沒實現。後來我把錄音拿給EMI，他們表示計畫很有趣，但我得錄全新的一套，所以我又學了十首給EMI，前後共練了二十首史特勞斯改編曲。此外我也認識了李亞普諾夫（Sergei Lyapunov, 1859-1924）的《超技練習曲》——這真是精彩，應該是所有人都該欣賞的作品啊！這份錄音由馬可波羅唱片公司發行，相當成功，於是我們開始一連串的合作，包括雷史畢基（Ottorino Respighi, 1879-1936）鋼琴作品與郭多夫斯基鋼琴作品全集。我也得到一位罕見曲目專家的協助，認識愈來愈多精彩但鮮為人知的作品。

焦：讓我逐項來討論您的這些成就。首先，EMI的史特勞斯專輯當年

著實引起轟動，而您眞能完全照季弗拉譜上的音符，不做任何簡化而彈出《吱吱喳喳波卡》（*Tritsch Tratsch Polka*）。您是否演奏改編曲也完全照樂譜，不做任何更動呢？

薛：我想你說的是布達佩斯樂譜出版社的版本吧？其實這曲有好幾個版本，我聽他幾次錄音也都不太一樣，所以我只能說我照手上的譜來彈。我之所以沒有更動，在於它雖難，但可彈。這不像李斯特改編的貝多芬交響曲，有些地方只是把音全部放上去，根本無法如實演奏。不過我原則上的確是照譜演奏的人。樂譜對我而言就像聖經，我不會在上面動手腳。即使是拉赫曼尼諾夫錄製自己作品會有細節更動，我也視其爲變奏，但仍照樂譜演奏。如果是別人的改編，像霍洛維茲版的《展覽會之畫》，我可以照他的版本彈，但我自己不會改。我是演奏者，不是作曲家，我對音樂的想像來自樂譜。一旦認識到作品的美麗與深邃，我已心滿意足，沒有任何興趣想去改變它。

焦：對您而言，什麼是好的改編曲？

薛：我認爲好的改編曲是不改變原作核心精神的創作。比方說李斯特改編的貝多芬交響曲，那就是貝多芬交響曲，只是在鋼琴上演奏；郭多夫斯基改編的聖桑〈天鵝〉，那就是〈天鵝〉，只是加了些水花；舒茲－艾弗勒的《藍色多瑙河之華麗曲》，那仍是《藍色多瑙河》，只是增添了花紋，原作的和聲與結構仍然維持原樣。

焦：依您的理路，其實鋼琴曲都不該另作改編。

薛：我的確如此想，雖然這和個人美學品味有關。比方說郭多夫斯基的蕭邦圓舞曲改編曲或小約翰·史特勞斯歌劇模擬曲，旋律素材都是別人的，他只是加以闡述，用非常複雜的方式闡述，但美還是蕭邦和小約翰史特勞斯的。他的蕭邦《練習曲》改編有與衆不同的獨有想法，有時還把二、三首改在一起，非常有趣，但這眞的必要嗎？我

覺得它們是很好的教學教材，或給自己的練習，但能否拿來演出我就持保留態度。佛洛鐸斯的《土耳其進行曲模擬曲》（'Turkish March' Concert Paraphrase），很有趣、機智、炫技，但風格完全和莫札特無關。對我而言，改編曲要爲展現原作的美好而服務，而在《土耳其進行曲模擬曲》這樣的作品裡，你聽不見莫札特的美，只有佛洛鐸斯要的效果。當然它們很有娛樂效果，但鋼琴家應該旨在追求娛樂效果嗎？人各有志，而我不是這樣的鋼琴家。

焦：那布梭尼改編的巴赫《夏康》與拉赫曼尼諾夫改編的克萊斯勒作品呢？

薛：那是另一種風格悖離。我一點都不喜歡布梭尼。他是那個時代的重要人物，但作品實在沒多少實質內容，我也不覺得他是有天分的作曲家。他的《夏康》加了那麼多不屬於巴赫的強弱與速度變化，我真得忽略它們才能演奏。拉赫曼尼諾夫的《愛之悲》（Liebesleid）和《愛之喜》（Liebesfreud）非常巧妙，但和克萊斯勒原作已經沒有什麼關係，完全是獨立創作，我也不算喜歡。

焦：您的郭多夫斯基鋼琴作品全集錄音即將完成。這是首次有人達成如此壯舉，請談談對他作品的看法。

薛：我的心情很複雜。我爲郭多夫斯基花了十餘年，但我必須誠實說他並非好作曲家。他的改編曲寫出前所未見的織體和色彩，可說是一項具歷史意義的成就，但其中缺乏真正的對位，只是不停找空隙把音塞進去，沒有旋律發展。他不時有很好的音樂想法，但實在不需要用如此極端複雜的方式去呈現相對簡單的念頭。整體而言，他的音樂像是奇妙的熱帶島嶼，上面有各種美好又特別的花與樹，還有奇形異彩的水果，非常異國、非常美麗，但藝術價值？我不是很確定。

焦：他的原創作品中有任何您喜歡的嗎？

「我相信任何演奏者都能重塑技巧，只要能堅持，願意花時間。」(Photo credit: 林仁斌)。

薛：直到今天，我都無法喜歡他的《鋼琴奏鳴曲》或《帕薩卡雅》（*Passacaglia*）等大型創作，但相當鍾愛《爪哇組曲》（*Java Suite*）。我最近去爪哇旅行，更加體會到這部作品的精彩。他眞把印尼的環境氛圍與文化精神，以鮮明又聰明的方式捕捉到音樂裡，功力可比德布西《版畫》中的〈塔〉（Pagodes），很難想像他才去爪哇幾天而已。洋溢奇思妙想的《三十日談》（*Triakontameron*）和一些小曲子也很具原創性，這些可說是他作品中眞正的傑作。

焦：但無論如何，郭多夫斯基作品多有困難技巧要求，光要彈出來就非易事。

薛：所以我把蕭邦《練習曲》改編放到最後錄。畢竟有漢默林（Marc-André Hamelin, 1961-）的經典在前，若要再錄，起碼要達到他所設下

的標準才行。但我必須說，其實把郭多夫斯基的音符練起來並不難，難的是將手和腦整合爲一，彈出有意義的音樂。布拉姆斯《帕格尼尼主題變奏曲》和巴拉其列夫《伊士拉美》這樣的曲子愈練愈難，郭多夫斯基倒是愈練愈簡單，即使音符多到嚇人。

焦：您怎麼看他的指法系統，特別是精心設計的圓滑奏？這真的可行嗎？

薛：我一開始把他的指法系統跟我自己的比較，後來發現他的系統確實很有幫助。其實手指自己會找出最舒適的彈法。如果你追求好彈，最後你的指法一定會接近郭多夫斯基，無論那乍看之下有多麼不合邏輯。他的圓滑奏指法永遠都很實用，可說是最佳解法。這也幫助我記憶作品——唯有把圓滑奏彈出來，而不是只把音彈出，才能真正把曲子存進腦子，對任何作品都是如此。

焦：您對他的演奏有何評價？

薛：我一開始聽他的紙卷錄音，那實在不足爲奇。後來我聽到他的真實錄音，很多也很普通，但像李斯特〈輕巧〉（La leggierezza）練習曲——天啊，那真是厲害，技巧驚人又有高超的音樂想像，果真是大師中的大師！我覺得他真如同代人所說，不適合錄音室。在那裡，他計劃每個音，結果就是放不開，甚至也彈不好。他私下的演奏，特別是和家人與好友相聚的場合，你才會見到真正的功力。

焦：您耕耘罕見曲目多年，有知名作曲家的冷門作品，也有不爲大眾所知的作曲家，但爲何有些作品始終難以推廣，無法成爲熱門作品呢？

薛：首先，鋼琴家太懶惰又沒好奇心。你聽一百場演奏，蕭邦《敘事曲》大概會出現五十次，李斯特《奏鳴曲》則有三十次，大家都彈已

經知道的作品，不去開發新曲目。但這也反映了聽衆的喜好。聽衆愛聽已經聽過的作品，因爲他們要建立品味，而這必須從比較中建立，要從不同演奏中作偏好選擇。這點我們必須尊重，雖然探索新曲目也是建立品味的方式。聽衆如此，音樂會主辦人怕聽衆不來，也就要求演奏大家熟悉的曲目，導致惡性循環。最後，演奏者若彈冷門曲目，也必須承擔風險。之前我受邀去某地演出，樂團給我自由選擇，於是我挑梅特納《第一號鋼琴協奏曲》。演出很成功，大家很開心，可是隔天報紙樂評說什麼呢？寫了一堆無關痛癢的話，最後說希望下次可以聽到我彈拉赫曼尼諾夫。嗯，這其實是說：「我不了解這首曲子，但我不承認，而你下次最好彈我聽過的，這樣我才能比較，才好寫文章。」鋼琴家如果多彈罕見曲，評論就不會理會，然後聽衆就不知道，導致名聲難以開展。這雖然沒有阻止我，但絕對影響很多人彈冷門曲目的意願。

焦：比賽又強化了這種態度。比方說柴可夫斯基大賽的俄國作曲家練習曲明明可挑李亞普諾夫《超技練習曲》，但幾乎沒人選。鄧泰山則跟我說某比賽有鋼琴家彈梅特納《夜風》（*Night Wind*）奏鳴曲（*Sonata in E minor, Op.25-2*），身爲評審的他非常喜歡，其他評審卻無人支持那位參賽者，甚至說怎可彈這種曲子來比賽。

薛：我完全不意外，因爲我也嚐過苦果。1987年我參加蒙特婁鋼琴大賽，挑了拉赫曼尼諾夫《第一號鋼琴奏鳴曲》以及普羅高菲夫《第二號鋼琴協奏曲》（那時後者還沒有現在知名）。瑙莫夫以爲萬萬不可，我卻堅持初衷——我想我在拉赫曼尼諾夫大賽彈了《第四號協奏曲》，最後還不是獲得冠軍？但這次我只得到第六名。我相信我若選《梅菲斯特圓舞曲》之類的作品，一定會拿到更好的名次。比賽就是這樣，你要彈評審熟悉的「戰馬」曲目，彈得好會晉級，特別好就會贏，但你不能選評審不熟的。如果評審都是些鋼琴老師，又是年復一年只教同樣曲目的老師，結果更是如此。

焦：如果時光倒流，您會選擇比較安全的曲目嗎？

薛：不會。如果當初會選擇安全與簡單的路，後來也就走安全與簡單的路了。我一直爲音樂堅持，不想爲討好聽衆或任何人而改變。

焦：您這幾年來也花心力推廣「需要推廣」的俄國音樂，例如柴可夫斯基《大奏鳴曲》（*Grand Sonata in G major, Op. 37*）。此曲以前很多鋼琴家演奏，現在卻難得在現場聽到，我覺得它壯麗精彩卻也有彆扭之處，令人感覺矛盾，您怎麼看？

薛：我從幾個方面來回答你的問題。首先是非常個人的感受。我參觀過克林（Klin）的柴可夫斯基故居，發現他的床很小，燕尾服也是，總之就是小個子。我不覺得他是充滿企圖心的人，但他心裡知道自己是誰，知道他的才華可比文化史上最偉大的天才，而他想證明這點。其次，柴可夫斯基本質上是交響樂作曲家，甚至還不是歌劇作曲家。交響樂是最能展現他才情的樂種，而他想把交響樂帶入這首奏鳴曲，無論聲響或鋼琴技巧都要給人盛大感，讓人感覺這音樂很重要；他也的確花了好幾個月，非常認真的寫作。再來，早期柴可夫斯基對形式尚未得心應手。他的樂句結構基本上是德奧式，四小節一單位，但不像貝多芬能在如此框架下表現自然，聽起來有點施展不開。你確實可說第一樂章的旋律不夠吸引人，也缺少實質上的情緒高潮，但第二樂章眞是了不起的偉大音樂，諧謔曲的幽默和終曲的燦爛也很迷人。他的鋼琴寫作顯然受舒曼影響太深，不是很鋼琴化，也就不好彈。但當時有魯賓斯坦兄弟這樣的鋼琴大師，作曲家若譜鋼琴曲，大概都想爲他們寫，而他們很能彈這樣的曲子。此曲不好彈，也要花時間理解，但絕對是值得耕耘的精彩之作。

焦：最後一點我覺得很有趣，因爲那時的俄國鋼琴曲，常出現非常厚重的織體，雙手都是大和弦，而這和當時俄國的鋼琴應該沒有太大關係。

薛：安東‧魯賓斯坦像李斯特，出手就要震懾聽眾，他需要有這樣的作品。但另一方面，如此演奏其實也反映俄國人的民族性。俄國的歷史實在糟透了，永遠混亂，人民一直受苦。這樣的靈魂需要藝術養分，而這養分必須夠強大夠震撼，甚至要超出感官所能承受才好。因此俄國風格就是不保留，演奏家把自己完全給到音樂裡。這是感情很豐沛、密度很高的演奏風格，很能打動人，然而這也有危險。不少演奏者總是想：「我還能更大聲！我還能做更多！我還能更富表現力！」……不斷強化的結果就是無法聽清楚自己在彈什麼，音樂走樣而不自知。我們被教育「要讓音樂流遍全身」，要讓自己與樂器融為一體。在學習的開始這當然很重要也必要，但之後如果不能冷靜審視自己，保持一定的客觀距離，那也不能真正精進演奏。此外，俄國音樂學校裡沒有好樂器，裡面的鋼琴不知用了多少年，已經很殘破。在這種情況下，你也不能怪鋼琴家習慣要彈得那麼大聲，否則聲音傳不出去。如果鋼琴家有好樂器，知道現代史坦威可以回應何其豐富的弱音，或許就不會這樣彈了。

焦：您怎麼看當今的俄國鋼琴學派？

薛：我已離開俄國超過二十五年，不是最好的評論者。不過，顯而易見的是，俄國學派以前有許多名家，他們個性、曲目、音色、想法都不同，呈現繽紛燦爛的演奏與思考。可是當今俄國只為一個人喝采——這顯然是病態發展的徵兆，或許也是俄國現狀。俄羅斯仍然封閉，沒想和歐洲整合；覺得自己最好，於是也不想跟世界學習。這很難說是好現象，即使俄國人不在乎。但國家不好，音樂水準也不會高。俄國能彈的人很多，但缺乏細緻深刻的表現，只為取悅群眾。可嘆的是很多人只在乎能彈出來就好，就像只在乎樂團能不能演，卻不關心演出成果，不排練也無所謂。俄國基層音樂教育還在，仍能培養傑出人才，但人才到了25歲之後要如何繼續發展，這就不單是個人才華與天分的問題了。

焦：在演奏過各式作品之後，我很好奇您接下來的計畫。

薛：經過狂熱演奏諸多改編曲約二十年後，我對這個領域也膩了，現在我可以非常滿足地只彈原創作品。整體而言，我覺得原創作品真的寫得比較好，作曲家以更有效率、更嚴謹的手法譜曲，樂念與技巧呈現比較有意義，不像很多改編曲只是為了展示技巧。話雖如此，我一直在音樂會中演奏李斯特改編的貝多芬交響曲全集。能在鋼琴上馳騁這些曲子，實是無比享受。我接下來要回到我錄音的開始，重錄一套李亞普諾夫《超技練習曲》並同時錄製李斯特《超技練習曲》。當年李亞普諾夫就是要補足李斯特未完的想法，為其他十二個調譜曲。我很高興將為大家同時呈現這二十四首創作，聽完二十四個大小調。

焦：在訪問最後，您有沒有特別想跟讀者分享的話？

薛：我最近去一些中國小城演奏，發現即使我彈莫茲柯夫斯基的鋼琴奏鳴曲，聽眾一樣給予熱烈回響。這不是因為他們對冷門曲目很熟，而是他們對所有曲目都不熟，貝多芬和莫茲科夫斯基對他們都一樣，但也因此他們得以毫無偏見地享受音樂。我覺得很受鼓勵。多數鋼琴家所彈的冷門曲目，就算再罕見，也會比許多現在的複雜電影音樂要容易欣賞。演奏家花費心力練習琢磨，選擇一部作品呈現給聽眾，顯然不是要故意惹人討厭，而是真心相信它值得被聽見。就算聽了不喜歡，也不過損失幾分鐘或半小時而已，沒什麼大不了。我希望大家能夠以更開放的態度欣賞音樂，打開你的頭腦、感官與靈魂，欣賞任何你遇到的音樂。這會是最好的進修，也會為你開啟前所未有的視野。

LILYA ZILBERSTEIN

Photo credit: Lilya Zilberstein

1965年4月19日出生於莫斯科，齊柏絲坦6歲進入格尼辛學校，師事陶柏女士（Ada Traub），後於格尼辛學院跟薩茲（Alexander Satz, 1937-2007）學習。她曾獲俄羅斯鋼琴大賽冠軍，1987年更獲布梭尼大賽冠軍，精湛演出透過廣播轟動全歐，布梭尼大賽之後更連續四屆冠軍從缺，成為該賽著名的「齊柏絲坦障礙」。齊柏絲坦技巧出眾，音色優美溫暖，除了是傑出獨奏家，也是出色的室內樂名家。她錄有諸多經典唱片，近年來更努力推廣冷門作品，現任維也納音樂與表演藝術大學的鋼琴教授。

關鍵字 —— 俄國鋼琴學派、反猶歧視、吉利爾斯、紐豪斯、出國比賽甄選、布梭尼鋼琴大賽（1987年）、葛利格《鋼琴協奏曲》錄音、視覺記憶、阿巴多、拉赫曼尼諾夫、樂評、布拉姆斯、貝多芬、新觀點、《紡車邊的葛麗卿》（演奏速度）、紀新、阿格麗希、維也納、罕見曲目

焦元溥（以下簡稱「焦」）：可否請您談談學習音樂的經過？

齊柏絲坦（以下簡稱「齊」）：我在莫斯科長大。我父母親是工程師，不是音樂家。我小時候常交給祖母照顧；有次假日她帶我到郊區玩，我那天特別高興，唱歌給大家聽。祖母的朋友聽到我唱歌，說我的音非常準，應該很有音樂天分，可以送去格尼辛音樂學校。

焦：當初為何選擇格尼辛而非中央音樂學校呢？

齊：其實沒有特別的原因，全是因為那位女士的孫女也讀格尼辛。我祖母覺得這個建議很好，在我5歲半的時候找了位很好的鋼琴老師，我6歲也就順利考入格尼辛。

焦：考試很難嗎？

齊：我不知道。音樂對我而言很容易，那考試像個簡單的遊戲。我在格尼辛跟陶柏女士學習，整整學了12年，這真是我的幸運。那時她剛從其他學校轉到格尼辛，又因為健康因素一度離開，所幸我能跟她一直學，沒有中斷。她真是非常好的老師，A.史塔克曼也是她的學生。有趣的是他後來和我一樣，也得到布梭尼大賽冠軍。

焦：陶柏女士當年跟誰學習？

齊：她當年是伊貢諾夫和米爾斯坦的學生。

焦：那麼您認為您屬於伊貢諾夫學派嗎？您又如何看俄國鋼琴學派？

齊：很難說。因為我在格尼辛學院階段隨薩茲學習，他的老師是紐豪斯的學生，所以我對紐豪斯學派的了解可能還比伊貢諾夫學派多。不過，所謂的學派，彼此互相連結，道理都可互通，我不覺得有任何僵化的教條來分別各派見解，學派也沒有大家想的重要。當然，蘇聯有非常好的訓練體制，但從小到大，我所有老師強調的重點只有一個，就是「如何了解以及表現作曲家在樂譜上表現的想法」。如果有特定的時代風格涉入，那麼也去了解並表現那個風格。這麼簡單的話就算是「俄國學派」了嗎？我想許多其他國家的鋼琴家和老師也都如此努力，這也是克萊本能在第一屆柴可夫斯基大賽勝出的原因。就技巧而言，俄國學派極重音色，但其他學派一樣可以發展出美妙無比的音色。比方說米凱蘭傑利，他的演奏雖然沒有俄國學派開放，音響處理卻是頂尖無比。

焦：您還記得所受的技巧訓練嗎？

齊：其實沒有多特別。我彈了徹爾尼、蕭邦、李斯特、史克里亞賓等

各式各樣的練習曲。我小時候沒有遇到技巧問題，音階不需要特別練也能彈好。不過我能分析各種技巧的演奏要訣，彈琴自然容易許多。

焦：後來您爲何不進入莫斯科音樂院而繼續留在格尼辛？

齊：唉，那是關於我一生的大問題！即使在十月革命以前，俄國就有很強的反猶主義，猶太人甚至不被允許住在莫斯科。到了蘇聯時代，情況仍然沒有改善。在我準備考莫斯科音樂院，大約1983年前後，正值蘇聯最強烈的反猶歧視，對猶太人處處設限。我自格尼辛畢業得了金牌獎，是最好的學生。我準備彈給莫斯科音樂院的教授聽，但他們一看到我的姓氏 —— 齊柏絲坦，標準的猶太姓，就叫我不用準備了，反正考不上的。

焦：這種限制是怎麼運作的？

齊：在蘇聯體制中，你根本不知道這一切是如何運作。你找不到任何一份官方文件，說從此時起入學考只有百分之三或百分之五的名額給猶太人，但那時就是如此。像我的堂妹是數學天才，現在住巴黎，當年也是連莫斯科大學都進不了，只能去其他的數學特別學校。我以前每天都很開心，從來不知煩惱。天是藍的、草是綠的、人們是微笑的，怎知剎那間天翻地覆，一切都變了。蘇聯教育灌輸我們所有加盟共和國與人民都是平等的，但一提到猶太人，就完全不是那麼一回事。

焦：吉利爾斯是猶太人，當年卻享有較好的對待，這和他是共產黨員有關嗎？

齊：這只能問掌權者，我們不可能知道。當年他還救過紐豪斯：二次大戰德軍進攻蘇聯，史達林居然因爲紐豪斯是德國血統，就把他關到牢裡，一關就是八個月。後來吉利爾斯去見史達林，才把紐豪斯給放了出來。他出來後還不能住在莫斯科市內，被發配到音樂學院的一個

小房間，靠學生照顧。這實在太悲慘了。當我讀到這些紀錄，邊讀邊掉眼淚。李希特也是德國人，他的母親在德國，所以他不能出國好幾年，只是沒有被關起來。

焦：所以種種歧視背後的選擇仍然是個謎。

齊：但反猶歧視是普遍存在的事實。有次我去聽一位倫理學教授演說，他非常有名，會場擠滿了人。聽眾舉手發問，說既然有那麼多猶太人成爲傑出科學家和藝術家，爲何猶太人不能當上蘇聯的領導呢？出乎我意料，這人竟然回答：「我絕對不能接受猶太人成爲我們的領導！絕不！」我那時和一位從烏克蘭來的朋友一起聽演講，他也是猶太人，很生氣的說，我們該退席抗議。可是我不敢，因爲我知道我會被退學。那時對猶太人的歧視就是這樣明確、這樣公開。我到現在都還記得那個教授回答「絕不！」時，邊喊邊拍桌子的猙獰模樣。

焦：所以您就留在格尼辛。

齊：是的。現在想想，這反而是好事，因爲我在格尼辛不會受到莫名打壓。若要參加比賽甄選，我在格尼辛反而利多。那時蘇聯音樂家想要出國比賽，必須先通過國內初賽。像莫斯科音樂院這種大學校，好手太多，所以還要再舉行院內甄選。我要是眞進了莫斯科音樂院，在那時政治氣氛下，大概連校內初選都過不了。我在格尼辛卻是彈得最好的，因此我至少能代表格尼辛參加國內初選或國內比賽。

焦：這也是您得以參加俄羅斯共和國鋼琴比賽的原因，最後您得到冠軍。之後您也參加全蘇鋼琴大賽，也一樣得到冠軍嗎？

齊：才不呢！那一年比賽辦在里加，主席是妮可萊耶娃，副主席是多倫斯基，那年第一名有兩位，也就是他們的學生，我只得到證書。全蘇鋼琴大賽決賽向來只取六名，我那屆卻破例收了七名。看到這種情

況，我的老師就說我不可能得到名次，只會有決賽證書。只是我沒想到，沒得名不說，這次比賽還帶來更大的阻礙。我決賽彈了柴可夫斯基《第一號鋼琴協奏曲》，幾個月後我想參加1986年柴可夫斯基大賽的國內初選，委員會竟以我在全蘇大賽彈了柴可夫斯基卻只得到證書為由，直接否決我的申請，我連參加甄選的資格都沒有。

焦：這實在太過分了。

齊：我那時知道，我在蘇聯根本沒機會。既然如此，我只能參加國外比賽。但參加國外比賽要通過甄選，情況一樣困難。我前兩次都名落孫山。主辦單位選四人，我就排在第五；選二名，我就排第三。這其中也有地主優勢。那時比賽甄選的不成文規定，就是讓主辦地的選手取得保障名額。第一次辦在亞塞拜然的巴庫，選的四人就是莫斯科音樂院三人、巴庫一人。第二次辦在喬治亞的提比利希，就是莫斯科與提比利希各一人。提比利希甄選結束後，評審之一的列寧格勒音樂院名師克拉芙琴柯對我說：「莉莉雅，你是真笨還是裝糊塗呀！你如果還想成就一番事業，就必須策略性結婚。你若現在就找個俄國男人嫁了，用夫姓改掉猶太人身分，你馬上就可以出國比賽了！」那時我22歲，完全不敢相信自己的耳朵。繼當年無法報考莫斯科音樂院之後，那是我人生第二次的重大打擊，我到現在都還記得自己當時哭得多傷心。

焦：您沒有考慮放棄比賽嗎？

齊：我所有的朋友都勸我放棄。他們說我是在敲一扇釘在牆上又鎖死的門，就算打開了也沒用。只有我的老師和我還不放棄，覺得還有希望。

焦：但最後您還是取得1987年布梭尼鋼琴大賽的蘇聯代表權。

齊：那眞是全然的幸運。首先，那次甄選辦在四月。我的對手幾乎都已決定參加之前和之後的重大甄選，所以我沒有遇到太多強勁競爭者。其次，比賽辦在烏克蘭，但不在首府基輔，而是小城多涅斯克，因此我不太可能遇到來自多涅斯克的競爭對手，多涅斯克也沒有保障名額。在這種情況下，我終於取得代表權。這實在是太難得的機會，我的老師也覺得這是我唯一的機會。

焦：布梭尼大賽所發行的CD收錄了您當時部分演出，眞的非常驚人。那次比賽您總共彈了什麼？

齊：第一輪是只有評審而無觀眾的比賽，我彈了貝多芬《第三號鋼琴奏鳴曲》第一樂章、蕭邦三度音練習曲、譚涅夫（Sergei Taneyev, 1856-1915）的《升G小調前奏與賦格》等等。第二輪我彈了布拉姆斯《六首鋼琴作品》（Op. 118），布梭尼的鋼琴作品和一些俄國樂曲。準決賽我演奏舒伯特《D大調鋼琴奏鳴曲》（D. 850）、布拉姆斯《帕格尼尼主題變奏曲》第二冊、德布西《映像》第一冊和蕭士塔高維契《第一號鋼琴奏鳴曲》，決賽則彈普羅柯菲夫《第三號鋼琴協奏曲》。

焦：那次比賽您彈得光芒萬丈，後來布梭尼大賽連續四屆冠軍從缺，直到克拉芙仙柯（Anna Kravtchenko, 1976-）才在1992年打破「齊柏絲坦障礙」。

齊：我想我還是幸運。那年的布梭尼大賽眞是全歐洲矚目的焦點，我在蘇聯的好友有家人在瑞典，都還打電話給她，說你的好朋友得到冠軍了！那屆比賽我想我也彈得不錯。彈完第一輪，許多評審向我要一份譚涅夫《升G小調前奏與賦格》的錄音，他們說無法想像如此艱難的作品竟能彈得這麼完美。我回莫斯科才知道，準決賽結束後，已有數家經紀公司和格尼辛學院接洽，說無論結果如何都願意跟我簽約。決賽更是全歐洲轉播，所以我一下子就得到很高的知名度。

焦：您回到蘇聯後，是否還受到打壓，不能出國演奏？

齊：布梭尼大賽後我立即接到許多邀約。那時已是1987年，蘇聯開始改革，所以我面對的壓力也少很多，能自由出國，但潛在打壓還是不停。當時我從沒在莫斯科正式開過一場獨奏會與協奏曲，要到近幾年才終於有機會。那屆比賽第二名也是蘇聯鋼琴家，我們在比賽自然得到蘇聯評審的支持，但回到蘇聯後那位評審就只支持他，對我完全不提。某天我的朋友告訴我，說旋律唱片公司（Melodiya，蘇聯的官方唱片公司）正為那第二名錄音，我既然是第一名，也該去找旋律。於是，我就去了，誰知負責人擺出一張晚娘面孔，說：「我們現在古典樂只占出版唱片的百分之五，而你不在其中。你把資料留一下，六個月後再來。」等六個月後再去，她說：「我們現在古典樂只占百分之三，你還是不在其中。」我離開她的辦公室時，我說我不會再來了。不久後，我就得到DG的邀約，很幸運地真的不用再去那間破辦公室。

焦：我聽說您還是有一場獨奏會，不過只有那一場而已。

齊：沒錯。我本來要和那位第二名一起開一場，結果他說有錄音行程，不能開。我的老師覺得很詭異，一查之下果然沒有這個錄音。我想這是他婉拒和我一起開音樂會的方式。其實我也不想開，因為音樂會完全是宣傳他，他還有電視轉播，音樂會的宣傳居然是他要和「布梭尼大賽的另一位得獎者合開音樂會」。我完全被消音，人們連我是第一名都不知道！後來柴可夫斯基大廳要辦音樂會，我和一位女高音合開，演出前那位女高音生病，我才得以順勢開一場屬於自己的獨奏會。但那是個意外，音樂廳甚至沒有宣傳。週日的音樂會，到週五晚上都沒有海報，可見主事者的心態。

焦：之後您為DG錄製許多經典錄音，包括大受好評的葛利格《鋼琴協奏曲》，但我聽說您只花了一週就背譜、練好和錄音？

齊：哈哈哈，其實是10天。那是非常讓人難忘的經驗。當時DG本來排了另一位鋼琴家錄音，樂團和錄音室都訂好了，他卻臨時取消。DG不想浪費場租，便找我來錄。我拿到譜離錄音只剩10天，中間還得辦到哥騰堡的挪威簽證。我第一天就把曲子學會，剩下9天則來琢磨技巧難點與樂句，只是我實在沒有多少時間練習。那時我在法國要首次演奏拉赫曼尼諾夫《第三號鋼琴協奏曲》，DG知道我的情形，打電話告訴我，他們願意付我那三場音樂會的酬勞，要我放棄演出，專心練琴。可是我之前沒彈過拉三，之後要和阿巴多與柏林愛樂錄，因此這三場演出對我極為重要，無法取消。最慘的是音樂會結束，音樂廳就關了，我甚至無法留在那裡練習。所以你猜我是怎麼練的 —— 我上半場彈完拉三後，立刻進後台火速換衣服，再衝回琴房練。很不幸，樂團下半場是拉赫曼尼諾夫《交響舞曲》，不到五十分鐘就結束了。我只能趁樂團演出的這段時間分秒必爭地練習，還得祈禱觀眾能鼓掌久一點。我這樣練了三場，之後趕著辦簽證，就飛到哥騰堡錄音了。不過，大家都沒聽出來我只花了10天練習，錄音還得到許多好評呢！

焦：這樣快速練曲的功力真是讓人嘆為觀止。

齊：有時候不讓自己被曲子嚇到，鎮定下來就能快速練好。有次克萊曼給我拉威爾《吉普賽人》的伴奏譜，說明天就要上台，要我一天之內練好。我那時連聽都沒有聽過，一看譜簡直昏倒，直說不可能。不過靜下心來，兩個小時不到居然也就練好了。然而隨著自己對音樂的要求愈來愈高，我現在可不會這樣練了。

焦：您沒有背譜的問題嗎？還是記憶力特別好？

齊：我的視覺記憶特別好，可說是照相機般的記憶。我可以把看過的樂譜整頁掃描到我的腦子裡再一頁頁叫出來。我也很會記日期，最近五、六年來的每一場音樂會，我都能記得幾月幾日在何處演奏，包括星期幾。

焦：這眞是太令人羨慕了！

齊：不過有時候也會出問題。比方說我就不能忍受其他人在我旁邊翻譜，我當比賽評審都有這個困擾，因爲別人是翻比賽單位提供的譜，我是把記憶中的譜叫出來，翻譜時機和我不同會打亂我的思考，音樂會也是如此。有次我開獨奏會，第一排坐了位老先生帶樂譜來看。卽使聲音很小，他每翻一頁的動作和聲音都嚴重干擾我，讓我幾乎無法演奏。所幸他下半場換了位子，不然音樂會可能會以災難收尾。

焦：如此視覺記憶除了背譜，是否也對您的演奏技巧有幫助？

齊：或許。比如說拉赫曼尼諾夫《帕格尼尼主題狂想曲》第二十四變奏：我的手很小，那段卻有十六度大跳，彈起來很吃力。結果有天我看了卡通《湯姆貓和傑利鼠》，裡面有段是湯姆貓彈鋼琴，彈李斯特《第二號匈牙利狂想曲》。這當中有跳躍技巧，可是湯姆貓不是手跳過去彈，而是手指變長了去彈。不知爲何，看到那個畫面，我覺得我的手指也能伸長，再彈那個大跳，一下子就學會了！

焦：說到拉赫曼尼諾夫，您和阿巴多合作他的第二、三號鋼琴協奏曲也是經典之作，我很好奇您們合作的經過。

齊：阿巴多眞是非常認眞用心的指揮。他有一册筆記本，記錄指揮過的所有曲子之時間、地點、合作樂團，以及排練與演出的心得和反省。我們合作的拉三是他第二次指揮，前一次是他指揮倫敦交響爲L. 貝爾曼協奏。他在排練前不但認眞讀譜，還把當年的筆記細心研讀，思索之前的優缺點。柏林愛樂在卡拉揚時代幾乎根本沒有機會演奏拉三，對此曲可算陌生，樂團又只給一次排練。阿巴多堅持加排，並找我私下多作了三次排練。能與這樣用心的指揮合作，眞是演出者的幸福。不過經過多年演奏，我現在的拉三已和錄音時大不相同，技巧和音樂都大幅進步了。我在維也納的演出，樂評甚至寫道：「齊柏絲坦

女士完成了不可能的任務！」

焦：您的拉赫曼尼諾夫總能有非常豐厚的音響，《前奏曲》作品32-13的聲音控制更是讓我驚奇，請問您的祕訣是什麼？

齊：其實沒有什麼祕訣，就是老老實實分析樂譜。當你知道拉赫曼尼諾夫的和聲語言，知道哪些聲音是爲了增進泛音共鳴而存在，哪些和弦必須突出關鍵音才能讓聲響豐沛 —— 這有點像鋼琴調律的道理，你就能夠彈出很好的拉赫曼尼諾夫。很多人不知道這點，卻批評他是不好的作曲家，真是太無知了。

焦：但有些曲子有很怪的和聲道理，或者不太有道理。

齊：我最痛苦的演奏經驗之一，就是彈蕭邦《搖籃曲》。它就是「沒道理」，無法用傳統和聲角度看泛音關係。我那時是應主辦單位要求才彈這首，但愈練愈覺得害怕。到上台那一刻，我甚至害怕到渾身發抖，尤其是我知道阿格麗希就在台下聽！

焦：您實在對自己要求很嚴格！但我好奇您是否也在意評論？

齊：有道理的我當然很敬重，但沒道理的太多了，讓人不知道他們憑什麼可以寫樂評。有次我在德國演奏，一位樂評問我：「你彈得很好，但怎麼品味這麼差，竟然去彈梅特納？」又有次我遇到一位樂評，我說我正在巡迴演奏拉赫曼尼諾夫所有的鋼琴協奏曲，他說：「真不知道你怎麼能彈那些曲子。我只能聽前面一、二分鐘，後面發展都很無聊，根本聽不下去。」我聽到這種話，吃驚到連德文都不會說了！如果連拉赫曼尼諾夫的作品都被說成這樣，我根本不期待這人能給我什麼建議。只是這幾年情況似乎又變了，但一樣糟糕。有次我演奏貝多芬五首鋼琴奏鳴曲，後來我接受訪問，主持人竟問我爲何能彈貝多芬，「俄國人不是應該彈拉赫曼尼諾夫嗎？」唉，真是讓人無言。

焦：鬼話連篇。

齊：真是莫名其妙。我在德國第一次得到全場起立致敬的獨奏會，報紙樂評寫我「像是農莊女兒在自家農場演奏」，卻沒有對我的演奏提出具體評論。我那時看了沒說話，心想可能真的有很不好的地方，應當好好檢討。結果同一位樂評，之後評阿格麗希彈三重奏像是「老媽媽彈鋼琴」，克萊曼拉小提琴「像劃火柴盒」，麥斯基（Misha Maisky, 1948-）的大提琴「從頭走音到尾」，整篇都是謾罵。我說這實在太過分，一定要寫信去報社抗議。我不是只愛聽好話的人，但對於有些根本無程度可言的樂評，我覺得還是要讓他們知所檢討。

焦：您剛剛提到有人認為俄國鋼琴家就只能彈俄國音樂，您在德國也住了很久，是否因此對德國作曲家有不同體會？

齊：是的。我在漢堡住了二十多年，而漢堡是布拉姆斯的家鄉——當然一百五十年前的景物和現在必然不同，我也不能說今日漢堡的風當年也曾吹拂布拉姆斯的臉龐，但北德的氣氛總是與眾不同，灰暗冷峻中有種獨特的蒼茫大氣。或許正是這種地理感，讓我對布拉姆斯的音樂更為親近。只是我必須強調，我本來就非常喜愛德國作品，即使我不住在漢堡，我也一樣熱愛布拉姆斯。他是我最心愛的作曲家之一。

焦：他最吸引您之處是什麼？

齊：他的音樂完全發自心靈深處，也為心靈而寫。那些細膩的內聲部與對位，無一不表現人性最幽微的情感，而他的和聲寫作則反映深刻的靈魂探索——那種和聲連結與音響融合的筆法，真的是用情感鎔鑄成的心靈之歌。我演奏布拉姆斯總是非常愉快，因為那是真正好的音樂。他也是偉大的音樂建築家，小曲都有令人驚嘆的組織手法，因此每首小曲也都是大曲。

焦：布拉姆斯和貝多芬都是音樂建築大師，但我很好奇您如何看他晚期作品中每個編號內的關係，比方說《八首鋼琴作品》（Op. 76），這算是「一組」作品嗎？

齊：我明白你的意思。我覺得《八首鋼琴作品》其實並非眞正的「一組」，演奏者可以挑出其中數曲單獨演奏。但這八曲合併演奏效果也很好，我在音樂會也如此安排。布拉姆斯放了那麼多不同性格在其中，繽紛多變卻又呈現得自然順暢：第二曲俏皮可愛、第五曲具有高度戲劇性、第六曲如優美浪漫曲，而第七首的情感和節奏處理還眞像一首俄國歌曲！布拉姆斯改編過一些俄國歌曲成爲四手聯彈，或許這不是因爲我是俄國人所以覺得此曲像俄國作品，而是布拉姆斯也曾運用他所接觸的俄國素材，表現在作品之中吧！

焦：您如何建立自己的詮釋？

齊：我在建立詮釋之前很少聽各種演奏版本，除了一些必要的例外。像我學習拉赫曼尼諾夫的作品，自然先研究過他本人的演奏錄音。我試著直接面對樂譜，之後讓音樂隨著我成長。我和DG簽約時，他們要我錄穆索斯基《展覽會之畫》，可是我不會彈。後來我學了它，做了第一次錄音，但很不滿意。過了幾年，我覺得終於可以錄了，才又再錄一次成爲DG發行的演奏。這兩次錄音之間我的詮釋就有很大轉變，而我現在的詮釋又和錄音大不相同——或許我因爲成長了，或是演奏經驗增加，或是技巧進步了，都有可能。像我生完小孩，我先生就說我的演奏進步許多。這可能是生活經驗增加，也可能是身體變化。我懷孕時體重增加，但也因爲這些重量，特別是手臂的重量，讓我能夠更輕易彈出我要的音色與音量。

焦：我覺得您的演奏結構特別嚴謹。像《熱情奏鳴曲》，那眞是我所聽過最好的演出之一，每個音都思考到了。

齊：謝謝你的稱讚。貝多芬是偉大的建築家，在音樂裡蓋起最巍峨宏偉的聖殿。《熱情》的戲劇張力和音樂氣勢真的讓人敬畏。此曲的建築不只在音樂，也在音樂與技巧的結合。它技巧非常艱深，但又不是炫技之作。你若沒有技巧，自然無法表現音樂；但如果只重技巧，又將失去音樂。這是無比嚴密、高度整合性的作品。就像你不能把任何一塊磚瓦自聖殿中抽離，《熱情》也是。

焦：對於如此家喻戶曉之作，您是否會特別想提出新觀點？

齊：我不喜歡「新觀點」——我的意思是我是鋼琴家，是作曲家的僕人，我所做的是盡一切努力，把作曲家呈現在音樂中的一切表現給聽眾，而不是刻意用別人的作品來為自己服務，在音樂裡「創造」出「新」東西。我希望我的詮釋，每個音和每個樂句，都能忠實對應樂譜指示、作曲家風格和樂曲精神。所謂心誠則靈——我覺得只要忠實，對樂曲用心夠，也就能彈出自己的聲音。

焦：不過話雖如此，您錄製的李斯特改編舒伯特歌曲《紡車邊的葛麗卿》(Gretchen am Spinnrad) 卻以令人意外的緩慢速度演奏，這其中有什麼故事呢？

齊：哈哈，因為那時我懷孕了。我想女人懷孕時，她對時間的觀念一定有所改變。我曾和阿格麗希討論過這問題，她是三個女兒的母親，也覺得她懷孕時演奏速度變慢了，對時間的感覺也大不相同。

焦：可是同一張CD中的李斯特《但丁奏鳴曲》，您的演奏一樣凌厲快速。

齊：那是因為《但丁奏鳴曲》是我之前就學過的曲子，所以能回到學習時的速度。《紡車邊的葛麗卿》是為了那張錄音特別學的，所以處於懷孕時的速度。那時製作人在旁邊一直嚷嚷：「莉莉雅，拜託你行

行好，不要用這速度，彈快一點好嗎？」可是我覺得這樣彈很合自己的心境，說什麼也不肯改，因此留下一個非常特別的紀錄。在我錄音後不久，我的學弟紀新也在DG錄音，也錄了這首。他的演奏很正常，比我快一倍。

焦：您現在彈《紡車邊的葛麗卿》，還是錄音裡的速度嗎？

齊：沒有那麼慢了，但也比一般的演奏慢很多。我想慢速還是能夠琢磨出道理來，特別是我現在對德語更嫻熟，在歌唱旋律之外也努力表現出字詞的感覺。最近我彈了這首，音樂會後一位歌曲伴奏鋼琴家特地告訴我，說他聽了全身起雞皮疙瘩，非常喜愛我的速度與詮釋。雖說是歌曲改編，用聲樂家難以達成的慢速演奏，或許也能言之成理吧！

焦：提到紀新，您們在學校裡就認識嗎？

齊：是的。他的老師康特（Anna Pavlovna Kantor, 1923-）女士和陶柏是最好的朋友。我6歲進格尼辛時就認識康特女士了，紀新6歲進格尼辛時我也就認識他了。紀新那時練莫札特《第二十號鋼琴協奏曲》，就是我幫他彈伴奏。他從小就是那麼天才又善良的人。康特女士沒有成家，和同事一起住。紀新全家移民時，康特的同事正好過世，他們也就把她接去當自家人照顧，真的是非常好的人。

焦：您有無最欣賞的鋼琴家？

齊：過往大師中，我特別欣賞魯賓斯坦和吉利爾斯，當代鋼琴家中我最喜歡阿格麗希和齊瑪曼。自從和阿格麗希合作鋼琴重奏，我們也建立起很好的友誼。

焦：在蘇聯，吉利爾斯和李希特的地位有高下之別嗎？

齊：我想這取決於品味吧！他們都是第一等的鋼琴家。當然就知名度而言，李希特超過吉利爾斯，但吉利爾斯才活了69歲，1985年就過世了。他在西方世界的演出也不如李希特多，知名度和影響力自然受到影響。這些年我愈聽吉利爾斯的演奏，愈能體會他的深刻與豐富，他絕對不該被低估。

焦：身為女性音樂家，兩個兒子的母親，您如何兼顧家庭與事業？

齊：我是以家庭為重的人，身邊無法沒有家人和小孩的照片，我的演出也自然受到限制，不能離家過久。不過，人生就是有捨有得。我兩個兒子都彈鋼琴，我常常教他們彈。小兒子安東（Anton）也拉大提琴，我也常幫他伴奏。外子非常支持我的演奏事業。他是小號演奏家，我們也常合作蕭士塔高維契《第一號鋼琴協奏曲》。我父母親還在世時，他們也搬來漢堡，和我們住得很近。我有時無法照顧家小，他們就來幫忙。如果沒有這樣的先生和父母，我根本無法維持演奏事業。記得那時生完大兒子丹尼爾（Daniel）後七天，我就得投入練習，因為音樂會不等人。以前我做完早餐，送完孩子上學後，8點就得開始練琴，因為中午孩子就回來，我又得張羅午餐和照顧他們的課業。我拚命找空檔練習，每一分鐘都不放過，但我很開心同享天倫之樂的生活，也盡可能結合家庭生活與演奏事業。比方說安東是火山迷，我到世界各地演出都幫他爬火山，帶回一堆火山照片與錄影給他。當我要去夏威夷演出，特別把音樂會排在學校春假，所以全家可以一起去夏威夷看火山。安東對此興奮無比，一年前就為了這火山之旅而努力學英文，我則是好久沒有為了一場音樂會而如此開心了！

焦：在充滿愛和關心的教育下，您兩位公子都表現傑出：他們曾以鋼琴重奏參加德國青年音樂家比賽，最後得到冠軍，而且還是滿分！我想您一定很開心。

齊：是的！而且他們的鋼琴重奏可是我訓練的，所以我特別開心。他

們獲獎後也得到一些演出機會,我甚至被邀請和他們一起演奏拉赫曼尼諾夫六手聯彈作品,母子同台!呵呵呵!

焦:我想他們從小就有很好的榜樣可以觀摩,畢竟您和阿格麗希那麼常合作。

齊:你還真沒有說錯!我可以告訴你一件趣事:有次我和阿格麗希要在漢堡演出,本來已經訂好音樂廳要排練,怎知當天下午接到她電話,說她又睡過頭,沒趕上飛機。等她終於抵達,已經晚上十一點,音樂廳早就關了。

焦:所以只好明天再練了。

齊:不行,阿格麗希沒練琴很不放心。她知道我家有兩架鋼琴,就直接從飛機場坐計程車來我家,到我家也十二點多了,但她說她得先把演出曲目彈過一遍才能安心睡覺。既然她要練,我也得陪,這一練就是練到將近凌晨四點!兩個孩子倒是很開心,特別是安東。我趕他們去睡覺,他說:「我們都去睡覺,誰來幫你們翻譜?」拜託!我根本不需要翻譜!但見到孩子調皮地跑來跑去看阿格麗希阿姨練琴,其實也滿好玩的。

焦:我看阿格麗希大概也覺得很好玩。

齊:的確,最後她旅館索性也不去了,就在我家待下來,音樂會之後還住了好幾天。不過我也因此發現自己有一項之前都不知道的才華,就是我真的可以一邊睡覺一邊彈琴!有時候我人都不知道已經昏睡成什麼樣子了,手還可以自動演奏,還是可以配合阿格麗希練!我自己都覺得很驚奇!

焦:雖然您不忮不求,這幾年下來也回布梭尼大賽擔任主審,現在也

成爲維也納音樂與表演藝術大學的鋼琴教授。從漢堡搬到維也納，相信又是很大的變化。

齊：眞是如此。住在這歷史名城有種奇特的親切感 —— 有天我經過一間教堂，完全不起眼的教堂，而那就是舒伯特最初下葬的地方。這個城市當然和兩百多年前不同，但也有很多街道與建築仍然相同。有時我發現學生害怕演奏德奧經典，覺得它們仰之彌高，自己無所適從，我都說：「別害怕啊，這些作曲家曾經是我們的鄰居呢！」

焦：您怎麼得到這個職位的？

齊：我很感謝麥森伯格的推薦。他是當年布梭尼大賽的評審，從此一直很關心我的演奏。當他要退休，學校問他心中有無繼任人選，他就推薦我。話雖如此，我還是得通過甄選，但很幸運一切順利。我其實想在德國的音樂院教，但我參加了六所學校的甄選，全都碰壁，全都內定好了，沒想到最後居然是維也納邀請我擔任教授。

焦：您的就職音樂會彈了罕爲人知的貝多芬、蕭邦和舒曼作品，我知道您之前也彈過巴拉基列夫的《鋼琴奏鳴曲》與協奏曲等創作，可否談談這樣的曲目設計與規劃？

齊：我這十年來只要有機會，就會在曲目中安排這樣的創作。我還是彈經典名曲，但我們不能只有經典名曲。很多作品之所以乏人問津，不是因爲品質不好，而是太難演奏或表現。我現在常彈的舒曼《小故事集》(*Novelletten, Op. 21*) 就是一例。除了席夫，我沒有看過有人在現場音樂會演奏全部八曲，而我完全可以理解，因爲這八曲加起來不僅長達50分鐘，每曲更都有複雜想法。如果要忠實表現譜上的力度變化，那已經能折騰死人，這還不論其中極其豐富的幻想與情緒變化，主題發展簡直不可思議。舒曼在此常常不經轉調，讓下一段落直接在下行三度處出現，立刻換一個調。這乍看突兀卻言之成理，因此我必

須透過聲響和音色來創造連結,這當然又增加了演奏的難度。我現在正學蕭頌的《舞曲集》(*Quelques danses, Op. 26*)。這是四首非常優美的作品,我相信任何人聽到都會喜愛,卻幾乎沒有人知道。這實在太可惜,希望這種情況可以改變。

焦:爲了演奏和家庭忙碌,您還有任何嗜好嗎?

齊:蒐集娃娃是我的嗜好之一。我從5歲開始學琴之後,就沒有任何玩具。我不知道這是我父母希望我專心練琴,還是當時沒玩具可買。總之,我小時候只有一個娃娃陪我長大。或許是補償心理作祟,我長大了開始蒐集娃娃,當成去世界各地旅行演奏的紀念品。我的朋友也常送我娃娃,所以現在大概有兩百個從世界各地而來的娃娃擺滿我們家。我也喜愛拼圖。有時候練琴練煩了,一邊拼圖一邊想那些複雜的聲部和結構,常常圖拼好了,曲子也想通了,再難的賦格也背得起來。

第　三　章

03
CHAPTER
波哥雷里奇

POGORELICH

前言

保持自我，才是人間最艱困的挑戰

提起波哥雷里奇，許多人又愛又恨。

對一般大眾，他是特立獨行的鋼琴奇才，說話也常引人議論 —— 即便就事論事，但真實到刻薄，就算是外行人也常覺刺耳。對於曾和他工作或共事的人，波哥雷里奇總是禮貌而有魅力，但他多如繁星的要求和層出不窮的想法，依然不免令人吃驚。對於愛樂者，他總有與眾不同的觀點，那觀點極為強烈，逼人不得不注意。但即使不同意、不喜歡，其千變萬化的音色與無所不能的技巧，又讓人不得不承認他在演奏上的偉大造詣。

關於這種種爭議，我無法一一討論，畢竟，我看的可能也僅是表面。但無論我的了解有多淺，我都能說，波哥雷里奇是極度謙遜內斂的藝術家 —— 當他面對音樂的時候。

他對人嚴，對自己更嚴。所受的不凡教育，讓他在音樂裡看到極深極高的境界與想法。既然看到，就要達到。但這談何容易？於是，他用時間和紀律來換，為音樂奉獻自己。

私下的波哥雷里奇，心地善良，對朋友也慷慨。有次他來演出，帶了禮物，我不好意思收，推辭也不禮貌，最後索性大膽地說：「如果可以，借我看您的樂譜吧！我想我可從中學到很多，而這比什麼禮物都好。」

　沒想到，他真的願意借，最後乾脆讓我影印，還講解他的註記方式。那是我見過最精密的筆記：滿是各色線條與註記不說，種種隱藏聲線和可能構思，全都被他不客氣地找出來，譜面錯綜複雜到難以閱讀。這是他現在看譜演奏的原因，而他就是要以無比的耐心與毅力，將找出的想法全數實現。他設計的指法乍看雖覺奇怪，若真的照練，便會發現那可有絕佳效果，簡直就是武術祕笈。

　寫下祕笈的人，的確是功夫大師。有次我看他和陳毓襄一起練琴，三個多小時過去，完全聽不出來在練什麼。瞄了樂譜，原來是蕭邦《第一號鋼琴協奏曲》第三樂章，但練得極慢，一拍可彈到5秒以上，還不斷反覆。但波哥雷里奇不是練得慢，而是把彈琴當成武術，施力宛如氣功。

　「你想聽哪根手指？」休息時間，他突然這樣問。

　「您彈得每個音都很清楚，每根手指都聽得到。」不明所以，我傻傻地回覆。

　「不。我是問你想聽哪根手指？」

　「那就……右手第四指？」

　隨口說說，沒想到波哥雷里奇以正常速度彈起蕭邦《練習曲》，只有右手第四指是強音，其他九指全是弱音。

　「你還要聽哪根手指？」

　關於如此「鋼琴功夫」，最好的說明其實請見本書第四冊的陳毓襄訪問。波哥雷里奇尊敬的人不少，李小龍也是其中之一。我想他真的從這位名家身上，看出演奏與武學的互通之理。

　　然而，若只是功夫特別，並不會形成爭議。我當然明白，世人對波哥雷里奇最大的批評，在於詮釋，包括時而慢到誇張的速度。我的確也無法完全欣賞如此慢速，但我深知，他的詮釋或許特別，出發點卻絕對眞心，對樂曲也有深刻理解。

　　有次波哥雷里奇心血來潮，問我有多少巴爾托克《爲雙鋼琴和打擊樂器的奏鳴曲》的版本？「二十五、六個？那好，你明天全部帶來，我們一起聽。」

　　像是考試，他先問我的意見，之後才自道看法。能被他說到好話的演奏實在屈指可數，而他批評最多的仍是詮釋而非技巧。聽著聽著，我逐漸了解他對這部作品的解釋，也訝異他對細節的熟悉。「我研究它將近三十年，當年拿到譜就愛上了，一直愛到現在。」但也因爲他那麼嚴格地批評，讓我開始焦慮他終會發現，在那些錄音之中，其實也有作曲家本人和其妻子的演奏。波哥雷里奇話說得斬釘截鐵，萬一巴爾托克夫婦彈得和他所言全然不同，豈不尷尬？

　　紙包不住火，他還是發現了，興奮得馬上放來聽。

　　我永遠不會忘記自己那時的緊張。但和這緊張一樣記憶猶新的，是音樂播放而出後的驚嘆：那些波哥雷里奇口中「該分開的句子」與「該加的重音」，居然都在這個版本裡出現。雖然他若眞的演奏此曲，我可想像那一定和巴爾托克夫婦的版本差異甚大，但這並不表示他未能通透作品。和波哥雷里奇談話，永遠是我最珍貴的學習。那雖千萬人吾往矣的態度，也讓我知道保持自我，才是人間最艱困的挑戰。

　　直到今日，他仍不斷開發演奏技法。聽他彈《彼得洛希卡三樂章》，我實在忍不住向他請教，何以能在第二樂章某段，彈出四個完全獨立，各自擁有不同色彩，旋律線能持續，每個音符又清楚分明的聲部？就算有完全獨立的十指，照鋼琴的機械原理，我還是想不出何

以能達到這等效果。

　「你知道某些賽車選手，轉彎時不需大幅減速的祕訣嗎？」只見波哥雷里奇把左腳掌往內擺。「他們一腳同時踩兩個踏板──我也是這樣。我右腳控制右踏瓣，而在那個四聲部樂段，我左腳掌橫擺，同時操作中踏瓣和左踏瓣。我練了好久好久，才找到同時控制四個聲部，而且不讓聲音模糊的方法。」

　天分、經驗、創意加上苦功，才能成就這段不過幾十秒的演奏。如果你不注意，或只想著自己習慣的演奏，那就只能錯過了。世上有很多讓人「不習慣」的事物。有些真是沒道理；有些卻點破了其實我們只是安逸於平庸。如果可以，請磨利自己的感官與思考，品味那些「習慣」之外的想法與表現，那絕對是最好的學習與提醒。

　本章訪問是多次談話的總和。其中波哥雷里奇在2016年12月13日，極有興致地在鋼琴前講解他在音樂會與新錄音中的演奏心得和概念。新錄音不只可於https://partner.idagio.com/pogorelich/付費收聽，也將由SONY唱片公司發行實體錄音。筆者雖然盡可能維持本書訪問體例一致，最後仍決定將這次特別的談話自成篇章；兩篇訪問合計超過2萬4千字，是本書篇幅最長的訪問，敬請讀者指教。

波哥雷里奇 1958-

IVO POGORELICH

Photo credit: Antonio D'Amato-Centro dell' Immagine

1958 年 10 月 20 日出生於前南斯拉夫，波哥雷里奇 11 歲至蘇聯學習，在莫斯科音樂院求學時結識克澤拉絲（Alice Kezeradze, 1937-1996），自此潛心鑽研李斯特—西洛第學派。他於 1978 年贏得義大利卡薩格蘭德大賽（Casagrande Competition）首獎，兩年後又獲蒙特婁大賽首獎。1980 年他參加華沙蕭邦大賽卻未入決賽，擔任評審的阿格麗希辭職以示抗議，自此轟動樂壇，更以一連串精湛演出奠定其國際巨匠聲望。在演奏之外，波哥雷里奇亦投身於慈善事業，1988 年被聯合國教科文組織授予「親善大使」，1992 年克羅埃西亞政府亦任命他為「文化大使」。他風格幾經變化，持續鑽研演奏技巧以達前無古人之境，是當今最獨特的演奏大師。

關鍵字 —— 挫折、蘇聯學習、俄國學派與蘇聯學派、珮許徹耶娃、喬治亞、李斯特（技巧、作品、教學）、西洛第、移位技巧、旅行與語言、克澤拉絲、學派、紐豪斯、音樂教育、踏瓣使用、讀譜方法、計算過後的聲音、拉威爾、準備新作品、蕭邦大賽（1980 年）、蕭邦詮釋、尊重權威、減少演奏、音樂見解的改變、新觀點、貝多芬（技巧、風格、第二十二、二十三、二十四號鋼琴奏鳴曲）、理性與感性的平衡、西貝流士《悲傷圓舞曲》、事業和名聲、堅尼斯、慈善活動、知識傳承

焦元溥（以下簡稱「焦」）：非常感謝您接受訪問。首先，可否請談談您的家庭？

波哥雷里奇（以下簡稱「波」）：我父親這邊是克羅埃西亞人。我祖父很保守。雖然家父非常喜愛音樂，但我祖父不希望兒子成為音樂家，期許他當律師或從事當時比較有社會地位的工作。那時又遇到二次大戰，家父離家和德軍對抗。等他真正能好好學音樂，起步已經很晚

了。這實在很可惜。家父後來演奏低音提琴，薩克斯管也吹得很好。我母親那邊是塞爾維亞人，家裡是地主，經營農業為主。

焦：我知道您很小就展現出極高天分，9歲還上電視節目演奏。

波：而且人們開始談論我和我的演奏。不過我那時對此卻很討厭，特別是我了解到別的小孩都能天天玩耍，我卻得在家練琴。不過我很「認命」──我想這只能說是我的命運吧！我必須說祖父對我影響甚大，他是非常有知識的人，能說八種語言。他每天讀不同語文的報紙，以此鍛鍊腦力與語言能力。後來，他的語言能力還救了我父親。家父16歲時曾被納粹抓住，判了死刑，多虧祖父以流利的德文前往營救。在我4歲的時候，祖父教我識字讀書，而且是克羅埃西亞文和塞爾維亞文雙管齊下。父親上班時，也是祖父照顧我。在這樣有知識的紳士教導下，我學得很快也很好，進入學校後程度明顯比同學要高出很多，因此有能力花時間學習音樂。家父那時想給我更全面的音樂訓練，讓我學小提琴──拜託！那比彈鋼琴還討厭！我那時實在不懂，為何要一手按指板，一手拿弓在弦上鋸。老師抽菸又抽得凶，整個教室都是菸味。所以當老師建議我從小提琴和鋼琴中擇一專研，我二話不說就選了鋼琴。

焦：在學習過程中，您有沒有遇到什麼印象深刻的挫折？

波：我從小受家父影響，對貝多芬的音樂滿是尊敬。我也總是驚訝，他的管弦樂作品能帶給我極大的震撼。對孩子而言，那真是壓倒性，甚至令人驚嚇的感受。更嚇人的，是我第一次要在鋼琴上演奏貝多芬。回顧過往，我現在很能同情那些老師，因為他們沒辦法在最理想的時間內將貝多芬介紹給年輕學生。比方說我9歲多的時候，老師要我練《悲愴奏鳴曲》。我雖然喜歡，技巧卻無法掌握，結果就是深感沮喪，導致四十多年後，我才回頭去研究它。相似的還有在我12歲那年，我聽到同學在發表會上演奏了《奇想輪旋曲》(*Rondo a capriccio,*

Op. 129）。我非常喜歡，就說我也想學，可是老師卻希望我能先學其他浪漫派作品。結果這一等也又是四十多年，我到最近才開始演奏它。這些例子告訴我們，對非常年輕的學生，演奏貝多芬可以是何其敏感的事，學生又如何容易受挫折，即使老師的出發點都是好的。

焦：不過您應該沒有被這些事情影響才是。

波：在學《悲愴》卻造成困擾之後，我換了老師。新老師很有智慧，看出我的問題，於是給我貝多芬《第一號F小調鋼琴奏鳴曲》，相當謹慎也系統化地帶領我學習並通過考試。總算，我覺得自己終於學好了一首貝多芬，也因此進步了。

焦：您後來如何到蘇聯學習？

波：那時有位俄國老師到南斯拉夫開大師班，我和一些學生被選中去彈給他聽。之後他和我父母說我很有天分，應該到音樂文化更高的地方，像是莫斯科，認真學習。審慎思考後，母親決定我該去，我也就在1970年到莫斯科，通過入學考後進入中央音樂學校和提馬金學。那是非常大的衝擊。在南斯拉夫，我彈得很不錯；到了莫斯科，班上每個人都比我好！我從小就是非常有抱負的人，自然見賢思齊、加倍苦練，不但要追上同學的水準，還要超過他們。我在那裡念了5年，後來進入莫斯科音樂院。

焦：您在蘇聯學校系統中曾和紐豪斯與伊貢諾夫的學生學習，您如何看所謂的俄國鋼琴學派？

波：我所受的技巧訓練和所謂的「俄國學派」有很大的不同。事實上，我會稱紐豪斯等人為「蘇聯學派」，因為那已經進入蘇聯時代。我的訓練則來自我妻子克澤拉絲，那是得自貝多芬與李斯特系統的學派，自帝俄時期在聖彼得堡生根，所以仍屬「俄國學派」。提馬金告

訴我伊貢諾夫也曾學習李斯特傳統，但觀點和聖彼得堡學派不同，而克澤拉絲所教給我的則是非常純粹的聖彼得堡學派，我也能比較這兩派的異同。

焦：可否請您特別介紹以聖彼得堡為中心的「俄國學派」？這學派又如何傳到喬治亞，克澤拉絲夫人的家鄉？

波：從彼得大帝開始，羅曼諾夫王朝就一心想學西歐文化，極盡所能地將西歐最傑出的人才請到聖彼得堡。在這種情況下，雷雪替茲基才到聖彼得堡教學。他和妻子，也是他學生葉西波華，在聖彼得堡建立非常卓越且嚴格的教學系統。克澤拉絲的老師是珮許徹耶娃（Nina Pleshtcheyeva），她出生於喬治亞，是非常卓越的鋼琴家，也是被選為接受特別教育的音樂天才。她非常幸運能和西洛第學習。西洛第比拉赫曼尼諾夫幸運，能和晚年的李斯特學習，得到更好的教育。珮許徹耶娃在聖彼得堡音樂院表現極為出色，一畢業就被留下來當老師。她和列汶夫人是非常好的朋友，也是院長葛拉祖諾夫的情人。共產革命後政治情況惡化，她失去音樂院工作，二戰時搬回喬治亞，教導年輕鋼琴家。蘇聯成立之後，聖彼得堡改名為列寧格勒，重要性也漸漸降低，因為所有資源都轉往首都莫斯科。但聖彼得堡的音樂教育與「俄國鋼琴學派」，卻在喬治亞得以保存。除了珮許徹耶娃，喬治亞鋼琴教育中另一重要的人物是安娜塔西雅‧薇莎拉絲，當今著名鋼琴家艾麗索‧薇莎拉絲的祖母，她也是葉西波華的學生。

焦：「李斯特—西洛第」這一派有何特色？

波：要談「李斯特—西洛第」學派之前，我們必須先討論「貝多芬—李斯特」學派。為什麼是貝多芬呢？貝多芬是鋼琴巨匠，但也會演奏其他樂器。他是興趣非常廣泛的作曲家，寫鋼琴音樂也寫交響樂，而且為交響樂發展出革命性的道路。他也愛為歌手伴奏，其對人聲的喜愛則反映在鋼琴奏鳴曲中層出不窮的「詠嘆調」（aria）或「小詠嘆調」

（arietta）樂段。李斯特學到貝多芬最好的鋼琴藝術，他的人生可分爲三個階段：第一階段，他是鋼琴神童與年輕超技大師；第二，他和達古夫人同居。達古夫人不只是作家，鋼琴也彈得很好，和李斯特生了三個孩子。第三，李斯特住在威瑪並教導後進。西洛第的幸運，就在能和晚年的李斯特學習三年，那是他最有經驗也最有創造力的時期。李斯特一生都在發展鋼琴技巧。以十二首《超技練習曲》來說，我曾見到它 1837 年版的手稿。我想，鋼琴家要有佛陀的手才能彈奏吧！但即使 1837 年版實在過於複雜，你仍可欣賞這位年輕且極度天才的藝術家，是如何想讓鋼琴技巧達到管弦樂的效果。我們現在所知的 1852 年版，其實是 1837 年版的簡化版。但在簡化過程中，李斯特發展出極豐富的鋼琴技法，包括手型和移位，後者特別是從貝多芬作品學到的心得。

焦：什麼是「移位技巧」？

波：貝多芬主要從演奏弦樂器的經驗學到這個技巧，特別是大提琴。當你演奏大提琴，左手必須自然流暢地換把位。貝多芬由此學到如何保持右手位置又同時巧妙地頻繁移動左手，並運用如此技巧於鋼琴演奏。作爲鋼琴家和作曲家，李斯特鋼琴藝術的主旨，在於追求管弦樂化和聲樂化的演奏。藉由融合貝多芬的移位技巧，他讓左手變得和右手一樣重要，一樣能表現聲樂線條和管弦樂效果。這種左手技巧成爲李斯特結構式鋼琴演奏的基礎，而他要求所有可能的音色與層次，加上踏瓣技巧。這也就是爲何李斯特晚年愈來愈親近貝多芬的音樂，也常演奏貝多芬的原因。

焦：但李斯特不是和貝多芬的學生徹爾尼學習嗎？徹爾尼的技巧仍然相當傳統，注重水平面的手指移動，這和李斯特可有相當大的不同。

波：李斯特是從來不會把東西丟出去的藝術家，總是盡可能吸收一切。他學到徹爾尼最佳的技巧，也就是精湛的手指功夫。他的《三首

音樂會練習曲》（*Trois Etudes de Concert*）就反映出徹爾尼的影響，只是已經將其轉化成自己的音樂語言與技法。此外，我必須強調李斯特是經常旅行的藝術家，永遠自所見所聞中學習。那時許多作曲家都是如此，作品也因此受到民族音樂和各地語言的影響。以前旅行遠比現在緩慢，人們通常在所旅行之處生活一段時間，也學當地語言。這些生活經驗都豐富了他們的音樂，像蕭邦的作品就有西班牙的影響⋯⋯

焦：也有西班牙的影響？

波：當然。最近一些研究指出，喬治桑能寫很好的西班牙文，並且以西班牙文發表文章。蕭邦和喬治桑都能說西班牙文，因爲那是當時法國的貴族語言。這些皇室與貴族不希望僕人了解他們的談話內容，所以說西班牙文，就像俄國和德國的貴族說法文一樣。我們必須把作曲家在旅行中增廣見聞並學習語言這個事實謹記在心，才能發現他們作品中的多元素材。我們能從普羅柯菲夫《第二號鋼琴協奏曲》中聽到早期爵士樂。這很奇怪嗎？一點也不！因爲他曾到美國巡迴演奏，而我們也可自拉赫曼尼諾夫的《第四號鋼琴協奏曲》中聽到爵士樂。普羅柯菲夫《第三號鋼琴協奏曲》有黑海的音樂素材，因爲他曾到喬治亞。巴爾托克運用各種民俗音樂素材，貝多芬、舒伯特等人也是如此。那是人們欣賞來自各地之異國風味與頂尖事物的時代。想想威尼斯曾如何爲中國的絲綢和茶葉瘋狂，就不難想像那時人們的好奇心是怎樣遠勝於我們。

焦：和李斯特學過的鋼琴家很多，但爲何他眾多德國學生沒有學到他的特殊技巧？

波：藝術無法在政治動亂的時局中良好發展。李斯特在威瑪時，德國正處於統一過程，戰事不斷。所幸他是國際性人物，能吸引來自各地的學生，包括西洛第。然而西洛第回到俄國後，一次大戰和十月革命破壞了一切。你知道爲何珮許徹耶娃被迫離開聖彼得堡音樂院嗎？只

因爲她會說法文，當時皇室的語言。爲了在蘇聯體制中存活，她得配合共產黨政策，在晚上教小孩與工人彈鋼琴。她回到喬治亞首府提比利希後，人們嫉妒她的才華，所以她不能在學院中教，只能教小孩。這成了克澤拉絲幸運之處，因爲她從小就能和這位偉大鋼琴家學習。然而，逃出蘇聯的音樂家就比較幸運嗎？革命後，許多俄國音樂家定居美國，美國卻盛行消費主義，音樂家都抱怨他們在美國必須演奏得非常快速。霍洛維茲就說他在美國不能彈抒情的作品，因爲聽眾不愛。他離開了自己的環境，就像魚離開了水，又如何能正常發展？面對這種聽眾，連拉赫曼尼諾夫也很討厭開演奏會，只是爲了養家而不得不爲。普羅柯菲夫眼見這一切，決定回到家鄉，蘇聯卻要他寫政治宣傳音樂……如此悲劇都破壞了傳統與傳承。

焦：實在很感慨「李斯特—西洛第」的演奏祕訣會那麼難以傳承。

波：這一點都不奇怪，太多偉大事物在歷史中消失。以北宋而言，汝窯只存在二十年，那燒出「雨過天青雲破處」釉色的祕密卻從此失傳。我的家族有一脈來自義大利佩魯加（Perugia），曾經也掌握了製造「吹金」的祕密——那是可以把金子打造成像氣球，吹口氣就能展開的技術——後來也失傳了。對我而言，我想所謂的「水上行」也不是傳說。過去真有這種功夫，但祕訣也消失了。

焦：克澤拉絲夫人只和珮許徹耶娃學過嗎？她當年如何學習鋼琴與音樂？

波：她的家世非常有趣，屬於德斯登（Desten）王朝，三千年前就在喬治亞建立城市，雖然喬治亞不過一千年而已。他們建海港進行貿易，累積了悠久的文化，家族成員也有高深教育。二戰時她父親被史達林關起來，最後雖然存活，也能保持身分，條件是必須離開首府。所以他到其他城市從事教育、創辦大學。她的母親是鋼琴家，伊貢諾夫的學生。她從小和母親學，後來才和珮許徹耶娃學，將俄國的李斯

特傳統融會貫通，這是我不及她幸運之處。她從小就接觸到最好的鋼琴學派，得到最好的教育。她也極有天分，永遠得到最好、最高的獎學金。她的程度好到獲得研究所文憑之前，就已被學校請去教學。她畢業時彈了舒伯特《流浪者幻想曲》、普羅柯菲夫《第七號鋼琴奏鳴曲》和巴伯的《鋼琴奏鳴曲》，當時蘇聯還根本沒人聽過這部美國作曲家的作品。

焦： 西洛第和安東‧魯賓斯坦、李斯特都學過。他曾在訪問中表示，雖然魯賓斯坦是偉大的鋼琴家和老師，還是遠比不上李斯特。然而，他沒有說李斯特偉大的原因。

波： 答案非常簡單。李斯特是很明確的老師，安東‧魯賓斯坦則否，他是靠直覺和天分。這其實也是為何莫斯科音樂院的各大巨頭，無法把技巧傳授下去，特別是紐豪斯。紐豪斯所做的，是啟發學生以被啟發，但這並不是教學。他是非常藝術化的人，但也在他的大堂課裡說了很多廢話。這就是為何紐豪斯學派現在已經絕跡了，他的藝術和技巧都隨其過世而消失。如果我想要傳遞知識，我必須非常明確。好老師永遠都該在課堂上說實際而明確的事，開大師班該讓學生學到實際的技巧和知識，而不是清談些故事和心得。如果鋼琴家在大師班中說布拉姆斯如何和克拉拉‧舒曼共進午餐，聽眾可以出於好奇的理由聆聽，但這並不是教學，因為這根本沒有給我們任何關於布拉姆斯音樂或克拉拉演奏技巧的資訊和知識，還會增加不屬於樂譜上的資訊。這非常危險。糟糕的是現在絕大部分的大師班都是廢話連篇，人們已經厭倦假的知識了，大家該學習真的知識。

焦： 在這樣的脈絡下，您認為「學派」是什麼？

波： 「學派」是前人智慧的累積，是單靠天分無法達到的能力。像顧爾德，他是驚人的天才，但只有天賦直覺的才華，沒有深厚的學派教育，因此晚年變得愈來愈挫折，最後以不正常的方式錄音。他很有才

華，但你無法從他的演奏中學到什麼。爲何我認爲李小龍是二十世紀最偉大的藝術家？因爲他爲世人帶回對學習的尊敬。他的電影主題，都是主角如何透過自我犧牲來求學習，經過學習增強自己，然後奮戰，在不斷的自我提升中接近完美。「全然的完美」並不存在。只有神才是全然完美，而我們是人，但我們要進步、要提升，不能停止進步。我們不該對紐豪斯太過苛刻，因爲他也在追求完美與進步，只是方法錯了。我們能夠尊敬紐豪斯和顧爾德的天分，但無法從他們的天分中學到東西。

焦：那麼廣義而言，從「俄國學派」到「蘇聯學派」，您覺得最大的不同是什麼？

波：簡言之，「俄國學派」重視詮釋和技巧的細膩琢磨，重質勝於重量；「蘇聯學派」強調大量而廣泛的曲目，重量勝於重質。如此轉變和蘇聯政治環境有很大的關連。紐豪斯的演奏仍屬俄國傳統，但他的學生，像吉利爾斯和李希特，卻被迫表現蘇聯生活形式的優越，每季都排出好幾套新曲目和協奏曲，根本無法完全彈好；這就像是要一個婦女一年生二十個孩子一樣。他們都極有天分，卻被國家要求去虐待自己，消耗自己的才華，實在可惜。對我而言，紐豪斯藝術的核心，在於聲音的追求、樂曲的文學性聯結、音樂的思想與藝術圖像。正確方式應該是先獲得演奏音色的技巧，經過思考之後，再創造出藝術圖像。但很遺憾的，是紐豪斯的學生在快速學習的壓力下索性背道而馳：他們先建立藝術圖像，再運用自己會的聲音演奏，但這常導致不恰當的運用。國家宣傳也無所不在，告訴學生要崇拜蘇聯鋼琴家。有時吉利爾斯和李希特來學校表演，沒有準備好，彈得不夠水準，可是學生都被規定要崇拜他們，無論如何都要大聲鼓掌。我想鋼琴家並沒有那個意圖，但國家機器在背後控制。意識形態主導一切，政治思想控制也包括樂曲。比如說，我們那時根本不可能在考試時彈拉赫曼尼諾夫《第四號鋼琴協奏曲》，因爲那被認爲是受到西方影響的腐化作品。雖然普羅柯菲夫《第三號鋼琴協奏曲》也受美國文化影響，但類

似討論被絕對禁止，一點空間都沒有。

焦：我相信吉利爾斯和李希特都有表現不夠好的時候，但他們的確是那時蘇聯最傑出的鋼琴家，不欣賞他們還能欣賞誰呢？

波：這倒是。我1983年在巴黎演奏普羅柯菲夫《第六號鋼琴奏鳴曲》，普羅柯菲夫遺孀非常興奮地到後台找我，說：「我真希望先夫能夠把此曲題獻給你。」「但他當年給李希特首演，他似乎喜歡那樣的演奏。」「親愛的，那時沒有更好的鋼琴家了。」在那時蘇聯，吉利爾斯和李希特就是最好的模範了。不過我希望大家不要誤解我在批評同行，我僅是就這個例子來說明那個時代。

焦：但蘇聯體制不是以國家力量培育人才？就西方的觀點，這已經是很好的教育了。

波：事實上，以前帝俄時期的音樂教育才稱得上扎實，遠比蘇聯時代要好！現在只有博士才會念到九年，但以前所有聖彼得堡和莫斯科音樂院的學生，拿大學程度的文憑就需要學習九年。鋼琴主修學生必須主修其他樂器，或學習聲樂、指揮、作曲等專業，甚至還得學如何調鋼琴。如此教育給予學生極強的能力。像女高音柯榭絲（Nina Koshets, 1894-1965），她是拉赫曼尼諾夫的情人，其《六首浪漫曲》（*6 Romances, Op. 38*）的被題獻者，技巧高超的聲樂家。但你能想像她自莫斯科音樂院畢業時，彈了巴赫四十八首《前奏與賦格》和貝多芬三十二首鋼琴奏鳴曲嗎？珮許徹耶娃開音樂會，常上半場演唱，下半場彈鋼琴炫技大曲。她們都是受到極佳教育的人。蘇聯革命之後，為了省錢，把音樂院課程縮短至五年。可以想見，一切都改變了。我還是學生的時候，有次我在莫斯科的展覽中見到一個中國工藝品。那是一個需要花上祖孫三代精雕細琢，從裡到外有二十九層的象牙球。那大概是世界上最精緻複雜的藝術品了。只要一個錯誤，工匠可能就會毀掉他父親與祖父的畢生心血。我永遠不會忘記那個象牙球和它帶給

我的震撼 —— 原來曾經有人能完全奉獻自己給他們的創作、知識、技巧。這才是學習！在莫斯科音樂院，老師鼓勵學生以李希特為榜樣，一週內練好三首協奏曲並上台。這算什麼？就像卡拉揚也曾經每週錄一張新錄音，這又算什麼？那些錄音中哪些能留下來？

焦：您怎麼認識克澤拉絲的？根據「傳說」，您們是在一個宴會上認識……

波：那是她前夫的生日宴會。她前夫是非常重要的外交官，在蘇聯很有影響力，其父是蘇聯極重要的科學家，負責國防部科學研發，是冷戰時最重要的人物之一。不過我那時並不知道他們已經分居了，為了四歲的小孩才暫且維持婚姻。

焦：您那時表演了什麼？

波：我並沒有表演什麼，只是隨興彈了一些作品片段。克澤拉絲聽到了，走過來說：「你試著這樣彈……那邊的姿勢可以改變一下。」從這幾句簡單的話中，我立即發覺那背後有高深學問。我說：「你知道好多！你的知識絕對不是來自莫斯科！」這下子，倒是她覺得驚奇了。「你也教琴嗎？如果是，不知道我能不能和你學？」她聽了非常驚訝。那時學期快結束了，她要我夏天過後再找她。秋天一到，我就立即和她上課。

焦：您那時準備了什麼？

波：我準備了一首貝多芬鋼琴奏鳴曲。我以為我能把整曲彈完，誰知她光是開頭第一句，就教了4個小時。下課後，我整個人都累癱了。和她學習真的需要勇氣與毅力，畢竟那和以往我所知的鋼琴演奏完全不同。然而，一旦你看到她所展示出的演奏奧妙，你就知道必須堅持正確的路，再苦都值得。雖然我想飛，但在學飛之前，我必須會走。

焦：您那時還繼續在古諾絲塔耶娃（Vera Gornostaeva, 1929-2015）班上學習嗎？

波：是的，但那只是名義而已。我在莫斯科音樂院第一年非常不愉快，覺得根本學不到東西，完全是浪費時間。就當我想離開莫斯科，我遇見克澤拉絲。這是我唯一留下來的原因。我在學校最後一年轉到馬里寧班上，雖然也只是名義上當他的學生，但我必須說他真是好人。很可惜，他和提馬金都在這幾年過世，一個世代就這樣結束了。

焦：多年前您接受德國《時代》（*Die Zeit*）週刊訪問，曾歸納克澤拉絲夫人最重要的教學心得為四大項：第一，要能易如反掌地掌握完美技巧。第二，要能洞悉鋼琴聲音的發展，特別是在十九世紀晚期至二十世紀初，鋼琴家－作曲家的研究心得 —— 這些作曲家知道鋼琴可以如人聲歌唱，同時也具備管弦樂團的多種色彩。第三，必須了解現代鋼琴的各種性能，特別是如何運用其更豐富的聲音。第四，對不同音樂風格的明辨與掌握。我想特別請教關於現代鋼琴這一部分。我想紐豪斯他們所用的都是貝赫斯坦一系的鋼琴，和現在的史坦威等等還是不同，而這絕對影響到鋼琴家的技巧與音色。

波：我也可以用貝赫斯坦演奏，但那建立在不同的技巧基礎和鋼琴知識之上。現代鋼琴裝置更重，但性能更好。雖然更難掌握，但只要能針對其性能而克服技巧問題，就可展現出豐富的色彩與表現力。

焦：踏瓣的使用呢？

波：要盡可能使用踏瓣，但前提是絕不能夠損害聲音清晰和音樂線條，破壞線條就是破壞音樂。許多音樂家其實是靠本能，而不是靠學習來演奏。他們可能演奏得非常具音樂性，但就作品本身而言，仍然不合格。

焦：在您的大師班上，您非常注重讀譜，對每個細節都不放過。可否請您簡單地談談如何閱讀音樂？

波：最基本的，就是把每個音符的時值正確讀出來。知道每個音該有的長度，就可以知道聲音的先後與層次，接著就每一個聲部做區別，表現走向、賦予語氣。這些都做完了，才能開始討論作曲家的其他指示。身為演奏者，一定要非常尊重樂譜，並且學習如何正確讀譜。因為作曲家只能以非常抽象的音樂語言來表現他們的想法，如果我們還不好好判讀，音樂就會失真。

焦：但作曲家的指示我們真能全盤照收嗎？李斯特在《梅菲斯特圓舞曲》一開始給了長達14小節的踏瓣，我想這該是那時的鋼琴能允許吧！不然若用現代鋼琴照彈，聲音一定很可怕。

波：你舉的例子其實是很大的迷思。當你看到踏瓣記號，特別是一段很長的踏瓣指示，其意義並不是「一個連續的踏瓣」，而是「在這段踏瓣記號中，演奏者被允許使用踏瓣，且可以使用各種踏瓣」。踏瓣有非常多種：「半踏瓣」是演奏者踩下踏瓣後抬一半回來，讓低音能維持但不會混淆不同聲響；「四分踏瓣」則是鋼琴家在維持低音之餘，利用聲音的振動來淨化聲響，或避免渾濁聲響。踏瓣記號就像餐廳中的吸菸區，人們在非吸菸區不能吸菸，而到了吸菸區，可以抽一根煙，抽兩根，或完全不抽，但不會說到了吸菸區就每分每秒都在抽菸。另一個常見的讀譜問題是「重音」（forzando）。「重音」記號的真正意思並非彈得大聲或增加語氣，而是「強調」。這就是為何在貝多芬作品中，「重音記號」常放在音符之前，而非音符之上。這就像是警告標示，提醒演奏者接下來要強調。至於如何強調，那可以有無數種方式。斷奏通常是情緒的指示，不是指演奏時值要減半。令人遺憾的，是二十世紀大多數鋼琴家都失去了正確讀譜的知識，導致錯誤解讀作曲家的意圖。

焦：您對鋼琴音色有非常全面的掌握，而且能立即彈出您要的聲音。這是如何達到的？

波：許多年前我和費城樂團合作拉赫曼尼諾夫《第二號鋼琴協奏曲》，單簧管首席必須回家練習才能奏好和鋼琴的對話。在排練後，他問我創造各種聲音的祕訣為何，我說我彈出的聲音都是「計算過後的聲音」。在我的演奏中，沒有任何一個聲音是隨機而為。所有聲音都先在我腦中出現，經過思考後我才演奏。這是「功夫」。當一位功夫大師劈開一塊磚頭，他下手前一定知道要用多少的能量和何等角度來劈磚，劈磚和劈木頭又截然不同。同理，作為鋼琴家，我的功夫就是擁有製造各種音色的知識、研究和持續不斷的練習。

焦：克澤拉絲夫人可曾以特定作品來訓練您對聲音的掌握能力？

波：拉威爾是她最愛的作曲家，對他有非常深入的研究。在1979年夏天，她就以《夜之加斯巴》訓練我，提升我的技巧到更高的境界，讓我對聲音能有完全的統御，並且深刻掌握音樂結構。這是我作為專業鋼琴家，在技巧發展上非常重要的一步。她本來希望我能立即練習《高貴而感傷的圓舞曲》，但我那時對它不太有興趣，放了好幾年後才學。這也是讓我演奏技巧功力大增的作品，特別是對各種音色和音響的表現。

焦：您平常如何準備新作品？

波：我非常嚴格、謹慎且正確研讀樂譜一段時間，然後把音樂放在一邊，讓思考沉澱。正確讀譜會立即產生正確的結果。我在台灣的大師班上指導學生演奏李斯特《梅菲斯特圓舞曲》，所有人都以為我會彈，但我只是在兩年前認真讀過樂譜而已。雖然我在大師班之前從來沒在鋼琴上彈過它，但我一樣可以當場演奏其中快速與困難的樂段。這就是正確讀譜的成果。思考的邏輯並非來自天分，而是教育。如果

我在研讀樂譜後決定要演奏，我一樣會遇到許多困難。無論是音樂或人生，永遠都會有困難，而我們必須學習，進步，克服困難。

焦：我想您大概已被問了太多次，但我還是很好奇，當年蕭邦大賽究竟發生了什麼事？我想這是二十世紀最著名的音樂事件之一。

波：那屆比賽的冠軍，其實在該年4月就由蘇聯「決定」了。那時蘇聯在文化部底下有個國際比賽單位，專門負責「照顧」蘇聯比賽者的一切。我在參加蕭邦大賽前，已經在1978年贏了義大利卡薩格蘭德大賽冠軍，1980年還拿了蒙特婁大賽冠軍。蒙特婁結束後我回到莫斯科，音樂院的鋼琴系主任多倫斯基（Sergei Dorensky, 1931-）找到我，「建議」我放棄蕭邦大賽。他說只要我不妨礙他們，他可以拿1982年柴可夫斯基大賽冠軍來交換，因為他們還沒有支持的人選。我說了句「謝謝」就走了。到今天，我都沒有在莫斯科開過一場音樂會，因為那裡的人太不誠實，我不願意在那邊演奏。我覺得當年比賽所發生的事，至今外界仍未真正理解：阻攔我進決賽的不是我的音樂詮釋，而是來自評審的政治因素。那時多倫斯基給我打了零分（滿分25分），其他來自受蘇聯掌控的共產國家評審，也都給我零分或1分，西方評審卻不是如此。

焦：您準備蕭邦大賽時，是否曾想過要隱藏一些自己的藝術性格？彈出比較「中立」的演奏？

波：這不是我受到的教育。在藝術裡，你一旦退縮，不能堅持理念，你就很難再把它找回來，人生也是如此。我的妻子就是最好的例子。她從來沒有冠過夫姓，也不稱自己是「波哥雷里奇夫人」，永遠以「克澤拉絲」之名行世。這名字非常有意義。她們喬治亞的公主、貴族為了保持胸型美觀，從不親自哺乳，把小孩交給鄉間強壯的奶媽餵養，「克澤拉絲」其實是她奶媽的姓氏，最後這也幫助她躲過史達林的迫害。只是在蘇聯時代，這是她的祕密，她不會告訴外人。我和她

都有相同的信念：不管世局如何險惡，我們都不願屈服，都要忠於自我。保持自我，才是人間最艱困的挑戰。克澤拉絲能有這樣的智慧面對人生，我又怎麼可能爲了討好評審而改變詮釋？我準備蕭邦大賽和我準備卡薩格蘭德與蒙特婁大賽相同，並沒有爲了比賽而作特別詮釋——我沒有隱藏，但也沒有刻意作怪，我只是提出我的音樂觀點與想法。

焦：您認爲蕭邦詮釋中最危險的錯誤，以及演奏蕭邦最困難的挑戰，各是什麼呢？

波：最危險的錯誤，就是以「浪漫」的方式表現他——蕭邦雖然身處浪漫時代，但他本質上是革命家，他的音樂在當時是全然的前衛大膽。如果不能表現蕭邦的革命性，卻把他和其他浪漫派作曲家以同樣的浪漫方式表現，我認爲那根本背離了蕭邦的精神。至於最困難的挑戰，我認爲是演奏者必須眞心且誠實。畢竟，他的音樂容不得一絲虛僞，而這也是我永遠努力的方向——我從不演奏自己不相信的音樂或彈法。

焦：您有想過您在比賽會引起那麼大的爭論嗎？

波：倒眞是沒想過。但我也沒想到，自己待了十年的國家，會無所不用其極地打壓我，用盡各種醜惡手段。事實上，我第一輪彈完後就被刷掉了，根本沒進第二輪。

焦：但您還是彈了第二輪啊！這是怎麼一回事？

波：在原先的公布名單裡，我已經被淘汰了。就在名單要公布時，代表加拿大的評審先看到名單。他也是蒙特婁大賽的評審，沒看到我的名字，大惑不解。「波哥雷里奇人呢？他怎麼不在上面？」「眞抱歉，我們名單打錯了。」要不是那位評審發現，比賽又作賊心虛，我早就

出局了，阿格麗希也根本沒機會聽到我的演奏。當年她彈了開幕音樂
會就走了，到第二輪才加入評審。

焦：那肯特納退出評審是針對您嗎？

波：我不認為如此。他那時很不幸，身體不好，更糟糕的是聽力非常
不好，四個參賽學生又都沒進入下一輪，他也不太了解比賽狀況。我
想他辭去評審有非常多原因，但絕不是因為我；或許這又是別人用來
攻擊我的藉口。

焦：您在蕭邦大賽後旋即征服世界，成為最頂尖的鋼琴家。我想這也
證明了克澤拉絲夫人其鋼琴技巧系統的威力。然而我很好奇，如果此
一傳統得自貝多芬與李斯特，為何現今鋼琴家會放棄這樣偉大的技巧
訓練？

波：因為如此學習方式和現代對演奏的要求完全背道而馳。想要達到
她的要求，需要大量時間，但現在的演奏訓練，是把人變成機器，
要求快速學習。現在人們傳頌最多的，也是某鋼琴家如何下午拿到
譜，晚上就上台。大家把這種演奏方式當成讚美，但我對此完全沒興
趣，因為這根本達不到音樂的要求。我也可以在一週內學好一部大作
品，但我不可能就這樣上台。這是欺騙自己，欺騙作曲家，欺騙聽
眾也欺騙音樂。我不是這樣的人。我準備拉赫曼尼諾夫《樂興之時》
（*Moments musicaux, Op. 16*）時，第二曲有個句子我始終不滿意，花了
5 年時間才彈好，常常一練就是 8 小時，只為了彈好它。事實上，快速
練曲子最後也會導致記憶問題。我學曲子是聽覺記憶和肌肉記憶兩者
皆有，但快速練曲的後果，往往導致腦力耗損，只有聽覺而無肌肉記
憶。這也是很多鋼琴家只能彈快但不能彈慢的原因，因為他們只有彈
快才能記得起來。無論是唱片錄音或音樂會演出，我的最高目標就是
演奏的清晰明確。這和靈感與天分無關，只能靠夜以繼日的努力。有
人問畢卡索他相不相信靈感，他回答：「是的，我相信。這是一位很

難邀請的客人，通常在我工作八到九個小時之後才會出現。」天分當然很重要，但天分絕對無法替代苦功。

焦：這裡的問題出在學習與事業的衝突。

波：就學習而言，絕對應該把每個曲子琢磨好，但經紀公司只會問年輕鋼琴家：「你會彈多少協奏曲？有多少曲目？」太多人只重量但不重質。不過我必須強調，藝術在精而不在多，最後還是可以看到成果。許多人錄了一堆錄音，最後還有多少留在市場上？我的曲目沒他們多，但我每張錄音都持續發行，每年都有可觀的銷售量，「少」反而變成「多」。有位非常著名的鋼琴家曾和克澤拉絲學習，最後她選擇放棄。她說：「如果要照這種練法，我一年大概只能練個一頁。我有小孩要養，也有音樂會要彈，我不能這樣練。」雖然她沒有達到音樂的要求，至少她還誠實，只是沒有對音樂和聽眾誠實；但我要達到音樂的要求，因為那是尊敬樂曲的唯一方式。聽聽許多鋼琴家演奏《展覽會之畫》中的〈市場〉（Limoges）就可知道，他們根本沒有把所有音符彈清楚，而這絕對不是榮耀樂曲的方法。但為了彈好這段，我可花了經年累月練習。

焦：所以我現在了解，和許多人想的相反，您其實一點都不叛逆。

波：不，我一點都不叛逆。我可以說，我所受的家庭教育和音樂教育，都相當尊重權威。不向權威看齊，難道要向無知學習嗎？民主社會中雖然人人平等，但在知識面前，哪裡有人人平等這回事？我知道今日許多人對權威毫無尊重，心中只有名利。如果知識學問不能讓他們在短期內獲利，他們就不屑一顧。我認為那只不過是顯示自己的懶惰，以及不肯按部就班下苦功鑽研罷了。

焦：您在克澤拉絲夫人過世後大量減少演奏，除了失去人生伴侶，是否還有其他的原因？

波：其實真正的原因在於我的左手。我在1987年不慎感染到一種病毒。起先沒在意，後來我左手手指受到影響，第四、五指的力氣大爲減弱，有時甚至麻木。

焦：克澤拉絲沒辦法幫您解決這個問題嗎？

波：這就是問題之所在。她的技巧系統太完美，在那個系統下練琴根本不會受傷，但我不是自己練傷，面臨的是來自外部的問題。她沒有辦法了解，甚至無法想像我的問題，還是希望我能準備像布拉姆斯《帕格尼尼主題變奏曲》、史特拉汶斯基《彼得洛希卡三樂章》、拉威爾《左手鋼琴協奏曲》等曲目，但我實在無法繼續練習——爲了維持左手力道，我整個身體相當不平衡。我爲演奏暖身時格外辛苦，因爲兩隻手的狀況完全不同。我的左手也比右手容易疲倦，甚至還得改變指法以對付一些特別段落。九年下來，我的狀況愈來愈嚴重。在克澤拉絲過世後，我知道我必須當機立斷，立即解決這個問題，重新找回我的技巧。也就從那時，我開始取消演出。

焦：但並沒有人察覺到異狀，您的演奏在技巧上還是一樣完美。

波：我是對自己非常誠實的人。我聽我那段時間的錄音，都覺得自己那兩個指頭的表現比較缺乏感情。別人或許不能察覺，但我自己很清楚，我不能欺騙自己，因此我也停止錄音。

焦：後來您怎麼克服這個問題？

波：我減少演奏、停止錄音，天天游泳放鬆。我和一位越南針灸師合作六年，終於完全康復。現在我的左手不但正常，還比以前更強壯、更年輕。這就是真正好的鋼琴技巧、好的演奏系統所能帶來的益處：我的技巧不斷成長，卻沒有老化。絕大多數的鋼琴家只是用先天體能和天分來彈琴，沒有認真思索鋼琴演奏的奧祕，自然隨著歲月而衰退。

焦：這個經驗是否影響到您的藝術見解或鋼琴技巧？

波：我不認為。對我而言，這只是個人醫療紀錄而已。但少了克澤拉絲的幫助，我的確花了很長一段時間才找到自己的方法。在她過世後，我開始學習拉赫曼尼諾夫《樂興之時》和葛拉納多斯《哥雅畫境》，重新摸索音樂之道，靠自己找解答。經過七年努力，我終於找到自己的方法。

焦：您的音樂見解這些年來改變很多，像我在台北聽您演奏普羅柯菲夫《第三號鋼琴協奏曲》，就和以往非常不同。

波：我和它有很深的淵源。我彈了第一樂章作為音樂院冬季考試的曲目，後來在蒙特婁大賽決賽中首次和樂團合作全曲，所以我已和它相處四十年了。經過許多年的沉澱和思考，我現在能以更新穎的角度來看它，特別是其中的音樂素材。由於我的詮釋改變了，我也要以全新的技巧，創造全新的音色來演奏。所以無論是音樂或技巧，我的演奏都和以往完全不同，而這是多年思考的心得。DG曾提議好幾次，希望我能錄製，但我都拒絕，因為我仍在期待自己能有更新穎、更深刻的見解。我無法停止學習，總在不斷增加對音樂和演奏技巧的知識。有次卡芭葉（Montserrat Caballé, 1933-）在我演出後到後台來看我，她說：「我有你所有的錄音，在飛機上我都聽它們，我非常喜愛並了解你的演奏。然而在剛剛的音樂會中，我還是聽到許多新想法。你現在已經達到前無古人的境界。我希望你可以繼續保持，留在那裡，絕對不要改變，絕對不要妥協，即使那需要極大的力量與勇氣！」這是真的，要能夠保持在那種高度，需要多大的勇氣與力量，但我會努力以赴。

焦：您一定被許多人詢問新觀點如何而來 —— 畢竟，它們實在非常特殊，甚至可說絕無僅有。

波：我以我的方式，基於我所受的教育來理解樂譜，表現作曲家的思想。如果不能夠從音樂中看到新觀點，只是重複前人想法，我們也就無法爲音樂注入活水。舉例而言，「莎士比亞是誰？」——這個簡單的問題，學界卻有各種不同答案，但這些答案不會損傷莎士比亞，反而更能吸引人去重新認識他。每位鋼琴家都不同，接受不同教育並有不同個性，這也讓音樂詮釋更豐富。我接受大家的評價，但絕不會隱藏自己的觀點。

焦：既然訪問一開始您提到貝多芬，您近來也開了全場貝多芬獨奏會，那麼請容我就以貝多芬作品來請教您的學習方式和過程。比方說您曲目中的第二十三號《熱情奏鳴曲》，這是您以前就彈過的作品嗎？

波：貝多芬從來沒有離開過我。通常每兩年我就會演出他的作品，不過直到最近我才決定要學《熱情》。我的動機是要爲自己解答一個弔詭的問題：爲何這首曲子被彈得殘暴時，卻又被認爲是美麗的？當我練習時，你可以從我琴房的窗戶聽到此曲的砰然聲響。

焦：但面對如此耳熟能詳的作品，您大概很難逃離之前的印象吧？或是也要像普羅柯菲夫《第三號鋼琴協奏曲》一樣，必須給自己時間沉澱？

波：的確。我誠實說，每次我聽別人演奏《熱情》，我都不能了解它的精神，到最後我索性不再聽了。我之所以還會演奏它，完全是意外。有天我在家偶然拿起貝多芬鋼琴奏鳴曲研讀，而我又看了《熱情》。突然間，我被第一樂章第二頁一個連接第一和第二主題的素材所吸引。我發現那個寫法的巧妙，而這又像是個誘餌，誘引我去研究整首奏鳴曲。我看了又看，最後開始在鋼琴上研讀。這花了我很長一段時間，幾乎是那個夏天的大半。後來我了解到，如果想要真正了解並在音樂會上演奏《熱情》，我就必須把之前對它的一切印象全都忘

記。所以《熱情》變得像是一座迷宮：我對它耳熟能詳，實際上卻一無所知。唯有從此，我對此曲的學習才真正開始。不過幸運的是在學習《熱情》之前，我已學習並演奏過貝多芬《第二十四號鋼琴奏鳴曲》，這對我了解《熱情》有很大幫助。

焦：怎麼說呢？

波：這像是解謎。《熱情》是謎題但也是線索，而第二十四號則提供了謎題的第二部分。在《熱情》之前的第二十二號，和第二十四號一樣都由兩個樂章組成，對我而言這是了解這三部作品的重要關鍵。首先，貝多芬的鋼琴技藝，無論是對鋼琴性能的掌握或技術本身的修為，此時都已達到至高的成就。在《熱情》前後，實在很難找到兩個相較而言較短，且以兩個樂章譜成的作品，能夠和此曲相伴。但貝多芬還是做到了。

焦：既然如此，可否請您也談談第二十二和第二十四號？我尤其喜歡第二十二號，雖然那真像是一個謎，音樂素材又不可思議地豐富。

波：在貝多芬之後，無論來自哪一個年代或文化，只要寫作鋼琴音樂，多少都會受此曲影響。你可以在舒曼作品（特別像《觸技曲》）的節奏與和聲，布拉姆斯作品的雙手協調與安排，甚至在拉赫曼尼諾夫、葛拉納多斯以及所有主要的二十世紀作曲家作品中辨認出此曲的身影。就鍵盤幅度的運用而言，此曲不只達到前所未見的新高點，風格也開始變化。像第一樂章譜上的指示並不是小步舞曲，而是要我們了解以小步舞曲的速度——或節拍、或風格、或精神來演奏。也就是說貝多芬寫的是「形而上」的小步舞曲，以超越小步舞曲的概念來寫作。這無疑給了後輩作曲家非常大的啟發。

焦：至於第二十四號，聽起來可愛，技巧卻非常艱難——很多人都不知道它其實非常難彈，音樂也很難處理好。

波：就音樂洞見而言，一些資料指出這是貝多芬最喜愛的奏鳴曲。無論這是否爲眞，可以確定的是此曲和第二十二號一樣，都是貝多芬實驗室的精品，想像力與實驗之作。這裡的貝多芬很像後來發展出的電影技法：他不加入干預的段落，而讓材料以不斷變動的畫面呈現。非常短小的段落，強而有力地互相連結，在兩個樂章中創造出諸多驚奇。此曲也是濃縮的神蹟。貝多芬把那麼豐富的聲響資訊，精煉到以兩個短樂章表現，創造出爆發性的強大精神力量，但那音樂又充滿人性幽默，相當高級精妙的幽默。

焦：算算您演奏過的貝多芬奏鳴曲，其實還不少。您在很年輕的時候就演奏並錄製了貝多芬最後一首鋼琴奏鳴曲，展現出的水準至今仍令人驚嘆。可是要演奏《熱情》，您還是得花這樣長的時間準備。

波：如果把作曲家比喻成島嶼，在我心中，貝多芬島就浩瀚如大陸。演奏好貝多芬一首鋼琴奏鳴曲，並不表示能自動演奏好他其他的鋼琴奏鳴曲，因爲他的三十二首鋼琴奏鳴曲並不是兄弟姐妹，而是三十二個說著不同語言的人。我們像是走進一個巨大的建築且尋找什麼。我們不知道該怎麼做，但如果用心以誠，追求實質而非掌聲，也準備好要耐心面對，那麼在這過程中，在這巨大建築裡，我們會在某個時刻找到那等候我們已久的寶藏，讓我們珍視欣賞。那時我們心靈所能感覺到的溫暖情感，就像自己做了良善且正義的事一樣。

焦：經過這樣一番來回探索，您現在如何看《熱情》？

波：我眞心認爲，就我所演奏過的所有音樂中，還沒有遇到像《熱情》一樣艱深的作品。無論是在尋找正確指法，或正確手掌位置，都有我遇過最難的挑戰。也直到我研究《熱情》，我才眞正認識到貝多芬是何其超凡的作曲家。他有源源不絕的熱情，精神發展如哲學家，鋼琴技藝又遠遠超越了他所處的時代。我也眞正了解到，《熱情》是一首在你彈出任何一個音之前，就必須把「絕技」了然於心的作品。這位

作曲家，在他的時代是技藝的領航者，而他所著眼的可不只是他的時代——貝多芬還要看未來，甚至包括我們的時代。

焦：但我還有一點好奇，就是您雖然思慮周密，音樂仍然感人至深，您是如何達到理性與感性的平衡？

波：當你走進一個暗房，就是因爲什麼都看不見，所以更必須運用你所有的感官，也必須運用你的直覺與本能。研究音樂也是如此。即使《熱情》是千錘百鍊，邏輯極其嚴謹，甚至可說是相當數學化的作品，它仍需要演奏者以不可或缺的藝術直覺來演奏，用腦也必須用心。

焦：不過這些年來我還注意到一點，就是您的演奏可以在不同場次中展現出相當不同的色彩。我永遠不會忘記您演奏的西貝流士《悲傷圓舞曲》（*Valse triste, Op. 44-1*）那神奇無比的色彩，特別是我聽過三次以上！

波：在人生這個階段，我希望展現出另一種層次的超級技巧——聲音的統御。我以聲音色彩在音樂中說話，藉由音色變化來表現樂曲的深刻內在生命。許多作品中都有重複出現的素材和樂句，而我都給它們不同的色彩和聲響。如果需要，我的演奏可以像是即興，只是我是以色彩和聲音來即興。

焦：您很年輕就成名，現在如何看自己的事業和名聲？

波：我只能說，年少成名的好處，在於我可用名聲爲藝術貢獻，僅此而已。人生充滿了戰鬥，而我永遠都在爲自己的藝術奮戰。在美國，唯一重要的是如何賣，而不是藝術。堅尼斯是多麼傑出的鋼琴家，但在克萊本贏得第一屆柴可夫斯基大賽而成爲美國偶像後，即使堅尼斯彈的遠勝克萊本，他仍然不能如其所願地錄製他的傑出曲目，唱片公司還不希望堅尼斯錄克萊本已經錄過的曲目。這實在是藝術上的一大

悲劇和損失。這種消費主義在美國已行之多年。柴可夫斯基就曾在他的書信中提到，某美國女鋼琴家到魏瑪和李斯特上了幾堂課，回國後就打著李斯特的招牌來教學生，成為富婆。或許李斯特一生都沒有賺到那樣多錢！在二十世紀，天才不是被賣給國家，像是在共產國家，就是被賣給消費主義，像是在歐美。在 1980 年代，我經紀人中沒有一個知道我演奏的價值和我所繼承的學派，他們只知道要賣我的長相和青春。我在台灣、南韓、日本的第一場音樂會，無一例外，聽眾都主要是十二到十五歲的女孩。音樂會後，她們想要碰我，想要拿我的照片和簽名。我到澳洲演奏後，居然被該國列為頂尖性感偶像。我知道這些地方還沒有準備好接受我，所以我幾乎都隔了很久才再去。我等人們能夠看到我的藝術而非外表，我才願意演奏。

焦：我發現您從成名之始就投身慈善活動，而且一直如此。可否請您談談這些年來的心路歷程？

波：我們家有非常深厚的宗教傳統。我父親是基督徒，母親是東正教徒，所以在我們的觀念中，樂善好施是非常重要的美德。我年輕時就知道我很幸運──我能遇到好老師，天分能被重視，我也被幫助，因此我更該回饋。不只是從我的演奏中回饋，還要能以其他方式回饋。所以當我成名之後，我立即投身慈善活動，希望能以我的名聲來做些善事。我能說，我所得的遠多於我所給的。我永遠不會忘記我在 1981 年為墨西哥震災所辦的音樂會。許多孩子失去父母，而我音樂會所募得的善款能為他們買玩具和樂器，給他們教育和安慰。四分之一個世紀過去，我在台灣為聽障和視障兒童所舉行的慈善音樂會後，一些孩子拿了泰迪熊和玩具狗到舞台上給我──那一瞬間，我彷彿看到當年墨西哥的孩子，現在把禮物送還給我，這讓我非常感動。這是我從舞台上所能得到最大的快樂了。

焦：您對自己的錄音或演出都非常精明，但並不追求金錢。

波：我的家庭在共產黨掌權之前非常富有，錢對我而言根本不是罕見的事。我一點都不對金錢著迷，也不會受到美國和歐洲消費主義所吸引或影響。如果我願意，我可以賺比現在要多很多的錢，但我不曾如此做。我想這也是我的幸運，因為我不會迷失於財富之中，我也很慶幸我的家庭非常具有尊嚴。我的外公在共產黨掌政後被剝奪工作權，對他而言這根本是判他死刑。但你知道他後來做什麼嗎？他當清道夫，但非常有尊嚴地當清道夫。「工作就是工作。」我外公說：「沒有工作會減低你自身的價值。」他曾經那麼富有，但一樣可以當清道夫，而且非常光榮地做這份工作。我家庭的遭遇告訴我，這世上只有知識、尊嚴和愛是別人拿不走的，而我會永遠記得。

焦：您現在還聽許多音樂會或錄音嗎？休閒時間做些什麼？

波：我沒有時間聽很多音樂和演出。如果有，主要聽聲樂和民俗音樂，還有好的爵士樂。我這幾年學探戈，學西班牙文，對西班牙與拉丁音樂很有心得。

焦：您現在有沒有什麼新計劃或正在研究中的作品？

波：我希望能在近年內錄製拉赫曼尼諾夫《第二號鋼琴協奏曲》、《第二號鋼琴奏鳴曲》和普羅柯菲夫《第三號鋼琴協奏曲》等作品。我很想演奏全本《伊貝利亞》，但考量時間，我想我必須要花超過五年才能把此套作品準備到我認可的水準，這個計畫只能往後延，但葛拉納多斯的《西班牙舞曲》我已經公開演奏，也將演出《哥雅畫境》。我也很喜歡皮耶佐拉（Astor Piazzolla, 1921-1992）的作品。現在許多人演奏拉丁音樂，只是沉迷於動聽的旋律，並不了解音樂的內涵。探戈每一種節奏、速度、舞蹈風格和歷史背景，都有其表現意義和情感概念。只要能用心鑽研這些舞蹈元素的意義，那皮耶佐拉的任何作品，都能從其節奏和曲調編排中分析出音樂的涵義與故事。我要演奏出有意義而非僵硬的西班牙和拉丁音樂。我在1978年參加卡薩格蘭德大賽

後，帶回巴爾托克《為雙鋼琴與打擊樂器的奏鳴曲》的樂譜，從此便深深迷戀至今。我也希望我能早日演出它，一償宿願。

焦：您對新一代的音樂家有何期許？

波：人生有限且短暫，我非常重視知識傳承，希望我一生所學能夠傳給後世，讓這套獨特但歷史悠久的演奏技巧繼續流傳。現在大家都想要快速的成功。在許多國家，當模特兒成了一種流行，人只想販賣最原始的本錢，而非學習與進步。然而，學習不能只求速成，真正的成就需要專注、堅持與奉獻。我希望年輕音樂家能夠尊重音樂，在藝術面前謙遜，而非追求速成名聲。藝術家要廣泛深入的學習，也要永遠堅持自己的信念。

波哥雷里奇談2016年的日本獨奏會曲目與新錄音

焦元溥（以下簡稱「焦」）：非常高興能聽到您在2016年再次演奏蕭邦《第二號敘事曲》和《第三號詼諧曲》。早在1980年蕭邦大賽，您對這兩曲的精湛詮釋與演奏就令人讚嘆，之後的錄音又呈現出不同的思考與表現，《第三號詼諧曲》還錄了兩次。如今您看它們是否又和以往不同？

波哥雷里奇（以下簡稱「波」）：當你看著樂譜，再看著自己，你會知道在你面前是何等美麗動人的存在，會想要探索究竟是什麼讓自己如此著迷，尋求那在美麗動人背後的道理。也在探索中，我忘了我以前是怎麼想，更不會複製之前的作法。如此能以新穎角度審視作品的客觀距離，來自傾聽、想像、幻想以及具鑑賞力的眼光。音樂那超乎尋常的質感與靈思之美，永遠比我們所能想像的還要更豐富；換言之，真正能啟發人的音樂，永遠歡迎不同解讀，也邀請人探索其無窮無盡的寶藏。我總是強調，重探舊曲目和學習新曲目一樣重要。此外就像赫拉克利特所言，人無法踏入同樣的河水兩次。經過這些年，我已不是過去的我，自然不會用同樣方式讀一部作品。永遠不要滿足既有的成就，永遠要思考既定想法之外的其他可能。

焦：您如何看蕭邦作品的創新？

波：他總是展現非常特殊、個人化的技巧，並不緊連著維也納學派的傳統。他的想像何其驚人，既帶來難以置信的美，也使得呈現其作品的結構與外型成為艱鉅的挑戰。這是演奏蕭邦的難處。即使看似簡單的段落，我們都必須用各種不同方式嘗試，沒有現成答案可循。我們可以累積經驗，但不能偷懶地用相同方法演奏蕭邦的不同作品。

焦：您之前的舒曼錄音與演奏都令人印象深刻，這次帶來新曲目舒曼《維也納狂歡節》（*Faschingsschwank aus Wien, Op. 26*）也令人讚嘆。

可否請您先談談舒曼這位作曲家？

波：他絕對是被低估、沒有被妥善理解的作曲家。現實中，他沒有達到太多他年輕時爲自己所設立的目標，但那是因爲他的才華實在遠超過他的日常生活所及。若沒有手傷，他可能成爲鋼琴演奏名家，但他又花費心力寫作並教育聽眾，終其一生勇敢地和壞品味與壞習慣對抗。自身才華出眾，又知道尊重大師，鑽研巴赫與貝多芬作品。他的鋼琴作品豐富而美麗，打開人類心靈與靈魂最隱晦深藏、最私密幽微的部分。這需要我們以極大的努力與苦工來妥善呈現，以致世人對他的認識到現在都不夠多。他實在不是另一位浪漫派作曲家而已！

焦：我們該如何解讀標題中的「維也納」？

波：我們是有舒曼造訪維也納的紀錄，而他在那裡並不順利。不過我認爲真正重要的，並非他在這個城市的實際生活經驗，而是「維也納」的象徵與比喻意義。在十九世紀末之前，維也納名列歐洲最大的城市，並有非常興盛的音樂產業，至少那是音樂文化與教育的中心。我們該用這個角度去思考此曲標題的意涵。當然還有「狂歡節」——此曲一開始是舞會，接著各種面具與人物突然出現，燦爛繽紛又奇形怪狀。我年輕時聽到它就非常喜歡，但我知道那時我還沒有能力演奏。它是在技巧與情感上都碰觸極限的作品，有強烈對比，素材充滿想像、熱情，甚至驚嚇與諷刺，也開始出現心理上的不平衡，許多想法開始改變。它相當微妙奇特，又全然是爆炸性的音樂。

焦：在哪些地方您看到作曲家出現失衡的跡象？

波：比方說第二樂章的〈浪漫曲〉，其下降音型非常西班牙風格，完全能讓人想到葛拉納多斯，對舒曼這樣的德國人而言實在特別。然而仔細審視，又會發現此段動機總是重複——堅持甚至執迷地重複，可說走在失衡邊緣。

焦：您的第四樂章不是一般人心目中「優美」的演奏，卻解答了我心裡的不少疑惑。

波：這段譜上寫「用更大的能量」（Mit Größter Energie）——"Größter"是比大還要大，這是一種古怪，帶了幾分對維也納的嘲弄，因此不是要聽來討人喜歡、讓人覺得美。另一個線索是舒曼雖要「更大的能量」，這段卻沒給力度與音量指示，只在最後寫了「弱」（piano）而已。換言之，他給了演奏者相當大的空間去表現這樣的古怪與嘲弄，而這「更大的能量」對我而言是巨大的情感，巨大到宛如身處高溫蒸氣室的窒息感，音樂如熔岩流動而能帶走一切。下一段〈終曲〉也有旺盛的怒氣，從頭到尾源源不絕，一樣是豐沛無比的能量。

焦：不過論及寫作，您這次曲目中最驚奇的，或許要屬莫札特《C小調幻想曲》（*Fantasia in C minor, K. 475*）所展現的現代性。誰聽了會想到這是1785年的創作呢？

波：的確，此曲寫法的邏輯與完美實在令我震撼與困惑——莫札特怎麼能在如此短的篇幅中，放入那麼豐富又精練的對比，強烈卻優雅，而其轉調和鋼琴語法更可說是革命性地前衛。他用聲音創造出獨特的空間，空間裡自有生命。如此精簡且優雅的筆法後來可見於普羅柯菲夫、巴爾托克和史特拉汶斯基等人之手，莫札特完全預言了未來，而他只活了短短不到36歲！起初我實在不知道該怎麼彈，真要經過一段時間的醞釀思考，才慢慢能從其寫作邏輯中找到處理之法，也因此更清楚「幻想曲」這個曲類。

焦：很可惜太多人無法體會到這點，甚至誤認他就是「美好的」、「愉快的」維也納古典樂派作曲家。

波：要認識任何作曲家，都必須花時間和精力啊！這本來就不容易，於是多數人抓了表面就以此滿足，認為已經了解了，這就是一切。此

外人們對不確定的事總是感到不舒服，即使他們被這樣的音樂打動也不例外。總之，以前的聽衆比較樂於求知，對音樂會愼重以對——我現在眞的比較少看到這樣的聽衆了。

焦：這次下半場您帶來拉赫曼尼諾夫《第二號鋼琴奏鳴曲》，這是您以前常演出的曲目，可否爲我們談談它？

波：首先我們要了解，拉赫曼尼諾夫的音樂不見得都很「俄國」。他有其俄國的一面，但他們家也是韃靼貴族之後。對我而言，他很多作品其實是韃靼多於俄羅斯，甚至和俄羅斯無關，此曲就是一例。這是拉赫曼尼諾夫拜訪羅馬，受其啓發而寫的作品。只要去過羅馬，對它都會有非常豐富的印象，也會有自己偏愛的景色，而我可以想像如拉赫曼尼諾夫這樣有才華的藝術家，羅馬必然像是一道閃電一般深深擊中他的心靈，讓他把這永恆之城轉化爲音樂形象與體驗。此曲有的是拉赫曼尼諾夫的想像力、熱情、非比尋常的旋律與和聲天賦，以及在羅馬大門面前燃燒的南國熱血。而它最驚人的特色，就是全曲完全從開頭旋律發展而成，自單一旋律轉化出壯麗燦爛的樂想。也因爲全曲源於單一旋律，其種種變化，就可說呈現出過去回憶、當下印象和對未來的想像，可以看到羅馬的不同時空。其次，此曲的鋼琴技巧充滿創見，是相當神祕、原創性的技巧，提出特殊的分配手指方法，看似和弦之處其實都是細膩的聲部寫作，演奏者必須呈現不同聲音。由於如此創見，加上作曲家對泛音、音程組合、踏瓣的絕妙掌握，此曲有極爲豐富、如同管弦樂般的色彩，非常複雜。

焦：這也是演奏此曲眞正困難之處，而非我們在鋼琴比賽裡常聽到，那種拚命猛砸又吵鬧的演奏。

波：不只於此。演奏此曲必須維持形式和結構。如何表現對比，給予素材正確的心理發展，爲各種聲音變化找到連結關係，就必須仰賴精心設計的聲音色彩。這不能靠巧合或靈感，而得靠扎實地思考與練

習。此外，演奏拉赫曼尼諾夫要有大格局，但也要呈現小細節。演奏此曲必須全心投入又必須超然客觀，好像同時有兩個自己，兼具冷靜的腦和熱情的心才可以做到。畢竟，它很英雄氣概、很壯麗，但也非常高貴與溫柔，演奏它不能脫離人性。

焦：您從以前到現在，都演奏此曲1931年修訂版，我很好奇您是否也考慮添入1913年版的段落？

波：拉赫曼尼諾夫常常重修他的作品，以更精簡、完整、合乎邏輯的手法另出新版，因此我也選擇演奏1931年修訂版。我對作曲家極為尊重；既然拉赫曼尼諾夫決定重新定義此曲並給予新版本，我自然尊重他的決定，不會自行剪貼我的版本。

焦：您怎麼看拉赫曼尼諾夫作品中經常出現的特定素材（如鐘聲）與其音樂性格？

波：我從另一個角度來回答你的問題。拉赫曼尼諾夫曾被問到他的音樂是否「憂鬱」（melancholic），他說「不」，他的音樂是「悲傷」（sad）。很多人以此認為他的音樂就是悲傷，但在我看來，這只表示「他對他自己音樂的感想」，其他人不見得要和他有一樣的感想。拉赫曼尼諾夫的音樂對他而言很悲傷，並不表示對我也很悲傷。相反的，音樂有超越人類情感的能力，甚至比其創作者所能想像或感受的還要豐富。對我而言，他的音樂帶給我們無窮的活力和美，讓我們覺得生命可以是美好且值得的。這是音樂的矛盾之處，也是天才的矛盾之處。另外，對任何作品，我們都不能理所當然地接受某一特定詮釋。當然，我們要尊重作品寫作的時空環境，但我們也常看到有作品就是跳出其時代軌道而自成理路。真正的藝術，就是要發現並揭示如此作品，並且打開閱聽人的感官，讓他們充分體會。這也是我對自己工作的期許。

焦：除了《第二號鋼琴奏鳴曲》，這次您在日本也要演奏《第二號鋼琴協奏曲》，後者拉赫曼尼諾夫在1924與1929年留下兩次錄音。您怎麼看他演奏自己的作品？

波：我們聽到的是錄音而非現場演出，這可有很大的差別。根據曾聽過他演奏的人，我們得到許多不同看法，包括有人說他因為吸菸而導致血液循環不良，演奏缺乏力道，聽起來很「輕」。當然這些都只是傳言，但屬於事實的，就是拉赫曼尼諾夫雖然很早就顯露天分，但沒有受到當時最重要的鋼琴名家訓練，不像西洛第有幸能和李斯特學習。他決定當職業演奏家後，花極多時間練琴，但練習、開音樂會與準備錄音都需要時間，方式還不太一樣，他可能沒有很多時間準備錄音。此外，當一名廚師為客人準備魚，他自己可能吃培根當午餐；為客人準備肉，可能自己卻吃魚。對創作材料非常熟悉，不一定表示其詮釋就必然是真理，有時旁觀者清，距離才能產生更好的判斷。我聽拉赫曼尼諾夫或普羅柯菲夫彈自己的作品，心裡往往是這樣的感覺。另外我想指出一個非常有趣的事實：如果你去數算《第二號鋼琴協奏曲》中和速度有關的指示，你會非常驚訝地發現在全部89頁中竟有76個速度指示，也就是說有70多種速度變化。由於必須和樂團合奏，這實在不可能做到；就算真做到，音樂聽起來也會非常彆扭。但我對它們並非視而不見，而是用不同聲音而非不同速度來做出這些改變。如果演奏者能夠創造出夠豐富的聲音，有更多工具可以表現想法，就不用只依賴速度變化。

焦：一些聽眾無法接受和一般錄音相差太大的演奏速度，尤其是慢速。我們該如何為他們介紹速度的道理？

波：聲音有其需要的長度，音樂也有其性格。聲音存在於性格裡，也存在於該音樂廳的空間場域，該演奏會的鋼琴等等之中。關於聲音的問題，其實就是關於空間的問題，也關於和該空間對應的音量。當我錄製作品，我對空間的態度會改變，因為我在意的是聲音如何被麥克

風吸收，因此我的演奏不會有現場自由，特別是速度——其實我不喜歡用這個詞；對我而言那並非單純的「速度」(speed)，而是複合意義的「脈動」(pulse)。在現場演奏中，你體驗到的是聲音長度與聲音傳送更自由、更多樣、更有個性也更有生命的表現。這是在錄音室、音樂會與戶外場地演奏都不同，也必須不同的道理。

焦：我完全可以從您對錄音的要求體會到這點，而我也非常高興能在2016年看到您終於出了新錄音，還是用最先進的錄音技術，音質遠超過CD*！

波：其實這是巧合。我上次錄音是1998年，就當我終於想要再錄的時候，新技術正好發明，我非常高興。

焦：您這次錄製了貝多芬第二十二號和第二十四號鋼琴奏鳴曲，可否再為我們多談談它們？

波：它們是非常了不起的創作。第二十二號有特殊的想像力——你可以聽到鋼琴音樂，聽到室內樂聲響，還有各種管弦樂聲響，包括各種樂器。甚至在第二樂章靠近結尾前，當貝多芬窮盡所有聲音想像，居然還導入吉他的聲音 (2'45" 與 5'03" 處)！這和後來布拉姆斯在《帕格尼尼主題變奏曲》第一冊最後一曲的設計極其相似，你也可在舒曼《觸技曲》或史特拉汶斯基《彼得洛希卡三樂章》中見到此曲諸多片段的變形。它的寫法更是特別：第一樂章貝多芬大膽運用斷裂的素材呈現形式的自由，以非常現代的方式發展樂念，當然還有趣味十足的和聲語言。第二十四號的風格，部分在貝多芬的時代，部分卻超越他的時代，如何達到比例平衡相當重要，也很困難。然而，它的精神無疑指向未來，是心理發展音樂，表現作曲者幽微私密的心理活動，鋼琴

* 可於https://partner.idagio.com/pogorelich/付費收聽或購買SONY發行的專輯；以下所標示的演奏時間皆為該錄音之演奏時間。

家要緊緊抓住這一切，不能失控。第一樂章帶有後來印象派的神祕色彩與光影，第二樂章則是最頂級的幽默。雖然這二曲加起來不過25分鐘，你可以知道這是貝多芬爲自己而寫作品，我也投注了大量心力，希望能以最清晰（purify）和最簡單（simplify）的方式把我在這兩部作品中見到的一切呈現出來。

焦：最佳的詮釋像是作品的第二次首演，您的新錄音正給我如此感受，甚至能夠改變我們對貝多芬鋼琴藝術的概念。在此讓我大膽地請問，是否可以給一些聆聽提示，讓我們知道如何能更深入地品味您爲這份錄音所下的苦工？

波：如果真要我說，我會從下面幾個地方建議大家仔細聆聽：

一、微動態（micro dynamic）：這是和弦裡本來就有的動能，表面上是和弦，其中卻有聲部行進，演奏者必須區分出不同聲部並且彈出聲部線條，才算實現貝多芬的意圖。比方說第二十二號第一樂章第102-105小節的「和弦」（3'07"起），如果我們審視其前後脈絡，就會知道它是各種聲部的組合，如同弦樂合奏，第148小節至結尾也是一樣（5'24"起）。這都是「聲部」，演奏者必須把其中的不同線條、組織彈出來。第二十四號第一樂章第18小節起的左手聲部也是如此（1'06"）。這裡要用一隻手彈出多重聲部，當然非常困難，但這是貝多芬的鋼琴語言。如果沒辦法達成，就無以徹底實現他在譜上的要求。

二、對角聆聽（diagonal listening）：這是聲部之間的微妙對應，以及旋律中的語氣聲調變化。我們不只要聽聲音的垂直效果，還要聽前聽後，同時聽對角聲響的效果。同樣是第二十四號第一樂章第18小節起（1'06"），這裡的高音聲部不只是裝飾，而有相當多樣的語氣、旋律、音程關係。這裡的聲響幾乎就是拉威爾〈水精靈〉的開頭，但聲音對應遠比〈水精靈〉複雜。也在此處我們看到貝多芬另一個精彩發明，那就是「微動作」。

譜例 1：貝多芬《第二十二號鋼琴奏鳴曲》第一樂章第 145-154 小節

譜例 2：貝多芬《第二十四號鋼琴奏鳴曲》第一樂章第 14-21 小節

三、微動作（micro movement）與移位（shifting）：在前面的段落，右手掌在極經濟的動作中完成各種聲部表現，常常僅透過一個手指的動作完成。這要求手指肌肉的高度訓練，才能精準實現作品要求。若把「微動作」的概念放大，那就是「移位」，手掌位置立即移動。這是掌

握音樂素材之間最短的距離，手掌手指的移動路徑中沒有空隙，沒有任何時間與能量被浪費。你看爵士鋼琴家塔圖（Art Tatum, 1909-1956）的演奏就知道了。他因為失明，出於本能地發展出這種技巧，和貝多芬殊途同歸。第二十四號第一樂章第41小節起（3'36"，特別是3'52"後），左手在中音域與低音域不斷輪轉移動，和右手各自分開卻又合在一起；或在第二十二號第二樂章，我們都可見到這種鋼琴寫作最精緻的呈現。李斯特說「手要在空中飄，但要接觸到鍵盤」，就是指這種最經濟也最自由的演奏法。但我要提醒大家，同一音型在不同音域出現，其實是作曲家表現不同個性的方法，因此演奏者應該用不同色彩演奏。

因此，無論是「微動態」、「微動作」或「對角聆聽」設計，都需要手指的完全獨立、手指肌肉的堅實鍛鍊，以及預先設計好的聲響。每個音在彈出去之前都必須計算好音量、音質與音色，沒有偶然。

四、尊重時值：最後，我希望大家能仔細聽我如何尊重譜上的時值。我所有指法都為此設計，這要求全面的身體協調性以及全面的踏瓣使用。為此我發展了一套非常複雜的踏瓣法，特別是「持（續）音踏板」（Sostenuto Pedal）的多種操作方式。大家可以用最嚴格的方式聽我的錄音並對比譜上每個細節，看看我是否忠實彈出譜上每個音符應有的長度——如何起音、是否維持應有時值、音結束的時機——以及如何維持聲音應有時值但不造成音響混濁。

失之毫釐差以千里，如果不能忠實彈出這點，就無法真正實現譜上所創造的空間，也無法真正表現音樂性格。比方說貝多芬第八號鋼琴奏鳴曲《悲愴》第一樂章第二主題，大家都用右手跨左手去彈低音聲部，我卻是用左手去彈低音聲部，只為了能準確彈出第55小節的第一拍該有的時值——貝多芬是寫四分音符，更沒有加上斷奏（staccato）。

譜例3：貝多芬《第八號鋼琴奏鳴曲》第一樂章第51-56小節

若要不用踏瓣、維持音響清晰，就只能用我的方法彈。這樣當然要花很長時間練習，才能在貝多芬要求的速度下彈到。很多人會說，不過是這樣小的一個細節，值得花這麼多功夫嗎？對我而言，只有這樣做才算忠實與尊敬，才真正履行了身為演奏者的責任。我不會在乎要花多少時間才能達到，因為作品是那麼豐富深刻。

以上只是一些例子，做為我建議大家聆聽的方向，還有很多技巧面向我無法詳細討論，但都可以從這個錄音中聽到，特別是聲音色彩、線條掌握與層次區分。演奏貝多芬你需要一切：歌調、超技、室內樂、管弦樂、色彩、深刻、幽默、德國風格等等，而這要求苦工。一時靈感不會持久，只有實在的苦工才會持久。若是錄音，這才能創造出有藝術價值的作品，因為這經得起反覆欣賞，永遠能給聽者更多訊息。最近有人問我可以給年輕音樂家什麼建議，我說大家可以去找有藝術價值的錄音來聽：認真地聽很多次，讓其聲音深植腦海，讓自己知道前人曾經達到的成就，知道什麼是標準。畢竟好逸惡勞是人之天性，要克服必須仰賴耐心和謙虛。知道標準就會謙虛，也會要求自己下苦工。

焦：非常感謝您和我們分享這麼多！期待您下次的演奏與錄音。

04
CHAPTER
歐洲和美洲

EUROPE & AMERICA

前言

文化交流與時空探索

　　如同第二章面臨的分類問題，本章收錄的鋼琴家各有不同特色與背景，學習歷程繽紛多樣，「歐洲與美洲」的劃分並沒有太大實質意義，雖然亦能點出他們所代表的文化交融特色。

　　首先，此處的「歐洲與美洲」不單指鋼琴家出身，更顯示其教育背景：布勞提岡、海夫利格與賀夫雖在歐陸與英國出生成長，卻決定至美國深造；潘提納也曾到美國短期進修；洛提在加拿大法語區出生成長，但選擇至德語環境的維也納音樂院研習。無論最後是否喜愛如此學習經驗，他們期待不同文化帶來的刺激，也將之融合成自己的藝術。史戴爾、潘提納、法拉達基本上在自己國家學習，但竭力追求豐富多樣的藝術觀點：史戴爾曲目之廣令人嘆爲觀止；潘提納的音樂愛好兼具流行、搖滾與爵士，也是頗有成績的作曲家；法拉達從小就嚮往指揮，現在也是著稱名家。當他們回到鍵盤，凡此種種都成爲他們的藝術養分，也讓我們體認到音樂家就該有這樣的廣博學養。

　　本章受訪者的另一特色，在於他們多非最顯赫的國際大賽冠軍得主，布勞提岡、史戴爾、海夫利格與潘提納的演奏事業甚至與比賽無關。當然，若像潘提納、賀夫與洛提般早慧，演奏邀約應接不暇，的確不用持續在比賽中拚搏。但整體而論，他們今日的不凡成就，再次證明比賽僅是一時火花，長久不斷的努力方是正途，也是音樂藝術家的唯一道路。布勞提岡與史戴爾雖以學習現代鋼琴起家，現在皆以古鋼琴與大鍵琴錄音聞名於世。從訪問中我們能見到他們對不同樂器的

演奏心得與適用分析,也能得知他們不斷探索音樂與表現方式,永遠樂於發現的好奇。

　　本章訪問中當然也有不少精彩故事。若論「音樂世家」之顯赫,身為偉大男高音之子的海夫利格,和薇莎拉茲都屬本書受訪者之最。獨到傳承果然可見於其藝術表現,而他對中國功夫的鑽研與日文的學習,也成就不一樣的藝術風景。潘提納與洛提各自是本書唯一的瑞典與加拿大受訪者,提供精彩的學習心得。洛提在1978年就和多倫多交響樂團至中國演出,見證那段極其特別的動盪時代,留下珍貴的歷史證言;潘提納曾和舒尼特克、李蓋提請教其作品詮釋,與後者更成為好友並經常合作。他為人低調,並未積極宣揚與這些作曲大家的往來,但其心得絕對也是幫助我們理解他們的第一手資料。論及多才多藝,賀夫大概難逢敵手,他也是文字優美精到、論述等身的知名作者,還是得獎詩人與小說家。對這樣的藝術家,加上相識甚久,究竟該如何訪問?幾經思考,本書的更新版本仍以原訪問為出發點,順著他這十年來的新錄音延伸新內容,希望能多少呈現他的驚人才華。

布勞提岡 1954-

RONALD BRAUTIGAM

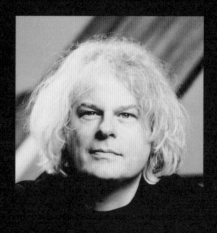

Photo credit: Marco Borggreve

1954年10月1日生於阿姆斯特丹，布勞提岡在阿姆斯特丹音樂院師事威京（Jan Wijn, 1934-），後來又至英國與美國學習。他原來演奏現代鋼琴，後來又自學古鋼琴而開展出新天地，在BIS唱片公司一系列海頓、莫札特、貝多芬的鋼琴協奏曲與奏鳴曲全集錄音使他獲得國際讚譽，唱片獲獎無數，是當代古樂演奏的代表人物。目前布勞提岡定居阿姆斯特丹，並為瑞士巴賽爾音樂院現代鋼琴教授。

關鍵字 —— 賽爾金、麥紐提、作曲家和鋼琴製造商的互動、古鋼琴與現代鋼琴的差異、古鋼琴踏瓣、古鋼琴演奏技巧、個人特質、海頓、貝多芬（《槌子鋼琴》、晚期創作、《熱情》）、速度指示、莫札特〈土耳其進行曲〉、莫札特鋼琴協奏曲、許納伯、當代作品與作曲家、歷史資訊演奏

焦元溥（以下簡稱「焦」）：請先談談您的早期學習歷程。

布勞提岡（以下簡稱「布」）：我父母都不是音樂家，但家父是業餘鋼琴演奏者，在家總是彈琴，彈很多蕭邦，也會即興演奏或編曲。所以自有記憶以來，我就很熟悉鋼琴的聲音。我4、5歲的時候，爸媽發現我會自己爬上琴椅，在鍵盤上摸索聽到的旋律，於是讓我學琴。高中畢業後我進入阿姆斯特丹音樂院，並申請到荷蘭音樂獎學金，得以到美國跟隨賽爾金學習一年，而那讓我大開眼界 —— 這世上真有人這樣誠實、專注、熱情又積極地面對音樂，不放過譜上任何細節，不斷探討「為什麼？為什麼作曲家在這裡加了一條圓滑線？為什麼這裡要有一個裝飾音？為什麼這個樂句和那個不一樣？為什麼？為什麼？為什麼？……」能在藝術成長關鍵期遇到這樣驚人的大師，我自然深受影響。賽爾金總是想更接近樂曲，更實現樂譜，更接近作曲家的心，我除了向他看齊，現在也能更接近作曲家所用的樂器；或許這是以另一種方式延續他的教導。

焦：說到早期音樂，無論是學術研究或演奏，荷蘭其實遠在美國之先。近代從雷翁哈特（Gustav Leonhardt, 1928-2012）開始，荷蘭就成爲古樂重鎮，布魯根（Frans Brüggen, 1934-2014）等人更是推動古樂風潮的大師。有如此環境，您年輕時是否就對古樂演奏產生興趣了呢？

布：完全沒有！我去美國前曾和一些鋼琴家住在一起，其中一位是浩藍（Stanley Hoogland, 1939-）。他是古鋼琴演奏的先驅，蒐集了一些古鋼琴。我在他家見到這些收藏，試了一下，覺得這是哪門子的笨樂器，爲什麼不演奏史坦威就好呢？在我成長過程中我只知道史坦威，也認爲那樣的聲音——或者說，現代鋼琴的聲音——是「對」的，而且是「絕對的對」。我那時還沒有準備好能接受古鋼琴，也沒有足夠的知識。這一切要到1987年，某天我偶然經過麥紐提（Paul McNulty, 1953-）的工作室。我從窗外看到他在整理鋼琴，心想這或許很有趣，他也大方邀請我試彈。這一彈，竟改變了我的人生。

焦：您之所以會改變想法，我想應是多年演奏下來積累了許多問題，最後在古鋼琴上得到答案。

布：的確。那時我特別專注於莫札特鋼琴奏鳴曲，我很清楚我要什麼樣的演奏，卻怎麼樣都達不到。練了好久，卻不知道問題可能不在我，而在我用的樂器。現代鋼琴對莫札特而言太響亮，可是我若彈得小聲，又會過分精緻細膩，缺乏我想要的活力與戲劇性。總之就是動輒得咎。可是當我一彈由麥紐提複製，莫札特當年所用的華爾特（Walter）鋼琴，我在現代鋼琴上苦苦追求卻不可得的樂句、聲響與效果，竟然就這樣出現了。我只彈了半小時，就決定跟他買一架古鋼琴回家。當然我也必須承認，如果那天我走進另一家工作室，沒遇到這麼好的樂器，或許這一切改變都不會發生。

焦：所以這是因緣具足，一切都在那個時間點上到位。您在當下就決

定日後要以古鋼琴演奏嗎？

布：我本來只把它當成研究樂曲的輔助，沒想到在古鋼琴上花的時間愈來愈多，最後乾脆也在音樂會裡演奏它。現在麥紐提變成我很好的朋友，我跟他學到很多關於鋼琴的知識，他也深刻影響我的演奏。從十八世紀一直到十九世紀，幾乎所有作曲家都有偏愛的鋼琴品牌，像孟德爾頌和李斯特喜歡艾拉德，蕭邦也彈艾拉德但偏愛普列耶爾，布拉姆斯則喜歡史特萊雪。這些都是鋼琴，其機械構造卻相當不同。當然今天的史坦威和貝森朵夫也不一樣，可是它們的差異遠不及以往的不同廠牌。昔日作曲家和鋼琴製造商互動發展，後者努力研發前者要的樂器，依前者的喜好不斷改良。貝多芬的鋼琴作品就是最好的例子。每次他得到新鋼琴，我們都可從其作品中看到對應，像是音域更寬、強弱對比更大、踏瓣新用法等等，而他永遠寫得比最新樂器的性能還更超前，繼續推動樂器演進。如此特色已經在我們這個時代消失，我們沒見到作曲家和史坦威、貝森朵夫、法吉歐利、山葉或河合等廠牌互動。

焦：您仍然持續彈現代鋼琴，可否談談學習古樂器所帶給您的啟發？

布：演奏作曲家譜曲時所用的樂器，確實可以幫助我們了解他們譜上的資訊。比方說作品的音域配置：以前鋼琴高、中、低音域的音色差別很大，作曲家把旋律安排在哪一個音域，其考量絕對不只有音高。早期鋼琴延音效果沒有現在強，因此不能彈太慢；擊弦裝置不夠靈敏，所以也不能太快，否則會卡住。知其速度限制，也就幫助我們判斷樂曲的表現範圍。由於琴弦張力弱，演奏古鋼琴不能太大力，否則馬上走音。但古鋼琴音質可隨力度大小改變，因此強弱不只是音量變化，更有音質變化的戲劇個性，不像現代鋼琴常就只是大小聲而已。由此推想，我們更能理解貝多芬所要求的突強（sforzato）和重音，也更能知道許多段落該有的說話語氣。維也納古典樂派的鍵盤樂曲充滿短小的圓滑線，在現代鋼琴上彈很容易就整段唱過去。若能知道那在

古鋼琴上的效果，也就清楚作曲家想要的句法。現代鋼琴低音遠比以往厚實強勁，古鋼琴則可幫助我們找到昔日作品合宜的音響平衡。當我知曉這一切，接下來就是重新思考，如何將這些特性「翻譯」到現代鋼琴上表現，我也因此成為一位更好的演奏者。

焦：踏瓣呢？

布：古鋼琴的踏瓣真是千變萬化！首先，那不限於延音和制音，常是各種附加音效，包括鼓和鈸，有的甚至多到六個踏瓣，一不小心就會踩錯。在這種鋼琴上演奏莫札特〈土耳其進行曲〉，真的可以邊彈邊「敲鑼打鼓」，現代鋼琴不可能完全「轉譯」這點。就延音與制音效果而言，在古鋼琴上操作也會得到很多之前想不到的心得。比方說若是以腿操作的橫桿，那使用自然無法太頻繁。即使是腳踏瓣，由於早期機械構造不很靈活，如果踩換太多，很可能連帶影響擊弦系統，聲音出不來。許多作曲家現在看似不合理的踏瓣指示，比方說《月光》第一樂章從頭到尾都要用踏瓣，《華德斯坦》第三樂章結尾急板也整頁都用等等，以他們的樂器演奏後就會發現那確實合理，也知道不一定要在現代鋼琴上照彈，否則聲音聽起來會像是掉進洗衣機或游泳池。

焦：整體而言，您的演奏技巧是否也有所改變？

布：我不再像以前那樣彈現代鋼琴了。我的觸鍵變得較輕，不再按鍵按到底，想呈現更多昔日鋼琴的性能特色，踏瓣也用得節制許多。不過我必須強調，了解愈多，應該幫助我們開啟愈多可能，而不是自我設限。賽爾金就說：「如果鋼琴聽起來只是像鋼琴，那就太無聊了！」認識古鋼琴，認識更多樣的聲音可能，再回到現代鋼琴，我也要彈得更豐富。像貝多芬《悲愴奏鳴曲》第一樂章第一主題的左手低音，我覺得現代鋼琴就比古鋼琴更能做出「小船在狂風暴雨的汪洋中顫抖」之感。說到底，樂器只是音樂的起點而非終點。彈古鋼琴就以古鋼琴思考，彈現代鋼琴就以現代鋼琴思考，無論樂器為何，最終都是為了

實現音樂。

焦：不過和現代鋼琴相比，古鋼琴的聲音變化幅度畢竟小一些，演奏家所能展現的個人特質可能也受到影響。您在乎這點嗎？或說您要用什麼方式來強化個人特色？

布：我其實不在乎，因爲我覺得樂曲比彈它的人重要，不會想要特別讓人辨認出「這是布勞提岡的版本」，雖然我也沒有因此而刻意壓抑自己的表現與想法。況且錄音記錄的只是演奏者某一時的想法。如果可以，我其實樂意再錄一套莫札特、海頓和貝多芬鋼琴奏鳴曲全集，讓大家知道我的新觀點，但我想好的現場演出永遠比錄音要精彩。

焦：您的海頓奏鳴曲全集非常出色，真希望大家能多認識這些作品。

布：海頓可說是古典時期的建築大家，奏鳴曲、弦樂四重奏、交響曲都由他建立出形式體例並發展出規模。聽他怎麼寫奏鳴曲式中的發展部，那真是見證歷史。如果把他早、中、晚期的鋼琴（鍵盤）奏鳴曲各選幾首放在一起聽，你會發現這根本是三位不同的作曲家。換言之，他的革新與變化甚至超過貝多芬，而他也不只是一個過渡。愈熟悉海頓，愈會驚訝他的精彩。

焦：回到您先前提到，貝多芬和鋼琴的關係。如您曾說，他的鋼琴樂曲既爲鋼琴而寫，卻也同時對抗鋼琴，要求當時鋼琴無法做到的性能。我好奇的是既然如此，用現代鋼琴演奏貝多芬是否更「適合」呢？

布：我承認就貝多芬而言，古樂器不見得都合適，但我們也別忘了貝多芬是永不滿足的作曲家，他的音樂要求可從來不會謙遜。如果他有機會彈現代史坦威，他大概也不會滿意，而會寫出超越史坦威性能，超出所有人——包括他自己——所能掌握的作品。這是他個性

使然，而且如此情況也不只發生在鋼琴。比方說他的晚期弦樂四重奏，包括《大賦格》，很多地方真的就是在對抗弦樂演奏者，完全是整人。這種對抗掙扎，是他音樂很重要的一部分。《槌子鋼琴奏鳴曲》也是很經典的例子。貝多芬和鋼琴對抗也和作曲材料對抗，更和自己對抗。第一樂章要進入再現部前的過門樂段，我總感覺他在榨乾自己，想要創造出極其非凡偉大的東西，想要這個想要那個，最後卻瞬間垮了，只能自甘平凡地進入再現部。宏大的企圖對比後來的結果，就像一個人積極努力往上爬，結果踩了香蕉皮。但也正是在這些段落，音樂極其動人。我相信只要他願意，貝多芬最後一定能在那裡寫出「非凡偉大」的音樂，他卻把掙扎、對抗和失敗都留在樂譜上，我想這一定有他的道理——人的努力不見得都能成功，但我們不能因此不努力。

焦：您怎麼看這首奏鳴曲長大的第三樂章？在此曲之前，沒有一首奏鳴曲有篇幅如此巨大，長約二十分鐘的慢板樂章。

布：我覺得它有點被過分神化了。這有點像莫札特《第二十七號鋼琴協奏曲》，現在被當成他的某種音樂遺言，非要在其中找些什麼特殊訊息不可。這確實是莫札特最後一首鋼琴協奏曲，但它之所以是最後一首，只是因為莫札特沒繼續寫下一首，而不是他快要死了。回到這個樂章，這當然是了不起的音樂，特別是和聲語言以及獨特的神祕氛圍，但我總覺得如果真心進入這個樂章，所能感受到的就是精彩的音樂。那能讓你忘記時間、忘記一切標籤，也忘記人們說它有多偉大多特別。若我們回到作曲家給它的指示，那是「不過分的慢板」，我想這個「不過分」（non troppo）其實正說明了一切。

焦：整體而言，您怎麼看貝多芬的晚期創作？

布：我覺得他這段時期的音樂非常抽象，本質上已脫離了所呈現的樂器，連聲響和音樂之間也有距離。當然他的鋼琴奏鳴曲還是比較適合

給鋼琴而非弦樂四重奏,反之亦然,但像他的交響曲,無論用以前或現在的樂器,有些地方至今還是很難得到令人感覺正確的聲音。舒曼也是如此。他的晚期創作《音樂會作品》(Op. 134)收尾前寫了鋼琴與小號和長號的搭配。這段在譜上看起來是很雄壯威武,但實際聽來⋯⋯真的不知道舒曼在想什麼。我真希望可以聽到他腦中所想像的聲音啊!

焦:說到「不過分」,我想請教您如何看貝多芬《熱情奏鳴曲》第三樂章的指示?貝多芬說「快板但不過分」(Allegro ma non troppo),究竟是要鋼琴家不要彈太快,好和樂章最後的「急板」作對比,還是有其他用意?至少我個人無法信服這個樂章要刻意「不能彈太快」。

布:我的看法是,「快板」(allegro)這個義大利文,原文包含「活潑歡樂」的意思。貝多芬在此要演奏者「不過分」,是要大家不要因為快而彈出「活潑歡樂」的感覺。他指的不單是速度,還有性格。這不難設想:如果有人彈得一味炫技而忽略音樂的悲劇氣氛,那的確會產生卡通配樂般蹦蹦跳跳的歡樂感。但我無法想像貝多芬這段會慢慢彈,畢竟此曲有種魔鬼性格,第一樂章陰沉、被抑制的能量等著在第三樂章爆發。貝多芬譜上的表情指示,恰巧在《熱情》之後不久就從義大利文改成德文,或許這正表示他對原有義大利語彙的不滿意。不過他最後又改回來了,大概發現換成德文也一樣,演奏者還是不能只憑文字就完全理解他。不過說到底,關於這時期的速度指示,我們必須要做出屬於我們這個時代的翻譯。「快板」該多快?「行板」(andante)——走路的速度——又該多快?「小行板」(andantino)是什麼?比行板快還是比行板慢?我們都必須綜合考量。畢竟一如調律基準愈來愈高,現代人心中的「快」,絕對比海頓時代人的「快」要快上很多。如果我們完全照樂譜的速度指示,對現代人而言可能根本沒效果,但這也不表示我們要彈得像機關槍掃射。像海頓的《驚愕交響曲》,現在大家都很熟了,一開始演奏第二樂章,聽眾都在期待那個突然大聲的爆點。可是如果大家都熟,照譜演出就不可能會有驚愕

效果，只是老調重彈罷了。我聽過布魯根指揮這段，他就故意將爆點提前，果然把聽眾真正嚇了一跳。這不合乎樂譜，卻忠實呈現作曲家的意圖，我們應該注重後者才是。

焦：我讀過一篇文章，作者認為莫札特寫作〈土耳其進行曲〉時所設想的鋼琴，高音域的音色非常不同。若要呈現當年的「驚艷感」，以現代鋼琴演奏時就必須做特別處理，像是提高八度演奏。您贊同這樣的處理嗎？

布：這是很可以討論的手法。我自己不會這樣做，而是希望把同樣的音彈出不同的質感。既然提到〈土耳其進行曲〉，這也是一個討論時代風格變遷的好例子。如果你去聽真正的土耳其軍隊進行曲，那其實是很慢的音樂，就像海頓在第一百號交響曲《軍隊》第二樂章寫的那樣。以前許多鋼琴家，比方說霍洛維茲，彈這首〈土耳其進行曲〉速度也不快；現在卻愈來愈快，快到和原本的「土耳其風」一點關係都沒有了。演奏者如何取得平衡，我覺得是很值得思索的事。

焦：說到錄音，您曾表示錄音能夠抓住所有細節，對古樂演奏而言格外有益，但我想許多現場的美妙泛音，並不都能被錄音捕捉。這兩者所呈現的，往往是相當不同的美學。

布：以莫札特鋼琴協奏曲來講，現場演奏和錄音確實提供非常不同的聆賞經驗。現場演奏中，鋼琴在某些段落實在很難被聽見；我想莫札特絕對知道，但他顯然不在意，因為當時這些曲子演奏時他是鋼琴家更是作曲家，無論如何聽到的都是他。就算鋼琴部分聽不見，觀眾一樣可以見到莫札特本人。在這些作品裡，我甚至覺得鋼琴家角色對他不總是很重要，他在意且享受的是作曲家的身分。鋼琴樂段有些時候之所以存在，只是為了讓演奏者看起來有事做，並不一定都會被聽見，也不見得重要。

焦：您現場演奏莫札特鋼琴協奏曲，在管弦樂段會和樂團一起合奏，段落反覆時也會加裝飾音或改變旋律，可說完全照當時的演奏式樣，但為何您在錄音中就不見得如此做呢？

布：我有兩個考量。首先，裝飾與變化的本質是即興，可是一旦錄下來被不斷聆聽，那就不再是即興了。我怕聽眾錯認我的即興是樂譜的一部分，而這個錄音計畫重心在莫札特的作品，於是我就捨去這些即興。我很清楚錄音的影響力：我很喜歡尼爾森的交響曲，而我小時候聽的錄音，有處雙簧管早了一小節出來 —— 糟糕，直到現在我每次聽到那段，我都覺得雙簧管應該先出來，我完全被第一印象制約了！其次，古樂器的聲音輕淺，要合奏整齊必須非常專注，錄音更會把小瑕疵放大。我們錄音時鋼琴放在樂團的另一邊，更不容易整齊。現場演出因為有場地音響幫助，些微不整齊也沒有太大關係，錄音就得錙銖必較。其實在錄音中，我在前奏裡還是有和樂團一起合奏，只是彈得非常小聲且小心，所以幾乎聽不到。總之錄音啊，我想可說是「妥協的盛會」吧！

焦：我非常喜愛您錄製的莫札特鋼琴協奏曲，特別是第二十四和二十五號，無論是聲響或詮釋都給我非常大的啟發，可否特別談談這兩曲？

布：謝謝你的稱讚。C小調第二十四號如果用古樂器與編制演奏，聽起來會比現代樂器要刺耳很多：莫札特用了那麼多不在C小調的音，常常往升F小調跑，在以前的調律情況下聲響應該很嚇人，大家會更清楚他所作的試驗有多大膽！C大調第二十五號則是我最愛的一首，那是莫札特鋼琴協奏曲中的《朱彼特交響曲》，架構非凡而大氣輝煌的顛峰之作，一切都那麼完美。但我想這兩首要放在一起看：如果沒有第二十四號宛如走進的死蔭幽谷的探索，或許就沒有第二十五號的清淨明朗，宛如涅槃。

焦：這套莫札特鋼琴協奏曲的CD封面設計很有趣，是鋼琴從伐木到製作完成的過程，您也有參與封面設計嗎？

布：這正是我的點子！我覺得這樣會很有意思，也能增加收藏的價值。

焦：您還常聽錄音嗎？

布：我一般常聽的其實是後期浪漫派的大型交響作品，給自己不同的靈感。鋼琴錄音中我現在還愛聽的，就是許納伯和賽爾金。他們演奏出音樂的精髓，永遠不會過時。許納伯的演奏既有智慧思考又有音樂性，聽起來聰明又刺激，連錯音都很刺激。賽爾金代表了一種指引與標準，可能再也沒有比他的《迪亞貝里變奏曲》更精彩、更感人的詮釋了。

焦：您的曲目很廣泛，包括現代與當代作品，這是否也幫助您的古鋼琴演奏呢？

布：的確。我盡可能每年都委託作曲家寫新作，從觀察他們譜曲以及和他們討論，我知道作曲家也是人，也會犯錯，自然也會修改，就像貝多芬和莫札特。我也確實發現，當作曲家為鋼琴譜曲，他心中的依據不是任一架鋼琴，而就是他那架。所以很多我不能理解的地方或效果，特別是踏瓣，我請作曲家在其鋼琴上一彈，我就知道是怎麼回事了。這類經驗也幫助我思考莫札特要在鋼琴作品裡帶出的樂器特質或貝多芬想要的效果。此外，作曲家剛寫好一首作品，而你是第一個彈給他聽的人，你一定能從中學到很多。比方說我常覺得作曲家給的節拍器速度有問題，實際彈給他們聽之後也多半獲得修改：他們心裡想的演奏或哼唱出來的速度多半都比較快，但真彈給他們聽，他們就知道自己要的其實是另一種速度。我想這世上最善變的，莫過於作曲家的心意吧。

焦：在亞洲，作曲大師常被神格化，導致我們忘了他們也是血肉之軀，是活生生的人。

布：現在校訂嚴謹的樂譜都會附上樂曲的考證與註解，包括作曲家對同一樂段或小節的不同想法，而那些想法很多和樂曲本身互相衝突，連莫札特都是如此，可見樂曲不是憑空而來，作曲家也經歷了好一番思索。在演奏任何作品之前，演奏者都必須思考這部作品關於什麼，裡面又說了什麼。比方說作曲家是戀愛了，還是陷入絕望？或者以貝多芬《月光奏鳴曲》來講，那是兩者皆有。演奏者不只要了解作品，更要了解作曲家的心。上週我在維也納，晚上在城裡散步，想到兩百年前貝多芬也是如此——散步不會讓我彈得更好，但能讓我更能體會貝多芬的感受，知道這城市夏天夜裡可以有多熱，而貝多芬仍然搜索枯腸，在半夜振筆疾書……這一切看似和《月光奏鳴曲》沒有關係，卻幫助我理解貝多芬的性格和內在戲劇性。一旦能夠理解這點，那麼演奏《月光》就不是難事。

焦：最後，對於當下「歷史資訊演奏」的發展，您有什麼看法呢？

布：我沒有把它想得那麼偉大：經過多年發展，這已成為另一種「已被接受」的演奏方式，但也就是如此而已。它為音樂詮釋增加了可能性，但並非終點或真理。我期待它能繼續發展，但絕對不要變成教條。當然，我最希望有一天能發明時光機器，讓我們回去看看巴赫、莫札特、蕭邦是怎麼演奏的，我想結果可能會完全超出我們的想像呢！

史戴爾 1955-

ANDREAS STAIER

Photo credit: MolinaVisuals

1955年9月13日出生於德國哥廷根（Göttingen），史戴爾於漢諾威音樂學院向哈瑟（Erika Haase, 1935-2013）以及包爾（Kurt Bauer, 1928-2017）學習鋼琴，向羅瓦凱（Lajos Rovatkay, 1933-）學習大鍵琴。他兼擅鋼琴、歷史鋼琴、大鍵琴，於1983年至1986年擔任科隆古樂團（Musica Antiqua Köln）的大鍵琴手，後離團發展獨奏事業。史戴爾學識淵博，詮釋新穎迷人，在巴洛克音樂、古典樂派與浪漫樂派皆有精彩表現，曲目寬廣且錄音等身，在歷史鋼琴與大鍵琴演奏上尤其有非凡成就，更曾獲諸多國際唱片大獎與殊榮，是當今最傑出的歷史鋼琴演奏名家之一。

關鍵字 —— 探險家、漢諾威音樂院、技術訓練、大鍵琴（音色、性能、演奏法）、歷史樂器、音樂文法、柳比莫夫、莫札特〈土耳其進行曲〉、即興、歷史資訊演奏、美學／哲學論述、速度指示、舒曼、向過去致敬、華格納、好奇心

焦元溥（以下簡稱「焦」）：非常感謝您接受訪問。我必須說，對於像您這樣錄音等身、曲目眾多、學養極其豐厚的音樂家，我還真不知道該如何發問。或許您願意先說說，從何時開始想要成為音樂家？

史戴爾（以下簡稱「史」）：我最初的志向的確不在音樂。我很喜愛地理，小時候尤其著迷。我的祖父收藏有印刷精美的十九世紀晚期古地圖；我常拿來看，看到出神，特別當我看到上面的白點，那些尚未被探索的領域。我告訴自己，我要當探險家，要勘查那些無人去過的地方，告訴世人白點的眞相。但後來我看到新的世界地圖……唉，所有地方都有人去過了，已經沒有白點了。這一點都不有趣！我非常失望，從此放棄我的探險家夢想。

焦：但您成為音樂世界裡的探險家了！您一開始如何學音樂的呢？

史：我大概8歲開始學鋼琴。我的學校老師是位很特別的女士。以一般眼光來看，她不是非常好的老師，因為她並不盯著學生練技術。她的理念是：藝術，在基本定義上就需要自由，不能強迫。在她的課上我可以做任何事，拿任何樂曲和她討論、一起分析，甚至不討論音樂而談其他事。如此教學當然無法訓練出比賽贏家，但她認為藝術是為了人，而不是為比賽存在。對我而言這真是太好了！我對音樂很好奇，每天都在視譜演奏新作品，也即興發揮彈著玩，但不花時間琢磨技巧練樂曲。我的父母人很好，但視野沒有這位老師開放。她給了我看世界的不同角度，也讓我看到不同方向，讓我對人生有不同的想像。我小時候沒有問過自己是否要當職業音樂家，但興趣就這樣慢慢發展，最後也就自然走到音樂。17歲高中畢業後，我就去考漢諾威音樂院。

焦：您到音樂院就讀後，學習應該有相當不同的改變。

史：我想光是我的入學考，對老師們而言就是很大的驚奇──或驚嚇，看你怎麼說。那時漢諾威已有兩位老師是著名的比賽得主培育者，很多人考漢諾威也是為了要跟他們學。我當然準備了幾首作品，但考的時候彈得很糟，「呃……噢！」我記得我還在彈，就聽到底下有老師發出完全不耐煩的聲音。然後考官給我一首曲子考視譜，我倒是完美無誤彈完了。「怎會這樣……你一定彈過這首曲子，對不對？」於是考官拿了另一首，而我一樣彈得很完美。「這也太奇怪了……」老師們討論了一番後，說：「我們願意收你。你雖然不可能成為鋼琴家，但顯然能成為很好的音樂家。你想當學校老師嗎？如果不能當鋼琴家，你還想來念嗎？」我說：「我不知道我是否要當鋼琴家啊！我只知道我喜愛音樂，想要念音樂，所以來考音樂院。」「有道理，那就看看我們能做什麼吧！」於是，我進了漢諾威音樂院。

焦：您現在怎麼回顧這樣特別的學習呢？

史：我音樂院的老師哈瑟教授是第一位對我說：「如果你想要彈得好一點，你就必須做技術練習。這眞的沒有其他方法。」因此，我是進了音樂院，才開始正規練鋼琴，練音階、琶音之類的技巧。就壞處而言，有些作品，像拉赫曼尼諾夫《第三號鋼琴協奏曲》，我這輩子都沒辦法彈。但幸運的是，拉三不能引起我的興趣，我到現在也沒有想要彈它，我承認演奏技巧眞的愈早掌握愈好，因爲這才能和你的身體整合，但我也知道如果小時候老師堅持要我做枯燥的技術訓練，我一定會放棄演奏也放棄音樂。事實上很多人也因此放棄。只能說音樂演奏訓練還眞沒有單一的理想方法，每個人的狀況都不同。

焦：我想您太過謙虛了，因爲您今日的演奏，仍然展現出精湛技巧啊！

史：我有富彈性的手指，最後也的確能達到專業演奏的水準。這是我的天賦，但非優勢。不過我想演奏技術也和音樂理解相輔相成。我進音樂院後，發現我對樂曲的分析能力與背景知識，勝過絕大多數同學。他們在技術上能輕鬆達到的，我做不來；我在分析與理解上能達到的，能從作曲家的角度看樂曲，他們也達不到。然而我對音樂的理解和感受，讓我知道我要表現什麼，這當然也讓我知道要琢磨出什麼技巧，方向因此愈來愈明確。

焦：您也在這時開始學習大鍵琴。

史：在此之前我就對這個樂器感興趣了。我大概在12或13歲的時候，有次在樂譜店看到厚厚兩冊，收錄十六世紀中到十七世紀初英國鍵盤音樂的《費茲威廉處女琴樂集》（*Fitzwilliam Virginal Book*）。我那時想：「哇，花這麼少的錢，就可把厚達十八公分以上的樂譜帶回家，這眞划算！」買回家後，我很快就把它彈完了，也知道處女琴就是英國人對大鍵琴的稱呼，但這是什麼樂器呢？我有位小提琴家朋友，她家有一架小的大鍵琴。我很興奮地去看，但那樂器並不讓我感興趣。

進音樂院之後，學校有好的大鍵琴，也有老師，我想那就來學學看吧。我很幸運能遇到羅瓦凱教授。他不是很精準的演奏者，也不練琴，但有極其廣博深厚的音樂知識，我到現在都很少遇到在這方面足以和他匹敵的人。他介紹各種音樂給我，不只是大鍵琴，還包括各種早期經文歌、合唱曲、歌劇等等。我對大鍵琴雖然有興趣，但學習的真正原因其實是音樂，我想要認識各種先前未知的音樂……我想你說得對，那就是地圖上的白點，而我要逐一探索。

焦：您曾說過，您在音樂院裡就彈過歷史鋼琴，但並不喜歡，是數年後在安特衛普的 Vleeshuis 博物館，遇到真正好的歷史鋼琴，才引起您對這類樂器的興趣。

史：是的，那是一架 1826 年，保存極好的葛拉夫鋼琴。我去博物館本來只是想看大鍵琴，沒想到遇上這架葛拉夫，彈了之後欲罷不能，根本不想走了！也從這個經驗我想告訴大家，雖然我現在的名聲主要建立在歷史樂器演奏，但對我而言，真正重要的是音樂，不是樂器。音樂演奏中最重要的是作曲家和作品，再來是演奏者，最後才是樂器。我也必須說，演奏歷史樂器作演出，應該本於自發性的喜愛，而不是出於智識性的研究或「責任」。比方說你給我一塊鳳梨酥，一種我從沒吃過的食物，而我願意吃──這是因為我總是樂於嘗試新事物，而不是我有責任要吃。吃了之後，喜不喜歡是非常個人的事；喜歡我就多吃，不喜歡就不吃。我演奏歷史樂器，因為我喜愛它，而每個人都該順從自己的品味，畢竟音樂與其認知和理解，終究離不開感受與感情。我從來沒有所謂傳教士的態度，認為所有人都該欣賞或演奏歷史樂器。如果你不喜歡那就不要演奏，把它當成私下的研究參考即可。

焦：我完全同意您說的。我也聽過使用古樂器，但音樂處理相當不妥當的演奏，等於只有外表而無實質。

史：比樂器更重要的，是音樂該如何演奏。你用文字寫下「桌子」，

除非有特別的脈絡或字義轉變，不然桌子就是桌子，大家都了解。可是當作曲家寫下一個音符，那就只是一個音高，或加上時值，本身沒有意義。作曲家以如此抽象的方式，試圖以音的連續，告訴我們其心裡的話，而我們必須思索其要表達的意義。作曲家並不會在譜上寫下一切。對於在那個時代大家都懂的，他們就不必寫，而這甚至包括非常重要的事。對已遠離那些時代的我們而言，這讓昔日作品更難了解。因此，光演奏歷史樂器並沒有多少價值，必須要認識傳統，掌握每種音樂的文法才行。我們學會語言的文法，就能用該語言來表達自己，只是音樂的文法需要花更多時間學習與體會，因為它更隱晦、更不明確。

焦：您先學現代鋼琴，然後學大鍵琴，再認識歷史鋼琴。以現代樂器的角度，彈歷史鋼琴是往回看；若從大鍵琴的角度，演奏歷史鋼琴則是往前走。可否談談您這方面的心得？

史：當我們說歷史鋼琴，通常指十八世紀早期鋼琴出現後，一直到十九世紀中後期的鋼琴。這是相當長的時間。最早期的鋼琴，擊弦裝置只用木頭，並沒有包裹皮革，聲響更接近大鍵琴而非現代鋼琴。光聽聲音，有時還真的很難分辨是何樂器。克里斯托福里稱呼他發明的新樂器為「柏樹製成，具有小聲和大聲的大鍵琴」（un cimbalo di cipresso di piano e forte），從此可知當年他並沒有想要追求不同於大鍵琴的音質，只是增添音量強弱變化。到早期莫札特，大鍵琴和鋼琴仍常彼此混用，莫札特也用過大鍵琴彈他寫給鋼琴的作品。我常分別在歷史鋼琴和大鍵琴上演奏相同的海頓與莫札特作品，聽聽看那聲音告訴我什麼，思索作曲家想要的是什麼。克里斯托福里的發明還顯示一點，就是當時大眾並沒有厭煩大鍵琴的聲響音色，因此他的新樂器才會保持它。不過到了十八世紀後期，鋼琴發展快速變化，種類繽紛繁多，就無法一概而論了。到1850年左右的鋼琴，性能已和大鍵琴完全不同，當然也更接近現代鋼琴。

焦：這也一定能從音樂作品中得到呼應。可否請您特別以大鍵琴的角度，看歷史鋼琴的演奏？

史：由於發聲原理（撥弦而非擊弦，缺乏強弱變化），大鍵琴基本上以彈性速度（rubato）和句法處理（articulation）來表現。前者是音與音之間的延展與收縮，後者是連奏與斷奏的精細分別。從大鍵琴的演奏技法出發，就知道不該在歷史鋼琴上強加現代鋼琴才能做到的音量幅度，或者完全以現代鋼琴的音量變化來思考，而是在大鍵琴的基礎上增加音質變化與踏瓣效果。現代鋼琴的聲音同質性相當高，不同音域或同一聲音的強弱，基本上都差不多，但昔日鋼琴就有很大不同。若能好好發揮這點，歷史鋼琴一樣能很有表現力。如果我們審視十八世紀的鋼琴音樂，也會發現作曲家表現的方式不在大幅音量變化，而在光亮與陰影，輕與重之間的微妙差別。現代鋼琴必須「翻譯」這些，但用當時樂器就不必。既然用了歷史樂器，就不該繼續以「翻譯」過後的方式來思考。

焦：那從現代鋼琴回看歷史鋼琴呢？

史：歷史樂器讓我了解很多譜上的指示，真的有道理。比方說你用當時維也納的鋼琴（和英國鋼琴很不一樣）演奏舒伯特和貝多芬，會發現他們的踏瓣指示完全可行。貝多芬《第三號鋼琴協奏曲》第二樂章，踏瓣真的可以一直踩著不放好幾頁，《月光》第一樂章也是。舒伯特要演奏者彈了整頁極弱奏之後再做漸弱，在歷史鋼琴上也真能有如此效果。

焦：您的歷史鋼琴演奏的確充分發揮樂器的潛能，而您和柳比莫夫合作的舒伯特四手聯彈，更是把當時多踏瓣鋼琴的性能玩得淋漓盡致。

史：和柳比莫夫合作，真是太快樂的事。那時鋼琴製造廠彼此競爭，把鋼琴裝上各種踏瓣，接上許多效果，包括鼓。我們花了很多時間思

考，如何把專輯中的作品奏出管弦樂的效果。我們不是爲了效果而效果，而是因爲像《原創法國主題嬉遊曲》和《匈牙利風格嬉遊曲》，不只篇幅長大，更是嚴謹認眞，宛如交響曲的嚴肅作品。既然如此，我們就用交響樂的方式處理，而我必須說舒伯特實在了解他時代的樂器，這些作品在歷史鋼琴上都有絕佳發揮。

焦：您的演奏展現出對傳統與風格的深刻研究，能帶聽衆回到樂曲創作的時代，雖然也有迷人的「破例」，比方說〈土耳其進行曲〉。您在專輯中寫了篇發人深省的短文，討論演奏莫札特音樂能否裝飾或更動，而您的〈土耳其進行曲〉不只有樂段裝飾和更動、加了裝飾奏，還堪稱學術研究的集合：對於開頭音型，譜上寫成倚音裝飾音型，但根據考證應該演奏成等分。然而，也有人主張就和聲關係而言，應該維持倚音，才有莫札特要的效果。您的錄音第一遍彈等分，第二遍彈倚音，是我所知唯一結合兩種奏法的版本，但這顯然不是那時的演奏習慣。

史：的確，在莫札特的時代，應該不會有這種混合演出，只會是其中一種。我承認這是一個好玩而非嚴肅的想法，而這來自於以下幾點：就記譜而言，關於開頭音型，我們無法百分之百斷定，這應該彈成等分或彈成倚音 —— 這是另一個好例子，說明我們仍然缺乏許多非常基本的演奏知識。「等分派」提出令人信服的論點，但「倚音派」論述也同樣令人信服。於是我想，如果要錄音，何不兩者都呈現？我面對的另一個問題，則是〈土耳其進行曲〉實在太有名，有名到根本不可能沒聽過，而大家聽到的版本，幾乎都是「等分派」。換句話說，我們已經喪失客觀討論這段該怎麼奏的環境。我當初錄莫札特專輯的時候，對於要不要錄這首奏鳴曲，其實掙扎很久。我心裡抗拒錄這麼出名的作品，但我並非不愛〈土耳其進行曲〉這個樂章，出名並不是它的錯，其他兩個樂章也很精彩。最後我還是決定錄，但用即興方式處理，當成我對它極高知名度的回應。

焦：音樂寫作愈到近代，作曲家給的即興空間也愈來愈少，您爲此感到可惜嗎？

史：很難說。現在的音樂寫作往愈來愈精確的方向走，有些作品幾乎排除所有即興的空間，但我對這種現象沒有好的解釋。對我而言，音樂寫作技法不見得有什麼「進步」，彼此只是不同，每個時代都有自己的習慣。

焦：如果比較二十世紀早期錄音中的演奏和現在的「歷史資訊演奏」，或許我們仍能說，即使現在的「歷史資訊演奏」有更好的考證，就演奏風格而言，這仍屬於二十一世紀。您怎麼看這樣的差異？

史：我想無論我們如何追求歷史資訊，如何仿古求眞，我們都會是所處時代的孩子，無可避免地呈現我們這個世代的美學與風尙。根據目前所有考證出的資料，我們大概可以知道以前的人「不會怎麼演奏」，但無法斷定他們「會怎麼演奏」。沒有錄音，光憑文字記載，我們仍然無法知道巴赫和莫札特自己的演奏是什麼樣子。蕭邦和舒曼有他們學生的學生輩的演奏錄音，李斯特則有他學生的錄音，我們可以參考它們來想像，它們也會帶來反思。比方說是否要「彈在一起」：我們看十九世紀的鋼琴教材，會見到太多教學意見，說不要把和弦彈成琶音。但聽 1920 年代的鋼琴演奏錄音，也就是生於 1860 年代的鋼琴家，會發現幾乎所有人都經常性地把和弦彈成琶音。只看教材，會以爲昔日鋼琴家不這麼彈，但事實剛好相反。這告訴我們教材之所以這樣寫，意思應該是「不要過分」，而非完全禁止。但什麼才是過分？這個分寸並不好拿捏，因爲我們已在不同的時代。同理，如果我們看更早的教材，裡面也寫了很多不該做的事，但這是否就表示那時眞的不會這樣做？但錄音也沒辦法記錄整個時代。例如錄音中姚阿幸幾乎不用揉弦，只在幾個關鍵處使用。就揉弦用法而言，他比現在多數巴洛克小提琴家還要節制。這表示在他的時代大家都如此，還是他格外保守？可惜我們沒有足夠錄音資料能佐證。

焦：整體而言，您怎麼看這四十年來的古樂或說「歷史資訊演奏」風潮的發展？

史：我不能以評論或批判的觀點說話，只能談自己的觀察與省思。「歷史資訊演奏」現在已獲得很大的成功，許多最保守的樂團也都開始參考古樂派的觀點，演奏也減少許多明顯的錯誤，這是可喜之處。然而如此成功並非沒有危險，危險就是我剛剛說的，認為只要用了巴洛克的弓，或只要和以往不一樣的演奏，有古樂演奏的外貌就好了。用德文來說，這叫「坐在兩把椅子上」，終究不可能安穩。我想態度非常重要。現在不少人遵循古樂奏法，只是為了政治正確，而非真心感受音樂應該如此，也無意研究相關知識。相較之下，我寧可聽孟根堡指揮的巴赫《馬太受難曲》——是的，他用了超大的樂團和合唱團，還有大量的彈性速度，非常「歷史不正確」，但那是真心有話要說，強烈個人化的藝術表達。就我個人而言，我心裡也有好多尚未解答的問題，而我一次又一次地問自己。藉由不斷自我提問，即使我仍然沒有答案，問題卻逐漸改變，變得愈來愈明確，逼近真正的核心。這個不斷發展的過程總是非常有意思。

焦：剛剛我們討論了樂器與演奏風格，那情感表現呢？您如何看待理論家所歸納出來的看法，認為古典時期作品開始有更多變的情緒，之前的創作則傾向一首作品維持在相同情緒之中？

史：這是非常籠統的說法。如此見解來自當時音樂教材中的美學觀點，而這又來自當時的哲學論述。然而大學裡的哲學教授，絕大多數不是音樂家，缺乏對音樂創作與演奏的知識。音樂是表演藝術，藝術呈現有時間因素，並不像繪畫作品完成後，看一眼就可知道大概，因此音樂藝術的整體性會以不同方式達到，不能和繪畫雕塑等等藝術相提並論。巴洛克音樂中很多作品的確都是一種情緒，但如此寫法不限於巴洛克時代。巴赫數量最多的創作是聲樂，當他要處理的歌詞中呈現不同情感或題目，比方說天堂和地獄，他的音樂必然會隨之變化，

不會是同一種情感。因此哲學家討論的，其實是器樂作品。也因為器樂討論起來簡單，只有聲音而不用處理歌詞，哲學家開始標舉器樂的價值，將其認為是最理想的音樂。之前的兩千年，音樂都和宗教或儀式有關，也多是歌曲，當然脫離不了文字。標舉器樂價值，其實是相當特殊的觀念，最早應該從十七世紀中的英國開始，這又和中產階級的興起有點關係。對於巴赫這樣以音樂侍奉上帝的人而言，他應當不會認同器樂是最理想的音樂。總而言之，我覺得這個看法和音樂哲學比較有關，和實際音樂作品的關聯性反而較低，即便它反映了一部分的事實。

焦：對於樂曲的速度指示呢？您如何決定一首作品的演奏速度？比方說貝多芬《熱情》第三樂章「快板但不過分」，究竟該如何拿捏？

史：當你對一部作品愈熟悉，對它的感受與直覺也會愈準確。當然這可能很個人化，但我不認為我們對速度的感受會差太多，對快板和慢板的解釋會過度不同。比方說徹爾尼為貝多芬許多作品標上節拍器速度指示，除了極少數例外，基本上都符合我們自發性的感覺，快板不會是慢速，即使我們不定義何謂快又何謂慢——我想這是好消息。這證明了幾世代以來，人類的基本感受仍然相去不遠，我們和過去的創作仍能直接溝通。

焦：您錄製了非常有趣的舒曼專輯，討論舒曼如何向巴赫致敬。您怎麼看浪漫時代作曲家向過去致敬與學習的方式？

史：舒曼是很特別的例子。至少同樣學習巴赫，他和蕭邦的出發點就完全不同。之前的作曲家，從小就接受良好的專業訓練，巴赫與莫札特堪稱箇中代表。天資高加上起步早，使他們獲得不可思議的音樂能力。舒曼不是，他的父親在小城開書店，舒曼幾乎是自學音樂，屬於西方史上第一批半路出家的音樂家。如此背景使他永遠不安心，不確定自己的專業能力。畢竟，他的同儕如蕭邦、孟德爾頌和李斯特，都

從小接受專業訓練。因此直到人生最後，舒曼都在學習。他是永遠的學生，永遠向巴赫等大師作品學。那時正好也是巴赫復興的時候，舒曼更有意願積極學習，尤其是對位。

焦：從浪漫時期開始，我們見到愈來愈多像舒曼這樣後來成為作曲家的人，您覺得這為音樂創作帶來怎樣的變化？

史：以舒曼的非凡資質，如果從小就接受專業訓練，必能嫻熟掌握傳統作曲規範，但作品或許也就會喪失某些原創性，至少絕對不會是我們現在看到的這個樣子，我覺得這是好現象。在舒曼出生後三年，有位作曲家起步更晚。他年輕時寫的作品，也不像是好作曲家的不成熟習作，而是根本看不出有才華可言，但最後，也是他讓音樂世界完全變了樣子——是的，他就是華格納。

焦：在訪問最後，您有沒有什麼話特別想跟讀者分享？

史：我沒有辦法給一個「結語」；我想我在不同時間、不同心情，對這個問題會有相當不同的回答。但可以說的，是我到現在都喜歡發現新事物，也想要主動找新東西研究。以音樂來說，走進音樂廳，聽一場曲目我完全不認識，甚至也無法預期的演出，對我而言是非常大的享受。我當然不討厭也不厭煩貝多芬《第五號交響曲》這樣的名作，但與其再聽它一遍，我更願意研究它的樂譜，然後把聆聽時間用來欣賞我不認識的創作。希望大家不要只反覆聽已經知道的作品，也能花時間欣賞完全未知的領域。如果不喜歡，音樂會你可離場，唱盤你可關機，並沒有什麼了不起的損失。可是一旦你發現了屬於你自己的愛曲，那絕對是無法比擬的快樂。

洛提 1959-

LOUIS LORTIE

Photo credit: Elias Photography

1959年4月27日生於蒙特婁，幼年跟鋼琴家須柏（Yvonne Hubert, 1895-1988）學習，13歲和蒙特婁交響樂團合作演出，15歲至維也納音樂院跟韋柏學習，後來也跟佛萊雪研習。他16歲與多倫多交響樂團合作，後更隨樂團至中國與日本巡迴演出。洛提曲目寬廣，唱片錄音等身，對莫札特、貝多芬、蕭邦、李斯特等更有深入鑽研，已錄製貝多芬鋼琴奏鳴曲全集並著手錄製蕭邦鋼琴作品全集，近年來也深入探索法國作品。他目前擔任布魯塞爾伊麗莎白皇后音樂學院（Queen Elisabeth Music Chapel）的駐校大師，亦擔任科莫湖音樂節的藝術總監。

關鍵字 —— 須柏、法國傳統、顧爾德、韋柏、維也納、中國演出（1978、1983年）、德國 vs. 奧地利、莫札特鋼琴協奏曲（第二十四、二十五、二十六、二十七號）、貝多芬（《第三號鋼琴協奏曲》、對後輩作曲家的影響）、李斯特（《B小調鋼琴奏鳴曲》、《巡禮之年》、晚年創作）、《帕西法爾》、豎琴、法朗克、德布西、維涅、聖桑、自由度、蕭邦（曲目安排）、生活平衡

焦元溥（以下簡稱「焦」）：可否說說您學習鋼琴的經過？

洛提（以下簡稱「洛」）：我的父母都不是音樂家，對音樂也沒有興趣，但我的祖母和外婆都會鋼琴，而且應該都很有才華，只是時不我予。我外婆16歲的時候參加鋼琴競試，考官說願意給她獎學金到歐洲深造。但那正值1929年經濟大蕭條時代，她必須到店裡工作以維持家計，鋼琴最後也成為回憶。我祖母倒是鋼琴家，但我出生時她已經癱瘓。她生了九個孩子，總是期待有人能有音樂天分。我爸是老么，她最後的希望，但還是事與願違。當我開始學鋼琴後不久，祖母就過世了，很遺憾她沒能看到我後來的發展。

焦：我想她在天上必然在微笑呢！您學鋼琴和外婆有關嗎？

洛：的確。我外公過世後，我爸媽和外婆一起住。我知道這在華人社會很常見，在西方社會則不然，老人多數住到養老院。但這個決定成爲我的幸運，我因此有機會看到外婆彈琴，她彈得眞好！我之前不知道她會演奏，立刻被迷住，於是也開始學。我由外婆啓蒙，後來她介紹我跟須柏女士學習。須柏先跟隆學，後來跟柯爾托學，到加拿大之後建立了柯爾托音樂學校，以柯爾托的教法辦學，是相當有名的鋼琴教育家。她出生於十九世紀，15歲考巴黎音樂院的時候，評審包括佛瑞，你就知道對她而言，德布西和拉威爾都是現代音樂。佛瑞後來很喜歡她的演奏，讓她首演了自己的作品。她的弟弟是有名的大提琴家 Marcel Hubert，兩人還爲拉赫曼尼諾夫《大提琴奏鳴曲》作紐約首演。對了，說到首演，我外婆聽了拉赫曼尼諾夫《柯瑞里主題變奏曲》的首演（在蒙特婁）。一如傳聞，那場還眞的有很多聽眾咳嗽呢！

焦：跟須柏女士如此「歷史人物」學習，您的感受如何呢？

洛：她傳承了法國傳統，包括曲目和演奏方式，觀點相當老派。這在以前可能覺得過時：比方說，她認爲巴赫只該在家演奏，不是音樂會曲目；但我現在不覺得這全然沒道理。我對巴赫作品很熟悉，但我也不想在音樂會彈，甚至不想用鋼琴，覺得該以大鍵琴演奏。

焦：在您成長的時候，顧爾德在加拿大是什麼樣的人物？是否對您也造成影響？

洛：其實沒有。他在1964年停止演出後也就幾乎不見人，成爲謎一樣的存在。我認識很多見過他的人，聽說過他不少故事，但也僅此而已。在我小時候，我不覺得他對加拿大的年輕音樂家造成什麼影響，他在歐洲反而更出名。

焦：您15歲後到維也納學習，這又是什麼原因呢？

洛：那時歌德學院常辦交流活動，有次請了維也納音樂院的名師韋柏教學。他的教法全然不同於我所熟悉的，對我而言非常新鮮、也是很大的震撼，對德奧作品的深入研究與解析手法也讓我大開眼界。雖然我在法語環境長大，但我畢竟是加拿大人，不是歐洲人，能夠以中立的角度來看各種歐洲文化，也能相對而言客觀地欣賞、比較各種派別，沒有預設立場。因此當韋柏邀請我到維也納跟他學習，我沒想多少就決定去了。但很可惜，我跟他學了不到兩年，他就因心臟病猝逝，我也就回到加拿大。

焦：您回加拿大後很快就建立名聲，18歲還和戴維斯（Andrew Davis, 1944-）指揮多倫多交響樂團至中國演出。那是非常特別的時代，可否說說那次演出的經驗？

洛：那是1978年，我第一次擔任國際巡演，演奏李斯特《第一號鋼琴協奏曲》。那時四人幫才垮，文革剛剛結束，一般聽眾對古典音樂甚至西方音樂都完全無知，年輕人更是沒聽過。但他們仍然好奇，充滿了興趣。我見了些年輕學生，去參觀他們的宿舍，看他們從抽屜裡和床底下，拿出輾轉得到、從香港偷運而來的古典音樂卡帶給我看。那情景讓我很受衝擊，至今歷歷在目。

焦：根據資料，那時音樂會在體育館舉行，可見真有那麼多好奇的聽眾。

洛：體育館可容納1萬8千名觀眾，但我想實際聽到這場演出的，大概超過5萬人──那場音樂會我們演了三首曲子，很多觀眾大概都商量好了，一張票三人分，一人聽一首。那場演出真的像是球賽，觀眾進進出出、從不間斷，非常熱鬧。

焦：後來您在 1983 年又到中國演出。

洛：那次開了獨奏會也和上海愛樂合作協奏曲，同樣是非常特別的經驗。不知出於什麼原因，或者單純和外界隔離太久，樂團那時的奏法和西方相當不同，連調音都低了四分之一。我在上海彈的鋼琴是中國在文革後購買的首架新鋼琴；那是阿胥肯納吉挑的，真是很好的樂器。但我也在廣州彈到至今遇過最糟糕的鋼琴——高溫、潮濕、沒人彈加上缺乏保養，你可以想像會是什麼樣子。能親眼目睹中國四十年來的變化，實在感觸很深。我尤其高興的，是中國有非常多傑出女性指揮，這在西方仍然少見。

焦：您出生在法語環境，但後來的演奏事業以蕭邦和貝多芬為曲目重心。在維也納的生活與學習，是否改變您對德奧作品的觀點？

洛：學習德文，在維也納生活，認識其城市氛圍與居民習性，確實讓我了解很多。我們常把「德奧」連在一起，但對我而言，這兩地相當不同。北德樂團就很難抓到維也納圓舞曲的神髓與彈性，而我聽過最糟糕的莫札特，很多都出自德國指揮——他們過分嚴肅，老是把莫札特當成貝多芬，抓不到他的玩興和神采，那種音樂像是舞蹈、會飛起來的感覺。貝多芬的音樂總是衝突與解決，但衝突好像都在莫札特的音樂之外。這是最平衡，對靈魂最好的音樂，難怪那麼多人認為是最好的胎教與幼兒音樂。我很喜愛莫札特的鋼琴協奏曲，永遠不厭倦，但真正能「玩」莫札特的指揮，實在太少了。

焦：那您怎麼看莫札特《第二十四號 C 小調鋼琴協奏曲》呢？

洛：這的確是很難對付的作品。我們還是可以見到莫札特天馬行空的揮灑，但音樂又有悲劇感，演奏者必須同時呈現這兩者。但我覺得挑戰更大的，是第二十五、二十六和二十七號，這最後三首鋼琴協奏曲，尤其是第二十五號：它的曲調不是很鮮明，音樂寫作比較抽象，

一般人不是很容易理解。此外，它們現在不常演出，樂團不熟，彩排時常有問題。這造成惡性循環，演出機會又更少。

焦： 在第二十四號 C 小調首演後，莫札特失去很多聽衆，有人認爲第二十五號是妥協之作，但對您而言顯然不是如此。

洛： 我覺得莫札特不是妥協，而是開始不在意聽衆了。這時他基本上也已不在公衆面前演出，這三首似乎是爲自己而寫的作品。第二十五號第一樂章以連續大和弦開頭 —— 這居然是第一主題，完全不像他之前的作品。莫札特在想什麼？難道他在想未來，已經預見貝多芬的出現嗎？第一主題中還有三短一長的音型，難道這是《命運交響曲》的靈感？很多人說第二主題像《馬賽曲》，但此曲完成於1786年底，《馬賽曲》1792年才寫成，兩者不太可能有關，這個主題完全是莫札特自己的。第二樂章非常半音化，音域也很極端，我覺得是非常實驗性的寫作。第三樂章旋律百轉千迴，卻有一種對自己說話，彈給自己聽的感覺。

焦： 第二十六號《加冕》現在較少演出，但以前很受歡迎。

洛： 因爲它很炫技，琶音上下來回，聽起來像是練習曲。但光呈現樂曲素材並不足夠：它和貝多芬《三重協奏曲》一樣，都是爲大場合、大事件而寫，是性格相當外向的作品。莫札特在此會這樣寫定音鼓和小號，不是沒有原因。演奏者必須掌握住它的劇場感與堂皇氣派才行，不能彈得學者氣。顧爾達的演奏就非常精彩，招搖得恰到好處。

焦： 第二十七號又是和第二十六號截然不同的作品。

洛： 它的音符少很多，尤其第一樂章第二主題，根本沒有什麼音，而這居然是協奏曲。莫札特創造出非常私人的親密感，又彷彿已在天上漫步。

焦：就演奏技術而言，莫札特最難的鋼琴協奏曲是哪一首呢？

洛：當然還是第二十二號。可惜樂團往往不知道，只給很少的排練時間。第十九號的第三樂章也頗難，果然當年和第二十六號一起在神聖羅馬帝國的雷奧波二世（Leopold II, 1747-1792）加冕儀式上演奏，真是用來炫技的作品！

焦：很期待您也錄製莫札特的鋼琴協奏曲。

洛：我對莫札特鋼琴協奏曲永遠不嫌煩，但我不確定用現代鋼琴演奏是否適合。對如此創作，現代鋼琴一下手就已經太大聲又太重了，無法真正呈現我要的感覺：那像是嘴角上揚的幅度，稍微多了一點就不是微笑。用現代鋼琴和樂團，對我而言也不是很能表現這些協奏曲的室內樂性格。在沒有找到能完全說服自己的方法之前，我還是先錄別的吧！

焦：您錄音眾多，包括貝多芬鋼琴奏鳴曲全集，想必這也是在維也納打下的基礎。

洛：我在2001年9月至10月這一個半月內，演奏完貝多芬鋼琴奏鳴曲全集、小提琴與鋼琴奏鳴曲全集、大提琴與鋼琴奏鳴曲全集，以及五首鋼琴協奏曲。這是我做過最大的計畫，這貝多芬之旅也讓我看清楚他的諸多面貌，看到他從莫札特學了多少東西。他的作品有無盡的奧妙，《第四號鋼琴協奏曲》我已不知道彈了多少次，每次演奏仍像第一次一樣，永遠有新發現和新想法，永遠能從中看到更多可能。

焦：剛剛討論了莫札特的《C小調鋼琴協奏曲》，我覺得貝多芬的《第三號C小調鋼琴協奏曲》，正是受莫札特影響之作。它們的寫法很不一樣，第一樂章的音樂材料更是正相反；但也因為是正相反，似乎顯示貝多芬是刻意要走和前輩不一樣的路。

洛：正是。莫札特的《C小調鋼琴協奏曲》非常半音化，在C小調與升F小調之間遊走，但貝多芬就以C小調音階，完全以主和弦與屬和弦來建構他的C小調鋼琴協奏曲，鋼琴甚至還以C小調音階開場，好像就是要說，看看我能夠以最純粹方正的C小調，寫出什麼不一樣的東西吧！此曲還真的很不一樣，首尾樂章宛如交響曲，是第一首交響曲性格的鋼琴協奏曲，但第二樂章又有完全如室內樂的寫作，仍然呼應前輩手法，實在精彩。

焦：您怎麼看貝多芬對後輩作曲家的影響？

洛：他成為神格化的人物，只是大家以不同方式回應。李斯特改編舒伯特和蕭邦的歌曲都會更動旋律，諸多歌劇改編曲也有相當的自由度。他對此完全自知，根據紀錄，他在學生面前改編了巴赫的作品，說：「今天的版本會比昨天要忠實原作。」可見他清楚自己做了什麼。但面對貝多芬，李斯特卻極為忠實，好像更動就是褻瀆神明。不過貝多芬把奏鳴曲式寫到登峰造極，後輩作曲家多數只能繞開，李斯特和華格納就是最好的例子。由此觀之，布拉姆斯面對的挑戰其實更難，要以奏鳴曲式和貝多芬直接交鋒，但他真的也寫出自己的一家之言。

焦：您怎麼看李斯特的《B小調奏鳴曲》？您會以什麼方式詮釋？

洛：這是李斯特式，但也非常華格納式的作品。形式不是李斯特的強項，但此作真有不凡的構思與設計。至於詮釋，很多人以浮士德傳說解釋，但我想這只是可能之一，就像你可以用非常多角度詮釋華格納的《帕西法爾》一樣。

焦：您在2010年錄製了《巡禮之年》全集，可否談談對這部作品的看法，特別是《第三年》？

洛：這是時間也是空間的旅程，我常在一場音樂會彈完全集，具體而微地走過一位作曲家的人生，從意氣風發的年輕歲月，到晚年神祕孤寂的內心。《第三年》的音樂材料很不尋常，表達方式也很抽象，但沒有一般人想的難以理解。之所以會乏人演奏，我想還是因為作曲家是李斯特——如果換成別的作曲家，大家對風格沒有預設，或許也就很容易接受。李斯特晚年不像以前常旅行，但仍然往返羅馬、威瑪和布達佩斯這三城之間，而這就是《第三年》的內容。也在這《第三年》，我們看到華格納從李斯特身上學了多少東西。此外，我這幾年來常住義大利，最近在科莫湖辦了音樂節。對義大利與義大利文的熟悉，也的確讓我更能體會李斯特在《巡禮之年》關於義大利的內容。

焦：李斯特最晚年的作品，筆法極其簡約精練，您怎樣看這樣的音樂？

洛：從個人來看，李斯特在最晚年找到了去除一切外在，最核心、最簡約的表達方式；從音樂史來看，他預見的不是下一步，而是下下一步。或許他完全可以預見華格納造成的影響，以及走向世紀末、愈來愈誇張龐大的表達方式，於是早在所有人之前就寫出對此的反動：在法國，莎替的作品完全可說是反華格納也反德國；在奧國，魏本也可說是對布魯克納和馬勒的反動。當我們看莎替和魏本那種精省的音符，很難不想到晚年的李斯特。

焦：如果沒有李斯特〈艾斯特莊園的噴泉〉，大概也很難出現拉威爾的《水戲》。

洛：的確。但我也覺得，那是那個時代作曲家終究會想到的和聲，而且影響可能來自豎琴。這個樂器在十九世紀後半又有一波發展，作曲家愈用愈多。華格納《帕西法爾》結尾的豎琴，或許正預示後來的印象派。德布西對華格納可謂了解甚深，早期作品尤其可見華格納的影響，但他最後成功將其轉化為自己的音樂語言。

焦：關於德布西，我愈來愈覺得，法朗克對他的影響也很大。很多聽來像是華格納身影之處，也可能來自法朗克。

洛：我同意。我最近在彈德布西《海》的鋼琴重奏版，練到某個地方，我突然大笑：「這根本就是海灘上的法朗克嘛，和聲完全一樣！」不只如此，若是看德布西《弦樂四重奏》與《海》，主題在各樂章出現的方式，也可見法朗克循環曲式的身影。我近來有計畫地研究、錄製法朗克學生的作品，獨奏、協奏和室內樂都有，包括勒庫（Guillaume Lekeu, 1870-1894）和丹第，對這一派手法愈來愈有心得。我也探索法國在世紀之交的創作，包括佛瑞與梅納德的室內樂。不過我最喜歡的是維涅（Louis Vierne, 1870-1937）的創作，那是我最驚喜的發現。

焦：您也考慮錄製聖桑的作品嗎？

洛：我正在錄他的鋼琴與樂團作品全集。我現在知道為何沒人彈第一和第三號鋼琴協奏曲了——實在難得可怕，充滿一堆八度，還得用那麼快的速度！第一號的第三樂章，賀夫的演奏是唯一彈得夠快、結尾也沒放慢的版本，只是在結尾段他沒有照彈譜上的八度。我心想這是作弊嘛！等到我自己錄，發現這段如果要維持快速，真的不改不行。對我而言，這是一慢就會失去效果的音樂。但用裝置厚重的現代鋼琴，實在難以彈出那樣的快速。

焦：您和賀夫的演奏有一點很像，就是即使在最快的速度中，仍能展現迷人的自由度，並不流於機械化。

洛：感謝你的讚美。自由度非常重要，很可惜現在就連歌劇演出，包括非常著名的歌劇院，節奏都愈來愈僵硬死板。樂團像是大型機器而非大型室內樂，獨奏家與歌手也逐漸變成機器，真不知道是怎麼了。

焦：德慕斯曾半開玩笑地說，音樂分成兩種，一種是1808年以前，另

一種是1808年之後的——因為馬伊澤爾（Johann Nepomuk Maelzel, 1772-1838）在這年發明了節拍器。

洛：有次我和某名指揮合作蕭邦《第一號鋼琴協奏曲》。我們先排練第三樂章，我才彈了一小節，他就喊停，說我沒有照譜上的節拍器速度演奏。我非常驚訝有人會這樣說，還是演奏蕭邦呢！但他居然非常堅持，非得要團員找個節拍器出來。結果一量，發現我演奏的速度，和譜上的節拍器指示根本一樣。他沒道歉，又自顧自地演奏下去，但我真不知道他在比劃什麼——所有拍子都很僵硬，音樂只有垂直的面而無水平的線，沒有彈性可言……。唉，這人還是歌劇指揮呢！現在已經淪落到這種時代了嗎？音樂最神妙之處，就在於演奏音符並不足夠，必須要掌握音與音之間的微妙；拍子與拍子中間可以規律，但中間更有無限種可能。這一切必須透過感知來理解，是吸收理論、讀取符號，將之完全內化之後發出的真誠表達。

焦：很遺憾地說，現在多數聽眾對此也不以為意，甚至覺得機械性的演奏才是好，才「準確」，即使那樣的演奏只有音符，沒有音樂。

洛：不幸的是你真說對了。我前些日子看到某年輕鋼琴家要和知名樂團演奏——他曾是我的學生，是班上最糟的一個，演奏非常僵硬。我能理解為何他可以在國際比賽得到名次，因為他不會演奏錯音，但我很訝異他之後居然發展出演奏事業。「或許他有所改變，抑或進化出另一種層次？」出於好奇，我去聽了那場演奏，但他才彈了不到一分鐘，我就後悔了。我只能說，我很高興他在個人簡歷裡，沒有把我的名字放上去。

焦：說到蕭邦，您也錄製他的諸多創作，現在也正進行全集，還有別出心裁的曲目安排方式。

洛：蕭邦是永在我心的作曲家。唱片公司的確希望我能錄製全集，但

我對許多馬厝卡舞曲仍有顧慮──我想我至少必須到波蘭住一段時間，讓自己感受波蘭文與波蘭文化，找到演奏馬厝卡以及波蘭舞曲的感覺才行。至於曲目安排，除了《練習曲》我常在音樂會演奏全集，我不會把蕭邦的同類創作合併放在同一場音樂會，比方說四首《敘事曲》和四首《詼諧曲》；它們各自都很好，放在一起就很怪，至少要以其他作品隔開，我的蕭邦專輯也以這個方向進行。

焦：您認為蕭邦《二十四首前奏曲》也是可以分開演奏、改變順序或演奏選曲的創作嗎？

洛：可能很多人會不同意，但我認為完全可以，而每個人的想法和做法都會不同。即使我演奏並錄製了《二十四首前奏曲》，有時我也覺得蕭邦的順序帶來相當的限制。他的樂曲多數是為一小群聽眾而寫，最好在私人、至少是小型音樂廳演奏。當然現在多半不會是這樣的演奏條件，所以大家演奏出來的蕭邦，性格也在調整，從親密的私人分享變成公眾演說。但不是所有蕭邦創作都適合如此轉變，《二十四首前奏曲》中不少樂曲就是如此。

焦：非常感謝您分享了這麼多。最後想請教您，您有忙碌的演出、錄音、教學行程，現在還舉辦音樂節，但仍然保持工作與休憩的平衡，演出排練前幾日就到，參觀名勝古蹟或拜訪博物館，這真的很不容易。

洛：我確實努力追求生活的平衡。我很幸運我的名聲是不斷積累而成，也不是超級明星，可以充分做我自己。很多樂界大明星，無可避免被名聲影響，到了一定年紀就動輒得咎，不相信自己原本表現音樂的方法。當然他們很多也有成為大明星的能力，但如果一切來得太早又太容易，又是不斷精進的演奏家，到後來也的確很容易鑽牛角尖。不信任簡單的答案是好事，但追求過分複雜的解法，也是不必要的執迷。然而，或許也要經過「見山不是山」，最後再「見山是山」，才能成就更偉大的藝術。就讓我們祝福這些藝術家吧！

賀夫

1961-

STEPHEN HOUGH

Photo credit: Grant Hiroshima

　　1961年11月22日出生於赫斯渥（Heswall），賀夫曾就讀於曼徹斯特的皇家北方音樂院與紐約茱莉亞音樂院。他於1978年贏得BBC電視年度青年音樂家競賽，1982年贏得賈德獎（Terence Judd Award），1983年於紐伯格鋼琴大賽（Naumburg International Piano Competition）奪冠更讓他開展繁忙的演奏事業至今。賀夫的錄音等身，主流曲目和罕見作品皆有驚人表現。除了名列當代最傑出的鋼琴家，他在學術、作曲、改編曲和寫作也有不凡成果，曾獲第六屆國際詩歌大賽（International Poetry Competition）首獎。由於才華洋溢且成就卓著，賀夫於2001年獲頒麥克阿瑟獎（MacArthur Fellowship）以表揚其非凡貢獻。

關鍵字 —— 葛林、溫頓、茱莉亞、比賽、英國鋼琴學派、馬泰、鋼琴製造業、學習作品、錄音、拉赫曼尼諾夫、詮釋、霍洛維茲、傳統、布拉姆斯《第二號鋼琴協奏曲》、不確定感、創作中的異類（法朗克、聖桑、《伊貝利亞》）、樂譜更動、柴可夫斯基、滑奏、俗氣、幽默感、寫錯調、貝多芬（第一、二、四號鋼琴協奏曲）、改編曲、郭多夫斯基、布梭尼、李斯特、時間管理、溝通

焦元溥（以下簡稱「焦」）： 第一個問題：我該怎麼稱呼您？Hough該如何發音？

賀夫（以下簡稱「賀」）： 發" ha-f "，ough的發音和tough（強悍）相同。

焦： 好的，賀夫先生。可否談談您的學習過程？

賀： 我6歲開始學琴。我從小對音樂就有強烈的感覺，一接觸到鋼琴

似乎就再也和它分不開，一生似乎也就決定了。我父母並非音樂家，但相當支持我。當我開始學琴，家父甚至自己學著欣賞古典音樂。他買了很多唱片和書籍，認真了解鋼琴演奏與音樂，最後不但能通曉大部分鋼琴曲目，有時還能就演奏風格而認出演奏者！我最早跟當地老師學習，真正對我有啓發性的則是莎德—利普金（Heather Slade-Lipkin）女士。她是我們家的朋友，那時就讀曼徹斯特皇家北方音樂院，也是我後來學習之處。

焦：之後您跟隨葛林（Gordon Green, 1905-1981）和溫頓學習，可否談談他們的教法？

賈：他們可說是完全不同的人物。葛林是典型英國知識分子，個性開朗、活潑幽默，總叼著一柄菸斗談笑風生，開懷暢飲啤酒。他的教法很自由，政治立場也是激進左派。我10歲就跟他學，是他收過最小的學生。他那時還堅持我的父母其中一位一定要陪我上課，怕我不能完全了解他的想法。葛林對學生採取「有機式」教法，就像農夫讓馬鈴薯自然成長而不刻意施肥，更不揠苗助長。他讓學生自然發展音樂思考，常說他不管我現在彈成什麼樣子，他關心的是我十年後的演奏與音樂。隨著年紀漸長，我愈來愈能體會葛林教學的珍貴之處。現在很多老師的教學，其實是把學生變成他們自己，像體育教練修整每個動作，務求所有細節必須完美無缺。對體育比賽來說這有其道理，但音樂從不是以分數來論高下。許多「完美演出」背後卻見不到演奏者的音樂思考與個人特質，因爲那些句法全是老師的。在這樣的學習環境久了，自然無從獨立思考，無法了解自己的音樂主張。我很幸運能在人格成長期遇到葛林這樣開明自由的老師，他的教法雖是無爲而治，卻讓我找到自己。

焦：很多鋼琴比賽其實是鋼琴老師在比賽。不過，學生彈得好，老師就出名，葛林難道不在乎名聲嗎？

賀：他正是這種完全不在乎虛名的人，只在乎學生是否彈得好，能否有自己的思考和個性。事實上他痛恨比賽，痛恨到我只要跟他提起，他就生氣。為了得名，很多參賽者只想著如何討好評審，如何設計有利曲目，但這和音樂無關，更和藝術家性格發展無關。很多鋼琴家的音色沒個性，音樂沒主見，這些老師的我執（ego）得負上相當責任。葛林要我去聽音樂會，去美術館，去閱讀，去思考，去成為好的音樂家，發展成健全的人，參加比賽則和這些人格發展不見得相符。我跟葛林學到17歲；那時他身體不好，最後也因此過世。

焦：也因此您改向溫頓學習。唐納修說溫頓原本是波蘭人，二次戰後遷居英國，把自己的姓都改了。

賀：這是一個謎。溫頓是害羞內向、非常神祕的鋼琴家，沒有人知道他的過去。他在二戰前是傑出鋼琴家，17歲就錄製唱片，有很多演出；二戰後他似乎完全變了一個人，醫生則說他不能再演奏了。有人說他進了集中營，有人說他受到虐待，但沒人確切知道究竟發生了什麼，他也守口如瓶。我有次拜訪溫頓，和他聊天時試探性地詢問他的過去，他還是什麼都不肯透露。我想他一定在戰爭中經歷過非常可怕的事，而他自我治療的方法，就是徹底遺忘。

焦：您跟溫頓學到什麼？

賀：葛林給我極大自由，對技巧並不特別要求，溫頓正好補足這一點。他對技巧要求相當嚴格，不容許任何馬虎。他要學生仔細思考手指移動的運作、在琴鍵上轉換位置的過程，找出最適合的演奏方式，確保演出的準確無誤，也要求每一音的完美。我很慶幸能在技巧養成的關鍵時期得到他的教導，他也啟發我發展出屬於自己的技巧系統。

焦：您19歲到茱莉亞音樂院跟馬庫絲學習，但並未久待。

賀：我在茱莉亞交到不少好朋友，可是我不喜歡那裡的學習環境，馬庫絲對我的影響也很有限。她非常堅持自己的見解，教學法也很狹窄。我想她在一些俄國浪漫曲目上有自成系統的心得，但她往往將這種厚重浪漫風格沿用到其他作品，讓所有作曲家變成同一副德性。我並不同意她的見解與教法，現在已幾乎完全忘掉她的教導。她在樂曲中通常只能看到黑與白，要非常明確的解釋，然而這世上更有朦朧光影，我只能自己探索。音樂不是非悲即喜，也不都直接明確，而是常充滿混合、模糊、曖昧，甚至互相衝突的情感。隱約暗示而不把話說明，舒伯特尤其以此聞名，這也是音樂最微妙之處。所謂「語言停止處，音樂開始時」，正是因為這些情感之纖細微妙甚至無法用語言表達或定義，藝術家才用音樂來訴說。

焦：您19歲進入茱莉亞，21歲就在紐伯格大賽得到冠軍而開展演奏家生涯。您怎樣回顧這一段經歷？

賀：現在很多學校對學生的態度就是要他們參加比賽、得大獎，期待成名。恕我直言，這真是大錯特錯。學生到學校是為了受教育，不是為了參加比賽。如果沒受到好的教育，得名又有什麼用？演奏事業如何能長久？很多天才作家約17歲就一鳴驚人，但之後呢？就算出版商一口氣簽下十部小說合約，他能寫出什麼呢？有何思想、見解可以表達？這種曇花一現明星故事層出不窮，比賽往往也是如此，只可惜很多人到現在都沒想通——或者，他們只要曇花一現。

焦：我完全同意。得名實非成功保證，雖然那麼多人還是汲汲營營於比賽。

賀：很多著名鋼琴家還不是從比賽成名。當然這其中有很多屬於運氣，但真正有長久事業的演奏家，幾乎都是認真於音樂藝術的終身探索者。比賽只能給你短暫的明星光環，如果你沒準備好，機會也就沒了。贏紐伯格大賽其實完全不在我的計畫之內：我正在念博士班，本

來想等到25歲才開始參加比賽，28歲展開演奏事業。怎知突然間我就不再是學生了，馬上要跟芝加哥交響和費城樂團合作。我很慶幸我終究能接下這些邀約，每季提出新曲目，但很多人不是。比賽得名後的演出，通常都能成功，但接下來呢？還有多少曲目可彈？還能應付多少獨奏會？有時間和能力去練新曲目？這才是最根本的問題。對沒準備好的音樂家而言，得獎反而是最糟糕的事。年輕音樂家在參賽前應該自問：我已經準備好得名了嗎？

焦：就您的學習和見聞，您認為有所謂的「英國鋼琴學派」嗎？

賀：就我的學習經歷而言，我倒不能算是英國鋼琴學派的產物。溫頓是許納伯和羅森濤的學生，前者又是雷雪替茲基的學生，後者則師事李斯特，可說是自徹爾尼以降的歐洲學派一脈相承。葛林師承派崔，派崔則是布梭尼的學生，也極具歐洲傳統。我不認為真有所謂的「英國鋼琴學派」；如果有，其特色也會是英國鋼琴家能自由掌握各作曲家與風格。

焦：倫敦向來是表演藝術重鎮，英國鋼琴在十九世紀也扮演舉足輕重的角色。有豐富的表演活動和鋼琴製造業，為何英國還是沒有形成特定風格的演奏學派？

賀：因為那是國力與財富的結果。十九世紀英國仍維持工業革命後的發展，這也帶動鋼琴製造業，就像今日汽車製造業一樣。日不落國的財富吸引藝術家到英國表演，但這和音樂或教育的關係並不大。我認為形成學派的關鍵仍在作曲家，法國和俄國鋼琴學派都與作曲家與鋼琴家的互動有關，更不用說許多傑出作曲家本身就是偉大鋼琴家。英國在這點上就極為不足，在二十世紀前的確沒有什麼大作曲家，普賽爾（Henry Pucell, 1659-1695）之後就是艾爾加（Edward Elgar, 1857-1934），自然也就沒有所謂的學派。不過值得注意的，是二十世紀初期的英國作曲家多半出身教會，像是艾爾加與封‧威廉士（Ralph

Vaughan Williams, 1872-1958），他們對管風琴的熟悉度更勝鋼琴，也多少帶進一些管風琴的音響與音色思考到鋼琴音樂。另外直到美國崛起，英國一直是最重要的移民前往國。因為移民 —— 當然也有殖民的影響 —— 英國也接受了各式文化，形成開放的藝術氛圍，或許也是英國未形成特殊學派的原因。我確實覺得英國鋼琴家之間存在些許相似風格，但彼此差異仍然很大。這有點像是布梭尼、米凱蘭傑利和波里尼之間的比較：他們都有一種冷靜且高度修飾的技巧與風格。我們可以感覺到其中的一脈相承，卻難以說他們形成某一學派。

焦：然而英國終究迎頭趕上，在二十世紀上半就培育出許多傑出鋼琴名家。

賀：你所說的現象基本上來自馬泰（Tobias Matthay, 1858-1945），他可說是英國鋼琴學派的創始者，在1900年創辦學校以推廣他的教法，也培育出柯爾榮、琳裴妮、海絲、喬依絲（Eileen Joyce, 1912-1991）等等名家。我覺得有趣的是馬泰是猶太人，柯爾榮和海絲也是，甚至神童出身的所羅門也是。或許正是他們的猶太背景，使其得以擁有超越地域限制的宇宙感，從猶太文化中得到英國所失的傳統，表現深刻的音樂。像是海絲，她的演奏可說是極為德國。此外，學派也不能完全解釋其中鋼琴家的演奏風格，李希特的風格就不屬於所謂的俄國學派。

焦：剛剛提到鋼琴製造業，我知道您對鋼琴很有研究，可否談談您對當代鋼琴的看法？

賀：說實話，我滿失望。它們製作技術精良，聲音乾淨，但就是缺少個性，像是電腦而非藝術品。我對二十世紀之交的鋼琴最感興趣。我們現在對十八世紀的鋼琴了解很多，還有像畢爾森與列文等等演奏這類鋼琴的名家，但我們對十九世紀中期之後的鋼琴反而了解不深，像是李斯特和布拉姆斯的鋼琴與其寫作的關係。以前的好鋼琴都有獨特

個性，讓鋼琴家可以塑造出表現自己個性的句法，我就非常懷念舊的貝赫斯坦和史坦威。現在的鋼琴擊鍵裝置重，聲音也太直接，讓人難以在鋼琴上馳騁自己的夢想。羅森濤可以彈出極其美麗的輕盈樂段（leggiero），但我讀他的書信，他說他無法在史坦威上做到，只能在那時的貝森朵夫上達成。費利德曼喜歡布呂特納，指下旋律宛如雲一樣飄浮，而這較難在很重的擊弦裝置與鍵盤上達到。此外，由於鋼琴是聲音彈出後就立刻開始消失的樂器，鋼琴製造廠努力的方向一直是維持聲量、盡可能延長聲音。但我懷疑這樣的方向總是好的，或許有時候聲音消失快速反而更好。比方說拉威爾的〈水精靈〉，與其聽到厚實、延續長的聲響，我想輕薄、消失快速的琴音更能表現出蒼白且脆弱的美感。美的聲音不見得要厚，蕭邦和德布西的鋼琴寫作尤其如此，我們需要好好思考這點。

焦：您自己用什麼鋼琴？

賀：在這個時代，我還是喜歡史坦威。就平均水準而言，多數的美國史坦威比不上德國史坦威，可是總是有少數的美國史坦威能達到出類拔萃的水準 —— 我想那是當今最好的鋼琴了。我在紐約和倫敦各有一架史坦威，也曾擁有一架波士頓的雀可凌（Chickering）。它可說是昔日鋼琴輝煌年代的見證，是世上最好的鋼琴之一。

焦：除了精湛技巧，您最讓人佩服之處，在於得以優游各作曲家而都提出動人詮釋。請問您如何學習並思考一首新作，特別您還以罕見曲目聞名。

賀：對於不同作曲家要用不同方式處理，最根本的還是仔細研究他們的作品，一定可以在作曲家的標示中讀出他們的個性與想法。如果讀一首不能確定，就去讀十首、一百首。舉例而言，貝多芬給予指示的方式就和李斯特不同。貝多芬的創作是構思縝密的建築，演奏者不能隨意改變他的指示，因為牽一髮而動全身，些微隨意就會造成整體結

構的失序。李斯特則是另一回事。他絕大多數作品都是即興演出後的精鍊，甚至結構巧妙的《B小調奏鳴曲》可能也是源自一次精彩即興。他的指示法雖然明確，但沒有貝多芬嚴格，也給予更多自由發揮空間。我們也能從樂譜得知作曲家的創作精神。以蕭邦爲例，他的旋律風格終其一生似乎沒有太大改變，作曲風格卻愈來愈對位化。《夜曲》從作品九以旋律爲主，愈到晚期就愈見巧妙內聲部，更有豐富對位。如此發展正顯示他對巴赫和莫札特的終身熱愛，演奏者如果能看清這點，也就能掌握他的語法，了解如何表現他的古典風格。像是霍夫曼演奏的蕭邦彈性速度工整，而且強化特定內聲部，就是在表現蕭邦的作曲手法。他所表現的內聲部並非隨意而爲，而是根據對位法原則依寫作手法表現。

焦：您從錄音中得到什麼？

賀：我喜歡聽1920、30年代的鋼琴家錄音，不是模仿，而是從中得到那個時代演奏風尚的一般通則。我所喜愛的鋼琴家中，拉赫曼尼諾夫、費利德曼、柯爾托等各自不同，但我們還是可以從其句法和彈性速度感受到一些相似的演奏風格，也可進一步研究他們處理音樂的道理。拉赫曼尼諾夫的演奏就很兩極化；他不是單刀直入，就是非常自由浪漫，很少介於兩者之間。這給我很多啓發。現今的拉赫曼尼諾夫詮釋，總是經常性地使用彈性速度，導致音樂非常鬆散——這根本就不是他的風格！我並不是說我們要複製拉赫曼尼諾夫的演奏，而是必須正視他的演奏風格。

焦：您的拉赫曼尼諾夫鋼琴協奏曲全集正是這樣的傑作，第三號不但彈得深得作曲家的演奏神髓，速度還超越全盛時期的霍洛維茲。

賀：拉赫曼尼諾夫向來喜愛快速，他的演奏正說明這一點。他的快並非機械式的快，而是具有明確的方向，在快速中不斷推動音樂前進。我非常喜歡這種風格，也希望能表現這種風格。

焦：您會比較演奏家的詮釋嗎？

賀：偶爾，但也是在我學完一部作品之後。我學習的方式是直接研究樂譜，過程中盡可能不要聽其他人的詮釋，在不受影響的情況下建立屬於我的觀點。我喜歡長時間的準備，通常在演出一年前開始研究。我把新曲學習分成很多階段。第一階段我會仔細讀譜，建立詮釋也設計指法，同時關注思考面和演奏面。我用不同顏色的鉛筆，把詮釋構想、需注意的內聲部，甚至練習方法都寫在譜上。我對作品了解愈透徹，演奏也會愈得心應手，即使不彈多年也能輕易上手。仔細研究之後，第二階段就得適度抽離，讓自己能保持新鮮感。這一點很重要。即使是練習，我也很少從頭開始練到尾，而是分段分樂章練。我發現很多人演奏奏鳴曲式作品，呈示部總是比再現部好，因為他們總是從頭練，花太多時間在呈示部，到再現部已經情感疲乏，又因為音樂素材相同而導致演奏水準滑落。保持新鮮感的另一用意在於用不同角度思考，永遠對演奏、對音樂保持好奇，嘗試各種解決問題的可能。

焦：對於和您觀點不同的演奏呢？

賀：我想偉大藝術家總能提出截然不同的觀點而能自圓其說。我對於我的見解和詮釋有相當強烈的堅持，然而有時我也會聽到和我完全不同，甚至也不是我喜歡的詮釋方式，但我仍覺得那精彩絕妙。李希特就是最好的例子。他的演奏並不接近、也不親近我的想法，但我必須說我實在喜愛他的演奏！

焦：您的演奏每每都能提出嶄新見解，這是在準備過程中的思考方向嗎？

賀：不。如果是刻意而為，往往落於標新立異，演奏也不自然。我的態度是永遠讓自己回到原始狀態，直接面對樂譜。現在很多學生學曲子第一件事不是研究樂譜，而是聽錄音。我真不覺得這是好方法。聆

聽自己的聲音，自然能有新表現，因爲每個人都不同。如果我發現我的詮釋和前人相同，我也不會因此改變。因爲我不是去模仿，而是提出我的詮釋。

焦：不過在錄音時代，我們大概無法逃離前人影響，對於某些幾乎已被定型的標準曲目，像柴可夫斯基《第一號鋼琴協奏曲》和普羅高菲夫《第三號鋼琴協奏曲》，我記得您說過您一直在思考不同的表現方式，或是在柴可夫斯基第二號這樣至今仍不是流行曲目的作品，在開頭就彈出霍洛維茲於第一號所達成的效果。

賀：如你所說，我們沒辦法逃離前人的影響。我聽柴可夫斯基第一號，腦海中一直有霍洛維茲的回音。我就是喜歡他那種帶著電、著火一般的感覺，從第一個和弦開始就很刺激。不只彈大聲如此，即使彈小聲，他也能給你這種刺激。就像我開車喜歡聽到引擎發動的「喀拉」聲，希望感受催送油門的興奮感；或如有魅力的演員，一上台就能吸引目光，即使他的台詞是「請給我一杯茶」。不過關於第二號的開頭，我錄音中彈得極快，但和尼爾森斯（Andris Nelsons, 1978-）合作過後想法有點改變，或許仍有其他可能。至於普羅高菲夫第三號，啊，這首堪稱鋼琴協奏曲中的iPad——運行流暢、效果極佳、非常厲害，但你只能開機、關機、使用，一切都照設計者的想法，很難更改什麼。我的確一直在想，是否有可能在比較慢的速度下，用類似《彼得洛希卡》的芭蕾舞概念來表現呢？這其實來自作曲家本人錄音給我的靈感；他的演奏相當自由且優雅，一點都不機械化或敲擊。但我還不知道我能否提出令人信服的詮釋。

焦：但鋼琴家真的「敢」把普羅高菲夫彈得慢一點嗎？

賀：你說到重點了。在音樂院的時候，同學間還真有那種愚蠢比賽，看誰能把舒曼《觸技曲》彈得最快。在這種氣氛下，如果你沒把普羅高菲夫彈得夠快，似乎表示你不能。既然沒人想輸，加上多數聽眾其

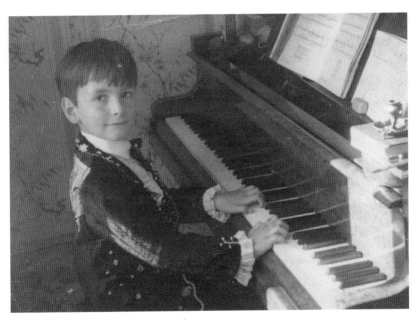

7歲時的小鋼琴家賀夫（Photo credit: Stephen Hough）。

實也是這樣想，某些比賽曲就變得愈來愈快，真要有很大的勇氣才能把它們彈得慢一點。

焦：您怎麼看待傳統？

賀：我對樂譜和作曲家非常尊重，不會把譜上指示丟在一邊，自顧自地表現。即使有時我更改了一些譜上的要求，那也是經由審慎思考後的結果。我們需要傳統，但傳統必須得到平衡，演奏家還是該回到樂譜。我也作曲，格外能體會透過樂譜標示表現想法的困難，更遑論有時自己費盡心思的標示，演奏者卻不屑一顧。舉例而言，現今拉威爾的詮釋多半過於浪漫，作曲家本人卻不喜歡彈性速度。〈水精靈〉當然是首浪漫優美的作品，很多人也「浪漫的」演奏。可是我覺得唯有忠於拉威爾的指示，在節制的彈性速度中，才能真正呈現它的和聲與旋律之美，表現冷靜而甜苦交織的美感。這樣的演奏也更感人，而不是流於過分感傷，甚至廉價的情感表現。

焦：許多傳統和樂譜互相牴觸，您會如何取捨？

賀：我想這必須視個案而定。我認為傳統並不停滯，應隨著時代而不斷發展，即便是作曲家都常對自己的創作進行大規模修訂，史特拉汶斯基晚年再版的《火鳥》和《彼得洛希卡》就是好例子。我並不會固守一定的想法，也要求自己時時保持反省能力，如果傳統不能說服我，就應該捨棄。像拉赫曼尼諾夫《第三號鋼琴協奏曲》第三樂章結尾，作曲家明明標了「十分活躍」（vivacissimo），任何人看了都知道該快速演奏。作曲家快速彈，他欣賞的霍洛維茲也快速彈，現在卻沒道理地放慢。我非常堅持要以快速演奏，因此常和指揮、樂團發生問題，因為他們完全不習慣——即使這是明確寫在譜上的！李斯特《B小調奏鳴曲》第171小節這一段也是：幾乎所有人彈到此處都加快，但譜上其實寫了回到原速（a tempo）而非加速。我實在不懂大家為什麼都這麼彈。我以前在練習的時候，覺得照李斯特的指示似乎行不

通，必須照約定俗成的彈法，經過一番思考後卻發現這指示的確有道理。這其中當然有掙扎，但有音樂的道理在前，我們就該堅持想法，而非人云亦云。

焦：您的確不乏堅持，不怕別人聽不懂。我聽您第二次錄製的布拉姆斯兩首鋼琴協奏曲，第一次聽第二號，第一樂章感到若有所失，但聽到第三樂章就恍然大悟──您真的把四個樂章視為整體，情緒與動態推展以四個樂章為考量，而非在第一樂章就把氣力用盡。

賀：很高興你提到這點。就結構而言這首很難處理，特別是第三、四樂章。我們不難想像為何許多人把重點完全置於第一樂章，因為這大概是布拉姆斯快板奏鳴曲式樂章中最偉大的一個。他以極其驚人的作曲技巧建構出這具有非凡創意，管弦聲響和鋼琴聲響皆妙不可言的創作，我每次彈都覺得萬分享受。但如果把第一樂章建築得極其宏偉，第二樂章充其量也就只能像是第一樂章，而這必然造成聽覺疲乏，結構也會失衡。如何讓它聽起來不是第一樂章的重複，而是張力之增強，對我而言非常重要。我希望此曲四樂章能像拱形結構，而我的方法是從第四樂章回頭想──它應該是什麼樣子，然後往回推前三樂章該是什麼樣子。當我用這個角度想，我驚覺布拉姆斯給的指示非常合理，照著做就會有好效果。比方說第一樂章開頭樂團在鋼琴獨奏段後進來時，其實只有一個強（forte）。我一開始覺得這是否力道不夠？後來體認到他要的不見得是壯闊，而是溫暖。我想寫第一號和寫第二號的布拉姆斯，個性上其實是兩個人。他愈來愈內省，前者像交響曲，後者卻是大型室內樂。這種個性差異在兩曲的慢樂章顯得格外清楚。第一號第二樂章是慢板（Adagio），而那確實是慢板，但第二號的第三樂章是比較快的行板（Andante）。這個樂章有巧妙的三對二節奏（hemiola），但只有低音提琴的撥奏負責帶動如此韻律。如果演奏得太慢，我們就感受不到如此節奏，無法體會他精心設計的切分音，技術上也不能用譜上的弓法……

焦：我想很多人想把這段表現得刻骨銘心，於是速度愈來愈慢，想要有「深刻」的表達。

賀：但當你把它改成慢板，你得更改那麼多的作曲家設計，效果也不會比較好。用行板演奏，音樂聽起來會顯得充滿人生智慧、哀而不傷。當然它也就不會沉重，但正因爲第二樂章那麼緊繃，第三樂章需要放鬆而非又一次緊繃，更何況之後還有輕快抒情的第四樂章。

焦：您的音樂興趣非常廣泛，錄音等身，而我好奇在這麼多年的探索之後，有沒有什麼作曲家對您而言仍像是難解的謎語？

賀：如果把謎語定義成無法預測，作品總往我不曾想到的路徑走，那舒伯特和楊納捷克必然算是謎語。作爲作曲家，這種難以預測的感覺也是我作曲的動力。我最喜歡的作品既非很直接，也非很隱晦，而是介於或說玩弄兩者之間，舒伯特就是這樣。他在《A小調奏鳴曲》（D.784）之後的創作，樂曲還是開始於標準維也納古典風格，發展後卻不斷用不同方式看事情，像是換上不同眼鏡。或許這反映他的人生 —— 或許他開始想自己是否會短命？想像人生各種意外發生？但無論如何，舒伯特把這種不確定感寫成偉大藝術。

焦：那我們該如何從不確定中得到確定的詮釋？

賀：這些作品不會只有一個答案，演奏者每天都可能會有新方向，但當然這也不是說我們就可隨意詮釋。對於這類作品，我們特別應該「跟它們活在一起」，和其相處很長一段時間，而不只是爲了上台而準備。透過長期相處，你才能和作品真正「互動」：當它的語言成爲你自己的語言，那無論你用何觀點詮釋，結果都會是真心誠意。說到底，對所有偉大作品都該如此，這是對自己以及對作品誠實的方法。

焦：那您如何看作曲家創作中的「異類」——比方說法朗克的《交響

變奏曲》，寫法非常鋼琴化，也沒有厚重大和弦，和其前後作品都不同。聖桑《第三號鋼琴協奏曲》則是意外地繁複艱深，但他自己彈了首演，並非為他人量身打造。

賀：老實說我也不了解。我錄法朗克專輯時彈了其早期作品《大奇想曲》（*Grand Caprice No.1, Op. 5*），那真是嚇人，充滿大和弦、寬闊延展和跳躍 —— 法朗克的手一定很大！我錄完後很高興地把譜放回書架，告訴自己再也不會碰它了。聖桑第三也是我沒在現場彈過，錄完也高興地把譜放回架子的作品：它已經很難，如果還要照譜上建議的快速，那更是令人崩潰！我相信聖桑本人可以彈，但就算彈到這樣快，我不覺得效果會和他的第二、四、五號這三首一樣好。不過說到風格轉變，我想史上最大的謎團，當屬阿爾班尼士的《伊貝利亞》 —— 為何一位寫了上百首沙龍風小品，多數品質僅是普通水準的鋼琴作曲家，會突然在人生最後寫下十二首極具原創風格的經典，然後過世。這怎麼可能呢？我們完全看不到他的寫作演化過程，《伊貝利亞》就這樣橫空出世了！

焦：就鋼琴語言來看，《伊貝利亞》也很「特別」。

賀：這是我不懂的另一件事。阿爾班尼士早期作品寫得很鋼琴化，《伊貝利亞》卻極為彆扭，特別是第三、四冊。當然我們有蕭邦《大提琴奏鳴曲》在前，一位很會彈鋼琴的作曲家，突然寫出很拗手的鋼琴音樂，但《伊貝利亞》的怪異實在無出其右，演奏者必須重新分配和弦。話雖如此，這仍是精彩無比的偉大創作，〈阿爾拜辛〉（El Albaicin）更是我最愛的鋼琴曲之一。

焦：您在柴可夫斯基《第三號鋼琴協奏曲》和《音樂會幻想曲》也有不少調整，特別是後者。

賀：我的確改了不少 —— 其實我連第一、二號鋼琴協奏曲也有一些更

動。如果看到作品，第一個想法是「我要如何讓它變得簡單」，這樣的更動大概不會是好主意。但當你研究了這首曲子好幾個月，用過各種練法，發現有些段落現場就是不會有效果，甚至根本聽不見，但你認為作曲者希望它們被聽見，那我認為演奏者可以往這個方向調整，比方說我把一些不太可能被聽見的音階改成八度。不過我這樣做是因為此曲中的鋼琴語言顯然有問題，對於貝多芬和蕭邦，我就不會更動了。

焦：說到柴可夫斯基，若不計《洛可可主題變奏曲》，他的協奏曲都有大段獨奏，鋼琴協奏曲的獨奏段尤其誇張。您怎麼看如此個人化的設計？

賀：這真是他的特色。我想演奏者必須對其裝飾奏的幅度了然於心，下手時就要給聽眾一種「我現在正打開一本巨大的故事書，要為大家講一個很長的故事」的感覺。這種架勢非常重要，也和柴可夫斯基的個性有關。他有種藝術化的神經質，比方說《第二號鋼琴協奏曲》裝飾奏的強弱指示，他非常誇張地寫了12個弱（piano）和12個強（forte），你可以感受到那種把一切都要逼到邊緣的興奮感。此外，他營造高潮的方式也常透過樂段一而再、再而三、三而四五六七八九的神經質重複來達成。這聽起來有點荒謬，但他就是這樣而且自成道理。我不會忘記艾爾德（Mark Elder, 1947-）彩排《音樂會幻想曲》開頭時的表情——「不會吧？又重複一次？這是在開玩笑吧！」當然這裡面也有柴可夫斯基的某種幽默與誇張。他可以用大調寫悲慘的情感，也能在悲慘中夾帶一絲諧趣。如此神經質誇張，或許也反映了他同性戀的一面，特別在那個無法出櫃的時代。

焦：我非常欣賞您總是能就表現方式提出深入思考的用心。像李斯特《第二號鋼琴協奏曲》最後一段的滑奏，您就彈出前所未聞的效果。我很好奇您如何發展出這樣的技巧？

賀：我其實只是思考如何讓滑奏變得更大聲，因爲這段確實需要音量。後來我發現鋼琴家基本上只用一種方式彈滑奏，就是用指甲，但這樣施力也就只能用前臂，不然很容易受傷。於是我想，是否有可能不用指甲，而用手掌「抹」出滑奏呢？我發現只要鍵盤不是太硬，手也沒有很乾（反正彈到這段，手掌總會出汗的），鍵盤不是象牙做的，那確實可以達到，而音量可以因爲用了全身力道而變得非常大，就像你聽到的錄音。

焦：不過關於這首協奏曲，我雖然喜愛，始終覺得它有些段落有幾分俗氣，像是中後段的進行曲（Marziale）與結尾段的短笛，您怎麼看呢？

賀：我也有一點這樣的感覺，不過我想節奏處理很關鍵。像中後段的進行曲，如果嚴格照拍子，聽起來會很死板，而死板會帶來匠氣。以前葛林教我們遇到四拍附點節奏，像是這種進行曲，我們要算「一二三四ᴿ，一二三四ᴿ」，自己加一個非常短的第五拍當成彈性速度，讓音樂有呼吸。我有次和拉圖合作，發現他也教樂團這樣做，而他也是葛林的學生，哈哈。進行曲其實也是一種舞蹈，舞蹈必須有彈性速度。如果能把舞蹈的感覺帶入進行曲，那這段聽起來不會有問題。此外，演奏者必須要有信心，相信這些段落並不俗氣。

焦：我聽阿勞和戴維斯的錄音，他們以非常恢宏壯闊的幅度開展樂曲並弱化結尾的短笛，確實消除這些段落的俗氣。

賀：但阿勞不是特別欣賞幽默感的人。如果我沒記錯，他幾乎不演奏海頓吧！我不覺得這些段落品味有問題，雖然有一點「醒目」——這像是有人打了條有點過分亮麗的領帶。他知道你知道，你知道他知道，但那還是條好領帶，那人也打扮得很好看。那種稍微過分但不逾矩的感覺其實很有趣。當然有人的解決方式是換上無趣黑領帶，或者乾脆變得更過分，改成米老鼠的超級大領結，這就少了原本的微妙趣

味了。我認為那個結尾非常有活力，如果把速度放慢，用威嚴盛大的感覺取代似乎可惜了。當然這真是要看如何處理。完全以自然音階寫成的作品也可以非常有魅力、極度刺激，麥雅貝爾和明庫斯（Ludwig Minkus, 1826-1917）的音樂就是如此 —— 或許那不是什麼「偉大」音樂，但如果演奏者真心相信它們，它們也就真會有撼動人心的力量。韋伯是另一個例子，小克萊伯的《魔彈射手》完全告訴我們他可以有多精彩刺激！我很愛彈他的《音樂會作品》（*Konzertstück in F minor, Op. 79*）。這首如果處理不好，那會比李斯特第二號更俗氣，但韋伯真的知道現場演奏需要什麼，而他實在太有魅力。彈它的時候，我可以想像自己邊彈邊微笑 —— 的確，這很好玩，一點都不嚴肅，但誰說偉大藝術一定要是嚴肅的呢？

焦：反面觀之，在不少被公認是偉大藝術的作品裡，其實也不乏幽默詼諧。

賀：我認為貝多芬《第四號鋼琴協奏曲》的開頭正是被絕大多數人忽略的幽默。以前演奏會鋼琴家會先出來彈些和弦、音階、琶音，即興一段前奏，再開始彈要演奏的作品。此曲開頭正是如此：鋼琴家先彈一個G大調和弦，宛如即興彈著，甚至還預示了音樂會下半場《第五號交響曲》的主題音型*，但接下來樂團居然以B大調進場，聽眾一定覺得非常錯愕，覺得是不是寫錯或搞錯了！無論是開頭模擬音樂會的寫法，或之後的故意「寫錯調」，都是貝多芬的幽默。《第四號鋼琴協奏曲》是他最偉大、情感最複雜的作品之一，而幽默也應該包含在這豐富之中。它當然深刻，但也可以令人莞爾，它的幽默不會讓你大笑出聲，卻是關於人性的詼諧。

焦：「寫錯調」的招數也出現在他《第二號鋼琴協奏曲》的第三樂章。您怎麼看這首呢？它是貝多芬初到維也納的自我介紹，和聲花招

* 貝多芬《第四號鋼琴協奏曲》和《第五號交響曲》首演於同一場音樂會。

很多，技巧充滿炫示，現在一般聽眾卻認爲這是莫札特、海頓一派風格的創作，不覺得有何特別[*]。

賀：我想這還是取決於演奏者。如果不能眞心相信自己演奏的作品，自己都提不起興趣，那又能說服誰呢？如你所說，此曲充滿花招和逗弄人的驚嚇，但我最喜愛的是第二樂章結束前的短小獨奏。貝多芬要人用上踏瓣，富有表情地彈（con gran espressione），而他在此停止了時間，宛如進入另外一個時空。如此「時間暫停」，而且是爲了暫停而暫停的效果非常特別，類似他後來在《第三十二號鋼琴奏鳴曲》終樂章做的，但他早在這裡就已經寫了！比較他的第一、二號鋼琴協奏曲，你會發現他們在天平兩端。第二號充滿了貝多芬的招牌特色，有那麼多話想說，眞正說出來的卻有限——那時他還沒找到暢所欲言的方式，而我可以體會他的挫折感。第一號恰恰相反：他展示如何用非常精簡的主題和調性（C大調），其他人幾乎沒什麼話好說的素材，以高超技巧發展出精彩的長篇大論。第二號有其獨到，希望大家能多探索它的美好。

焦：您出版了不少有趣而迷人的鋼琴曲，近十年來更寫了很多鋼琴以外的作品。

賀：我的確在近十年開始頻繁創作。其實我更喜歡寫非鋼琴的作品，因爲我太熟悉鋼琴語法，和我的思考太接近了。我覺得每位演奏家都應該寫些曲子。倒不是說一定要成爲作曲家或拿來演出，而是藉由作曲，體會如何用音樂來表現自己的想法，更了解作曲家的思考模式。

焦：論及改編，您是二十世紀後半至今最傑出的名家之一。可否談談您怎麼開始的？

[*] 此曲其實是第一號，只是因出版順序而成爲第二號。

賀：父母在我小時候給我一張改編曲唱片，因此我自幼就對這些改編曲、音樂會安可曲的設計具有一定認識。我的第一首改編是奎特（Roger Quilter, 1877-1953）的《深紅花瓣》（*The Crimson Petal*），獻給一位對我非常和善的女士做為禮物。後來我參與了某《國王與我》（*The King and I*）的製作，深深喜愛上其中的《暹邏兒童進行曲》（*March of the Siamese Children*），因此也改編成鋼琴版。這個改編受到很多人的喜愛，因此接下來就是《我喜愛的事物》（*My Favorite Things*）。就這樣年復一年，我寫出好多改編曲，還包括台灣歌謠，鄧雨賢的《望春風》（*Pining for the Spring Breeze*）呢！

焦：什麼樣的曲子是您改編的題材？

賀：我純粹視自己的興趣，很難說會特別喜歡改編某一類作品。像我改編的德利伯（Léo Delibes, 1836-1891）芭蕾舞劇《西爾薇亞》（*Sylvia*）中一段舞曲（*Pizzicati*）就全是為了趣味，每次演奏時觀眾也都笑成一團，我很開心。

焦：那什麼樣的材料是改編的好題材呢？

賀：我想最基本，或許也是最重要的，便是和聲要簡單。和聲愈簡單，改編者愈有空間添加各種變化，特別是和聲變化。像李斯特的名作《費加洛幻想曲》（*Fantasie über zwei Motive aus Mozart's Le nozze di Figaro*）便是最好的例子。莫札特的《費加洛婚禮》中優美旋律不知凡幾，但他就是選了和聲最單純的〈花蝴蝶別再飛〉和〈何謂愛情〉（*Voi Che Sapete*）兩段改編，開展繁複燦爛的變化。郭多夫斯基改編阿爾班尼士的《探戈》（*Tango*）也是一個好例子。原曲和聲並不複雜，郭多夫斯基的改編也未要求艱深演奏技巧或鑲嵌繁多內聲部，而是對和聲作細膩精巧的變化，豐富此曲的內涵與效果。

焦：我覺得您的改編非常著重多重旋律，即使是一段簡單素材，如

《晚櫻樹》（The Fuchsia Tree），您還是能巧妙加入主旋律的回聲或是卡農疊句，《我喜愛的事物》更是多重旋律的經典。這有點像郭多夫斯基的手法。

賀：郭多夫斯基的改編非常驚人，可說把多重旋律發揮到極點，但有時也嫌太過繁複。他像是一位勤奮而巧妙的工匠大師，家裡客廳已是鏤篹朱紘、山櫨藻梲，還要在梁柱的每一個折角上再添各式螺紋彩繪。雖是極工盡巧、絕世超技，成果卻往往讓人眼花撩亂。

焦：那李斯特和布梭尼呢？

賀：他們都是偉大改編者。他們對鋼琴性能瞭若指掌，也是傑出作曲家，布梭尼對音色與音響有巧妙創見，李斯特更足稱最偉大的改編家。

焦：布梭尼有許多就李斯特改編曲再作改編或整理的作品，像是《帕格尼尼大練習曲》和《費加洛幻想曲》。我不了解的是這些作品聽起來更困難，看起來也更困難，但爲何鋼琴家都說布梭尼的整理版其實比原曲簡單？

賀：這就是他厲害之處。布梭尼創造性地調整了和聲位置，也重新檢視音響效果與技巧設計，因此聽起來花樣更多，奏來卻完全合手，也就更爲簡單。一般而言，作曲家的改編技巧，隨著經驗與對效果的理解而不斷精益求精。就以《費加洛幻想曲》爲例，李斯特的原始草稿最近才被公開討論：結尾並未完成，已存部分則充滿誇張奇怪的技巧，像是莫名其妙的雙手三度行進。音樂設計也很瘋狂，甚至天外飛來加了一段《唐喬凡尼》的旋律。艱難到幾乎無法彈，若眞彈了，大概效果也不好。或許這也正是李斯特並未完成它的原因。

焦：那霍洛維茲的改編呢？現在他的改編可是熱門曲。

賀：霍洛維茲是我最欣賞的鋼琴家之一。我很喜歡他演奏他的改編曲，但我不會去演奏。他的改編非常精彩，展現頂尖改編技巧，但我總覺得他的作品非常個人化，讓我覺得只有他自己才能演奏。我想我們最好是自己改，或是演奏不是那麼個人化的改編曲。我不知道我為何會這樣想，但像霍洛維茲和塔圖的改編都給我這種奇特的感覺。

焦：每個人都有安排時間的方法，但我還是忍不住想問：您作曲、改編、練琴、發表文章、校訂樂譜，還要至世界各地演出，學識廣博又博覽群籍，曲目既深且廣，甚至還出版了小說 —— 這怎麼可能呢？

賀：其實我在旅館中寫了不少曲子。現在有電腦在手，作曲可方便多了。閱讀則是旅行中不可或缺的精神活動。我想時間還是可以妥善運用。想想柯爾托，我另一位景仰的大師，他可是指揮、鋼琴、改編、著述、講學樣樣都來，還親自辦學校呢！

焦：旅行演奏不是很辛苦嗎？居然還能保持好心情創作不輟。

賀：我覺得如果過分在乎演出條件或旅行奔波，那還不如不要演出。李斯特曾經因為場地沒有演奏型鋼琴而在直立式小琴上表演，白遼士去俄羅斯演出更是活受罪，不但得在馬車上長途跋涉三個星期，忍受風雪從窗子灌入，車輪更不時陷入坑洞……但即使經過如此折磨，他抵達後一樣精神抖擻地指揮，毫不在意旅途辛勞。和這些前輩相比，我們所受的勞累實在無足輕重。有些演奏家以各種古怪理由取消音樂會，但也有像徹卡斯基這樣的鋼琴家，一生只因為手肘受傷而取消過一次。他就是熱愛表演，說什麼也要履行自己和聽眾的約定。

焦：鋼琴家的自我要求因人而異，但樂團就不是如此。現在多數樂團都加入工會，對於權益可是錙銖必較。

賀：有些樂團有很奇怪的工會規定，像是錄音時每演奏四十分鐘就得

休息二十分鐘，導致錄音過程被不斷切割，演奏時團員還不停看錶，好像演奏多一秒就要抗議。這實在讓人惱火。有次我彈協奏曲，指揮特別叮嚀不可以彈安可曲，因為那場節目時間頗長，他怕安可曲導致演出超時，樂團得賠上三千美金！某樂團在工會章程裡給自己帝王般待遇，像是出外巡演得住到什麼等級的旅館，甚至規定要享用什麼樣的酒。規矩訂得奢華，巡演費用就變成天文數字，最後也就無法巡演，還以破產收場，團員只能資遣。音樂家的福利當然必須受到保障，但什麼是福利，可得想清楚。

焦：最後，請談談您的音樂觀與人生觀。

賀：這是個很大的問題，我不確定我有明確的答案。我想，作為鋼琴演奏家，我的工作是上台演出。表演不是為了炫耀，真正的意義仍在於溝通。我之所以願意走上舞台，是因為我相信我有一些心得能和聽眾分享，有些話想要和人們說。但是，為什麼我們要溝通？為什麼我們需要美、藝術與靈性的交流？為什麼我們願意和他人分享自己的內心？在這個愈來愈功利，衝突愈來愈激烈的世界，我相信我們比以往更需要體認溝通的意義，探索藝術與人性的深刻。或許，這世界也能因此而變得更美，人間能有更多的善。

海夫利格 1962-

ANDREAS HAEFLIGER

Photo credit: Marco Borggreve

1962年，海夫利格生於瑞士充滿音樂的家庭。他先於德國學琴，15歲至茱莉亞音樂院深造，兩度獲得芭蕎兒紀念獎學金（Gina Bachauer Memorial Scholarship），26歲於紐約作職業首演，並受邀與各大樂團於眾多知名音樂節演出。海夫利格現居維也納，他思考深刻，音色澄淨迷人，在獨奏、室內樂與歌曲伴奏上皆頗見心得。近年來他錄製一系列「觀點」（Perspectives）專輯，獲得國際評論諸多好評，和妻子長笛家碧西妮妮（Marina Piccinini）的合作也為人稱道，是別具風格的鋼琴演奏名家。

關鍵字 —— 男高音海夫利格、內在表現需求、音色、「觀點」專輯、貝多芬（二樂章奏鳴曲、《槌子鋼琴》）、李斯特《巡禮之年》第一年、村上春樹、建築、舒伯特、舒曼（連篇鋼琴曲集、連篇歌曲）、黑暗時代、古怪、顧白杜琳娜、周龍、布列茲、當代創作、少林功夫、回歸人性

焦元溥（以下簡稱「焦」）：不少愛樂者和我一樣，或許先認識您鼎鼎大名的父親、男高音海夫利格（Ernst Haefliger, 1919-2007）。在如此家庭環境中長大固然是幸福，父親的名聲會不會也帶來壓力？

海夫利格（以下簡稱「海」）：說實話，名聲真的沒有影響到他或是我們孩子，因為他從來就只追求音樂藝術，名聲只是無可避免的「副作用」，而我很感謝有這樣的父親。早在我有記憶之前，我們家就充滿音樂，音樂也成了我的母語，是我表現情感與想法的工具。從音樂出發，我們孩子開始認識和它相關的種種，了解藝術與文學，懂得欣賞美，這是不可磨滅的回憶與學習。我內人是長笛家，因此我們的女兒也在充滿音樂的環境中長大，雖然她沒有成為音樂家，但她知道分辨好壞，有對音樂與演奏的知識和品味。

焦：家庭背景是否影響您成爲鋼琴家，以及最後決定也走音樂的路？

海：我3歲開始彈鋼琴，其實沒有特別原因，就是上手很快，學得容易。在我小時候，每年復活節都是很特別的經驗，家父總是受邀演唱各種受難曲，而我們孩子也是聽衆。受難曲很長，故事頗黑暗，但他一向有辦法唱出精髓，引人入勝，和他合作的也是卡爾・李希特（Karl Richter, 1926-1981）或費雪迪斯考這樣具有強烈個性，音樂詮釋深刻且獨到的名家。我從小聽他們演出，自然吸收了很多。不過很多音樂家的孩子之所以沒走音樂的路，不見得是沒天分，而是對音樂太習以爲常，沒有特別的熱情。我之所以成爲音樂家，是我很早就知道我有自己的話要說，有來自內在的表現需求。這點至今沒變，我演奏是因爲我想以音樂和聽衆交流。也因此，我每年都有三個月的休息時間，必須陪伴孩子。如果只顧著和全世界交流卻忘了自己的家人，我不知道這有什麼意義。

焦：您先在柏林與薩爾茲堡學習，15歲則一人前往茱莉亞音樂院，當時怎麼會想去美國？

海：好吧，這的確和我父親有點關係。他在歐洲太知名，我想如果去美國，應該比較能自由地開始，免受盛名之累。而且15歲就離家自立，在紐約那樣豐富的城市生活，確實是很珍貴的體驗。我在茱莉亞跟馬賽羅斯等人學習，後來也跟霍霄夫斯基（Mieczyslaw Horszowski, 1892-1993）學習，後者眞的傳承到雷雪替斯基的卓越傳統，解析音樂也有獨到視角。這比當時蔚爲風潮的俄國學派更吸引我，我很幸運能遇到這樣的老師。

焦：聽過您現場演奏的人，應該都對您如陶瓷般純淨清亮的琴音印象深刻，可否談談您如何發展出這樣的音色？

海；我確實花了極大的時間在練聲音。畢竟早在展現技巧或詮釋之

前，大家最先也最快感受到的，就是聲音。我要彈出我喜愛的聲響，也要模仿人的聲音，彈出優美的圓滑奏，研究兩音之間的關係，思考連結的各種方法。在這點上，馬賽羅斯幫助我很多：他演奏和弦的方式堪稱一絕，我跟他學到如何分配聲部，讓連續和弦宛如歌唱。我也聽費雪的錄音，他也有本事能讓和弦在彈出後仍能「發展」，有特殊的歌唱性。我到現在每天練習，仍然花最多時間在練聲音，試驗各種觸鍵方式，但這也必須花時間，才能讓琴音轉化成自己的個性，其中沒有捷徑可走。

焦：不過這也意味演奏曲目受到限制。

海：是的，特別是現在對現場演奏的標準比以前高很多，鋼琴家要盡可能練到精準無誤。但我仍然練很多作品，因為長期演奏大量作品，才能觸類旁通，幫助智性增長。以前鋼琴家能有豐富的詮釋智慧，這是很重要的關鍵。

焦：您這幾年出版「觀點」專輯，得到非常大的好評，可否談談您的想法。

海：這是以貝多芬鋼琴奏鳴曲全集為核心的計畫。當我決定要彈全集，第一個想到的就是第三十二號和第二十九號《槌子鋼琴》。我的想法是如果一開始就攀登高峰，從頂點回頭看其他奏鳴曲，那不只視角會變得寬廣，不會大驚小怪，遇到困難也不會害怕。比方說，我是在練完全集之後才錄《熱情》，這的確給我不同的觀點，讓句法更具訴說性格。不過這個計畫是把貝多芬奏鳴曲與其他作曲家作品搭配，選曲實在很費心思，甚至得花一年的時間。由於搭配樂曲不同，我的詮釋也會隨之調整，每張專輯都是一個小世界。例如我把貝多芬第二十二號和二十七號鋼琴奏鳴曲與巴爾托克《戶外》、布拉姆斯《第三號鋼琴奏鳴曲》搭配，因為它們都展現作曲家對三全音音程的設計。如果我分開演奏它們，細節的表現必會不同。

焦：您一開始錄了許多貝多芬二樂章奏鳴曲，我很好奇您對如此結構的觀察。

海：二樂章奏鳴曲的有趣之處，在於對已習慣「奏鳴曲形式」對稱結構的人而言，它拿掉如此對稱感，而這形成不同的能量。貝多芬安排兩個性格截然不同的樂章，比方說第二十七號第一樂章是強而有力的決心，第二樂章則是娓娓道來的抒情，但在如此大框架之下，他又有微觀設計，在決心中安排抒情，在抒情裡綻放決心。我會說貝多芬是掌控聽眾心理的大師，透過精心設計的形式語言展現人性的豐富面向以及源源不絕的創造力。你經歷了一切，卻不知道是怎麼經歷的，但他又留下清楚的形式線索讓你得以追蹤、分析，讓你理解他的手法。

焦：我完全同意您說的。貝多芬雖然不乏悅耳動聽、乍看之下很通俗討喜的創作，但每部作品都像一道謎題。

海：我會說是拼圖。一開始只能兩塊兩塊拼，得到許多小塊，不知道該怎麼辦。但只要花夠多的時間，突然間你會看到整個圖像，答案終究會出現。即使是第二十九號的第三樂章，只要耐心與之相處，願意花大量時間練習，就會從中看到聲部行走的奧祕。若能看出這點，再找到其內在速度，這樂章也就不再是個謎了。

焦：您把貝多芬《第二十九號鋼琴奏鳴曲》和李斯特《巡禮之年》第一年《瑞士》放在同一張專輯，又是基於什麼原因？

海：一方面兩者都需要高超技巧，二方面是歷史因素。李斯特和達古夫人到瑞士同居之時，塔爾貝格在巴黎掀起狂潮，幾乎取代了李斯特在巴黎人心中的位置。那李斯特在做什麼？他在日內瓦，一邊譜寫《巡禮之年》第一年，一邊練習一首他相當嫻熟，11歲就從老師徹爾尼那裡得到樂譜的創作。在寫完《巡禮之年》第一年一個月之後，他回到巴黎，開演奏會彈了苦心鑽研多年的曲子，也是它的公眾首演，

那就是貝多芬《第二十九號鋼琴奏鳴曲》。那時白遼士是樂評之一，留下珍貴的紀錄。李斯特和塔爾貝格在十九世紀上半，地位類似今日的流行巨星。李斯特面對挑戰者的威脅，沒有選擇華麗的炫技改編曲——也就是塔爾貝格的曲目——反而挑了全然不同於塔爾貝格，也不同於昔日自己的作品當武器。我覺得這個故事實在太迷人，如果能把李斯特寫的與練的作品呈現於同一張專輯，應該非常有意義。

焦：感謝村上春樹的小說《沒有色彩的多崎作和他的巡禮之年》，《瑞士》中的〈鄉愁〉（Le mal du pays）現在得到遠高於以往的知名度，而您的演奏鋪陳深刻細膩，格外令人動容。這和您也算是瑞士人有關嗎？

海：我沒有在瑞士成長，但家父以前夏天都會帶我們到瑞士避暑，所以我對瑞士很熟悉。想到瑞士，首先想到的就是壯麗無比的崇山峻嶺，以及身處其中的感覺。夏天牧人會把牛群帶到較高的地方吃草，遷移途中會唱歌，而這些牧歌在瑞士家喻戶曉，一些旋律也出現在〈鄉愁〉與〈日內瓦之鐘〉（Les cloches de Genève）。這些牧歌是一聽就忘不了的音樂，聽到它也會想起瑞士以及身處山間的感覺。對我而言，牧歌的聲響就在我的身體裡，我對〈鄉愁〉有很自然也很深刻的感情。

焦：李斯特在此曲之前引了賽南柯爾的書信體小說《歐伯曼》的第三十八封信〈談浪漫情感與瑞士牧歌〉（De l'expression romantique et du ranz-des-vaches），文中所敘完全呼應您的說法：「大自然將其最強的浪漫性格表現放在聲音裡……人們尊敬其所見，但感受其所聽……我從沒見過任何阿爾卑斯山的圖畫，能比真正的阿爾卑斯旋律更讓我覺得這山就在面前。」賽南柯爾進一步說：「如果這牧歌是以自然而非矯飾的方式演奏，如果演奏者能充分感受這段音樂，那麼光是開頭的幾個音，就會將你置於高處的山谷，靠近光禿、灰紅色的岩石，在寒天之下，在烈日之下，你在被牧場覆蓋的彎繞群峰之上。」

海：這正是李斯特必須引用一篇文章，而不是僅摘幾個句子的原因。如此感受若非身歷其境，實在不易體會。我可以告訴你一個悲傷的故事：瑞士出了好些牧人歌手，他們都沒有受過正式聲樂訓練，以自然方式演唱代代相傳的歌曲。有位受邀錄製唱片，成果大受歡迎、銷路極好，但盛名帶來的壓力卻將他擊垮，最後以自殺結束人生。如果你知道那瑞士牧歌之中，有何其質樸純粹的力量，就會知道自然應該被尊敬，不能被社會化。曾經擁有它的人一旦失去了它，將毫無所依。

焦：這個故事完全像是賽南柯爾同篇文章中所寫的：「浪漫印象是尚未被所有人知曉的原始語言之聲，在某些地方則變得愈來愈陌生。一旦人們不再和這些聲音一起生活，很快就會停止聽見它們！」由此脈絡來看，村上春樹確實選了最好的音樂例子。那您怎麼看這整部作品？

海：李斯特在此達到至高的成就，讓音樂呈現形象並抒發情感，等於同時展現印象主義與表現主義。〈在華倫城湖畔〉乍聽之下像是音樂風景快照，仔細聽卻有豐富的內在感受。〈暴風雨〉不只是風雨之聲，更有人面對自然力量的恐懼。李斯特給你畫面，而畫面突然成真。

焦：那鼎鼎大名的〈歐伯曼山谷〉呢？李斯特可以只寫「歐伯曼」，為何要把「山谷」也加入曲名？

海：這首是完全的浪漫主義，拜倫式的音樂。我不確定李斯特命名的原因，但從所引文句來看，這是極為孤獨的情感，而我在瑞士山谷中的確感受到這種孤獨。此外，《瑞士》中的曲名若非是純粹景物，就是情感，只有〈歐伯曼山谷〉是情感加上景色，難怪是曲集最核心的一首。《歐伯曼》的同名主角在小說中隱居於山水之間，山谷正給予這樣的形象，或許也是李斯特命名的原因。

焦：您的貝多芬常能探索其溫柔的一面，您的舒伯特在充分歌唱之外

也有明晰架構，還能呈現難以言喻的情感，可否談談您的處理方式？

海：我演奏中的溫柔來自我的感受。貝多芬不像一般人想的劍拔弩張，總是在奮鬥抗爭，他也有極其溫柔的情感。至於舒伯特，歌唱性的確是很重要的特色。他不總是精於形式，但在他最傑出的器樂作品裡，比方說《降B大調鋼琴奏鳴曲》（D. 960），我們也可見到精彩結構。我非常喜愛建築，愛造型設計也愛內部雕刻。舒伯特的奏鳴曲可以是規模恢弘的屋宇，其中各種歌唱樂句則是雕刻與拼花，演奏者應該同時呈現這兩者，缺一不可。必須確實掌握的當然還有他的情感。舒伯特有最特別的憂愁與傷感，當他的音樂從小調轉成大調，往往比之前的小調還要悲傷！他是以大調表現悲傷的大師，我很能體會也很珍視這種情感。

焦：提到歌唱，不得不再提到您的父親。您必然跟他學到很多關於歌唱的想法，您也和很多歌手合作，可否談談這方面的心得？歌劇與歌曲是否也影響了您的鋼琴演奏？

海：就歌劇來說，莫札特的歌劇當然影響我如何演奏他的鋼琴作品。他的鋼琴奏鳴曲像是迷你歌劇，我演奏時也常想到他歌劇裡的角色。其他歌劇就有限，華格納就沒影響我什麼。貝多芬《費戴里奧》讓我更了解人性，但那更關於體悟上的啟發。就歌曲而言，我從小就為父親伴奏，他開大師班我也為其他歌手伴奏，一彈就是6小時。他給我對藝術歌曲的愛好，而我對他的歌唱句法、咬字、語韻是那麼熟悉，熟到已成為我的生命印記。他的藝術生命很長，85歲還在卡內基音樂廳以朗誦者身分演出《古勒之歌》，完全就是榜樣。和爸爸合作總是不同，因為他接受我的想法，但又以自己強大的個性與藝術創造力給予回應，所以我們的合作像是室內樂一來一往。我永遠忘不了和他一起演出的《冬之旅》，每次合作都是學習，而這些心得也成為演奏舒伯特許多鋼琴曲的養分。比方說《降G大調即興曲》（D. 899 No.3），就是一首以鋼琴演唱的歌曲，要彈出歌唱的句法與語韻，不能只將其

當成器樂，也不能只以器樂的方式歌唱。

焦：您怎麼看舒曼的藝術歌曲？他寫了那麼多精彩創作，但要表現好可能比舒伯特更難。

海：的確很難，因為你需要有身處德國或中部歐洲的生活經驗，感受這個地方的氣候變化、天黑的感覺以及種種自然環境，特別是森林，才能深入體會舒曼寫在歌裡的一切。我這樣說不是排外或是出於德語區的驕傲，而是我覺得上述這些完全烙印在舒曼的音樂裡。看過萊茵地區的景色，讀過當時德語文學和日耳曼神話學，再來詮釋舒曼，必然會有相當不同的感受。我常強調，如果演奏者能懂德文，至少對這語言有基本認識，對深入舒伯特和舒曼，掌握他們的句法與表達方式，絕對有極大助益。就像我之前演奏周龍（Zhou Long, 1953-）的《鋼琴協奏曲》，我也一樣要讀中文（翻譯）作品，欣賞京劇。這無法速成，要花時間和這些聲響與作品相處，讓它們消化成為自己的內涵才行。

焦：舒伯特和舒曼的作品不只有美好的一面，也有諷刺與陰影，甚至陰森的角落。您怎麼看他們作品中的黑暗面？

海：我不覺得那是真正的黑暗面。這並非因為這不是《星際大戰》（笑），而是我認為黑暗面應該有毀滅與暴力，而那屬於華格納或理查・史特勞斯。舒曼作品中的黑暗常和中世紀有關，以音樂回想黑暗時代的德語世界，追溯日耳曼文化的根源。舒伯特作品中的黑暗其實是對於「古怪」（grotesque）的研究。這可在那時其他藝術創作中找到對應，比方說畫家筆下奇形怪狀的人物。當你看到一個超大鼻子的女人，或是面容扁平又額頭凸起的男子，你是什麼感覺？舒伯特能把如此感受用音樂表現，將人性情感中的各種陰影與怪奇化為作品，這也讓我們更理解人性。就像方才的討論，當舒伯特在這些作品中由小調轉成大調，通常你能聽到極其驚人甚至嚇人的表現！

焦：您怎麼看舒曼的連篇鋼琴曲集作品？它們和他的連篇歌曲是否呼應？

海：這要視作品而定。《森林情景》就像是鋼琴版本的聯篇歌曲，〈預言鳥〉（Vogel als Prophet）引了艾琛多夫詩句「當心！警醒行事！」，而我們完全能從旋律中的重音聽到「當心」（achtung）這個字的語韻。《大衛同盟舞曲》則像是戲劇場景，我們聽到佛洛瑞斯坦（Florestan）和歐伊瑟比烏斯（Eusebius）這兩個角色輪番出現。歐伊瑟比烏斯說話時，佛洛瑞斯坦在旁邊不出聲，但佛洛瑞斯坦說話時，歐伊瑟比烏斯總是要插話 —— 演奏者心裡必須同時有這兩人，同時呈現他們的存在並時時察覺其動向，這可不容易。此外我想強調，無論鋼琴曲或聲樂曲，舒曼都展現出精到的心理掌握。比方說《聯篇歌曲》（Liederkreis）作品39的〈林間對話〉（Waldesgespräch），這是輕薄男子夜半遇見女鬼的驚悚故事，篇幅很短，發展很快，而舒曼完全用大調寫，還給了優美旋律 —— 這和某些恐怖電影一樣，愈是可怕的段落就愈要配好聽音樂，效果也更嚇人。

焦：您也演奏當代創作，錄製了顧白杜琳娜所有的鋼琴獨奏作品，可否談談研究她作品的心得？

海：我21歲的時候在音樂節認識她，完全被她獨特的個性迷住，因此在還沒聽過她的作品之前就想演奏她的創作。她有驚人的想像力，《音樂玩具》（Musical Toys）裡一些曲子真令人拍案叫絕。她不只找新聲音，也在找和聽眾溝通的新方式。馬賽羅斯在這方面也影響我很多。他演奏很多新音樂，首演了包括艾維士《第一號鋼琴奏鳴曲》與柯普蘭《鋼琴幻想曲》（Piano Fantasy）在內的許多作品。我跟他學了艾維士的第二號鋼琴奏鳴曲《麻州和睦鎮》（Concord, Mass., 1840–60）還有柯普蘭許多作品，不過現在我最想演奏的是布列茲《第二號鋼琴奏鳴曲》，我覺得它應該被演奏出更豐富的細節，不是只把音彈出來就好。我也很愛他為長笛和鋼琴寫的《小奏鳴曲》，那是我和內子的

定情曲，布列茲還幫我們翻過譜。

焦：剛才您提到周龍的作品，對於當代創作，您的切入角度為何？什麼樣的作品最吸引您？

海：現在是全球化時代，也是各種觀點與技法繽紛呈現的時代，我的選擇是演奏「我能有所發揮的創作」。比方說有些作曲家雖然來自我較陌生的文化，但他們能夠深入歐洲主流音樂創作傳統，將其藝術形式轉化為自己的語言。面對這類作品，身為歐洲音樂家，我就能找到切入點，以我的觀點與文化背景提出詮釋，形成有意義的文化交流。如果作品全然外於我的文化，我就缺少著力點。這不是說我不想學新東西，我常學新事物，要學就要學好。我幾年前開始學習日文，我學它是因為它對我很難，能提供不同於歐洲語言的思維。我很認真學，但我也不可能學會所有我想學的語言。面對有限的時間與能力，我必須有所選擇。

焦：說到學習新事物，我知道您對「功夫」也很有研究。當初怎麼會想要學功夫？這是否也影響了您的演奏與藝術？

海：首先，必須強調的是這裡的功夫並不是武術，不是大家在電影裡看的那樣。之所以學，最初為了保健。我40歲時發現手伸不過膝蓋，加上看到父親年邁，於是想要鍛鍊身體，但後來發現功夫帶來很多額外益處。一如冥想會改變大腦思考，練習功夫讓我不斷突破身體限制，肢體更能延展，我思考也跟著變得更自由。拿一本書，該怎麼拿又可以怎麼拿，少林功夫讓我知道有各種可能性，而這也可以用在生活與思考。當可能性變得寬廣，另一隨之而來的感受，就是更懂得謙卑。因為謙卑，「自我」會降低，甚至消失。人生中有時若能沒有自我，那其實是很美好的事。

焦：在訪問的最後，您有沒有特別想和讀者分享的話？

海：剛剛提及的一切，音樂詮釋、演奏能力、少林功夫、建築、藝術、文學等等，終歸要回到人性。我們要有技術，但技術是實現能力，能力背後必須有人性。反過來說，探索音樂、藝術、建築、功夫、文學，種種人類創造出來的經典，也幫助我們深入人性。在我所住的維也納，百年前最重要的鋼琴名師是雷雪替斯基。他教演奏，但更重要的是教學生探索人性，這才是成為大音樂家、大藝術家的關鍵。我們絕對不能讓這些從身邊消失。一旦我們失去它們，文明將停止，人類也無以為繼，失去存在的理由。不少人崇拜科學，看輕藝術，殊不知科技發展一旦背離人性，終將帶來人類的結束。人類當然可以選擇不要繼續，現在許多亂象都顯示著失去人性的危機，但我並不想失去我所珍視之事，也希望世上和我有相同信念的人能夠站在一起。至少，讓我們在音樂裡相見。

潘提納 1963-

ROLAND PÖNTINEN

Photo credit: Simon Larsson

1963年5月4日出生於瑞典斯德哥爾摩,潘提納從小對音樂展現濃厚興趣與鋼琴演奏才華,12歲起跟隨霍哈根(Gunnar Hallhagen, 1916-1997)學習,自瑞典皇家音樂院畢業後旋即展開演奏事業。他1981年即和皇家斯德哥爾摩愛樂合作首演,1984年為BIS唱片公司錄製首張專輯,至今唱片已多達50張以上,獨奏、室內樂、協奏、伴奏都有傑出成就,對於當代音樂與罕見作品亦有深入心得。除了是技藝精湛的鋼琴家,潘提納在作曲上也頗有才華,創作風格多樣,是獲獎無數的瑞典國寶級音樂名家。

關鍵字 —— 爵士樂、蕭邦、拉赫曼尼諾夫、霍哈根、李希特、圓滑奏、史騰海默、非典型、傳統與學派、楊納捷克、史克里亞賓、莎替(《煩惱事》)、布梭尼、第二維也納樂派(荀貝格、魏本《變奏曲》)、舒尼特克(《鋼琴協奏曲》、《古風組曲》)、李蓋提(《練習曲》、速度、《鋼琴協奏曲》)、即興裝飾奏、梅湘《耶穌聖嬰二十凝視》

焦元溥(以下簡稱「焦」):我知道您有位很愛古典音樂的父親,您也有很廣泛的音樂興趣。

潘提納(以下簡稱「潘」):是的,而我的音樂興趣主要受父親影響。他是工程師,也會彈琴自娛,家裡常放古典樂,因此我先認識它。我小時候很愛肯普夫彈的貝多芬鋼琴奏鳴曲,聽到唱片都磨平了,但我也聽交響樂,尤其著迷西貝流士。大概2、3歲我就在鋼琴上摸索,即興彈奏曲調,後來還常逼著我爸和我一起對譜聽曲子,而那甚至在我學琴之前。我也學小提琴,前後拉了10年,不過後來還是專注於鋼琴。我15歲開始聽其他音樂,尤其是爵士樂。我成為重度柯川(John Coltrane, 1926-1967)樂迷,聽了他所有錄音,模仿他的和弦與曲調寫了二十多首作品給學校爵士樂團。那是鋼琴、薩克斯管與弦樂團的編

制，不是一般的爵士三重奏，讓我能充分發揮創意。我也在那時愛上巴布·狄倫（Bob Dylan, 1941-）與融合爵士樂，跑去聽氣象報告樂團（Weather Report）的音樂會，當然也維持對即興演奏的喜愛。

焦：您最後為何選擇古典音樂？

潘：無論對其他音樂多麼有興趣，我從小就很清楚它們都是次要喜好，我最愛的仍是古典樂，熱情從未減退。我7歲在電視上看了蕭邦傳記電影《一曲難忘》（A Song to Remember），從此就對蕭邦有了極強烈的印象，特別是我小時候有過敏問題，常咳嗽甚至氣喘，這都和這部電影所帶給我的蕭邦幻想合而為一了！當然這是部非常好萊塢、很多情節都違背史實的電影，但它真能深刻影響觀眾。我最近遇到一位很有名的瑞典演員，他也談到這部電影帶給他的強大影響。我後來聽到莫伊塞維契的拉赫曼尼諾夫《前奏曲》錄音，同樣大受震撼，拉赫曼尼諾夫也從此成為我最愛的作曲家之一。至今這仍是我心中最經典的詮釋，而我也很快開始聽拉赫曼尼諾夫自己的演奏錄音，到現在每年都還會聽上一、二回他的演奏全集。

焦：您現在也常聽其他人的錄音嗎？

潘：很常。我是重度聆聽者，從歷史錄音到最新出版都聽。去年花了很多時間聽羅森濤錄音全集，也很有收穫。

焦：可否談談您的鋼琴學習？

潘：我12歲開始跟霍哈根教授學琴，他是最主要影響我的人，我進瑞典皇家音樂院仍跟他學。他要所有學生都仔細研究柯爾托的蕭邦《二十四首前奏曲》錄音，把那當成最重要的音樂詮釋教材。我持續拓展我的聆聽，費雪、阿勞、顧爾德等等，都是從這時期起給我很大影響的鋼琴家。霍哈根不是一般的鋼琴老師，教的是全方面的藝術。他

的音樂知識博古通今,上課所談又可完全是哲學、宗教或繪畫。他讓我們認識音樂,更認識音樂在整體文化中的位置。我中學的時候也非常著迷於繪畫、語言學習和歷史,現在也如此,所以他的教學完全合乎我的需要。許多學長姐在畢業之後持續回來參加討論,大家聚在一起形成美好而奇妙的氛圍,讓話題更豐富。因此他的學生即使拿到獎學金能出國進修,很多人仍不願離開這樣的學習環境,或不想破壞心中的上課情景。我自己也只跟普雷斯勒和薛伯克學室內樂,上過蕾昂絲卡雅的大師班而已,不想跟其他鋼琴家學。

焦:您畢業時和樂團演奏了極為艱深的巴爾托克《第二號鋼琴協奏曲》,您的技巧又是如何建立的呢?

潘:霍哈根彈得很好,但不是演奏家,不能示範所有的技巧,他教給我的其實是自主練習的方法。我是天生好手,彈琴很輕鬆,但我能靠天賦一直彈下去嗎?在畢業之後我突然有所警覺。雖然我已經開始演出了,但我還是重新審視我的技巧,在家試驗各種不同的彈法,包括坐姿高低,想要有更深厚圓潤的聲音。有天我接到電話,問我可不可以為李希特翻譜。他在哥本哈根,突然問可否到斯德哥爾摩演出,於是人們在幾天內就想盡辦法安排好,消息一出票券馬上售罄。他指定要金髮男生幫他翻譜,於是就問到我了。那場曲目全是舒曼,他在演出前15分鐘才到音樂廳,帶著破舊的俄國樂譜,彈得當然沒話說。我因為要翻譜,無法真正聽他彈,但可以仔細觀察他的演奏手法,看看他究竟是如何彈,怎能彈出那樣飽滿豐沛的聲音。

焦:您破解出什麼奧祕了嗎?

潘:當然沒有啊,哈哈!但我能明顯感覺到他在全身運力。雖然我不知道怎麼具體操作,但這進一步啟發我去讀相關的著作和討論,像是《阿勞對話錄》(Conversations with Arrau),幫助我改變技巧。此外,李希特的演奏有一點讓我非常受用,就是他彈極弱音的時候全身繃

緊，而非放鬆──真該如此！這樣聲音才會凝聚，音樂廳最後一排的人都能聽到。

焦：您最早的幾張錄音，如柴可夫斯基與葛利格鋼琴協奏曲或《彼得洛希卡三樂章》都相當火熱激情；但隨著時間過去，您不只技巧變了，音樂也愈來愈內省，伴隨極其美麗光潤的圓滑奏。像您在《晚鐘》（*Evening Bells*）這張專輯所彈出的圓滑奏，大概只有肯普夫才能比美，連拉赫曼尼諾夫《音畫練習曲》也是如此聲響，實在很迷人。

潘：啊，感謝你的稱讚，這的確是我特別用心鑽研之處。我其實想錄的是拉赫曼尼諾夫《前奏曲》，但製作人說了和你一樣的話，就是要我這樣的琴音與圓滑奏去錄《音畫練習曲》，我才學了全集；這也成為我至今最滿意的錄音之一。演奏拉赫曼尼諾夫有很多方式，但無論如何不能捨棄的就是歌唱性（cantabile）。他的演奏如此，霍洛維茲也是如此，即使在令人目眩神迷的《第三號鋼琴協奏曲》，他們仍維持極美麗的歌唱特質，而不只是快速凌厲。

焦：瑞典有自己的鋼琴學派與傳統嗎？

潘：只能說史騰海默（Wilhelm Stenhammar, 1871-1927）吧。作為鋼琴家，他的貝多芬與布拉姆斯詮釋非常有名，他的一些作品在瑞典至今仍常被演奏，我也彈他的《第二號鋼琴協奏曲》。如果追溯音樂院裡的教授師承，很多都能連到幾個大名字，像是蕭邦或李斯特，但我不認為我們能從演奏中辨認出來誰是瑞典鋼琴家或有瑞典風格。

焦：那您怎麼看古典音樂演奏的種種傳統，比方說會因為學習過程中缺乏「正統德奧傳統」而害怕詮釋貝多芬或布拉姆斯嗎？

潘：這倒沒有。霍哈根非常強調樂譜，而非以任何口傳心授的指引來演奏。他是非常開放的老師，注重表達，但要我們欣賞各種可能，最

不喜歡演奏陷入某種套路或公式。我們聽很多錄音,從中既認識許多傳統,也見識到許多非典型的詮釋。比方說我們可從錄音中聽到傳統法式基於手指、強調顆粒清晰的演奏法,但柯爾托就完全不是這樣彈,富蘭索瓦也更是霍洛維茲那一路的演奏者;雖然在某些曲目或句子你可以感受到他的法國韻味,但他絕不能算是典型法派。李希特也不俄式,他的思考與彈法都很特殊,甚至他的老師紐豪斯也不很俄派。肯普夫的琴音相當程度受到管風琴演奏的影響,和當時多數德國鋼琴家不同,也不能稱為典型德式。阿勞很小就去柏林學習,但我們還是可以從他的演奏中感受到某種南美能量,他的琴音也不同於傳統德派,是迷人的混合。有傳統與學派當然很好,它們提供了捷徑與依賴,但單靠捷徑與依賴並不能成為傑出藝術家。

焦:有時候傳統只是習慣,很難說這是作曲家的心意,或不照這習慣就不成理。

潘:我有次到布爾諾演奏,後來受邀至當地音樂院開了場關於楊納捷克的演講。一個瑞典人在楊納捷克的出生地和當地人講楊納捷克,想想真是很大膽的事。講完之後,一位教授對大家說:「非常謝謝,您讓我們知道這世上並沒有楊納捷克傳統。」他想說的是透過仔細研究樂譜,你不需要是捷克人或在捷克學習,也能深刻理解楊納捷克的作品。我當然也聽了如費庫許尼和莫拉維契等捷克鋼琴家演奏的楊納捷克,但他們彼此都差異很大,很難說有共同性。我想只要做足準備並深入作品,我可以用自己的方式來演奏,不需要照什麼制式彈法或派別。

焦:楊納捷克是非常有趣的例子,因為他的音樂和語言高度連結,對許多非斯拉夫語系的音樂家而言似乎不容易參透。

潘:我同意,如果要進一步探索楊納捷克,學習基本的捷克文、甚至摩拉維亞語實為必要,但他的作品並沒有模糊到非得借助外力而無法

從樂譜本身理解。如果不先把他的音樂語言了解清楚,會說捷克文也是枉然。這就是我說的,傳統和學派只是捷徑,路還是得由你自己去走,我現在的楊納捷克詮釋也和以前錄製的版本完全不同了。

焦:您通常如何開始研究一位作曲家?我實在很佩服您能掌握那麼多不同風格,又都相當深入。

潘:這很難回答,不過我想這可以回溯到霍哈根的教學。他開大班課,學生要彼此聆聽並給意見。在課堂上他會就個別學生給指點,只是都以其他人聽不到的音量說,好顧及學生的面子。但他可以幾天後把學生找來,就曲子的某一段,甚至某兩個小節或某條圓滑線記號,仔細講上兩小時!所以我們學到鞭辟入裡的分析手法,不放過譜上任何細節並了解作曲家寫作的道理。但這還只是骨架,我們必須填以血肉。我會先演奏但不急著決定詮釋,看我和作品相處的情形如何;只要能花時間,通常音樂都會跟我們說話,指引我們它要的方向。若再加上研究作曲家的精神性格,詮釋起來應該八九不離十吧!

焦:您首張唱片錄了史克里亞賓《第七號奏鳴曲》,後來也彈了他許多作品,這在當時瑞典應該很特別吧!

潘:的確。最早我從錄音中認識他,後來15歲那年我去聽阿胥肯納吉獨奏會,上半場全是史克里亞賓,帶給我極大的衝擊。我馬上找來樂譜,一首接一首彈完了十首奏鳴曲與一些小曲。我16歲考音樂院就選了《第五號奏鳴曲》,完全為史克里亞賓著迷。我18歲左右在瑞典已經以演奏俄國音樂聞名,那時國內幾乎沒人彈史克里亞賓,所以我又特別以演奏他著稱。25歲那年我在荷蘭和瑞典連彈了四次史克里亞賓奏鳴曲全集,這回我終於覺得夠了,隱約感到那音樂的魔性好像要吞沒自己,是該放下如此黑暗恐怖的作品了,於是好多年沒碰,到十年前才又重新彈。

焦：您怎麼看史克里亞賓最晚期的筆法，特別是《第十號奏鳴曲》。

潘：索封尼斯基說《第十號奏鳴曲》像是巴赫，這一點不假。此曲有非常清楚的層次與線條，形式發展也很嚴格精確，完全就是奏鳴曲式。但它並非例外，最晚期的前奏曲也可看到如此發展。奇妙的是你如果用聽的，這仍是標準充滿詭奇聲響的史克里亞賓，一點都感覺不出形式的嚴格。我覺得這是最了不起的地方：作曲家找出一種方式，讓最狂放自由的想像收束於極其嚴格的筆法，這樣幻想才有依據，否則就變成即興了。史克里亞賓在後期作品所展現出的譜曲功力，即使是近似幻想曲的《第六號奏鳴曲》，都可見到他所受的扎實訓練，對古典形式與對位的精確掌握。有趣的是許多想像力氾濫的作曲家，像舒曼或莎替，到後來都回去鑽研對位法。莎替的音樂沒有因此改變，舒曼則明顯聽到轉折，而史克里亞賓甚至讓你聽不出轉折！

焦：說到莎替，台灣終於要演出他的《煩惱事》（Vexations）。這是由我們的國家交響樂團策劃，邀請840位演奏者一人彈一遍。我知道您也策劃過演出，可否談談您的經驗？

潘：840人啊！這聽起來真的好瘋狂！我其實彈過兩次，我策劃的那次是由10位鋼琴家演奏，每位都指派一位瑞典樂評做紀錄。樂評們非常緊張，很怕一走神就算錯——嘿嘿，我就是要這些平常評論我們的人緊張！在演出前我跟其他9位先解釋了一下這演出的意義。我說此曲是「對於無聊的慶祝活動」，最好每遍都彈得一樣，不要有任何變化，愈無聊愈好。

焦：但會不會還沒彈完，演奏者就先被自己給無聊死了呢？

潘：彈到約15分鐘，我真的有種想死的感覺，心中呼喊誰來把我殺了吧。可是繼續彈，彈到約45分鐘，時間好像悄悄融化了，我和音樂合為一體，一點都不覺得漫長。等到樂評告訴我84遍已經彈完，我居然

感到相當難過呢！

焦：您另一個著力很深的領域是布梭尼，我也很好奇您如何認識他的音樂。

潘：最先當然是演奏他的巴赫改編曲，然後我彈了他的《觸技曲：前奏、幻想與夏康》（*Toccata: Preludio, Fantasia, Ciaccona*），極困難但極精彩的創作，愈彈就愈著迷，最後一頭栽進他的世界。可惜我的手不大，而他不少作品要求很大的和弦，不然我一定彈他的《對位幻想曲》（*Fantasia contrappuntistica*）。布梭尼的作品展現對於對位音樂的熱情，從對巴赫和貝多芬的崇拜中逐漸找出自己的聲音，得到自成一格的和聲寫作，雖然不是每次都成功。我非常喜愛七首《悲歌》（*Elegies*），和聲非常複雜前衛，第一曲神祕的〈在轉折之後〉（Nach der Wendung）標示了他通過作曲的轉捩點，終於找到自己的聲音。這可以和他的《第二號小提琴奏鳴曲》一起看，他到此曲才算寫出一家之言。我最欣賞的則是最後一首〈搖籃曲〉（Berceuse），那真是高度原創的作品。

焦：我也喜歡這組作品，但不是很能理解為何標題叫做「悲歌」，特別是第二曲〈來自義大利〉（All'Italia!）和第四曲〈杜蘭朵的女人心事〉（Turandots Frauengemach），真不知何悲之有。

潘：我沒有確切答案。我想這可能指涉了某種心理狀態。即使不乏艱難技巧，這些曲子本質上都是很內向的音樂，也沒有刻意營造情感高潮，有種疏離感。這可能也是布梭尼的鋼琴曲不夠通俗的原因。不過若連效果極好的〈杜蘭朵的女人心事〉和《觸技曲》都仍乏人問津，後者甚至還有布倫德爾的精彩錄音，那實在是演奏者和聽眾的懶惰了。很多人說古典音樂出現危機，聽眾覺得古典音樂會很無聊；如果音樂會總是出現類似曲目，永遠都是貝多芬和蕭邦的某幾首作品，那當然會無聊。我不是標新立異的人，蕭邦和貝多芬一直是我的重要曲

目，後來我也彈很多德布西，但我也有其他的興趣與發現想跟大家分享。所有呈現罕見曲目的人，想必不是爲了要告訴聽衆這些曲子有多爛才演奏的。期待大家對音樂能夠更好奇。

焦：我不是很能理解布梭尼對荀貝格《三首鋼琴作品》的改編。您的看法呢？

潘：我也不理解，只把它當成一份歷史資料，但看這兩人就此曲的通信實在有種「天，我究竟看了什麼啊！」之感。

焦：說到荀貝格，我非常喜愛您的荀貝格鋼琴作品與室內樂錄音。

潘：這是我和小提琴家瓦林（Ulf Wallin）共同發起的計畫，很可惜只到第三集，因爲銷路實在不好，但我可以說這是我也願意聽的錄音，而我們的演奏和多數版本都不同。

焦：正是！克倫貝勒在維也納演出魏本《交響曲》(Op. 21)之前，曾和作曲家本人請益。他說魏本在鋼琴上的示範演奏，每個音都非常強烈、狂熱。如果聽魏本指揮貝爾格的《小提琴協奏曲》，更會知道他用了多少彈性速度，表現也是火熱激情。我不知道爲何現在演奏第二維也納樂派會變得這樣冰冷 —— 我以爲應該以更接近晚期布拉姆斯和馬勒的手法來表現才是。

潘：這正是我們想要呈現的。我本來一點都不喜歡荀貝格的鋼琴作品，後來我才知道，我不喜歡的是如波里尼這樣全然訴諸智性思考，相當冰冷的演奏方式。波里尼在他的時代以如此方式演奏，當然有其意義，也是里程碑，但不表示這是演奏荀貝格的唯一途徑。我後來聽到史托爾曼的錄音，才驚覺荀貝格可以 —— 對我而言也「應該」—— 以這樣充滿感情、根植於浪漫派傳統的方式表現。這給我極大啓發。我們剛剛討論到演奏傳統，如果我們看魏本《變奏曲》首演者史達德

倫和作曲家就此曲的研習（可見於Universal版），魏本在譜上用不同顏色寫了很多指示，而那看起來完全像是對浪漫派音樂的處理方式。即使那是十二音列，仍可在某段用同一個延音踏瓣把聲音混在一起。但就連這樣的第二維也納樂派演奏傳統，現在都已失去了。如果連寫作極其精省理性的魏本，指揮起來都那麼浪漫，給的演奏指示也這麼浪漫，我們可以用更接近後浪漫的表現方式去演奏第二維也納樂派。畢竟，荀貝格等人是傳統的延伸，而非斷裂。

焦：您參與了BIS的舒尼特克錄音計畫，可否談談您對這位作曲家的感想？

潘：我是因為這計畫才認識他的音樂。我先錄了《第一號大協奏曲》（*Concerto Grosso No.1*）和《鋼琴協奏曲》，後來和瓦林一起去漢堡拜訪他，為錄製他為小提琴和鋼琴所寫的作品做準備。他聽了我的《鋼琴協奏曲》錄音，說他喜歡我的詮釋，雖然和他想的不一樣，特別是速度。

焦：您的版本很戲劇化且速度偏快。在這次會面後，您仍然依照原來的想法演奏嗎？

潘：我改成舒尼特克想要的樣子了。此曲有些爵士與好玩的段落，像是風格拼貼遊戲。本來我以我的理解去彈，但認識作曲家本人之後，發現他實在嚴肅，應該要以更沉重的方式處理。我現在彈它要慢很多。不過他也不是完全嚴肅。像《古風組曲》（*Suite in the Old Style*），我們本來以為這裡面應該有什麼微言大義，要以二十世紀的巴赫或韓德爾的角度去表現，沒想到他說這些曲子原本是電影配樂，沒什麼弦外之音，我們把它當成巴赫或韓德爾演奏就好，不需要將它現代化。附帶一提，我在BIS錄過兩次他的《第一號小提琴奏鳴曲》，第一次和貝格奎維斯特（Christian Bergqvist, 1960-），他也是以自己的理解來詮釋，沒給作曲家本人聽過，大家可以比較一下我和作曲家會面前後的

詮釋變化。

焦：舒尼特克那時住在漢堡，您是否也在漢堡見到李蓋提？

潘：被你猜中了，本來我們還真要在同一天見到這兩位呢！後來我和哈登伯格（Håkan Hardenberger, 1961-）要錄小號與鋼琴版的《滅絕大師之謎》（*Mysteries of the Macabre*），於是先演奏給他聽。我暖手時彈了蕭邦《練習曲》，「不錯嘛！」他邊聽邊說：「那你對我的《練習曲》有興趣嗎？」後來我回瑞典就學了他的《練習曲》全集，開了選曲音樂會並在學院演講。烏利安（Fredrik Ullén, 1968-）那時是聽眾，後來也學了《練習曲》全集，還錄了音。我和李蓋提之後變得熟識，是因為他的《鋼琴協奏曲》。他非常喜歡我的演奏，希望我能在SONY的李蓋提全集計畫錄這首，很可惜最後沒有實現。我們一起巡迴過這首好幾次，每次上台前李蓋提都跑來說一句：「羅蘭，非常好，但這次要快一點！快一點！」後來在鹿特丹，我實在受夠了，心想：「好啊，要快是不是？我就給這個老傢伙一點顏色瞧瞧！」我拚了命彈，彈得非常非常快。結果到了下一站阿姆斯特丹，在我上台前一秒，李蓋提又匆匆跑過來：「羅蘭，非常好，這次要彈得比赫爾辛基場快，但比鹿特丹慢！」──真是標準的李蓋提啊！不過從這個例子你也可知道，他是對時間非常敏感的作曲家，哪一場是什麼速度他都記得很清楚。

焦：談到速度，您認為他的《練習曲》能照譜上指定的速度演奏嗎？

潘：看情況，〈魔法師的門徒〉很輕，所以可行，但像第九首〈眩暈〉，如果你想確實做到譜上的強弱指示（一開始是ppppppppp，極極極極極極弱音），還要非常非常快，還要保持圓滑奏，還要彈出其中錯綜複雜的各種線條，那簡直不可能。事實上到現在也沒有哪個錄音能完全做到譜上的要求。我還沒有在現場彈過，但每年都會花時間練它。我為此練就了一種滑鍵技巧，可以快速在黑白鍵中移動而維持圓

滑奏。只要鋼琴擊弦裝置比較輕，再給我一點時間，我相信我可以保持譜上的強弱動態，用接近作曲家要求的速度演奏它。

焦：非常期待那一天的到來！我剛開始聽李蓋提《練習曲》的時候，總是爲演奏著迷，實際看到樂譜，才發現那比目前所有演奏更令人著迷，即使它可能超出已知的人類能力。

潘：眞是如此。讀李蓋提《練習曲》的譜，看他展現的驚人創意、想像與優美的執行，就能得到源源不絕的啓發。或許這是樂譜比演奏本身永遠要更驚奇、更令人滿意的創作。

焦：您可曾和李蓋提討論過他《鋼琴協奏曲》的第四樂章，究竟該如何演奏？

潘：第四樂章譜面節奏非常複雜，但他要的其實是爵士樂的感覺，就他所言像是柯瑞亞（Chick Corea, 1941-）與漢考克（Herbie Hancock, 1940-），要彈得很Jazzy，而不是很精確的現代音樂。這也像他的第五號練習曲〈彩虹〉。我本來把這首彈得比較像法國當代作品，但他強調這首要非常搖擺：「要像酒吧爵士鋼琴家在凌晨四點，喝了一點小酒的演奏，非常慵懶、非常自由，飄浮一樣的感覺，甚至頹廢的。」我很高興李蓋提對我說了這些，因爲這根本不可能用記譜表現。

焦：《鋼琴協奏曲》第一樂章也有爵士樂的影響吧？

潘：我想也是，而且我一直覺得主題就是蓋希文的《節奏在我》（*I got rhythm*）第一句。李蓋提矢口否認，但我猜或許他潛意識裡受影響而不自知，哈哈。

焦：關於第五號練習曲〈華沙之秋〉，李蓋提有沒有說什麼？這可能是最具政治涵義或最具故事性的一首了。

潘：倒沒有，只說我彈的和艾瑪德完全不一樣，但他兩個都喜歡。可見他還是很能接受不一樣的想法。

焦：您至今仍不時創作，我很好奇當您演奏莫札特鋼琴協奏曲，是否會即興裝飾奏？

潘：這倒沒有。我會選擇莫札特自己寫的或其他名家的，第二十二號我總是彈布瑞頓的版本。我知道很多人無法接受，但我非常喜歡，特別是這個版本還把第二、三樂章的素材巧妙地融入第一樂章裝飾奏，實在太聰明了。如果我有時間，我會爲第二十五號寫裝飾奏，此曲有很多主題，給作曲家很大的發揮空間，雖然要寫好還眞是不容易。

焦：您的演奏曲目非常豐富，錄音極多，也爲罕見作品貢獻心力，我非常敬佩像是瑞格小提琴與鋼琴作品全集和大提琴奏鳴曲全集，以及費茲納室內樂作品這樣的錄音，很好奇您還有什麼演奏計畫？

潘：瑞格那計畫花了我們十年才完成呢！如果我有無限的時間，當然想彈完所有我想彈的曲子。若說有什麼大心願未了，我對西班牙音樂很著迷，這些年來陸續彈了很多，我希望能趁早學完本阿爾班尼士《伊貝利亞》。另一個心願是梅湘全本《耶穌聖嬰二十凝視》。我住在斯德哥爾摩附近的小鎮，從1980年開始，每年鋼琴家多明尼克（Carl-Axel Dominique, 1939-）都會在耶誕節那一天，在斯德哥爾摩大教堂（Storkyrkan）彈這套作品，而我每年都去聽，已經成爲自己的慶祝方式了，希望有一天我也能演奏它。我倒是很高興要在同一間教堂演奏全本李斯特《巡禮之年》。這部作品很適合在教堂彈，特別是充滿神祕氣氛的《第三年》，幾個和弦就說盡一切。

焦：最後，作爲一位活躍於二十一世紀的鋼琴家，可否談談您的詮釋觀？

潘：我對太多音樂感興趣，從大衛‧鮑伊（David Bowie, 1947-2016）到最新的作品。我的孩子也愛音樂，也聽各式各樣的創作。他們常聽到什麼精彩的就分享給我，我因此聽了許多之前完全不認識的音樂，而我必須說那些幾乎都很好。現在有了 Spotify 或其他付費音樂平台，聽音樂太方便也太容易。只要有心，你可以聽到各種想都沒想過的音樂，時時獲得驚喜。但演奏上我不認為自己「現代」，反而是相當老派的鋼琴家。我彈大量現代與當代作品，但我的演奏美學與方式仍然非常傳統。當然這要視作品而定，我不可能用老派的方式來演奏李蓋提，但整體而言我的精神導師仍然屬於二十世紀上半，甚至十九世紀後半的鋼琴家與演奏風格，更強調演奏的歌唱性與人性。無論用什麼方式彈，演奏任何樂曲前都要充分理解，知道作曲家的意圖，然後把它當成從來沒有人寫過的、效果前所未聞的作品來演奏。一百多年前布拉姆斯放了一個驚人的和弦，兩百年前貝多芬寫了一段前所未見的低音，現在我們雖然已經熟悉它們，但演奏者該讓今天的聽眾感受到當年首演所能帶來的震撼，而不是照本宣科。詮釋可以根植於傳統，但表達方式要和時代對話。

法拉達 1965-

STEFAN VLADAR

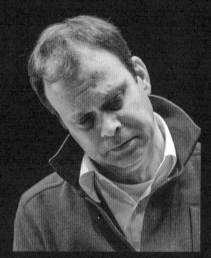

Photo credit: 林仁斌

　　1965 年 10 月 2 日出生於維也納，法拉達 6 歲開始學琴，8 歲進入維也納音樂院先修班跟佩萊森漢默（Renate Kramer Preisenhammer）學習，之後則進入佩德曼德（Hans Petermandl）的演奏專門班。他在奧地利獲得諸多獎項，更於 1985 年第七屆國際貝多芬大賽獲得冠軍，從此躍上國際舞台。法拉達在獨奏、室內樂、伴奏與協奏都有傑出成就，也是著名指揮家，現任維也納室內樂團首席指揮與藝術總監，並任教於改制後的母校維也納音樂與表演藝術大學。

關鍵字 —— 傑利畢達克、指揮、維也納式圓舞曲、舒伯特、貝多芬（風格、《迪亞貝里變奏曲》）、布拉姆斯（風格、晚期作品）、舒曼（《狂歡節》、《蝴蝶》、《維也納狂歡節》、《交響練習曲》）、維也納之聲、傳統、莫札特（《第二十一號鋼琴協奏曲》、《D 小調幻想曲》）、巴赫《郭德堡變奏曲》、拉威爾、柴可夫斯基、拉赫曼尼諾夫、教學

焦元溥（以下簡稱「焦」）： 就我所知，您是三兄弟的老么，成長在喜愛音樂的家庭。

法拉達（以下簡稱「法」）： 家父非常愛古典音樂，家裡不是放唱片或錄音帶，就是聽古典音樂電台，從我有記憶開始我就被古典音樂圍繞。他特別喜愛鋼琴音樂，常帶我們三兄弟去聽名家演出。我兩位哥哥都學鋼琴，耳濡目染之下我也對鋼琴產生興趣，一上小學就想要跟著學。我們鎮上只有一位鋼琴老師，她其實沒有空間再教我，我哥因此改學小提琴，才讓我得以學鋼琴。我進展很快，兩年後她就說我該找更適合的老師，於是我進入維也納音樂院先修班。那段時間我也跟修茲（Rudolf Scholz）學了 4 年管風琴，愈學愈喜歡，幾乎要改成主修，後來進入演奏專門班之後，老師又讓我把興趣轉回鋼琴。我的學習很一般，沒找其他老師，也沒參加大師班，就是跟自己的老師按部

就班學。

焦：您13歲就和樂團合作莫札特《第二十六號鋼琴協奏曲》，18歲則演奏巴爾托克《第三號鋼琴協奏曲》，年紀輕輕就已展現演奏家風采，而我很好奇您學習時的曲目以何為主？

法：在我小時候，維也納，或許整個奧地利，鋼琴教學仍以維也納古典樂派為核心，然後是德奧與其相關曲目。我們彈巴赫，然後就是莫札特、貝多芬、舒伯特，也有練習曲，但沒有專注於炫技困難作品。在學期間，我完全沒彈過普羅高菲夫和拉赫曼尼諾夫。

焦：在您學習過程中，誰影響您最多？

法：家父很愛顧爾達，我從小就聽他的演奏與唱片，但後來我刻意避開他的影響。我從15歲開始著迷傑利畢達克（Sergiu Celibidache, 1912-1996），常和哥哥一起到慕尼黑聽他指揮、看他排練，從中學到太多太多。

焦：所以您其實很早就有成為指揮的念頭。

法：老實說，內心裡我一直是指揮家而不是鋼琴家。我從小就很愛管弦樂，後來成為鋼琴家是我有演奏鋼琴的天分，再加上得了貝多芬鋼琴大賽冠軍，好像就得走演奏家的路。但鋼琴家得面對一種危險，就是被困在日以繼夜的練習而變得視野狹隘，因此當我25歲的時候我就開始指揮。我之前在學校裡嘗試過，但到25歲才有職業指揮演出，後來就一路發展至今了。不過如果是我自己邊彈邊指，我不覺得有何困難。只要有適當的排練與溝通，團員知道該怎麼演奏，那接下來就是室內樂。我只要需要起頭，在必要的入場處給予提示即可。

焦：我15歲那年傑利畢達克帶慕尼黑愛樂來台演出，到現在超過四分

之一個世紀，那兩場音樂會的聲響仍然沒有離開我的腦海。可否為我
們多談談這位大師？

法：他是我的理論的最好證明：當你愈熟悉框架與限制，愈熟悉規則
與章法，你會愈自由有創意，也愈有表現力。傑利畢達克把這些規則
稱為現象（phenomenon），而他看音樂的方式——看樂曲背後的東
西，看它們為何存在、何以是這個樣子，至今仍深深影響了我，比任
何鋼琴家都要深。當我們以智力分析這一切現象，最後再把個人情感
加入，形成詮釋。

焦：您怎麼看他的速度選擇？

法：傑利畢達克的速度視場館音響效果與聽眾而每場不同，而他的主
要考量是能否聽到所有細節，以及聲音能否搭配融合。這也是為何他
不認可錄音的原因；錄音很有趣，但不能忠實呈現那個演奏。我並不
同意他所有的速度以及解決問題的方法，但這樣做音樂的方式我完全
同意。

焦：對於不曾聽過傑利畢達克現場的愛樂者，您會推薦他的哪些錄
音？即使這都是他不認可的。

法：我其實沒有他很多錄音，因為他的現場是那麼鮮明地深植腦海。
就我的印象與意見，我不推薦他的古典樂派作品和布拉姆斯，但普羅
高菲夫《西徐安》組曲（*Scythian Suite, Op. 20*）、拉威爾《鵝媽媽》
組曲和《波麗露》、德布西《海》、布魯克納《第四號交響曲》和《第
七號交響曲》，是我心中最登峰造極的演奏。

焦：接下來我想從音樂與演奏這兩方面來請教您，維也納之於西方音
樂的意義。現在提到維也納就必然想到圓舞曲，從音樂文化的角度，
您建議我們如何了解維也納式圓舞曲？

法：要了解維也納式圓舞曲，必須回到舒伯特的時代。圓舞曲本來不是貴族或上層社會的舞曲，而是民間舞曲。在舒伯特的時代，民俗音樂開始廣泛地被導入古典形式之中，舒伯特就寫了許多小型圓舞曲以及蘭德勒舞曲，也在他的奏鳴曲與交響曲中運用這些音樂。像《A大調奏鳴曲》（D. 959）第二樂章開頭聽似尋常的蘭德勒舞曲，冷不防地到了中段情感大爆發，回返後又僅留淡淡餘韻；降B大調（D. 960）的第二樂章和《弦樂五重奏》（D. 956）的慢板樂章也有類似作法。這正是舒伯特最精彩的譜曲招式，把民俗風情作極其個人化也藝術化的表現。不過如果我們更往上追溯，海頓一些交響曲中的小步舞曲樂章，本質實是快速圓舞曲或蘭德勒。維也納的音樂傳統不只在音樂會與歌劇院，也在街頭、餐館與舞廳，後者更慢慢進入古典形式，成為高度藝術化的創作。大家說蕭邦的《圓舞曲》是音樂作品，不是為實際舞蹈譜寫，但如果你照小約翰‧史特勞斯的樂譜演奏，《藍色多瑙河》的彈性速度也會讓舞者摔倒。整體來看，教會音樂和民俗音樂，一直是西方古典音樂的兩大來源，奧地利作曲家自然也會運用原屬民俗音樂的圓舞曲與蘭德勒。

焦：圓舞曲出現在音樂作品中是否有固定的代表意義？對於非奧地利音樂家而言，要如何掌握維也納式圓舞曲中三拍的長短比例？

法：圓舞曲可以表達各種情感，沒有固定的意義，但演奏起來確實很微妙。我有次指揮某德國樂團演出小約翰‧史特勞斯的圓舞曲，即使大家都說德文，地理位置也相近，但那種屬於奧地利人血液裡的感覺，就是難以用語言說明。我不知道該怎麼解釋為何這裡的第二拍要晚一點，那裡卻不用。不過不是只有維也納作曲家才會寫維也納式圓舞曲，理查‧史特勞斯《玫瑰騎士》裡面的圓舞曲，就完全是維也納式，拉威爾的《圓舞曲》也是——即使它是諷刺性的諧擬，最後走向瘋狂。看這些作曲家以其非凡譜曲工具，打造出地道的維也納式圓舞曲，真是令人佩服。

Stefan Vladar

焦：維也納和巴黎是十八、十九世紀最重要的音樂城市，太多作曲家在此發展。您覺得維也納的文化如何影響了本是外來者的貝多芬和布拉姆斯？

法：很難說，因為貝多芬和布拉姆斯很早就到維也納，他們的成長可能已經和維也納合為一體。就布拉姆斯而言，他夏日休憩的地方可能在他作品中留下更深刻的印記，像是明媚陽光與湖光山色之於《第二號交響曲》，寒冷嚴峻與晦暗暮色之於《第四號交響曲》。然而，他的音樂始終有匈牙利吉普賽音樂元素，這又追溯到他在漢堡時期一起合作的音樂家。對我而言，我不去想維也納如何影響貝多芬和布拉姆斯，而是想他們如何影響維也納。太多事在這文化大城中發生，它經歷了各種流行、各種風格，而我們可以逐一追尋線索。比方說當羅西尼的歌劇在維也納大受歡迎，舒伯特所寫的兩首義大利風格的序曲，聽起來就像是羅西尼。愈知道這個城市曾經發生過什麼，就愈知道維也納不會只是第一和第二維也納樂派。

焦：您錄製了兩次貝多芬鋼琴協奏曲全集，又指揮過他全部的交響曲，可否談談您的心得？

法：我花了很多時間研究貝多芬，我必須說他是風格和想像力都極為特別的藝術家。他的寫作發展像是莫迪里安尼（Amedeo Modigliani, 1884-1920）的繪畫，主題愈來愈簡單，簡單到不能再簡單，然後以此創造出滔滔不絕的長江大河。他所有著名作品幾乎都是如此；迪亞貝里如果沒有寫下那麼簡單又蠢的圓舞曲主題，貝多芬應該也不會拿來發展成變奏曲。這和其他作曲家都不同。即使有海頓的類似手法在前，但貝多芬將其探索到極致。另一讓他與眾不同的特色，在於強弱對比。貝多芬常在漸強之後突然收弱，打破你的預期，反之亦然；他也在許多和聲解決處做突強。照理說不該這麼做，但他就是這樣寫，而他的強弱和音符密切相關。如果你不照他譜上的強弱指示，等於毀掉他一半以上的音樂；但他的力道對比強度，對兩百年後的許多人而

言仍然過於激烈，不難想像他對當時聽眾與音樂家的衝擊。

焦：提到《迪亞貝里變奏曲》，您怎麼看它的結構，特別這目前仍無定論？

法：我很喜歡一首巴薩諾瓦風的歌曲，叫《一個音的森巴》（*Samba de Uma Nota Só*）。歌詞一開始說每個音都跟隨前一個音，是它「無可避免的結果」（unavoidable consequence）。對我來說，這就是《迪亞貝里變奏曲》。演奏者要看每兩個音之間的關係，然後擴及到樂句、段落、變奏、整部作品。它最後一個音已經包含在第一個音裡，必須在演奏第一個音的時候就看到最後一音。每段變奏的第一個音，不只和該變奏的最後一音有關，也和最後變奏的最後一音有關。這就是為何此曲的結構不會有定論，因為它是巨大的音樂之流，一個不可分割的整體。當然《迪亞貝里變奏曲》還是有脈絡：在第一變奏，貝多芬居然把圓舞曲主題寫成進行曲，就明白告訴大家：「等著被嚇到吧！」接下來的變奏充滿對比，有些則不斷增強，最後來到第十六和十七這兩個互為鏡像的變奏（第十六變奏的左手音型成為第十七變奏的右手音型）。這也剛好是三十三段變奏的正中心，可見作曲家確實安排好了一切，以這兩個變奏為樞紐。在此之後，樂思可以開玩笑、可以瘋狂，逼到第二十八變奏像在爆炸邊緣，又進入第二十九變奏起的三段小調變奏，最後來到第三十二變奏的賦格——聽到賦格，大家都以為此曲會就此結束。不！貝多芬再度讓人無法預測，寫下最後一段，樂思絕妙、感人至深、難以言喻的小步舞曲。在小步舞曲最後，我們又聽到貝多芬引用了自己最後一首鋼琴奏鳴曲的最後樂章主題，而那也是一段變奏。這是何等偉大的旅程，何等不凡的貝多芬！

焦：愛樂者大概都聽說過貝多芬的革命性，卻普遍認為布拉姆斯保守，但我愈聽後者的作品，愈能聽到他和第二維也納樂派的聯繫，他的《第二號弦樂六重奏》與荀貝格《昇華之夜》之間的距離並不遠。您怎麼看布拉姆斯呢？是因為荀貝格用了布拉姆斯的技法，讓我覺得

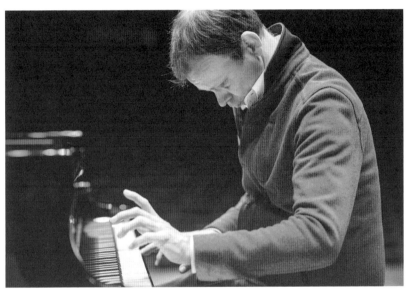

「當你愈熟悉框架與限制，愈熟悉規則與章法，你會愈自由有創意，也愈有表現力。」（Photo credit: 林仁斌）。

布拉姆斯其實很前衛，還是他本來就不是保守的作曲家？

法：布拉姆斯不是保守，而是獨特。他沒有照那時「現代派」的寫作方向走，並不表示他就是保守。只要看看他用的複雜和聲與技巧，就會知道那一點都不傳統。他的作品極其聰明，每個音都有意義，把主題做極其豐富巧妙的變化，功力高超令人嘆為觀止，又能寫出最深刻優美的旋律。這是我最喜愛的作曲家之一，我演奏了他全部的室內樂和多數鋼琴獨奏作品，當然還有兩首精彩至極的鋼琴協奏曲。

焦：您錄製了布拉姆斯全部的晚期作品。我感覺您努力讓每個作品編號聽起來都是一組創作，雖然這一直有所爭論。

法：如果作曲家把數曲放在一起出版，或這雖是出版商意見，但作曲家並沒有反對，那我就把它們視為一組作品。在布拉姆斯的時代，多數音樂出版仍是為家戶使用，布拉姆斯這些晚期作品更不是為公眾而寫，有非常個人、私密的情感。其中雖有些輝煌外向的曲子，更多是內心祕密，像作品一一七第一首，那是為逝去孩子寫的搖籃曲，極其美麗、極其憂傷，要找到合適的聲響表現並非易事。對我而言這都是非常難練，對聲音與情感極為挑剔的創作。

焦：說到把小曲集合成一組，舒曼堪稱十九世紀最精彩的例子，而您錄製了《狂歡節》、《蝴蝶》（*Papillons, Op. 2*）和《維也納狂歡節》，我很好奇您如何看這三者的關係？

法：《狂歡節》是舒曼以「許多小曲子訴說一個故事」這種手法的頂尖之作，其中包含各種不同性格樂曲（角色），連社會名人都現身。然而演奏它的危險也在於彈到最後，你只有一堆小曲子。舒曼自己也清楚，因此他設計了微妙的連結。《狂歡節》在終曲之前，舒曼引了開場曲的過門當作〈休止〉（pause），這是整合全局，讓故事收線的關鍵。此外他也以隱藏的動機，讓人能把全曲解釋成一部整合性的創

作。《蝴蝶》的收線密碼比較不容易呈現，但還是有脈絡可循。弔詭的是這兩首都比《維也納狂歡節》更像維也納，至少它們還有圓舞曲。

焦：舒曼在維也納寫完《維也納狂歡節》前四樂章，但除此之外，此曲有任何音樂上的理由讓您聯繫到維也納嗎？

法：這我至今沒有確切答案，但我認為和政治有關 —— 在那時的維也納，作為法國革命象徵的《馬賽曲》仍是禁歌。舒曼在第一樂章隱晦地引用了《馬賽曲》，明知故犯，顯然有話要說。

焦：您很早就錄製舒曼的《交響練習曲》，而您選擇把五首補遺變奏分別加入目前的版本，我很好奇您的想法為何。

法：這是相當奇特的例子。當我16歲學它的時候，我和老師花了很多時間討論它的結構。我從樂友協會（Musikverein）的圖書館中找到一份舒曼的此曲副本。很明顯，直到出版前，他都不確定此曲該是什麼形式，最後出了兩種版本，他也知道克拉拉只會選五到六首變奏在音樂會中演奏。我所做的是根據舒曼留下的線索，把這五首補遺放回它們原本可能的位置。因此這是非常個人化，但也想盡力實現作曲家原始意圖的錄音。附帶一提，克拉拉當年沒有選慢的變奏，只選展現技巧的，補遺五首都是她不會選的曲子，但它們是那麼美麗而富詩意，《交響練習曲》也實在需要詩意的面向，因此我要把它們加回去。

焦：您是當今維也納鋼琴家的代表。就鋼琴演奏的角度，您怎麼看所謂的「維也納之聲」？又或者這只是迷思，其實沒有這樣的聲音。

法：我的確常聽到人說「維也納之聲」，但我很反對這樣的標籤。每位傑出鋼琴家都該有自己的音色，不同作曲家、作品與時代風格也要求不同的聲響，不可能有一種適用於所有音樂的聲音。我知道維也納愛樂的音色，我知道樂友協會大廳聽起來如何，或許這是「維也納之

聲」；但維也納鋼琴家會是怎樣的聲音，這真的每個人都不同。比較一下布倫德爾和顧爾達，他們的音色幾乎沒有共同點可言，但都可說是維也納鋼琴家的代表。

焦：如此標籤會不會和樂器有關？

法：維也納的確偏好自己的鋼琴品牌，也就是貝森朵夫。維也納鋼琴家很熟悉它的性能與聲響，但我們也同樣熟悉史坦威，它在奧地利也很普及而且早已存在。它們確實很不同，也確實會影響到鋼琴家的音色，但鋼琴說到底只是工具。鋼琴家會以他的樂器找到他要的聲音，屬於自己的聲音。

焦：那麼您如何看傳統？對許多人而言，維也納充滿了傳統，到維也納學習也是為了親近原生地沒有的傳統，覺得這樣才「正統」。

法：我很懷疑所謂的傳統。每次聽到有人提到傳統，我的直覺反應就是什麼出了錯。傳統往往只是代代相傳的壞習慣，而且一旦成形就很難擺脫，因為壞習慣之所以成為習慣，一定有其便宜行事的原因。對於作曲家的風格，我不依靠傳統，而是從其之前的角度來審視，知道它從何而來。比方說討論貝多芬的風格，我會從海頓和莫札特的眼光來看，而不是從布拉姆斯和柴可夫斯基的角度。當新風格出現，人們傾向將其加於舊風格之上，接下來就是忘了舊風格。我想做的是探索真跡，把上面的補筆全數拿掉。也有一種傳統來自「直接傳承」。這個維也納人很熟悉：誰跟哪位老師學，該老師是某某名家的學生，該名家又曾跟徹爾尼學過，因此他是貝多芬的直系傳人。但就像我剛剛說的，代代相傳的很可能只是壞習慣。傳統不會必然取得權威性與正確性，我們必須仔細審視。

焦：您的演奏確實如此，而我非常喜愛您演奏莫札特鋼琴協奏曲與巴赫《郭德堡變奏曲》。您不只在每段反覆處都做了變化處理，《郭德堡

變奏曲》還有聲部高低重新分配,這都是相當不同於二十世紀中期演奏傳統的詮釋。

法:但這可能合乎更早,也就是作曲家本人時代的演奏風尚。目前所有文獻都告訴我們,以前的音樂家,演奏時多少都會即興發揮,增加裝飾音或重塑旋律。這是相當普遍,也在聽眾預料之中的手法。莫札特有個學生不是很有想像力,不知道怎麼變化,於是莫札特就在他的鋼琴奏鳴曲反覆段寫下不同音符,說明可以這樣做。這份樂譜還在,證明了如此演奏風尚。莫札特的鋼琴協奏曲,明顯沒有寫下所有鋼琴要演奏的段落,因為那些都留給每次演出的即興發揮。當我演奏莫札特,我自然試圖以莫札特的演奏方式來表現。巴赫也該是如此,反覆樂段不會兩次相同。此外,《郭德堡變奏曲》有精妙偉大的譜曲技巧和深刻內涵,但不表示只能把它演奏得非常嚴肅,或不能以那時的演奏風尚來調整譜上的音符。此曲本來是為雙層鍵盤大鍵琴而寫,我以演奏管風琴、控制多層鍵盤的經驗,調整某些聲部的高低來強調。當然這只是諸多表現可能中的一種,不是唯一解,但音樂本來就不會有唯一解。

焦:您指揮並演奏的莫札特《第二十一號鋼琴協奏曲》,第二樂章只用了5分鐘,和當下一般動輒7、8分鐘的詮釋可謂天差地別。

法:呵呵,每次我和樂團排練這段,都得花很多時間說服團員。關鍵在於這段應該是二拍,不是四拍。我認為這段行板應該像是輕鬆的小夜曲,而非感傷、情感飽滿的沉重音樂。這段和他的《第三號小提琴協奏曲》第二樂章一樣,都應該是二拍,也都不應該過慢。

焦:您錄製了兩次莫札特的《D大調音樂會輪旋曲》(K. 382),由您同時擔任指揮的第二次將其直接放在《D小調幻想曲》(K. 397)之後演奏,這是否也屬於傳統或新考證呢?

法：這是霍格伍德（Christopher Hogwood, 1941-2014）的點子。他常和我演出並討論音樂，是影響我很深的前輩。有次他說：「《D小調幻想曲》的結尾有沒有可能不是遺失，而是根本沒寫？這首曲子其實是拿來當成某首D大調作品的前奏？」我很喜愛這個想法，於是在他指揮下首次如此演出——當然我在《D小調幻想曲》結尾加了些音符，作為與《D大調音樂會輪旋曲》的連結，後來也決定自己錄製。

焦：以此觀點，可否談談您的拉威爾專輯？這是演奏與思考都非常細膩用心的成果，但您明顯沒有依循許多法國傳統，包括鋼琴家接受拉威爾指導的心得。

法：我在演奏任何作品之前，都會進行詳細研究，盡可能取得各種文獻與演奏資料。然而最終的判準，最能肯定的資料，仍是作曲家寫在紙上的音符。演奏者以正確方式讀譜，將其所得轉化成自己研究、演奏與表現的系統。我的確知道這些來自法國的傳統，但我並未以此為準則。作為演奏者，我要對作曲家負責，也要對自己負責。我對別人已經彈過什麼想法或尚未彈過什麼概念都不是很感興趣，只想專注於自己的詮釋，呈現並傾聽別人的意見。從我的角度，我認為拉威爾古典主義的那一面還沒有被大眾充分認知。他的作品有不少充滿想像的篇章，也有很多艱難技巧的挑戰，但也常有極其清晰、古典主義的形式，非常明確的複音織體與對位。這些特質應該被清楚聽見，而不是被朦朧的踏瓣與聲響效果遮蓋。

焦：聽您這樣說，現在我不只能理解您在專輯中表現出的風格，也能理解選曲的構思。

法：當我錄製拉威爾專輯，我以作品風格為挑選，有非常古典主義但也非常拉威爾風格的《小奏鳴曲》，全然印象派風格、沒有傳統四小節樂句結構、旨在激發想像畫面的《水戲》，極富劇場效果、色彩豐富且起伏強烈的《夜之加斯巴》，以及兩首以他人風格譜寫的諧擬作

品，讓聽眾可以清楚比較拉威爾的各種面向。

焦：剛剛您提到在學習階段沒怎麼演奏普羅高菲夫和拉赫曼尼諾夫，現在您怎麼看俄國音樂？是否仍感受到文化隔閡？

法：以俄國音樂來說，我頗喜愛既現代又古典的普羅高菲夫，但像柴可夫斯基這種俄式浪漫派，以前的確離我較遠。我不太能欣賞那種訴諸強烈情感，以此作為表現核心的音樂。但人會成長，會從生活經驗中學習。我內人是俄國鋼琴家，因為她我開始常到俄國演出，指揮俄國樂團。當我花時間研究俄國民俗音樂，尤其是舞曲，我就完全理解為何柴可夫斯基的音樂有那麼多不斷反覆的樂句——那就是俄國民俗音樂啊！同理，當我認識俄國東正教音樂，我也就不再把拉赫曼尼諾夫當成好萊塢電影配樂的始祖，而是俄國宗教音樂極其人性化、情感化的深刻表達。難怪他的音樂總是回到調式，總是有「神怒之日」的曲調。民俗音樂可能簡單、可能俗氣，但柴可夫斯基和拉赫曼尼諾夫能從可能的簡單俗氣中昇華出偉大作品。一旦知道他們作品的內在邏輯與精神，我就能充分欣賞並知道如何表現。

焦：您已在維也納音樂暨表演藝術大學任教超過二十年，可否談談您的教學心得？

法：我想對一般人而言，我不是成功的老師，因為我沒有什麼學生贏國際比賽，也不往這個方向教學生。我所教的是知識，讓學生盡可能擁有理解音樂的知識。就像我在一開始說的，藝術的弔詭在於，當你愈熟悉框架與限制，愈熟悉規則與章法，你會愈自由、愈有創意、愈能表現。我不在意學生能否在比賽得獎，但關心他們是否有足夠的知識能夠自立，能夠享有足以稱為音樂家，也能享受音樂的一生。

焦：在訪問最後，您有沒有什麼話特別想跟讀者分享？

法：我準備一首作品，會徹底分析音樂與技巧的各種面向並努力琢磨。但當我上台演出，當我真正表現好的時候，那一定會是我把自己完全交給當下，而不是邊想邊彈。我希望聽眾也是這樣。我不害怕被比較，但我實在不希望聽眾在我演奏的當下，想的是唱片裡某某這句彈得快一點，某某又慢一些。在音樂會之前你大可做各種準備，聽各種版本或研究樂曲。但在演出當下，希望你能忘掉這些，把自己完全交給音樂。

第　　　五　　　章

05
CHAPTER
亞洲和中東

ASIA & THE MIDDLE EAST

前言

從中東走向世界，將世界帶往亞洲

　　本章可說是本書中筆者最感榮譽的一章：它記錄了台灣、亞洲、中東鋼琴家的頂尖藝術成就，包括在世界舞台的重要里程碑。

　　同樣出生於1958年，來自黎巴嫩的艾爾巴夏與來自越南的鄧泰山，各自在1978年伊麗莎白大賽與1980年蕭邦大賽獲得冠軍，是中東與東亞音樂家首度在顯赫國際比賽贏得首獎。之後他們精益求精、持續努力，積累出深厚的技藝修為，在今日依舊閃閃發光。然而國際聽眾是否準備好接受來自西方世界以外的古典音樂家？看他們的學習與經歷，太多故事令我們深思。鄧泰山境遇之峰迴路轉，想像力最豐富的小說家聽了大概也要擲筆嘆服；伊斯蘭文明與基督教世界在藝術上早有交流，透過艾爾巴夏的視角來看西方，相信亦可觸類旁通。

　　同樣值得深思的，是吳菡的習樂因緣與過程。這或許是本書最感人的故事，至少我每次想起都常紅了眼眶：古典音樂真的不是某個階級的專屬，任何人都可以喜愛，欣賞它也只需要喜愛。聽這位林肯中心室內樂集藝術總監為讀者解析室內樂，或許有當今最權威精到的見解。萬分感謝另一位總監大提琴名家芬柯也加入訪問，成為本書108位鋼琴家之外的第109位音樂家，堪稱最豪華的「隱藏版受訪者」。為何本與音樂無關的家庭，能出兩位世界級鋼琴家？讀過陳必先訪問再來看陳宏寬，相信會更佩服他們的父母與家庭。無論是藝術造詣或克服手傷的過程，陳宏寬在訪問中的分享是音樂課更是人生課。他在演奏與教學都卓然有成，確是名不虛傳。

　這些名家也為我的聆賞留下不可磨滅的印象。我至今依然清晰記得鄧泰山首次來台演出的音色魔法，以及陳宏寬演奏布拉姆斯與巴爾托克《第二號鋼琴協奏曲》的盛況。生於台灣，我自然也在欣賞魏樂富與葉綠娜的現場演出中長大，很高興最後有能力訪問他們 —— 本書初版時，我對「朗讀與音樂」和「朗讀音樂劇」認識不深，誰知十年後自己竟也從事翻譯此類作品，還策劃相關演出。一如賀夫，他們也是論述豐富的作者，希望這篇訪問尚能觸及些許他們還未寫作的議題。學音樂從來就不只是學演奏，音樂也不只是音樂。看他們長年教學累積出的銳利觀察，建言值得我們深思。

　小山實稚惠是本書訪問的兩位日本鋼琴家之一，也是僅在日本學習，卻在柴可夫斯基與蕭邦大賽獲獎的名家，足稱日本最具代表性的音樂家。她純真善良，對音樂有源源不絕的熱情，錘鍊出豐富寬廣的曲目。這是我遇過最樸實可愛的音樂家，希望讀者能多認識這位在日本唱片等身、演奏邀約滿檔的演奏家，傾聽西方文明與大和文化的音樂交流。

魏樂富與葉綠娜 1954-/1955-

ROLF-PETER WILLE
& LINA YEH

Photo credit: 環球音樂（周志合攝影）

1954年出生於德國布朗斯威克（Braunschweig），魏樂富畢業於漢諾威音樂院後即應邀來台任教，1987年更獲紐約曼哈頓音樂院鋼琴演奏博士。不只鋼琴演奏與教學成果卓著，他亦有文學長才，在音樂創作與改編上也有出色成績，還著有歷史研究《福爾摩沙的虛構與真實》。葉綠娜於1955年出生於高雄，曾獲薩爾茲堡莫札特音樂院鋼琴演奏藝術家文憑，又至漢諾威音樂院與茱莉亞音樂院深造。他們夫妻以獨奏、鋼琴重奏、室內樂、伴奏、協奏等等角色與國內外諸多音樂名家與樂團合作，足跡遍及世界各地，獲得「國家文藝獎章」在內的諸多殊榮，是台灣樂壇與文化界最重要的音樂家。

關鍵字 —— 薩爾茲堡、萊默、奧地利與德國文化比較、美國與德國教育比較、文學創作、德文詩歌、音樂修辭術、轉化之利弊、朗讀音樂劇、舒曼（文學影響、詩、評論）、浮士德相關創作、諷刺文學、陰暗古怪、《星際大戰》、黑暗與想像、死之舞、詩與規範幻想、李斯特《梅菲斯特圓舞曲》、幽默感、鋼琴重奏（演奏、作品）、台灣作曲家、台灣風格、蕭泰然、郭芝苑、台灣學生之優缺點、群體性格、獨處、貝多芬與莎士比亞戲劇、人性理解、文化史、基督教和《聖經》、演奏者的責任

焦元溥（以下簡稱「焦」）： 除了樂團以外，您們是我持續欣賞接近三十年的演出者，我也持續從您們的演出中學習，非常感謝您們接受訪問。可否談談您們怎麼開始學習鋼琴與音樂？

葉綠娜（以下簡稱「葉」）： 其實沒有什麼了不起的原因。最早是家母說做人要有一技之長，萬一以後什麼都不能做，還可以教琴維生。我小時候學校成績很好，可能往其他方向發展，身邊沒有什麼學音樂的人，但對音樂一直滿有興趣。後來家裡從南部搬到台北，家母認識

蔡中文老師，蔡老師推薦了剛從比利時回來的吳漪曼老師，之後也跟蕭滋老師學習，然後就到薩爾茲堡了。當時出國只是很單純地延續學習，沒有想過一定要當鋼琴家。

魏樂富（以下簡稱「魏」）：我最早由母親啟蒙，她是韓森（Conrad Hansen, 1906-2002）的學生。以前 Henle 版的貝多芬鋼琴奏鳴曲都是由韓森標指法，是指標性的人物。她戰爭結束後在多特蒙（Detmold）學了兩年，之後本來要去美國茱莉亞學習，但遇到我父親，就選擇了愛情而留在德國，接著就把心力放在孩子身上了。她一直以太晚學琴為憾，所以她的孩子都得從小學，愈早愈好，還發明了一套以色彩、圖像教孩子的認譜系統。我從4歲開始學，我弟弟也學，幸好每天只要練15分鐘。我的家鄉之前就是鋼琴的重要產地，是葛洛蒂安（Grotrian）和詩美（Schimmel）工廠所在地，學琴風氣很盛，葛洛蒂安也辦了幼童鋼琴比賽。當家母發現有比賽，我們的學習就變成一則浮士德故事了：「你的孩子這麼有才能，怎麼可以一天只練15分鐘呢？應該給他們專業的訓練啊！」著名的鋼琴老師卡默林（Karl-Heinz Kämmerling, 1930-2012）扮演起梅菲斯特的角色，家母屈服於誘惑，我們兄弟開始練愈來愈多的琴。

焦：您什麼時候覺得音樂是件有趣的事，至少練習是有意義的？

魏：卡默林的班至少有一個好處，就是每幾個星期會有一次學生聚會，像是成果發表，我可以聽到其他學生演奏，特別是年長學生彈蕭邦、舒曼等大作品。慢慢我知道，彈琴不只是演奏音符，而能用音樂來表現自己、抒發情感。到大學的時候，透過朋友、同學，我體會到音樂不只是情感，也是精神與靈性，關於永恆。老師沒教這些，卻是我很重要的體悟。

焦：從台灣到薩爾茲堡，葉老師怎麼看異國學習？

葉：這是很特別的經驗，尤其在我學習的時代，因爲奧地利仍有很多沒落貴族。我那時的德文、英文、藝術史老師等等都是貴族後裔，介紹給我的人往往也是哈布斯堡王朝後代。我遇到很多秀異不凡與頭角崢嶸的人，包括納粹時代的要員。他們沒有錢，但還有生活風格，於是奧國仍是舊世界，行事風格很老派，做什麼都慢，像是夏日風中的蘆葦一樣閒散。以現代社會的眼光來看，這眞是落伍，但藝術也就需要耳濡目染、慢慢成熟。在薩爾茲堡我遇到一位舒伯特友人的後代，家裡和福特萬格勒也是朋友。二戰後他失去工作，就每天搭公車觀察乘客表情，刻成木偶，最後成爲著名的木偶劇場。我有時想，中國和俄國在幾十年前還出了一批人才，正是因爲社會還未高速發展，人有時間沉澱出深刻的藝術。等到社會運轉快速，人不是少了想像空間，就是沒時間消化資訊，反而變得淺薄。哈根四重奏（Hagen Quartet）就是一家人從小一起奏樂，逐步成長積累，最後還不是成就斐然？

焦：您在薩爾茲堡原來跟隨萊默（Kurt Leimer, 1920-1974）學習，後來轉到賴格拉夫門下。

葉：萊默住列支敦斯登（Lichtenstein），本來每兩星期坐飛機來薩爾茲堡教學，後來可能因爲健康因素，沒怎麼上課。但他把蕭邦《練習曲》寫出指法要學生慢練，我也眞的乖乖慢練了半年，的確受益良多。他也是關心學生的老師，要我買筋骨活絡藥酒（Franzbranntwein）擦手，做伸張練習。我也乖乖聽話，每天張手運動，手好像眞的張大一些（不是長大）。但萊默對我的最大好處，或許是他一直都是薩爾茲堡音樂節的貴賓，而他的票都會給我，所以我看了好多卡拉揚指揮的歌劇以及許多精彩音樂會。萊默過世後，學校不知如何分配他的學生，居然用擲銅板決定。我就這樣分給賴格拉夫，在薩爾茲堡跟他學了兩年，又跟他到漢諾威。

焦：也因爲這樣，才遇到了魏老師。

葉：所以我總覺得人生都已安排好，不用太費心去爭什麼。

焦：從奧地利到德國，而且是北部的漢諾威，您如何看兩地文化的不同？

葉：南德和奧地利基本上屬於相同的文化圈。北德人若不喜歡你，一定會當面告訴你，南德和奧國就不會。德國在宗教改革後，有點人性的東西都被分類，加上戰爭對外在環境與內在文化的雙重摧毀，二戰後成為很不一樣的國家。奧地利是天主教，週日大家真的上教堂，悠閒度日，德國就緊張多了。經濟上那時奧國其實很窮，比德國差，但優美環境還在，也就維持了文化。不過無論如何，出國念書的確是我的人生轉捩點，學到了音樂，也知道人生不只是音樂。

焦：後來您們到美國學習，又是怎樣的經驗？

魏：我們其實先到加拿大班芙藝術中心（The Banff Center School of Fine Arts）。本來只是去一個冬季，上大師班並演出，後來想到如果要在台灣的大學教書，就需要美國學位，因為教育部還不承認德國的音樂院文憑，所以就考考看美國學校，結果也都考上了。那時我已在藝術學院任教，每三個月來回一次，花了兩、三年拿到學位。

葉：現在想想，兩地教育各有利弊，我們很幸運在兩地都學過。二戰後德國死了、走了很多人才，教育上青黃不接。那時教育又以討論課為主，重要的是形成意見，上課就是大家說說說，但不見得能學到知識。比方說老師不教什麼是「動機」，讓學生自由討論。大家確實踴躍發言，但意見都建立在無知之上，一堂課過後還是不知道什麼是動機，只能自己查字典。這和1960年代以來的嬉皮文化影響也有關係……

魏：是的，學生質問權威，老師也順著學生，什麼都不想教，就讓學

生自己教自己。此外，有段時期老師為爭取加薪，凡遇上課就說要開會，導致好長時間課都成了自修。比方說，我到美國之後才知道中世紀時期也有音樂，之前都沒學到。幸好我德文課老師很不錯，讓我還保有對文學的興趣與能力。

焦：您們兩位都是健筆，在台灣發表了許多創作，葉老師還包括翻譯魏老師的文章，可否談談文學創作之於您們？

葉：我本來比較被動，只是閱讀，頂多是學校作文課和給家裡寫信。回到台灣之後由於媒體邀稿，才開始寫作。

魏：我最早是寫音樂會評論，但覺得只寫音樂會，讀者大概覺得很無聊，於是把評論放到假想的環境。比方說我在紐約聽霍洛維茲演奏，就以時光機器的架構來包裹評論。從這開始，我繼續寫了許多幻想、假設、諷刺性的短篇故事。雖然我以前就寫過，但後來才慢慢認真以對。

焦：魏老師這幾年對詩歌頗有研究，是否從以前就開始寫詩？

魏：以前我喜愛表現主義的詩歌，寫過一點好玩的作品。真正開始研究，是因為我要寫自己的教學心得《鋼琴家醒來做夢》。在德文文學中，詩歌具有主導性的地位，音韻尤其重要，而這深刻地影響了音樂創作。我希望跟學生講解貝多芬作品中旋律與節奏的關係，完全終止和半終止式的運用，都和詩歌的詩節、節奏、韻律（prosody）高度相關，八小節為一單位的結構也是。然而了解詩歌不能紙上談兵，因此我不只研讀這方面的著作，也開始寫德文詩，在網路論壇發表，看大家的意見。累積作品多了，我就組織成自己的諷刺作品，鋼琴教育版的《浮士德》，包含各種詩體。我覺得寫詩對音樂家是很好的訓練，至少對節奏與韻律的想像和掌握很有助益。我最近才知道普羅高菲夫也參加過十四行詩競賽，還得到首獎。

焦：您所說的和音樂修辭術也有很深的關係，而這正是亞洲學生很缺乏的知識。

魏：在十六到十八世紀，音樂裡面的語氣從何而來，以及作曲策略的改變，都和修辭法高度相關。音樂家以音樂對照文學，從四大修辭策略構思譜曲之法。現在大家知道「裝飾」是巴洛克時代非常重要的音樂表達方式，但裝飾也和修辭有關，修辭更關乎整部作品的設計。此外，十九世紀的音樂創作，多數受前一代的文學影響，了解那時的文學也因此至為重要。

葉：我曾經請教過德慕斯，要怎麼樣讓「非歐洲人」發展出具有音樂性的宣誦（Deklamation）能力，對巴赫以降所使用的音樂修辭法有所感覺？音樂不只歌唱，也是說話，要把句子演奏出抑揚頓挫的語韻。但亞洲語言有著和西方語言不同的色彩和音調，也有著與歐洲語言不同的功能。德慕斯建議，如果學生不會德文，至少老師多朗誦德文給學生聽。不管懂不懂內容，詩的韻律總是聽得出來的。學音樂和語言一樣，就是要多看多聽，這真的沒有其他方法。

焦：我們可以只從樂曲本身來看嗎？不管歷史背景，分析成品就好？如果樂曲本身包含詩的韻律，仔細分析，應該也能看得出來？

魏：的確可以，但如果要更進一步，知道樂曲為何會這樣寫，比方說一些很奇怪的造型，你就必須知道它的原型來自修辭學上的策略。

葉：舉例而言，貝多芬說學生必須了解詩的韻律，他的音樂中常常三句一直出現，但每次都不一樣，這和詩詞就有關係。若能掌握大結構，知道大結構的由來，再看小細節，就可收提綱挈領、以簡馭繁之效。再者，作曲家也不可能把所有東西都寫在譜上，像語韻，還是要自己體會。

焦：那麼下一個問題是，您們能從演奏中聽到這點嗎？比方說能聽出這個貝多芬演奏，出自法國人或俄國人之手？

魏：以前的演奏比較可以。現在的演奏混合了各種風格，演奏者對音樂修辭的知識也不普及，德國人的演奏也不完全德國了。但這不見得是壞事，要看成果。比方說，俄國的傑出詩人與翻譯家祖柯夫斯基（Vasily Zhukovsky, 1783-1852），以藝術性的手法自由翻譯了大量西歐詩作。許多詩在其語言中已被遺忘，反而是祖柯夫斯基的俄文翻譯版歷久不衰，成為俄文經典。俄文保留了很多希臘字，在格律上也很有心得，成為另一種美。以這個例子來看，如此轉化雖然不地道，卻創造出更好的成果。雖然從德文跳到俄文，是比跳到中文要近多了。

葉：對於藝術，當然知道愈多愈好，但我不是純粹主義者。魏老師聽人演唱德文藝術歌曲，即使聲樂家的發音和語韻沒問題，他還是能察覺演唱者的母語是否是德文。然而許多精彩的詮釋想法，往往也是由來自其他文化的演唱家帶來的。生命自己會找到出路，藝術也是。就像很多植物，換了地方長得更好。如果物種永遠自我複製或近親繁殖，生命反而會衰敗。

焦：您們覺得其中的界線在何處呢？比方說布拉姆斯《四首敘事曲》的第一首，節奏來自德譯版詩歌《艾德華》（Edward），如果要把詩歌韻律表現出來，速度就不宜過慢。然而，如果有演奏慢到不像朗誦詩句，但音樂章法仍在，您們會怎麼看？

魏：歌唱通常比講話慢，所以即使樂曲有音樂化的詩歌節奏，演奏速度也會慢些。但以布拉姆斯這首敘事曲而言，由於它還是模仿說話，宣誦仍然非常重要。如果過慢，就失去了抑揚頓挫。

葉：還是有非德語系的演奏家，能把這組作品彈出令人信服的效果。當然這之中還是有界線，要視個案而定，無法一概而論。

魏樂富《暗夜的螃蟹》手稿（Photo credit: 葉綠娜）

魏樂富與葉綠娜2019年6月在柏林愛樂廳演出前彩排。
（攝影：黃淑琳）

焦：關於音樂與文學，您們早在1994年就創立「鋼琴劇場」，最近幾年又開發許多「朗讀音樂劇」（melodrama），讓人重新認識這昔日極為風行的文化。魏老師還以二二八事件，創作了《暗夜的螃蟹》。可否談談您們的心得？

魏：我一開始很積極，寫了《小紅帽與大黑琴》，以為自己很原創，後來才發現已經有那麼多人做過類似作品了。根據我讀到的資料，朗讀音樂劇主要是德語區的特有現象。其他地區雖然也有類似作品，都不及德語區流行，而且影響深遠。到一次大戰之前，許多德語政治人物的說話方式，都宛如朗讀音樂劇。一般人獻上生日賀詞之類，也用朗讀音樂劇的語調。若聽一百年前的德文詩歌朗誦錄音，也可知其方式和現在截然不同，像默劇動作般誇張。朗讀音樂劇的流行大概在十九世紀末、二十世紀初達到最高峰，現在仍然相當著名，理查・史特勞斯於1897年寫成的《伊諾赫・阿登》（*Enoch Arden, Op. 38*）就是這時期的經典。那時還有演出者巡迴表演它，可見多受歡迎。席林（Max von Schillings, 1868-1933）出版於1902年的《女巫之歌》（*Das Hexenlied, Op. 15*）也是藝術性極高的創作，可惜因為作曲家在納粹時期的汙點，作品也跟著鮮少演出。歌劇《韓賽爾與葛麗特》（*Hänsel und Gretel*）的作曲家韓伯汀克（Engelbert Humperdinck, 1854-1921）

也有很多這類傑作。如果你上網查找，可發現作品數量多到驚人，雖然現在大家對它幾乎一無所知。從此脈絡一路延伸，就不難想像荀貝格會持續發展「朗誦式歌唱」（Sprechgesang/ Sprechstimme），也不難想像貝爾格《伍采克》會是那樣的寫法。

葉：而在此之前，像是李斯特《蕾諾兒》（*Lenore*）、《哀傷的僧侶》（*Der Traurige Mönch*），舒曼《荒野的男孩》（*Ballade vom Haideknaben*）等等，都是非常有名的創作，流傳也廣。雖然故事內容都很恐怖，但或許在某些沙龍或家庭聚會場合，就需要這樣的恐怖故事。俄國在這方面也有不少作品，葛令卡就有寫給朗誦、合唱團和樂團的《塔朗泰拉》（*Tarantella*），柴可夫斯基還把《荒野的男孩》編成管弦樂版本。這個脈絡可一直延伸到史特拉汶斯基《大兵的故事》（*L'Histoire du soldat*）。我們很高興能把這些精彩作品介紹給大家，得到的反應也比我們想像的好，可見這些創作還是能和二十一世紀的聽眾溝通。否則大家一直在重複一樣的曲目，實在太無聊了。

魏：朗讀音樂劇效果很好，但不少作品寫得很俗氣，或難以脫離廉價的戲劇效果。《荒野的男孩》避開了這個問題，可能是我最喜歡的創作。

焦：舒曼可說是著名作曲家中，文學造詣最高的幾位之一，您們如何看舒曼音樂作品與文學作品的對應關係？

葉：舒曼的文學造詣真的非常深厚。他和克拉拉做了件非常偉大的事：他們將所有德文書（從《聖經》、荷馬到當代作家，包含莎士比亞德文翻譯版）當中有關音樂的部分全部抄錄出來，給後世參考。雖然這在他們生前並未出版，現在倒是編成了厚達四百多頁的《為音樂的詩人花園》（*Dichtergarten für Musik*）一書，光是尚‧保羅就有四十多頁，可見其閱讀之廣博，下的功夫之深。

魏：舒曼的文章很精彩，也為那麼多詩譜成歌，但他自己的詩呢？我後來想，會不會他在一開始嘗試譜曲的時候，會用自己的詩？結果我還真猜對了。他還是青少年的時候，曾寫了一首《為某某某的歌》（*Lied für XXX*，1827年的作品，到1984年才出版），就是用他自己的詩。很可惜大概因為手稿難以判讀，目前版本中的德文並不正確，聲樂音域也寫得很高，但的確是極為優雅的作品。很可惜他沒有繼續寫詩，也沒有創作短篇小說，不然以他在早期評論所展現出來的寫作創意，真可發展成文學大家。舒曼許多評論不直接說好壞，而是創造許多人物，有人說好話、有人說壞話，藉由人物互動展現評論觀點。這種多聲部式的寫作也可見於他的音樂創作，像是《狂歡節》和《大衛同盟舞曲》，雖然我從中看到E. T. A.霍夫曼的影響，而這又可追溯到《十日談》（*Decameron*）和《坎特伯里故事集》（*The Canterbury Tales*）那種故事層層包裹的敘事傳統。

葉：這種寫作也有點像武俠小說，描述跑來跑去，最後要看布局與收線的功力如何。不過在那個時代，文學好像是名人雅士的必備能力。歌德最自豪的，是他在色彩學、礦物學和植物學上的研究，文學創作只是他「順手」寫出來的東西而已。

焦：說到歌德，您們對浮士德相關作品也相當有研究，可否談談這個主題在浪漫主義音樂作品中的種種變形與轉化？

魏：我最近才買到最原始的浮士德故事，1587年出版的《浮士德醫生故事》（*Historia von D. Johann Fausten*）。這裡面的浮士德是會魔法的醫生，用法術騙人或整人，總之是非常好笑、有點荒謬的故事。故事最後他煉金失敗被炸死，屍體看起來相當可怕，好像傳說中靈魂被魔鬼拿走的人。或許這引起後世靈感，才加入和魔鬼交易的情節。也因為被改編成高級文化，浮士德的意義逐漸改變，變成人將靈魂賣給魔鬼以換得某些事物的原型。從歌德用《聖經‧約伯記》典故開篇，寫出他的《浮士德》之後，這個故事就變得和我們息息相關：科學進展

與科技發明，究竟帶來什麼？人為此得到很多，但又付出什麼代價？現在環境與氣候改變劇烈，很多該為此負責的人沒有受到懲罰，反而獲利致富，這是不是一種邪惡？

葉：德國文學對人性的描寫很深，但也很直接，東方文學比較含蓄，讓讀者自己體會。世界各國都有諷刺、搞笑文學的傳統，從以前到現在皆然，從《西遊記》、《阿Q正傳》到《好兵帥克》（*The Good Soldier Švejk*），雖然故事很不同，但我們能看到相似的設計與手法。但德國人的特別之處，就是喜愛抽象性，從故事中尋找哲學性的辯證，創作出更高深的文化產品。歌德多數作品並非全然原創，而是將民俗故事做轉化與引申。文學揭露人性最深層的善與惡，讓我們看到人性的各種可能。想要了解人性，文學會是非常好的指引。

焦：魏老師演奏了很多陰暗古怪的作品，例如舒曼一度想命名為「屍體幻想曲」的《夜晚作品》（*Nachtstücke, Op. 23*），也改編了李斯特《死之舞》為雙鋼琴與三鋼琴版本。我知道您是《星際大戰》迷，難道這是受到黑暗原力的召喚嗎？

魏：哈哈，我其實不是喜歡黑暗，而是喜歡創意。「死之舞」這個主題並非只是陰森恐怖，也有好玩、諧趣的一面。在死亡面前，大家都平等，於是這類創作常見到最後死神和大家一起唱歌跳舞，歌德的詩作《死之舞》也有很有趣的地方。這是無聊時代所開啟的創意之窗。即使在最保守的宗教主題藝術，一旦要描述地獄與魔鬼，仍然可以非常自由、充滿幻想，而且是沒有限制的幻想，因為沒人能批評創作者的地獄與魔鬼畫得不對。今天我們看波許（Hieronymus Bosch, 1452-1516）的畫作，覺得裡面奇形怪狀的人物或怪物很好玩，但那其實應該是教人「如果你不怎樣做，你的下場就是如何如何」，還是有宗教教育意義。因此藝術中的黑暗面其實充滿幻想、創意與自由，從中世紀就是這樣。但丁《神曲》大家最愛看、最熟的也是地獄篇，這一點也不奇怪。

葉：舒曼的幻想應該也和他的精神狀況有關。李斯特在教琴的時候，據說可以喝下一瓶干邑，這應當也是幫助幻想——如果不是學生彈得太差。人在健康狀況不好的時候，也會有幻想，但要如何控制幻想，不被幻想反噬，又是一門學問。

魏：尚‧保羅討論詩的功能，就提到詩能規範幻想，給予幻想一個形狀。幻想很好，但如果一直幻想，很可能會陷入黑暗，只記得過去的壞事，又憂慮擔心未來。人一旦開始相信自己的幻想，幻想也就不再有趣，最後不但不能創造，還會被黑暗面支配。如果能讓幻想進入詩的形式，被格律與形式規範，那麼就能免於被幻想奴役，也能笑看黑暗面。我覺得舒曼受這種美學影響，用音樂章法來規範想像，不讓幻想氾濫。

焦：由此想請教兩位對於《梅菲斯特圓舞曲》（第一號）的看法。首先是讀譜問題：為什麼此曲第一小節是休止符呢？這暗示著什麼？

魏：此曲先有管弦樂版。若看此版，上面指示指揮要以4/4拍來指揮，所以每小節其實是一拍。樂曲開始的幾個小節，標了12341234這樣的數字，就是指示指揮如此打拍。某些鋼琴版（比方說彼得版）仍保有這些數字。既然如此，第一小節是休止符，代表音樂從第二拍，也就是弱拍出來，這樣會有不同於從強拍出來的韻律感。

葉：根據萊瑙詩作，此段開始是梅菲斯特拿起小提琴調音。如果一開始就下重拍，就沒有調音的感覺了。絕大多數人彈它都是為了絢爛的演奏效果，卻沒有把譜上附的萊瑙詩作讀一遍。如果知道萊瑙寫了什麼，演奏應該會大為不同。

焦：描述魔鬼可以發揮幻想與創意，但梅菲斯特本身代表的是什麼意義？

魏：他是「分散」與「否定」。比方說李斯特的《浮士德交響曲》，第三樂章梅菲斯特並沒有新主題，而是扭曲嘲弄第一樂章的浮士德主題。如果我們以歌德《浮士德》來解釋李斯特的《B小調鋼琴奏鳴曲》，賦格段也是扭曲嘲弄，是否定的精神。照拉丁字源來講，魔鬼（diabolicus）的字根是毀滅、丟掉，是建設與組織的相反，因此梅菲斯特無法創造新東西，代表他的音樂也不該嚴肅，只能是諷刺與嘲弄。

焦：以這個脈絡，我可以理解爲何李斯特的第二至四號《梅菲斯特圓舞曲》，和聲愈來愈離開傳統規範，調性也逐漸崩解。

魏：所以我不理解「撒旦教」，或是電影《星際大戰》裡的邪惡帝國。尤達的「恐懼會變成憤怒，憤怒會變成恨」這個概念相當引人入勝，但培養黑暗面的力量以「建設帝國」？這就很不合邏輯。你要如何「建立毀滅」？建立，就必須要培養一幫人以成事，但怎麼培養？既然要有組織，就不可能完全負面，必須強調忠誠、友誼、信任之類的正面價值，但這又和毀滅的本質相反。

葉：你這是非常典型的德國人思考方式，又往抽象方面走。《星際大戰》裡面充滿了神話故事與經典文學的原型，包括《浮士德》。我覺得德國文化本來就有很強的反諷傳統，這和梅菲斯特一拍即合，於是我們之後也看到非常多相關延伸創作。納粹的出現則讓人見到集體性的邪惡的確存在。《星際大戰》用另一種方式回顧了這段歷史，用比較簡易的方式帶出這些哲學概念。

魏：當一個社會陷入黑暗，第一個症狀就是失去幽默感，不能開玩笑。誰揶揄領袖，誰就被關起來；誰到處嘻嘻哈哈，誰就被抨擊。這不只是沒有言論自由，而是人性的消失。如果連藝術都只能嚴肅，那就完蛋了。

焦：我想幽默感也和腦力有關。對於缺乏基本閱讀能力、只會看截圖

起鬨的網路使用者，幽默感大概是來自另一個星球的語言。不過我看米蘭·昆德拉在數十年前就感慨小說中的虛構搞笑傳統已經消失，或許這也不單是我們這個時代的問題。接下來請談談您們的合奏吧。您們演奏了將近四十年的鋼琴重奏，也錄製許多精彩唱片，當時爲何會開發這個領域？

葉：會開始彈鋼琴重奏，完全是意外。我們申請班芙中心獎學金的時候，爲了希望兩人都錄取，就以鋼琴重奏報名，但也的確得到更多關注。此外我們有次在師大綜合大樓演奏布拉姆斯鋼琴獨奏作品，一人彈半場，最後以雙鋼琴版《海頓主題變奏曲》壓軸，並以四手聯彈《匈牙利舞曲》當安可。結果聽眾對獨奏都沒太大反應，對重奏卻很感興趣。後來唱片公司看到我們的雙鋼琴演奏，也覺得有趣，就提議錄音，然後……我們就一直彈到現在了。

焦：您們怎麼看鋼琴重奏作品？

葉：我覺得這是頗具實驗性質的編制，可以是寫交響樂的嘗試，也有交響樂的簡化，當然很多也是爲了娛樂。

魏：也可以非常實用。比方說以前鋼琴家巡迴演出，爲了增加票房，會找當地著名鋼琴家當特別來賓。這時就需要鋼琴重奏作品，客席鋼琴家的部分還要盡可能簡單。此外就我所知，俄國把鋼琴重奏當成室內樂訓練，因此出現那麼多精彩的鋼琴重奏作品。

焦：對您們而言，什麼樣的鋼琴重奏是好的演奏？

葉：對於音色、技巧、詮釋等等，其實標準就和聽獨奏差不多。但整體而言，鋼琴重奏不像獨奏那麼嚴肅，比較是對話，傾聽對方如何演奏。但我不認爲彈得完全在一起，才是好的演奏。如果鋼琴重奏演奏得就像一個人彈的，那就沒意思了。

魏：鋼琴重奏可以表現很多聲部，因此聲音和訊息的清晰格外重要，還要有好品味，不要過分厚重。我非常喜愛布蘿克（Lyubov Bruk，1926-1996）和泰馬諾夫（Mark Taimanov，1926-2016）的演奏，正是流暢、洗鍊、優雅的典型。附帶一提，這位泰馬諾夫正是蘇聯旗王泰馬諾夫，曾是世界排名前十的棋手，兩次獲得蘇聯冠軍。

焦：您們如何取得雙鋼琴之間的音量平衡，尤其是琴蓋開口並不一樣。

葉：這真是大問題，而且永遠都有問題，每個場地都不同，和樂曲結構也有關係。有些作品第二鋼琴幾乎就擔任伴奏，那還比較好處理。有些雙鋼琴作品很交響化，聲部縱橫交織，那就很麻煩了。一些聽眾很喜歡比較鋼琴重奏裡誰的演奏比較出色，卻對如此基本的問題視而不見。

焦：您們演奏過最傑出的鋼琴重奏作品？

葉／魏：我想舒伯特《F小調幻想曲》、李斯特《前奏曲》、拉赫曼尼諾夫《第一號雙鋼琴組曲》、拉威爾《鵝媽媽》組曲和普朗克《雙鋼琴協奏曲》，應該是最精彩的創作。尤其是舒伯特《F小調幻想曲》，真的為鋼琴重奏寫出獨特的價值。這個編制卡在鋼琴獨奏與管弦樂之間，要寫好真的不容易。

焦：您們也演奏並錄製台灣作曲家的創作，尤其是葉老師，可否談談您們和台灣作曲家的交往互動？

葉：其實很簡單，誰找我（們）演奏，我（們）就演奏，郭芝苑和蕭泰然就是如此。有次我演奏了某位作曲家的作品，他對我說：「你不懂我的語言。」我當然也就沒有繼續彈了。新作品不見得都很成功，但我想無論作品好或不好，演奏者都要盡全力，有時還可使平庸的創作煥發光彩。新一輩的作曲家技術都很好，但是否有話要說，仍然是

衡量作品價值的關鍵。

焦：您覺得什麼是「台灣風格」的創作？對於沒有被俄國或波蘭殖民過的台灣，像蕭泰然作品中大量模仿拉赫曼尼諾夫與蕭邦和聲的寫法，我們該用什麼角度去看？

葉：我們還是可以找到背景來源。台灣老一輩音樂界受教會影響很深，以前很多外國鋼琴老師，也多是由教會系統到台灣教學。蕭泰然其實是受教會合唱音樂的影響，加上他也是鋼琴家，喜愛蕭邦和拉赫曼尼諾夫，所以也受這兩家影響。當然如果要說本土，郭芝苑會更「台灣風格」，因為他把許多古老舞曲、鄉村野台戲的元素都寫進作品。雖然因為他不懂鋼琴演奏，樂曲並不好彈，得花很多心力才能表現好。但追根究柢，什麼是「台灣風格」呢？我覺得到頭來，你說是台灣就是台灣，什麼都可以是台灣。

魏：貝多芬不會說要寫德國音樂，他所寫的就是音樂。你寫出來的就是你自己。如果你有實現想法的工具，又有深度，你的音樂就會有深度。你若是台灣的，你的音樂就是台灣的。

焦：以您們多年的教學經驗，台灣學生較能以及較不能掌握怎樣的作品？

葉：普遍而言，台灣學生可以把形式較小、旋律優美，沒有對比衝突的作品表現得很好，包括頗具深度的樂曲。但面對大結構，具衝突性的創作，就顯得無所適從。

魏：的確，即使是頗具難度的複音結構，只要是抒情作品，學生都還能有很好的表現。但遇到需要正面對抗、論述辯證的作品，就沒辦法了。這可能也反映了社會個性和民族性。

355

焦：這點很有趣。避免衝突，不知道如何論辯，的確是台灣常見的群體性格，但藝術又必須要發展個性。

魏：台灣學生的壓力，是怕自己和別人不一樣，於是想辦法要在團體裡面。現代人大概喪失獨處的能力，不知道自己一個人能做什麼，也沒有時間心力了解自己，只好又不斷上社交軟體，希望自己和大家想得一樣，這樣最安全。

葉：以前班上誰演奏得好，那就是大家的榜樣。現在我發現學生連出頭都怕，表現好還要藏起來，最好大家都一樣。不只學生，老師也是如此。年輕教師不能有好學生；新進教師表現好，老的老師就生氣。大師班要選哪些學生接受指導，演奏水準不是優先考量，老師的面子才是。這樣要想進步，實在很困難。

魏：有次我和學生討論「死神與少女」這個主題，驚訝地發現她對此完全無知，連對如何描繪死神也全無概念。「你看這個骷髏頭，你有什麼感覺？」「很可愛。」小狗很可愛，骷髏很可愛，什麼都很可愛，好像只要說很可愛，就很安全，意見不會和別人不一樣。我常建議學生接近大自然。在確保安全的情況下，最好是一個人登山、一個人看海，藉此多少學習獨處，知道什麼是solitude，真實面對自己，不要永遠都在臉書上。

焦：但如果不知道「死神與少女」，也不知道「死神」的形象，那也可能是閱讀太淺，對生活的涉獵太少。對古典音樂學習而言，您們建議學生特別加強哪些方面的知識與閱讀呢？

葉：沒有文學底蘊是很嚴重的問題。不只對西方文學沒有認識，對東方、華文的文學也缺乏了解。很多人覺得學音樂不需要讀書，只要練琴就好，但就像剛剛所說，文學本來就和音樂高度相關。貝多芬在書信中明確指出，他作品中的張力設計與樂章安排，可以從莎士比亞的

戲劇中得到呼應。若想演奏好貝多芬，理所當然應該閱讀莎士比亞。就算不是為了解音樂作品而讀，為了自己對人生人性的理解，也應該廣泛閱讀，特別像莎士比亞這種對人性有深刻探索的偉大作品。畢竟，在全球化的現在世界，文化差距只會愈來愈少，深度更成為關鍵。

魏：現在什麼都分開，演奏和作曲分開，流行和古典也分開，覺得這樣才「專業」，殊不知適得其反。作曲家不懂演奏，演奏家不懂作曲，這導致很多問題，反而不專業。現在應該開始學習彼此的技能，作曲家要了解實際演奏的問題，演奏家也要能以創作者的角度看作品，才能把音樂學好。

葉：除了文學，關於音樂與樂器的歷史、文化史，也必須涉獵。每種藝術都有其興衰，當音樂在歐洲蓬勃發展的時候，其他文明發展了什麼？伊斯蘭世界和遠東最出色的藝術是什麼？音樂人也該有這樣的史觀。就極其實際的音樂作品主題而言，古典音樂源自西方，希臘神話自然處處皆是，當然也必須了解基督教和《聖經》。並非演奏古典音樂就必須信仰基督教。把《聖經》當成歷史故事或文學書來看都好，但不能不知道內容。

魏：古典音樂中很多感受來自《聖經》裡的概念，比方說「苦痛」（agony）。這來自耶穌被捕、上十字架之前，對門徒說：「我心裡甚是憂傷，幾乎要死；你們在這裡等候，儆醒。」這自然不是一般的憂傷，也不只是對即將來到的肉體痛苦所生的恐懼，而是感受到人類罪惡的沉重負擔。《聖經》裡的「出神」（ecstasy），也是一種因為驚奇、膽怯、詭異而形成的特殊心理狀態。巴赫許多作品，比方說兩卷《前奏與賦格》，就可說是這些情感的抒發。那是人對上帝的沉思，是具有相當基督宗教內涵的情感。我知道這對台灣學生而言實在很遙遠，於是我蒐集很多相同主題的畫作，比方說〈逐出失樂園〉、〈該隱和亞伯〉等等，讓學生由圖像中歸納，知道《聖經》裡的「逐出」、「嫉妒」是什麼概念。說實話，作為老師，學生的演奏如何進步，其實

是我的次要目標。對樂曲完全沒有任何概念與想像，對樂曲性格毫無認知的學生，如何啟發他們喜愛這部作品，讓他們看到作品的美？這才是我最主要的目標與工作。

葉：也是實話實說，有太多不應該學音樂的人在學音樂——完全不知道自己喜不喜歡音樂，學習也不用心，不知道為何要學。我以前覺得，不管學生對音樂有沒有心，至少要教出個樣子，把曲子磨出可上台演出的水準。但後來發現，這實在是事倍功半，成果也不可能長久。讓學生認識音樂的美，能主動發掘音樂的奧妙，自動自發練習，才是有意義的教與學。演奏者要先認識音樂的美，然後傳達這份美給別人聽。這是很大的責任，應當戒慎恐懼。但很多人根本不管責任，甚至也不知道有責任，學音樂只是覺得上台演出很風光，看起來光鮮亮麗，這真是極大的錯誤。

焦：非常感謝您們分享了這麼多。為了避免本訪問以全然的絕望結束，最後可否請您們再推薦一些讀物給學子與讀者？

魏：我很樂於推薦穆齊（Guy Murchie, 1907-1997）的經典著作《人生的七大奧祕：科學與哲學的探索》（*The Seven Mysteries of Life: An Exploration of Science and Philosophy*）。這可能是影響我最大的書，相信大家可以咀嚼出很多東西。

葉：我年輕的時候看赫塞《荒野之狼》（*Der Steppenwolf*），《知識與愛情》（*Narziss und Goldmund*）和王文興的《家變》，受到很大震撼。但我還是強調，音樂，絕非只是音樂；學音樂，自然也不只是學音樂。音樂關乎整個生命，和所有事物都有關，什麼書都要看。音樂人不只該多讀書，更要永遠好奇，盡可能認識所有的東西。

陳宏寬 1958-

HUNG-KUAN CHEN

Photo credit: 陳宏寬

1958 年 4 月出生於台北，陳宏寬就讀光仁小學，13 歲赴德國學習，先後師事賴格拉夫與康塔斯基，後獲全額獎學金進入波士頓大學音樂系，又於新英格蘭音樂院隨薛曼學習，曾獲布梭尼大賽金牌獎與魯賓斯坦大賽金牌獎在內的諸多獎項與榮譽。他技藝精湛，能見人所不能見，演奏兼具情感、哲思與靈性。雖然一度因右手肌張力不全症而暫停演出，痊癒復出後藝術更上層樓。演奏之外，陳宏寬亦是著名的教育家，曾任教於波士頓大學、加拿大卡格里（Calgary）大學、上海音樂學院、新英格蘭音樂院，現爲茱莉亞音樂院專任教授。

關鍵字 —— 基因、科學精神、刻苦（台灣）、機械、注射液完全消毒法、賴格拉夫、史克里亞賓、《槌子鋼琴》（調性、聖女貞德、賦格）、靈魂出竅、嚴新、氣功、音樂來源、黃金比例、和聲、貝克特、時間、調律、賦格、混沌理論、碎形理論、真理、時代與個人風格、基督教、奉獻、複雜性、古琴、薛曼、肌張力不全症、自癒、痛苦、貝多芬、舒伯特、教學、氛圍、好奇和經歷、設身處地、靈敏警醒

焦元溥（以下簡稱「焦」）：我知道您 7 歲開始學鋼琴，但不是很有興趣，換了 9 位老師，最後和吳季札老師比較投契，才開始認眞學習。但您也有理工方面的高度天分，爲何當初還會學音樂？

陳宏寬（以下簡稱「陳」）：我父親是科學家，概念非常先進。在大家還沒講究基因的時候，他就很注重。他想，如果孩子裡有我姐姐這樣的音樂天才，就基因來說，是否也可能有第二個？所以我是他的實驗品。理工可以晚一點，音樂必須趁早學。如果試了幾年沒什麼意思，改行完全來得及。他總說自己不懂音樂，但其實對音樂很有感覺，情感很豐富，家母對音樂也有獨特的靈敏度，雖然他們不了解，音樂這條路有多麼艱難。

焦：我以為令尊和令堂既然經歷過栽培陳必先老師的辛苦，應該不會希望孩子繼續學音樂。

陳：或許刻苦是常態吧。家父只是國防醫學院的教師，最後卻能把六個孩子都送到外國留學，可見他有多辛苦、不可思議的辛苦：他在外面兼了兩個工作，一度還有三個，經常熬夜，甚至也不回家，就睡在工廠。那不只是腦力活，也是體力活。有時我看他早上四、五點才從工廠回家，全身都是灰；有時他把工作帶回家，大家一起幫忙。夏日他光著膀子，汗如雨下的辛勞……這些印象，到現在都歷歷在目。台灣能有今日的成功，就是因為昔日的刻苦耐勞。那時大家普遍工作到晚上十一點，但也沒有什麼抱怨。

焦：據說您頗有令尊的遺傳，對機械非常在行。

陳：我小時候真的有機械才能。即使才6、7歲，我能觀察機械外表，就知道它內部的運作。有時父親帶我到他的課上，告訴我只能看、不准摸，回家後把機器畫出來解釋。我還真能做到，比他的學生還強。他有一個重要的蒸餾水發明，比一般機器的純度和產量要高十倍。它的整個藍圖，到現在都還在我的腦子裡，我完全知道是怎麼做的。因此後來父親就把我當成專業人士，常問我問題，我也給他很多意見。他一些專利發明權，把我的名字也列在上面，即使我才12歲。

焦：令尊有項偉大發明，讓全世界的人都受益，真是功德無量。

陳：那是注射液完全消毒法，世界專利是家父的發明。這是第一次能讓注射液完全安全消毒，但如此重要的發明，最後被美國的大藥廠以1500美金就買走了，而家父用這筆錢買了鋼琴給我姐姐。想想看，在傳統重男輕女的社會，他願意買鋼琴給4、5歲的女兒，只因為別人說我姐姐有極難得的天分，而他想實驗，看看結果究竟如何。他就是有科學的頭腦，總要看下一步，我姐姐和我都是受益者。我姐姐尤其像

我父親。她刻苦耐勞、堅強好奇，對所有新的東西都要親自體會，從荀貝格一路演奏到最艱深的當代音樂。說實話，這不只像科學家，也是很藝術家的個性。

焦：就我所知，您對打擊樂和小號也很有天分，但鋼琴進步也很快，還進了名師賴格拉夫班上。

陳：這過程其實滿有趣。當年家父之所以把我送到德國，其實是看重那是理工大國，希望我日後能往這方向發展。但當時台灣人民不能自由出國，我必須以「音樂資賦優異」的身分才得以留學。我13歲出國前，小號雖是副修，但能吹相當困難的協奏曲，頗有名聲，再之前打鼓也很好，鋼琴演奏反而一般。因此當年我的「音樂資賦優異」，其實是小號而非鋼琴，但德國那邊認為我年紀太小，不適合修小號，我這才加緊練鋼琴。我到德國後，姐姐很辛勤地教我，我也努力學，練了一套作品，彈給賴格拉夫聽。他不動聲色，要我幾個月後，到薩爾茲堡莫札特音樂院的夏令營跟他上課。他很清楚，一般亞洲人可以練得很好，但很難學新東西。我學了另一套作品上課，他還是不吭聲。有天大師班他抽到我，突然給了我一首巴赫《前奏與賦格》：「你現在去練，一小時後回來彈給我聽。」那時賴格拉夫上課，學生都要背譜。我從來沒想過自己會被要求做這種事，之前甚至也只彈過一首《前奏與賦格》。幸好那時我姐姐的男友有琴房，我趕快找到他幫忙。他也很焦急，我一邊練他一邊教，告訴我哪個和聲是樞紐，調性轉換怎麼記。一小時後我回去班上，大家都很安靜，默默看著我。天知道我彈了什麼——反正我把我所有記得的都彈出來了，不記得的就即興發揮。無論如何，我從頭到尾彈完了。一回頭，只見賴格拉夫把手放到我肩膀上，眼神溫柔、笑咪咪地說：「現在你是我的學生了。」這就是我的入學考試。

焦：賴格拉夫一定在您身上看出不凡的特質，即使您才14歲而已。

陳：他後來告訴我姐姐：「換成別人，一定嚇壞了，根本不敢彈。你弟弟有膽量，我要這種精神。」這也是我從父親那邊學到的：遇到任何挑戰，都要面對、不躲避。

焦：您曾說賴格拉夫的教學以引導為主，而我很好奇您為何會在15歲就把史克里亞賓的《練習曲》都學完了。他怎麼會引導您到這個方向？

陳：這其實是我自己的愛好。賴格拉夫先給了我一首史克里亞賓奏鳴曲練，之後問我有無興趣。我說太有興趣了，怎麼會有這樣的和聲？我覺得很奧妙。「好，下次上課你就彈《十二首練習曲》（Op. 8）吧。」我很快就學完了，完全迷上這樣的音樂，就自己繼續練下去。我對他的作品都很有興趣，愈晚期的還愈有興趣。他真的對不同音色和音質有極其敏銳的感受，展現截然不同的聲響世界。德國那時沒人彈他，連錄音都買不到，因此對我而言這完全是新發現。幸好我姐姐收藏很多樂譜，包括整套史克里亞賓，我可以盡情研究。我的中學老師也沒聽過他，而我在學校以他做了專題報告，邊講邊彈了二十六首作品。可惜的是後來我就離開賴格拉夫，不然可以把我練的史克里亞賓都彈給他聽。

焦：經過這一番嘗試，證明您在科學與音樂上都極有天分，但最後為何您決定將自己奉獻給音樂？學習科學不也很好嗎？如您所說，音樂應該是更辛苦的一條路……

陳：這個轉捩點發生在我16歲生日。那天我姐姐說：「你知道史托克豪森16歲的時候能做什麼嗎？他花了兩週，就把《槌子鋼琴奏鳴曲》背好學下來了。」於是我拚命練，果然也在兩週內學好背好，證明自己有這個能力。當我練第三樂章時候，有次練到半夜，彈著彈著，突然間有一種難以言喻的奇妙感受——這個樂章有很高深的涵義，而我忽然到了那極其奧妙的境界。那幾分鐘我像靈魂出竅一樣，當我醒來

之後，我就想，我雖然很喜歡科學，科學的道理畢竟可以計算，但音樂能帶我到的境界，肯定無法計算或量化。我對這樣不可解的神祕更有興趣，而我要和父親一樣，親自研究這其中的奧妙。

焦：這真是非常奇妙的經驗！您後來還經歷了許多一般人難以想像的事，也得到音樂上的不凡體悟。

陳：在我的手受傷期間，我學了嚴新氣功。這是科學化的氣功，和一般人的概念不太相同。嚴師父要我彈琴給他聽，而我那時可以做到的，是演奏貝多芬《第三十二號鋼琴奏鳴曲》的第二樂章。聽了我的演奏，旁人都受了感動，掉下淚來，只有他笑嘻嘻地說：「你們都上當了！」我很好奇，這是什麼意思呢？「陳先生，你是不是很尊敬你的長輩？」「是，我非常傳統，很尊敬長輩。」「對偉大作曲家尤其尊敬？」「是。」「那就有可能，你不只把他們的音樂與信息帶過來，也

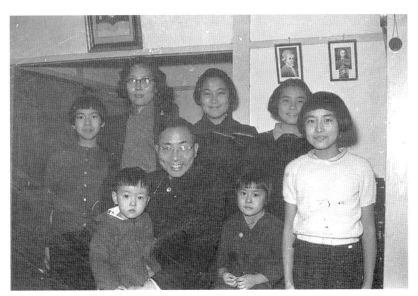

陳宏寬（前坐左一）與陳必先（右一）全家福（Photo credit: 陳宏寬）。

把他們的病息和問題帶過來?」當我還在想這句話的時候,嚴師父又說:「貝多芬的《第九號交響曲》,那是貝多芬的嗎?」

焦:他的意思是貝多芬這首曲子,其實來自更高的源頭或指引?

陳:我把這句話放在心裡。氣功中有所謂的「自發動功」。在嚴新班上,有天晚上某女士突然站起來唱歌,調子很高,很吃力地唱二度音。她唱得很慢,但我愈聽愈覺得熟悉。我回家找錄音帶,隔天早上找到這位女士,播給她聽。「是啊!就是這個!我腦子裡聽到了這個聲音,我就把它唱出來。」一問之下,她不只之前沒聽過這個旋律,也不知道什麼是單簧管,更不知道誰是布拉姆斯 —— 我為何這樣問?因為這旋律正是布拉姆斯《單簧管五重奏》的第一樂章第一主題!這並不是耳熟能詳的作品,她為什麼會知道?布拉姆斯說,他寫這首曲子的時候,腦子聽到了整部作品。他只是完整聆聽完,然後整理下來罷了。沒人相信布拉姆斯這句話,但難道這位女士也聽到了布拉姆斯曾聽到的聲音?難道這音樂來自某個來源?我們不是貝多芬或布拉姆斯,但如果能夠知道來源,就可進一步了解,這些作品是怎麼寫又為何寫。

焦:但我們要如何找到這個來源?

陳:答案其實就是研究作品,由成品回去找來源。早在海頓就說過,演奏不是把音符奏出來,而要把「背後」的涵義表達出來。不只是他,很多作曲家都說過類似的話。我16歲那次練《槌子鋼琴》練到出神的經驗,就是我突然感覺到這「背後」的涵義。雖然時間很短,那幾分鐘卻改變了我的一生。

焦:但接下來請容靈性欠缺的我,來問非常實際的問題。我曾經聽您演奏過史克里亞賓第五、十號鋼琴奏鳴曲,對您掌握結構的方式印象很深。也因如此,讓我好奇您怎麼看史克里亞賓的奏鳴曲式運用,特

別是後期作品？他的音樂尤其給人「接了天線」的感覺，但爲何他還是繼續沿用這樣的形式，沒有往更自由的結構前進？

陳：奏鳴曲式的最本質，其實是「黃金比例」，分割點出現在發展部接再現部。我在科隆的時候和許多作曲家往來，包括艾特沃許（Péter Eötvös, 1944-）。那時研究黃金比例和泛音蔚爲風潮，我作爲旁觀者，受益很深。我們下意識會感覺到黃金比例，創作者也很可能往這個方向寫但不自知。有人分析巴爾托克某作品，說是黃金比例，而巴爾托克否認。我想兩者都是對的：巴爾托克寫作時並沒有設想黃金比例，但他寫出來就是如此，完全是自然的感覺。

焦：如此比例應該也可以從聲音裡感受吧？

陳：和聲就是比例。不同和聲是不同的震動，也就產生不同的感覺。演奏的奧妙，就是可以玩弄或創造比例，產生不斷的變化。70年代德國作曲家中，最受歡迎的文學作品是貝克特。我那時跟著唸，似懂非懂，很難讀但很有趣，好像什麼都和時間有關。他的基本概念是事件若沒有變化，那就不存在；時間存在和變化有關，有變化才有時間。這個概念也可以用在音樂創作與演奏。如何讓時間停止，停止後又如何回復？這都在和聲比例的掌握。不只西方音樂如此，東方音樂也有，只是方式不同。同理，節奏也是比例，演奏者可以玩弄比例，運用彈性速度。演奏者要掌握其中的規則，然後傳達給聆賞者。

焦：那您怎麼看《槌子鋼琴》第三樂章的調性與和聲進行？這個樂章寫在不是很常見的升F小調上，也有頗爲前衛的和聲語言。

陳：如果你問羅森，他會說這首作品充滿了三度關係，既然主調是降B大調，第三樂章在升F小調就非常合理。此外，此曲重要關鍵之一，就在貝多芬如何玩調性。整首的基礎調在降B大調、B大調、B小調、G大調和升F小調。貝多芬在一個調中放進另一個調；這不是

後來複調性的寫法,但確實讓兩個調同時存在。光是第一樂章第一主題,當時人聽起來應該很多雜音、甚至錯音,因為裡面是兩個調。然而這個樂章之所以在升F小調,我覺得更根本的原因和調律有關,就是要以這個調形成某些彆扭的張力與感覺。我自己也學過調律,深知在不同調性與調律方法之下,聲音可以有多大變化。這個樂章之奧妙,在於貝多芬從升F小調出發,之後走到何處,又如何走。那經過重重轉調之後再出現的音樂,就是我16歲練到出神的段落。「在我頂上燦爛星空,道德律法在我心中」,當我很多年後讀到康德在《實踐理性批判》這句話*,我馬上想到《槌子鋼琴》第三樂章,想到當年的感受。這也是我想探索的世界。

焦:那您怎麼看賦格這樣的形式,尤其是貝多芬晚期的賦格?如此代表人類智力的形式,也有「渾然天成」的一面嗎?

陳:貝多芬在《第二十八號鋼琴奏鳴曲》第四樂章已經有賦格,第二十九號第四樂章更是大型賦格,第三十號有一點,第三十一號終段也是賦格,但最後一首第三十二號終樂章則是變奏。我覺得變奏和賦格可以一起看,共同點就是不斷回到主題。80年代混沌理論(Chaos theory)和碎形理論(Fractal theory)蓬勃發展,讓我們更加認識自然。以前認為自然系統完全隨機演變,但科學家後來發現,這背後其實有種微妙的秩序,稱為「混沌」,後來又發展出碎形幾何來描述混沌過程。碎形會展現「自相似性」,也就是說一個結構的一小部分,看起來就像整體一樣。其實中古煉金術就說「如在其上,如在其下」(as above, so below),在上和在下是一樣的。賦格就有點像碎形,到處都是一樣的,還能以小單位創造出很長大的東西。巴赫《賦格的藝術》主題就八個音,卻能發展出90分鐘的音樂,非常玄妙,好像還可以不斷延續,創造出整個世界。在80年代的碎形研究中,有人分析

*「有兩樣東西,我對它們的思考愈是長久、誠實,心中的尊崇和敬畏就愈來愈增:我頂上的燦爛星空與我心中的道德律法。」

只有巴赫的賦格能作出碎形；這是巴赫的特色。那貝多芬呢？我覺得他的賦格，是他在人生後期對眞理的探索。生命中到最後，眞正的眞理，一定非常簡單，就是幾個字的重複與重疊。音樂最高境界，不也就是如此嗎？用很少量的動機，由不同的角度、觀點去探索和塑造。音樂家的工作，就是尋找眞理，而這永遠不能鬆懈、不能停止。因爲就像歌德所言，我們無法看到眞理，只能見到眞理的反光。

焦：在廣大的、普世性的感受之下，您如何看古典音樂裡的傳統？我們該如何看其中的派別與風格？

陳：這很難回答。貝多芬《第九號交響曲》和《第三十二號鋼琴奏鳴曲》的最高境界是什麼？就是合而爲一，大家都相同一體，到了無法把陰和陽分開的地方。西方音樂和東方境界最高之處，可說非常相似，甚至一樣，表示大家都在尋找一樣的東西。然而，這並非表示我們能把所有作品都演奏成同一種風格。在這最高境界之下，樂曲還是有時代與個人風格的差別。每個學派都有來源，和文化傳統與語言都有關係，有其一定的文法和腔調。巴赫的作品有德語的語韻和音樂修辭術在裡面，演奏者必須理解。文化傳統包括宗教，研究西方音樂也要研究基督教。在二十多年前，有首東方作品在美國演出，樂曲的翻譯是「上帝」。我看了大驚——對研究、演奏西方音樂的我而言，這實在太誇張了。我很難想像會有西方作曲家寫這樣的作品。

焦：李斯特寫《但丁交響曲》，本來構想地獄、煉獄、天堂三個樂章，最後在華格納的勸說下，只在第二樂章結尾接了〈聖母讚頌曲〉（Magnificat），就是因爲「人不該描繪天堂」。

陳：在基督宗教裡，上帝何其神聖，凡人無法直視。對上帝是奉獻，要純潔誠敬、往上看，哪能自己跑上去，說這個樂曲就是上帝？如果上是光明，下就是黑暗，如此產生二元性，就有緊張與對比。完美的世界裡找不到眞理，要認識黑暗，才會知道光。這是重要的西方音樂

特色。此外，「奉獻」是很高層次的信念。知道奉獻，才能進入奉獻背後，以愛爲核心的抽象世界。如果不懂奉獻、不懂愛，心裡永遠只想著自己，也就很難體會許多西方音樂的眞諦。

焦：要掌握時代風格與個人風格，要了解文化背景與宗教意涵，要掌握演奏技術與樂曲細節 —— 您常提到的複雜性（complexity），是否就是這個意思？

陳：還有更多。剛剛提到了碎形和混沌理論，而混沌的理論在複雜。看一朵花，我們覺得美。爲什麼？這背後有一定的規律，某些自然比例的組合，讓我們覺得美。演奏時有很多參數（parameter）要掌握 —— 這點史托克豪森教了我很多，包括強弱、分句、旋律、音高、和聲、節奏等等。每個參數我們都可單獨拿出來審視，我也常分項要求學生「這裡音量對比要出來」、「那個句子要更清楚」。當參數累積起來，就變得非常複雜，但這還只是樂曲層面，還有更高層、屬於靈性上的參數，像是音樂中的論理、感情、大愛等等。這些統御了樂曲參數，加上演奏實際運作，成爲我們聽到的演出。作曲家寫作時不見得想得這樣複雜，但演奏者必須給予作品完整的生命。眞正高深的藝術，是在所有參數都在的基礎下方能誕生。要掌握複雜，但不能讓人感覺到複雜。我的演奏如果有目標，就是把曲子盡可能展現出完整的生命。

焦：經過您的分析，我比較能理解爲何有些人雖然演奏得很好，但聽來就是有層隔膜，總覺得少了什麼，但又說不上來。

陳：我最近常找過去偉大鋼琴家的錄音來欣賞，感受截然不同。以前聽不懂阿勞，覺得他沒有比別人更快、更猛、更順，到底好在哪裡？現在卻發現原來這麼美，美到百聽不厭。最近聽肯普夫的某演奏，也是這種感覺 —— 那眞是完美，我夢想不到的完美。但我年輕時對他沒有什麼共鳴。

焦：但我想您年輕時聽阿勞，就算不覺得精彩，也會覺得那演奏中隱然有些什麼，只是說不出來。

陳：是的。雖然大眾不見得能了解高妙的演奏，但多少有些人能感受到，下意識會有共鳴，只是無法言喻其奧妙。我有次聽了一位來自蘇州的古琴家演奏，當下就愣住了——這是我不熟悉的音樂，但每個音都有極其巨大的力量，都能刺到心裡。我那天甚至是背靠著牆才聽完演奏的。所以空城計裡諸葛亮在城門上彈古琴，真的有道理：一個人、幾個音，就能有媲美千軍萬馬的力量。但我後來聽了一般的古琴演奏，就完全沒有如此感覺了。

焦：同樣沒有多少音，據說您聽了薛曼演奏李斯特晚期作品，也是領會很多，進而決定跟他學習。

陳：是的。那時我已經27歲了。這些曲子我之前聽過，也看過樂譜，但就沒想過可以彈出這麼多的感情與涵義。我打電話給他，薛曼說：「我知道你是誰。」然後我們聊了很多。他問我想找他學什麼，想當什麼樣的人。我那時在讀《李爾王》，很為宮廷小丑這個角色著迷，就說我想當這種人，「唯一能說真話的人。」「哦？那你來對了，我可以當你培養乳酪的細菌。」這開始了我和他兩年左右的學習。

焦：我在波士頓念書的時候，有幸聽了薛曼一學期的課。他說的很多話，到現在仍然在我的腦海裡。可否請您多談談這位奇妙的大師？

陳：薛曼真是很奧妙、很神祕的人。有天下午我跟他上課，他問我今天如何，我說不怎麼樣：「我為了配隱形眼鏡，早上去看眼科，結果整個上午都在處理散光（astigmatism）問題。」他聽了若有所思，突然跳起來，在房間裡走來走去，右手不斷揮舞，喊著：「Stigmata！Stigmata啊！你這個是Stigmata啊！你知道嗎？你這個是Stigmata啊！Stigmata！」我不知道Stigmata是什麼，完全嚇壞了，戰戰兢兢地離

開。那是1989年。三年後我手受傷，我看到我手掌中心變成黑紫色，腫了好大一塊，猛然想到薛曼的話──Stigmata是「聖痕」，耶穌釘在十字架上的傷痕。我比對了一下，再度嚇壞了。

焦： 除了很神祕以外，真的不知道還能說什麼。

陳： 不只對音樂藝術有興趣，薛曼也很關注人的整體生命。我們很投緣，有很多相同想法，後來也一直是朋友。一些人不理解他的演奏，但我都能理解。當我因手傷不能演奏的時候，我學校的同事在看好戲，不僅排斥我，還欺負我的學生。但那段時間，薛曼每隔幾星期就打電話給我：「最近生活怎麼樣啊？」「很好啊！」「你有沒有學到什麼新東西啊？」「有啊！」於是我跟他分享最近的體悟與研究，說了好多好多。薛曼問：「那麼，如果你還在彈琴，你能學到這些嗎？」「絕對不可能！」有時人生就是這樣，必須要有失才能有得，放棄才能向前。我也很仰賴薛曼的建議。當上海音樂院邀請我擔任鋼琴系主任，我非常猶豫，最後請教薛曼。「你為何猶豫呢？」「因為那是完全陌生的環境，有很多未知因素啊！」「你為何會這樣想？你是一個尋找真理的人嗎？」「我相信我是。」「是就是，你就要去做。你要拿起火把，要帶頭，這是你的使命。」我第二天就出發去上海了。

焦： 既然您提到了，那我還是想請教您已經說過多次的這件事：您經歷了非常戲劇化的手傷。先是在1991年右手被梯子砸到，隔年出現肌張力不全症，根本無法演奏。但您居然自行找出復原之法，在1997年5月與台北愛樂合作蕭士塔高維契《第一號鋼琴協奏曲》復出。在此之前，絕少人能從肌張力不全症復原，更何況是非常嚴重的情形，但您神奇地辦到了。可否再為我們分享您的心得？

陳： 這是生理混合心理狀況的經歷。我那時右手打不開，手背皮膚變得乾澀、呈現灰紫色，皮膚常裂開並流出液體，非常難看。我筷子不能用，筆不能拿，眼見學生都彈得比我好，而我又羞於出手示範，內

心很不好受。後來手沒那麼難看了，但我的心還是很墮落，上課都不走正門，怕遇到幸災樂禍的同事。有天回家，在車上聽廣播訪問馬刺隊（San Antonio Spurs）教練。記者問：「你的隊伍裡每個人都有問題，毒癮、酗酒、打架，可說是前科累累，但組隊之後表現如此優異，你的祕訣是什麼？」教練說：「我跟隊員說，你打籃球，但你不是籃球。」（Basketball is what you play, not what you are.）──啊，我馬上路邊停車，告訴我自己：「我彈鋼琴，但我不是鋼琴。」彈鋼琴是我做的事，並不是我。我不會因為不能彈，我就不是我了。如此一想，一塊大石頭掉下來，心裡的執念瞬間消失了。第二天，我笑嘻嘻地到學校教課。

焦：但如果心裡還是想著要恢復，真的可能全無執念嗎？

陳：所以我放棄了。不能彈琴就算啦，我把練琴的時間拿來練氣功，也不再找方法治療。過了一年多，我又遇到嚴新師父。「你最近彈得如何？有沒有恢復啊？」我說我已經不練了。「你如果不練，怎麼會恢復呢？」我嚇了一跳，又想起我第一次見他時，他說：「很抱歉我沒辦法幫你忙，你要自己去做。」這個意思，是我可以自己解決嗎？於是我開始想方法。這過程很折磨人，每次嘗試失敗後，得隔好長一段時間才能用新方法。如此花了快半年時間，找來找去都不行，手指還愈來愈僵硬。

焦：但您怎麼找方法？那時候應該還沒有成功治癒的醫學案例。

陳：的確沒有。於是我索性到圖書館，閉著眼睛往電梯隨便點，看它帶我到哪層樓，我就隨便走、隨便拿書來讀。但很玄的，是我這樣亂找，還到不同的圖書館，找到的資料都和我有關係。我慢慢蒐集，慢慢看出資料之間的關係，覺得很有意思。到了1997年2月，我在街上遇到舊識，她談到她和維也納醫科大學的共同研究──為什麼一旦基礎技巧練錯了，之後就很難矯正？她的說法，是在學習之初，技巧就

已經在小腦中定型了，而且永遠不會消失。如果20歲以前沒有練就好的技巧，之後也就不可能改了。我本來不相信，畢竟我20歲之後換過技巧好幾次啊？過了五天，我猛然驚覺，如果最初的技巧仍然存在，那我現在的狀況，就是後來的錯誤肌肉系統蓋過了原來的系統。如果我能繞過這個錯誤系統，讓原來的系統顯現出來，不是就可以彈琴了嗎？我的狀況是，只要手指按下琴鍵，其他指頭都會蜷曲在那根手指上。後來我想，如果我很輕很輕地按，是否就能瞞過這個錯誤系統呢？於是我找了個舊遙控器，在晚上全黑的房間裡，試著按下一指但不牽動其他指。我練了三天，終於在第四個晚上，我成功了！兩個星期後，我所有手指都能夠按下遙控鍵。接著我開始試琴鍵，花了一整個晚上，終於，我能按下琴鍵 —— 或者說，琴鍵終於讓我按了。三個月後，我就上台演出了。

焦：如果不是一直以來的科學精神，或許您仍然無法成功自療。我知道您都慷慨分享如此治療心得，但並非每個人都能有成功結果。

陳：我後來分析了一下，發現成功還要加上幾個要素。首先，我練氣功，練到能感覺非常微小的動靜，包括身體裡的動靜。再來，我先把心放下來，也能靜下來。一般手出狀況的人都很急躁氣憤。我這種本來就能靜下來的人，都要等好幾天，讓自己真正完全沉澱下來之後，才能做復健的試驗。

焦：對您來說，氣功是什麼呢？

陳：其實練鋼琴就是氣功。氣功要心靈、信息、思考、神識等等，加上肉體合而為一。彈鋼琴不也是如此嗎？我們只是媒介，音樂透過我們傳達出來。

焦：您經歷了這麼多，受了常人不曾嚐過的苦，您現在怎麼看這一切？

陳：這可以分成好幾個階段。年輕的時候，如果我的情感很澎湃激昂，我就能把這樣的作品表現得非常浪漫、富有表現力。那時還心裡想，如果我更傷心一些，演奏就會更成功。鄉村歌手、作曲家拉維特（Lyle Lovett, 1957-）和茱莉亞・蘿勃茲剛結婚的時候，說他無法創作，「因爲生活太完美、太快樂了。」如果沒有受過苦，可能沒辦法想像音樂裡有某些表情。然而苦痛有很多層次，有人從生活中體驗，有人可由閱讀領會。德文浪漫時代作家，作品中充滿了猶豫不決，因爲猶豫而痛苦。讀這樣的作品，多少也能感受。我練《槌子鋼琴》的時候，姐姐告訴我有人說此曲和聖女貞德有關係。「那麼第三樂章是否就是她被關在城堡裡？第四樂章則是火刑？」我一邊練一邊想，貞德好可憐，被誤解、孤獨被關、見不到人。貝多芬創作這首的時候，寫了一句「一個好小的房間」，我想兩者可能眞有關係。此外，一個人在很小的環境裡，反而能夠想到宇宙。霍金被困在身體裡，能夠想到亙古時間；關在小房間，也可以想出浩瀚無垠。這不就是《槌子鋼琴》？然而同樣是痛苦，大家面對的方式都不一樣。就以貝多芬和舒伯特當例子吧。貝多芬常常給人英雄感，「生活困難，但我可以征服。」舒伯特呢？生活困難，「也好，那就困難吧。」他並未逃避，但也不是硬碰硬。順其自然，也就眞實經驗了。《冬之旅》第二十首〈路牌〉（Der Wegweiser）說：「爲何我避開他人慣走的道路？……我必須走的那條路，路上沒有人回來。」這就是描述生命。朝著這個方向，走下去了就走了。你說舒伯特眞的痛苦嗎？不是。你說他不痛苦嗎？那也不是。貝多芬呢？那眞的是痛苦。但到了晚期，他也變成舒伯特，不再是英雄。我年輕時覺得痛苦是很大的事，現在回來看，覺得理所當然。生命中經歷過某種苦痛，再於音樂中遇到，當然能有共鳴。但任何往外的感情一定會有對稱的、向內的感情。如果只停留在外在層次，久了也不免變得平凡、公式化。我們必須尋找更深一層的東西，要看得比痛苦更深。

焦：您是公認的卓越教育家。面對不同文化與學生，可否談談您的教學心得？

陳：就非常現實的一面而言，學生要參加比賽，要出人頭地，我必須幫助他們學好作品，把樂曲磨到理想的狀態。但如果不只是教曲子，把學生當成「人」看，那麼教鋼琴也不只是教演奏技巧，更是教做人的技巧。剛剛說到音樂像是氣功，還是最高級的一種。學氣功有什麼好處？這是學習為人處事的道理以及認識自己，了解人類都是相同一體。若能知道這點，那音樂也要能達到這個理想，或至少接近這個境界。少林寺武僧每日翻來跑去練功，為的是什麼？是要從訓練身體中學到自己，從控制、體會中了解自己，最後成為技巧。少林功夫旨不在傷人，技巧是鍛鍊身心的功法。這是我最大的教學目標。我時時注意學生對自己的觀察，對自己的要求，要成為怎樣的人。我努力把我的一點東西贈送給學生，讓他們在可走捷徑的地方走捷徑，從我的錯誤中記取前車之鑑。根據這麼多年的經驗，我可以說即使是素質很高的學生，需要的和匱乏的，其實都很相似。老師的難處，在於荀貝格說的：「要教學生匱乏的，不是教自己會的。」這真的很難，但我會努力做到。

焦：容我問一個非常具體的問題：柯立希，薛曼師長輩的小提琴名家，也是教育家，認為音樂裡有些事沒辦法教，比方說氛圍。您要如何教這些無法教的事？

陳：我不認為氛圍沒有辦法教。氛圍可以感受。只要能感受到，那就能學過去。以作曲家為例，我學李斯特《奏鳴曲》的時候，問自己：「究竟誰是第一？誰先開創出那些和聲？是華格納還是李斯特？」答案當然是李斯特。華格納從李斯特作品中學了很多，也從蕭邦作品學了很多，包括氛圍。華格納從中感受，感受到也就學到了，然後再轉化成自己的東西。

焦：萬分感謝您在百忙之中仍然撥冗接受訪問。最後，有沒有什麼話您願意當成這次訪問的結語？

陳：作音樂家，也要作藝術家，而藝術家最重要的能力，是靈敏警醒。不只對外界，對內界也要靈敏警醒。社會總是希望人能夠遲鈍一些，最好都不要獨立思考。畢竟社會制度有很多問題，如果大家很遲鈍、不多想、乖乖順從，社會就很安穩。但藝術家不能不靈敏警醒，要洞燭機先、察覺最細微的問題，也要能設身處地，變換不同的角度。1990年，美國第一次打伊拉克的時候，有次薛曼上課，某學生說：「看美軍轟炸伊拉克，感覺好痛快！」薛曼聽了勃然大怒，把學生趕了出去。這是因為政治立場不同嗎？不是。而是一個人，還是旨在成為藝術家的音樂人，居然可以被社會洗腦到如此程度，如此不靈敏，不能從不同角度看事情，無所謂同理心。

焦：能夠用不同角度看事情，也就能從不同觀點欣賞音樂。

陳：而欣賞不同的動機則是好奇。成就藝術的基礎，在於好奇和經歷。好奇心能激發人探索未知，但這只是開頭。若要繼續走完探索之路，就必須有耐心和信心。很多學生很快放棄，沒有堅持下去的能力。這和現實社會也有關係。花時間就是花金錢，當然愈省時愈好。許多學生沒有耐心思考，詮釋抄最近的錄音就好，但複製品永遠不會比原版更好。中文裡「念」是「今」加上「心」，就是要人「現在把心拿出來」，把自己的生命灌注到音樂，或任何一門你研究的學問，用心花時間解決問題。只有自己用了心，成果才會完全屬於你。這真的很難、很辛苦，但獲得也很豐厚。經歷過這麼多，我能說做音樂家實在很幸福，是種很溫暖的感覺。畢竟無論如何，我們還是有音樂，這沒有任何人能奪走。

鄧泰山 1958-

DANG THAI SON

Photo credit: Bernard Bohn

1958年7月2日出生於越南河內，鄧泰山在戰亂中由母親啟蒙學習鋼琴，由蘇聯音樂家卡茲（Isaac Katz）於1974年至越南訪問時發掘天分。他於1977年進入莫斯科音樂院就讀，師事納坦森（Vladimir Natanson, 1909-1994）。1980年，從未參加過任何比賽的鄧泰山成為第十屆華沙蕭邦大賽的冠軍得主，也是該賽第一位亞洲冠軍。他得獎後仍於蘇聯隨巴許基洛夫精進琴藝，1995年成為加拿大公民。鄧泰山技巧精湛，音色繽紛燦爛，對各派曲目皆有獨到心得。他也是出色的教育家，現任教於蒙特婁與美國歐柏林音樂院（Oberlin Conservatory of Music）。

關鍵字 —— 越南、母親（蔡氏蓮女士）、越戰、河內音樂院、卡茲、蘇聯學習、納坦森、改變技巧、1980年蕭邦大賽、薛巴諾娃、波哥雷里奇、阿格麗希、擔任評審、DG專輯、齊瑪曼、KGB監視、巴許基洛夫、紐豪斯 vs. 郭登懷瑟、霍洛維茲（演奏、莫斯科獨奏會）、魯賓斯坦、蕭邦（俄國、法國、波蘭學派、波蘭舞曲、馬厝卡、祕密、情感 vs. 思考、自由度、對位寫作、歷史地位、踏瓣運用、復古鋼琴）、德布西（作品、鋼琴寫作、象徵、聲響）、融會技法、鋼琴上的歌唱句法（歌劇演唱、歌曲演唱、合唱、和聲因素）、亞洲音樂家學習古典音樂、教學、日本、雅子妃

焦元溥（以下簡稱「焦」）： 首先請談談您的早年學習，您如何在越南學習鋼琴與西方古典音樂的呢？

鄧泰山（以下簡稱「鄧」）： 越南曾是法國殖民地，所以很早就由法國傳來西方古典音樂，我父母也都會說法文。當時西方音樂家如果要到遠東演奏，幾乎都會在越南開音樂會，因為越南正好是旅途的中繼

站。像是大提琴家卡薩爾斯、小提琴家提博等人都曾在越南演奏。因此就古典音樂而言，越南其實很具水準。我由母親啟蒙學習鋼琴，她曾在巴黎向菲利普的學生學習，她的妹妹則在巴黎高等音樂院跟納特學。若論音樂背景，我其實出生在越南最頂尖的家庭之一。

焦：令堂感覺是很特別的人物。

鄧：家母（蔡氏蓮女士）是很特別。她生在華人家庭，去過巴黎和布拉格學習，又跟我到莫斯科和東京。所以她不只會越南文，還會法文、捷克文、俄文、日文、英文和一點中文，90多歲仍然精神矍鑠，還學會用電郵和臉書（Facebook）！2016年11月，為了慶祝河內音樂院建校60年，身為鋼琴系創系系主任的她還以99歲高齡登台演奏蕭邦馬厝卡。不過這紀錄很快就被她自己打破——2017年11月23日，她在自己百歲音樂會上又演奏了蕭邦馬厝卡！

焦：您的名字怎麼來的呢？這和中國的泰山有關嗎？

鄧：我有八分之一的中國血統，家父是詩人，他正是以中國五嶽的「泰山」為我命名，那也是對我的期許。

焦：您生長在這樣充滿文化的家庭，可嘆學習音樂時卻遇到無情戰亂。

鄧：我6歲開始學琴，那時正逢越戰，民生凋蔽，生活相當艱苦。但也因為戰爭，所以才沒人管我們學什麼。為躲戰禍，河內音樂院整校遷至深山。那時真是跋山涉水，我們用水牛載了架鋼琴到山裡，短短路程竟整整走了一個月，抵達時鋼琴也千瘡百孔、搖搖欲垮，費了好大一番功夫才維持勉強可彈！不過幸好還有這架琴，我才能學習。

焦：在山裡如何學呢？

鄧：非常不方便。鋼琴很破爛，但可怕的不只是破爛。那時我們都睡在防空洞，床旁邊就是地洞，一聽到炸彈聲就得躲進地洞。鋼琴也差不多，都在地下室，受潮嚴重，不只踏瓣快爛了，更成了老鼠窩。每天早上練琴，我第一件事就是拿棍子把老鼠從鋼琴裡趕出來，晴天時還得把鋼琴抬出去曬！那時所有學生都只能在那一架破琴上練習，每人只分到二十分鐘。爲了多練，我在紙板上畫鍵盤，在上面練指法。

焦：那練琴時不是也很辛苦，天天得躲飛彈？

鄧：所以我練就了好耳力。聽到飛機引擎聲急迫的，就是美軍，得乖乖躲進地道。反之則是蘇軍，那就繼續練我的琴。

焦：看來您確是天生的音樂家了！

鄧：別提了！我有這種耳力，山裡其他居民可沒有。他們覺得我們練琴太吵，讓他們聽不清轟炸機的聲音。有次趁我們不在，居然倒了一堆大便在琴鍵上……我那時正想要練蕭邦，卻看到一堆穢物！那鋼琴也是可憐，已經七零八落，還得受到這種對待……

焦：您在越南的時候就喜歡蕭邦了嗎？

鄧：那是段很妙的機緣。那時山裡沒什麼樂譜，更沒有唱片，音樂都得自己摸索。但1970年家母代表越南受邀參觀蕭邦鋼琴大賽，順便在華沙買了很多樂譜和唱片。那是我第一次聽到唱片中的音樂，而我第一張唱片就是阿格麗希演奏的蕭邦《第一號鋼琴協奏曲》！多麼精彩的演奏呀！我聽了實在入迷，也就努力練習母親帶回來的蕭邦樂譜。可以說從那時開始，我就深深愛上蕭邦。

焦：在樂譜隨時下載或購買就有的時代，現在的孩子大概很難想像，連樂譜都沒有是什麼環境。

鄧：那時我偶然聽到雅布隆絲卡雅彈柴可夫斯基爲鋼琴和管弦樂團所作的《音樂會幻想曲》錄音，非常非常喜歡。當時此曲河內只有一本樂譜，放在圖書館不准外借。我就每天去抄，花了兩個多月抄完。

焦：我想您只要聽到《音樂會幻想曲》，就一定會想到那段日子。

鄧：不用聽也會想。在山裡我們夜間都不敢點燈，怕招來轟炸機。所以每當月圓就是孩子最開心的時候 —— 我們終於可以在晚上玩耍了！直到現在，在月圓的夜裡，我仍不免回想起河內的森林，那裡永遠是我的故鄉。

焦：我知道您是由卡茲教授發掘，可否談談這段經歷？

鄧：我那年16歲，他到越南聽我們一群孩子演奏，就特別要我跟他密集學習，而他給我的第一首曲子，是拉赫曼尼諾夫《第二號鋼琴協奏曲》。

焦：您那時已經有這樣的技巧了！

鄧：一點也不！我程度只到徹爾尼幾首中高程度《練習曲》，看了曲子完全嚇壞，想說這怎可能練得起來！沒想到我父母居然說：「老師給你這首曲子，就是相信你可以彈，你就練吧！」好吧，那我就努力練吧！沒想到兩個月之後，還真被我練成了，最後還開了音樂會表演……這下可把大家都嚇壞了！

焦：卡茲教授完全看出您的潛能！不過既然他在1974年就發現了您，爲何您不在1975年就隨他到蘇聯？

鄧：因爲越戰到1975年才結束呀！如果越戰沒結束，我想我也難以到蘇聯學習。我1976年自河內音樂院完成學業，在越南唸了一年俄文，

到1977年才進入莫斯科音樂院。這是我人生的轉捩點。家父的詩文非常前衛,在那個藝術必須爲農工兵服務的時代,他被政府當局列入黑名單,根本不能出國。如果不是卡茲教授出面,代表蘇聯老大哥的權威,我想我大概也無法出國深造。

焦:您到莫斯科已經19歲,入學時是否造成轟動?

鄧:是,但不是轟動的好,而是轟動的爛。我雖然能彈拉赫曼尼諾夫《第二號鋼琴協奏曲》,也彈得很有音樂性,但那只是手指到了,技術並不扎實。能進莫斯科音樂院的學生都該有很好的技巧,教授也都指導詮釋,而非糾正基本功;那時沒有教授願意收我,但基於蘇聯越南友好關係,音樂院又不得不收,最後只有快退休的納坦森教授願意接下我這燙手山芋。但後來證明,這是我最大的幸運。正是因爲他快要退休,手上沒有多少學生,所以可以全心教我。在莫斯科音樂院,學生通常每週跟教授上一堂課,跟助教上一至二堂。納坦森爲了要從頭改變我的技巧,他從最基礎的觸鍵和施力教起,每週親自給我上3、4次課,每次長達4小時。我在越南吃不飽,往往練了一個小時就餓得無法繼續。在蘇聯雖然吃得普通,至少有食之不竭的馬鈴薯,總算有力氣練琴!就這樣,我拚命學,徹底從頭改。一年之後的期末考,我彈了貝多芬《華德斯坦》和布拉姆斯《帕格尼尼主題變奏曲》第二冊,成果讓所有人都無法相信,認不出我就是一年前手指還像是義大利麵條的越南孩子。妮可萊耶娃驚訝到寫了一篇文章討論我的進步,力讚蘇聯音樂教育之神奇。我第二年學習結束,更挑戰了拉赫曼尼諾夫《第三號鋼琴協奏曲》……

焦:然後第三年,您得到蕭邦大賽冠軍。

鄧:是的。若不是納坦森教授不辭勞苦,我根本沒有今天。我準備蕭邦大賽時主要跟納坦森學,畢業後則向巴許基洛夫學。

焦：請為我們談談參加蕭邦大賽的故事吧！當時蘇聯鋼琴家要出國比賽必須先經過甄選，您是越南人，也必須參加甄選嗎？

鄧：按理說不必。可是為了想試試自己的實力，我還是參加了。當我被選上後，我也才比較有信心。那時整個莫斯科音樂院只選了三個人，就是我、薛巴諾娃（Tatiana Shebanova, 1953-2011）和波哥雷里奇。

焦：您和波哥雷里奇本來就認識嗎？

鄧：當然，我們不只是同學，連宿舍都在同一層樓！那時他已贏了義大利卡薩格蘭德大賽和加拿大蒙特婁大賽，是學校裡的大明星。他很特別，12歲就進了中央音樂學校。這所屬於蘇聯培育幼兒鋼琴家的學校，一般外國學生幾乎進不了，但或許因為他是南斯拉夫人，所以才得以進入。他在提馬金班上，和普雷特涅夫同學，都練就極好的技巧。也因為波哥雷里奇是南斯拉夫人，所以他能從國外帶回許多西歐鋼琴家的唱片。那時在蘇聯，能買到的唱片幾乎都是俄國和東歐音樂家的演奏；西方音樂家除了米凱蘭傑利和顧爾德，幾乎很難見到。但波哥雷里奇每次都帶回來許多稀罕的西方音樂家唱片，同學也都極盡諂媚之能事，希望能聽到這些神祕錄音，所以他是學生中的大紅人。起初他沒注意到我，覺得我不過是個從某某不知名地方來的外國學生，但後來我通過甄選，也要和他一起參加蕭邦大賽，他變得熱絡起來，主動邀我到他房間一起研究那些珍奇唱片。我記得那時我們一起聽阿格麗希的演奏，他聽了撇撇頭說：「我彈得可比這好！」

焦：誰知道後來正是阿格麗希，在蕭邦大賽幫了他大忙！談談那次比賽吧，您一定經歷了不少波折。

鄧：那真是千辛萬苦！首先，我本來根本不被波蘭允許參賽。那時比賽沒辦甄選，僅靠推薦函。我在參賽前，不要說和樂團合作協奏曲

了，甚至連一場獨奏會都沒開過！我的推薦函上只有兩句話：「在越南河內學鋼琴，現爲莫斯科音樂院學生。」這算什麼經歷呢？當時主辦單位眞的不想讓我參賽；後來一方面他們覺得旣然能在莫斯科音樂院學，應該有一定水準。另一方面，也是最重要的，就是蕭邦大賽還沒有越南人參賽過。爲了給越南一個機會，我才被允許參賽。

焦：那時蘇聯有資助你嗎？

鄧：沒有。我那時窮得不得了，自己坐火車從莫斯科到華沙。光是這一趟就夠折騰了！下了火車還得自己找到旅館，累得半死 —— 幸虧旅館和愛樂廳很近，要不然還眞是麻煩。我連正式禮服都沒有，在前幾輪比賽都穿一般衣服上場。最後進了決賽，要彈協奏曲，我才驚覺沒有禮服怎麼和樂團合奏！這不是很失禮嗎？最後幸虧有好心人幫忙，趕在24小時內做了一套給我，好讓我總算在台上有正式禮服可穿。所以我那時是初生之犢，第一次參加比賽，根本不知道緊張，唯一的壓力反而是擔心禮服能否趕工完成！

焦：聽說您當年的蕭邦《A小調練習曲》（Op. 25-4）技驚四座，謂爲傳奇。

鄧：我是左撇子，所以選這首能炫耀左手快速移動的練習曲。我決賽彈了蕭邦《第二號鋼琴協奏曲》。現在大家都喜歡彈第一號，不過第三屆冠軍查克當年也彈了第二號。

焦：爲何會選第二號？因爲它比較有詩意嗎？

鄧：不！是因爲第二號比較短！我那時不是連和樂團合作的經驗都沒有嗎？所以我就想選短一點的，少彈少出錯！

焦：想想這屆比賽眞是傳奇。您成爲第一位得到蕭邦大賽冠軍的亞洲

鋼琴家，波哥雷里奇則因阿格麗希而成名，薛巴諾娃也得到第二名。

鄧：其實據我所知，波蘭主審非常希望薛巴諾娃奪冠，因爲那時波蘭在極力拉攏蘇聯。那時評審一派支持波哥雷里奇，一派支持薛巴諾娃，就沒聽說有人特別爲我說話，最後卻是我得到冠軍。薛巴諾娃是非常好的鋼琴家。她後來嫁到波蘭，生了一個天才兒子，也是鋼琴家。很可惜她後來身體不好，錄完蕭邦作品全集後不久就過世了，那套錄音也是她畢生心血結晶。

焦：但您能奪冠應是無庸置疑，因爲您不只得到首獎，還囊括馬厝卡獎、波蘭舞曲獎和協奏曲獎，可謂壓倒性的勝利！然而，我好奇您怎麼看待當年的爭議？

鄧：我只想強調，當時的爭議是阿格麗希覺得波哥雷里奇這麼有天分的鋼琴家應該進入決賽，但她並沒有說波哥雷里奇就該是冠軍，因爲決賽還沒開始啊！阿格麗希本人也在無數訪問中澄清此一事實。很多人認爲她是針對我，這是非常嚴重的錯誤，也對她不公平。當年名次公布後，阿格麗希自日內瓦發了一封電報給大賽公開祝賀我的成功。對我而言，她已經表達了看法，我也永遠視她的善意爲我的榮譽。事實上阿格麗希的母親幫助我甚多，我當時在巴黎的音樂會都是她出面安排。直到現在，都還有人認爲我跟阿格麗希有過節——這眞是天大的誤會呀！

焦：波哥雷里奇在比賽展現出相當精湛的技巧以及個人化的音樂風格。

鄧：這也是蕭邦大賽每屆都有的討論。蕭邦大賽是只彈單一作曲家的比賽，是否妥當詮釋蕭邦自然該是比賽重心。許多演奏者技巧超群，也有廣泛曲目，但所表現出的風格與詮釋並沒有切合蕭邦。蕭邦大賽是要選傑出鋼琴家，還是要選蕭邦行家？如果這兩者能合一，自然最好；如果兩者不一致，爭論總是不休。

鄧泰山於1980年蕭邦鋼琴大賽決賽（Photo credit: 鄧泰山）。

焦：您從2005年起當了蕭邦大賽三屆評審，可否談談您的感想？

鄧：演奏蕭邦可以非常主觀，但一如蕭邦作品所給予的自由，蕭邦可以被演奏得極為不同。作為藝術家，我當然有自己的見解；但擔任評審，我必須保持客觀，要能欣賞各種派別與詮釋背後的道理。也因為我那屆比賽所發生的「醜聞」，我特別願意傾聽不一樣的看法。不過說到底，最後決定比賽結果的，是評審團的多數意見，至於這多數意見為何，每屆都不一樣。

焦：當年DG唱片幫您和波哥雷里奇各發行一張蕭邦專輯，後來您為何不再和DG合作？

鄧：DG當年根本不想幫我發專輯；我是住在蘇聯的越南人，他們不知道要如何推銷我，也認為我沒有市場價值。我之所以還能有那張專輯，完全是齊瑪曼的幫忙。他把我介紹給DG，也把他的經紀人介紹給我，我非常感謝他的善心。

焦：齊瑪曼能這樣做眞是了不起。

鄧：有一回我在他家，他臨時起意，說要帶我去巴黎見魯賓斯坦。可惜我那時的越南護照得辦妥無數申請才能到法國，因而無法成行，這也是我人生的一大遺憾。齊瑪曼是非常聰穎而嚴謹的人。很少鋼琴家能像他一樣，可以完美通曉各作曲家與風格，理性和感性完美平衡，技巧更光輝燦爛，實在是非凡人物。

焦：大賽之後您和波哥雷里奇還有聯絡嗎？

鄧：沒有了。這次比賽對他應該是個打擊，我想他大概很難忍受。其實波哥雷里奇對外人雖戴上冷面具，對熟朋友卻相當親切，也是很好的人。我們畢竟是同學，他後來對我的冷漠，在那時我確實感到受傷。有時我想，若我得的是第二名，是否就可以擺脫閒言閒語，大家也還可以繼續當朋友，都可以過得自在。然而，這麼多年過去了，現在想想眞的也沒什麼。日子還是得過，比賽不是人生，只是一時罷了。

焦：您怎麼看他的演奏？

鄧：波哥雷里奇當然是非常好的鋼琴家，他的音樂和技巧都很特別，這都來自他的老師，也就是妻子克澤拉絲。他的音樂很深刻，彈出來的聲音也很深厚，音樂像是「數位化」思考，所有元素都在設計與控制之下，能在慢速下維持凝聚力。我們學曲子總是非常快，一、二週練好一部新作。波哥雷里奇卻千錘百鍊，琢磨各式音色、技巧和句法，一首曲子非練個二、三個月不可，而他也確實投入更多時間練習，維持廣泛曲目。這點非常不容易。我相當欣賞他的演奏。

焦：克澤拉絲當時有名嗎？

鄧：幾乎沒人知道她！當時是有些學生私下跟她學，但沒聽過有人認

真跟她學。我想你知道她和波哥雷里奇相遇的故事：波哥雷里奇向來被大家捧在掌心上，大家總是說他彈得多好多好。可是在一次宴會上，克澤拉絲聽了他的演奏，卻批評他的不是。然而，波哥雷里奇當下卻覺得如醍醐灌頂般豁然開朗，立即決定向她學習，後來更結婚了。

焦：在俄國好像很多學生和老師都很親近。

鄧：這確實是俄國傳統，老師真的很照顧學生，把學生當成自家人，很多學生還住到老師家裡。我現在也請學生到我家上課，延續如此傳統。

焦：您後來回到蘇聯，從學生變成大賽得主，生活有沒有改變？

鄧：我一回去就發生一件事。我那時在華沙什麼都不懂，帶著一堆比賽獎金——那是我生平第一次看到美金呀！——結果人生地不熟，差點把獎金丟了。比賽單位好心，建議我可把錢留在波蘭，等到回來演奏時再領。我心想這樣的確安全些，就聽了他們的話。結果當我帶著大包小包，興高采烈回到莫斯科，納坦森就告訴我他被官方約談，說他的學生把錢留在國外，意圖逃跑！

焦：他們怎麼會知道！難道KGB也跟您去比賽嗎？

鄧：就是不知道他們是怎麼知道的，所以才可怕。我雖是越南人，但仍在蘇聯控制之下，蘇聯對什麼都嚴密控管。比方說，我在得獎後才開始學英文，那時我找的英文老師，也就是波哥雷里奇的英文老師，她用的教材完全沒有日常生活會話，所有對話都是政治的！連語言學習都具有高度政治性，就不難想像當時的政治環境。巴許基洛夫有次語重心長地對我說：「如果哪天你要逃跑，請你先告訴我，讓我有心理準備。」他確是深受其害，很多出名學生跑了不說，連他的女兒巴許基洛娃，也是嫁給克萊曼後跑了，後來又「轉嫁」巴倫波因。所以

巴許基洛夫那時都不能出國演奏，蘇聯怕他也跑了。我那時對他說：
「只要我還是您的學生，我就不走。」讓他放心。

焦：您真的沒有想走嗎？

鄧：沒有。這有很多因素。那時我妹妹和弟弟都在莫斯科念書，我若
逃走，他們勢必會受到折磨。再來，我也不想走。我覺得我根底不
夠，還沒準備好迎接密集的演奏事業。得獎後雖然有大賽冠軍頭銜，
但我不能讓自己停留在有限曲目裡，我想繼續學習。我後來在蘇聯又
待了七年多，認真琢磨我的音樂和技巧，但演奏受限卻是真的。蘇聯
時代我幾乎只能在東歐國家演奏，到西方演出得經過極其繁瑣的簽證
手續，也不見得能通過。蘇聯瓦解後，我的北越背景不見容於美國，
得等到我1995年成為加拿大公民之後，才能在美國演奏。現在回看，
如果我能在1983年左右離開蘇聯，對演奏事業應是大有幫助，但這大
概會在蘇聯和越南都形成大醜聞，也可能會重傷我的家人。我並不是
追求轟動新聞的人，想想還是走不了。

焦：納坦森和巴許基洛夫教法一樣嗎？

鄧：完全不同。他們算是師出同源：納坦森是芬伯格的學生，芬伯格
是郭登懷瑟的學生。巴許基洛夫則直接師承郭登懷瑟，也曾是他的助
教。然而，他們的風格和教法卻大不相同。納坦森是當時莫斯科音樂
院裡屬於舊俄國學派的最後代表人物，風格很傳統俄派，非常浪漫熱
情。巴許基洛夫當然也很熱情，但他的音樂更具思考性，涉獵曲目也
更多，包括德布西和拉威爾，以及二十世紀現代作品。更重要的，是
巴許基洛夫是活躍在舞台上的大鋼琴家。很多職業演奏者遇到的演奏
或技術問題，他能真正給我解答。

焦：您跟他學了多久？

鄧：正式而論是3年。不過我們一直保持很好的關係，我也很高興他欣賞我的演奏。他熱愛教學，也懂得教。很多很好的演奏家不會教，因為他們根本沒遇過問題，也就無力解決學生的問題，巴許基洛夫就很能分析問題之所在。不過他上課非常嚴格，對學生要求極高。我記得那時有人彈不好，他氣得大罵：「給我滾出去！」最後把椅子都摔了出去。我們看了都嚇呆了！

焦：學生能接受這麼嚴厲的教學嗎？

鄧：有次他罵一個女生彈不好，誰知這位同學先發制人，說她心臟不好，不能承受責罵。巴許基洛夫怕鬧出人命，就答應她不罵。結果等她彈完，他很無奈地說：「你要我不罵，可以。可是我不罵，你看看你彈成什麼德性……我看還是該罵！」這就是他可愛的地方，對事不對人。上次我在莫斯科開獨奏會，他也來了，什麼小瑕疵都聽得仔仔細細；他總是很關心學生的演奏。

焦：他這麼熱情，當年應該跟紐豪斯學才對。

鄧：確實是。他雖然在郭登懷瑟班上，但總是跑去聽紐豪斯講課。我覺得他的個性更適合紐豪斯那一派。

焦：紐豪斯和郭登懷瑟處得如何？

鄧：據說不算好。紐豪斯喜歡大堂課，人愈多愈來勁，常自顧自地講，然後下課後再偷偷跟他指導的學生說一句：「你明天下午來找我。」他根本忘了他是給學生上課，心神都放在和聽眾說話上了。郭登懷瑟並不欣賞這種授課方式，有回他甚至對紐豪斯說：「哪天你死了，我也不會去參加你的喪禮！」誰知道紐豪斯更厲害，回說：「別擔心，我會參加你的喪禮！」

焦：哈哈哈！郭登懷瑟 1961 年過世，紐豪斯 1964 年才走，看來紐豪斯是「勝利」了。回到蕭邦，請問您當年的蕭邦受誰影響最大？

鄧：我覺得是霍洛維茲和魯賓斯坦。霍洛維茲真正了解鋼琴的演奏句法，又有超越性的驚人成就。鋼琴不像弦樂能做到真正的漸強，他卻以極巧妙的控制，展現不可思議的句法和漸強效果。我對此極為佩服，也研究他的音樂思維和演奏方式。魯賓斯坦對我的影響是他自然的音樂風格。準備蕭邦大賽時我受霍洛維茲影響較多，現在則傾向追求魯賓斯坦式的表現。

焦：您當年沒能見到魯賓斯坦，但是否有機會聽到霍洛維茲？

鄧：有，而且我可是聽了他那場轟動天下的莫斯科獨奏會！

焦：您居然有票？

鄧：我那時剛從巴西演奏回來，隔天就是他的音樂會，當然沒票。但我克服了四道關卡，最後成功聽了音樂會。

焦：這是怎麼一回事！

鄧：那天不要說音樂廳門禁森嚴，連外圍街道都進行管制，沒有入場券根本無法靠近。可是巴許基洛夫週日上午也上課，音樂會是週日下午三點，所以我就說我要去上課，警察就放行了，這是第一關。到了音樂廳，雖然管制森嚴，但我在門口剛好遇到美國廣播公司（ABC）採訪團隊。一個多月前，我才因為越南國籍被美國政府拒絕入境，所以 ABC 曾採訪我。那天他們認出我來，而我會說英文 —— 那時的莫斯科幾乎沒人會說英文，警衛看到我和 ABC 團隊說說笑笑，認為我們是一夥，我也就跟著他們混到後台了，這是第二關。再來，就是要從後台溜到前台，查票的是一群老太太。我平常出國演出，都會帶回些

香膏精油這類東西送她們，她們看到是我，也就讓我混到前台，這是第三關。最後，雖然座無虛席，但身為莫斯科音樂院的學生，我很熟悉廳裡哪根柱子接座位的轉折處，其實有容身空間。我又那麼瘦，完全可以塞進去，看起來就像那裡本來就有座位，這是第四關。所以說一二三四，關關難過關關過 —— 而我必須要說，那場演出，唉呀呀，真是我人生最美好的藝術體驗之一啊！不過之前的彩排場，倒是開放學生去聽，很多音樂家還是有機會能欣賞，雖然也是擠爆了。

焦：我完全說不出話來了……那還是繼續討論蕭邦吧！您怎麼看各學派不同的蕭邦詮釋？

鄧：談到蕭邦，總不免提到俄國和法國這極為不同的兩大學派。俄派優點在於極端重視歌唱，所有音色、技巧、踏瓣，最後都是為了歌唱服務，讓鋼琴像人聲，彈琴如唱歌，而且要表現得令人信服。就如此「聲樂技巧」而言，我無法批評；但就美學品味來看，俄派常流於誇張，情感表現過分，讓蕭邦變得煽情失衡。我佩服法國學派簡單、純粹、浪漫以及詩意的彈性速度，柯爾托就是我最崇敬的蕭邦大家之一。但若表現不好，法派也常失於浮光掠影，輕柔卻膚淺，缺乏深刻的情感探索。但這兩派可以互補：我們可以學習俄派的技巧，特別是讓鋼琴唱歌的祕訣，以及法派對時間的微妙掌控，以單純、自然，探索情感而不矯作的方式表現蕭邦，應可得到極佳的平衡。

焦：那波蘭學派呢？

鄧：之前如魯賓斯坦那樣的演奏家，我無話可說，但現在的波蘭學派總是在捍衛「正統」，強調樂譜版本，彷彿有一個終極、完美、不可變更且絕對正確的蕭邦詮釋方法。2010年2月我去華沙演奏，在書店看到一本叫做《正確蕭邦演奏法》的新書，我覺得實在好笑。我想波蘭學派的優點，就是當許多演奏者把蕭邦彈得誇張做作時，它是一面能照出偏頗的鏡子。

焦：波蘭舞曲和馬厝卡舞曲這類民俗風樂曲，您會覺得那是波蘭的專屬強項嗎？

鄧：波蘭人可能會親近其民俗傳統，但蕭邦的舞曲可不只是舞曲。同樣是三拍，他的馬厝卡、圓舞曲和波蘭舞曲是那麼不同，同曲類中又是千變萬化。波蘭的民俗馬厝卡其實相當簡單，節奏也很明確，讓舞者知道何時旋轉。蕭邦的馬厝卡則是把舞蹈節奏內化於心，以即興揮灑但嚴謹筆法寫出的藝術作品。那節奏彈性之豐富絕倫，足稱為舞蹈不朽的神話。想把這點彈好，呈現蕭邦在舞蹈曲類中所展現的情感深度和驚人創意，我想無論對哪一國家的演奏者而言，都是非常大的挑戰，波蘭人未必占得了便宜。

焦：您是否特別認同蕭邦的音樂，特別是您們都來自破碎的國家？

鄧：我想我的故鄉與童年給了我對人性與自然的深刻體會，讓我在這基礎上發展自己的詮釋。但蕭邦音樂還有其他面向：他的痛苦雖然有些來自鄉愁和愛國情操，最主要還是出於個人情感與經驗。我當然也有我自己的祕密與痛苦，而這讓我更貼近蕭邦。蕭邦不但幾乎只為鋼琴寫作，他的音樂又和鋼琴合而為一，予人特別的親密感。許多鋼琴曲你可以感覺到那其實是四重奏或樂團縮影，你演奏時是在控制或征服鋼琴，以達到作品所要求的音樂。但演奏蕭邦，你不會感覺到鋼琴是被你操控的樂器，而是極其親密的伴侶。蕭邦音樂又是一種獨特語言，讓你可以說出所有想說的話。我是很內向的人，很多話我沒辦法對別人說，連最好的朋友都不行。當鋼琴家又何其孤獨：不像其他樂器還有伴奏，我們每天只能對著鋼琴獨自練習。所以我多麼感謝蕭邦——透過他的作品，透過他創造出的音樂語言，讓我可以訴說最內心、最私人的祕密，從此不再孤獨。

焦：蕭邦之難以掌握，在於他既古典又浪漫，但他也在情感與理智之間，這可能是更困難的平衡。

鄧：這就是為何情感表現一旦誇張，蕭邦就會走樣。但若只是運用思考，理智分析，一樣彈不好蕭邦。因為到最後，演奏蕭邦還是必須直接發自內心。顧爾德和布倫德爾都是了不起的鋼琴家，蕭邦卻必然在他們的演奏曲目之外。

焦：這正是另一個難處，即使蕭邦作品構思嚴密、寫作精練，卻仍容許自由，讓演奏家可以說出自己的話。

鄧：的確如此。只要你尊重蕭邦，認清他在音樂中所表達的內容，你可以有自己的決定，甚至和樂譜指示相反，仍能殊途同歸。但我必須強調，演奏者更動的比例必須非常謹慎。我常說，蕭邦和莫札特是個人意見與樂曲指示之間，比例絕不能失衡的作曲家。沒有人能在莫札特中加入非常極端的個人見解，還能把莫札特演奏好，蕭邦其實也是一樣。畢竟，他的音樂相當自我中心，音樂盡是「我、我、我」。作曲家自我中心的人很多，但蕭邦自我的程度，史上大概不見敵手。

焦：蕭邦晚期作品更加自我中心，讓人心醉又迷惑，樂曲更充滿對位。您怎麼解釋這樣的寫作變化？

鄧：我的感想是蕭邦用這種方式，讓音樂走入更精神性的領域，說出更複雜、更模稜兩可，又更直指性靈的話。我認為這不只是因為他喜愛巴赫，而是感受到死亡已經不遠。面對死亡是何其可怕的事，蕭邦必須為自己找到安慰與救贖。對位寫作就是他尋找宗教慰藉的方法，在縝密筆法中看見天堂。以《幻想─波蘭舞曲》來說，這裡面充滿蕭邦的吶喊與哭號，又有溫暖深刻的宗教抒懷。蕭邦寫下罕見大膽的和聲，創造極其強勁的張力，但所有力量又都是內發而非外放，讓我們看到他的纖弱與勇敢，在病弱身體下強悍的精神意志。

焦：從鋼琴家的角度，您如何看蕭邦的歷史地位？

鄧：我認為蕭邦和德布西，是為鋼琴音樂提出最大革新的作曲家，而德布西則深受蕭邦影響，可說是繼承蕭邦精神又提出獨創見解的大師。蕭邦的鋼琴音樂完全是革命性的 ── 他為鋼琴找到屬於這個樂器的獨特聲響，創造出前所未見的聲音質感與美麗色彩，更深深開發踏瓣功能，賦予鋼琴靈魂。簡言之，蕭邦為鋼琴開啓無限的表現可能。鋼琴能哭能笑、能說話、能唱歌、能表達一切，這都得感謝他。

焦：您可否特別談談他的踏瓣指示？

鄧：蕭邦踏瓣能給予非常戲劇化的效果和色彩，也能將情感表達得清晰透徹。但演奏者應該了解這些踏瓣指示的意義，在面對不同鋼琴和場地時適當調整。因為踏瓣不是開關，不是踩下或放開而已，中間有許多細微層次，是連蕭邦都沒辦法寫出來的！比方說半踏瓣、四分之一踏瓣、踩踏瓣的速度，甚至如何用指法做出踏瓣效果（finger pedal），以泛音消除或延遲特定音響，這都屬於踏瓣的學問。演奏家必須嫻熟這些技巧，但實際演奏時，又常得交給直覺與臨場反應。踏瓣是最困難，卻也最隱晦的技巧。在音樂會你通常會聽到大家讚嘆這人手指多快，強弱控制多好，卻很難聽到說這人踏瓣踩得多好。但這真的是鋼琴演奏的靈魂，我希望大家能多鑽研思考。

焦：說到踏瓣和鋼琴性能，您用1848年的艾拉德鋼琴，為波蘭蕭邦協會錄製了一張蕭邦《夜曲》專輯，那是我聽過色彩最豐富的復古鋼琴演奏了。請您談談演奏今昔鋼琴的心得？

鄧：蕭邦一生都在探索鋼琴的表現可能。我想他若知道今日鋼琴能有如此豐富的音色與力度變化，他會相當開心。但這不是說以前的鋼琴就沒有優點。我覺得在復古鋼琴上彈蕭邦，音樂變得更純粹，演奏更能發自內心，感覺像是沒有任何人工添加物，有機的自然食品一般。當然為了要彈出我要的色彩，我真費了好一番功夫，在那架琴上調適琢磨啊！

焦：除了蕭邦，您有特別喜歡的作曲家嗎？

鄧：我喜歡的作曲家隨著時間而變。布拉姆斯和舒伯特始終是我的最愛，布拉姆斯《第二號鋼琴協奏曲》更是我最喜歡的協奏曲。我很愛蕭邦，也常彈蕭邦，然而我的好朋友都知道，我演奏起來最自在的，其實是法國音樂，包括佛瑞、德布西和拉威爾。我演奏法國音樂一點都不會緊張，感覺真像魚在水中。

焦：為何如此？

鄧：我想就文化上而言，在德布西之前，沒有一位西方作曲家如此東方。比方說《版畫》中的〈塔〉、或《映像》中的〈月落荒寺〉與〈金魚〉，全都有濃郁的東方情調，靈感也來自東方。當然德布西常用五聲音階，但我覺得真正讓我們和他覺得親近的，是他纖細敏銳的感受。這點非常亞洲。德布西一方面喜愛精緻小物、重視細節，一方面又重視意念而非現實，這都和亞洲美學接近。就我個人而言，由於越南和法國的關係，以及家母曾在巴黎音樂院學習之故，法國音樂真也算是我的母語。

焦：那演奏什麼會讓您感到緊張？巴赫嗎？

鄧：其實還好。雖然我不常在演奏會中排巴赫作品，但我在家練琴，每天一定從巴赫開始。他的音樂理性嚴謹，需要高度專注，但仍然不會讓我擔心。真正折磨人的是浪漫派音樂。無論伴奏或主旋律，每一道聲線，都是鑄血醬肉。所有情感都必須掏心掏肺而且真誠流露，但又要有所控制，不能毫無思考。那像是演員要演哈姆雷特或李爾王，無論多麼有經驗，技巧多麼精湛，每一場仍然都是嚴格挑戰。所以演奏浪漫派音樂，無論曲目為何，我都會緊張。最讓我緊張的，說不定正是蕭邦，哈哈！

焦：但德布西的音樂在演奏上仍然困難。可否請您為我們分析一下他的鋼琴寫作。

鄧：鋼琴從十八世紀末到十九世紀末，性能快速發展，面貌變化極大。在德布西的時代，這個樂器已發展完備，力度對比、色彩變化、踏瓣效果和音量表現等都有很大的進步。德布西的鋼琴寫作非常精緻細膩，聲部層次豐富，不只牽涉到複雜多變的踏瓣，更要求極其多樣的觸鍵技巧。若綜合考量，他的作品絕對是數一數二的難曲。就鋼琴音樂發展歷程而言，我覺得德布西最大的貢獻，在於擴張了鋼琴的「聲響」概念，觀點前無古人，效果神乎其技，聲響不但立體，而且有各種面向。比方說《版畫》第一曲〈塔〉，樂曲中不只有聲音的光影層次，還有空間的遠近變化：一開始，我們像是遠遠看著這座來自東方世界的塔。隨著旋律愈來愈緊湊明晰，宛如愈走愈近，塔上的雕刻紋路看得愈來愈清楚。接下來樂曲的第二主題則像塔下人群，視角從塔外慢慢進入塔中。聲音一下子安靜了，新的主題出現，簡單樸素，在左手固定的節奏中吟唱，一如僧侶敲著木魚誦經。就當我們已經習慣並陶醉於這兩個新主題時，一個仰角，德布西又回到開頭旋律，再度把視線拉回室外，看著寶塔的莊嚴巍峨，最後又慢慢踱步離開，漸行漸遠……沒有作曲家之前有過這樣的聲響設計。同理，我們在著名的〈沉沒的教堂〉，幾乎可以聽到一模一樣的聲響效果，從遠至近又由近而遠。不只是海中教堂升起，那些波浪來回，其實有遠近之分，是立體而非平面或敘述的效果。

焦：德布西即使在音樂裡寫了這樣多，他的音樂本質上並不描述。

鄧：的確，他的音樂雖然具有強烈的視覺效果，讓人很容易聯想到色彩與繪畫，但一切都是透過象徵，手法很抽象。他的標題只是引導，需要聽眾自己去想像。這也就是《前奏曲》雖然都有標題，卻把標題放在曲末，一切都是暗示。比方說《版畫》第三曲〈雨中庭園〉，透過不同的樂曲織體，我們聽到各種不同的雨：一開始是平常的雨，隨

著樂曲發展，雨勢愈來愈強，更有突如其來的暴風。到了樂曲中段，突然變成毛毛細雨。我們看到烏雲吹捲，逐漸起了變化，最後陽光劃開雨景，天空出現壯麗彩虹。這都透過抽象卻又具有鮮明視覺效果的音樂語言表現。但聽眾可以有非常不同的想像，比方說《前奏曲》第一冊的〈帆〉，各種解釋與想法都有，重點是音樂的效果與影響。這是需要聽眾自己走進的音樂。

焦：雖然譜上沒有以文字描述，但德布西給人的衝擊實在強烈，而他所設想的效果其實也都寫在音樂裡，演奏者必須用心且忠實。

鄧：很多人覺得德布西聽起來「輕飄飄」，就覺得演奏者可以非常自由的演奏，用很多理所當然的彈性速度。這是非常嚴重的錯誤。他的作品非常精確，演奏者也要嚴格遵守，否則音樂必然走樣變形。踏瓣亂踩，速度過分自由的德布西，其實只是偷懶而不負責任的演奏。

焦：您的法國曲目相當廣泛，這是跟巴許基洛夫學習的成果嗎？

鄧：其實算是我自己學的。不過，我因為住蒙特婁，所以學習法文，也常常去巴黎。我和以前巴黎高等音樂院的教授松貢、蕾鳳璞以及馬卡洛夫等鋼琴家都是好朋友，他們都是非常好的音樂家，我也常向他們請益法國音樂的演奏與詮釋。

焦：我聽過您的大師班，非常佩服您能完美運用法國和俄國學派的技法指導學生，對各種力道施展都能做精確示範。您如何融會貫通不同技法？

鄧：這是我認為東方鋼琴家的文化優勢。對俄國或法國鋼琴家，正因為生長於自己的學派之中，所以難以學習其他派別。就學習西方音樂而言，因為我們相對沒有包袱，更利於深入不同學派並且互補有無。我以一個越南人，對各學派皆保持一定的冷靜客觀，自然能從中選擇

我所需要的技法來表現。俄國學派有很好的音色，講究全身放鬆，但我不認爲所有段落都必須用全身力道來演奏。法國學派在手指功夫上頗見心得，「似珍珠的」演奏風格更要求音粒乾淨清晰。我鑽研這兩派但不局限於任何一派，視音樂的要求而選擇最適當的表現方式。

焦：您的歌唱句法非常優美，眞像是人聲歌唱。我好奇您是否曾特別鑽研歌者的樂句，或是這也得益自納坦森的指導？

鄧：我的確喜愛聲樂，特別喜歡女中低音，但論及在鋼琴上歌唱，那眞要歸功納坦森。師母就是女高音，讓他對於如何在鋼琴上表現聲樂句法特別有研究：他們仔細討論歌者在處理換聲區與轉換共鳴腔之間的音色與音質變化，比較這些變化在樂句中出現的方式，再設計出適合鋼琴表現的音色運用。只要能掌握如此祕訣，自然能將打擊樂性質的鋼琴表現出宛如人聲的歌唱句法。我很感謝納坦森教授的傾囊相授。

焦：我聽舊日俄國鋼琴家演奏，總覺得有種特殊的歌唱特質，和西歐不太一樣。

鄧：你會感覺到這樣的不同，那是因爲傳統俄式歌唱句法偏好漸弱（diminuendo），而不完全是義大利美聲唱法的拱型樂句。畢竟鋼琴音量增強時，聲音常會變得粗糙，聽起來會愈來愈像打擊樂器。若是先讓音量盡速達到最高點，再逐漸減弱，如此句法就能避開這個問題，更能表現鋼琴這個樂器的歌唱美感。拉赫曼尼諾夫和霍洛維茲的演奏，大概是如此彈法最好的典範了。

焦：不過您的歌唱有很多種層次，可否更具體分析在鋼琴上唱歌的學問？

鄧：讓我從歌唱本身談起。首先就像蕭邦所說，演奏者自己要會唱。不是說要當專業歌手，而是要體會聲樂線條和氣息運送，關鍵在如何

用氣。鋼琴家也可以從為歌手伴奏中學習，知道旋律與呼吸之間的配合。先熟悉聲樂，才能進一步討論如何在鋼琴上重現聲樂特色。一般聲樂可分成歌劇演唱、歌曲演唱、合唱三種。歌劇演唱重視聲音的飽滿豐富，聲音振動與共鳴要足，維持線條比清楚唱出字句要重要。歌曲則重視字句，演唱不需要那麼多振動，要歌唱但也要像說話，母音子音都要清楚。同理，若要在鋼琴上表現歌劇唱法，像蕭邦協奏曲裡的諸多大型歌唱句，如能善用身體重力，放鬆地將上半身的重量透過觸鍵灌注，再配合踏瓣，就會形成共鳴豐厚的琴音。如要表現歌曲唱法，許多聲響連結就必須以手指踏瓣處理，確實把語氣和「字句」彈出來。像舒伯特《A大調鋼琴奏鳴曲》（D. 664）的第二樂章開頭，就可用這種方式。至於合唱，那是介於管弦樂與人聲之間的效果，但還是有歌唱的獨特韻味。蕭邦《C小調夜曲》（Op. 48-1）中段，那如同聖詠一般的旋律，就適合以合唱方式處理。

焦：不過，為何有些演奏聽得出來鋼琴家想唱歌，感覺卻很彆扭？

鄧：問題可能在於演奏者沒有好好分析音樂，忽略旋律中的和聲因素。每個旋律都有其「重點音」，那是句子的張力歸屬。若能以和聲判斷出重點音為何，考量從屬音與重點音之間的趨向關係，加上節奏、句子方向以及音符群組歸屬等面向，就一定能表現出自然的歌唱。總之，演奏者必須知道樂句張力在何處，以及聲響張弛之間的關係。這其實相當物理性，掌握原則並不難。

焦：近二十年來，亞洲音樂家已成國際比賽霸主。這能呼應您所說，東方人在西方音樂學習上，真的具有優勢？

鄧：我只能說我們本來就有屬於我們的長處。亞洲國家雖然彼此差別很大，但都有深厚歷史。這或許使得亞洲人格外敏銳，心思很細。此外，東方語言不是拼音語言，而是音調語言。像普通話有四（五）聲，越南語有六聲，閩南語有八聲，同一音不同聲就是不同意義，讓

我們對旋律更敏感。然而我們雖對橫向旋律有較佳表現，對於縱向和聲感受卻較不足。因此若能發揮所長並加強不足，學習傑出的技巧，東方音樂家自然能出類拔萃。證諸歷史，所有文化皆因交流而成長，因自滿而衰亡。文化愈是深厚，愈能在傳統之外尋求新的靈感。東方對西方的了解遠比西方對東方來得多，如能深入自己的文化並謙虛學習，我相信我們能更深刻地表現西方音樂。

焦：但賣弄東方風情，譁眾取寵的演奏藝人和作曲家，很不幸地也大行其道。您怎麼看待這種現象？

鄧：我覺得某些例子是這些人的教育背景使然：他們只把音樂當成娛樂與商品，而非藝術。但認真的亞洲藝術家仍不在少數。只要能保持耐心，追求深刻藝術而非舞台掌聲，東方音樂家定能得到世人的喜愛與敬重。

焦：您有沒有喜愛的鋼琴家？

鄧：我欣賞的鋼琴家大多作古了。在現今鋼琴家中，我最欣賞的大概是魯普和蘇可洛夫。這兩位都有很深刻的音樂，蘇可洛夫更是整個人都在音樂裡，演奏具有吉利爾斯和李希特的力道及氣魄。他以前在聖彼得堡音樂院教了好一陣子，後來辭職了，原因是：「我聽到一個錯誤，那是個錯誤。可是我當老師，聽了同樣的錯誤成百上千遍之後，我就開始習慣那個錯誤了！這怎麼行！」

焦：這真是一個妙例子。說到教學，您如何看現在和以前的音樂學習？

鄧：我成長的時候，音樂學習的問題是資訊太少，但現在我覺得問題反而是資訊太多。透過網路下載和YouTube，大家可以聽到看到太多，但這像是身在熱帶雨林卻沒有好的指引，最後只會失去方向。因

此仔細思辨絕對重要，任何資訊都不能取代扎實學習，這才可能形成真的知識與能力。

焦：您常回越南演奏嗎？

鄧：幾乎每年都回去！現在越南的音樂水準大有提升，我也願意多回去演奏。能看到祖國不斷進步，是我最欣慰的事，雖然場地和鋼琴仍是問題。你知道嗎，我有一個浪漫想法，就是設計一種活動蓬車，既能載著鋼琴到處走，車子打開來又可以變成一個小舞台，讓我不用擔心鋼琴或場地，我也可以從北到南，好好看看我的國家。

焦：您有這樣的心願真是令人感動！最後我想請教一個私人問題：您離開蘇聯後先到日本。日本愛樂者對您非常推崇，愛戴直到今日。我很好奇您為何不選擇留在日本，反而又去了加拿大？

鄧：唉，正是日本愛樂者對我太好，我才必須離開啊！若想測試一個人，那就給他掌聲和權力，但通常人都禁不起測試 —— 你看政治人物就知道了。日本樂迷很愛我，愛到就算音樂會我沒彈好，他們也大聲鼓掌，和我彈得好的時候一樣。我害怕自己會在掌聲裡怠惰，所以只能選擇離開 —— 這得感謝雅子妃和她父親的幫忙，讓我到了加拿大，一個相對來說沒太多人認識我的地方。我活過三餐不濟的戰亂歲月，捱過真正的苦日子，因此我對現在所有的一切都很滿足。我沒有心力追名逐利，那也從不在我的考量，我很可以安靜過日子。我沒有什麼鴻鵠之志，此生只想單純做一件事，就是把鋼琴彈好。如果有人喜歡我的演奏，從中得到感動與喜悅，那就是我最快樂的事了。

艾爾巴夏 1958-

ABDEL RAHMAN EL BACHA

Photo credit: Jean-Baptiste Millot

　　1958年10月23日出生於黎巴嫩首府貝魯特，成長於音樂家庭的艾爾巴夏自幼便展現極高天分，9歲隨莎琪桑（Zvart Sarkissian）學習鋼琴，隔年即和樂團合作演出。他16歲至巴黎高等音樂院學習，得到鋼琴、室內樂、和聲、對位四項一等獎。1978年他以19歲之齡榮獲伊麗莎白大賽冠軍，從此開展國際演出。艾爾巴夏技巧精湛，曾錄製巴赫兩冊《前奏與賦格》、貝多芬鋼琴奏鳴曲與蕭邦鋼琴作品全集、拉威爾鋼琴獨奏與協奏全集、普羅高菲夫鋼琴協奏曲全集等等精彩錄音，獲得諸多唱片大獎。他也是卓然有成的作曲家，目前定居布魯塞爾。

關鍵字 ── 中東傳統音樂、俄國音樂、西班牙、拉威爾（風格、詮釋）、松貢（技巧、教學）、伊麗莎白大賽（1978年）、作曲、普羅高菲夫（風格、詮釋、演奏）、蕭邦（全集計畫、晚期作品、對位、《大提琴與鋼琴奏鳴曲》、即興感、和貝多芬的關係）、貝多芬（詮釋）、巴赫（風格、詮釋）、古典音樂裡的中東影響、歧視、中東文化與美學、文明衝突、伊斯蘭、詮釋者的任務、音樂的意義

焦元溥（以下簡稱「焦」）：我知道您成長在非常有趣的音樂家庭：令尊是嫻熟西方古典音樂的作曲家，令堂則是著名的中東傳統音樂與流行樂歌手。

艾爾巴夏（以下簡稱「艾」）：他們在各自的領域都是佼佼者，我可說出生在音樂水準極高的環境。我很小的時候就對音樂很感興趣，各種音樂皆然。古典音樂、中東傳統音樂與流行音樂對我而言並沒有高下之分，其中各有傑出與平凡的創作，只要是傑作我都欣賞。以古典音樂來說，家父收藏了很多唱片，包括從蘇聯帶回來的歌劇錄音，78轉和LP都有，更有許多樂譜。我能在家對著樂譜聽史特拉汶斯基、林姆斯基－高沙可夫、貝多芬的歌劇與交響樂，因此學得很快。貝

魯特以前也就有不錯的藝術環境，1955年成立的巴貝克國際藝術節
（Baalbeck International Festival）總有精彩演出，李希特、羅斯卓波維
奇、卡拉揚等等都來過。

焦：您何時決定要成爲音樂家？我知道您數學也很好，是否也考慮過
音樂以外的人生方向？

艾：我雖然喜愛數學，但音樂永遠是首要。我在13、14歲就展現出過
人天賦，老師和父親都注意到我的音樂程度很高，但家父其實不希望
我走音樂的路。他覺得這是很辛苦的人生，成家立業都難，鋼琴家的
競爭尤其激烈，要有機運才能出頭。但他也沒有阻止我，仍然給我機
會讓我到巴黎學習。雖然在他的想像中，我得到學位後就該回到黎巴
嫩，找份穩定工作，偶爾開音樂會就好——當然，這不是我對自己的
想像，但我必須證明我有能力實現抱負才行。倒是家母總是支持我做
自己想做的事。她有非常好的耳朵，很早就能分辨出我的演奏和他人
的不同。

焦：對中東世界而言，古典音樂中哪些作品比較接近您們的個性？

艾：首先是俄國音樂。這是強大、敏感、熱情，感性多過理性的音
樂。並不是說俄國音樂不理性，而是理性不是最重要的元素。這和
中東民風很接近。柴可夫斯基《悲愴交響曲》和拉赫曼尼諾夫《第
二號鋼琴協奏曲》，一向是黎巴嫩最受歡迎的作品。再來就是西班牙
音樂。這當然有歷史因素在其中，因爲西班牙曾受穆斯林統治約750
年。西班牙音樂的即興和歌唱，方式和阿拉伯音樂很相近，甚至行爲
模式也像，音樂滿是自豪、愛與激情。相較於此，法國音樂就比較
冷，中東人普遍而言比較不理解。

焦：您也不理解嗎？

艾：是的。我小時候對俄國音樂很有好感，對德奧作品也很能理解，但始終不了解法國音樂。雖然我的老師在巴黎學習，也教我彈拉威爾《水戲》和德布西《為鋼琴的》組曲，我還是不很懂。既然如此，我就決定也到巴黎學，補強在法國音樂上的知識。我必須說這真是正確的決定，特別是和聲與對位課，讓我徹底認識法國音樂，更愛上拉威爾。在巴黎居住，也讓我熟悉法國人的行為模式，進而了解他們的音樂表現。

焦：您錄製了拉威爾鋼琴獨奏與協奏曲全集，成果相當傑出，可否跟我們分享您對拉威爾的研究心得？

艾：在和聲課上，老師曾特別分析德布西、拉威爾、佛瑞的風格，給我們高音旋律要學生以這三家風格做和聲寫作，因此我真的學到很多。但直到今日，佛瑞的鋼琴獨奏作品仍然和我不親，我喜愛的是他的室內樂、歌曲和《安魂曲》，德布西我也比較愛他的歌曲和管弦樂。拉威爾讓我著迷之處，在於他極其精練的筆法，作品是聲響、和聲、情緒、形式的完美結合，還有無可比擬的配器法。德布西想做真正的法國音樂；拉威爾當然也是法國，但他不只有法國，還有很強的巴斯克元素與古典精神，甚至用到阿拉伯與希臘調式。不過他的個性有一點很特別，就是他對什麼感受愈深，就愈把它藏起來。有人會覺得他的音樂冷，但實際上並非如此。

焦：因此如何妥當表現拉威爾作品中的情感，就至為關鍵。以彈性速度而言，您認為他就是不希望有彈性速度，還是因為當時的演奏家常多用彈性速度，他才刻意嚴格要求演奏者不要用彈性速度？

艾：我認為是後者。拉威爾的作品充滿感情，但並不浪漫。在二十世紀之交，鋼琴家都以相當浪漫的方式演奏，但這不是他的風格。拉威爾若想說什麼，多半是暗示；真要明說，他會說得非常精確，譜上寫明一切，每個音都恰如其分。演奏者要發揮自己最大的才能來實現他

的指示，而不是自顧自地浪漫演奏。面對於如此細膩精算的大師，我們要忠實，更該把自己放低，不要以爲自己比拉威爾更懂他的作品。

焦：談到生活環境與作曲家，您現在住布魯塞爾，這可曾讓您更接近法朗克等比利時作曲家？

艾：其實沒有，哈哈。法朗克當然是好作曲家，他的和聲屬於十九世紀後期的試驗，想要擴張傳統和聲的範圍。比利時後來的勒庫和庸根（Joseph Jongen, 1873-1953）也是走這路線，或許眞有什麼地域性的影響，但這樣的和聲語法對我來說並不自然。就擴張傳統和聲而言，手法最成功的，或許是拉赫曼尼諾夫，可惜大家多半看不到這點。

焦：您在巴黎向赫赫有名的松貢學習。和您之前的學習相比，他是否改造了您的鋼琴技巧？

艾：我是他很特別的學生。我在開始學琴的時候，就很自然地運用整個身體，演奏不同作曲家會用不同的施力方式。我在貝魯特的老師（莎琪桑）爲了發展我的手指能力，反而需要限制我運用身體其他部位。對我而言，她是對的，而我也沒有變成傳統法式那種重心完全在手指的演奏。當我到松貢班上，他很驚訝的發現，我的演奏方式簡直就是他的教材，可以當其他學生的模範。才跟他上了兩堂課，松貢就說他不需要教我技巧了，但我們可以討論音樂。這也切合我的需要，因爲我在音樂上還有好多要發展探索。

焦：松貢在音樂上如何指導您？

艾：松貢要求忠於樂譜，學生必須彈得非常準確：漸強記號如果從第二個音開始，就不能從第一個音開始大聲；強弱之間如果沒有標示其他術語，那就維持強奏，在弱奏記號出現時突然小聲。如此要求是極端了些，但也訓練我們嚴謹判讀所有指示。此外，他希望演奏如同說

故事，不能失去即興感，也要設計戲劇效果，讓觀眾期待故事結果。演奏要呈現不同演員與不同表達，又必須以邏輯整合出具信服力的詮釋。這對鋼琴家格外重要，因為舞台上常只有一人唱獨角戲，必須想辦法讓觀眾聚焦在自己身上。松貢對我很有期待，在我之前，他雖然已有貝洛夫等著名學生，但還沒有人得到著名大賽冠軍。他給了我很多關於比賽的建議，包括如何贏得評審注意，雖然那不是我的風格——對我而言，音樂應該自然發生，為人生帶來快樂，而非旨在成功事業。

焦：您最後也果然在伊麗莎白大賽得到冠軍，還得到「評審一致通過獲得首獎」這樣的榮譽。

艾：我在巴黎高等畢業後，家父本來希望我能馬上回黎巴嫩，但貝魯特已陷入內戰，留在歐洲比較妥當，我也藉此準備比賽。一如我剛剛說的，我必須向父親證明我的能力，首獎自然成為我的夢想。我全力以赴，雖然我也知道我可以是很好的音樂家但沒有任何獎項。比賽奪冠對我意義非凡，這是我個人的榮譽，讓我有開展事業的信心，也是我家庭教育的榮譽，以及黎巴嫩與中東世界的榮譽——這是第一次有來自中東世界的音樂家，在著名國際大賽上奪冠。對受苦於內戰的黎巴嫩而言，這是很大的鼓勵。

焦：您那時本來已經進入巴黎高等音樂院的高級班，松貢卻要您自己發展，不需要在學校學了。

艾：松貢知道我有作曲能力，看過我的作品後也給予很多鼓勵。我想他看出我那時需要從自己內部發展，而不是持續借助外力。

焦：您最近出版了自己鋼琴獨奏作品的錄音，曲風相當清新可喜。可否談談您的創作？

艾：家父是很優秀的作曲家，耳濡目染之下，我從小也想作曲，也被家人鼓勵作曲，只是後來我發現我從演奏、詮釋中得到的快樂，和創作不分軒輊。我對創作沒有什麼大志，只是單純地把我內心浮現的樂思，經過組織後寫下來。我覺得詮釋者都該嘗試作曲。不一定要發表，而是體會如何以有限的記號表達思考，又如何提出具邏輯性的樂念。我常聽到很多演奏雖有不少精彩想法，但想法並不連貫，發展也不合理。如果能自己寫些作品，學習以作曲家的角度看樂曲，相信會有很大幫助。自己寫幾次，再看別人作品，也能知道樂曲中哪些是重點，哪些只是裝飾，也就不會在枝微末節上打轉。

焦：不過那時您已經準備好迎接演奏生涯了嗎？畢竟您才19歲而已。

艾：我那時只有五、六首協奏曲，所以每年我都會給自己兩段時間準備新協奏曲和獨奏會。我很早就知道我學得很快，能維持大量曲目，後來也的確演奏了極多作品，不過現在我只演奏我愛的音樂。我得獎後馬上有不少錄音邀約，但我都拒絕，過了三年我才覺得準備好。

焦：您的第一張錄音是普羅高菲夫最早四部作品：《第一號鋼琴奏鳴曲》（Op. 1）、《四首練習曲》（Op. 2）、《四首作品》（Op. 3）、《四首作品》（Op. 4）以及《A小調稍快板》與《D大調詼諧曲》兩首短曲，出版後立即得到唱片大獎。以今天的眼光來看，這仍是水準極高，選曲也極為獨特的專輯。當初怎麼會有這樣的想法？

艾：第一張錄音，有如我給世界的音樂名片，我當然戒慎恐懼。普羅高菲夫早期作品技巧非常艱難，可以讓我好好發揮，而我也很肯定自己在風格上不會出錯。松貢就對我說：「沒有人能批評你的普羅高菲夫。」我在伊麗莎白大賽決賽彈他的《第二號鋼琴協奏曲》，連馬卡洛夫都來恭喜我，稱讚那是「以我們應該演奏的方式演奏」。這讓我很安心，因為普羅高菲夫的確是我最愛的作曲家之一。既然這是最愛，我想盡可能探索他所有的作品，主流與非主流。我必須說，他實

在有太多精彩但很少演奏的樂曲，因此這張錄音既向世界介紹鋼琴界的新面孔，也介紹新曲目，無論如何會有價值。

焦：爲什麼普羅高菲夫這麼吸引您？

艾：我覺得普羅高菲夫是永遠的青年，音樂洋溢著青春的自由，心理上是帶著微笑的革命者，充滿能量以及對未來的信心，音樂非常健康。莫札特和蕭邦對我來說相當中性，普羅高菲夫則是成熟男人的陽剛，對男孩時期的我很有吸引力，現在我仍深深喜愛。此外，他的音樂都言之有物。以《第二號鋼琴協奏曲》來說，技巧極其困難，但不是爲了困難而困難，而是以困難帶出更多表現。蕭邦也是如此，愈難的作品帶出的情感就愈豐富，絕非僅是技巧展示。

焦：您最近又錄了一張普羅高菲夫早期作品，即使在最大聲的強奏，都能保持音色與音質的美好。這實在很不容易。

艾：我天生會避免難聽的聲音，絕對不砸鋼琴。我小時候聽貝多芬交響曲，在最大聲的段落，聲音有厚度而不暴力，仍然很美。這給我很大的啓發。我以前也學過小提琴，音色和歌唱性對我始終很重要。我認爲音樂演奏要能爲耳朵帶來喜悅與快樂，聲音應該要美好，而這不意味就必須限縮表現力。蕭邦的音樂裡也可找到相當暴力的表達，但他始終要求優美的音色，討厭學生把強奏「彈得像狗叫」。攻擊性、挑釁的音樂，一樣能用美好聲音表現，關鍵在於找到結合兩者的方法。

焦：您怎麼看普羅高菲夫自己的鋼琴演奏錄音？

艾：他錄音時更是作曲家而非鋼琴家，我覺得那些錄音沒有展現他作爲鋼琴家的最高水準，《第三號鋼琴協奏曲》也可感受到他的緊張。但即使如此，我們仍可欣賞他的演奏能力以及抒情特質，更重要的是沒有什麼敲擊聲響，在小品中有純粹精練、品味極高的表現。如果他

專心演奏，應能和拉赫曼尼諾夫一樣，成為偉大鋼琴家。

焦：如此演奏和李希特——普羅高菲夫偏愛的詮釋者，其實相當不同。您怎麼看這種變化？

艾：李希特當然是令人尊敬的鋼琴家，但他的普羅高菲夫並不令我著迷。他的演奏偏向垂直面，而我更偏好水平面的延展。但無論如何，他是當時蘇聯最重要的鋼琴家，能為普羅高菲夫的作品帶來能見度。我覺得這至少顯示普羅高菲夫的作品能以不同美學表現，不是他的蘇聯時期作品就只能以李希特的方式演奏。

焦：您有最喜愛的鋼琴家嗎？

艾：在我成長時期，我最喜愛李帕第和波里尼，很常聽他們的錄音。不過後來我了解，如果要找到自己的聲音，腦子裡就不能都是別人的聲音。

焦：您對蕭邦的深入研究也有目共睹，錄製了他所有的鋼琴作品，包括獨奏、協奏、重奏、伴奏，獨奏樂曲還照創作年代錄製發行。我好奇的，是您現在對蕭邦的看法，對照全集計畫開始之時，是否有所改變？

艾：我在進行計畫前，已經演奏過很多蕭邦，包括許多最後期的創作，因此我知道蕭邦創作的方向。當我錄製他早期作品，包括7歲的波蘭舞曲，我心裡想的是如何從這個開始往最後的方向走，讓全集呈現整合式的觀點，而不只是又一張年輕蕭邦作品集。就像導演如果知道電影結尾是什麼樣子，那他拍第一個鏡頭的時候，一定會有所不同。至於現在，我想我的蕭邦變得更自然也更自由，但方向和錄音中的演奏相比，並沒有改變太多。

焦：那麼對您而言，蕭邦最晚期的作品，呈現的是怎樣的世界？

艾：我以前的確不很理解，但當我把《船歌》、《幻想—波蘭舞曲》、《三首馬厝卡》（Op. 59）和《兩首夜曲》（Op. 62）等等放在一起，就會看出蕭邦和別人不同之處。此時的蕭邦，精神境界接近佛教：雖然音樂裡有很多愛與懺悔，但更多的是冥想，逐漸離開這個世界。他經歷了深沉、巨大的憂傷，又能從憂傷中昇華，自苦痛中綻放光芒。《船歌》不只有義大利陽光，還有精神性的照耀。這些作品說的話比較模糊曖昧，但很有深意，展現的不只是細膩精練，也不只是高貴心靈，更有意在言外，只能透過感受而非智力理解的東西。就像他的圓舞曲和馬厝卡不只是圓舞曲和馬厝卡，而是詩和人生哲學。學會處理其節奏，了解創作的文化背景，都還不足以詮釋。

焦：您怎麼看蕭邦後期愈來愈對位化的寫作方式？

艾：我想蕭邦寫到30歲，大概覺得美好的旋律與和聲，對他實在太簡單了。如果要為作品帶入更豐富的內容，只有靠對位法。貝多芬也是這樣，雖然方式不同。蕭邦對巴赫作品非常熟悉，他《第一號鋼琴奏鳴曲》的第一主題，就像從巴赫作品而來。但蕭邦的對位之所以特別，在於是心靈啟發而非思考設計出的對位，對位對得渾然天成。《B大調夜曲》（Op. 62-1）在結尾之前，蕭邦寫出三段各自獨立又互為對位的美麗旋律，巴赫也沒有寫出這種美。《第四號敘事曲》是諸多不同線條的神奇交織，美妙到難以置信。它的尾奏也是由三段獨立旋律組合而成，真的不該演奏過快，才能呈現它驚人的美。

焦：我同意蕭邦的對位，一般而言都寫得福至心靈，但我很好奇您怎麼看他在《大提琴與鋼琴奏鳴曲》中的對位寫作？這似乎難以用「自然」來形容。

艾：我懂你的意思。蕭邦很愛大提琴，他也常寫大提琴 —— 他的鋼琴

曲，許多左手聲部就是大提琴。這首奏鳴曲的問題，不在鋼琴與大提琴的搭配，而在要處理兩把大提琴，左手和大提琴！這當然很困難。此外，蕭邦創作時的心境很糾結。他充滿感情，但這感情已不再和人生連結，所受的苦讓他已超脫至另一境界。反映在音樂寫作，就是既有的和聲規律對他造成限制，傳統「主和弦到屬和弦，屬和弦到主和弦」的章法已不能充分表現他想說的話。這又是爲朋友寫的作品，要有一定的演奏效果，不能只是自說自話。第四樂章以G小調開始，半音化的下降音型代表哭泣，但爲了效果，結尾又必須要正向。當樂曲轉入G大調，眞的不是非常自然的寫作。話雖如此，這仍是深刻優美的創作，第二樂章詼諧曲的中段，蕭邦實在寫出無人可及的美。

焦：蕭邦的作品筆法嚴謹，演奏又需要卽興感，您處理的祕訣何在？

艾：蕭邦作品有長句和短句，我的作法是長句維持穩定，但短句之間可以有速度彈性。只要不背離蕭邦的風格，他仍然允許演奏者表現相當的自由。

焦：您也錄製了貝多芬鋼琴奏鳴曲全集，還錄了兩次，我很好奇您怎麼看蕭邦和貝多芬之間的關係？我愈看這兩人作品，就愈能在蕭邦身上看到貝多芬，卽使蕭邦自己沒怎麼多說。

艾：蕭邦絕對很了解貝多芬。他18歲的時候聽到《大公三重奏》，在信裡說他「沒有聽過這麼偉大的作品」。之後他雖然幾乎不提貝多芬，但顯然還在研究，至少他教學生演奏他的《第十二號鋼琴奏鳴曲》。蕭邦是心理非常複雜的人，我認爲他喜歡內在感受和他相似，但表現上又截然不同的作曲家。這像是他可能的另一面，於是這成爲理想或目標，但他又沒有朝這樣的理想與目標邁進。和很多人想的相反，我覺得蕭邦更接近貝多芬和舒曼，而非巴赫與莫札特。正是因爲他接近貝多芬和舒曼，所以他不多說，怕別人看出自己的祕密。對於巴赫和莫札特，他倒是可以放心說。蕭邦和貝多芬有相似的健康問

題；貝多芬也有肺結核。我3歲的時候也得過，前幾年還有後遺症。肺結核會帶來頭痛，那會給人生帶來非常不同的感受。不只有相同的疾病，他們在藝術上都非常革命性，也是敏感且不斷與環境對抗的人，因此他們若有相似的音樂想法，這一點都不怪。蕭邦很多地方寫得像貝多芬，貝多芬也有地方像蕭邦，《槌子鋼琴奏鳴曲》的第三樂章就很像蕭邦，而且是最高貴的蕭邦。或許，這也是我愛貝多芬和蕭邦一樣多的原因。

焦：貝多芬三十二首鋼琴奏鳴曲中，哪些對您特別難以理解？我們演奏貝多芬該注意什麼？

艾：除了第二十八號，我沒有遇到理解上的困難。對我而言他的奏鳴曲並不抽象，而是純粹的音樂。我覺得需要注意的，是一般人所謂貝多芬創作三時期的說法。大致上確有如此分期，但他的第一時期也有冥想與哲思，第二也有敏感與柔情，第三也有英雄氣概與簡潔明朗，並非每時期僅有一種特質。貝多芬的豐富與深刻，從一開始就在那裡了。我非常喜愛作品三十（第六、七、八號小提琴與鋼琴奏鳴曲）和作品三十一（第十六、十七、十八號鋼琴奏鳴曲）這兩組，是充滿能量但又非常深刻的創作。

焦：說到純粹的音樂，您另一個投入甚深的領域是巴赫，可否也談談他？我尤其好奇，對您而言，什麼才是好的巴赫詮釋？

艾：巴赫譜上給的演奏資訊很少，等於給了很多自由，但這是有毒的禮物。如果你不能被這音樂啓發，那演奏一定會很無聊。如你所言，這是純粹的音樂，在表現所有個人想法之前，必須先呈現「音樂」的音樂。面對這樣的純粹完美，演奏者需要的，只是音樂性與自然，並且避免極端。巴赫的音樂是協調之美，必須在中間，快慢都有節制：每個音都要清楚，不能過快，但也不能一味放慢，即使是薩拉邦德舞曲。演奏巴赫節奏要穩，但不能僵硬；可以有彈性速度，但也不能過

度。不只是外在要平衡，心理上更要平衡。演奏巴赫，愈行中庸之道，就愈能深刻，愈走得遠。他的音樂與信仰有關，但更和愛與生活有關，是相當精神性的作品。你必須能體會「受苦」，方能深入巴赫的精髓。這不只有《聖經》中神的受苦，也有巴赫來自生活的受苦。

焦：您怎麼看演奏巴赫作品的裝飾音運用？我們應當用什麼方式表現巴赫？

艾：巴赫作品的裝飾音和樂器有關，也和音樂類型有關，是對於該類音樂的感受，比方說是法國風格或西班牙風格。阿拉伯音樂裡和聲變化並不豐富，因此演奏演唱者藉由裝飾音來補足表達。如此道理也可用在巴赫作品：即使這是和聲豐富的創作，但裝飾音的不同，可以帶來和聲所未呈現的不同韻味。然而，沒人知道在巴洛克時代人們究竟如何演奏，而我們演奏巴洛克，也不該離開我們的時代。巴赫的美不只純粹，更呈現深刻的人性，這是超越時代也屬於所有時代的音樂。演奏者可以在巴赫音樂中做任何想做的，前提是要真誠且深刻。當然，如果你誠心進入巴赫的音樂，我也很難想像會把它表現得浮誇淺薄。

焦：對於我等並不來自中東文化的愛樂者，可能多少只能從「阿拉貝斯克」（arabesque，阿拉伯風格）這樣的作品感受中東風格（或偽中東風格）的旋律繚繞美感。當您欣賞西方古典音樂作品，應當能感受到更多來自中東的影響吧？

艾：的確，西方和中東世界，歷史上非常接近，文化上的影響互通也很深。完全是這一百多年來的政治因素，才讓人覺得距離遙遠。我熟悉中東文化，阿拉伯文是我的母語，但我也在巴黎學習，在歐洲居住生活，因此我很容易能感受到兩者之間的關係。比方說莫札特〈土耳其進行曲〉的第一主題音型，在阿拉伯音樂也存在於知名曲子，雖然我不認為兩者有模仿關係。《春之祭》的原始洪荒氛圍，我能連結到

中東音樂,《牧神午後前奏曲》裡也有阿拉伯風格花紋旋律。雖然史特拉汶斯基和德布西譜曲時可能沒有想到中東文化,但這自然就在他們的音樂裡,因爲中東文化本來也就在法國與俄國。當然,欣賞拉威爾《雪哈拉莎德》(*Shéhérazade*) 和林姆斯基—高沙可夫《天方夜譚》(*Scheherazade, Op. 35*) 如此中東主題作品,看他們對阿拉伯世界的想像,我也覺得很有樂趣。基本上到荀貝格的十二音列之前,我都能在西方音樂中找到許多與中東音樂的連結。

焦: 那巴爾托克呢?他透過民歌蒐集整理出很多心得,包括指出羅馬尼亞民俗音樂深受阿拉伯音樂影響,您能從他的作品中感受到嗎?

艾: 這很有趣。我演奏了不少巴爾托克作品,很佩服他充滿智力思考的作曲手法,但我沒有辦法從他的作品裡找到中東音樂的感覺。我想這或許也證明了,他的樂曲不是直接引用民俗素材,而是將素材轉化後,以自己的方式譜出作品。

焦: 以往許多來自東亞的古典音樂家,在西方都曾面對過歧視與質疑。在您開展演奏事業之初,您的中東背景是否對您形成阻力?

艾: 說實話,的確有。文化與種族是問題,再加上昔日黎巴嫩長年戰爭,政治上也令人懼怕與懷疑,認爲這個地方不可能和古典音樂有關。以前有位小提琴家,在我的音樂會前不屑地說:「讓我們看看這個黎巴嫩人能彈出怎樣的拉赫曼尼諾夫。」——還好音樂會後他改變了觀點,但很多人依然讓偏見影響,無論我的演奏是何水準。身爲黎巴嫩人,我的確無法像德國、法國、俄國人一樣,宣稱許多作品是「母語」。但我有天分,嚴肅對待音樂,更努力實踐樂譜,沒有人能說我不認眞,而我很早就學習古典音樂,和它一起成長。從小學習相當重要,如果某人才學了發音,就到黎巴嫩來唱阿拉伯文歌,大家聽了會笑的。古典音樂也是如此,重點是趁早鑽研。就像歐洲人在黎巴嫩長大,一樣能說地道的阿拉伯文,黎巴嫩出身的音樂家,一樣能演奏

地道的古典音樂作品。

焦：很遺憾，如此偏見到現在多少還在，而我很佩服您仍然掙得一片天。

艾：我知道很多人對我沒興趣——對一個演奏古典音樂的阿拉伯人沒興趣。我年輕時很多人為我叫屈：「如果你都不能有演奏事業，還有誰能呢？」但我必須說，我很滿意我的人生。我雖然沒有最輝煌的演奏事業，不是古典音樂中的明星，但我還是有不錯的事業，有夠多但不過多的音樂會。也因如此，我能有正常的生活，能花時間陪家人，當個好父親。

焦：您能在古典音樂中看到以中東文化詮釋的面向嗎？或說您會試圖把中東美學帶入您的音樂詮釋？

艾：我用另一個方式回答你的問題：音樂演出是詮釋者與作品的孩子，孩子不只像爸爸，也會像媽媽。只要用心真誠，就會得到美好的孩子。每個人都有獨一無二的個性，必須真實，否則無法創造藝術。作曲家的個性，使他們創造出屬於永恆的音樂，但如此音樂被創造出來後，也就屬於所有人，大家都可以有共鳴。蕭邦可以演奏他的作品，但別人演奏蕭邦若和蕭邦彈得一樣，那就失去意義了。我忠於作品，但我也知道自己的個性，要在演奏中展現自己的真實性，而這必然會帶進我的文化與歷史背景。我不會刻意用中東文化去解釋西方音樂——一旦刻意，這就不會真實。但我若真的感受到什麼，和我中東文化的那一面起共鳴，我也不會隱藏。

焦：由於在台灣學習時缺少相關課程，我在傅萊契爾學院（Fletcher School）的時候特別修了兩堂和中東政治與文化有關的課，這才驚訝也慚愧地發現，我之前對此不只無知，種種預設也非事實。比方說基督教在中東並非異類，十九世紀阿拉伯語辭典的主編艾爾—布斯塔尼

（Butrus al-Bustani, 1819-1883）——當時最有知識、最受尊崇的文化人——就來自基督教家庭。很可惜現在由於政治因素，世人對伊斯蘭與中東文化的了解仍然充滿錯誤，甚至認爲伊斯蘭與西方本質上存在文明衝突。相信您對此一定也很有感觸。

艾：正如你所說，如果眞有文明衝突，那過去爲何大家可以相處和睦？但我也必須說，即使在伊斯蘭世界，很多人對伊斯蘭教的了解也非常有限。黎巴嫩在此尤其特殊，國家不大，以前竟有十八個不同宗教團體，十二個來自基督教，四個來自伊斯蘭，加上猶太教。在如此環境下成長，黎巴嫩人特別能了解不同宗教教義。在黎巴嫩的基督徒，對伊斯蘭的了解，遠勝過在法國的基督徒。許多西方世界的人，對伊斯蘭抱著既定但錯誤的觀點，不肯接受事實，也不願聽不同的聲音。只要看看多少人不知道「阿拉」和猶太教的「耶和華」、基督教的「上帝」，全是同一位就知道了：「阿拉」是阿拉伯文的「那位神」（the God），並不是另一個神的名字。但不要說基督徒，許多穆斯林也不知道，然後彼此仇視。如果想要避免如此難堪的愚蠢，那不只對宗教，對任何事物我們都必須保持開放，切莫自滿，絕對不要以爲自己知道一切，更要永遠學習。如果可以，多學不同語言，會是非常好的方法。所幸藝術是最好的共通語言，我們可以充分表現思想與感情，以心靈而非文字溝通。

焦：非常感謝您分享了這麼多。您來自中東而優游於各種音樂，是音樂藝術中的自在旅人，最後可否談談您的旅行感想？

艾：要當好的詮釋者，對作品必須有實踐能力和愛好。如果只是喜愛拉赫曼尼諾夫、史克里亞賓、法朗克，卻沒有演奏技術，那也無法表現；光有能力，對作品沒有愛好，沒有話要說，那也無法演奏好。我聆聽各種不同音樂，但最後我演奏的，是能和我產生連結的作品。我愛莫札特，但不怎麼愛海頓，即使他們有相似的風格；我愛蕭邦，但不那麼愛李斯特，即使還是演奏了不少。我愛舒曼與拉威爾，但較少

演奏布拉姆斯與德布西。整體而言，我很少演奏史特拉汶斯基之後的作品。我不太喜歡聲音的實驗，被理論綁住的作品。音樂自己會說話，但作為演奏者，最重要的是能否對我說話。音樂的歷史意義很重要，更重要的是永恆。我喜愛的作品，我覺得都是有永恆價值的創作。從很小的時候，我就選擇我愛的音樂演奏，而不是選擇能表現自己的作品，即使我有很好的演奏技術。我常說音樂是「沒有問題的宗教」。它也是神的話語，說的也是人生與存在的奧祕，宇宙內在的美麗，教導我們如何生活，但不會帶來麻煩與衝突。音樂為我帶來個人的快樂，也讓我的心靈充滿能力，聽別人的話，也說自己的話。

吳菡與芬柯 1959-/1951-

WU HAN &
DAVID FINCKEL

Photo credit: Lisa Marie Mazzucco

1959年2月19日生於台北，吳菡畢業於光仁中小學與東吳大學，赴美求學不久即大放異彩，集音樂藝術家、教育家、藝術管理與文化倡導人於一身。1951年12月6日出生於紐澤西，芬柯自15歲起就獲諸多重要獎項，17歲起跟隨羅斯卓波維奇學習，1979年成為艾默森四重奏團員達34樂季，九獲葛萊美獎。林肯中心室內樂集（The Chamber Music Society of Lincoln Center，簡稱CMS）為規模最大、活動最豐富的室內樂演出與教育組織，2004年由吳菡與芬柯夫婦接任藝術總監。他們也擔任矽谷門洛音樂節（Music@Menlo）與韓國今日室內樂（Chamber Music Today）藝術總監，亦為亞斯本音樂節與學校室內樂工作室的聯合創始人與藝術總監，並創立ArtistLed唱片公司。

以下訪談分為兩部分，第一部分請吳菡總監以鋼琴家身分談她的人生與學習，第二部分請兩位總監為我們解說室內樂的重要與妙處。

關鍵字 —— 父親（古典音樂愛好）、光仁中小學、普雷斯勒、劉淑美、陳秋盛、韓森、亞斯本音樂節、卡麗兒、賽爾金、馬波羅音樂節、藝術行政、史坦、室內樂（曲目、演奏、練習、合作、詮釋、傳統、聆聽、音量平衡）、錄音、教學

第一部分

焦元溥（以下簡稱「焦」）：您和弟弟都學古典音樂，但您們父母並沒有任何音樂背景，在當時的台灣這實在特別。您怎麼接觸到古典音樂的呢？

吳菡（以下簡稱「吳」）：這完全是因為我父親，他的賞樂經歷非常有趣。他是警察，除了制服就沒有正式服裝。有次他要參加親戚婚禮，家母給他一筆錢，要他到天母的跳蚤市場找一套西裝。沒想到攤位中

有架唱機在播古典音樂，他一聽就入迷。最後沒買西裝，反倒把唱機和黑膠唱片搬了回家。

焦：令堂一定很驚呀吧。

吳：是啊！我媽說買西裝多好啊，什麼場合都可以穿，但我爸就是對古典音樂一聽鍾情，愛到天天聽，還要我們和他一起聽。最後他說：哎呀，這音樂實在好，我的小孩都要學習才是！我媽說，你別傻了，我們家哪有錢學呢？結果某天有人按門鈴，說有架鋼琴要送上來，我們家在四樓，琴已在三樓了。我媽大驚，說這一定搞錯了，我們家誰會買鋼琴，也沒錢買啊！「這上面是你先生的名字對吧？已經簽字了呢！」原來我爸真的很堅持，也沒和我媽商量，就算貸款也要去山葉琴行買琴。我媽本想退貨，但退了也是得付搬運費，只好勉為其難收下了。

焦：但您如何學習呢？

吳：那時我們家住警察宿舍，在台大附近，我媽從學校廣告上找到一位學生，說我們沒錢付學費，但每天可以提供晚餐。就這樣以餐易學，我學了三個月，練會兩首曲子，之後考進光仁小學。那是1960至70年代，家裡很窮，可是我爸對古典音樂的熱愛並沒有減退。只要有可能，他就帶我和弟弟聽音樂會。我們在中山堂和國際學舍買最便宜的票，一趟半小時走路來回，盡可能去所有能聽到的演出。

焦：令尊真是對古典音樂有純粹赤誠的人！

吳：真的是！有次爸爸來紐約看我，那時他正在聽《魔笛》，問是否有演出。剛好大都會歌劇院有演，我就買了包廂的票和他一起去。我爸很投入，之前還去唱片行買了十種以上的影音版本，在家一次次預習。等我們真的去看了，我在休息時間對他解釋劇情，才講到男主角

塔米諾的畫像詠嘆調，我爸突然說：「不用解釋了。這段我有我自己的故事。我愛的是莫札特的音樂，好美好美的音樂；至於故事是什麼，其實不重要。」我聽了愣在那裡——是啊，他愛的是音樂，不是故事。這份愛是那麼純粹、那麼強大，大到讓他奉獻一生，讓他克服所有困苦，也要讓兩個孩子學習音樂。所以每次有人說古典音樂是菁英或有錢人才能享受的藝術，我都拿自己的例子作反證：嘿，你瞧，我爸沒有受過什麼高深教育，只是一名普通警員，可是他愛古典音樂愛得不得了，一輩子都在聽。

焦：這是我聽過最感人的故事了，非常感謝您願意跟我們分享。但您自己呢？您也是從小就喜愛古典音樂嗎？

吳：光仁前幾屆相當嚴格，也因此訓練出很多人才。我們12歲開始就要住校；早上5點半起床，先練兩小時琴再去上課，之後繼續練。除了主修鋼琴我還學了中提琴、長笛、二胡、古箏和打擊樂器，考試也很多，戒嚴時期還有髮禁與種種限制，生活其實很苦悶。但就在這時我認識了舒伯特的《冬之旅》與其他藝術歌曲——不誇張，真的是這些作品幫助我度過青春期，也讓我真正愛上音樂。那時若想學好就必須有資源，而且要主動、能自學。學校資源有限，於是我回家總是和爸爸一起聽音樂，聽各式各樣的樂曲。我也接了好多翻譜工作。我都先把曲子研究好，甚至背下來，在台上其實都在看演奏者的指法和彈法，能學一點是一點。

焦：這樣刻苦啊！

吳：但也習慣成自然。我到美國後也是每事問，從同學、朋友到賽爾金這樣的大師，不放棄任何能夠請教別人的機會，也從他們聽到、學到太多。我有天在看蘇可洛夫的演奏錄影；很多人覺得他的技巧很奇特，但我知道那有所本，因為以前就有人教過我這種俄式彈法，從一個制高點控制全局。我到現在都喜歡學，也永遠在學，一直改我的技

巧，用新方法來演奏。之前普雷斯勒過90大壽，邀請我到巴黎和他演奏舒伯特《F小調幻想曲》，我因此有機會仔細觀察他的技巧，眞的很自然。最近我得到一份他暖手練習的影片，看了更覺受用，因此在這次巡迴演出後，我就要用他的技巧來重新整理自己的琶音奏法。總之多用手腕轉動，使聽眾感覺不到我在不同和弦位置間的跳躍動作，務求俐落不留痕跡。我覺得當音樂家最好也最快樂的，就是可以不停學習。

焦：其實反過來說，要不斷學習，才能當好音樂家。但您在台灣的學習又是如何呢？

吳：我9歲跟藤田梓老師學習。她認爲我完全沒有基礎，嚴格要求我練琶音、音階和巴赫《創意曲》、《前奏與賦格》。我那時好想彈蕭邦，但還沒有技巧之前，她完全不准我彈曲子，但也所幸如此我才有穩固的基礎。我12到16歲跟劉淑美老師學，她對我非常好，也很淸楚我的個性。我是那種一旦對什麼有興趣，就會全神投入，把自己逼到極限也要完成的人。劉老師平常每週上一次課，當我在興頭上，她就每週義務上二到三次，讓我拚命學。那四年我進步很快，程度不斷往上跳。我16歲那年她爲我辦了我第一場獨奏會，陳秋盛老師來聽了，之後他邀請我彈協奏曲，也指導我的中提琴。他知道我視譜快，於是我剛考上大學就讓我參與歌劇和芭蕾的排練。我沒那麼喜歡彈芭蕾，因爲鋼琴能做的並不多，但歌劇實在太迷人了！我參與北市交的《丑角》、《茶花女》、《魔笛》，和吳文修老師、邱玉蘭老師等等歌手一起工作，他們又教了我好多。我特別記得一位日本聲樂家，詳細告訴我也要求我要彈出管弦樂的感覺，指導我怎麼聽歌唱的句子、呼吸、換氣，以及如何和歌手配合……這眞是一生受用的寶貴學習經驗。

焦：所以在台灣，您反而得到很好的學習。

吳：我只能說我非常幸運。如果我成長在美國，大概很難經歷這些。

我的中提琴其實拉得不錯，這後來大大幫助我和弦樂合奏，也有意外的收穫。我大學過得很自由。那時東吳音樂系的黃奉儀主任給我很大的空間，我不需要上已經會的課，只要參加考試即可。我以鋼琴和中提琴幫許多流行歌手的專輯伴奏，著實賺了不少錢。不過就純粹的鋼琴演奏技巧來說，我那時仍有不足，到美國後每天練習8小時，如此練了10年，才算真正有把握。

焦：您到美國之後的學習又是如何呢？

吳：我得到獎學金去康乃狄克州的哈特音樂院（The Hartt School）學習。那時我在台灣已經彈了很多獨奏會，但我的老師韓森先生（Raymond Hanson）說我的曲目不夠扎實，必須補強重要經典，像是貝多芬《第二十八號鋼琴奏鳴曲》、普羅高菲夫《第七號鋼琴奏鳴曲》、舒伯特《A大調鋼琴奏鳴曲》（D.959）等等。「你想當獨奏家？可以，但你協奏曲只有八首，獨奏家起碼要二十首。」於是我也努力練協奏曲。韓森先生和劉老師一樣看出我的個性，常為我天天上課。我參加的第一個協奏曲比賽要彈貝多芬第三號，當他發現我視奏就把曲子彈完，「明天下午4點，把第一樂章背好來上課。」隔天上課他又說：「明天下午4點，把第二、三樂章背好來上課。」於是我在48小時內背好練會，從此上課都是背譜。他不斷試探我的極限，而我像海綿一樣吸收。

焦：您到美國第一年就得到艾默森獎學金，第二年去了亞斯本音樂節。

吳：那也是震撼教育。人家問我會彈哪些貝多芬鋼琴奏鳴曲，我說全都會彈。「真的啊？那彈幾首來聽聽！」於是我就照順序，彈了每首的第一樂章片段。「非常好，那第二樂章呢？」「第二樂章？」——唉呀！我根本不會第二樂章！在台灣考試都只聽第一樂章，偶爾加上終樂章，就沒有要聽第二樂章，而我居然以為這樣就算學過貝多芬奏鳴曲了！我知道自己的不足，於是立即提出我想學貝多芬鋼琴奏鳴曲，

而我遇到佛萊雪和卡麗兒（Lilian Kallir, 1931-2004），後者馬上成為我心中女性音樂家的典範。之後卡麗兒把我推薦給賽爾金，我彈給他聽之後，獲選參加馬波羅音樂節（Marlboro Music Festival）。我只是個來自台灣的孩子，到美國第三年就能經歷這些，真的很幸運。後來亞斯本和馬波羅音樂節都邀請我回去演奏與教學，久了似乎教出名聲。有天我接到電話：「我聽說你很優秀，我想請你和我在卡內基音樂廳一起教。」——打電話的人叫史坦，後來他又帶我去耶路撒冷音樂中心教。我結婚之後，有次艾默森四重奏和普雷斯勒合作，我就鼓起勇氣請他指導。他聽了我彈，慷慨地要我定期彈給他聽，而他從不說客氣話，極為嚴格，永遠激勵我必須要更好……這些大概是我到美國後影響我最大的人。回頭來看，能在正確時間遇到正確的人，實在是我極大、極大的幸運啊。

焦：那也是您把自己鍛鍊成一個正確的選項啊！不過我很好奇，您當年沒有想過參加國際比賽嗎？

吳：我到美國第二年就開始有演出邀約。那時我贏得了艾默森四重奏在我們學校裡辦的比賽，和他們合作過之後，他們到處說：「嘿，哈特有個小女孩真的能彈，你們可以找她演出。」於是我彈了很多音樂會，包括很多代打，演出後又持續被邀請。我去馬波羅音樂節，賽爾金讓我彈音樂節在外的巡演，連續彈了三年。凡此種種，加起來，我就有了演奏事業，後來也去歐洲演出。所以我不需要參加比賽，也實在沒時間參加比賽……但誰知道呢，或許我當年真該試一試！

焦：您不只有演奏長才，也在藝術行政上發光發熱，我想您在這方面一定跟史坦學到很多，可否特別談談他？

吳：很多人批評他，說他太有勢力、太自我中心，但這都不是我眼中的他。我和他工作八年，我所看到的史坦，堅持的只有一件事，就是藝術的卓越。對此他毫不妥協：只要他認為表現不夠好，無論你多有

名或贏了多少比賽，他就是會直接告訴你。我擔任第一個藝術總監職位時（La Jolla夏季音樂節），和他有過一次長談，那影響我很深。達到高標準不容易，更難的是維持標準，但無論有多難，標準都不能打折扣。他讓我知道如果我真的相信音樂的偉大力量，我就要盡我所能為它開創一個能充分發展的環境。我住在78街，他在81街，每當有疑惑我就去找他，而他永遠會見我。他大可不必花這些時間，我非常感激。

焦：您成就了這麼多事，目前還有什麼計畫？

吳：我愛室內樂，但也滿想念彈獨奏的時光。我最近彈了貝多芬《三重協奏曲》還有布瑞頓《鋼琴協奏曲》，如果可以，希望未來能有更多時間彈獨奏。我希望能在亞洲——特別是華人社會——好好推廣室內樂，讓大家更知道它的深刻與精彩。我要照顧更多年輕人，讓他們可以健全發展，但我也想保存老一輩的思想、討論和教學。我們做了很多這種名家錄影，旨在傳承昔日最珍貴的智慧。林肯中心網站保存許多精彩演出，提供各地電台免費廣播，希望能讓更多人知道室內樂，也記錄我們這個世代的聲音。在這唱片公司式微的環境，我們只得自己來做，不然日後人們還是在聽海飛茲和魯賓斯坦，不知道我們這一輩的聲音。當然，永遠不嫌多的是培養並教育聽眾。

焦：最後想請問，您出身台灣，也看了那麼多台灣音樂家，在藝術上您覺得台灣音樂家有什麼共同特色，我們的文化對音樂表現有影響嗎？

吳：我覺得台灣音樂家很熱情、非常投入、表現力很強。你看像劉孟捷（Meng-Chieh Liu, 1972-）、簡佩盈（Gloria Chien, 1977-）或小提琴家黃俊文（Paul Huang, 1990-），雖然他們風格都不同，但都有某種勇於冒險、大膽嘗試且毫不保留的特質。我不知道這是不是來自這個島嶼給我們的能量，但我非常喜歡這樣的特質，也一直保持它。

「我覺得當音樂家最好也最快樂的，就是可以不停學習。」(Photo credit: Lisa-Marie Mazzucco)。

第二部分

焦：吳老師在台灣的時候就已經熟悉室內樂了嗎？

吳：一點也不。我在台灣只彈過兩首鋼琴三重奏，那就是我全部的室內樂訓練。當我到美國，發現自己只知道舒曼的鋼琴曲，卻不知道他有那麼多室內樂，我會彈貝多芬鋼琴奏鳴曲，卻沒聽過他的弦樂四重奏，感到非常恐慌。我拚了命學，想把這些空白補起來。然而除了恐慌，另一個感受是興奮──啊，原來這些偉大作曲家還有那麼多我不知道的精彩創作啊！我認識前所未知的新天地，不但從此愛上室內樂，也更愛音樂。

焦：非常感謝芬柯總監一起加入。讓我向您們請教一件困惑我很久的事：有次我向伊瑟利斯介紹一位青年音樂家，他仔細聽了後者在YouTube上的演奏，建議該多鑽研室內樂。葛拉夫曼說他年輕時彈給賽爾金聽，後者第一反應是：「你是否不常演奏室內樂？」其實葛拉夫曼常和他父親合奏，但我相信伊瑟利斯和賽爾金一定從演奏中聽出什麼，所以才做此評論，但那會是什麼呢？

芬柯（以下簡稱「芬」）：我打個比方，如果我對人說：「家母今天過世了，我很難過。」對方聽了之後說：「喔，那讓我告訴你，我媽最近在做什麼。」嗯，那我肯定這人沒怎麼演奏室內樂。這甚至和音樂無關，而和人生有關。如果你和某人說話，對方專注聆聽並給予回應，你們就像是在演奏室內樂。如果只關心自己卻沒有用心聽別人，那絕對無法演奏出好的室內樂。這種敏感度在獨奏中也一樣。

吳：室內樂除了要求最高的敏銳度，還要求對演出作品的完整理解，不是只會自己的部分就好。這同時考驗聽力與腦力。以前我學鋼琴協奏曲，雖然知道伴奏彈什麼，但那遠比不上要演奏鋼琴五重奏所需付出的心力。比方說鋼琴要彈一個和弦，但力度和音色如何決定，要看

這和弦在曲中的安排，同時其他樂器的音又是什麼。室內樂的每個音都很重要，也和其他人連動。演奏者既要完全融入作品，又要和環境互動。這也是爲何最好的音樂家都在演奏室內樂，演奏室內樂也才能讓人成爲最好的音樂家。從賽爾金到葛拉夫曼都非常清楚這一點，我相信這是爲何柯蒂斯雖然培養獨奏家，也始終給予豐富室內樂訓練的原因。

焦：您們這十年來在韓國有非常成功的室內樂工作坊，韓國樂界也知道要迎頭趕上原先在室內樂的不足。但我很好奇爲何普遍而言，亞洲對室內樂的認識會這麼少？

吳：因爲還不理解室內樂的益處。如我剛剛所說，室內樂要求對作品的完整理解。另一方面，室內樂之所以是最好的音樂訓練，在於演奏者必須當自己的老師，一同面對問題並找出解決之道。

芬：如果你把四位從來沒有演奏過室內樂的人放在一起，要他們準備一首四重奏，我相信剛開始一定聽起來很不好，但我也相信會愈來愈好，因爲他們必須合作，從摸索中找出方法。室內樂是團隊工作。當然你在合奏前可以研讀樂譜，但無論你對曲子理解有多少，最後都必須透過一起練習，傾聽彼此意見與演奏，嘗試各種可能之後，才知道究竟該如何演奏。這無法紙上談兵，是必須從做中學的藝術，而你需要有開放心胸，能彈性調適，樂於接受挑戰並且不斷累積經驗。

吳：我常說室內樂是一種特別的藝術形式，其中最微妙的是互動。亞洲不太理解室內樂的社交性質；不理解許多室內樂作品本身就有社交性質（以古典時期爲最），也不理解演奏室內樂是音樂家認識彼此的方式。我在這句子做一個表情，看你能否發現並做出回應。從你的回應中我知道你是什麼個性，於是我再做出回應。透過演奏室內樂，音樂家彼此熟悉又互相幫助，共同爲實現樂曲內涵而努力。我先前提到我在美國的演奏事業是自然而然開展的，原因就是室內樂。當時有

完全不認識的場館請我演奏，我非常驚訝地問：「你們怎麼會知道我呢？」「因爲某某大力推薦，他才和你演奏過室內樂！」我的推薦全部來自口碑，這口碑就是室內樂。

焦：這種舞台上你來我往的興味，不亞於觀賞最頂尖的球賽，往往幾秒內就有很多變化，稍不留神就會錯失，實在迷人又刺激。

吳：因此我必須「警告」大家，室內樂雖然不簡單，但只要你開始演奏並領會其妙處，這可是會上癮的！我遇過太多人說室內樂改變了他們對音樂的看法，甚至改變了他們的人生。與其他類型的音樂演出相較，室內樂更是一個社群，不同輩分的音樂家在此互相合作並傳承經驗，可以是師生但必然是伙伴，每個人都謙虛並持續學習。我也見過太多聽眾告訴我們，當他們懂得欣賞室內樂，就很難回到以前只聽交響樂、歌劇和獨奏的日子，甚至從此把聆賞主力放在室內樂。

焦：在台灣，室內樂到大學階段往往都還是選修。然而在歐美的音樂學府，孩子很早就開始接觸室內樂，甚至將室內樂列爲必修。可否請您們特別談談及早學習室內樂的好處？

吳：總合剛剛所言，室內樂是一種民主的形式。演奏者必須了解整部作品，當自己的老師，藉由彼此討論做出重要決定。大家在練習過程中表達意見、互相傾聽，一起學習也彼此激發，更能了解何謂團隊合作。這也是磨練溝通能力與爲人處世的最佳方法。如果你有很好的主意，卻不懂得如何提出，也不知善待他人，結果也不可能會好。如果從小演奏室內樂，就會自然獲得這些素養與能力，因此室內樂是絕佳的教育工具，使演奏者改變個性，變得敏感又懂策略，既在音樂裡探索無窮可能性，也能成爲更好的人，可以領導也可以支持伙伴。我們在矽谷的門洛音樂節，讓孩子十歲就開始演奏室內樂，到他們十四、五歲，他們果然都成爲經驗豐富的老手，總是帶來驚奇。

芬：但我要誠實說，美國也是在最近這十五年，音樂學校才把室內樂列為必修。這是經過多年經驗教訓之後才有的改變。我想亞洲還需要一些時間，但終究也會認識到室內樂的重要，知道音樂演奏不只有個人滿足，還有和同伴合作、共同達到目標的滿足。

焦：說到這點，我聽過不少年輕音樂家說，自己還是最喜歡獨奏，覺得獨奏最能表現自己。很多人學習樂器，心裡也只把獨奏當成選項，沒有認真考慮過室內樂。

吳：能創造屬於自己的聲響世界，或享受屬於個人的光環，的確很過癮，我和大衛也從來沒有放棄獨奏。然而我可以說，當獨奏家是非常孤獨的事。如果你就是能享受這種孤獨，那沒問題，但我更珍惜因為演奏室內樂而結識的許多好朋友。他們不只為我帶來許多機會，還能完全理解身為藝術家的孤獨，那種只有同在其中才能理解的感受。這是只當獨奏家無法享受到的喜悅與滿足。這也是為何那麼多叱吒風雲的演奏家，或多或少都會參與室內樂，讓自己的人生也得到這樣的滿足，讓自己被室內樂伙伴啟發。這對音樂或人生發展，都是好事。

焦：對於室內樂教育與欣賞相對缺乏的亞洲而言，您們有何建議？

吳：我覺得首要問題在於我們不熟悉曲目。大家從小就聽過《英雄》與《田園交響曲》或《熱情奏鳴曲》，卻不知道貝多芬的弦樂四重奏，長久下來就是著名的仍然著名，沒名的一樣沒名。如果從小熟悉室內樂曲目，室內樂就會變成母語，貝多芬的《大公三重奏》就會和《命運交響曲》一樣知名。門洛音樂節就是證明，看看那些來聽室內樂的孩子的表情，你會知道他們有多麼愛室內樂！

芬：貝多芬的弦樂四重奏和他的交響曲一樣好，差別只是演出者比較少。我希望大家了解編制小並不表示比較差，甚至還更刺激更精彩，大家不應該錯過室內樂。

吳：如果不聽室內樂，我們並不認識多數自以為很熟悉的作曲家。貝多芬寫了九首交響曲、一部歌劇、三十二首鋼琴奏鳴曲和七首協奏曲，這些大多數人都很熟，但他其他重要作品幾乎都是室內樂，有十首小提琴奏鳴曲、五首大提琴奏鳴曲、七首鋼琴三重奏、十六首弦樂四重奏和各種編制的重奏。貝多芬如此，海頓、莫札特、舒伯特、舒曼、布拉姆斯也是，甚至孟德爾頌。很多愛樂者對布拉姆斯四首交響曲與四首協奏曲很熟悉，卻不知道或不熟悉他的鋼琴三重奏（三首）、鋼琴四重奏（三首）、鋼琴五重奏（一首）、弦樂四重奏（三首）、弦樂五重奏（兩首）與六重奏（兩首）、單簧管五重奏（一首），為小提琴（三首）、大提琴（兩首）、單簧管（兩首）等寫的奏鳴曲，以及為鋼琴、單簧管與大提琴，為鋼琴、法國號與小提琴的三重奏（各一首）。這實在非常可惜，而這裡我還沒有提到在西方也被視為室內樂的一環的歌曲呢！

焦：更何況許多作曲家在交響樂與室內樂所展現的面貌並不相同。我第一次聽到孟德爾頌的兩首鋼琴三重奏，就為其憂愁與深沉所震懾，更不用說他狂風暴雨般的《F小調弦樂四重奏》——如果沒有聽過這些作品，難怪有人會把孟德爾頌說成是永遠快樂的作曲家。

芬：非常高興你提到這點。室內樂是很親密的藝術形式，很多作曲家選擇透過它吐露心聲。《F小調弦樂四重奏》絕對應該和他的交響曲一樣著名，人們實在應該要知道。

焦：芬柯總監在艾默森弦樂四重奏多年，可否談談這個編制的妙處？亞洲許多年輕弦樂演奏者都想當獨奏家，沒想要組四重奏，覺得除了第一小提琴以外其他聲部都在伴奏，這有什麼好演奏的？

芬：第一小提琴當然不容易，但真正關鍵的是第二小提琴，必須同時輔助第一小提琴和中提琴，知道何時和第一小提琴對話，發揮帶領功能，也要知道何時加入中提琴和大提琴成為伴奏聲部。室內樂演出傑

出與否，最重要在伴奏。好的作曲家不是只會寫優美旋律，伴奏才是譜曲功力的眞正展現。四重奏如果伴奏能穩固奏好，整體自然好。

吳：伴奏很重要，但當旋律交到你手上時，你又必須盡情表現，因爲你的這句會影響接下來其他樂器要如何回應。你表現愈好，整個團體就會愈好。如果演奏者能在四重奏裡磨練，知道何時伴奏何時獨奏，如何領導又如何互助，那不只會成爲好音樂家，也會成爲更好的人。

焦：您們二位合作了鋼琴與大提琴的所有重要曲目，我想請教一個非常實際的問題：我聽過許多大提琴與鋼琴的二重奏，鋼琴都被要求彈得極小聲，因爲大提琴家擔心自己不能被聽見，許多場館也的確對低頻不太友善。然而鋼琴一味彈小聲，樂曲不但失去兩個樂器的平等對話，連鋼琴該提供的和聲基礎都變得薄弱。這究竟該如何解決？

芬：就大提琴家而言，首先要知道如何演奏大音量。如果音量始終不夠，那鋼琴怎樣小聲都沒用。然而，眞正的關鍵在於讓琴音「突出」。如果有大提琴家宣稱能比樂團還要大聲，或音量能完全壓倒鋼琴，那一定是說謊。但爲何好演奏家拉德沃札克《大提琴協奏曲》，你能清楚聽見大提琴？那是因爲聲音的強度與音色，使其得以穿透樂團。大提琴家如果能夠研究作品的聲部區分，知道奏出怎樣的音色與鋼琴搭配，那平衡並不是問題，卽使是蕭邦和拉赫曼尼諾夫的大提琴奏鳴曲。但當然，鋼琴家也要夠敏感，知道如何和大提琴搭配。

吳：剛剛大衛提到聲部區分，鋼琴家就是要研究如何讓聲部都能清楚，看大提琴旋律位於哪裡。如果在高音域，鋼琴就要提供穩固的伴奏聲響；如果在中音域，鋼琴便要注意不要在同音域和大提琴打架，而在高低音域提供呼應；如果在低音域，鋼琴要注意音色對比，幫助突顯大提琴。法朗克的《A大調奏鳴曲》，鋼琴和小提琴或大提琴合奏，會是不同的音色與音量分配，有些地方大提琴反而比小提琴更容易突顯。

焦：您們的合奏的確令人折服，也有非常細膩的句法，像蕭邦《大提琴與鋼琴奏鳴曲》第一樂章的對位句法呼應，我尚未聽過比您們的演奏還要精彩的版本。可否談談如何準備演奏與錄音？

芬：非常謝謝你的稱讚。我告訴你我是怎麼想的：我年輕的時候，聽了很多精彩絕倫的錄音和現場。當我決定要錄音，我對自己說：「大衛，如果你的錄音沒辦法勝過你最喜歡的版本，你就不該錄。」吳菡也是這樣想。這不是說我們必然是「最好的」，而是我們提出了能讓自己最滿意的詮釋。但這準備過程可是難以想像的辛苦，每次錄音都是身心折磨，對彼此更得拿出最殘忍的誠實。「大衛，你聽起來還是不夠好喔！」每次吳菡這樣說，我就只得繼續苦練，兩個月後再回到錄音室，期望這次能過關，而我對她的演奏也是一樣。我們對自己非常嚴苛，非得練到滿意為止，而我必須說我們也確實達到了目標。我想這是對得起自己也對得起音樂的唯一辦法。

吳：我承認我們對自己的誠實與殘忍，有時已到了難以承受的地步，但又能怎麼辦呢？就像大衛所說，這是唯一的方法。前幾天我開車時聽到電台在放某版舒伯特鋼琴三重奏，我愈聽愈覺得精彩，心想：「啊，這段大提琴拉得太好了。……嗯，聽起來還滿像大衛呢！」──結果最後主持人說，這就是我們的演奏！唉，舒伯特三重奏是最難最難的三重奏，美藝三重奏告別巡迴，就演舒伯特三重奏。錄音時我們練到幾乎崩潰，覺得根本不可能演奏好，但現在想想，收穫還是很甜美。

焦：您們和新伙伴合作也是如此嗎？

吳：當然也是。今日CMS之所以成功，在於我們訂下最高標準也維持如此標準，無論是對團員或是客席音樂家。當你聽到精彩的室內樂演奏，這絕不會是偶然，而是大量準備、縝密估算與細膩的詮釋思考。天分很重要，但室內樂更需要的是苦功與誠實面對自己，持續成長並

不斷挑戰更高的境界。我們正在巡迴演奏蕭頌的《重奏曲》，已經演出五次，而我真以我的伙伴爲榮，沒人把巡迴當成例行公事，每次演出都有至少三小時的彩排，認真推敲每一細節，結果就是弦樂合奏展現出前所未見的細緻與豐富，而這帶來鞭辟入裡的想法與詮釋。我已等不及要演第六場！

焦：既然您提到這首，我很好奇您們如何處理第三樂章的和聲？那真是很折騰人的一段。

吳：沒錯，這裡的和聲轉折簡直要把人逼瘋。我們昨天還把音樂會錄音拿來分析，仍然覺得這段演奏得太快太響，缺乏音樂所需的動能。經過一番討論，我們認爲這段需要相當特別的音色，所以又專注練了一個半小時。這實在辛苦，但看到聽衆的興奮與驚喜，再辛苦都值得。

焦：又要縝密計畫，又要即興發揮，您們如何調配這兩者之間的平衡？

吳：這取決於合作伙伴。以CMS而言，我們大約有二十位核心團員，大家的個性、技巧、習慣、觀點都不同，搭配出的演奏自然不會一樣。作爲鋼琴家，我總是在想每個組合中各自團員的特質，如何調適自己使這個組合呈現最佳詮釋。好的室內樂演奏者必須能當啓發團員的領導者，但也要會當扶持彼此的支持者。這需要卓越的技巧、敏銳的聽力、豐富的經驗，以及對樂曲以及人性的理解。當然排練中必然有不同意見甚至爭執，但最終大家有共同堅守的核心價值作爲基礎。

芬：作爲總監，我們設定的核心價值是「仔細推敲作曲家的意圖並爲作品服務」。無論團員各自有何詮釋，都必須回到這個基礎。此外，CMS常巡迴演奏，若團員突然對詮釋有不同想法，我們就來試試；成果不好，下一場改回來就是。對音樂，我們永遠好奇並思考各種可能。

焦：如果團員意見不同，但都合乎作曲家意圖並爲作品服務，這又該怎麼辦呢？您們常遇到這種狀況嗎？

吳：總是如此啊，哈哈！但還是有辦法解決。比方說當我們聽錄音成品，通常大家都會同意。這告訴我們個人意見不見得重要，重要的是大家一起聽起來如何。像我在排練時，想的不是我的意見與感受如何，而是在這個廳裡我們的演奏聽起來如何。當我這樣想，我的耳朵變得開放，頭腦則能清楚分析。樂曲有太多種表現可能，但通常只有一種是在那個空間裡最具說服力的詮釋。當我面對和我極其不同的意見，我會想如何以場館環境與作品意旨爲考量，把那樣的意見轉換成最精彩的詮釋，就像是打網球接招又擊發一樣。舒曼《鋼琴五重奏》我已彈了超過三十五年，但我仍然期待新觀點與新挑戰，嘗試沒試過的處理。每次我從室內樂排練回來總是收穫滿滿，能以全新角度來看我在演奏的任何曲子。如果音樂家都能知道這樣的益處，我相信大家都會積極演奏室內樂。

芬：有些樂曲由於寫作使然，能讓某一聲部獲得相當的主導性。但我可以說，在眞正一流的室內樂演出中，絕不會是由某一成員說了算，必然是彼此同意而成的詮釋。團員不能只想著自己，而是要想如何讓這個組合發光。

焦：您還有時間聽很多室內樂的演奏與錄音嗎？

吳：當然！這也算是我的工作。我常說我若不是在演奏室內樂，就是在聽別人演奏室內樂。我和伙伴也會在排練前研究各家版本──啊，大家的詮釋眞的可以差很多！比方說你聽史坦／伊斯托敏／羅斯（Leonard Rose, 1918-1984）和祖克曼（Pinchas Zukerman, 1948-）／巴倫波音／杜普蕾（Jacqueline du Pré, 1945-1987）這兩組演奏的貝多芬《第六號鋼琴三重奏》，錄音時間相距不遠，音樂表現簡直是日與夜。從比較中可以學到很多。

焦：您怎麼看今昔室內樂演奏風格的不同？現在還可能演奏得像克萊斯勒與拉赫曼尼諾夫的合奏，句法幾乎南轅北轍嗎？

吳：對我而言，無論是老式或現代，包括在二十一世紀仍然用二十世紀初的表現方式，只要有說服力，我都可以接受。每個時代都有自己的聲音，很多時候只是不同但無關好壞，不要預設立場或許是最重要的。更何況我的經驗告訴我，音樂家的演奏到最後都會像自己。一個人是有組織還是愛幻想，是多愁善感或愛開玩笑，都會顯現在音樂表現裡，想藏都藏不住。但也幸好如此，不是嗎？

焦：無論您們怎麼演奏，我非常佩服也全然認同的，是您們永遠走正確的路，那就是堅持演出品質，為聽眾帶來真正高水準的演奏。

吳：很多人不相信音樂，認為我們應該要降低它的高度，這樣才能普及。但事實證明，這樣做從來就沒有效果。公關、廣告、人脈、名聲，這些到頭來和推廣古典音樂都沒有關係。真正關乎成功與否，就是當年史坦告訴我的，唯有「藝術上的卓越」而已。廣告與噱頭或可吸引一時的觀眾，但能讓他們留下來並愛上古典音樂的，只有音樂家在台上所呈現的精湛演出。那建立了信任並給予承諾，讓聽眾知道在他們面前是能撼動靈魂的偉大藝術。除此之外別無他法。

芬：藝術卓越無法妥協。我們看過太多例子，為了各式各樣的原因降格以求，結果就是一步錯步步錯。當聽眾對音樂家失去信任，或覺得演出不過就是如此，聽過一兩次之後他們就不會再回來。

吳：當初我們到矽谷辦室內樂音樂節，多數人都不看好，說那裡只有電腦而沒有文化。「我不相信。」我這樣想：「他們都這麼聰明，還有很多有趣的人，怎會不想親近藝術呢？」十多年過去了，現在門洛音樂節有最熱情與最好奇的聽眾，永遠希望我能帶給他們更多。所以絕對不要低估你的聽眾，也永遠要給出最好的演奏。

焦：這樣做聽起來很簡單，實際上卻是最難的。

吳：是的。演出品質要好，要有好的音樂廳、好的設備、好的工作人員、好的演奏者、好的聽眾、好的策畫人、好的藝術品味與道德良心，這每一項都不容易。我們從史坦那裡學到如何堅持克服困難，關注所有細節並為音樂服務；他如何管理卡內基音樂廳，就是我和大衛現在如何管理CMS。

焦：CMS建立了很好的傳統，您們還設立了CMS Two，由前輩帶領後輩。這實在是絕佳設計，也得到豐碩成果。

吳：我們有很好的榜樣。我有幸參與馬爾波羅音樂節三次，大衛也參加過一次。這個音樂節並不旨在演出。如果演奏者或總監賽爾金覺得成果還不夠好，那就不上台，大家可以認真且安心學習。在馬爾波羅，總是將資深音樂家與新銳年輕人搭配，而我們也見證了這種跨世代組合的神奇：前輩可以提供經驗與智慧讓後輩吸收，這不只有音樂詮釋，還包括適應場館、音響、旅途與排練計畫等等，但後輩也能貢獻新觀點與新奏法，讓前輩的觀點不至於因定型而死板，好處是雙向的。CMS也這樣做，而我可以說，如此組合永遠奏效，也讓我們的演出永遠保持新鮮、充滿火花。

焦：可否請教您們如何選擇新成員？又如何透過曲目安排訓練他們？

芬：能被選進CMS，一定是技術完備、有能力達到重奏伙伴任何要求的演奏者，但技術只是基本而已。比方說黃俊文是擁有超絕技術的演奏家，但我第一次和他合作，他在某樂曲擔任第二小提琴，我就非常仔細地觀察他是否了解自己的責任，能從作品內部帶出音樂表現並呈現作品結構。常有人和我們建議，「某某剛贏了某比賽，你們找她/他進來吧！」但我們實際的遴選遠比這個複雜，絕對不是技巧卓越就能入選。

吳：人格特質也很重要。像簡佩盈，她在門洛音樂節聆聽每場演出，總共七十幾場不同的音樂。在紐約，俊文也幾乎從不缺席CMS的任何演出，無論是否有弦樂。他們對音樂有旺盛的好奇心，這就是我們非常欣賞且看重的特質。佩盈進來之前，我們已經認識她六年，俊文則是四年。經過長期觀察，我們知道他們的強項與弱點，也知道他們對自己的規劃與期許。CMS能提供各式各樣的演出機會，幫助他們達成自己的目標，也會按部就班補強其不足之處。對於他們還沒有把握的作品或風格，我們會讓他們先在壓力較小的場合，比方說私人募款音樂會，由前輩帶領下演出、累積經驗，確保他們走上重要舞台時能完全準備好，也能持續成長並開拓視野。

焦：您們為古典音樂奉獻一生，可曾擔心這門藝術會逐漸式微？

吳：我從兩個層面回答你。有人問過紀新同樣的問題，他說：「你在說什麼？我的音樂會都是滿的啊！」這個回答聽起來很好笑，但它說明了部分的事實，就是最頂尖的音樂會永遠有聽眾。但之所以會問這個問題，在於我們的政府、社會與教育機構，包括音樂界自己人，不再像以前那樣重視古典音樂，甚至不再重視音樂。我和大衛現在每年仍有60到80場演出，也就是說我們一年會看到百位以上的場館負責人與音樂會承辦人，我可以說古典音樂如果不能普及，不是音樂有問題，幾乎都是人的原因。此外，音樂界仍然有明星，但沒有高瞻遠矚的領導者，以致正派的聲音不能堅守，古典音樂缺乏足夠的支持。我去過許多偏僻地方演奏，聽眾一樣擠滿音樂廳，絕大多數對音樂並沒有深刻認識，只是為了想親近藝術、想知道更多而來。對於這樣的聽眾，我們一樣給予深刻的曲目，毫無保留地努力演奏，而他們回饋給我們的掌聲，一次又一次告訴我們古典音樂不會死亡。這門藝術會永遠存在，但人能否維持正直、品味、堅持與信心，這才是問題。

焦：很多人認為古典音樂的未來在亞洲。您怎麼看這樣的預期？

吳：這要看你對古典音樂的定義了。如果把古典音樂當成娛樂，音樂會當成馬戲團或特技表演，這在亞洲確實流行；如果把古典音樂當成藝術，不可或缺的靈魂食糧，對人性的深刻理解，很遺憾亞洲還沒有充分認知到這點。亞洲有很多古典音樂會，但以人口比例而言，出現的音樂藝術家仍不夠多。我們有很多明星，但需要更多的音樂家。很多人演奏得很快很大聲，音樂會很「刺激」，但你聽完會覺得空虛。真正能讓聽眾一再回到音樂廳的，不是刺激，而是被藝術觸動心靈。

芬：音樂是藝術，不是體育競賽。體育競賽誰先跑到終點誰就是贏家，其他人則是輸家，但在音樂裡，沒有誰是贏家或輸家。體育競賽看「誰先跑到終點」，音樂藝術則看「你如何跑到終點」。把音樂當成體育，比賽誰最快、最大聲、最準確，而不是思索如何更深刻、更內省、更呈現作品核心，這是很嚴重也很危險的錯誤。即使有能夠爭強比快的技術，最偉大的音樂家並不是那些爭強比快的人，因為這和藝術的關係實在太低了。不過我想這不只出現在亞洲，而是全球化的問題。

焦：不好意思，以下要提到我自己的經驗。《樂之本事》簡體版發行後，我在北京做新書活動，常被記者問到這個問題。我說主觀上我認為古典音樂的未來會在亞洲，因為這裡可能有最大的市場。但也因為如此，所以我更強調「市場在哪裡，責任就在哪裡」。如果古典音樂在二十一世紀末變成只是存在於博物館和圖書館的東西，就表示亞洲毀了這門藝術。我們要有技術，更要有文化，不只是演奏音符，更要表達音符背後的東西。今日我們承接責任，明日我們傳給下一代人去守護去發揚。其實光看室內樂在亞洲，特別在華人世界的發展，就知道我們還有很長的路要走，這也絕對是我們該努力的方向。您們有非常豐富的教學經驗，也在各地舉辦培訓計畫，可否談談這方面的心得？

芬：無論是指導個人或重奏團體，我第一個問題總是：你對這首曲子

和作者的認識是什麼？這是什麼時候寫的？作者為什麼寫？許多年輕音樂家能把音符演奏好，卻沒花心思在作曲背景，對作曲家個性生平近乎毫無認識。然而這些脈絡是形成詮釋的基礎。在1791到1793這兩年間，海頓、莫札特、貝多芬都在維也納寫作，但他們的作品是那麼不同，因為他們是非常不同的人，而我們必須了解。論及教學，我想老師的工作像是播種並澆水，但你如果一直站在旁邊看，期待有樹長出來，那可是度日如年。許多學生在接受我們指導後，兩三天內的確演奏得很好，但這可能只是假象，因為他們只是照我們說的去做。真正能評量教學成果的是一年之後他們的演奏，這時我們才會知道種子是否成長。

吳：大衛剛剛提醒的，是作為老師的我們要看長不看短。室內樂計畫有很多種：有的期待學員能獨立思考，能自己做主；有的要讓學員累積經驗，透過大量學習作品和上台演出銳化感官與思考，進而增進演奏能力；有的旨在學習，密集認真練曲目但不上台演奏。對我而言這每種都很好，各有效果。我唯一不喜歡的，是學員只練一套曲目，就是最後成果發表那套，演完就認為自己學到了……

芬：如果你想演奏好某首貝多芬作品，你必須演奏貝多芬其他十首，這樣才比較能理解他的音樂語言。但老師做的其實有限。好的老師像是登山嚮導，會告訴你現在你在何處，接下來要到哪裡，甚至指導中間的路該怎麼走，循序漸進最後攻頂。但無論嚮導多有經驗，提供的方法有多好，最後都必須是登山者自己爬上去。

焦：最後，您們有什麼話要給對室內樂還認識不深的聽眾？

吳：無論是學習或欣賞，室內樂這個最細緻精妙的藝術形式都是最好的教育，要求音樂家與聽眾都得更聰明更敏感。品味室內樂需要時間，但對它的喜愛一定會來到，就像我當年初到美國一樣，歡迎大家和我們一起體會室內樂的美好！

小山實稚惠 1959-

MICHIE KOYAMA

Photo credit: ND CHOW

1959年5月3日生於日本宮城縣，小山實稚惠6歲開始學琴，主要師事吉田見知子（Michiko Yoshida），後就讀於東京藝術大學，師事田村宏（Hiroshi Tamura）。她完全於日本學習，首次出國比賽就贏得1982年柴可夫斯基大賽第三名，從此國內外演奏邀約不斷。1985年她又於華沙蕭邦大賽得到第四名，再度鞏固她的國際聲望。小山女士曲目寬廣，已發行近30張錄音，是日本廣受尊敬與喜愛的人氣鋼琴家，亦曾擔任柴可夫斯基、蕭邦與隆—提博等大賽評審。她於2006年宣布進行為期12年，共24套曲目的「小山實稚惠的世界：琴鍵上的浪漫旅程」計畫，是日本演出最頻繁的音樂名家之一。

關鍵字 —— 比賽、日本鋼琴演奏學派、音色、田村宏、艾契娃、俄國文化、1982年柴可夫斯基大賽、霍洛維茲、演出事業、拉威爾、拉赫曼尼諾夫、蕭邦、1985年蕭邦大賽、史克里亞賓（風格變化、和聲語言、後期作品）、音樂會規劃、貝多芬鋼琴奏鳴曲、日本與古典音樂、運動、311大地震

焦元溥（以下簡稱「焦」）：非常感謝您接受訪問。首先，可否請談談您學習鋼琴的過程？

小山實稚惠（以下簡稱「小山」）：我家在盛岡，家庭環境很普通，父母也不是音樂家。有次他們給我買了一架玩具鋼琴，我很愛在上面敲敲打打，後來更吵著要一架真的鋼琴。於是6歲那年，爸媽就給我買了鋼琴當生日禮物。我剛開始在河合音樂教室學，3個月就把拜爾彈完了。老師說我該去仙台（日本東北的大城）找老師學，但那時家母去了吉田老師的學生發表會，看到孩子都很開心的彈，也就讓我跟她學。吉田老師也在桐朋學院的兒童音樂教室教，我也跟她學聽音與和聲，小學和中學都一直跟她學。

焦：跟同一位老師學這麼長的時間，在日本是很平常的事嗎？您沒有想過要去東京？

小山：其實不尋常，但在離東京很遠的小城，專心跟一位老師很安靜地學習，這很合我的個性。如果去東京那樣的大城市，就不知道是否還能如此專心了。現在有各式各樣的比賽，孩子從小就面對很多競爭，我對此常常很憂慮，特別是有些老師會逼迫孩子練習相當困難的技巧。有天分的孩子當然能學會，但即使能練成，也該注重心靈和身體的平衡。若是失衡，最後必然無以為繼。許多老師要的，不過是讓五歲孩子能彈十歲才能彈的曲子，十歲能彈十五歲能彈的曲子，但接下來呢？領先那幾年有意義嗎？我現在快60歲了，從今回頭看，這並沒有任何分別。音樂是一生的功課，大家要看長看遠才是。

焦：您的父母顯然沒有逼過您練琴。

小山：是的。我一直很安靜、很自然地學，雖然有時會偷懶，但也沒有耽誤進度，學習總是很開心。或許也是這樣，我一直保有對鋼琴和音樂的愛。

焦：不過您還是參加了一些比賽。

小山：但不多，以年度競賽為主。我國小四年級開始參加，中學二年級得了全國音樂比賽第一名。也在那年因為家父工作關係，全家搬到東京，我因此才去考東京藝術大學附屬中學，師事田村老師。他在前一年我參加全東北音樂比賽的時候擔任評審，已聽過我的演奏，或許這也是他決定收我的原因。如果不是因為家父，我想我會在家鄉念完高中，之後才去東京。

焦：中村紘子曾經寫過，日本傳統鋼琴演奏多是「高手指」演奏法（手腕低、手指勾曲、指尖在鍵盤上幾乎成直角，從鍵盤上方把手抬很

高往下彈），以井口基成夫婦和井口愛子為主的彈奏方式。如此手法可以訓練手指肌肉，但音色並不好聽。您的演奏與此完全不同，有非常自然優美的音色，我很好奇您如何找到自己的琴音？

小山：其實日本也有不同派別，至少鋼琴界傳統上有桐朋和東京藝大兩派，井口先生是桐朋派，和東藝不太一樣。不過說到底，我覺得音色就是人，是靠內心、情感、性格與手指決定，同一架琴不同人彈，音色都不一樣。我年輕的時候很關心技術上的細節，但比較靠直覺，聲音較透亮，現在則追求比較溫暖、多層次的聲音，要有更細膩豐富的表現。

焦：我聽您2011年錄製的巴赫《升C小調前奏與賦格》（BWV 849），確實有極動人的溫暖層次。之前的李斯特專輯，即使是艱深炫技曲，您的演奏也都非常自然，這應該就是本性如此吧！不過可否談談田村先生的教學？我聽說他是非常嚴格的老師。

小山：其實他和一般日本老師風格不太一樣，但真的很嚴格，有時我彈不好，還會把我的樂譜丟出去！他非常重視結構與形式，演奏必須關照到所有面向，尤其要邏輯嚴謹。我很愛音樂，有時彈到渾然忘我，細節沒處理好，他可會非常不高興。他也很討厭錯音。以前我手指技巧尚未發展完全，常會彈錯，也不知該如何避免或預測哪裡會出錯，他總嘲笑我說：「你就這麼喜歡錯音？這是你的嗜好嗎？」話雖如此，田村先生還是幫助我建立完整的觸鍵掌握。

焦：您學習時，老師主要都教什麼曲目？

小山：我小時候彈徹爾尼，曲目以巴赫、古典樂派、貝多芬、蕭邦為主。那時法國作品很少教，包括德布西都很少，也不太有現代作品。田村先生很德國派，主要教德國曲目，連俄國曲目都不碰。

焦：那您準備柴可夫斯基大賽，又該怎麼辦呢？

小山：那時東京藝大有位保加利亞鋼琴家艾契娃（Lyuba Encheva, 1914-1989）教授，非常喜歡我，田村老師同意我跟她學習俄國作品。不過很誠實的說，俄國曲目主要仍是我自己學的。我對俄國文化非常喜愛，第一次自己出國旅行就是到俄羅斯，也讀了托爾斯泰、普希金等等俄國文學家創作。許多樂曲我必須思考，經過分析才能彈，可是俄國作品總能和我一拍即合，像是說母語一般自然。很多俄國音樂家聽我演奏，好奇為何我一個日本人，能了解那麼俄國式的熱情？我想盛岡冬天的景色，那蒼茫雪地與冰冷氣候，和俄國確實有相似之處，而我身體裡可能也流著俄羅斯的血，真有俄國魂吧！我13歲的時候曾參加馬里寧的大師班，他相當喜歡我，提議我到莫斯科音樂院跟他學。我的確動了心，可惜那時日本和蘇聯沒有官方關係，不然可能就去了呢！

焦：這樣我完全知道為何您會想參加柴可夫斯基大賽！您之前提過，在日本參加比賽頗無趣，評審就是在挑錯音，您在柴可夫斯基大賽卻感覺非常自由，能盡情表現自己。這是因為您對俄國環境也很自在嗎？

小山：那是因為我經歷了一番文化震撼！初賽時我聽了前兩天比賽，發現莫斯科聽眾很有自己的想法。他們對喜歡的演奏大聲鼓掌喝采，對不喜歡的卻聽一下子就走人，表達非常直接。看到這種情況，我非常緊張，心想：「天啊，等我彈的時候，會不會整間音樂廳都空了啊！」懷著忐忑不安的心情，我彈完巴赫《升C小調前奏與賦格》，偷偷瞄了台下一眼。「咦，只走掉一兩個觀眾？……那……我還可以嘛！」也就在那一刻，我突然領悟到我不是為考試而演奏，不是要彈對每個音好「得分」，而是要為聽眾演奏，跟他們分享音樂！一瞬間，我整個心態都變了，接下來的李斯特〈鬼火〉與史克里亞賓《練習曲》等等，我就以「全然享受音樂，跟聽眾分享我對音樂的愛」這

樣的方式，開心盡興地演奏。

焦：就我讀到的資料，俄國聽眾也的確很愛您的演奏！那時您想過會進入決賽嗎？

小山：當然沒有！本來以為只是去比個經驗，能有機會去莫斯科彈琴，連決賽曲目都沒好好準備呢！

焦：就您所見，那時莫斯科生活環境如何？

小山：感覺很窮，生活條件很艱苦。但或許正是如此，那時的演奏家才能有強度極高的音樂表現和爆發力。現在的俄國學派當然也很好，但和三十年前相比，我還是喜歡以前的多一些。甚至不少俄國鋼琴家，雖然我現在仍然佩服，但也是更喜歡他們還在蘇聯時期的演奏。

焦：您喜歡哪些鋼琴家，是否也對俄國鋼琴家有偏愛？

小山：我喜歡吉利爾斯和李希特，但最喜歡的還是魯賓斯坦和霍洛維茲。魯賓斯坦的演奏大氣恢弘，聲音溫暖、深厚且豐富，擁有一切我所沒有的。霍洛維茲則擁有所有人都沒有的 —— 繽紛變化的奇妙色彩，鑽石般的燦爛亮度，不可思議的對比與張力，以及拜倫式的魔鬼焰火。我就算修練好幾輩子，也沒辦法達到他的修為啊！

焦：像拉赫曼尼諾夫這樣更老一派的鋼琴家呢？

小山：我當然也喜歡。他的演奏色彩豐富，詮釋也特別，蕭邦《第二號鋼琴奏鳴曲》在他指下可稱絕響了。他的音樂很活，像水一樣，可說和日本音樂教育完全相反，所以是很大的啟發。

焦：在比賽之後您立刻成為日本風雲人物，演出邀約不斷，我很好奇

您如何找到內在的平衡？如何適時拒絕邀約？

小山：我把時間用來擴充曲目。我那時只有柴可夫斯基第一、拉赫曼尼諾夫第二和蕭邦第一號這三首協奏曲，因此我每年學三首新曲，逐步增加曲目，現在已有六十多首協奏曲。我喜歡安定，不太喜歡變化；想多彈曲子，但對事業沒有野心。我得獎那年是研究所一年級，還是想繼續學習。比賽得名是好事，但比賽對我而言就只是比賽而已。我還是我，不想因此改變生活方式。我很愛音樂，那就這樣下去吧！

焦：我聽您的演奏，發現您對樂譜有很詳盡的理解，基本上都遵守，但也會有些許更改譜上指示的表現，不過都很自然。您是如何準備並表現作品呢？

小山：我會花很多時間準備作品，仔細關照樂曲的結構形式，探究譜上細節。不過實際演出的時候，我就把自己交給現場。分析是之前或之後的工作，演奏當下還是照自己的心意走。準備愈好，愈知道作曲家的想法，自己的心意也就會愈契合作曲家。我不是恣意妄為的人，不會標新立異，但如果有福至心靈的即興靈感，和譜上不一樣但合理的想法，我也不會放棄。

焦：您如何看傳統與風格？我聽了您的拉威爾專輯，驚喜地發現無論是彈性速度或整體風格，您的演奏都可說仍在法國傳統之內。這是您對拉威爾或法國曲目特別有心得嗎？您在日本如何獲得這些演奏風格的知識？

小山：聽你這樣說我很高興也很驚訝，因為我的拉威爾主要是自學。我研究所畢業音樂會除了拉赫曼尼諾夫的《前奏曲》、《音畫練習曲》和《第二號鋼琴奏鳴曲》，就是拉威爾《夜之加斯巴》。我只能說我聽了很多法國鋼琴家的演奏，可能從中吸取了養分，不自覺地找到了某

種演奏模式吧。

焦：您錄製的《第二號鋼琴奏鳴曲》是1913年原始版，當年就是彈這個版本嗎？

小山：是的，我後來也彈了1931年修改版。兩者都有很好的觀點，修改版素材處理更精煉，但我覺得原始版更有拉赫曼尼諾夫的風格，音樂與技巧都更像他自己。既然同一張專輯中有他的《第三號鋼琴協奏曲》，我想放《第二號奏鳴曲》的原始版是更好的搭配。

焦：除了俄國音樂，您另一演奏與錄音主力是蕭邦，可否談談他？

小山：日本人很愛蕭邦，拉赫曼尼諾夫也愛蕭邦，大家都愛蕭邦，我也愛蕭邦，可是啊，蕭邦並不愛我（苦笑）。他的風格和我距離比較遠，是不同的美感，我得花好多時間才能彈好。怎麼說呢，如果我能回到過去，我想我可以和貝多芬先生做朋友；和舒曼先生有時會意見不同，但他應該還是會跟我說話，也能維持友誼。但蕭邦先生，嗯，我不敢跟他說話，他也不會理我吧……

焦：從成果來看，您是太客氣了。不過我很好奇您在學習蕭邦的過程中，具體遇到怎樣的困難？

小山：以句法來說，由於田村先生嚴謹的德國式訓練，我學生時代彈貝多芬和古典作品，心裡都自動會有清楚的結構形式，也有工整規矩的句法。可是當我彈浪漫派作品，尤其是蕭邦，我就變成自己的呼吸，句子變得很小。田村先生常糾正我，說即使是蕭邦，至少也該以四小節為一單位，以古典架構來思考他的樂句，不能只彈瑣碎的小東西。艾契娃老師也發現我這個問題，在我譜上寫下數字，一句該是幾小節，畫出樂句幫助我了解。

焦：爲什麼彈蕭邦，您的句法反而會變小？我以爲他的結構與句法很古典，對熟悉古典結構的您而言應該很好掌握。

小山：因爲蕭邦讓我有很多話想說，很多情感想表達。他寫下的每一個音都是最高品質，我都想要表現。所有的本質都在最簡單的東西裡，這卻是最難做到的。心手要合一，把自己的感覺彈出來 —— 這說起來很容易，知道道理也不難，眞正要實踐卻很困難。我有很多情感要表現，可是我如果想著「要表現」，那彈出來的絕對不會是我眞正想要表現的。就像與樂團合奏，我心裡愈是想著「要合在一起、拍子都要對上」，那實際演奏就愈對不上。反而是訴諸感覺，才能和樂團一起呼吸，拍子才會在一起。誰都會走路，但蕭邦走路要走得漂亮；誰都會呼吸，可是蕭邦的呼吸就是要有氣質。我彈拉赫曼尼諾夫或舒伯特，不會有這種問題，心和手很順暢，但蕭邦既古典又浪漫，要表現好實在困難啊！

焦：既然蕭邦對您而言其實比較困難，爲何決定參加蕭邦大賽呢？特別是您已經以柴可夫斯基大賽成名了，萬一在蕭邦大賽沒表現好，甚至前幾輪就出局，您不擔心演奏事業就此毀於一旦？

小山：就像我之前說的，比賽沒有影響我，我沒把「事業」放在心上，也就沒考慮我可能會失去什麼。還在盛岡的時候，每次聽到蕭邦大賽的消息，感覺都是很好的音樂會，對這比賽印象很好。我喜歡蕭邦，吉田老師也喜歡蕭邦，我在學校很愛彈練習曲，當然練了很多蕭邦、德布西和拉赫曼尼諾夫練習曲，所以蕭邦大賽第一輪的曲目對我而言不是負擔。當然我的確有個心願，就是我那時還沒有在波蘭演出過。如果參加比賽，不就能在華沙，蕭邦的故鄉演奏嗎！如果眞的進入決賽，還能和華沙愛樂，和波蘭音樂家一起演奏蕭邦協奏曲！這是多麼美好的事啊！想到這點，我就決定參加了，最後也很幸運能得到名次。從柴可夫斯基到蕭邦大賽，又經過三年的學習與累積，我這時才覺得自己準備好，可以正式開展演奏活動。

焦：除了蕭邦和拉赫曼尼諾夫，您的史克里亞賓詮釋也聲譽卓著。這對俄國以外的鋼琴家而言確實特別且難得，您也很可能是亞洲第一位公開演奏並錄製史克里亞賓鋼琴奏鳴曲全集的鋼琴家。

小山：在認識拉赫曼尼諾夫的作品不久，我就開始彈史克里亞賓，從此一直很喜愛。我在柴可夫斯基大賽第二輪彈了他的《第三號奏鳴曲》，而兩年前我遇到沃斯克森斯基教授，他居然馬上說，他一直忘不了我當年的演奏，即使已經過了三十多年。他是史克里亞賓專家，也錄製了他的鋼琴奏鳴曲全集，聽他這樣說，我真是高興！

焦：不過您溫和可親，實在很難把您和史克里亞賓後期那些陰森作品聯想在一起……

小山：但我連《第六號鋼琴奏鳴曲》，史克里亞賓自己都不演奏的「邪惡」樂曲，也都相當喜愛呢！我想，可能我內心藏著魔鬼，只是大家都沒看到吧，哈哈！我真的很愛史克里亞賓，最喜歡他的《第十號奏鳴曲》。他的感受非常微妙敏銳，有很感官的一面，讓鋼琴發出奇幻音色。我喜歡黑暗的第六與第八，也愛宛如慶典的第七號，第四號也極富魅力，第二樂章的想像簡直不可思議。

焦：對於一般聽眾而言，光是第三號到第四號之間，風格就有很大的變化，到第六更是與第三號截然不同的世界。您能在如此劇烈的改變中感覺到這仍是同一位作曲家嗎？

小山：就創作思考上來說，史克里亞賓在研讀芭拉瓦絲基（Helena Blavatsky, 1831-1891）的神智學（Theosophy）後改變很多，但究其音樂脈絡，我仍然能看到連貫性的發展，而非陡然斷裂。比方說第三號的第四樂章，音樂充滿熱情與幻想，是史克里亞賓那時期的風格。但你仔細聽其中的和聲寫作，其不尋常的聲響已經預告了未來的發展。第四號和聲變化頻繁，可謂指引之後的表現，第五號則是不同風格的

混合，到第六號就徹底變化。循此脈絡來看，我仍能辨認出這是同一位作曲家。

焦：您怎麼看他的和聲語言？我們該如何解析他的後期作品？

小山：史克里亞賓說他先是蕭邦主義者，再來是華格納主義者，最後變成史克里亞賓主義者。蕭邦主義和史克里亞賓主義這兩端很容易理解，而我們不要忽略華格納的影響。他的結構非常清楚，甚至完全可以用古典來形容，然後你看他的和聲，經過非常長的發展才到最終和弦。只要看清楚終點再往回推導，那些聽起來非常複雜的聲響，就一點都不難了解了。當然最極端的例子就是《普羅米修斯：火之詩》，整首曲子就兩個和弦，最後一個以及之前的一切。但也在這種寫法中我們聽到史克里亞賓大幅擴張聲音的色彩，讓音樂成為祭典。我實在希望他能活長一點，他後期已經有那麼特別的思考，把一切藝術與感官以音樂融合。如果繼續寫下去，不知道能夠創造出何等驚人的創作。

焦：您覺得史克里亞賓的聲響和梅湘有相似之處嗎？

小山：的確有，不過梅湘的聲響像是陽光照耀大教堂的彩繪玻璃，史克里亞賓卻是夜蛾飛舞時飄散的鱗粉。色彩或許相似，卻是兩個完全不同的世界。

焦：史克里亞賓還影響了您的音樂會規劃。雖然您說自己不是很有企圖心的人，但您在2006年宣布進行為期12年，共24套曲目的「小山實稚惠的世界：琴鍵上的浪漫旅程」計畫，大概很難說這不是一種企圖吧！一口氣開出24套曲目實在非常驚人，為何會有如此想法？

小山：這其實真的不是什麼雄心壯志，而是出自非常簡單的心願：我很喜歡設計曲目，想彈愈多曲子愈好。鋼琴家又有太多曲目可彈，用一生去學習都不夠。可是在日本，場館總會要求演奏家彈比較通俗好

賣的曲目,比方說貝多芬和蕭邦的主流創作。既然如此,那我就乾脆一次推出12年的曲目規畫。一方面自己可以穩定成長,進行大計畫,一方面也是告訴各場館,我某段時間就是彈某套獨奏會曲目,不會改變了。如今這計畫進入尾聲,我總共演奏了123部作品,大致把想彈能彈的作品呈現了一次,但我還有很多作品想演奏呢!

焦:那讓我們期待「小山實稚惠的世界」第二回吧!您的系列也結合錄音計畫,剛發行了舒伯特八首《即興曲》,現在又錄好巴赫《郭德堡變奏曲》,可否也談談這幾年的內心轉折與錄音準備?

小山:我在2001年的時候彈了4套巴赫曲目,包括《義大利協奏曲》、兩冊《前奏與賦格》與《郭德堡變奏曲》,之後有空就拿出來複習,所以可說積累15年的心得後我才錄製《郭德堡變奏曲》。剛剛我說了那麼多對於俄國音樂的熱愛,可是老實講,我最愛最愛的作曲家,仍然是巴赫、貝多芬與舒伯特。我彈拉赫曼尼諾夫和蕭邦的時候,我很高興我自己是鋼琴家;我彈貝多芬的時候,我很高興自己是一個人,和他一樣的人,也很高興能和巴赫與舒伯特一起生活,永遠有他們的音樂相伴。

焦:不過您還沒有錄製任何貝多芬的鋼琴奏鳴曲?

小山:錄製貝多芬需要勇氣。我不知道自己準備好了沒有,不過心裡的確愈來愈有東西可以透過他的音樂表達。像《第三十二號鋼琴奏鳴曲》的第二樂章,那必須是從內心純粹發出的話才值得訴說。我的確在往這個方向努力,將來肯定會跟大家分享我的貝多芬心得。

焦:您的曲目相當寬廣,包括各種時代與風格。然而,身為來自亞洲的日本音樂家,您可曾認為如此背景會是障礙,東方音樂家難以真正表現西方藝術?

小山：我心裡沒有任何界限，沒有國籍、文化、年齡等等。如果要說界限，那什麼都可以是界限；要強調不同，語言、宗教、時代也都可以是阻隔彼此的障礙。我和這些西方作曲家雖然身處的文化、膚色、宗教信仰等等都不同，但我愛音樂，愛他們的作品，而這消弭了一切隔閡。我後來決定留在日本學習，也是這個道理。一旦音樂進入到我的心，我覺得沒有什麼不同。

焦：淘兒（Tower）唱片行在世界其他地方都絕跡，唯有在日本仍能維持大型店面，還推出自己的古典音樂再版企畫，東京更有全世界最多最好的古典二手CD店。對日本人而言，西方古典音樂究竟代表什麼？為何日本人會這麼喜愛這門藝術，把它當成自己的文化守護？

小山：日本人有兩項特質，一是對外國事物好奇，二是個性嚴謹，習於辛勤工作。古典音樂這門藝術來自西方，博大精深，演奏技藝又必須透過嚴格辛勤的練習才能獲得，可說正對日本人的特質，而我們本來也就是愛好音樂藝術的民族。我和SONY合作三十年，持續出版新錄音，這是很特別的例子。不過即使在日本，古典音樂市場仍在萎縮。現在大家把便利當成最高價值，但一味追求便利，就失去很多美好的東西。我很懷念以前的黑膠唱片，光是封面與包裝常常都有精美設計，能帶來許多美好藝術想像。現在許多人聽音樂只用手機下載，還常常只聽第一樂章，沒有完整認識作品，也不欣賞專輯企畫。看似不重要的，其實往往是最重要的。忽略、捨棄的當下覺得沒什麼，到頭來才知後果嚴重。不肯花時間，什麼都要快速，多半造成淺薄。諸多淺薄相加，並不能積累出深度，只有有意識地追求深度，才可能累積出豐厚。

焦：日本藝術是否也影響了您的音樂詮釋？

小山：或許有，但也是無意識的影響。我沒有刻意拿兩者來互相解釋，但也不排斥融會貫通的可能。比方說我不只喜愛西方音樂，也愛

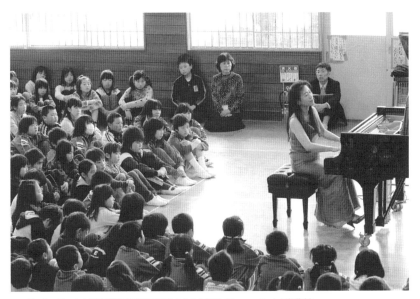

2011 年 5 月 11 日，小山實稚惠爲震災區岩手磯鷄小學學生演奏（Photo credit: 小山實稚惠）。

日本的傳統音樂與戲劇，像是文樂（人形淨琉璃）與能劇等等。能劇演員戴著面具，看起來沒有變化，可是因爲表演與觀看的人心情不斷變化，那其實也就跟著變化，就像同樣的樂曲經過不同的人演奏與欣賞，也會是不同的感受。

焦：我知道您也是運動迷，常出現在比賽現場，不知道這是否也給您演奏上的啓發？

小山：我對運動的愛好僅止於當觀眾，不過鋼琴家某方面也可說是運動員。看運動員如何專注、如何運用肢體、如何取得協調與平衡，以及對時機的掌握，知道何時該出手，確實給我很多啓發。

焦：您一年大概有60場音樂會，已經非常忙碌，311大地震後又加上慈善演出，今年就有35場義演，實在令人佩服。可否談談您的感想？

小山：這是我該做的事。311大地震完全改變了我的想法，震災之前，我很愛音樂；震災之後，我更愛音樂。之前我精進技藝，拓展曲目，覺得總是有時間，可以慢慢成長。但地震讓我了解，明天可能不會來，我能把握的就是今天！我今天就要做到最好，每天都必須珍惜，想要做的事就得去做，不要遲疑！

焦：無懼輻射災情，您在地震三個月後就到災區義演，至今不斷。就您所見，古典音樂能爲災民做什麼？

小山：我小時候在這個區域成長，對這邊的人很了解。他們很安靜、很有耐心，溫柔和善，但不直接表達情感，連小孩都滿拘謹。但音樂正是從內在打開心靈的語言，能帶來力量。當震災過了兩年，更需要讓居民知道音樂的價值，透過音樂跟他們分享情感與愛。不只物質環境需要恢復，心靈也要重建。這是我的家鄉，我會持續努力。

焦：最後，除了演出計畫和慈善演出，不知您是否還有其他計畫可以跟我們分享？

小山：我個性很安靜，習慣透過音樂表達情感。不過這幾年有機會和很多不同行業的人談話，有很多有趣的內容，會由音樂之友出版社集結發行，希望大家喜歡。

《遊藝黑白》第三冊鋼琴家訪談紀錄表

章次	鋼琴家	訪談時間 / 地點
第一章	Krystian Zimerman	2006 年 7 月 / 台北 2019 年 4 月 / 台北
第二章	Pierre-Laurent Aimard	2004 年 4 月 / Boston
	Jean-Marc Luisada	2016 年 3 月 / 台北
	Roger Muraro	2005 年 6 月 / Paris
	Jean-Yves Thibaudet	2004 年 6 月 / Bordeaux
	Jean-Efflam Bavouzet	2007 年 1 月 / 台北 2012 年 3 月 / 電話 2015 年 5 月 / 台北
	Natalia Troull	2017 年 10 月 / Tokyo
	Yefim Bronfman	2014 年 2 月 / 台北 2014 年 11 月 / 台北
	Konstantin Scherbakov	2011 年 11 月 / 台北 2017 年 3 月 / 台北
	Lilya Zilberstein	2004 年 6 月 / Hamburg 2006 年 3 月 / 台北 2017 年 5 月 / 台北
第三章	Ivo Pogorelich	2005 年 10 月 / 台北 2010 年 5 月 / 電郵 2014 年 9 月 / 電郵 2016 年 12 月 / Tokyo
第四章	Ronald Brautigam	2013 年 5 月 / 台北

	Andreas Staier	2016 年 11 月 / 台北
	Louis Lortie	2013 年 9 月 / 台北 2018 年 5 月 / 上海
	Stephen Hough	2004 年 4 月 / New York 2005 年 8 月 / London 2015 年 9 月 / 台北
	Andreas Haefliger	2015 年 10 月 / Vienna
	Roland Pöntinen	2015 年 12 月 / 台北
	Stefan Vladar	2016 年 10 月 / 香港 2018 年 3 月 / 台北
第五章	魏樂富 Rolf-Peter Wille 葉綠娜 Lina Yeh	2018 年 4 月 / 台北
	陳宏寬 Hung-Kuan Chen	2015 年 8 月 / Boston
	鄧泰山 Dang Thai Son	2004 年 2 月 / Boston 2005 年 10 月 / 台北 2010 年 4 月 / 電話 2015 年 10 月 / Warsaw 2018 年 5 月 / 台北
	Abdel Rahman El Bacha	2018 年 5 月 / Brussel
	吳菡 Wu Han	2015 年 12 月 / 台北 2017 年 7 月 / 電話 2017 年 12 月 / 台北 2019 年 6 月 / 電話 （後三者 David Finckel 亦接受訪問）
	小山實稚惠 Michie Koyama	2017 年 3 月 / Tokyo

索引

焦點

遊藝黑白：世界鋼琴家訪問錄三

2019年9月二版　　　　　　　　　　　　　　定價：單冊新臺幣650元
有著作權・翻印必究　　　　　　　　　　　　　一套四冊新臺幣2600元
Printed in Taiwan.

著　　者	焦　元　溥
叢書主編	林　芳　瑜
特約編輯	倪　汝　枋
內文排版	立全電腦排版公司
設計統籌	安　　溥
繪　　圖	安　　溥
封面設計	好　春　設　計
	陳　佩　琦
編輯主任	陳　逸　華

出　版　者	聯經出版事業股份有限公司	總編輯	胡　金　倫
地　　　址	新北市汐止區大同路一段369號1樓	總經理	陳　芝　宇
編輯部地址	新北市汐止區大同路一段369號1樓	社　長	羅　國　俊
叢書主編電話	(0 2) 8 6 9 2 5 5 8 8 轉 5 3 1 8	發行人	林　載　爵
台北聯經書房	台 北 市 新 生 南 路 三 段 9 4 號		
電　　　話	(0 2) 2 3 6 2 0 3 0 8		
台 中 分 公 司	台 中 市 北 區 崇 德 路 一 段 1 9 8 號		
暨 門 市 電 話	(0 4) 2 2 3 1 2 0 2 3		
台 中 電 子 信 箱	l i n k i n g 2 @ m s 4 2 . h i n e t . n e t		
郵 政 劃 撥 帳 戶	第 0 1 0 0 5 5 9 - 3 號		
郵 撥 電 話	(0 2) 2 3 6 2 0 3 0 8		
印　刷　者	文 聯 彩 色 製 版 印 刷 有 限 公 司		
總　經　銷	聯 合 發 行 股 份 有 限 公 司		
發　行　所	新北市新店區寶橋路235巷6弄6號2樓		
電　　　話	(0 2) 2 9 1 7 8 0 2 2		

行政院新聞局出版事業登記證局版臺業字第0130號

國家圖書館出版品預行編目資料

遊藝黑白：世界鋼琴家訪問錄/焦元溥著 . 二版 . 新北市 . 聯經 .
2019年9月（民108年）. 第一冊504面、第二冊504面、第三冊472面、
第四冊480面 . 14.8×21公分（焦點）
ISBN　978-957-08-5361-2（第一冊：平裝）
ISBN　978-957-08-5362-9（第二冊：平裝）
ISBN　978-957-08-5363-6（第三冊：平裝）
ISBN　978-957-08-5364-3（第四冊：平裝）
ISBN　978-957-08-5365-0（一套：平裝）

1.音樂家　2.鋼琴　3.訪談

910.99　　　　　　　　　　　　　　　　　　108012174